한국오페라70년사

70th ANNIVERSARY OF
OPERA IN KOREA
1948~2017

한국오페라70년사 발간위원회

목차

I. 발간사

「한국오페라70년사」를 발간하면서

역사적인 한국오페라 50주년을 맞았던 1998년, 한국 최초의 오페라를 공연한 1948년부터 1997년까지의 한국오페라 역사를 담은 50년사를 발간한 바 있다. 그 후 2008년에는 1998년부터 2007년까지의 10년간의 한국오페라의 기록을 정리한 60년사를 발간하고 한국오페라의 새로운 도약을 다짐한 바 있다. 지난 한국오페라 역사 속에서는 오페라 관계자들의 헌신적 노력들이 켜켜이 새겨져 있음을 50년사와 60년사가 증명해 주었다.

그 후 한국오페라는 10년의 시간 동안, 경제적 여건의 어려움 속에서도 지속적으로 공연은 계속되어 왔고 민간 영역에서 뿐만 아니라 극장 기획오페라 공연, 각종 오페라페스티벌의 출범, 공공오페라단들의 창단 등으로 외형적 성장을 거듭해 왔다.

이제, 한국오페라의 2008년부터 2017년까지의 기록을 집대성하고 50년사와 60년사의 기록을 종합하여 「한국오페라70년사」를 발간하고자 한다.

어느 분야를 막론하고 역사를 정리하는 작업은 실로 어려운 작업이다.

특히 자유로운 영혼을 가지고 왕성한 창작 작업을 하는 음악 분야 공연의 전국적인 자료를 수집하고 정리하는 것은 거의 불가능한 일이다.

오페라 분야도 예외는 아니어서 공연 기록을 각종 매체를 통해 수집하고 전국에 산재에 있는 오페라단들에게 공연 자료를 요청하고 오페라를 공연한 극장, 각종 오페라페스티벌 자료 등을 재정리하고 객관적 시각에서 집필하는 것이 매우 지난한 작업이었다.

아무리 ICT(정보통신기술)가 발전하고 SNS 등 빠른 정보망이 구축된 오늘에 있어서도 등록된 오페라단의 수도 불명확한 상태에서 오페라단의 공연 활동 기록을 제출받는 자료 이외에 수집 과정에 한계가 있었기 때문이다. 한편, 오페라단마다 자체 공연한 기록에 대한 정리가 되어 있지 않은 경우가 적지 않아서 객관적 자료에 의존할 수밖에 없었던 발간위원회의 기록 정리 작업은 지체되기 일쑤였다.

2017년 9월부터 본격적으로 시작된 자료 수집 작업은 시한을 넘기면서 연말까지 이어져 왔으며 그에 병행해서 그간의 기록을 바탕으로 70년사를 집필하고 한국오페라의 세계화를 위해 한국 창작오페라 10년의 발자취를 정리하는 한국 창작오페라 10년사를 별도로 집필하였다.

짧은 집필 기간 속에서도 2008년부터 2017년까지의 한국오페라 10년사를 집필해주신 전정임 교수와 이승희 님 그리고 창작오페라 10년사를 집필해 주신 탁계석 음악평론가와 임준희 교수께 감사를 드린다. 아울러서 각 오페라단의 자료를 수집하여 주신 대한민국오페라단연합회(이사장 정찬희) 회원 단체 대표님들에게도 감사를 드린다.

미처 자료제출을 해주지 못한 오페라단의 공연 자료와 기록에 누락된 공연들에 대해 아쉬움을 전하면서 추후라도 기록들을 정리하는 기회가 있기를 기대한다.

마지막으로 한국오페라의 기록들을 보관하고 정리하는 (가칭)한국오페라자료연구소의 설치와 한국오페라를 연구하는 (가칭)한국오페라학회의 창립을 제안한다.

이번 「한국오페라70년사」를 발간하면서 가장 뼈저리게 느낀 것은 한국오페라가 공연을 중심으로만 작동하고 악보부터 시작해서 공연 자료를 정리하고 기록하는 기관도 없을 뿐만 아니라 한국오페라의 방향을 제시하고 연구하는 변변한 오페라학회 하나 없는 오페라의 현실이 너무나 아팠다.

이런 여러 숙제들을 한국오페라 전체가 스스로 타개하지 않으면 한국오페라의 미래 또한 오늘의 오리무중의 미로를 계속 걷게 될까 하는 깊은 우려 때문이었다.

한국오페라 70년을 자축하면서 또한 미래를 위한 깊은 성찰의 장이 펼쳐지기를 기대한다.

이 「한국오페라70년사」를 한국오페라를 출범시키신 이인선 선생을 비롯한 이 땅의 오페라 선각자들에게 헌정하고자 한다.

2018년 1월 16일

한국오페라70년사 발간위원회

II. 사진으로 보는
한국오페라 10년

2008~2017

국립오페라단 / 서울시오페라단

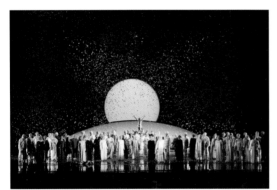

국립오페라단 〈이도메네오〉 2010

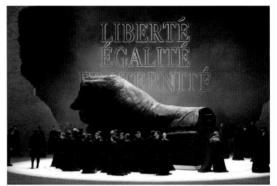

국립오페라단 〈안드레아셰니에〉 2015

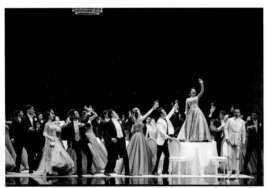

국립오페라단 〈라 트라비아타〉 2016

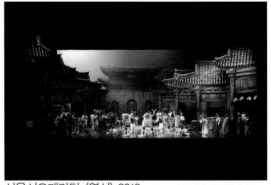

서울시오페라단 〈연서〉 2010

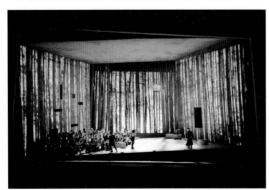

서울시오페라단 〈마탄의 사수〉 2014

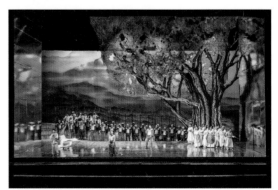

서울시오페라단 〈사랑의 묘약〉 2016

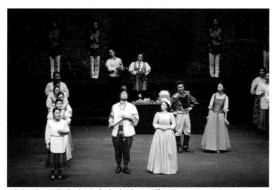

강숙자오페라라인 〈사랑의 묘약〉 2015

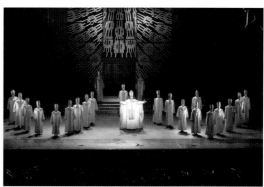

강숙자오페라라인 〈마술피리〉 2017

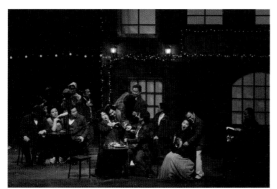

경남오페라단 〈라 보엠〉 2014

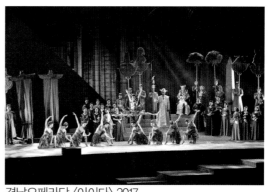

경남오페라단 〈아이다〉 2017

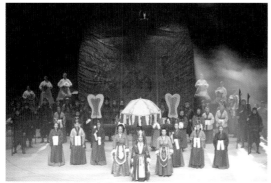

경북오페라단 〈에밀레〉 2013

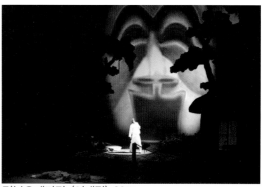

경북오페라단 〈이매탈〉 2015

한국오페라 70년사

고려오페라단 〈오페라 안중근 갈라콘서트〉 2010

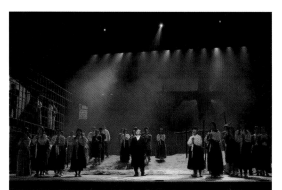
고려오페라단 〈손양원〉 2012

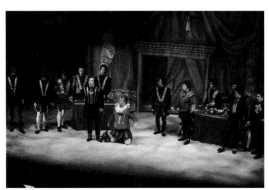
광명오페라단 〈리골레토〉 2008

광명오페라단 〈피가로의 결혼〉 2008

광주오페라단 〈세빌리아의 이발사〉 2010

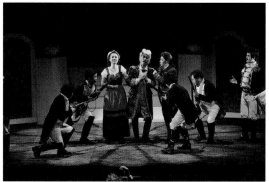
광주오페라단 〈세빌리아의 이발사〉 2010

구리시오페라단 〈라 트라바아타〉 2015

구리시오페라단 〈라 보엠〉 2016

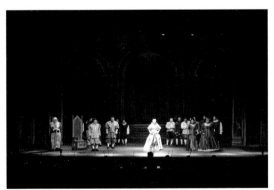

구미오페라단 〈신데렐라〉 2012

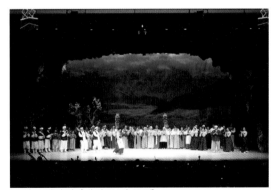

구미오페라단 〈메밀꽃 필 무렵〉 2017

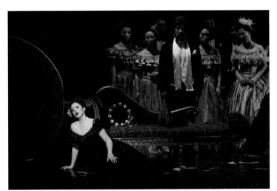

그랜드오페라단 〈라 트라비아타〉 2012

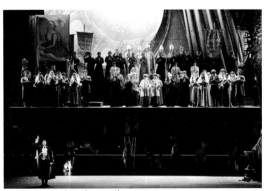

그랜드오페라단 〈토스카〉 2012

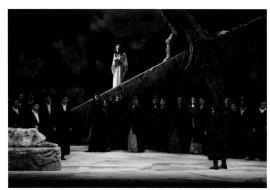

글로리아오페라단 〈람메르무어의 루치아〉 2015

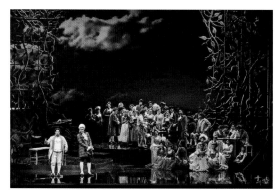

글로리아오페라단 〈마농 레스코〉 2017

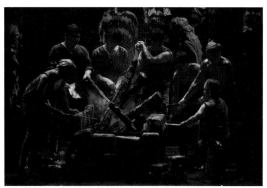

글로벌아트오페라단 〈일 트로바토레〉 2013

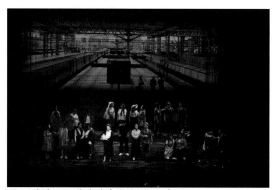

글로벌아트오페라단 〈대전 블루스〉 2017

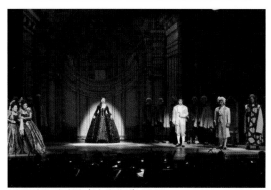

글로벌오페라단 〈신데렐라〉 2008

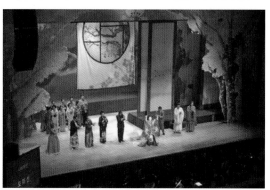

글로벌오페라단 〈나비부인〉 2016

꼬레아오페라단 〈람메르무어의 루치아〉 2014

꼬레아오페라단 〈파우스트〉 2015

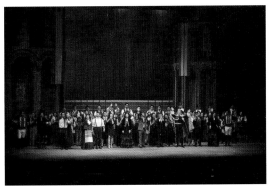

노블아트오페라단 〈카르멘〉 2016

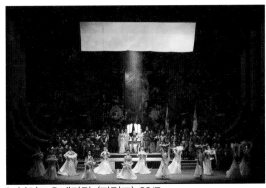

노블아트오페라단 〈자명고〉 2017

누오바오페라단 〈아드리아나 르쿠브뢰르〉 2015

누오바오페라단 〈호프만의 이야기〉 2017

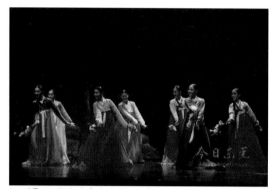
뉴서울오페라단 〈시집가는 날〉 2015

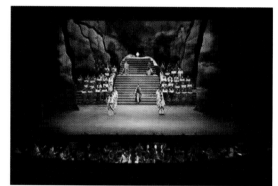
뉴서울오페라단 〈사마천〉 2016

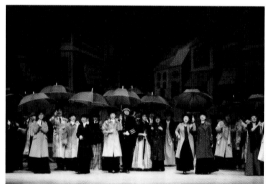
대구오페라단 〈라 보엠〉 2010

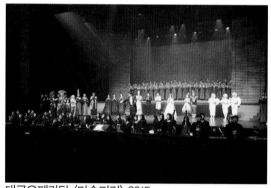
대구오페라단 〈마술피리〉 2015

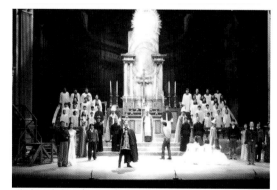
대전오페라단 〈토스카〉 2013

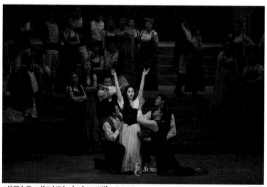
대전오페라단 〈카르멘〉 2016

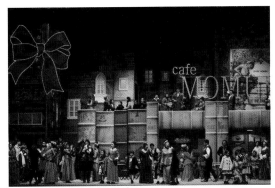

라벨라오페라단 〈라 보엠〉 2014

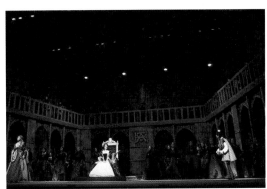

라벨라오페라단 〈안나 볼레나〉 2016

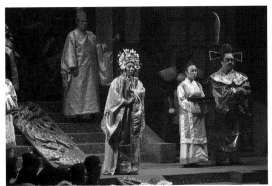

로얄오페라단 〈투란도트〉 2012

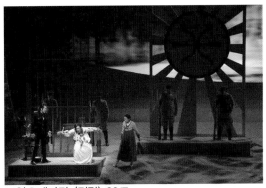

로얄오페라단 〈김락〉 2017

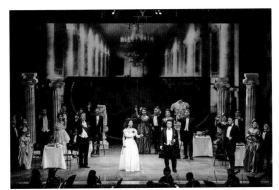

리오네오페라단 〈라 트라비아타〉 2016

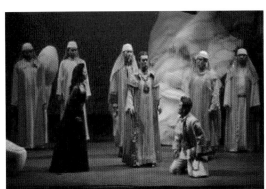

리오네오페라단 〈마술피리〉 2016

한국오페라 70년사

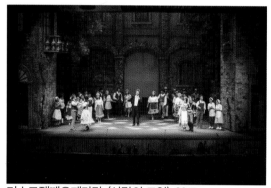

리소르젠떼오페라단 〈사랑의 묘약〉 2015

리소르젠떼오페라단 〈카발레리아 루스티카나〉 2016

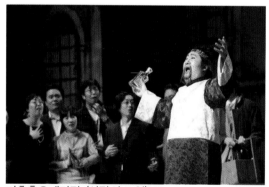

미추홀오페라단 〈사랑의 묘약〉 2008

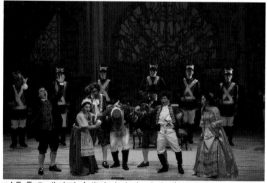

미추홀오페라단 〈세빌리아의 이발사〉 2015

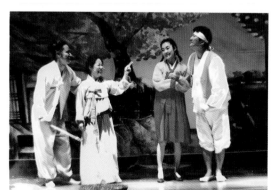

밀양오페라단 〈봄봄〉 2008

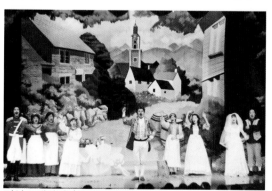

밀양오페라단 〈사랑의 묘약〉 2010

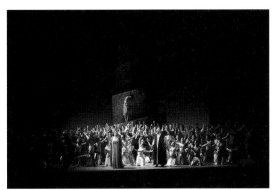

베세토오페라단 〈삼손과 데릴라〉 2011

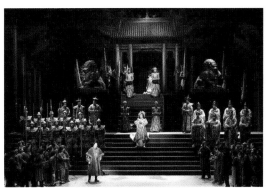

베세토오페라단 〈투란도트〉 2013

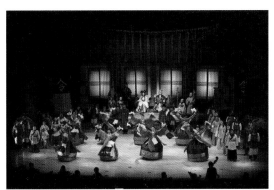

빛소리오페라단 〈장화왕후〉 2012

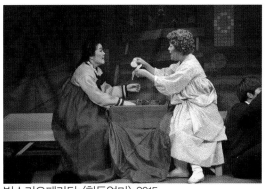

빛소리오페라단 〈학동엄마〉 2015

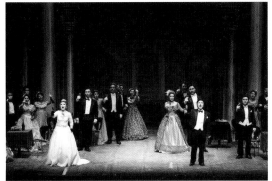

서울오페라단 〈라 트라비아타〉 2016

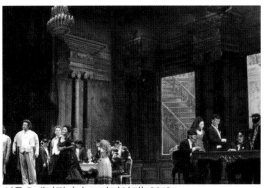

서울오페라단 〈라 트라비아타〉 2016

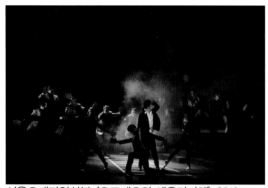

서울오페라앙상블 〈오르페오와 에우리디체〉 2010

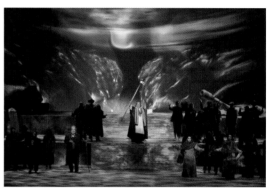

서울오페라앙상블 〈모세〉 2015

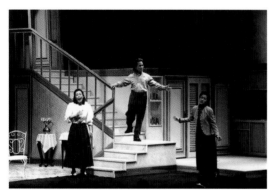

세종오페라단 〈노처녀와 도둑〉 2009

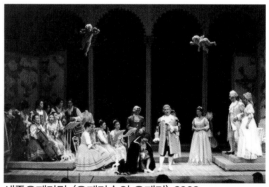

세종오페라단 〈오페라속의 오페라〉 2009

솔오페라단 〈일 트리티코〉 2015

솔오페라단 〈일 트로바토레〉 2016

안양오페라단 〈봄봄〉 2015

안양오페라단 〈버섯피자〉 2017

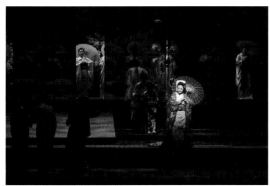

영남오페라단 〈나비부인〉 2009

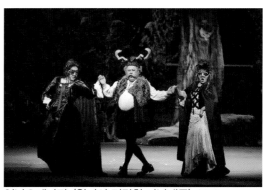

영남오페라단 〈윈저의 명랑한 아낙네들〉 2010

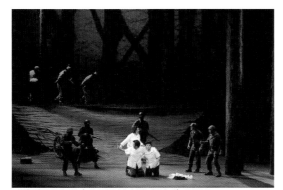

예울음악무대 〈내 잔이 넘치나이다〉 2009

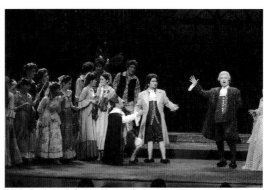

예울음악무대 〈사랑의 승리〉 2009

예원오페라단 〈마술 피리〉 2009

예원오페라단 〈피가로의 결혼〉 2017

오페라제작소밤비니 〈신데렐라〉 2008

오페라제작소밤비니 〈베토벤〉 2009

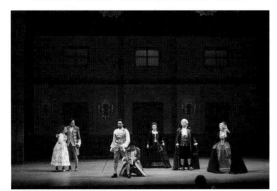

울산싱어즈오페라단 〈돈 조반니〉 2008

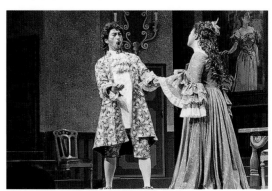

울산싱어즈오페라단 〈비밀결혼〉 2010

인씨엠예술단 〈토스카〉 2009

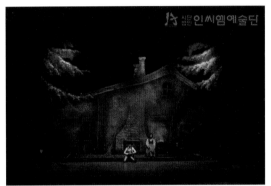

인씨엠예술단 〈헨젤과 그레텔 〉 2011

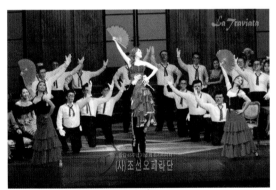

조선오페라단 〈라 트라비아타〉 2013

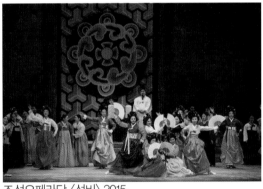

조선오페라단 〈선비〉 2015

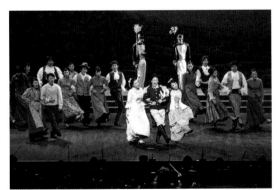

청주예술오페라단 〈사랑의 묘약〉 2009

청주예술오페라단 〈마술피리〉 2015

2008년 이전 창단 오페라단

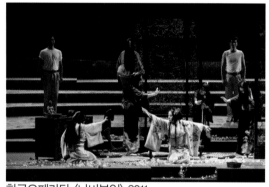

한국오페라단 〈나비부인〉 2011

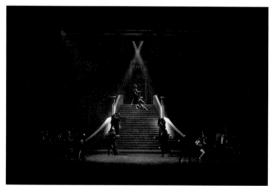

한국오페라단 〈살로메〉 2014

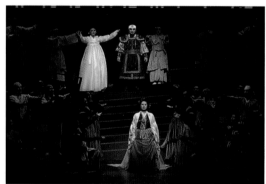

호남오페라단 〈논개〉 2011

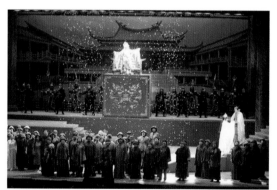

호남오페라단 〈투란도트〉 2012

김학남오페라단 〈헨젤과 그레텔〉 2009

김학남오페라단 〈메리 위도우〉 2010

강원해오름오페라단 〈사랑의 묘약〉 2010

강원해오름오페라단 〈굴뚝청소부 쌤〉 2011

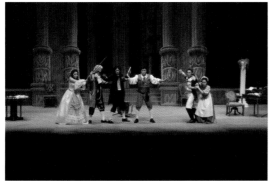

경상오페라단 〈세빌리아의 이발사〉 2016

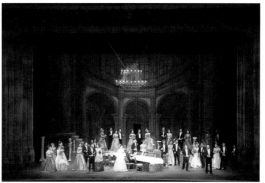

경상오페라단 〈라 트라비아타〉 2017

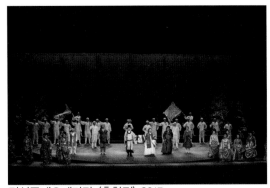

김선국제오페라단 〈춘향전〉 2015

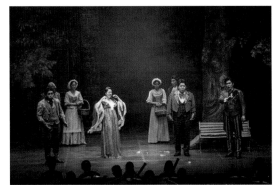

김선국제오페라단 〈돈 파스콸레〉 2017

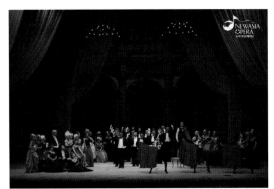

뉴아시아오페라단 〈라 트라비아타〉 2013

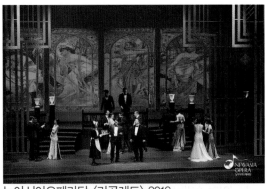

뉴아시아오페라단 〈리골레토〉 2016

더뮤즈오페라단 〈피노키오〉 2010

더뮤즈오페라단 〈배비장전〉 2015

무악오페라단 〈피가로의 결혼〉 2015

무악오페라단 〈토스카〉 2017

뮤직씨어터 슈바빙 〈사랑의 묘약〉 2013

뮤직씨어터 슈바빙 〈나비부인〉 2017

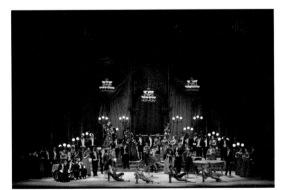

수지오페라단 〈라 트라비아타〉 2011

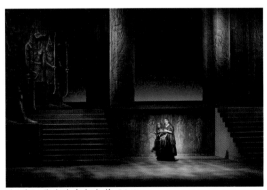

수지오페라단 〈아이다〉 2015

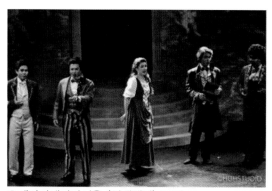

오페라카메라타서울 〈신데렐라〉 2014

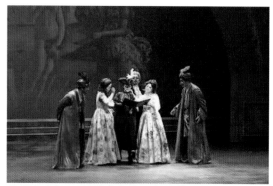

오페라카메라타서울 〈여자는 다 그래〉 2015

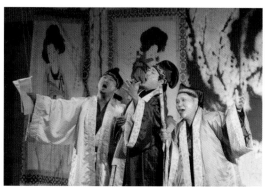

지음오페라단 〈포은 정몽주〉 2015

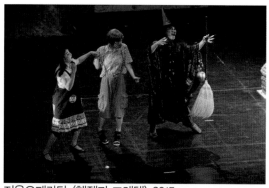

지음오페라단 〈헨젤과 그레텔〉 2015

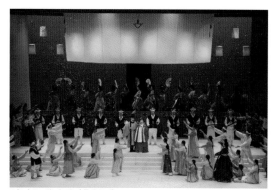

하나오페라단 〈춘향전〉 2013

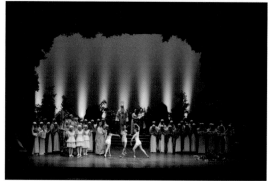

하나오페라단 〈마술피리〉 2017

한러오페라단 〈예프게니 오네긴〉 2014

한러오페라단 〈라 트라비아타〉 2017

대구국제오페라축제 〈투란도트〉 2009

대구국제오페라축제 〈아이다〉 2011

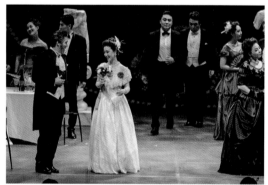

세계4대오페라축제 〈라 트라비아타〉 2016

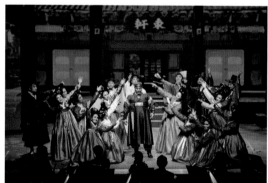

세계4대오페라축제 〈춘향전〉 2016

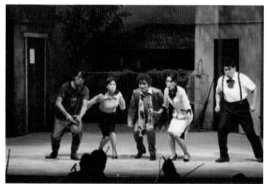

한국소극장오페라축제 〈5월의 왕 노바우〉 2012

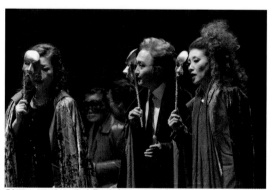

한국소극장오페라축제 〈돈 조반니〉 2015

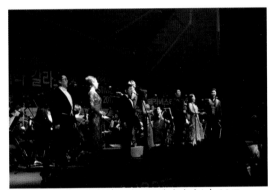

서울오페라페스티벌 〈그랜드오페라갈라쇼.〉 2017

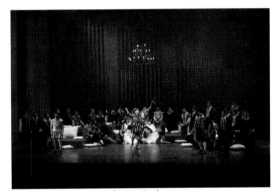

서울오페라페스티벌 〈리골레토〉 2017

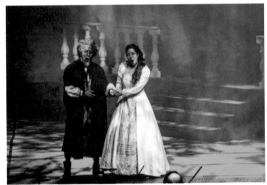

뉴오페라페스티벌 〈리골레토〉 2017

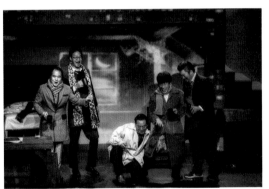

뉴오페라페스티벌 〈라 보엠〉 2017

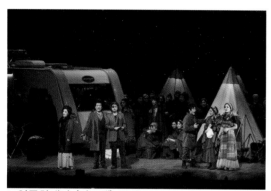
고양문화재단 〈카르멘〉 2013

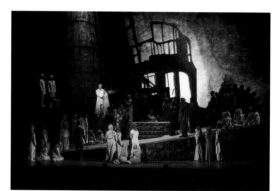
고양문화재단 〈나부코〉 2014

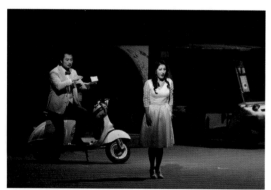
대구오페라하우스 〈사랑의 묘약〉 2015

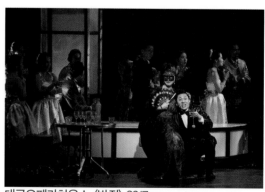
대구오페라하우스 〈박쥐〉 2017

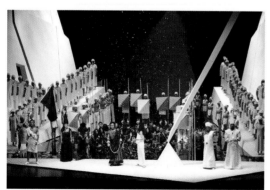
대전예술의전당 〈아이다〉 2013

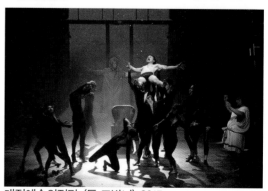
대전예술의전당 〈돈 조반니〉 2015

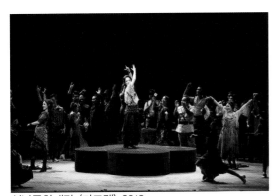

성남문화재단 〈카르멘〉 2016

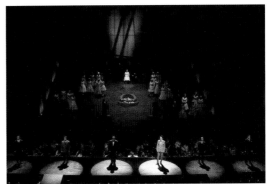

성남문화재단 〈탄호이저〉 2017

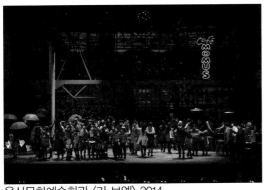

울산문화예술회관 〈라 보엠〉 2014

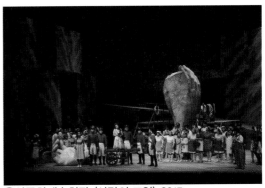

울산문화예술회관 〈사랑의 묘약〉 2015

마포문화재단 〈카르멘〉 2017

마포문화재단 〈카르멘〉 2017

기획사

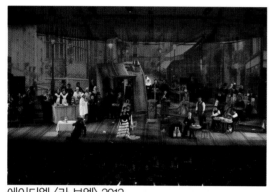
에이디엘 〈라 보엠〉 2012

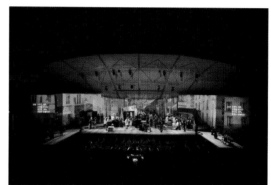
에이디엘 〈라 보엠〉 2012

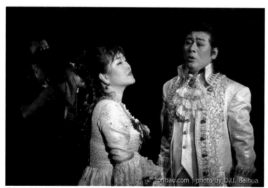
한국미래문화예술센터 〈신데렐라〉 2008

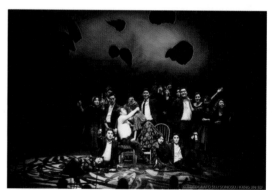
코리아아르츠그룹 〈카발레리아 루스티카나〉 2017

III. 포스터로 보는
한국오페라 10년

2008~2017

국립오페라단 / 서울시오페라단

국립오페라단 〈로미오와 줄리엣〉 2016

국립오페라단 〈보리스 고두노프〉 2017

서울시오페라단 〈파우스트〉 2015

서울시오페라단 〈사랑의 묘약〉 2017

강숙자오페라단 〈카발레리아 루스티카나〉 2016

강숙자오페라라인 〈마술피리〉 2017

경남오페라단 〈춘향〉 2012

경남오페라단 〈라 트라비아타〉 2013

경북오페라단 〈에밀레〉 2013

경북오페라단 〈이매탈〉 2015

고려오페라단 〈유관순 갈라콘서트〉 2011

고려오페라단 〈손양원〉 2012

광명오페라단 〈라 트라비아타〉 2016

광명오페라단 〈세빌리아의 이발사〉 2016

광주오페라단 〈김치〉 2009

광주오페라단 〈피가로의 결혼〉 2017

구리시오페라단 〈라 트라비아타〉 2015

구리시오페라단 〈라보엠〉 2016

구미오페라단 〈신데렐라〉 2013

구미오페라단 〈왕산 허위〉 2014

그랜드오페라단 〈세빌리아의 이발사〉 2009

그랜드오페라단 〈박쥐〉 2017

글로리아오페라단 〈라 보엠〉 2009

글로리아오페라단 〈마농 레스코〉 2017

글로벌오페라단 〈여자는 다 그래〉 2016

글로벌오페라단 〈토스카〉 2017

꼬레아오페라단 〈예브게니 오네긴〉 2016

꼬레아오페라단 〈팔리앗치 까발레리아 루스티카나〉
2017

노블아트오페라단 〈라 보엠〉 2014

노블아트오페라단 〈자명고〉 2017

누오바오페라단 〈호프만의 이야기〉 2012

누오바오페라단 〈미호뎐〉 2016

뉴서울오페라단 〈시집가는 날〉 2013

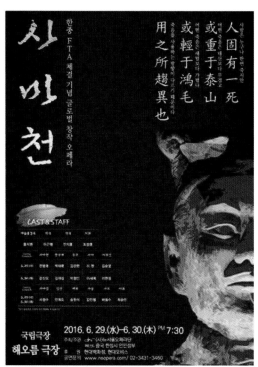

뉴서울오페라단 〈사마천〉 2016

대구오페라단 〈라 트라비아타〉 2012

대구오페라단 〈오페라 갈라〉 2014

대전오페라단 〈람메르무어의 루치아〉 2015

대전오페라단 〈카르멘〉 2016

라벨라오페라단 〈안나 볼레나〉 2015

라벨라오페라단 〈돈 지오반니〉 2017

로얄오페라단 〈아! 징비록〉 2014

로얄오페라단 〈김락〉 2017

리오네오페라단 〈라 트라비아타〉 2016

리오네오페라단 〈파우스트〉 2017

리쏘르젠떼오페라단 〈카발레리아 루스티카나, 팔리아치〉
2016

리소르젠떼오페라단 〈마술피리〉 2017

미추홀오페라단 〈팔리아치〉 2012

미추홀오페라단 〈마술피리〉 2014

밀양오페라단 〈사랑의 묘약〉 2010

밀양오페라단 〈마술피리〉 2017

베세토오페라단 〈카르멘〉 2015

베세토오페라단 〈투란도트〉 2017

빛소리오페라단 〈꽃지어 꽃피고〉 2010

빛소리오페라단 〈학동엄마〉 2015

서울오페라단 〈라 트라비아타〉 2012

서울오페라단 〈감동과 환희〉 2015

서울오페라앙상블 〈리골레토〉 2010

서울오페라앙상블 〈김구〉 2013

세종오페라단 〈사랑의 묘약〉 2009

세종오페라단 〈피가로의 결혼〉 2017

솔오페라단 〈일 트리티코〉 2015

솔오페라단 〈일 트로바토레〉 2016

영남오페라단 〈라 보엠〉 2013

영남오페라단 〈리골레토〉 2015

예원오페라단 〈비밀결혼〉 2008

예원오페라단 〈스페인 마술피리〉 2010

예울음악무대 〈내 잔이 넘치나이다〉 2009

예울음악무대 〈결혼〉〈김중달의 유언〉 2014

오페라제작소 밤비니 〈베토벤〉 2009

오페라제작소 밤비니 〈내친구 베토벤〉 2009

울산싱어즈오페라단 〈비밀결혼〉 2010

울산싱어즈오페라단 〈마술피리〉 2014

인씨엠예술단 〈헨젤과 그레텔〉 2010

인씨엠예술단 〈다윗왕〉 2012

조선오페라단 〈라 트라비아타〉 2013

조선오페라단 〈선비〉 2016

청주예술오페라단 〈사랑의 묘약〉 2009

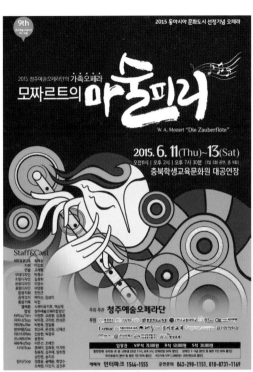

청주예술오페라단 〈마술피리〉 2015

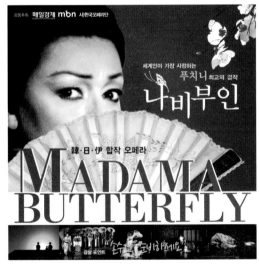

한국오페라단 〈나비부인〉 2011

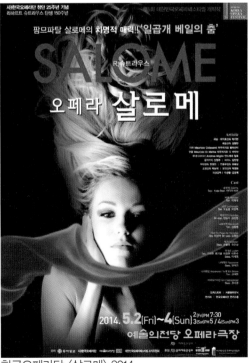

한국오페라단 〈살로메〉 2014

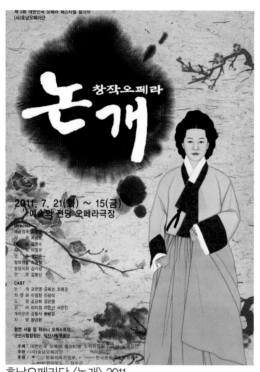

호남오페라단 〈논개〉 2011

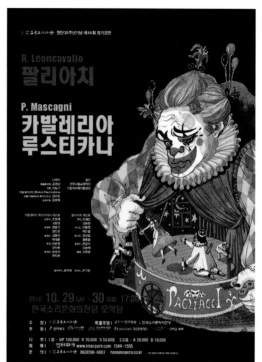

호남오페라단 〈카발레리아 루스티카나 & 팔리아치〉 2016

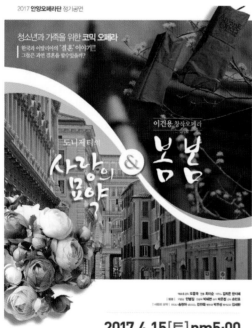

안양오페라단 〈사랑의 묘약, 봄봄〉 2017

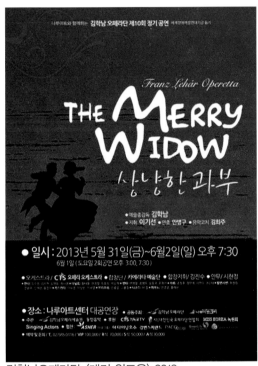

김학남오페라단 〈메리 위도우〉 2013

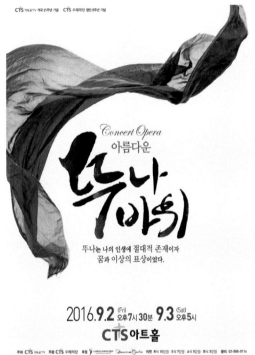

김학남오페라단 〈뚜나바위〉 2016

강원해오름오페라단 〈굴뚝 청소부 쌤〉 2011

강원해오름오페라단 〈세빌리아의 이발사〉 2017

경상오페라단 〈세빌리아〉 2016

경상오페라단 〈라 트라비아타〉 2017

김선국제오페라단 〈세빌리아의 이발사〉 2016

김선국제오페라단 〈돈 파스콸레〉 2017

뉴아시아오페라단 〈박쥐〉 2014

뉴아시아오페라단 〈돈 조반니〉 2017

더뮤즈오페라단 〈피노키오의 모험〉 2010

더뮤즈오페라단 〈스타 구출작전〉 2016

무악오페라단 〈피델리오〉 2009

무악오페라단 〈토스카〉 2017

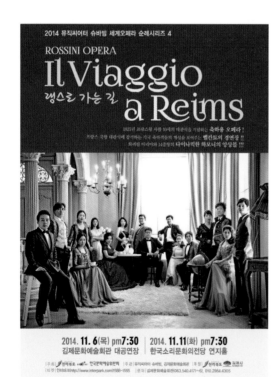

뮤직씨어터 슈바빙 〈랭스로 가는 길〉 2014

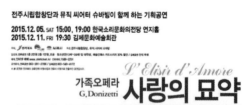

뮤직씨어터 슈바빙 〈사랑의 묘약〉 2015

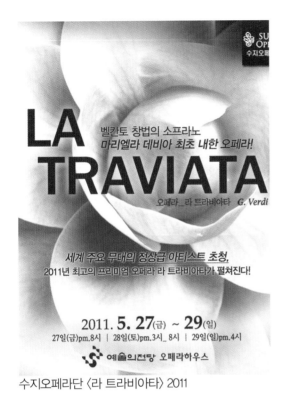

수지오페라단 〈라 트라비아타〉 2011

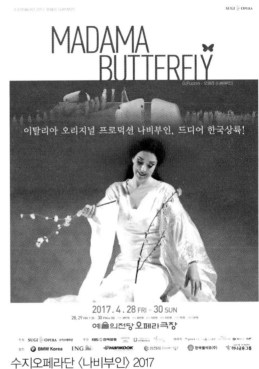

수지오페라단 〈나비부인〉 2017

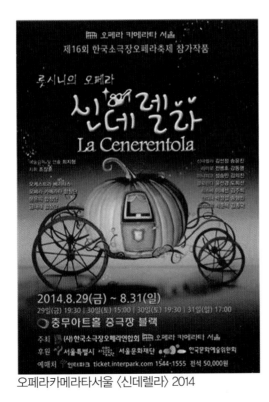

오페라카메라타서울 〈신데렐라〉 2014

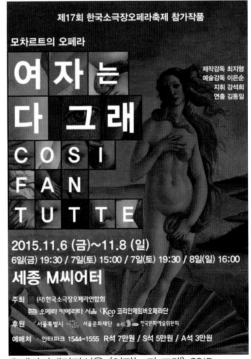

오페라카메라타서울 〈여자는 다 그래〉 2015

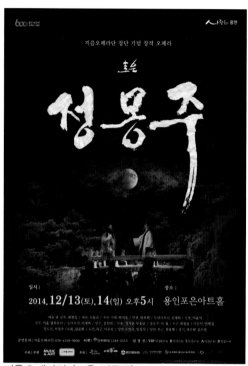

지음오페라단 〈포은 정몽주〉 2014

지음오페라단 〈헨젤과 그레텔〉 2015

하나오페라단 〈춘향전〉 2013

하나오페라단 〈마술피리〉 2017

한러오페라단 〈에브게니 오네긴〉 2010

한러오페라단 〈에브게니 오네긴〉 2016

대한민국오페라페스티벌 2014

대한민국오페라페스티벌 2017

대구국제오페라축제 2011

대구국제오페라축제 2014

한국소극장오페라축제 2014

한국소극장오페라축제 2015

세계4대오페라축제 2016

세계4대오페라축제 2017

오페라 페스티벌

서울오페라페스티벌 2016

서울오페라페스티벌 2017

서귀포오페라페스티벌 2017

뉴오페라페스티벌 2017

고양문화재단 〈토스카〉 2008

고양문화재단 〈피가로의 결혼〉 2012

대구오페라하우스 〈람메르무어의 루치아〉 2015

대구오페라하우스 〈투란도트〉 2017

대전예술의전당 〈리골레토〉 2012

대전예술의전당 〈나부코〉 2014

성남문화재단 〈헨젤과 그레텔〉 2015

성남문화재단 〈카르멘〉 2016

예술의전당 〈마술피리〉 2009

예술의전당 〈어린왕자〉 2014

울산문화예술회관 〈라 보엠〉 2014

울산문화예술회관 〈사랑의 묘약〉 2017

극장제작/기획사

마포문화재단 〈카르멘〉 2017

에이디엘 〈라 보엠〉 2012

한국미래문화예술센터 〈신데렐라〉 2008

코리아아르츠그룹 〈흥부와 놀부〉 2016

IV. 한국오페라 70년
공연연보

1948~2017

번호	연도	작품	작곡자	주최	공연장소
1	1948.1.16~20	춘희	G.Verdi	조선오페라협회	서울시공관
2	1948.4.	춘희	G.Verdi	국제오페라사	서울시공관
3	1949.5.	파우스트	C.Gounod	한불문화협회	서울시공관
4	1950.1.27~2.2	카르멘	G.Bizet	국제오페라사	서울시공관
5	1951.10.	콩쥐팥쥐	김대현	대한오페라단	부산
6	1955.11.	카르멘	G.Bizet	한국교향악협회	서울시공관
7	1957.6.	춘희	G.Verdi	서울오페라단	서울시공관
8	1957.10.	춘희	G.Verdi	서울오페라단	대구
9	1957.10.	춘희	G.Verdi	서울오페라단	부산
10	1958.5.19~24	리골레토	G.Verdi	서울오페라단	국립극장 대극장
11	1958.7.	춘향전	현제명	서울오페라단	국립극장 대극장
12	1958.10.11~18	토스카	G.Puccini	한국오페라단	국립극장 대극장
13	1959.4.	카발레리아 루스티카나	P.Mascagni	푸리마오페라단	국립극장 대극장
14	1959.5.28~6.3	카발레리아 루스티카나, 팔리아치	P.Mascagni, R.Leoncavallo	한국오페라단	국립극장 대극장
15	1959.10.	라 보엠	G.Puccini	서울오페라단	국립극장 대극장
16	1959.11.	카르멘	G.Bizet	한국오페라단	국립극장 대극장
17	1960.5.	일 트로바토레	G.Verdi	고려오페라단	국립극장 대극장
18	1960.7.7~13	세빌리아의 이발사	G.Rossini	푸리마오페라단	국립극장 대극장
19	1960.11.21~28	콩쥐팥쥐	김대현	고려오페라단	국립극장 대극장
20	1960.12.9~15	오텔로	G.Verdi	한국오페라단	국립극장 대극장
21	1961.1	카발레리아 루스티카나	P.Mascagni	부산오페라단	부산천보극장
22	1961.12.16~19	마르타	후로토	푸리마오페라단	서울시민회관
23	1962.4.13~19	왕자호동	장일남	국립오페라단	국립극장 대극장
24	1962.5	피델리오	L.V.Beethoven	공보부	시민회관
25	1962.11.13~19	돈 조반니	W.A.Mozart	국립오페라단	국립극장 대극장
26	1963.5.29~6.4	가면무도회	G.Verdi	국립오페라단	국립극장 대극장
27	1964.6.1~7	루치아	G.Donizetti	국립오페라단	국립극장 대극장
28	1964.10.24~11.1	토스카	G.Puccini	국립오페라단	국립극장 대극장
29	1965.5.5~14	라 보엠	G.Puccini	국립오페라단	국립극장 대극장
30	1965.6	라 보엠	G.Puccini	국립오페라단	부산명동극장
31	1965.11.5~12	아이다	G.Verdi	국립오페라단	국립극장 대극장
32	1965.11	춘향전	현제명	고려오페라단	시민회관
33	1966.4.15~22	리골레토	G.Verdi	국립오페라단	국립극장 대극장
34	1966.10.26~30	춘향전	장일남	국립오페라단	국립극장 대극장
35	1966.11.	피가로의 결혼	W.A.Mozart	독일오페라단	시민회관
36	1967.5.8~14	자유의 사수	C.M.Weber	국립오페라단	국립극장 대극장
37	1967.10.	카르멘	G.Bizet	후지와라오페라단	시민회관
38	1968.5.1~2	라 트라비아타	G.Verdi	김자경오페라단	시민회관
39	1968.6.19~24	파우스트	C.Gounod	국립오페라단	국립극장 대극장
40	1968.10.14~15	마농 레스코	G.Puccini	김자경오페라단	시민회관
41	1968.11.8~11	사랑의 묘약	G.Donizetti	푸리마오페라단	국립극장 대극장
42	1969.3.18~19	라 보엠	G.Puccini	서울오페라아카데미	시민회관
43	1969.4.24~25	로미오와 줄리엣	C.Gounod	김자경오페라단	시민회관
44	1969.9.18~20	토스카	G.Puccini	김자경오페라단	시민회관
45	1969.9.	토스카	G.Puccini	김자경오페라단	부산
46	1969.10.	토스카	G.Puccini	김자경오페라단	대구
47	1969.11.	토스카	G.Puccini	김자경오페라단	대전
48	1969.10.27~11.2	자명고	김달성	음악협회	시민회관, 국립극장 대극장
49	1970.3.19~22	나비부인	G.Puccini	김자경오페라단	시민회관
50	1970.3	춘희	G.Verdi	한국오페라동인회	시민회관
51	1970.4.8~9	순교자	J.Wade	김자경오페라단	시민회관
52	1970.5.22~27	라 보엠	G.Puccini	국립오페라단	국립극장 대극장

번호	연도	작품	작곡자	주최	공연장소
53	1970.6.15~17	카르멘	G.Bizet	대한오페라단	시민회관
54	1970.9.24~26	아이다	G.Verdi	김자경오페라단	시민회관
55	1970.10.	춘향전	현제명	서울음대 동창회	국립극장 대극장
56	1971.3.24~26	토스카	G.Puccini	대한오페라단	시민회관
57	1971.4.7~10	원효대사	장일남	김자경오페라단	시민회관
58	1971.5.20~24	카발레리아 루스티카나, 팔리아치	P.Mascagni, R.Leoncavallo	국립오페라단	국립극장 대극장
59	1971.5.	원효대사	장일남	김자경오페라단	대구
60	1971.10.13~15	사랑의 묘약	G.Donizetti	김자경오페라단	시민회관
61	1971.10.	사랑의 묘약	G.Donizetti	김자경오페라단	부산
62	1972.3.16~18	나비부인	G.Puccini	김자경오페라단	시민회관
63	1972.4.6~8	에스더	박재훈	대한오페라단	시민회관
64	1972.4.	나비부인	G.Puccini	김자경오페라단	부산
65	1972.4.	나비부인	G.Puccini	김자경오페라단	광주
66	1972.4.	춘희	G.Verdi	한국오페라단	시민회관
67	1972.9.14~16	일 트로바토레	G.Verdi	김자경오페라단	시민회관
68	1972.10.15~17	투란도트	G.Puccini	국립오페라단	시민회관
69	1973.4.27~28	피가로의 결혼	W.A.Mozart	김자경오페라단	이대 강당
70	1973.5.	피가로의 결혼	W.A.Mozart	김자경오페라단	부산
71	1973.6.16~17	토스카	G.Puccini	대구오페라단	대구 효성여대
72	1973.10.26~27	춘희	G.Verdi	부산오페라단	부산시민회관
73	1973.11.6~11	아이다	G.Verdi	국립오페라단	국립극장 대극장
74	1973.12.5~8	세빌리아의 이발사	G.Rossini	김자경오페라단	국립극장 대극장
75	1974.3.14~16	라 보엠	G.Puccini	김자경오페라단	국립극장 대극장
76	1974.4.	라 보엠	G.Puccini	김자경오페라단	부산
77	1974.5.1~2, 4~6	방황하는 네덜란드인	R.Wagner	국립오페라단	국립극장 대극장
78	1974.9.17~22	오텔로	G.Verdi	국립오페라단	국립극장 대극장
79	1974.9.5~9	루치아	G.Donizetti	경향신문, 문화방송	국립극장 대극장
80	1974.11.1~3	피가로의 결혼	W.A.Mozart	김자경오페라단	국립극장 대극장
81	1975.3.27~29	리골레토	G.Verdi	김자경오페라단	국립극장 대극장
82	1975.4.	리골레토	G.Verdi	김자경오페라단	부산
83	1975.5.30~6.4	카르멘	G.Bizet	국립오페라단	국립극장 대극장
84	1975.7.10~12	토스카	G.Puccini	서울오페라단	국립극장 대극장
85	1975.11.6~11	논개	홍연택	국립오페라단	국립극장 대극장
86	1975.11.29~30	춘희	G.Verdi	대구오페라단	대구시민회관
87	1975.11	춘희	G.Verdi	대구오페라협회	대구시민회관
88	1976.3.18~23	마적	W.A.Mozart	국립오페라단	국립극장 대극장
89	1976.3.	춘희	G.Verdi	한국오페라동인회	
90	1976.5.6~8	나비부인	G.Puccini	김자경오페라단	국립극장 대극장
91	1976.6.18~20	운명의 힘	G.Verdi	서울오페라단	국립극장 대극장
92	1976.10.16~18, 21~23	로엔그린	R.Wagner	국립오페라단	국립극장 대극장
93	1976.11.3~5	로미오와 줄리엣	C.Gounod	김자경오페라단	국립극장 대극장
94	1976.11.26~27	라 보엠	G.Puccini	대구오페라단	대구
95	1976.12.8~11	대춘향전	현제명	서울오페라단	국립극장 대극장
96	1976.12.20	대춘향전	현제명	서울오페라단	부산 시민회관
97	1977.3.16~19	무당, 노처녀와 도둑	G.C.Menotti	김자경오페라단	국립극장 대극장
98	1977.4.29~5.4	라 죠콘다	폰키엘리	국립오페라단	국립극장 대극장
99	1977.7.14~16	돈 카를로	G.Verdi	서울오페라단	국립극장 대극장
100	1977.9.8~10	수녀 안젤리카, 잔니 스키키	G.Puccini	김자경오페라단	국립극장 대극장
101	1977.10.16~18	카르멘	G.Bizet	계명오페라단	대구시민회관
102	1977.10.29~30	카르멘	G.Bizet	계명오페라단	국립극장 대극장

번호	연도	작품	작곡자	주최	공연장소
103	1977.11.3~8	라 보엠	G.Puccini	국립오페라단	국립극장 대극장
104	1977.12.20~21	카발레리아 루스티카나	P.Mascagni	대구오페라단	대구시민회관
105	1977.12.	에스더	박재훈	부산기독교오페라단	부산시민회관
106	1978.2.23~25	라 트라비아타	G.Verdi	서울오페라단	국립극장 대극장
107	1978.3.18	라 트라비아타	G.Verdi	서울오페라단	국립극장 대극장
108	1978.3.20	라 트라비아타	G.Verdi	서울오페라단	전남대학강당
109	1978.3.23~28	리골레토	G.Verdi	국립오페라단	국립극장 대극장
110	1978.4.24~25	심청전	김동진	김자경오페라단	세종문화회관 대강당
111	1978.4.	아이다	G.Verdi	파르마오페라단	세종문화회관 대강당
112	1978.6.	박쥐	요한 J.Strauss II	빈오페라단	세종문화회관 대강당
113	1978.7.10~13	일 트로바토레	G.Verdi	국립오페라단	국립극장 대극장
114	1978.9.10~13	돈 조반니	W.A.Mozart	한국문화예술진흥원, 문화공보부	국립극장 대극장
115	1978.10.25~26	라 보엠	G.Puccini	서울세종문화회관	세종문화회관 대강당
116	1978.11.11~12	카르멘	G.Bizet	김자경오페라단	세종문화회관 대강당
117	1978.12.8~9	사랑의 묘약	G.Donizetti	대구오페라단	
118	1979.2.24~25	나비부인	G.Puccini	서울오페라단	세종문화회관 대강당
119	1979.4.5~10	토스카	G.Puccini	국립오페라단	국립극장 대극장
120	1979.4.29~5.1	춘희	G.Verdi	부산오페라단	부산 시민회관
121	1979.5.26~27	마농	J.Massenet	김자경오페라단	세종문화회관 대강당
122	1979.6.6~8	리골레토	G.Verdi	계명오페라단	대구시민회관 대강당
123	1979.9.10, 14	토스카	G.Verdi	로얄오페라단	대구시민회관 대강당
124	1979.9.11, 13	피터 그라임즈	B.Britten	로얄오페라단	대구시민회관 대강당
125	1979.9.12, 15	마적	W.A.Mozart	로얄오페라단	대구시민회관 대강당
126	1979.9.25~28	파우스트	C.Gounod	한국문화예술진흥원	국립극장 대극장
127	1979.11.12~17	탄호이저	R.Wagner	국립오페라단	국립극장 대극장
128	1979.12.7~11	노처녀와 도둑, 잔니 스키키	G.C.Menotti, G.Puccini	김자경오페라단	세종문화회관 별관
129	1979	리골레토	G.Verdi	라스칼라오페라단	세종문화회관 대강당
130	1980.3.17~19	라 보엠	G.Puccini	나토얀오페라단	부산시민회관 대강당
131	1980.3.20~23	아이다	G.Verdi	서울오페라단	세종문화회관 대강당
132	1980.5.12~14	나비부인	G.Puccini	부산오페라단	부산시민회관
133	1980.5.17~8	피가로의 결혼	W.A.Mozart	김자경오페라단	세종문화회관 대강당
134	1980.6.7~10	논개	홍연택	국립오페라단	국립극장 대극장
135	1980.11.1~2	카발레리아 루스티카나	P.Mascagni	부산오페라단	부산시민회관
136	1980.11.5~7	피가로의 결혼	W.A.Mozart	나토얀오페라단	시민회관대강당
137	1980.11.19~24	삼손과 데릴라	C.Saint~Saëns	국립오페라단	국립극장 대극장
138	1980.12.5~6	토스카	G.Puccini	대구오페라단	대구시민회관
139	1981.2.21~22	라 보엠	G.Puccini	서울오페라단	세종문화회관 대강당
140	1981.4.15~20	라 트라비아타	G.Verdi	국립오페라단	국립극장 대극장
141	1981.5.9~10	춘향전	장일남	김자경오페라단	세종문화회관 대강당
142	1981.9.24~26	사랑의 묘약	G.Donizetti	계명오페라단	대구시민회관
143	1981.9.29~30	사랑의 묘약	G.Donizetti	계명오페라단	광주 사레지오 여자고등학교 대강당
144	1981.11.5~10	루치아	G.Donizetti	국립오페라단	국립극장 대극장
145	1981.11.28~29	팔리아치	R.Leoncavallo	나토얀오페라단	부산시민회관
146	1982.3.27~28	카르멘	G.Bizet	김자경오페라단	세종문화회관 대강당
147	1982.5.7~9	나비부인	G.Puccini	전북 오페라단	전주 덕진종합회관
148	1982.6.16~21	순교자	J.Wade	국립오페라단	국립극장 대극장
149	1982.9.27~30	무당, 전화	G.C.Menotti	국립오페라단	국립극장 소극장
150	1982.10.31~11.2	사랑의 묘약	G.Donizetti	서울오페라단	세종문화회관 대강당
151	1982.11.16~21	아이다	G.Verdi	국립오페라단	국립극장 대극장
152	1982.11.26~27	대춘향전	현제명	대구오페라단	대구시민회관
153	1982.12.18~19	토스카	G.Puccini	수도오페라단	국립극장 대극장

번호	연도	작품	작곡자	주최	공연장소
154	1983.3.26~29	라 트라비아타	G.Verdi	김자경오페라단	세종문화회관 대강당
155	1983.4.14~16	나비부인	G.Puccini	서울오페라단	세종문화회관 대강당
156	1983.4.23~24	카발레리아 루스티카나, 팔리아치	P.Mascagni, R.Leoncavallo	서울오페라단	세종문화회관 대강당
157	1983.4.29~5.1	춘향전	현제명	광주오페라단	광주시민회관
158	1983.6.15~20	라 보엠	G.Puccini	국립오페라단	국립극장 대극장
159	1983.9.7~10	파우스트	C.Gounod	계명오페라단	대구시민회관대강당
160	1983.9.14~16, 21~23	초분	박재열	국립오페라단	국립극장 소극장
161	1983.10.5~6	춘희	G.Verdi	인천직할시 시립예술단	인천시민회관
162	1983.10.22~11.15	루치아, 토스카	G.Donizetti, G.Puccini	오페라상설무대	드라마센터
163	1983.10.23~26	리골레토	G.Verdi	국립오페라단	국립극장 대극장
164	1983.11.4~6	심청가, 노처녀와 도둑	박재열, G.C.Menotti	김자경오페라단	세종문화회관 대강당
165	1983.12.11~14	춘향전	현제명	수도오페라단	국립극장 대극장
166	1983.12.17~31	루치아, 토스카	G.Donizetti, G.Puccini	오페라상설무대	드라마센터
167	1984.2.18	대춘향전	현제명	서울오페라단	시빅 오페라하우스(시카고)
168	1984.2.23~29	노처녀와 도둑, 잔니 스키키	G.C.Menotti, G.Puccini	나토얀오페라단	부산시민회관 소강당
169	1984.2.24~27	나비부인	G.Puccini	국제오페라단	세종문화회관 대강당
170	1984.2.24	대춘향전	현제명	서울오페라단	포드오디토리움(디트로이트)
171	1984.2.26	대춘향전	현제명	서울오페라단	리스너오페라하우스(워싱턴)
172	1984.3.3	대춘향전	현제명	서울오페라단	파라마운트예술극장
173	1984.3.27~31	하녀에서 마님으로, 바스티앙군과 바스티엔양	G.B.Pergolesi, W.A.Mozart	국립오페라단	국립극장 소극장
174	1984.3.30~4.1	세빌리아의 이발사	G.Rossini	김자경오페라단	세종문화회관 대강당
175	1984.3	루치아, 토스카	G.Donizetti, G.Puccini	오페라상설무대	한양대학교강당
176	1984.4.13~15	라 트라비아타	G.Verdi	광주오페라단	광주시민회관
177	1984.4.14	토스카	G.Puccini	영남오페라단	포항효자음악당
178	1984.4.29~30	대춘향전	현제명	서울오페라단	세종문화회관 대강당
179	1984.6.4~5	토스카	G.Puccini	영남오페라단	대구시민회관
180	1984.6.7~12	가면무도회	G.Verdi	국립오페라단	국립극장 대극장
181	1984.10.4	노처녀와 도둑, 잔니 스키키	G.C.Menotti, G.Puccini	나토얀오페라단	부산시민회관 소강당
182	1984.11.2~3	팔리아치	R.Leoncavallo	대구오페라단	대구시민회관 대강당
183	1984.11.17~19	호프만의 이야기	J.Offenbach	김자경오페라단	세종문화회관 대강당
184	1984.12.7~12	원효대사	장일남	국립오페라단	국립극장 대극장
185	1985.4.5~7	사랑의 묘약	G.Donizetti	광주오페라단	광주시민회관
186	1985.4.7~11	하녀에서 마님으로, 바스티앙군과 바스티엔양	G.B.Pergolesi, W.A.Mozart	나토얀오페라단	부산시민회관
187	1985.4.15~16	라 보엠	G.Puccini	영남오페라단	대구시민회관
188	1985.4.18~23	오텔로	G.Verdi	국립오페라단	국립극장 대극장
189	1985.4.26~28	라 트라비아타	G.Verdi	서울오페라단	세종문화회관 대강당
190	1985.6.7~9	카르멘	G.Bizet	김자경오페라단	세종문화회관 대강당
191	1985.6.11~14	춘희	G.Verdi	대구오페라단	대구시민회관
192	1985.8.17~18	마녀사냥	R.Ward	서울오페라단	세종문화회관 대강당
193	1985.9.16~18	라 보엠	G.Puccini	한국문화예술진흥원	
194	1985.10.4~5, 7~8	결혼	공석준	국립오페라단	국립극장 소극장
195	1985.10.4~5	토스카	G.Puccini	나토얀오페라단	부산시민회관 대강당
196	1985.10.12	토스카	G.Puccini	나토얀오페라단	경주관광센터 연주홀
197	1985.10.27~28	카발레리아 루스티카나	P.Mascagni	영남오페라단	대구시민회관
198	1985.10.29~30	춘희	G.Verdi	월간음악예술	부산시민회관 대강당
199	1985.11.7~11	안드레아 셰니에	U.Giordano	서울시립오페라단	세종문화회관 대강당
200	1985.11.14~17	자명고	김달성	국립오페라단	국립극장 대극장

번호	연도	작품	작곡자	주최	공연장소
201	1985.11.22~25	토스카	G.Puccini	국제오페라단	세종문화회관 대강당
202	1985.12.7~8	코지 판 투테	W.A.Mozart	김자경오페라단	세종문화회관 대강당
203	1985.12.19~20	결혼	공석준	국립오페라단	국립극장 소극장
204	1986.2.15~18	노르마(한일 합작), 나비부인	V.Bellini, G.Puccini	문화방송, 한국국제문화협회	세종문화회관 대강당
205	1986.3.14~16	돈 파스콸레	G.Donizetti	서울오페라단	세종문화회관 대강당
206	1986.3.20~23	결혼	공석준	산울림소극장	산울림 소극장
207	1986.3.24~27	루치아	G.Donizetti	오페라상설무대	국립극장 소극장
208	1986.3.31~4.2	람메르무어의 루치아	G.Donizetti	오페라상설부대, 성악예술연구회	문예회관 대극장
209	1986.4.5~6	잔니 스키키	G.Puccini	영남오페라단	대구시민회관
210	1986.4.11~13	토스카	G.Puccini	광주오페라단	광주시민회관
211	1986.4.12	잔니 스키키	G.Puccini	영남오페라단	포항시민회관
212	1986.4.15~20	로미오와 줄리엣	C.Gounod	국립오페라단	국립극장 대극장
213	1986.4.17~20	나비부인	G.Puccini	나토얀오페라단	부산시민회관 대강당
214	1986.4.22~26	루치아	G.Donizetti	오페라상설무대	현대예술극장
215	1986.4.25, 26	에스더	박재훈	김자경오페라단	세종문화회관 대강당
216	1986.4.26	잔니 스키키	G.Puccini	영남오페라단	구미청소년근로복지회관
217	1986.5.9~11	춘향전	현제명	부산로얄오페라단	부산시민회관
218	1986.5.10	땅끄래드와 끌로랜드의 전투		한국방송공사	KBS홀
219	1986.5.11~13	결혼	공석준	국립오페라단	국립극장 소극장
220	1986.6.6~9	카르멘	G.Bizet	계명오페라단	대구시민회관
221	1986.6.21~23	춘향전	박준상	서울시립오페라단	세종문화회관 대강당
222	1986.7.29~30	원술랑	오숙자	서울오페라단	세종문화회관 대강당
223	1986.9.4	결혼	공석준	국립오페라단	광주시민회관
224	1986.9.9~13	카르멘	G.Bizet	로얄오페라단	세종문화회관 대강당
225	1986.9.9~13	삼손과 데릴라	C.Saint-Saëns	로얄오페라단	세종문화회관 대강당
226	1986.9.9~13	투란도트	G.Puccini	로얄오페라단	세종문화회관 대강당
227	1986.9.12~13	대춘향전	현제명	영남오페라단	대구시민회관
228	1986.9.27	결혼	공석준	국립오페라단	경주보문관광센터
229	1986.10.3~6	시집가는 날	홍연택	한국문화예술진흥원	세종문화회관 대강당
230	1986.10.8~11	이화부부	백병동	국립오페라단	국립극장 소극장
231	1986.10.17~19	대춘향전	장일남	서울오페라단	세종문화회관 대강당
232	1986.11.6~7, 9~10	잔니 스키키, 카발레리아 루스티카나	G.Puccini, P.Mascagni	국립오페라단	국립극장 대극장
233	1986.11.6~9	나부코	G.Verdi	서울시립오페라단	세종문화회관 대강당
234	1986.11.21~23	사랑의 묘약	G.Donizetti	국제오페라단	세종문화회관 대강당
235	1986.12.3~9	하녀 마님, 아말과 크리스마스 밤	G.B.Pergolesi, G.C.Menotti	김자경오페라단	호암아트홀
236	1987.2.6	대춘향전	장일남	서울오페라단	뉴욕퀸즈칼리지 골든센타
237	1987.20~23	노처녀와 도둑	G.C.Menotti	한국오페라소극장	호암아트홀
238	1987.2.24, 25, 27	결혼	공석준	아트코리아	인천시민회관 대강당, 성남시민회관, 대전시민회관
239	1987.3.11~12	나비부인	G.Puccini	국제오페라단	세종문화회관 대강당
240	1987.3.21~22	무당, 아멜리아 무도회에 가다	G.C.Menotti	김자경오페라단	세종문화회관 대강당
241	1987.3.25~27	사랑의 묘약	G.Donizetti	부산시민오페라단	부산시민회관 대강당
242	1987.4.3~5	카발레리아 루스티카나	P.Mascagni	광주오페라단	광주시민회관
243	1987.4.12~15, 17~20	세빌리아의 이발사, 루치아	G.Rossini, G.Donizetti	국립오페라단	국립극장 대극장
244	1987.5.4~10	젊은 베르테르의 슬픔	J.Massenet	오페라상설무대	문예회관 대극장
245	1987.5.12~14	루치아	G.Donizetti	나토얀오페라단	부산시민회관
246	1987.5.15~16	토스카	G.Puccini	영남오페라단	대구시민회관
247	1987.5.22~24	토스카	G.Puccini	서울오페라단	세종문화회관 대강당

번호	연도	작품	작곡자	주최	공연장소
248	1987.5.29~6.2	토스카	G.Puccini	호남오페라단	전북학생회관
249	1987.6.3~7	라 죠콘다	폰키엘리	서울시립오페라단	세종문화회관 대강당
250	1987.7.19~21	라 트라비아타	G.Verdi	국제오페라단	세종문화회관 대강당
251	1987.10.8~11	전화, 델루조아저씨	G.C.Menotti, Thomas Pasatieri	국립오페라단	국립극장 소극장
252	1987.10.10~11	젊은 베르테르의 슬픔	J.Massenet	충북오페라단	충북예술문화회관
253	1987.10.28~11.2	젊은 베르테르의 슬픔	J.Massenet	오페라상설무대	천안, 울산 순회공연
254	1987.11.1~6	처용	이영조	국립오페라단	국립극장 대극장
255	1987.11.1~2	리골레토	G.Verdi	대구오페라단	대구시민회관
256	1987.11.24	춘희	G.Verdi	영남대 재경동창회	
257	1987.12.3~7	아말과 크리스마스 밤, 노아의 방주	G.C.Menotti, B.Britten	김자경오페라단	호암아트홀
258	1988.2.9~14	노르마	V.Bellini, G.Puccini	국립오페라단	국립극장 대극장
259	1988.2.20~24	전화, 델루조아저씨	G.C.Menotti, Thomas Pasatieri	부산오페라소극장	부산산업대 콘서트홀
260	1988.3.5~8	리골레토	G.Verdi	현대오페라단	세종문화회관 대강당
261	1988.4.2~5	나비부인	G.Puccini	광주오페라단	광주시민회관
262	1988.4.8~9	나비부인	G.Puccini	영남오페라단	대구시민회관
263	1988.4.14~18	페도라	U.Giordano	오페라상설무대	문예회관 대극장
264	1988.4.24~27	라 보엠	G.Puccini	국제오페라단	세종문화회관 대강당
265	1988.4.29~5.1	카발레리아 루스티카나	P.Mascagni	호남오페라단	전북학생회관
266	1988.5.13, 12.	페도라	U.Giordano	오페라상설무대	경북,포항 순회공연
267	1988.5.20~21	전화, 델루조 아저씨	G.C.Menotti, T. Pasatieri	대구오페라단	대구어린이회관 꾀꼬리극장
268	1988.6.2~4	나비부인	G.Puccini	서울오페라단	세종문화회관 대강당
269	1988.6.17~20	아이다	G.Verdi	서울시립오페라단	세종문화회관 대강당
270	1988.6.21~25	솔로몬과 술람미	이건용	김자경오페라단	호암아트홀
271	1988.8.16~22	투란도트	G.Puccini	라스칼라오페라단	세종문화회관 대강당
272	1988.9.16~17	시집가는 날	G.C.Menotti	서울시립오페라단	세종문화회관 대강당
273	1988.9.18, 10.20	춘향전, 라 트라비아타	현제명, G.Verdi	대전오페라단	대전시민회관
274	1988.10.2~5	불타는 탑	장일남	국립오페라단	국립극장 대극장
275	1988.10.5~7	나비부인	G.Puccini	국제오페라단	대전시민회관
276	1988.11.5~6	피가로의 결혼	W.A.Mozart	국제오페라단	호암아트홀
277	1988.11.11~13	카발레리아 루스티카나	P.Mascagni	충북오페라단	충북예술문화회관
278	1988.11.17~20	춘향전	현제명	호남오페라단	전북학생회관
279	1988.11.22~27	돈 카를로	G.Verdi	국립오페라단	국립극장 대극장
280	1988.12.2~5	성춘향을 찾습니다	홍연택	국립오페라단	국립극장 소극장
281	1988.12.13	피가로의 결혼(앙코르 공연)	W.A.Mozart	국제오페라단	세종문화회관 대강당
282	1988.12.22,23	B사감과 러브레터, 아말과 크리스마스의 밤	김국진, G.C.Menotti	부산오페라소극장	부산문화회관
283	1988.12.	카발레리아 루스티카나, 팔리아치	P.Mascagni, R.Leoncavallo	계명오페라단	대구시민회관
284	1989.2.23~28	리골레토	G.Verdi	국립오페라단	국립극장 대극장
285	1989.4.7~10	카발레리아 루스티카나, 팔리아치	P.Mascagni, R.Leoncavallo	부산시민오페라단, 부산오페라소극장	부산시민회관
286	1989.4.21~23	명랑한 과부	F.Lehár	김자경오페라단	세종문화회관 대강당
287	1989.5.18~21	라 보엠	G.Puccini	국제오페라단	세종문화회관 대강당
288	1989.5.29~31	포스카리가의 비극	G.Verdi	오페라상설무대	세종문화회관 대강당
289	1989.6.1~4	리골레토	G.Verdi	광주오페라단	광주시민회관
290	1989.6.5~7	원술랑	오숙자	서울오페라단	세종문화회관 대강당
291	1989.6.22~23, 25~26	결혼, 시뇨르 델루조	공석준, Thomas Pasatieri	국립오페라단	국립극장 소극장
292	1989.6.26~29	아드리아나 르크브뢰	칠레아	서울시립오페라단	세종문화회관 대강당

번호	연도	작품	작곡자	주최	공연장소
293	1989.7.18~20	보리스 고두노프	무소르그스키	소련 볼쇼이오페라단	세종문화회관 대강당
294	1989.9.17~18	사랑의 묘약	G.Donizetti	영남오페라단	대구시민회관
295	1989.9.29~10.1	나비부인	G.Puccini	충북오페라단	충북예술문화회관
296	1989.10.1~4	아말과 방문객	G.C.Menotti	대전오페라단	대전시민회관 대강당, 천안시민회관 대강당
297	1989.10.1~4	나비부인	G.Puccini	나토얀오페라단	부산문화회관
298	1989.10.23~25	춘희	G.Verdi	서울오페라단	세종문화회관 대강당
299	1989.10.28~29, 11.2~3	피가로의 결혼	W.A.Mozart	국립오페라단	국립극장 대극장
300	1989.10.31~11.1	처용	이영조	국립오페라단	국립극장 대극장
301	1989.11.3~6	마농	J.Massenet	김자경오페라단	세종문화회관 대강당
302	1989.11.3~4	라 트라비아타	G.Verdi	대구오페라단	대구시민회관 대강당
303	1989.11.19~21	카발레리아 루스티카나, 팔리아치	P.Mascagni, R.Leoncavallo	국제오페라단	세종문화회관 대강당
304	1989.12.7~10	아말과 크리스마스밤, 델루조 아저씨	G.C.Menotti, Thomas Pasatieri	부산오페라소극장	부산문화회관
305	1990.3.9~11	토스카	G.Puccini	국제오페라단	세종문화회관 대강당
306	1990.3.22~24	춘향전	현제명	김자경오페라단	세종문화회관 대강당
307	1990.4.4~5	일 타바로, 카발레리아 루스티카나	G.Puccini, P.Mascagni	영남오페라단	대구시민회관
308	1990.4.5~8	라 보엠	G.Puccini	광주오페라단	광주시민회관
309	1990.4.8~9	라 보엠	G.Puccini	국립오페라단	국립극장 대극장
310	1990.4.13~16	사랑의 묘약	G.Donizetti	국립오페라단	국립극장 대극장
311	1990.4.20~22	카발레리아 루스티카나	P.Mascagni	충청오페라단	대전시민회관 대강당
312	1990.5.11~13	사랑의 묘약	G.Donizetti	충북오페라단	충북예술문화회관
313	1990.5.12~15	카르멘	G.Bizet	서울오페라단	세종문화회관 대강당
314	1990.6.8,9,11,12	피가로의 결혼	W.A.Mozart	국립오페라단	국립극장 대극장
315	1990.6.15~19	운명의 힘	G.Verdi	서울시립오페라단	세종문화회관 대강당
316	1990.6.28	토스카	G.Puccini	대구오페라단	대구문화예술회관
317	1990.7.3~4	여자란 다 그런 것	W.A.Mozart	서울시립합창단	세종문화회관 대강당
318	1990.9.1~4	사랑의 승리	F.J.Haydn	국립오페라단	국립극장 소극장
319	1990.9.18~21	바스티엔과 바스티엔느, 노처녀와 도둑	W.A.Mozart, G.C.Menotti	부산오페라소극장	부산문화회관
320	1990.9.19~20	사랑의 묘약	G.Donizetti	대전오페라단	대전시민회관 대강당
321	1990.10.6~9	토스카	G.Puccini	나토얀오페라단	부산문화회관
322	1990.10.12~17	아이다	G.Verdi	국립오페라단	국립극장 대극장
323	1990.10.23~25	나비부인	G.Puccini	한국오페라단	세종문화회관 대강당
324	1990.11.28~30	춘향전	현제명	대구오페라단	대구시민회관 대강당
325	1990.12.2~5	토스카	G.Puccini	예총지부	대구문화예술회관
326	1991.3.5, 7~8	사랑의 묘약	G.Donizetti	충북오페라단	충북예술문화회관
327	1991.3.19~24	피가로의 결혼(마임오페라)	W.A.Mozart	국제오페라단	국립극장 대극장
328	1991.4.2~5	라 트라비아타	G.Verdi	한국오페라단	세종문화회관 대강당
329	1991.4.20~21	나비부인	G.Puccini	영남오페라단	대구시민회관
330	1991.4.24~27	부르스키노 아저씨	G.Rossini	부산소극장오페라단	부산시민회관 대강당
331	1991.4.26~29	돈 조반니	W.A.Mozart	충청오페라단	대전시민회관 대강당
332	1991.5.10~12	춘희	G.Verdi	충북오페라단	충북예술문화회관
333	1991.5.18, 20~22	가면무도회	G.Verdi	서울시립오페라단	세종문화회관 대강당
334	1991.5.23~28	돈 조반니	W.A.Mozart	국립오페라단	국립극장 대극장
335	1991.6.13, 15~16	마적	W.A.Mozart	서울오페라단	세종문화회관 대강당
336	1991.6.19~21	카발레리아 루스티카나, 팔리아치	P.Mascagni, R.Leoncavallo	오페라	세종문화회관 대강당
337	1991.9.4~7	보석과 여인	박영근	국립오페라단	국립극장 소극장
338	1991.9.10~12	사랑의 묘약	G.Donizetti	계명오페라단	대구시민회관 대강당
339	1991.9.19~22	토스카	G.Puccini	한국오페라단	KBS홀

번호	연도	작품	작곡자	주최	공연장소
340	1991.10.5~8	사랑의 묘약	G.Donizetti	나토얀오페라단	부산시민회관
341	1991.10.6~8	나비부인	G.Puccini	대전오페라단	대전시민회관
342	1991.10.6~9	리골레토	G.Verdi	서울오페라단	세종문화회관 대강당
343	1991.10.13~16	춘희	G.Verdi	호남오페라단	전북학생회관
344	1991.10.16~18	토스카	G.Puccini	충남성곡오페라단	공주 문예회관
345	1991.10.26~28	아이다	G.Verdi	광주오페라단	광주문화예술회관
346	1991.10.29~31	명랑한 과부	F.Lehár	김자경오페라단	세종문화회관 대강당
347	1991.11.23~28	일 트로바토레	G.Verdi	국립오페라단	국립극장 대극장
348	1991.12.3~5	전화, 아말과 크리스마스 밤	G.C.Menotti	부산소극장오페라단	부산문화회관 소강당
349	1991.12.13~15	박과장 결혼작전	W.A.Mozart	서울시립합창단	세종문화회관 소강당
350	1991.12.27~28	토스카	G.Puccini	충남성곡오페라단	서산 문화회관
351	1991.12.28~29	카발레리아 루스티카나	P.Mascagni	충청 오페라단	대전시민회관 대강당
352	1992.1.7~10	환향녀	이종구	한국창작가극단	호암아트홀
353	1992.2.20~23	토스카	G.Puccini	충남성곡오페라단	대전시민회관
354	1992.2.21~26	라 보엠	G.Puccini	국립오페라단	국립극장 대극장
355	1992.4.10~12	춘향전	현제명	광주오페라단	광주문화예술회관
356	1992.4.17~19	나비부인	G.Puccini	국제오페라단	세종문화회관 대강당
357	1992.4.18~19	세빌리아의 이발사	G.Rossini	영남오페라단	대구시민회관
358	1992.4.27~5.1	춘희	G.Verdi	충청오페라단	대전시민회관 대강당
359	1992.4.28~5.1	춘희	G.Verdi	한국로얄오페라단	세종문화회관 대강당
360	1992.4.30~5.3	라 파보리타	G.Donizetti	국립오페라단	국립극장 대극장
361	1992.5.14~16	노처녀와 도둑, 흥행사	G.C.Menotti, W.A.Mozart	김자경오페라단	KBS홀
362	1992.5.15~17	카발레리아 루스티카나	P.Mascagni	충북오페라단	충북예술문화회관
363	1992.5.27~30	라 트라비아타	G.Verdi	경남오페라단	KBS창원홀
364	1992.6.20~24	안드레아 셰니에	U.Giordano	서울시립오페라단	세종문화회관 대강당
365	1992.7.18~19	리골레토	G.Verdi	서울오페라단	튀니지 카르타주 야외극장
366	1992.9.26~30	라 보엠	G.Puccini	나토얀오페라단	
367	1992.10.5~8	부산성 사람들	이상근	부산시민오페라단	부산문화회관
368	1992.10.8~12	라 트라비아타	G.Verdi	대구시립오페라단	대구문화예술회관 대극장
369	1992.10.12~16	라 보엠	G.Puccini	대전오페라단	대전시민회관 대강당
370	1992.10.15~18	친구 프릿츠	P.Mascagni	호남오페라단	전북학생회관
371	1992.10.22~24	박과장의 결혼작전	W.A.Mozart	서울시립합창단	세종문화회관 소강당
372	1992.10.24~25	사랑의 승리	F.J.Haydn	광주오페라단	광주문화예술회관
373	1992.10.24~25	라 보엠	G.Puccini	체코슬로바이카 국립오페라단	세종문화회관 대강당
374	1992.10.28~31	라 트라비아타	G.Verdi	충남성곡오페라단	공주문예회관
375	1992.11.10~15	피델리오	L.V.Beethoven	국립오페라단	국립극장 대극장
376	1992.12.16~19	라 트라비아타	G.Verdi	충남성곡오페라단	대전 우송예술회관
377	1992.12.28	라 트라비아타	G.Verdi	충남성곡오페라단	서산문예회관
378	1993.2.15~20	시집가는 날	홍연택	국립오페라단	예술의전당 오페라극장
379	1993.3.4~8	포스카리가의 두 사람	G.Verdi	오페라상설무대	예술의전당 오페라극장
380	1993.3.4~7	리골레토	G.Verdi	한국오페라단	세종문화회관 대강당
381	1993.3.18~22	카르멘	G.Bizet	김자경오페라단	예술의전당 오페라극장
382	1993.4.19	가면무도회	G.Verdi	대구오페라단	대구문화예술회관
383	1993.4.23~26	카르멘	G.Bizet	광주오페라단	광주문화예술회관
384	1993.4.23~27	가면무도회	G.Verdi	대구시립오페라단	대구문화예술회관 대극장
385	1993.5.1~3	토스카	G.Puccini	영남오페라단	대구시민회관
386	1993.5.7~9	라 보엠	G.Puccini	충북오페라단	충북예술문화회관
387	1993.5.13~16	라 보엠	G.Puccini	한국 로얄오페라단	세종문화회관 대강당
388	1993.5.18	카르멘	G.Bizet	경남오페라단	KBS창원홀
389	1993.5.22~24	결혼	공석준	국립오페라단	국립극장 소극장

번호	연도	작품	작곡자	주최	공연장소
390	1993.5.26~27	보석과 여인	박영근	국립오페라단	국립극장 소극장
391	1993.6.14~17	투란도트	G.Puccini	글로리아오페라단	세종문화회관 대강당
392	1993.9.4	원술랑	오숙자	서울오페라단	대전엑스포극장
393	1993.9.6~11	에프게니 오네긴	P.I.Tchaikovsky	국립오페라단	국립극장 대극장
394	1993.9.6	견우 직녀	장일남	서울아카데미심포니오케스트라	대구시민회관
395	1993.9.14~18	시집가는 날	홍연택	대전오페라단	대전 우송예술회관
396	1993.10.5~6	춘희	G.Verdi	인천직할시	인천시민회관
397	1993.10.5~9	아이다	G.Verdi	나토얀오페라단	부산문화회관
398	1993.10.8~12	춘향전	현제명	대구시립오페라단	대구문화예술회관 대극장
399	1993.10.14~17	람메르무어의 루치아	G.Donizetti	호남오페라단	전북학생회관
400	1993.10.17~19	대춘향전	현제명	충청오페라단	대덕과학문화센터
401	1993.10.20~24	아이다	G.Verdi	서울오페라단	예술의전당 오페라극장
402	1993.10.21~24	사랑내기	W.A.Mozart	서울시립합창단	세종문화회관 소강당
403	1993.10.23~27	대춘향전	현제명	충청오페라단	대전시민회관 대강당
404	1993.10.28~31	사랑의 묘약	G.Donizetti	충남성곡오페라단	공주 문예회관
405	1993.10.29~11.1	소녀 심 청	김동진	김자경오페라단	예술의전당 오페라극장
406	1993.11.5~9	루치아	G.Donizetti	한국오페라단	예술의전당 오페라극장
407	1993.11.15~20	마농 레스코	G.Puccini	국립오페라단	예술의전당 오페라극장
408	1993.11.20~23	사랑의 묘약	G.Donizetti	충남성곡오페라단	우송 예술회관
409	1993.11.25	델루조 아저씨	Thomas Pasatieri	광주오페라단	순천문화예술회관
410	1993.11.26~30	돈 카를로	G.Verdi	서울시립오페라단	예술의전당 오페라극장
411	1993.12.2~3	델루조 아저씨	Thomas Pasatieri	광주오페라단	광주 남도예술회관
412	1993.12.2~4	제비	G.Puccini	한미오페라단	예술의전당 오페라극장
413	1993.12.4~5	사랑의 묘약	G.Donizetti	충남성곡오페라단	천안시민회관
414	1993.12.9	델루조 아저씨	Thomas Pasatieri	광주오페라단	해남군민회관
415	1993.12.9~12	토스카	G.Puccini	국제오페라단	예술의전당 오페라극장
416	1993.12.11~22	사랑의 묘약	G.Donizetti	충남성곡오페라단	서산문예회관
417	1994.2.17~20	김중달의 유언	G.Puccini	예울음악무대	예술의전당 토월극장
418	1994.2.19	음악극 하늘옷		오페라연구소	세종문화회관 대강당
419	1994.3.10~15	외투, 잔니 스키키	G.Puccini	국립오페라단	국립극장 대극장
420	1994.3.11	견우 직녀	장일남	예술기획 예루	전북학생회관
421	1994.3.16~19	라 트라비아타	G.Verdi	국제오페라단	예술의전당 오페라극장
422	1994.3.23~26	나비부인	G.Puccini	한국오페라단	예술의전당 오페라극장
423	1994.3.29~30	사랑의 묘약	G.Donizetti	충남성곡오페라단	우송 예술회관
424	1994.4.7~8	잔니 스키키	G.Puccini	영남오페라단	대구시민회관
425	1994.4.8~11	사랑의 묘약	G.Donizetti	광주오페라단	광주문화예술회관
426	1994.4.8~11	사랑의 승리	F.J.Haydn	국립오페라단	국립극장 소극장
427	1994.4.22~26	루치아	G.Donizetti	대구시립오페라단	대구문화예술회관 대극장
428	1994.5.11~13	루치아	G.Donizetti	충청오페라단	우송 예술회관
429	1994.5.12~15	나비부인	G.Puccini	충북오페라단	청주예술의전당
430	1994.5.18~21	에르나니	G.Verdi	서울시립오페라단	세종문화회관 대강당
431	1994.5.27, 30, 31, 6.2, 3	일 트로바토레	G.Verdi	예술의전당	예술의전당 오페라극장
432	1994.6.2~4	세빌리아의 이발사	G.Rossini	김자경오페라단	예술의전당 오페라극장
433	1994.6.7~10	가면무도회	G.Verdi	글로리아오페라단	예술의전당 오페라극장
434	1994.6.8~10	토스카	G.Puccini	경남오페라단	KBS창원홀
435	1994.6.9~10	세빌리아의 이발사	G.Rossini	김자경오페라단	춘천문화예술회관
436	1994.8.26~9.3	펠레아스와 멜리장드	드뷔시	서울오페라앙상블	예술의전당 자유소극장
437	1994.9.2~6	카발레리아 루스티카나, 팔리아치	P.Mascagni, R.Leoncavallo	국제오페라단	예술의전당 오페라극장
438	1994.9.10~11	꿈	윤이상	예음문화재단	예술의전당 오페라극장
439	1994.9.30~10.2	카르멘	G.Bizet	충남성곡오페라단	천안문화회관

번호	연도	작품	작곡자	주최	공연장소
440	1994.10.4~8	카르멘	G.Bizet	한국오페라단	예술의전당 오페라극장
441	1994.10.5~8	리골레토	G.Verdi	나토얀오페라단	부산문화회관
442	1994.10.7~12	토스카	G.Puccini	국립오페라단	국립극장 대극장
443	1994.10.8~10	카르멘	G.Bizet	충남성곡오페라단	공주문예회관
444	1994.10.10~14	리골레토	G.Verdi	대구시립오페라단	대구문화예술회관대극장
445	1994.10.13~16	루치아	G.Donizetti	한국로얄오페라단	예술의전당 오페라극장
446	1994.10.21~22	원술랑	오숙자	글로리아오페라단	경남 거제군 실내 체육관
447	1994.10.24,26~28	토스카	G.Puccini	대전오페라단	엑스포아트홀
448	1994.10.27~29	델루조 아저씨	T.Pasatieri	광주오페라단	광주문화예술회관 대강당
449	1994.10.27~30	라 보엠	G.Puccini	한미오페라단	예술의전당 토월극장
450	1994.10.31~11.1	심청	김동진	김자경오페라단	예술의전당 오페라극장
451	1994.11.7~8	심청	김동진	김자경오페라단	부산문화예술회관
452	1994.11.9~10	춘향전	장일남	호남오페라단	전북학생회관
453	1994.11.11~12	카르멘	G.Bizet	충남성곡오페라단	서산 문화회관
454	1994.11.16~17	심청	김동진	김자경오페라단	대구경북대강당
455	1994.11.17~21	카르멘	G.Bizet	충남성곡오페라단	우송 예술회관
456	1994.11.18~22	춘향전	장일남	서울시립오페라단	세종문화회관 대강당
457	1994.11.19~23	신데렐라	G.Rossini	서울오페라단	예술의전당 오페라극장
458	1994.11.22~25	오따아 줄리아의 순교	이연국	서울오페라앙상블	국립극장 소극장
459	1994.11.25~26	심청	김동진	김자경오페라단	광주문화예술회관
460	1994.12.29	이화부부	백병동	광주악회	광주문예회관 소극장
461	1995.3.17~19	노처녀와 도둑, 수녀 안젤리카	G.C.Menotti, G.Puccini	프리마오페라단	예술의전당 토월극장
462	1995.3.23~28	팔스타프	G.Verdi	국립오페라단	국립극장 대극장
463	1995.4.6~9	김중달의 유언(잔니스키키:번안), 카발레리아 루스티카나	G.Puccini, P.Mascagni	광주오페라단	광주문화예술회관 대극장
464	1995.4.6~9	춘희	G.Verdi	충북오페라단	청주예술의전당
465	1995.4.17~19	사랑의 묘약	G.Donizetti	국제오페라단	예술의전당 오페라극장
466	1995.4.21,22,24,25	일 트로바토레	G.Verdi	대구시립오페라단	대구문화예술회관 대극장
467	1995.4.25~28	리골레토	G.Verdi	글로리아오페라단	예술의전당 오페라극장
468	1995.4.27~30	목소리, 수잔나의 비밀	W.Ferari	서울오페라앙상블	예술의전당 자유소극장
469	1995.5.6~9	호프만의 사랑이야기	J.Offenbach	김자경오페라단	예술의전당 오페라극장
470	1995.5.19~26	토스카	G.Puccini	호남오페라단	전북학생회관, 군산예술회관
471	1995.5.20~25	무당	G.C.Menotti	국립오페라단	국립극장 소극장
472	1995.5.20~23	목소리, 수잔나의 비밀	F.Poulenc, EW.Ferari	서울오페라앙상블	국립극장 소극장
473	1995.5.24~27	리골레토	G.Verdi	경남오페라단	창원 KBS홀
474	1995.5.25~27	박쥐	J.Strauss II	영남오페라단	대구문화예술회관 대극장
475	1995.5.31~6.1	사랑의 묘약	G.Donizetti	충청오페라단	엑스포 아트홀
476	1995.6.4, 5, 7, 8	오텔로	G.Verdi	서울시립오페라단	세종문화회관 대강당
477	1995.6.5	박쥐	J.Strauss II	영남오페라단	포항문화예술회관 대공연장
478	1995.6.6~10	돈 카를로	G.Verdi	서울오페라단	예술의전당 오페라극장
479	1995.6.17~9.4	안중근	류진구	고려오페라단	예술의전당 오페라극장 외 전국순회공연
480	1995.8.20~11.22	구드래	이종구	충남성곡오페라단	국립극장 대극장 외 전국순회공연
481	1995.8.24~27	나부코	G.Verdi	계명오페라단	예술의전당 오페라극장
482	1995.9.15~16	춘향전	장일남	글로리아오페라단	일본동경히도미홀
483	1995.9.26~30	춘향전	현제명	나토얀오페라단	부산문화회관
484	1995.9.26	박쥐	J.Strauss II	영남오페라단	KBS홀
485	1995.9.30~10.3	로미오와 줄리엣	C.Gounod	대전오페라단	엑스포아트홀
486	1995.9	이고르 공	A.P.Borodin	러시아 키로프오페라단	예술의전당 오페라극장

번호	연도	작품	작곡자	주최	공연장소
487	1995.10.6~9	대춘향전	현제명	국제오페라단	예술의전당 오페라극장
488	1995.10.12~14	라 보엠	G.Puccini	대구시립오페라단	대구문화예술회관 대극장
489	1995.10.13~15	리골레토	G.Verdi	한우리오페라단	대덕과학문화센터 콘서트홀
490	1995.10.16~19	심청	김동진	오페라상설무대	예술의전당 오페라극장
491	1995.10.17~18	김중달의 유언 (번안)	G.Puccini	광주오페라단	광주문화예술회관 대극장
492	1995.10.21	명랑한 과부	F.Lehár	김자경오페라단	잠실올림픽공원 88잔디마당
493	1995.10.26~29	원효	장일남	글로리아오페라단	예술의전당 오페라극장
494	1995.10.27~11.1	파우스트	C.Gounod	국립오페라단	국립극장 대극장
495	1995.11.15~18	모차르트와 살리에리, 오페라연습	R.Korsakov G.A.Lortzing.	예울음악무대	문화일보홀
496	1995.12.15~17	리골레토	G.Verdi	한우리오페라단	국립극장 소극장
497	1996.3.7~10	토스카	G.Puccini	한우리오페라단	예술의전당 오페라극장
498	1996.4.2~5	피가로의 결혼	W.A.Mozart	광주오페라단	광주문화예술회관 대극장
499	1996.4.4~11	라 보엠	G.Puccini	한강오페라단	예술의전당 오페라극장
500	1996.4.5~6	카발레리아 루스티카나, 팔리아치	P.Mascagni, R.Leoncavallo	광인성악연구회	국립극장 대극장
501	1996.4.15~18	라 보엠	G.Puccini	충북오페라단	청주예술의전당 대공연장
502	1996.4.18~20	카르멘	G.Bizet	영남오페라단	대구시민회관 대강당
503	1996.5.2~4	돈 지오반니	W.A.Mozart	대구시립오페라단	대구문화예술회관 대극장
504	1996.5.4~9	바스티앙과 바스티엔양, 델루조 아저씨	W.A.Mozart, Thomas Pasatieri	국립오페라단	국립극장 소극장
505	1996.5.20~23	삼손과 데릴라	C.Saint~Saëns	글로리아오페라단	예술의전당 오페라극장
506	1996.5.22~25	카발레리아 루스티카나	P.Mascagni	경남오페라단	KBS창원홀
507	1996.5.29~6.2	아이다	G.Verdi	국제오페라단	예술의전당 오페라극장
508	1996.5.30~31	카르멘	G.Bizet	김자경오페라단	잠실올림픽공원 88잔디마당
509	1996.5.	라 보엠	G.Puccini	한강오페라단	청주예술의전당
510	1996.6.5~12	여자는 다 그래	W.A.Mozart	국립오페라단	국립극장 대극장
511	1996.6.18~21	춘향전	장일남	호남오페라단	전북학생회관
512	1996.6.	라 보엠	G.Puccini	한강오페라단	과천시민회관
513	1996.7.30~31	춘향전	장일남	글로리아오페라단	클레이톤아트센터
514	1996.8.20~29	피가로의 결혼	W.A.Mozart	예술의전당	예술의전당 토월극장
515	1996.9.2~5	카발레리아 루스티카나, 팔리아치	P.Mascagni, R.Leoncavallo	광인성악연구회	예술의전당 토월극장
516	1996.10.2~3	나부코	G.Verdi	충남성곡오페라단	공주문예회관
517	1996.10.3~5	춘희	G.Verdi	나토얀오페라단	부산문화회관
518	1996.10.5~12	청교도	V.Bellini	국립오페라단	국립극장 대극장
519	1996.10.5	피가로의 결혼	W.A.Mozart	전국문예회관연합회	경기문예회관
520	1996.10.6	피가로의 결혼	W.A.Mozart	전국문예회관연합회	평택문예회관
521	1996.10.10, ~15	토스카	G.Puccini	대구시립오페라단	대구문화예술회관 대극장
522	1996.10.12	피가로의 결혼	W.A.Mozart	전국문예회관연합회	구미문예회관
523	1996.10.12~13	나부코	G.Verdi	충남성곡오페라단	천안시민회관
524	1996.10.13~17	에스더	박재훈	고려오페라단	예술의전당 오페라극장
525	1996.10.13	피가로의 결혼	W.A.Mozart	전국문예회관연합회	울산문예회관
526	1996.10.16~19	세빌리아의 이발사	G.Rossini	대전오페라단	엑스포아트홀
527	1996.10.19~20	피가로의 결혼	W.A.Mozart	전국문예회관연합회	제주문화진흥원
528	1996.10.21~23	리골레토	G.Verdi	충청오페라단	대전시민회관 대강당
529	1996.10.22~25	라 트라비아타	G.Verdi	김자경오페라단	예술의전당 오페라극장
530	1996.10.31~11.3	카르멘	G.Bizet	한미오페라단	예술의전당 오페라극장
531	1996.11.1~3	나부코	G.Verdi	충남성곡오페라단	엑스포아트홀
532	1996.11.3~6	오페라연습, 아말과 밤에 찾아온 손님	A.Lortzing, G.C.Menotti	예울음악무대	정동극장
533	1996.11.4~7	코지 판 투테	W.A.Mozart	그랜드오페라단	부산문화회관 대강당
534	1996.11.7~10	리골레토	G.Verdi	한국오페라단	예술의전당 오페라극장

번호	연도	작품	작곡자	주최	공연장소
535	1996.11.14~16	라 트라비아타	G.Verdi	안희복오페라연구회	과천시민회관 대극장
536	1996.11.16,~23	피가로의 결혼	W.A.Mozart	전국문예회관연합회	백운아트홀, 순천문예회관, 청주예술의전당 대공연장
537	1996.11.23~28	노처녀와 도둑	G.C.Menotti	국립오페라단	국립극장 소극장
538	1996.12.7~12	헨젤과 그레텔	E.Humperdinck	서울시립오페라단	세종문화회관 대강당
539	1996.12.12~14	피가로의 결혼	W.A.Mozart	한우리오페라단	리틀엔젤스예술회관
540	1996.12.30~1.5	박쥐	J.Strauss II	예술의전당	예술의전당 오페라극장
541	1997.1.16~22	아멜리아 무도회 가다	G.C.Menotti	일산오페라단	아름연주홀
542	1997.2.1~2	춘향전	장일남	호남오페라단	삼성문화회관
543	1997.3.23~28	사랑의 승리	F.J.Haydn	광인성악연구회	국립극장 소극장
544	1997.4.4~7	코지 판 투테	W.A.Mozart	광주오페라단	광주문화예술회관 대극장
545	1997.4.8~13	결혼청구서	G.Rossini	국립오페라단	국립극장 소극장
546	1997.4.11~14	서울 *라 보엠(번안)	G.Puccini	서울오페라앙상블	예술의전당 토월극장
547	1997.4.17~20	세빌리아의 이발사	G.Rossini	충북오페라단	청주예술의전당 대공연장
548	1997.5.1~3	세빌리아의 이발사	G.Rossini	대구시립오페라단	대구문화예술회관 대극장
549	1997.5.3~5	헨젤과 그레텔	E.Humperdinck	그랜드오페라단	부산문화회관 대강당
550	1997.5.10~18	바스티앙과 바스티엔	W.A.Mozart	일산오페라단	아름연주홀
551	1997.5.13~16	춘향전	장일남	글로리아오페라단	예술의전당 오페라극장
552	1997.5.21~24	리골레토	G.Verdi	호남오페라단	삼성문화회관
553	1997.23~27	멕베드	G.Verdi	서울시립오페라단	세종문화회관 대강당
554	1997.5.27~29	삼손과 데릴라	C.Saint-Saëns	계명오페라단	대구시민회관 대강당
555	1997.6.5~12	리골레토	G.Verdi	국립오페라단	국립극장 대극장
556	1997.6.6~8	아이다	G.Verdi	김자경오페라단	예술의전당 오페라극장
557	1997.6.13, 10.18	바스티앙과 바스티엔	W.A.Mozart	일산오페라단	안동시민문화회관 외
558	1997.7.12~15	외투, 수녀 안젤리카, 잔니 스키키	G.Puccini	국제오페라단	예술의전당 오페라극장
559	1997.8.16~26	피가로의 결혼	W.A.Mozart	21세기오페라단	정동극장
560	1997.8.19~24	섬진강 나루	B.Britten	국립오페라단	국립극장 소극장
561	1997.8.20~28	앨버트 헤링	B.Britten	예술의전당	예술의전당 토월극장
562	1977.9.25~28	파우스트	C.Gounod	제4대한민국음악제	국립극장 대극장
563	1997.10.3~5	초월	강석희	삶과꿈싱어즈	예술의전당 토월극장
564	1997.10.4~6	카르멘	G.Bizet	나토얀오페라단	부산문화회관 대강당
565	1997.10.8~9	카르멘	G.Bizet	나토얀오페라단	울산문화예술회관 대강당
566	1997.10.9~11	나비부인	G.Puccini	대구시립오페라단	대구문화예술회관 대극장
567	1997.10.10~11	춘희	G.Verdi	충남성곡오페라단	공주문예회관
568	1997.10.11~14	조반노의 최후	W.A.Mozart	예울음악무대	예술의전당 토월극장
569	1997.10.16~19	카르멘	G.Bizet	대전오페라단	엑스포아트홀
570	1997.10.21~25	투란도트	G.Puccini	한미오페라단	예술의전당 오페라극장
571	1997.10.24~25	춘희	G.Verdi	충남성곡오페라단	충남학생회관
572	1997.10.30~11.2	라 보엠	G.Puccini	한국오페라단	예술의전당 오페라극장
573	1997.11.7~10	아라리 공주	최병철	국립오페라단	국립극장 대극장
574	1997.11.7~8	아내들의 반란	F.Schubert	예술의전당	예술의전당 자유소극장
575	1997.11.7~10	춘희	G.Verdi	충남성곡오페라단	엑스포아트홀(대전)
576	1997.11.8~11	춘향전	김동진	김자경오페라단	예술의전당 오페라극장
577	1997.11.14~16	라 보엠	G.Puccini	그랜드오페라단	부산문화회관 대강당
578	1997.11.14~15	카발레리아 루스티카나	P.Mascagni	창신오페라단	창신전문대학 대강당
579	1997.12.8~11	아말과 밤에 찾아온 손님	G.C.Menotti	예울음악무대	국립극장 소극장
580	1997.12.23~27	박쥐	J.Strauss II	예술의전당	예술의전당 오페라극장
581	1998.2.2~3	돈 카를로	G.Verdi	한우리오페라단	연강홀
582	1998.2.2~3	사랑의 묘약	G.Donizetti	한우리오페라단	연강홀

번호	연도	작품	작곡자	주최	공연장소
583	1998.3.25~26	돈 지오반니	W.A.Mozart	광인성악연구회	국립극장 대극장
584	1998.4.3~6	나비부인	G.Verdi	광주오페라단	광주문화예술회관 대강당
585	1998.4.15~19	황진이	이영조	한국오페라단	예술의 전당 오페라극장
586	1998.4.28~5.1	춘희	G.Verdi	김자경오페라단	예술의전당 오페라극장
587	1998.4.30~5.3	헨젤과 그레텔	E.Humperdinck	대구시립오페라단	대구문화예술회관 대극장
588	1998.4.30~5.3	원효	장일남	대구시립오페라단	문화예술회관대극장
589	1998.5.1	수녀 안젤리카	G.Puccini	세종오페라단	세종대 대양홀
590	1998.5.1~3	헨젤과 그레텔	E.Humperdinck	그랜드오페라단	부산문화회관 대강당
591	1998.5.17~24	전화	G.C.Menotti	일산오페라단	일산 아름연주홀
592	1998.5.29~30	가면무도회	G.Verdi	한우리오페라단	국립극장 대극장
593	1998.5.29~30	라 보엠	G.Puccini	한우리오페라단	국립극장 대극장
594	1998.5.30~6.3	호프만의이야기	J.Offenbach	서울시오페라단	세종문화회관 대극장
595	1998.6.6~12	돈 카를로	G.Verdi	국립오페라단	국립극장 대극장
596	1998.7.23~25	결혼	W.A.Mozart	일산오페라단	신사아트홀
597	1998.7.24~8.2	코지 판 투테	W.A.Mozart	예술의전당	예술의전당 토월극장
598	1998.7.30~8.1	결혼	공석준	일산오페라단	일산아름연주홀
599	1998.8.	라 베라 코스탄짜	F.J.Haydn	일산오페라단	국립소극장
600	1998.9.17~19	윈저의 명랑한 아낙네들	O.Nicolai	영남오페라단	대구문화예술회관 대극장
601	1998.9.19	이순신	N.Iucolano	성곡오페라단	아산 현충사 야외 특설무대
602	1998.9.25~27	카발레리아 루스티카나	P.Mascagni	인천오페라단	인천종합예술회관 대공연장
603	1998.9.25~28	팔리아치	R.Leoncavallo	인천오페라단	인천종합예술회관 대공연장
604	1998.9.26	이순신	N.Iucolano	성곡오페라단	공주 백제체육관 특설무대
605	1998.9.27~10.2	순교자	J.Wade	국립오페라단	국립극장 대극장
606	1998.10.2	이순신	N.Iucolano	성곡오페라단	통영시민회관
607	1998.10.9~10	카발레리아 루스티카나 팔리아치	P.Mascagni R.Leoncavallo	아스트라꼬레아오페라단	리틀엔젤스 예술회관
608	1998.10.17~21	리골레토	G.Verdi	대전오페라단	대덕과문화센터 콘서트홀
609	1998.10.21~24	나비부인	G.Puccini	호남오페라단	전북대 삼성문화관
610	1998.11.4~5	루치아	G.Donizetti	그랜드오페라단	부산문화회관 대강당
611	1998.11.5~29	리골레토	G.Verdi	글로리아오페라단	예술의전당 오페라극장
612	1998.11.5~29	카르멘	G.Bizet	베세토오페라단	예술의전당 오페라하우스
613	1998.11.5~31	라 보엠	G.Puccini	국제오페라단	예술의전당 오페라극장
614	1998.11.16~21	오텔로	G.Verdi	국립오페라단	국립극장 대극장
615	1998.11.25~27	춘향전	현제명	서울그랜드오페라단	안양문예회관대강당
616	1998.11.27~29	사랑의 묘약	G.Donizetti	로얄오페라단	대백예술극장
617	1998.11.28	바스티안과 바스티엔	W.A.Mozart	일산오페라단	일산아름연주홀
618	1998.12.1~21	헨젤과 그레텔	E.Humperdinck	서울시오페라단	세종문화회관 대극장
619	1998.12.2~3	이순신	N.Iucolano	성곡오페라단	부산 문예회관
620	1998.12.9~12	이순신	N.Iucolano	성곡오페라단	서울 예술의 전당
621	1998.12.14~19	결혼, 시뇨르 델루죠	공석준, T.Pasatieri	광인성악연구회	국립극장 소극장
622	1998.12.22~23	오페라 이순신	N.Iucolano	성곡오페라단	대전 엑스포아트홀
623	1998.12.30~ 1999.1.3	즐거운 과부	F.Lehár	김자경오페라단	예술의전당 오페라극장
624	1999.2.2~7	결혼	공석준	한우리오페라단	국립극장 소극장
625	1999.2.2~7	결혼, 시뇨르 델루죠	공석준, T.Pasatieri	광인성악연구회	국립극장 소극장
626	1999.2.10~14	번안오페라 박과장의 결혼작전	W.A.Mozart	예술음악무대	국립극장 소극장
627	1999.2.24~28	오페라속의 오페라	A.Lortzing	세종오페라단	국립극장 소극장
628	1999.2.27	둘이서 한발로	김경중	서울오페라앙상블	국립극장 소극장
629	1999.4.3~6	돈카를로	G.Verdi	광주오페라단	광주문화예술회관대강당
630	1999.4.6	피가로의 결혼	W.A.Mozart	로얄오페라단	대구시민회관
631	1999.4.6~8	박쥐	J.Strauss	경남오페라단	KBS창원홀
632	1999.4.12~23	바스티엥과 바스티엔	W.A.Mozart	인천오페라단	인천 종합 예술회관 소극장

번호	연도	작품	작곡자	주최	공연장소
633	1999.4.24~27	티레이지아스의 유방	F.Poulenc	국립오페라단	국립극장 대극장
634	1999.4.29~5.1	잔니스키키, 카발레리아 루스티카나	G.Puccini, P.Mascagni	대구시립오페라단	대구문화예술회관대극장
635	1999.5.1~8	라 트라비아타	G.Verdi	서울그랜드오페라단	KBS홀, 안양문예회관
636	1999.5.5~9	마술피리	W.A.Mozart	그랜드오페라단	부산문화회관 대강당
637	1999.5.12~22	사랑의 묘약	G.Donizetti	호남오페라단	전북대 삼성문화관
638	1999.5.17~19	無等 둥둥	김선철	빛소리오페라단	광주문화예술회관 대극장
639	1999.5.20~23	사랑의 빛	백병동	서울오페라앙상블	예술의전당 토월극장
640	1999.5.20~6.4	심청	윤이상	예술의전당	예술의전당 오페라극장
641	1999.5.20~6.4	사랑의 묘약	G.Donizetti	예술의전당	예술의전당 오페라극장
642	1999.5.20~6.4	파우스트	H.Berlioz	예술의전당	예술의전당 오페라극장
643	1999.5.27~30	디도와 에네아스	H.Purcell	세종오페라단	예술의전당 토월극장
644	1999.5.29~6.4	후궁탈출	W.A.Mozart	서울시오페라단	세종문화회관 대극장
645	1999.5.29~6.10	리골레토	G.Verdi	고려오페라단	인천종합문화예술회관
646	1999.6.9	갈라콘서트 사랑과 용기와 갈채를		한강오페라단	세종문화회관 대극장
647	1999.6.14~17	돈 카를로	G.Verdi	광인성악연구회	국립극장 대극장
648	1999.7.2~6	백범 김구와 상해임시정부	이동훈	베세토오페라단	예술의전당 오페라극장
649	1999.7.18~20	오페라 속의 오페라	A.Lortzing	한국교사오페라단	국립극장 달오름극장
650	1999.8.5~7	춘희	G.Verdi	김자경오페라단	예술의전당 오페라극장
651	1999.8.31~9.2	카발레리아 루스티카나	P.Mascagni	제주시	제주문예회관 대극장
652	1999.9.17~18	잔니 스키키	G.Puccini	기원오페라단	강릉문화예술회관 대공연장
653	1999.9.18	이순신	N.Iucolano	성곡오페라단	아산 온양 신정호수 특별무대
654	1999.9.18~21	코지판투테	W.A.Mozart	대구오페라단	대구문화예술회관
655	1999.9.20~21	잔니 스키키	G.Puccini	기원오페라단	속초문화예술관 대공연장
656	1999	나비부인	G.Puccini	국제오페라단	예술의전당 오페라극장
657	1999	라 보엠	G.Puccini	예술의전당	예술의전당 오페라극장
658	1999	오페라갈라콘서트		광인성악연구회	세종문화회관 대강당
659	1999	토스카	G.Puccini	인천오페라단	인천종합예술회관 대공연장
660	1999	매직텔레파시	이종구	한국창작오페라단	호암아트홀
661	1999	루치아	G.Donizetti	대전오페라단	엑스포 아트홀
662	1999	피가로의 결혼	W.A.Mozart	대구시립오페라단	대구문화예술회관대극장
663	1999	산불	정희갑	국립오페라단	국립극장 대극장
664	1999	이태리 10인의 테너 초청연주회		오페라상설무대	중국 북경 21세기 극장
665	1999	아말과 밤에 찾아온 손님, 초인종	G.C.Menotti, G.Donizetti	광주오페라단	광주문화예술회관 소극장
666	1999	이순신	N.Iucolano	성곡오페라단	국립극장 대극장
667	1999.11.28~2000.3.7	녹두장군	장일남	호남오페라단	전북대 삼성문화회관 외
668	1999.12.10	피가로의 결혼	W.A.Mozart	그랜드오페라단	부산문화회관 대강당
669	1999.12.14~19	박과장의 결혼작전	W.A.Mozart	빛소리오페라단	광주문화예술회관 소극장
670	2000.1.7~9	춘희	G.Verdi	김자경오페라단	예술의전당 오페라극장
671	2000.1.21~2.19	녹두장군	장일남	영남오페라단	대구시민회관 대강당, 서울 국립극장 대극장, 부산문화회관 대강당
672	2000.2.3~4.2	성춘향을 찾습니다	홍연택	국립오페라단	국립극장 소극장
673	2000.2.3.4.2	현명한 여인	C.Orff	국립오페라단	국립극장 소극장
674	2000.2.9~13	세빌리아의 이발사	G.Rossini	오페라무대新	국립극장 소극장
675	2000.2.24~28	5월의 마리아	U.Giordano	예울음악무대	국립극장 소극장
676	2000.2.	비단사다리	G.Rossini	서울오페라앙상블	국립극장 소극장
677	2000.3.25~5.6	카발레리아 루스티카나	P.Mascagni	기원오페라단	평창, 양구, 인제, 고성, 양양, 횡성, 화천, 홍천, 정선, 영월, 철원문화예술회관
678	2000.4.1~5	나비부인	G.Puccini	국제오페라단	예술의전당 오페라극장
679	2000.4.8~9	오페라갈라축제		한국오페라단	예술의전당 오페라극장

번호	연도	작품	작곡자	주최	공연장소
680	2000.4.10	오페라갈라콘서트		광인성악연구회	국립극장 대극장
681	2000.4.21~5.14	세빌리아의 이발사	G.Rossini	오페라무대新	알과핵 소극장
682	2000.4.27~29	사랑의 묘약	G.Donizetti	대구시립오페라단	문화예술회관 대극장
683	2000.5.2	마술피리	W.A.Mozart	로얄오페라단	국립대구박물관 강당
684	2000.5.18~20	춘희	G.Verdi	그랜드오페라단	부산문화회관 대강당
685	2000.5.18~24	모세	G.Rossini	글로리아오페라단	예술의전당 오페라극장
686	2000.5.20~23	외투	G.Puccini	광인성악연구회	국립극장 대극장
687	2000.6.2~3	無等 둥둥	김선철	빛소리오페라단	광주문화예술회관 대극장
688	2000.6.7~10	전화	G.C.Menotti	오페라단가야	금정문화회관 대강당
689	2000.6.7~11	델루죠 아저씨	T.Pasatieri	오페라단가야	금정문화회관 대강당
690	2000.6.8~11	마농 레스코	G.Puccini	국립오페라단	국립극장 해오름극장
691	2000.6.9~10	카르멘	G.Bizet	한우리오페라단	국립극장 대극장
692	2000.6.9~10	카르멘	G.Bizet	화희오페라단	세종문화회관 대극장
693	2000.6.10	카르멘	G.Bizet	고려오페라단	부천 복사골센터
694	2000.6.17	카발레리아 루스티카나	P.Mascagni	중앙오페라단	성남시민회관
695	2000.6.22~23	루이자 밀러	G.Verdi	광인성악연구회	세종문화회관 대강당
696	2000.6.	여자는 다 그래	W.A.Mozart	충청오페라단	서산시문화회관 대강당
697	2000.8.6	라 보엠	G.Puccini	아스트라꼬레아오페라단	수원야외음악당
698	2000.9.1~3	라 보엠	G.Puccini	아스트라꼬레아오페라단	예술의전당 토월극장
699	2000.9.16~19	피가로의 결혼	W.A.Mozart	예술의전당, 국립오페라단, 국제오페라단	예술의전당 오페라극장
700	2000.9.23,26,10.7	토스카	G.Puccini	예술의전당, 국립오페라단, 국제오페라단	예술의전당 오페라극장
701	2000.9.26~10.26	카발레리아 루스티카나	P.Mascagni	기원오페라단	춘천문화예술회관, 동해, 원주, 속초, 강릉, 삼척, 태백
702	2000.9.29~10.1, 6~8	무영탑	이승선	경북오페라단	경주 불국사 경내 야외무대
703	2000.9.30,10.3,10. 14, 22	아이다	G.Verdi	예술의전당, 국립오페라단, 국제오페라단	예술의전당 오페라극장
704	2000.10.4~7	로미오와 줄리엣	C.Gounod	로얄오페라단	대구시민회관
705	2000.10.4~7	아이다	G.Verdi	광주오페라단	광주문화예술회관 대극장
706	2000.10.6, 8, 18	피가로의 결혼	W.A.Mozart	예술의전당, 국립오페라단, 국제오페라단	예술의전당 오페라극장
707	2000.10.12~15	오텔로	G.Verdi	대전오페라단	엑스포 아트홀
708	2000.10.13~14	아이다	G.Verdi	대구시립오페라단	대구야외 음악당
709	2000.10.13,17,21	심청	윤이상	예술의전당, 국립오페라단, 국제오페라단	예술의전당 오페라극장
710	2000.10.24~26	돈 파스콸레	G.Donizetti	대구오페라단	대구문화예술회관, 포스코강당
711	2000.10.26~27	라 트라비아타	G.Verdi	백령오페라단	춘천문화예술회관
712	2000.10.26~29	라 트라비아타	G.Verdi	인천오페라단	인천 종합 예술회관 대공연장
713	2000.10.27	시집가는날	G.C.Menotti	국립오페라단	국립극장 해오름극장
714	2000.10.28~29	마술피리	W.A.Mozart	그랜드오페라단	부산문화회관 대강당
715	2000.10.30~11.1	라 트라비아타	G.Verdi	경남오페라단	창원성산아트홀 대극장
716	2000.11.2~5	마술피리	W.A.Mozart	호남오페라단	전북대문화관
717	2000.11.3~4	라 트라비아타	G.Verdi	경남오페라단	경남문화예술회관 대공연장
718	2000.11.9~11	잔니 스키키	G.Puccini	화성오페라단	협성대학교 중강당
719	2000.11.14~26	로미오와 줄리엣	C.Gounod	빛소리오페라단	광주문화예술회관 대극장
720	2000.11.14~16	달구벌 중개사 (번안)	G.Rossini	로얄오페라단	대백예술극장
721	2000.11.16~18	토스카	G.Puccini	영남오페라단	대구시민회관 대강당
722	2000.11.30~12.2	갈라콘서트 피가로의 결혼	W.A.Mozart	그랜드오페라단	동래문화회관
723	2000.11.	오페라 속의 오페라	A.Lortzing	한국교사오페라단	군산시민회관
724	2000.12.5~7	이순신	G.Mazzuca, N.Samale	성곡오페라단	이탈리아 로마 시립오페라극장
725	2000.12.15~16, 23	헨젤과 그레텔	E.Humperdinck	대구시립오페라단	대구시민회관 대극장. 포항 효자아트홀

번호	연도	작품	작곡자	주최	공연장소
726	2001.1.19~20	봄봄	이건용	국립오페라단	일본 신국립극장 중극장
727	2001.1.19~20	호월전	다나카 킨	국립오페라단	일본 신국립극장 중극장
728	2001.1.20~2.4	마술피리	W.A.Mozart	예술의전당	예술의전당 토월극장
729	2001.2.21~25	서울 *라 보엠	G.Puccini	서울오페라앙상블	국립극장 소극장
730	2001.3.7~11	노처녀와 도둑	G.C.Menotti	세종오페라단	국립극장 소극장
731	2001.3.22~23	봄봄	이건용	국립오페라단	국립극장 소극장
732	2001.3.22~23	호월전	다나카 킨	국립오페라단	국립극장 달오름극장
733	2001.3.27	돈 조반니	W.A.Mozart	로얄오페라단	대구시민회관
734	2001.3.2~29	마르타	F.V.Flotow	대구오페라단	대구문예회관
735	2001.4.2~5	라 트라비아타	G.Verdi	광주오페라단	광주문화예술회관 대극장
736	2001.4.13~18	라 트라비아타	G.Verdi	국립오페라단	예술의전당 오페라 극장
737	2001.4.15~16	월드컵 공동개최기념 황진이	이영조	한국오페라단	일본 신국립극장 대극장
738	2001.4.21~23	G. Verdi 오페라 갈라콘서트	G.Verdi	그랜드오페라단	부산문화회관 대강당
739	2001.4.25~29	시몬 보카네그라	G.Verdi	국립오페라단	예술의전당 오페라극장
740	2001.5.5~9	리골레토	G.Verdi	글로리아오페라단	예술의전당 오페라극장
741	2001.5.7~20	유쾌한 아낙네	F.Lehár	호남오페라단	전북대 문화관
742	2001.5.17~21	카발레리아 루스티카나	P.Mascagni	국제오페라단	예술의전당 오페라극장
743	2001.5.21~23	라 트라비아타	G.Verdi	대구시립오페라단	문화예술대극장
744	2001.5.25~26	無等 둥둥	김선철	빛소리오페라단	광주문화예술회관 대극장
745	2001.6.6~7	라 트라비아타	G.Verdi	중앙오페라단	성남오페라하우스
746	2001.6.9	마네킹	Z.Rudzinski	삶과꿈싱어즈	LG아드센터
747	2001.6.13~16	황진이	이영조	한국오페라단	예술의전당 오페라극장
748	2001.6.17~21	춘희	G.Verdi	서울오페라단	세종문화회관 대강당
749	2001.6.20~22	G. Verdi 오페라 갈라콘서트	G.Verdi	그랜드오페라단	포항제철소 효자아트홀광양제철소 백운아트홀 외
750	2001.7.1	마네킹	Z.Rudzinski	삶과꿈싱어즈	세종문화회관 소극장
751	2001.7.23~25	춘희	G.Verdi	오페라단가야	부산 문화회관 대강당
752	2001.7.23~26	사랑의 묘약	G.Donizetti	오페라단가야	부산 문화회관 대강당
753	2001.7.25~27	극장지배인	W.A.Mozart	한국교사오페라단	국립극장 달오름극장
754	2001.7.25~27	바스티앙과 바스티엔	W.A.Mozart	한국교사오페라단	국립극장 달오름극장
755	2001.7.26~29	카발레리아 루스티카나	P.Mascagni	기원오페라단	태백산 야외특설무대
756	2001.8.30~9.2	토스카	G.Puccini	그랜드오페라단	부산문화회관 대강당
757	2001.9.11~13	라 보엠	G.Puccini	경남오페라단	창원성산아트홀 대극장
758	2001.9.13~16	춘향전	현제명	베세토오페라단	세종문화회관 대강단
759	2001.9.14~11.11	세빌리아의 이발사	G.Rossini	오페라무대新	학전블루 소극장
760	2001.9.15	라 보엠	G.Puccini	경남오페라단	경남문화예술회관 대극장
761	2001.9.18~23	리골레토	G.Verdi	한우리오페라단	아츠풀센터
762	2001.9.21~24	사랑의 묘약	G.Donizetti	뉴서울오페라단	세종문화회관 대극장
763	2001.9.21~24	솔뫼	이병욱	충청오페라단	충남대 국제문화회관 외
764	2001.9.27~28	춘향전	현제명	국립오페라단	구미시문화예술회관 대공연장, 포항시 포스코 효자음악당
765	2001.9.27~30	토스카	G.Puccini	기원오페라단	세종문화회관 대극장
766	2001.9.27~10.3	허난설헌의 불꽃아리랑	황철익	서울그랜드오페라단	한전아츠풀센터, 안양문예회관
767	2001.10.3	토스카	G.Puccini	기원오페라단	세종문화회관 대극장
768	2001.10.9~11	사랑의 묘약	G.Donizetti	로얄오페라단	대구문화예술회관 등
769	2001.10.9~13	라 보엠	G.Puccini	한강오페라단	예술의전당 오페라극장
770	2001.10.11~14	라 보엠	G.Puccini	대전오페라단	엑스포 아트홀
771	2001.10.25~28	베르디 서거 100주년 오페라축제		인천오페라단	인천 종합예술회관 대공연장
772	2001.10.25~28	여자는 다 그래	W.A.Mozart	국립오페라단	예술의전당 오페라 극장
773	2001.10.26	갈라콘서트 TUTTO VERDI		광주오페라단	광주문화예술회관 대극장
774	2001.10.31~11.4	가면무도회	G.Verdi	예술의전당	예술의전당 오페라극장
775	2001.11.1~3	리골레토	G.Verdi	대구시립오페라단	대구문화예술회관 대극장

번호	연도	작품	작곡자	주최	공연장소
776	2001.11.2~3	오텔로	G.Verdi	영남오페라단	대구시민회관 대강당
777	2001.11.7,8,13,14	라 보엠	G.Puccini	백령오페라단	춘천백령문화관, 원주치악 예술관, 강릉대학교 문화관
778	2001.11.10~14	피가로의 결혼	W.A.Mozart	국제오페라단	예술의전당 오페라극장
779	2001.11.17~18	메리 위도우	F.Lehár	빛소리오페라단	광주문화예술회관 대극장
780	2001.11.20~24	아이다	G.Verdi	서울오페라단	예술의전당 오페라극장
781	2001.11.23	오페라갈라콘서트		광인성악연구회	세종문화회관 소강당
782	2001.11.29	극장지배인	W.A.Mozart	한국교사오페라단	고양시문예회관
783	2001.11.29	바스티앙과 바스티엔	W.A.Mozart	한국교사오페라단	고양시문예회관
784	2001.11.	카르멘	G.Bizet	베세토오페라단	루마니아 도이지오퍼극장
785	2001.12.7~8	라 트라비아타	G.Verdi	국립오페라단	경기도문화예술회관 대공연장
786	2001.12.7~12	토스카	G.Puccini	기원오페라단	강릉, 속초, 동해문화예술회관
787	2001.12.13~15	라 보엠	G.Puccini	화성오페라단	경기도문화예술회관 소공연장
788	2001.12.16	라 트라비아타	G.Verdi	국립오페라단	일산문예회관
789	2001.12.17~19	피가로의 결혼	W.A.Mozart	강숙자오페라단	광주문화예술회관 소극장
790	2001.12.13~16	사랑의 변주곡, 목소리	김경중	서울오페라앙상블	국립극장 소극장
791	2002.2.23~27	음악이 먼저! 말은 다음에!	A.Salieri	국립오페라단	국립극장 달오름극장
792	2002.2.23~27	허튼결투	G.Paisiello	국립오페라단	국립극장 달오름극장
793	2002.3.14~31	피가로의 결혼	W.A.Mozart	오페라무대新	학전블루 소극장
794	2002.3.19~22	하녀마님, 비단사다리	G.B.Pergolesi G.Rossini	서울오페라앙상블	국립극장 달오름극장
795	2002.4.18~21	카르멘	G.Bizet	베세토오페라단	예술의전당 오페라극장
796	2002.4.19~21	춘향	현제명	국립오페라단	국립극장 달오름극장
797	2002.4.23	박쥐	R.Strauss	대구오페라단	대구문예회관
798	2002.4.27	솔뫼	이병욱	충청오페라단	충남 서산시 해미읍성 야외무대
799	2002.4.27~5.2	나비부인	G.Puccini	국제오페라단	예술의전당 오페라극장
800	2002.5.7~19	헨젤과 그레텔	E.Humperdinck	그랜드오페라단	부산문화회관 대강당
801	2002.5.8~11	사랑하는 내 아들아	오숙자	서울오페라단	예술의전당 오페라극장
802	2002.5.21~25	피가로의 결혼	W.A.Mozart	예술의전당	예술의전당 오페라극장
803	2002.5.25~6.20	봄봄	이건용	기원오페라단	동해문화예술회관 외
804	2002.5.23~25	동녘	이철우	호남오페라단	한국소리문화의 전당
805	2002.5.25~26	메리 위도우	F.Lehár	중앙오페라단	과천시민회관
806	2002.5.27~29	시집가는 날	G.C.Menotti	글로리아오페라단	세종문화회관 대극장
807	2002.6.6~9	전쟁과 평화	S.Prokofiev	국립오페라단	예술의전당 오페라 극장
808	2002.6.8~10	이순신	G.Mazzuca, N.Samale	성곡오페라단	세종문화회관 대강당
809	2002.6.13~16	시집가는 날	홍연택	대전오페라단	엑스포아트홀
810	2002.6.15~18	라 트라비아타	G.Verdi	국립오페라단 광주오페라단	광주문화예술회관 대극장
811	2002.6.27~29	사랑의 원자탄	이호준	로얄오페라단	대구시민회관 대공연장
812	2002.6.26~28	이순신	G.Mazzuca, N.Samale	성곡오페라단	서울 리틀엔젤스회관
813	2002.6.28~29	카르멘	G.Bizet	베세토오페라단	수원경기도문화예술회관 대공연장
814	2002.7.13	스페인의 한때	M.Ravel	삶과꿈싱어즈	호암아트홀
815	2002.7.13	행운의 장난	S.Barab	삶과꿈싱어즈	호암아트홀
816	2002.7.27~29	카르멘	G.Bizet	기원오페라단	태백산 야외특설무대
817	2002.7.29~8.1	나비부인	G.Puccini	한국오페라단	동경 신국립극장 대극장
818	2002.7.~12.	서울 *라 보엠	G.Puccini	서울오페라앙상블	전국순회공연
819	2002.8.3~11	마술피리	W.A.Mozart	예술의전당	예술의전당 토월극장
820	2002.8.7~8	황진이	이영조	한국오페라단	미국 LA 코닥극장
821	2002.8.8~11	눈물 많은 초인	백병동	뉴서울오페라단	세종문화회관 대극장
822	2002.8.15	無等 둥둥	김선철	빛소리오페라단	국립극장 해오름극장
823	2002.9.9~12	카발레리아 루스티카나, 수녀 안젤리카	P.Mascagni, G.Puccini	강숙자오페라단	광주문화예술회관 대극장
824	2002.9.25~26	고구려의 불꽃 동명성왕	박영근	국립오페라단	예술의전당 오페라 극장

번호	연도	작품	작곡자	주최	공연장소
825	2002.9.27~10.9	피가로의 결혼	W.A.Mozart	오페라무대新	예술의전당 자유소극장
826	2002.10.8~11.16	달구벌 중개사 (번안)	G.Rossini	로얄오페라단	구미문화예술회관 등
827	2002.10.9~12	오텔로	G.Verdi	예술의전당	예술의전당 오페라극장
828	2002.10.12~13	오페라 이순신	G.Mazzuca, N.Samale	성곡오페라단	아산호서학교
829	2002.10.12~14	춘향전	현제명	베세토오페라단	일본 동경문화회관
830	2002.10.18~19	카르멘	G.Bizet	그랜드오페라단	부산문화회관 대강당
831	2002.10.23~25	라 보엠	G.Puccini	대구시립오페라단	대구문화예술회관 대극장
832	2002.10.24	루치아	G.Donizetti	백령오페라단	강원대학교 백령문화관
833	2002.10.24~26	사랑의 묘약	G.Donizetti	경남오페라단	창원성산아트홀 대극장
834	2002.10.24~27	심청전	현제명	인천오페라단	인천 종합 예술회관 대공연장
835	2002.10.29	사랑의 묘약	G.Donizetti	경남오페라단	경상남도 문화예술회관 대극장
836	2002.11.6~9	마술피리	W.A.Mozart	국립오페라단	예술의전당 오페라 극장
837	2002.11.7~10	리골레토	G.Verdi	한국오페라단	국립극장 해오름극장
838	2002.11.7~10	버섯피자	S.Barab	광인성악연구회	예술의전당 토월극장
839	2002.11.7~11	외투	G.Puccini	광인성악연구회	예술의전당 토월극장
840	2002.11.15~16	카발레리아 루스티카나	P.Mascaqni	영남오페라단	대구시민회관 대강당
841	2002.11.16	카르멘	G.Bizet	아산오페라단	아산올림픽기념 국민생활관
842	2002.11.16~23	봄봄	이건용	국립오페라단	군포문예회관, 현대예술관 외
843	2002.11.18~21	라 보엠	G.Puccini	오페라단가야	부산 문화회관 대강당
844	2002.11.22~23	마술피리	W.A.Mozart	빛소리오페라단	광주문화예술회관 대극장
845	2002.11.28	보리스를 위한 파티	강식희	싫과꿈싱어즈	LG아트센터
846	2002.11.29~30	춘향전	현제명	베세토오페라단	중국보리극장
847	2002.12.5~8	백록담	김정길	제주시	제주문예회관 대극장
848	2002.12.7~15	사랑을 위한 협주곡	이종구	한국창작오페라단	문예진흥원 예술극장 대극장
849	2002.12.12~15	라 트라비아타	G.Verdi	뉴서울오페라단	한전아츠풀
850	2002.12.13,14, 23	피가로의 결혼	W.A.Mozart	화성오페라단	협성대학교 중강당
851	2002.12.21	이순신	G.Mazzuca, N.Samale	성곡오페라단	예산문화회관
852	2002.12.23	이순신	G.Mazzuca, N.Samale	성곡오페라단	서산 문화회관
853	2002.12.27	마님이 된 하녀	G.B.Pergolesi	코리아체임버오페라단	평택시 청소년문화센터 대강당
854	2002.12.	라 보엠	G.Puccini	글로리아오페라단	포항시 포스코 효자음악당 외
855	2003.1.11~13	배반의 장미, 류퉁의 꿈	윤이상 외	국립오페라단	동경 신국립극장
856	2003.2.28~3.2	류퉁의 꿈	윤이상	국립오페라단	국립극장 달오름극장
857	2003.3.5~9	사랑의 묘약	G.Donizetti	오페라무대新	국립극장 달오름극장
858	2003.3.12~16	잔니 스키키	G.Puccini	세종오페라단	국립극장 달오름극장
859	2003.3.13	돈 조반니	W.A.Mozart	아지무스오페라단	부산문화회관 대극장
860	2003.3.15	G. Puccini 갈라콘서트		그랜드오페라단	부산문화회관 대강당
861	2003.3.15~21	라 트라비아타	G.Verdi	예술의전당	예술의전당 오페라극장
862	2003.3.19~23	복덕방 왕사장 (번안)	T. Pasatieri	예울음악무대	국립극장 달오름극장
863	2003.3.19~23	창작오페라 결혼	공석준	예울음악무대	국립극장 달오름극장
864	2003.3.28~30	춘희	G.Verdi	한국오페라단	예술의 전당 오페라극장
865	2003.3.29	동녘	이철우	호남오페라단	한국소리문화의 전당
866	2003.4.1	류퉁의 꿈 & 나비의 미망인	윤이상	국립오페라단	통영시민문화회관 대극장
867	2003.4.4~6	팔리아치	R.Leoncavallo	서울오페라앙상블	예술의전당
868	2003.4.9~10, 14~17	라 보엠	G.Puccini	뉴서울오페라단	경기도문화예술회관, 예술의전당 오페라극장
869	2003.4.21~23	비밀결혼	차마로자	대구오페라단	대구문화예술회관
870	2003.4.23~6.17	산돌 손양원	이호준	로얄오페라단	대전엑스포아트홀 외
871	2003.4.24~27	투란도트	G.Puccini	예술의전당, 국립오페라단, MBC문화방송	예술의전당 오페라극장
872	2003.5.1~4	라 보엠	G.Puccini	광주오페라단	광주문화예술회관 대극장
873	2003.5.8~11	투란도트	G.Puccini	한강오페라단	상암 월드컵 경기장
874	2003.5.15~20	마술피리	W.A.Mozart	베세토오페라단	예술의전당 오페라극장

번호	연도	작품	작곡자	주최	공연장소
875	2003.5.23	성 김대건 신부	정준근	충청오페라단	당진군 우강면 솔뫼성지 야외무대
876	2003.5.27~31	피가로의 결혼	W.A.Mozart	전북오페라단	군산시민문화회관, 익산솜리예술회관
877	2003.5.30	성 김대건 신부	정준근	충청오페라단	서산지 해미면 해미순교지 야외무대
878	2003.5.7~9	팔리아치	R.Leoncavallo	서울오페라앙상블	국립극장 야외극장
879	2003.5.24	팔리아치	R.Leoncavallo	서울오페라앙상블	남양주 세계야외축제 공연장
880	2003.6.6~7	아를르의 여인	칠리야	광인성악연구회	국립극장 해오름극장
881	2003.6.24~29	라 보엠	G.Puccini	국립오페라단	한전아츠풀센터
882	2003.6.30	제주시향오페라 갈라콘서트		베세토오페라단	제주문예회관
883	2003.7.17~21	코지 판 투테	W.A.Mozart	미추홀오페라단	인천종합문화예술회관 소공연장
884	2003.7.21~24	춘향전	현제명	오페라단가야	부산 문화회관 대강당
885	2003.7.26~28	극장지배인, 바스티앙과 바스티엔	W.A.Mozart	한국교사오페라단	고양시 호수아트홀
886	2003.8.7~9	목화	이영조	대구시립오페라단	대구오페라하우스
887	2003.8.9~24	마술피리	W.A.Mozart	예술의전당	예술의전당 토월극장
888	2003.8.12~15	카르멘	G.Bizet	로얄오페라단	대구시민회관 대공연장
889	2003.8.18~21	리비에타 & 뜨라콜로	G.B.Pergolesi	코리아체임버오페라단	꼬스트홀 (명동성당 문화관)
890	2003.9.6	메밀꽃 필 무렵	김현옥	백령오페라단	평창문화예술회관
891	2003.9.6	헨젤과 그레텔	E.Humperdinck	아산오페라단	아산올림픽기념 국민생활관
892	2003.9.16	라 보엠	G.Puccini	뉴서울오페라단	포항시 포스코 효자아트홀
893	2003.9.18	라 보엠	G.Puccini	뉴서울오페라단	포스코 광암 백운아트홀
894	2003.9.21~22, 27	사랑내기 (번안)	W.A.Mozart	화성오페라단	온누리아트홀
895	2003.9.25~27	神鐘, 그 천년의 울음	진영민	글로리아오페라단	천마총 야외특설무대
896	2003.9.26	카르멘	G.Bizet	베세토오페라단	오데스키 데자브니 오페라 발레극장
897	2003.9.27~28	백제물길의 천음야화	이종구	한국창작오페라단	한국소리문화의전당 야외공연장
898	2003.9.28~10.4	리골레토	G.Verdi	예술의전당	예술의전당 오페라극장
899	2003.9.27~29	춘향	이철우	호남오페라단	한국소리문화의 전당
900	2003.9.31	카르멘	G.Bizet	베세토오페라단	타라스 쉐브첸코 아카데믹 오페라 발레극장
901	2003.10.4~7	투란도트	G.Puccini	강숙자오페라단	광주문화예술회관 대극장
902	2003.10.9~11	피가로의 결혼	W.A.Mozart	경남오페라단	창원성산아트홀 대극장
903	2003.10.9~12	리골레토	G.Verdi	대전오페라단	대전문화예술의전당 아트홀
904	2003.10.10~11	사랑의 묘약	G.Donizetti	국립오페라단	대구오페라하우스
905	2003.10.11~12	오페라갈라		서울로망스예술무대	한전아츠풀센터
906	2003.10.13	피가로의 결혼	W.A.Mozart	경남오페라단	경남문화예술회관 대극장
907	2003.10.15	피가로의 결혼	W.A.Mozart	경남오페라단	울산문화예술회관 대극장
908	2003.10.16~21	헨젤과 그레텔	E.Humperdinck	오페라무대新	리틀엔젤스 예술회관
909	2003.10.17~18	나비부인	G.Puccini	영남오페라단	대구오페라하우스
910	2003.10.19~22	유산분배 (번안)	G.Puccini	로얄오페라단	대구오페라하우스 등
911	2003.10.23~26	토스카	G.Puccini	대구시립오페라단	대구오페라하우스
912	2003.10.25	마네킹	루진스키	삶과꿈싱어즈	호암아트홀
913	2003.10.28	피가로의 결혼	W.A.Mozart	경남오페라단	거제문화예술회관 대극장
914	2003.10.30~31	심청	김동진	서울시오페라단	대구오페라하우스
915	2003.10.30~11.2	카발레리아 루스티카나, 팔리아치	P.Mascagni, R.Leoncavallo	서울그랜드오페라단	한전아츠풀센터
916	2003.10.31~11.2	사랑의 묘약	G.Donizetti	국립오페라단	예술의전당 오페라 극장
917	2003.11.6~9	리골레토	G.Verdi	인천오페라단	인천 종합 예술회관 대공연장
918	2003.11.9~10	이순신	A.Valdislv	성곡오페라단	러시아 쩨쩨르부르크 발틱극장
919	2003.11.12~13	라 보엠	G.Puccini	한국오페라단	대전 문화예술의 전당 아트홀
920	2003.11.12~14	라 보엠	G.Puccini	그랜드오페라단	부산문화회관 대강당
921	2003.11.13~15	라 보엠	G.Puccini	대전문화예술의전당	대전문화예술의전당 아트홀
922	2003.11.14~15	춘향	이철우	빛소리오페라단	광주문화예술회관 대극장
923	2003.11.15	세빌리아의 이발사	G.Rossini	국립오페라단	포천반월아트홀 대공연장

번호	연도	작품	작곡자	주최	공연장소
924	2003.11.17~18	스물네살짜리 사랑이야기	J.Brahms	전북오페라단	군산시민문화회관, 익산솜리예술회관
925	2003.11.25	카발레리아 루스티카나	P.Mascagni	구미오페라단	구미문화예술회관 대극장
926	2003.11.25~29	돈 조반니	W.A.Mozart	예술의전당	예술의전당 오페라극장
927	2003.11.27~30	몽유병의 여인	V.Bellini	오페라단가야	부산 문화회관 대강당
928	2003.12.13~16	굴뚝 청소부 쌤	B.Britten	코리아체임버오페라단	꼬스트홀 (명동성당 문화관)
929	2003.12.13~21	아말과 크리스마스의 밤	G.C.Menotti	전북오페라단	전북예술회관, 군산시민문화회관, 익산솜리예술회관
930	2003.12.15	오페라의밤		한국오페라단	러시아 모스크바 크레믈린 궁 대궁정
931	2003.12.20~22	태형	이승선	디오페라단	대구문화예술회관 대극장
932	2003.12.29	굴뚝 청소부 쌤	B.Britten	코리아체임버오페라단	평택시 청소년문화센터 대강당
933	2004.1.9~11	박쥐	J.Strauss II	뉴서울오페라단	올림픽공원 내 올림픽홀
934	2004.2.6~15	헨젤과 그레텔	E.Humperdinck	서울시오페라단	세종문화회관 소극장
935	2004.2.13~14	사랑의 묘약	G.Rossini	국립오페라단	제주문예회관
936	2004.2.14~18	버섯피자	S.Barab	울산오페라단	울산문화예술회관
937	2004.2.17, 19, 3.17	박쥐	J.Strauss II	뉴서울오페라단	포스코 광암 백운아트홀, 포항시 포스코 효자아트홀, 의정부예술의전당 대극장
938	2004.3.22	영혼의 사랑	윤이상	국립오페라단	통영시민문화회관 대극장
939	2004.3.25~4.16	사랑의 원자탄	이호준	로얄오페라단	대구시민회관, 성주문화예술회관 등
940	2004.4.1~2	박쥐	J.Strauss II	이지무스오페라단	부산문화회관 대극장
941	2004.4.1~2	사랑의 묘약	G.Donizetti	아지무스오페라단	부산문화회관 대극장
942	2004.4.1~5	나비부인	G.Puccini	국제오페라단	예술의전당 오페라극장
943	2004.4.21~24	모세	G.Rossini	온누리오페라단	부산문화회관 대강당
944	2004.4.22~24	마술피리	W.A.Mozart	대구시립오페라단	대구오페라하우스
945	2004.4.27~5.1, 5.5	굴뚝 청소부 쌤	B.Britten	코리아체임버오페라단	꼬스트홀 (명동성당 문화관), 오산문화예술회관 대극장
946	2004.5.7~8	그랜드오페라 갈라콘서트		그랜드오페라단	부산문화회관 대강당
947	2004.5.8	굴뚝 청소부 쌤	B.Britten	코리아체임버오페라단	원주문화예술회관
948	2004.5.24~27	나비부인	G.Puccini	오페라단가야	부산 문화회관 대강당
949	2004.5.26~30	루치아	G.Donizetti	한국오페라단	예술의 전당 오페라극장
950	2004.6.3	오페라 갈라콘서트		글로벌아트오페라단	대전 충남대 정심화홀
951	2004.6.8	태형	이승선	디오페라단	대구 동구문화체육회관
952	2004.6.9~10	하멜과 산홍	F.Mause	서울시오페라단, 화희오페라단	세종문화회관 대극장
953	2004.6.12	태형	이승선	디오페라단	울산문화예술회관 대공연장
954	2004.6.15~19	마술피리	W.A.Mozart	베세토오페라단	서울 예술의전당 오페라극장
955	2004.6.19~20	춘향전	장일남	글로리아오페라단	프랑스 파리 Mogador Theatre
956	2004.6.20	이올란타	P.Tchaikovsky	삶과꿈싱어즈	LG아트센터
957	2004.6.25~27	라 트라비아타	G.Verdi	기원오페라단	예술의전당 오페라극장
958	2004.7.16~31	세빌리아의 이발사	G.Rossini	오페라무대新	예술의전당 토월극장
959	2004.7.31	라 트라비아타	G.Verdi	기원오페라단	평창 오페라학교 야외특설무대
960	2004.8.4~6	마술피리	W.A.Mozart	대전문화예술의전당	대전문화예술의전당 아트홀
961	2004.8.7~22	마술피리	W.A.Mozart	예술의전당	예술의전당 오페라극장
962	2004.8.10~12	이순신	V.Dimiery	성곡오페라단	이태리 로마 오페라극장
963	2004.8.12~15	리골레토	G.Verdi	로얄오페라단	대구오페라하우스
964	2004.8.14	마님이 된 하녀, 음악선생	G.B.Pergolesi	코리아체임버오페라단	오산문화예술회관 대극장
965	2004.8.16~23	마님이 된 하녀, 음악선생, 스타바트마테르, 리비에타&뜨라콜로	G.B.Pergolesi	코리아체임버오페라단	꼬스트홀 (명동성당 문화관)
966	2004.8.20	나비부인	G.Puccini	국제오페라단	예술의전당 오페라극장
967	2004.8.27	원청리 별주부전	정준근	충청오페라단	태안문예회관 대공연장
968	2004.9.7~9	카르멘	G.Bizet	국립오페라단	세종문화회관 대극장

번호	연도	작품	작곡자	주최	공연장소
969	2004.9.9~12	쌍백합 요한 루갈다	이철우	호남오페라단	한국소리문화의 전당
970	2004.9.18~20	메리위도우	F.Lehár	빛소리오페라단	광주문화예술회관 대극장
971	2004.9.22	성 김대건 신부	정준근	충청오페라단	당진군 우강면 솔뫼성지 야외무대
972	2004.10.5	에밀레, 그 천년의 울음	진영민	글로리아오페라단	김천문화예술회관, 영덕 예주문화예술회관
973	2004.10.7~11	아이다	G.Verdi	예술의전당, 국립오페라단	예술의전당 오페라극장
974	2004.10.8~10	토스카	G.Puccini	그랜드오페라단	부산문화회관 대강당
975	2004.10.8~13	창작오페라 행주치마 전사들	임긍수	고양오페라단	고양어울림누리 어울림극장
976	2004.10.9~16	카르멘	G.Bizet	베세토오페라단	체코프라하스테트니 오페라극장
977	2004.10.9~17	피가로의 결혼	W.A.Mozart	오페라무대新	게릴라소극장
978	2004.10.13~17	가면무도회	G.Verdi	강숙자오페라단	광주문화예술회관 대극장
979	2004.10.14~15	나비부인	G.Puccini	국제오페라단	독일 프랑크푸르트 할레극장
980	2004.10.14~16	카르멘	G.Bizet	대구시립오페라단	대구오페라하우스
981	2004.10.15~16	피가로의 결혼	W.A.Mozart	아산오페라단	아산올림픽기념 국민생활관
982	2004.10.16~17	아이다	G.Verdi	국립오페라단	의정부 예술의전당
983	2004.10.20~23	람메르무어의 루치아	G.Donizetti	예술의전당, 국립오페라단	예술의전당 오페라극장
984	2004.10.21~23	토스카	G.Puccini	경남오페라단	창원성산아트홀 대극장
985	2004.10.25	토스카	G.Puccini	경남오페라단	경상남도 문화예술회관 대극장
986	2004.10.23~26	라 트라비아타	G.Verdi	대전오페라단	대전문화예술의전당
987	2004.10.29~30	아이다	G.Verdi	국립오페라단	대구 오페라하우스
988	2004.10.30~11.1	토스카	G.Puccini	구미오페라단	구미문화예술회관 대극장
989	2004.10.~12.	팔리아치	R.Leoncavallo	서울오페라앙상블	전국순회공연
990	2004.11.1~2	탁류	임긍수	전북오페라단	군산시민문화회관
991	2004.11.3~12	세빌리아의 이발사	G.Rossini	오페라무대新	제주한라아트홀
992	2004.11.4~7	투란토트	G.Puccini	인천오페라단	인천 종합 예술회관 대공연장
993	2004.11.5~6	토스카	G.Puccini	구미오페라단	대구오페라하우스
994	2004.11.5~7	동승	이건용	세종오페라단	노원문화예술회관
995	2004.11.5~7	음악선생	G.B.Pergolesi	코리아체임버오페라단	노원문화예술회관
996	2004.11.12~13	무영탑	이승선	디오페라단	대구오페라하우스
997	2004.11.16	박쥐 갈라 공연	J.Strauss Ⅱ	백령오페라단	강원대학교 백령문화관
998	2004.11.19~20	메리 위도우	F.Lehár	빛소리오페라단	광주대학교 호심관 대강당
999	2004.11.20	사랑의 묘약	G.Donizetti	로얄오페라단	예주문화예술회관
1000	2004.11.20~30	마님이 된 하녀, 음악선생	G.B.Pergolesi	코리아체임버오페라단	고양시 청소년수련관대강당, 군포시 청소년수련관대강당, 안산시 청소년수련관 대강당 외
1001	2004.11.21~25	사랑의 묘약	G.Donizetti	국립오페라단	예술의정당 오페라극장
1002	2004.11.23	춘향전	장일남	글로리아오페라단	용산구구민회관
1003	2004.11.23~26, 12.18~24	아말과 동방박사	G.C.Menotti	화성오페라단	협성대학교 대강당, 장천아트홀 외
1004	2004.11.	내사랑 리타	G.Donizetti	서울오페라앙상블	서울퍼포밍아트홀
1005	2004.12.1,15,16, 28	노아의 방주	G.B.Pergolesi	코리아체임버오페라단	오산문화예술회관, 한전아츠풀, 평택문예회관
1006	2004.12.7~8	수로부인의 바다	이인식	디오페라단	대구 서구문화회관
1007	2004.12.8	오페라 갈라콘서트		한강오페라단	예술의전당 콘서트홀
1008	2004.12.8~9	황진이	이영조	한국오페라단	베트남 하노이 오페라극장
1009	2004.12.8~11	나비부인	G.Puccini	서울오페라단	국립극장대극장
1010	2004.12.9~12	라 보엠	G.Puccini	호남오페라단	한국소리문화의전당 모악당
1011	2004.12.10~11	아이다	G.Verdi	국립오페라단	고양 어울림극장
1012	2004.12.10~11	헨젤과 그레텔	E.Humperdinck	대구오페라하우스	대구오페라하우스
1013	2004.12.16~21	양치기 소년 아말의 지팡이	G.C.Menotti	예울음악무대	여해문화공간
1014	2004.12.17	오텔로	G.Verdi	영남오페라단	대구오페라하우스

번호	연도	작품	작곡자	주최	공연장소
1015	2005.1.15,16,21,22	정조대왕의 꿈	김경중	화성오페라단	예술의전당 오페라극장, 경기도문화의전당 대공연장
1016	2005.1.25~29	가면무도회	G.Verdi	예술의전당, 국립오페라단	예술의전당 오페라극장
1017	2005.1.29,30	베르테르	J.Massenet	누오바오페라단	한전아트센터
1018	2005.2.26~28	굴뚝 청소부 샘	B.Britten	그랜드오페라단	금정문화회관 대강당
1019	2005.3.3~12	라 보엠	G.Puccini	예술의전당	
1020	2005.3.5~6	보리스를 위한 파티	강석희	삶과꿈싱어즈	고양어울림극장
1021	2005.3.22~26	마탄의 사수	C.M.Weber	국립오페라단	예술의전당 오페라 극장
1022	2005.3.30~4.2	아, 고구려 고구려	나인용	뉴서울오페라단	세종문화회관 대극장
1023	2005.4.1~6	마술피리	W.A.Mozart	베세토오페라단	예술의전당 오페라극장
1024	2005.4.5~7	버섯피자	S.Barab	글로벌아트오페라단	대전문화예술의전당 앙상블홀
1025	2005.4.7~10	일 트로바토레	G.Verdi	서울시오페라단	세종문화회관 대극장
1026	2005.4.14~15	굴뚝 청소부 쌤	B.Britten	코리아체임버오페라단	노원문화예술회관 대공연장
1027	2005.4.14~16	잔니 스키키	G.Puccini	아지무스오페라단	부산문화회관 대극장
1028	2005.4.15	갈라 오페라		시흥오페라단	시흥시실내체육관
1029	2005.4.16	오텔로	G.Verdi	영남오페라단	포항 효자아트홀
1030	2005.4.21~24	시바의여왕	K.Goldmark	서울로망스예술무대	올림픽홀
1031	2005.4.22~23	루치아	G.Donizetti	그랜드오페라단	부산문화회관 대강당
1032	2005.4.26~28	피가로의 결혼	W.A.Mozart	예원오페라단	대구 봉산문화회관
1033	2005.4.28~29	카르멘	G.Bizet	국립오페라단	대전문화예술의전당 아트홀
1034	2005.5.4	원청리 별주부전	정준근	충청오페라단	태안문예회관 대공연장
1035	2005.5.5	굴뚝 청소부 쌤	B.Britten	코리아체임버오페라단	오산문화예술회관 소극장
1036	2005.5.5	원청리 별주부전	정준근	충청오페라단	아산 올림픽기념 국민생활관
1037	2005.5.5~9	리골레토	G.Verdi	오페라단가야	부산 문화회관 대강당
1038	2005.5.7	원청리 별주부전	정준근	충청오페라단	천안시민회관
1039	2005.5.10	원청리 별주부전	정준근	충청오페라단	당진문예의전당
1040	2005.5.13~14	카르멘	G.Bizet	국립오페라단	안산문화예술의전당
1041	2005.5.14~28	투란도트	G.Puccini	글로리아오페라단	세종문화회관 대극장
1042	2005.5.14~28	투란도트	G.Puccini	서울오페라단, 한강오페라단	세종문화회관 대극장
1043	2005.5.26~28	세빌리아의 이발사	G.Rossini	대구시립오페라단	대구오페라하우스
1044	2005.6.1~4	배비장	신동민	광주오페라단	광주문화예술회관 대극장
1045	2005.6.2	원청리 별주부전	정준근	충청오페라단	홍성시민회관 대공연장
1046	2005.6.10~11	카르멘	G.Bizet	국립오페라단	창원성산아트홀
1047	2005.6.11~13	탄호이저	R.Wagner	서울시오페라단	세종문화회관 대극장
1048	2005.6.23~25	로미오와 줄리엣	C.Gounod	로얄오페라단	대구오페라하우스, 성주문화예술회관
1049	2005.6.30~7.1	코지 판 투테	W.A.Mozart	대구오페라단	대구오페라하우스
1050	2005.6.	돈 조반니	W.A.Mozart	서울오페라앙상블	예술의전당 자유소극장
1051	2005.6.	이올란타	P.Tchaikovsky	삶과꿈싱어즈	모스크바 컬츄럴 센터
1052	2005.7.16~17	조용한 아침의 나라	F.Lehár	코리아체임버오페라단	국립극장 달오름극장
1053	2005.7.17~20	극장지배인	A.Salieri	서울오페라앙상블	국립극장 달오름극장
1054	2005.7.17~20	모차르트와 살리에르	R.Korsakov	서울오페라앙상블	국립극장 달오름극장
1055	2005.7.17~20	음악이 먼저? 말이 먼저?	W.A.Mozart	서울오페라앙상블	국립극장 달오름극장
1056	2005.7.18.22	조용한 아침의 나라	F.Lehár	코리아체임버오페라단	오산시청 앞 광장(야외무대)
1057	2005.7.22~8.28	사랑의 묘약	G.Donizetti	오페라무대新	세우아트센터
1058	2005.7.30	에밀레, 그 천년의 울음	진영민	글로리아오페라단	울진엑스포 주공연장
1059	2005.7.30~8.6	오페라 갈라		기원오페라단	메밀꽃 오페라학교 야외무대
1060	2005.7.	돈 조반니	W.A.Mozart	서울오페라앙상블	국립극장 달오름극장
1061	2005.8.5~17	나비부인	G.Puccini	국제오페라단	이탈리아 토레 델 라고 G. Puccini페스티벌
1062	2005.8.6~21	마술피리	W.A.Mozart	예술의전당	예술의전당 오페라극장
1063	2005.8.12~13	봄봄	이건용	기원오페라단	충무아트홀 대극장

번호	연도	작품	작곡자	주최	공연장소
1064	2005.8.12~14	마술피리	W.A.Mozart	글로벌아트오페라단, 대전문화예술의전당	대전문화예술의전당 아트홀
1065	2005.8.20,21, 26,27	한 여름밤의 꿈	B.Britten	코리아체임버오페라단	오산문화회관, 국립극장 달오름극장
1066	2005.8.28	굴뚝 청소부 쌤	B.Britten	코리아체임버오페라단	국립극장 달오름극장
1067	2005.9.2	갈라콘서트 아리아, 나의 아리아		오페라상설무대	노원문화예술회관
1068	2005.9.3~4	한국에서 온 편지	이영지	빛소리오페라단	광주문화예술회관 소극장
1069	2005.9.7	아, 고구려 고구려	나인용	뉴서울오페라단	평양봉화예술극장
1070	2005.9.9~11	서동과 선화공주	지성호	호남오페라단	한국소리문화의 전당 모악당
1071	2005.9.24~26	나비부인	G.Puccini	한국오페라단	대전문화예술의전당 아트홀
1072	2005.9.26~27	버섯피자	S.Barab	글로벌아트오페라단	조치원여고, 금산다락원
1073	2005.9.29~10.1	권율	임긍수	고양오페라단	고양어울림누리 어울림극장
1074	2005.9.29~10.1	리골레토	G.Verdi	대구오페라하우스	대구오페라하우스
1075	2005.10.4~5	라 트라비아타	G.Verdi	솔오페라단	부산문화회관 대극장
1076	2005.10.5~9	나부코	G.Verdi	국립오페라단	예술의전당 오페라 극장
1077	2005.10.6~9	돈 조반니	W.A.Mozart	강숙자오페라단	광주문화예술회관 대극장
1078	2005.10.7	사랑의 묘약, 카르멘, 토스카, 하이라이트	G.Donizetti, G.Bizet, G.Puccini	아산오페라단	보령문화예술회관
1079	2005.10.14~15	카르멘	G.Bizet	국립오페라단	대구오페라하우스
1080	2005.10.20, 21	라 트라비아타 갈라콘서트	G.Verdi	충청오페라단	당진문예의전당, 아산 올림픽기념 국민생활관
1081	2005.10.21~22	춘향전	현제명	베세토오페라단	독일 알테오퍼 프랑크프루트
1082	2005.10.23	라 보엠	G.Puccini	미추홀오페라단	인천종합문화예술회관 대공연장
1083	2005.10.24	토스카	G.Puccini	미추홀오페라단	인천종합문화예술회관 대공연장
1084	2005.10.25	투란도트	G.Puccini	미추홀오페라단	인천종합문화예술회관 대공연장
1085	2005.10.26~31	라 트라비아타	G.Verdi	로얄오페라단	대구시민회관
1086	2005.10.26~11.9	봄봄	이건용	기원오페라단	불가리아 국립오페라극장, 루마니아 국립오페라극장
1087	2005.10.27	오페라 갈라콘서트		글로벌아트오페라단	대전문화예술의전당 아트홀
1088	2005.10.27~29	마르타	F.V.Flotow	대구시립오페라단	대구오페라하우스
1089	2005.10.28~29	논개	최천희	경남오페라단	창원성산아트홀 대극장
1090	2005.10.28~31	안드레아 셰니에	U.Giordano	예술의전당	예술의전당 오페라극장
1091	2005.10.31~11.4	오텔로	G.Verdi	인천오페라단	인천 종합 예술회관 대공연장
1092	2005.11.1	논개	최천희	경남오페라단	경상남도 문화예술회관 대극장
1093	2005.11.4~6	라 트라비아타	G.Verdi	서울그랜드오페라단	한전아트센터
1094	2005.11.9~10	라 트라비아타	G.Verdi	구미오페라단	구미문화예술회관 대극장
1095	2005.11.11	성 김대건 신부 갈라콘서트	장준근, 김동문	충청오페라단	당진문예의전당
1096	2005.11.16~18	팔리아치	R.Leoncavallo	꼬레아오페라단	금정문화회관 대극장
1097	2005.11.17	국중대회 북관대첩비맞이	이종구	한국창작오페라단	경복궁 근정전 앞 월대
1098	2005.11.22~27	호프만 이야기	J.Offenbach	국립오페라단	예술의전당 오페라 극장
1099	2005.11.26~27	라 보엠	G.Puccini	코리아체임버오페라단	오산문화예술회관 대극장
1100	2005.11.30	세빌리아의 이발사	G.Rossini	백령오페라단	춘천문화예술회관
1101	2005.12.1	사랑의 묘약	G.Donizetti	아산오페라단	아산올림픽기념 국민생활관
1102	2005.12.2~6	오텔로	G.Verdi	예원오페라단	부산문화회관 대극장
1103	2005.12.3~4	오페라 이순신	V.Dimiery	성곡오페라단	
1104	2005.12.5~6	김치	허수현	광주오페라단	5.18 기념문화센터 민주홀
1105	2005.12.6~12	오텔로	G.Verdi	오페라단가야	부산 문화회관 대극장
1106	2005.12.7~8	한울춤	이종구	한국창작오페라단	고양어울림누리
1107	2005.12.8, 10	돈 조반니	W.A.Mozart	화성오페라단	장천홀, 화성시청 대강당
1108	2005.12.15	라 보엠	G.Puccini	영남오페라단	경북대학교 대강단
1109	2005.12.15~18	여자는 다 그래	W.A.Mozart	대전오페라단	대전문화예술의전당 앙상블홀
1110	2005.12.16~17	헨젤과 그레텔	E.Humperdinck	대구오페라하우스	대구오페라하우스
1111	2005.12.27~28	장어선생의 외출	곽진향	디오페라단	대구문화예술회관 대극장

번호	연도	작품	작곡자	주최	공연장소
1112	2005.12.29~30	만인보 1편 내 사랑 유리의 땅	허걸재	전북오페라단	군산시민문화회관
1113	2006.2.8~11	아씨시의 프란치스꼬	이철웅	푸른평화오페라단	대구문화예술회관
1114	2006..2.14	리골레토	G.Verdi	서울시오페라단	노원문화예술회관 대공연장
1115	2006.2.22~25	투란도트	G.Puccini	국립오페라단	예술의전당 오페라극장
1116	2006.2.	돈 조반니	W.A.Mozart	서울오페라앙상블	세종문화회관 소극장
1117	2006.3.2~5	토스카	G.Puccini	한국오페라단	예술의전당 오페라극장
1118	2006.3.4	피가로의 결혼	W.A.Mozart	수원오페라단	수원 청소년문화센터
1119	2006.3.9~16	비밀결혼	D.Cimarosa	오페라단가야	금정문화회관 대공연장
1120	2006.3.10~13	가면무도회	G.Verdi	꼬레아오페라단	부산문화회관 대극장
1121	2006.3.11~12	결혼	임준희	국립오페라단	프랑크푸르트 오페라극장
1122	2006.3.21~23	버섯피자	S.Barab	꼬레아오페라단	금정문화회관 대극장
1123	2006.4.6~8	명랑한 미망인	F.Lehár	대구시립오페라단	대구오페라하우스
1124	2006.4.6~9	피가로의 결혼	W.A.Mozart	아지무스오페라단	부산문화회관 대극장
1125	2006.4.7~9	돈 조반니	W.A.Mozart	미추홀오페라단, 오페라M	인천종합문화예술회관 대공연장
1126	2006.4.8~9	정략결혼	A.Lortzing	글로벌아트오페라단	대전문화예술의전당 앙상블홀
1127	2006.4.20~23	돈 조반니	W.A.Mozart	예술의전당	예술의전당 오페라극장
1128	2006.4.20~23	춘희	G.Verdi	호남오페라단	한국소리문화의 전당 모악당
1129	2006.4.28~29	투란도트	G.Puccini	국립오페라단	대전문화예술의전당
1130	2006.5.24~27	나비부인	G.Puccini	글로리아오페라단	예술의전당 오페라극장
1131	2006.5.25~28	카르멘	G.Bizet	베세토오페라단	세종문화회관 대극장
1132	2006.5.26~27	버섯피자	S.Barab	울산오페라단	울산문화예술회관
1133	2006.5.27	카르멘	G.Bizet	그랜드오페라단	부산문화회관 대강당
1134	2006.5.27~28	헨젤과 그레텔	E.Humperdinck	카르테오페라단	나루아트센터 대공연장 (광진문화예술회관)
1135	2006.5.27~6.4	리골레토		서울오페라앙상블	예술의전당 토월극장
1136	2006.5.30~31	마술피리	W.A.Mozart	빛소리오페라단	광주문화예술회관 대극장
1137	2006.6.9~10	투란도트	G.Puccini	국립오페라단	창원성산아트홀
1138	2006.6.11~13	카발레리아 루스티카나	P.Mascagni	중앙오페라단	과천시민회관
1139	2006.6.12~25	사랑의 묘약	G.Donizetti	로얄오페라단	봉산문화회관
1140	2006.6.14~12.26	춘향전 갈라콘서트	현제명	구미오페라단	전국순회공연
1141	2006.6.23~24	투란도트	G.Puccini	국립오페라단	춘천 문화예술회관
1142	2006.6.27~29	메디엄	G.C.Menotti	강숙자오페라단	광주문화예술회관 대극장
1143	2006.6.29~7.1	마농 레스코	G.Puccini	대구시립오페라단	대구오페라하우스
1144	2006.6.30~7.1	투란도트	G.Puccini	국립오페라단	의정부 예술의전당
1145	2006.6.30~7.1	메리 위도우	F.Lehár	전북오페라단	군산시민문화회관, 익산솜리예술회관
1146	2006.7.1~8.15	마술피리, 세빌리아의 이발사	W.A.Mozart, G.Rossini	오페라무대新	브로딘아트센터
1147	2006.8.5~20	마술피리	W.A.Mozart	예술의전당	예술의전당 토월극장
1148	2006.5.10~13	바스티엥과 바스티엔느	W.A.Mozart	서울시오페라단	세종문화회관 소극장
1149	2006.8.12~16	라 보엠	G.Puccini	국립오페라단	국립극장 달오름극장
1150	2006.8.17~20	마술피리	W.A.Mozart	대전문화예술의전당	대전문화예술의전당 아트홀
1151	2006.8.24~26	불의 혼	진영민	대구오페라하우스	대구오페라하우스
1152	2006.8.25~28	아이다	G.Verdi	광주오페라단	광주문화예술회관대극장
1153	2006.9.1~2	투란도트	G.Puccini	국립오페라단	대구 오페라하우스
1154	2006.9.1~2	한 여름밤의 꿈	B.Britten	코리아체임버오페라단	오산문화예술회관 대극장
1155	2006.9.9	라 보엠	G.Puccini	국립오페라단	백운아트홀
1156	2006.9.12~13	비밀결혼	D.Cimarosa	예원오페라단	대구시민회관 대강당
1157	2006.9.13~14	길	이승선	디오페라단	대구문화예술회관 대극장
1158	2006.9.15~17	논개	지성호	호남오페라단	한국소리문화의 전당 모악당
1159	2006.9.16	나비부인	G.Puccini	시흥오페라단	시흥시여성회관 대공연장
1160	2006.9.19~20	리타	G.Donizetti	대구오페라단	대구문화회관

번호	연도	작품	작곡자	주최	공연장소
1161	2006.9.26	정략결혼	A.Lortzing	글로벌아트오페라단	금산다락원 대극장
1162	2006.9.29	춘향전	현제명	베세토오페라단, 아산오페라단	아산올림픽기념 국민생활관
1163	2006.10.10	카발레리아 루스티카나	P.Mascaqui	광인성악연구회	충무아트홀 대극장
1164	2006.10.10	팔리아치	R.Leoncavallo	광인성악연구회	충무아트홀 대극장
1165	2006.10.10~11	만인보 2편 귀향	허걸재	전북오페라단	군산시민문화회관
1166	2006.10.13~16	천생연분	임준희	국립오페라단	예술의전당 오페라 극장
1167	2006.10.18	박쥐	J.Strauss II	글로리아오페라단	김천문화예술회관 내공연장
1168	2006.10.18~21	카발레리아 루스티카나	P.Mascagni	서울시오페라단	세종문화회관 대극장
1169	2006.10.19~22	아이다	G.Verdi	대전문화예술의전당	대전문화예술의전당 아트홀
1170	2006.10.20~21	사랑의 묘약	G.Donizetti	구미오페라단	구미문화예술회관 대극장
1171	2006.10.27~28	나비부인	G.Puccini	경남오페라단	창원성산아트홀 대극장
1172	2006.10.30	나비부인	G.Puccini	경남오페라단	경상남도 문화예술회관 대극장
1173	2006.10.30~11.1	사랑의 묘약	G.Donizetti	아지무스오페라단	부산문화회관 대극장
1174	2006.11.2~4	사랑한다면 (번안)	W.A.Mozart	세종오페라단	나루아트센터 대공연장
1175	2006.11.2~5	라 보엠	G.Puccini	로얄오페라단	대구시민회관
1176	2006.11.3~4	나비부인	G.Puccini	경기지역문예회관협의회	부천시민회관 대공연장
1177	2006.11.3~5	박과장의 결혼작전 (번안)	W.A.Mozart	예울음악무대	극장 '용'
1178	2006.11.4~5	마술피리	W.A.Mozart	그랜드오페라단	부산문화회관 대극장
1179	2006.11.5~20	아이다	G.Verdi	인천오페라단	인천종합예술회관 대공연장
1180	2006.11.7~11	돈 카를로	G.Verdi	예술의전당	예술의전당 오페라극장
1181	2006.11.9~13	토스카	G.Puccini	한국오페라단	세종문화회관 대극장
1182	2006.11.11~14	마술피리	W.A.Mozart	그랜드오페라단	김해문화의전당 마루홀
1183	2006.11.19~23	라 트라비아타	G.Verdi	국립오페라단	예술의전당 오페라 극장
1184	2006.11.20~23	일 트로바토레	G.Verdi	강숙자오페라단	광주문화예술회관 대극장
1185	2006.11.21	마술피리	W.A.Mozart	울산오페라단	울산문화예술회관
1186	2006.11.23~26	손탁호텔	이영조	삶과꿈싱어즈	국립극장 해오름극장
1187	2006.11.24~25	춘향전	현제명	영남오페라단	대구오페라하우스
1188	2006.11.29~12.1	한울춤	이종구	한국창작오페라단	노원문화예술회관 대공연장
1189	2006.12.1~2	라 보엠	G.Puccini	국립오페라단	월드 글로리아센터
1190	2006.12.2	서동과 선화공주	지성호	호남오페라단	익산시 실내 체육관
1191	2006.12.3~6	아말과 방문객	G.C.Menotti	대전오페라단	대전문화예술의전당 앙상블홀
1192	2006.12.4~6	라 보엠	G.Puccini	솔오페라단	부산문화회관 대극장
1193	2006.12.11~16	라 트라비아타	G.Verdi	중앙오페라단	성남오페라하우스
1194	2006.12.14	동녘	이철우	호남오페라단	정읍사 예술회관
1195	2006.12.14~15	봄봄	이건용	기원오페라단	체코 프라하 오페라극장
1196	2006.12.18	정조대왕의 꿈	김경중	화성오페라단	협성대학교 대강당
1197	2006.12.19~20	라 트라비아타	G.Verdi	울산오페라단	울산문화예술회관
1198	2006.12.22~23	불의 혼	진영민	대구오페라하우스	대구오페라하우스
1199	2007.1.19~20	스페셜갈라		국립오페라단	예술의전당 오페라 극장
1200	2007.1.29	한국에서 온 편지	이영지	빛소리오페라단	광주문화예술회관 소극장
1201	2007.2.2~11	사랑의 묘약	G.Donizetti	대전오페라단	쿠바 아바나 국립극장
1202	2007.2.8~10	디도와 에네아스	H.Purcell	예술의전당	예술의전당 오페라극장
1203	2007.2.8~10	악테옹	M.A.Charpentier	예술의전당	예술의전당 오페라극장
1204	2007.3.16~17	불의 혼	진영민	대구오페라하우스	대구오페라하우스
1205	2007.3.24~26	코지 판 투테	W.A.Mozart	아지무스오페라단	부산문화회관 중극장
1206	2007.3.30~4.2	아이다	G.Verdi	국립오페라단	예술의전당 오페라 극장
1207	2007.4.12~15	리골레토	G.Verdi	서울시오페라단	세종문화회관 대극장
1208	2007.4.13~14	라 트라비아타	G.Verdi	국립오페라단	창원성산아트홀
1209	2007.4.14~17	모세	G.Rossini	온누리오페라단	부산문화회관 대강당
1210	2007.4.20~2	리골레토	G.Verdi	대구시립오페라단	대구오페라하우스
1211	2007.4.21~22	라 트라비아타	G.Verdi	국립오페라단	안산문화예술의전당 해돋이극장

번호	연도	작품	작곡자	주최	공연장소
1212	2007.4.22~23	모세	G.Rossini	온누리오페라단	김해문화의전당 마루홀
1213	2007.5.2~5	라 트라비아타	G.Verdi	글로리아오페라단	예술의전당 오페라극장
1214	2007.5.5~6	마술피리	W.A.Mozart	그랜드오페라단	금정문화회관 대공연장
1215	2007.5.9	사랑의 묘약	G.Donizetti	울산오페라단	울산문화예술회관
1216	2007.5.12~13	천생연분	임준희	고양문화재단	고양아람누리 아람극장
1217	2007.5.12~17	리날도	G.F.Händel	한국오페라단	예술의전당 오페라극장
1218	2007.5.26~7.2	봄봄	이건용	기원오페라단	
1219	2007.6.14~17	보체크	A.Berg	국립오페라단	LG아트센터
1220	2007.6.16	카발레리아 루스티카나	P.Mascagni	서울시오페라단	노원문화예술회관 대공연장
1221	2007.6.21~24	피가로의 결혼	W.A.Mozart	미추홀오페라단, 오페라M	인천종합문화예술회관 대공연장
1222	2007.6.23~24	알레코	S.Rachmaninoff	삶과꿈싱어즈	LG아트센터
1223	2007.6.23~24	지구에서 금성천으로	강석희	삶과꿈싱어즈	LG아트센터
1224	2007.6.27~28	천생연분	임준희	국립오페라단	일본동경문화회관
1225	2007.6.28~30	카르멘	G.Bizet	고양문화재단	고양아람누리 아람극장
1226	2007.7.2	오페라 갈라콘서트		고양문화재단	고양아람누리 아람극장
1227	2007.7.4~9	코지판투테	W.A.Mozart	오페라단가야	해운대 문화회관 대극장
1228	2007.7.5~7	스페이드의 여왕	P.l.Tchaikovsky	고양문화재단	고양아람누리 아람극장
1229	2007.7.5~8	모차르트와 A.Salieri	R.Korsakov	서울오페라앙상블	예술의전당 자유소극장
1230	2007.7.5~8	목소리	F.Poulenc	서울오페라앙상블	예술의전당 자유소극장
1231	2007.7.7	바스티앙과 바스티엔	W.A.Mozart	한국교사오페라단	고양시 호수아트홀
1232	2007.7.7	카르멘	G.Bizet	김자경오페라단	대전문화예술의전당
1233	2007.7.15	더 스카프	L.Hoiby	세종오페라단	예술의전당 자유소극장
1234	2007.7.16	요리사 마브라	I.Stravinsky	세종오페라단	예술의전당 자유소극장
1235	2007.7.19~21	도와주세요 도와주세요 글로벌링크스	G.C.Menotti	코리아체임버오페라단	예술의전당 자유소극장
1236	2007.7.28~29	리골레토	G.Verdi	서울오페라앙상블	제주문예회관
1237	2007.7.28~8.12	마술피리	W.A.Mozart	예술의전당	예술의전당 오페라극장
1238	2007.8.14~17	어린이와 마법세계	M.Ravel	글로벌아트오페라단	대전문화예술의전당 아트홀
1239	2007.8.20	카발레리아 루스티카나, 잔니 스키키	P.Mascagni, G.Puccini	국립오페라단	예술의전당 토월극장
1240	2007.8.23~26	개구쟁이와 마법세계	M.Ravel	대전문화예술의전당	대전문화예술의전당 아트홀
1241	2007.8.28	코지 판 투테	W.A.Mozart	글로리아오페라단	경주 서라벌문화회관
1242	2007.8.31~9.2	카르멘	G.Bizet	베세토오페라단	인천종합문화예술회관 대공연장
1243	2007.9.7	카발레리아 루스티카나	P.Mascagni	광인성악연구회	용인시 삼성쉐르빌 광장
1244	2007.9.7~9	라 트라비아타	G.Verdi	베세토오페라단	인천종합문화예술회관 대공연장
1245	2007.9.7~9	팔리아치	R.Leoncavallo	서울오페라앙상블	나루아트센터 대공연장
1246	2007.9.8, 14	경주세계문화엑스포2007〈춘향전 갈라콘서트〉	현제명	구미오페라단	경주문화엑스포야외공연장
1247	2007.9.11	피가로의 결혼	W.A.Mozart	백령오페라단	강원대학교 백령문화관
1248	2007.9.11,10,14,26	토스카	G.Puccini	뉴서울오페라단	안산문화예술회관, 울산문화예술회관, 평택문화예술회관
1249	2007.9.13~15	나비부인	G.Puccini	대구오페라하우스	대구오페라하우스
1250	2007.9.13~16	돈 파스콸레	G.Donizetti	수원오페라단	수원 청소년문화센터 온누리아트홀
1251	2007.9.14~15	투란도트	G.Puccini	로얄오페라단	대구시민회관
1252	2007.9.14~16	심청	김대성	호남오페라단	한국소리문화의 전당 모악당
1253	2007.9.20	정략결혼	A.Lortzing	글로벌아트오페라단	금산다락원 대극장
1254	2007.9.20~21	무영탑	이승선	디오페라단	대구오페라하우스
1255	2007.9.28~10.1	황진이	이영조	강숙자오페라단	광주문화예술회관 대극장
1256	2007.10.4~8	맥베드	G.Verdi	국립오페라단	예술의전당 오페라 극장
1257	2007.10.5~7	카발레리아 루스티카나	P.Mascagni	대구시립오페라단	대구오페라하우스
1258	2007.10.5~8	나비부인	G.Puccini	광주오페라단	광주문화예술회관 대극장
1259	2007.10.6~7	피가로의 결혼	W.A.Mozart	시흥오페라단	시흥시평생학습센터 대공연장

번호	연도	작품	작곡자	주최	공연장소
1260	2007.10.13	라 보엠	G.Puccini	예울음악무대	예술의전당 오페라극장
1261	2007.10.13	일 트로바토레	G.Verdi	예울음악무대	예술의전당 오페라극장
1262	2007.10.19~20	라 트라비아타	G.Verdi	국립오페라단	대구 오페라하우스
1263	2007.10.25~28	박쥐	J.Strauss Ⅱ	대전문화예술의전당	대전문화예술의전당 아트홀
1264	2007.10.26~27	오르페오와 에우리디체	C.W.Gluck	경남오페라단	창원성산아트홀 대극장
1265	2007.10.27	피가로의 결혼	W.A.Mozart	울산오페라단	울산성애원
1266	2007.10.30	오르페오와 에우리디체	C.W.Gluck	경남오페라단	경상남도 문화예술회관 대극장
1267	2007.10~2008.5	마술피리	W.A.Mozart	오페라무대新	고양 어울림누리 별모래극장, 구미문예회관, 성남아트센터, 경기문화의전당 외
1268	2007.11.1~4	가면무도회	G.Verdi	서울시오페라단	세종문화회관 대극장
1269	2007.11.3~4	라 트라비아타	G.Verdi	국립오페라단	고양 어울림극장
1270	2007.11.7~10	세빌리아의 이발사	G.Rossini	경기지역문예회관협의회	부천시민회관 대공연장
1271	2007.11.7~10	오텔로	G.Verdi	인천오페라단	인천종합예술회관 대공연장
1272	2007.11.8~9	논개	지성호	호남오페라단	성남아트센터 오페라하우스
1273	2007.11.10	헨젤과 그레텔	E.Humperdinck	청주예술오페라단	청주예술의전당 대공연장
1274	2007.11.14~17	카르멘	G.Bizet	예술의전당	예술의전당 오페라극장
1275	2007.11.15~18	라 트라비아타	G.Verdi	한국오페라단	세종문화회관 대강당
1276	2007.11.21~22	버섯피자	S.Barab	카르테오페라단	성남아트센터 앙상블시어터
1277	2007.11.23~24	토스카	G.Puccini	영남오페라단	대구오페라하우스
1278	2007.11.23~27	아이다	G.Verdi	베세토오페라단	예술의전당 오페라극장
1279	2007.11.24	라 트라비아타	G.Verdi	그랜드오페라단	부산문화회관 대강당
1280	2007.11.27~28	라 보엠	G.Puccini	빛소리오페라단	광주문화예술회관 대극장
1281	2007.11.30	라 보엠	G.Puccini	구미오페라단	구미문화예술회관 대극장
1282	2007.12.1~2	리골레토	G.Verdi	서울오페라앙상블	안산문화예술의전당 달맞이극장
1283	2007.12.2~4	리골레토	G.Verdi	솔오페라단	부산문화회관 대극장
1284	2007.12.4~14	라 보엠	G.Puccini	예술의전당, 국립오페라단	예술의전당 오페라극장
1285	2007.12.6~14	라 보엠	G.Puccini	국립오페라단	예술의전당 오페라극장
1286	2007.12.7~8	한울춤	이종구	한국창작오페라단	우즈베키스탄 타시켄트 국립 나보이 극장
1287	2007.12.8	피가로의 결혼	W.A.Mozart	예원오페라단	김천문화예술회관 대극장
1288	2007.12.8, 9, 22	돈 조반니	W.A.Mozart	화성오페라단	대학로 엘림문화공간
1289	2007.12.17~18	헨젤과 그레텔	E.Humperdinck	시흥오페라단	시흥시여성회관 대공연장
1290	2007.12.21~22	라 보엠	G.Puccini	대구오페라하우스	대구오페라하우스
1291	2007.12.27~28	만인보 3편 들불	허걸재	전북오페라단	군산시민문화회관
1292	2008.4.10~13	라 트라비아타	G.Verdi	서울시오페라단	세종문화회관 대극장
1293	2008.5.9~10	라 트라비아타	G.Verdi	서울시오페라단	의정부예술의전당
1294	2008.5.16~17	리골레토	G.Verdi	서울시오페라단	고양아람누리 아람극장
1295	2008.6.18~22	돈 조반니	W.A.Mozart	서울시오페라단	세종문화회관 M씨어터
1296	2008.7.10~13	KAP PA(늪의 꼬마도깨비)의 이야기		동경실내가극장	국립극장 달오름극장
1297	2008.7.10~13	리비엣따&뜨라꼴로, 영리한 시골처녀	G.B.Pergolesi	코리안챔버오페라단	국립극장 달오름극장
1298	2008.7.17~20	극장지배인	W.A.Mozart	서울오페라앙상블	국립극장 달오름극장
1299	2008.7.17~20	모차르트와 A.Salieri	N.A.R.Korsakov	서울오페라앙상블	국립극장 달오름극장
1300	2008.7.17~20	음악이 먼저?! 말이 먼저!?	A.Salieri	서울오페라앙상블	국립극장 달오름극장
1301	2008.7.24~27	결혼	공석준	예울음악무대	국립극장 달오름극장
1302	2008.7.24~27	봄봄봄	이건용	세종오페라단	국립극장 달오름극장
1303	2008.8.9~24	피가로의결혼	W.A.Mozart	예술의전당	예술의전당 CJ 토월극장
1304	2008.11.7~8	라 트라비아타	G.Verdi	서울시오페라단	울산 현대예술관
1305	2008.11.27~30	돈 카를로	G.Verdi	서울시오페라단	세종문화회관 대극장
1306	2009.3.6~3.14	피가로의결혼	W.A.Mozart	예술의전당	예술의전당 오페라극장
1307	2009.3.12~15	나비부인	G.Puccini	서울시오페라단	세종문화회관 대극장
1308	2009.6.12~13	라 트라비아타	G.Verdi	서울시오페라단	노원문화예술회관

번호	연도	작품	작곡자	주최	공연장소
1309	2009.6.12~14	호프만의 이야기	J.Offenbach	누오바오페라단	한전아트센터
1310	2009.6.24~28	세빌리아의 이발사	G.Rossini	서울시오페라단	세종문화회관 M씨어터
1311	2009.7.4~8	사랑의 변주곡 I 둘이서 한발로	김경중	서울오페라앙상블	국립극장 달오름극장
1312	2009.7.4~8	사랑의 변주곡 II 보석과 여인	박영근	서울오페라앙상블	국립극장 달오름극장
1313	2009.7.11~15	사랑의 묘약 1977	G.Donizetti	세종오페라단	국립극장 달오름극장
1314	2009.7.18~22	울 엄마 만세	G.Donizetti	코리안챔버오페라단	국립극장 달오름극장
1315	2009.7.18~22	카이로의 거위	W.A.Mozart	코리안챔버오페라단	국립극장 달오름극장
1316	2009.7.25~26	카발레리아 루스티카나	P.Mascagni	서울시오페라단	서울광장 상설무대
1317	2009.7.25~31	사랑의 승리	F.J.Haydn	예울음악무대	국립극장 달오름극장
1318	2009.8.1~16	투란도트	G.Puccini	예술의전당	예술의전당 CJ 토월극장
1319	2009.11.19~22	운명의 힘	G.Verdi	서울시오페라단	세종문화회관 대극장
1320	2010.2.5~6	운명의 힘	G.Verdi	서울시오페라단	울산 현대예술관
1321	2010.3.4~7	오르페오와 에우리디체	C.W.Gluck	서울오페라앙상블	국립극장 달오름극장
1322	2010.3.11~14	여왕의 사랑	H.Purcell	리오네(구,광인)오페라단,시흥오페라단	국립극장 달오름극장
1323	2010.3.11~14	오페라속의 오페라	A.Lortzing	리오네(구,광인)오페라단,시흥오페라단	국립극장 달오름극장
1324	2010.3.18~21	리비에타 & 뜨라꼴로	G.B.Pergolesi	코리안체임버오페라단	국립극장 달오름극장
1325	2010.3.18~21	마님이 된 하녀	G.B.Pergolesi	코리안챔버오페라단	국립극장 달오름극장
1326	2010.3.18~21	음악선생님	G.B.Pergolesi	코리안챔버오페라단	국립극장 달오름극장
1327	2010.4.22~25	마농 레스코	G.Puccini	서울시오페라단	세종문화회관 대극장
1328	2010.5.16~20	오르페오와 에우리디체	C.W.Gluck	국립오페라단	예술의전당 CJ 토월극장
1329	2010.5.21-23	아드리아나 르쿠브뢰르	F.Cilea	누오바오페라단	남아트센터 오페라하우스
1330	2010.6.7~10	리골레토	G.Verdi	글로리아오페라단	예술의전당 오페라극장
1331	2010.6.23~27	돈 파스콸레	G.Donizetti	서울시오페라단	세종문화회관 M씨어터
1332	2010.6.25~28	라 트라비아타	G.Verdi	서울오페라앙상블	예술의전당 오페라극장
1333	2010.6.26~29	아이다	G.Verdi	솔오페라단	예술의전당 오페라극장
1334	2010.7.4~7	카르멘	G.Bizet	베세토오페라단	예술의전당 오페라극장
1335	2010.8.14~8.26	투란도트	G.Puccini	예술의전당	예술의전당 CJ 토월극장
1336	2010.10.14~17	안드레아 셰니에	U.Giordano	서울시오페라단	세종문화회관 대극장
1337	2010.10.22~23	안드레아 셰니에	U.Giordano	서울시오페라단	대구오페라하우스
1338	2010.12.1~4	연서	최우정	서울시오페라단	세종문화회관 대극장
1339	2011.2.10~13	라 보엠	G.Puccini	인씨엠예술단	예술의전당 토월극장
1340	2011.3.1	유관순	박재훈	고려오페라단	예술의전당 콘서트홀
1341	2011.3.17~20	굴뚝 청소부 쌤	B.Britten	코리안체임버오페라단	세종문화회관 M씨어터
1342	2011.3.17~20	도와주세요 도와주세요 글로벌링크스	G.C.Menotti	코리안체임버오페라단	세종문화회관 M씨어터
1343	2011.3.24~27	노처녀와 도둑	G.C.Menotti	세종오페라단,서울오페라앙상블	세종문화회관 M씨어터
1344	2011.3.24~27	메디엄	G.C.Menotti	세종오페라단,서울오페라앙상블	세종문화회관 M씨어터
1345	2011.3.27~30	리골레토	G.Verdi	광주오페라단	광주문화예술회관 대극장
1346	2011.4.1~2/4.16	돈 조반니	W.A.Mozart	뮤직씨어터 슈바빙	한국소리문화의전당 연지홀,김제문화예술회관
1347	2011.4.7~10	버섯피자	S.Barab	리오네오페라단,라빠체음악무대	국립극장 달오름극장
1348	2011.4.7~10	전화	G.C.Menotti	리오네오페라단,라빠체음악무대	국립극장 달오름극장
1349	2011.4.14~17	달	C.Orff	오페라쁘띠	국립극장 달오름극장
1350	2011.4.14~17	현명한 여인	C.Orff	SCOT오페라연구소	국립극장 달오름극장
1351	2011.4.15~16	라 보엠	G.Puccini	서울오페라앙상블	노원문화예술회관 대공연장
1352	2011.4.21~24	토스카	G.Puccini	서울시오페라단	세종문화회관 대극장
1353	2011.4.29	토스카	G.Puccini	솔오페라단	부산문화회관 대극장
1354	2011.4.29~30	토스카	G.Puccini	서울시오페라단	대구오페라하우스
1355	2011.5.12~15	코지 판 투테	W.A.Mozart	호남오페라단	전통문화관 한벽극장

번호	연도	작품	작곡자	주최	공연장소
1356	2011.5.27~29	라 트라비아타	G.Verdi	수지오페라단	예술의전당 오페라극장
1357	2011.5.27~29	세빌리아의 이발사	G.Rossini	서울오페라앙상블	마포아트센터 아트홀 맥
1358	2011.5.31~6.1	심산 김창숙	이호준	로얄오페라단	성주문화예술회관, 대구문화예술회관대극장
1359	2011.6.10~12	돈 파스콸레	G.Donizetti	미추홀오페라단	인천문화예술회관 대공연장
1360	2011.6.17	라 보엠	G.Puccini	밀양오페라단	밀양 청소년수련관 대강당
1361	2011.6.23~26	청교도	V.Bellini	글로리아오페라단	예술의전당 오페라극장
1362	2011.6.24.~26	나비부인	G.Puccini	한국오페라단	세종문화회관 대극장
1363	2011.7.1~10	지크프리트의 검	R.Wagner	국립오페라단	예술의전당 CJ 토월극장
1364	2011.7.2~6	토스카	G.Puccini	베세토오페라단	예술의전당 오페라극장
1365	2011.7.6~10	잔니 스키키	G.Puccini	서울시오페라단	세종문화회관 M씨어터
1366	2011.7.12~15	논개	지성호	호남오페라단	예술의전당 오페라극장
1367	2011.7.19~21	라 트라비아타	G.Verdi	울산싱어즈오페라단	울산현대예술관 대공연장
1368	2011.7.21~24	메밀꽃 필 무렵	우종억	구미오페라단	예술의전당 오페라극장
1369	2011.7.26~30	코지 판 투테	W.A.Mozart	뮤직씨어터 슈바빙	김제문화예술회관/전주우진문화공간, 익산 솜리
1370	2011.8.5~7	헨젤과 그레텔	E.Humperdinck	인씨엠예술단	고양아람누리 아람극장
1371	2011.8.6~7	피노키오의 모험	J.Dove	더뮤즈오페라단	화성아트홀
1372	2011.8.15~16	심산 김창숙	이호준	로얄오페라단	서울심산기념관아트홀
1373	2011.8.28~29	카르멘	G.Bizet	청주예술오페라단	공군사관학교 성무관
1374	2011.9.2~3	춘향전	장일남	서울오페라앙상블	중국 장춘 국립동방대극원
1375	2011.9.8~10	굴뚝 청소부 쌤	B.Britten	강릉해오름오페라단	강릉원주대학교 해람문화관
1376	2011.9.22~24	나비부인	G.Puccini	로얄오페라단	대구오페라하우스
1377	2011.9.22~25	라 트라비아타	G.Verdi	대전오페라단	대전문화예술의전당 아트홀
1378	2011.9.22.~25	삼손과 데릴라	C.Saint~Saëns	베세토오페라단	예술의전당 오페라극장
1379	2011.9.23~24	카발레리아 루스티카나	P.Mascani	글로벌아트오페라단	충남대 정심화홀
1380	2011.9.29	해설이 있는 오페라 갈라콘서트		경남오페라단	창원 성산아트홀 대극장
1381	2011.9.29~10.1	코지 판 투테	W.A.Mozart	라벨라오페라단	마포아트센터 아트홀
1382	2011.9.30~10.1	사랑의 묘약	G.Donizetti	로얄오페라단	구미장천종합복지회관, 영천한약장수축제야외공연장
1383	2011.10.2	왕산 허위	박창민	구미오페라단	경북학생문화회관 대극장
1384	2011.10.13	심산 김창숙	이호준	로얄오페라단	상주문화회관
1385	2011.10.18	GOLDEN OPERA 오페라갈라		한국오페라단	세종문화회관 대극장
1386	2011.10.25~26	투란도트	G.Puccini	솔오페라단	광안리해변 야외특설무대
1387	2011.10.27~29	투란도트	G.Puccini	경남오페라단	창원 성산아트홀 대극장
1388	2011.11.2	오페라스타 갈라콘서트		서울오페라단	세종문화회관 대극장
1389	2011.11.4	갈라콘서트		대구오페라단	대구문화예술회관 대극장
1390	2011.11.10~13	카발레리아 루스티카나, 팔리아치	P.Mascagni, R.Leoncavallo	노블아트오페라단	예술의전당 오페라극장
1391	2011.11.18~19	집시남작	J.Strauss II	영남오페라단	대구오페라하우스
1392	2011.11.18~20	라 보엠	G.Puccini	누오바오페라단	예술의전당 오페라극장
1393	2011.11.18~20	라 보엠	G.Puccini	호남오페라단	예술의전당 오페라극장
1394	2011.11.18~20	라 보엠	G.Puccini	호남오페라단	한국소리문화의전당 모악당
1395	2011.11.22~25	버섯피자	S.Barab	호남오페라단	한국소리문화의전당 모악당
1396	2011.11.25~27	나비부인	G.Puccini	솔오페라단	예술의전당 오페라극장
1397	2011.11.29~30	춘향전	현제명	뉴서울오페라단	중국 청도 대극원
1398	2011.12.1~2	어느 병사의 이야기	I.Stravinsky	서울오페라앙상블	마포아트센터 아트홀
1399	2011.12.2~3	라 트라비아타	G.Verdi	서울시오페라단	고양아람누리 아람극장
1400	2011.12.2~4	리골레토	G.Verdi	수지오페라단	예술의전당 오페라극장
1401	2011.12.14~15	김치	허수현	광주오페라단	빛고을시민문화관
1402	2011.12.14~15	돈 조반니	W.A.Mozart	광주오페라단	빛고을시민문화관
1403	2011.12.16~17	라 보엠	G.Puccini	서울오페라앙상블	용인시여성회관 큰어울마당
1404	2011.12.22~23	리골레토	G.Verdi	광명오페라단	광명시민회관 대공연장

번호	연도	작품	작곡자	주최	공연장소
1405	2012.3.8~11	손양원	박재훈	고려오페라단	예술의전당 콘서트홀
1406	2012.3.15~18	연서	최우정	서울시오페라단	세종문화회관 대극장
1407	2012.3.21.	갈라콘서트		베세토오페라단	세종문화회관 대극장
1408	2012.3.23~25	돈 조반니	W.A.Mozart	서울오페라앙상블	마포아트센터 아트홀 맥
1409	2012.3.29.~4.1	사랑의 묘약	G.Donizetti	세종오페라단	국립극장 달오름극장
1410	2012.4.3~6	라 보엠	G.Puccini	국립오페라단	예술의전당 오페라극장
1411	2012.4.5~8	스타구출작전 & 말즈마우스의 모험	E.Barnes	더뮤즈오페라단	국립극장 달오름극장
1412	2012.4.12	해설이 있는 오페라 갈라콘서트		경남오페라단	창원 성산아트홀 대극장
1413	2012.4.19~22	나비부인	G.Puccini	무악오페라단	예술의전당 오페라극장
1414	2012.4.27.~4.29	토스카	G.Puccini	수지오페라단	예술의전당 오페라극장
1415	2012.5.11~13	피가로의 결혼	W.A.Mozart	뉴서울오페라단	예술의전당 오페라극장
1416	2012.5.18~20	호프만의 이야기	J.Offenbach	누오바오페라단	예술의전당 오페라극장
1417	2012.5.25~27	토스카	G.Puccini	그랜드오페라단	예술의전당 오페라극장
1418	2012.5.25~27	팔리아치	R.Leoncavallo	미추홀오페라단	인천문화예술회관 대공연장
1419	2012.6.1~3	라 트라비아타	G.Verdi	서울오페라단	예술의전당 오페라극장
1420	2012.6.2	장화왕후	이철우	빛소리오페라단	빛고을시민문화관
1421	2012.6.2~3	아! 징비록	이호준	로얄오페라단	안동문화예술의전당
1422	2012.6.7~8	창작오페라갈라		국립오페라단	예술의전당 오페라극장
1423	2012.6.8~9	라 트라비아타	G.Verdi	솔오페라단	벡스코 오디토리움
1424	2012.6.9	아! 징비록	이호준	로얄오페라단	대구오페라하우스
1425	2012.6.16	장화 왕후	이칠우	빛소리오페라단	나주시문화예술회관
1426	2012.6.19~10.2	춘향전	현제명	로얄오페라단	성주중학교강당, 영천한약축제주무대, 칠곡연꽃피는마을강당
1427	2012.7.7~8	시집가는 날	임준희	뉴서울오페라단	중국 베이징 21세기 오페라극장
1428	2012.7.13~14	나비부인	G.Puccini	울산싱어즈오페라단	울산현대예술관 대공연장
1429	2012.8.28~9.1	라 보엠	G.Puccini	에이디엘	연세대학교 노천극장
1430	2012.8.31~9.1	투란도트	G.Puccini	로얄오페라단	대구오페라하우스
1431	2012.9.13	광염소나타	박창민	구미오페라단	영남대학교 천마아트센터
1432	2012.9.13~15	가면무도회	G.Verdi	글로벌아트오페라단	충남대 정심화홀
1433	2012.9.13~15	사랑의 묘약	G.Donizetti	광명오페라단	광명시민회관 대공연장
1434	2012.9.20	5월의 왕 노바우 (번안)	B.Britten	강릉해오름오페라단, 예울음악무대	강릉원주대학교 해람문화관
1435	2012.9.20~23	다윗왕 (한국 초연)	A.Vitalini	인씨엠예술단	예술의전당 오페라극장
1436	2012.10.4~7	돈 조반니	W.A.Mozart	라벨라오페라단	예술의전당 오페라극장
1437	2012.10.12	춘향전	장일남	서울오페라앙상블	항주예술대학음악청
1438	2012.10.18~21	카르멘	G.Bizet	국립오페라단	예술의전당 오페라극장
1439	2012.10.25~27	춘향전	현제명	경남오페라단	창원 성산아트홀 대극장
1440	2012.10.26~27	세빌리아의 이발사	G.Rossini	글로리아오페라단	예술의전당 오페라극장
1441	2012.11.2	리골레토	G.Verdi	베세토오페라단	예술의전당 오페라극장
1442	2012.11.8~9	사랑의 묘약	G.Donizetti	구미오페라단	구미시문화예술회관
1443	2012.11.10~11	오페라갈라		서울오페라앙상블	국립극장 달오름극장
1444	2012.11.14~15	라 트라비아타	G.Verdi	솔오페라단	예술의전당 오페라극장
1445	2012.11.16~18	투란도트	G.Puccini	호남오페라단	한국소리문화의전당 모악당
1446	2012.11.17~26	돈 조반니, 코지 판 투테, 마술피리	W.A.Mozart	서울시오페라단	세종문화회관 M씨어터
1447	2012.11.23	GOLDEN OPERA 오페라 갈라		한국오페라단	세종문화회관 대극장
1448	2012.11.27~29	라 트라비아타	G.Verdi	대구오페라단	수성아트피아 용지홀
1449	2012.11.28~12.1	박쥐	J.Strauss II	국립오페라단	예술의전당 오페라극장
1450	2012.11.30~31	집시남작	J.Strauss II	영남오페라단	대구오페라하우스
1451	2012.12.11	춘향전	현제명	구미오페라단	일본 나가사키 뮤제움
1452	2012.12.13~16, 12.18	헨젤과 그레텔	E.Humperdinck	CTS 오페라단, 김학남 오페라단	CTS 아트홀, MCM사옥
1453	2012.12.14~15	산타클로스의 재판	R.molinelli	솔오페라단	부산 영화의전당 하늘연극장

번호	연도	작품	작곡자	주최	공연장소
1454	2012.12.15~17	라 보엠	G.Puccini	청주예술오페라단	청주예술의전당 대공연장
1455	2012.12.20~22	산타클로스의 재판	R.molinelli	솔오페라단	세종문화회관 M씨어터
1456	2012.12.21~24	라 보엠	G.Puccini	대전오페라단	대전문화예술의전당 아트홀
1457	2012.12.22~23	라 보엠	G.Puccini	국립오페라단	국립극장 달오름극장
1458	2012.12.27	나비부인	G.Puccini	구리시오페라단	구리시청 대강당
1459	2012.12.29~30	2012 오페라 갈라		국립오페라단	예술의전당 오페라극장
1460	2013.2.1~2	G. Verdi탄생200주년 오페라갈라	G.Verdi	서울오페라앙상블	세종문화회관 체임버홀
1461	2013.2.15~16	백범 김구	이동훈	서울오페라앙상블	마포아트센터 아트홀 맥
1462	2013.2.27~28	라 보엠	G.Puccini	서울오페라앙상블	충무아트홀 중극장 블랙
1463	2013.3.6~8	카르멘	G.Bizet	누오바오페라단	세종문화회관 대극장
1464	2013.3.21~24	팔스타프	G.Verdi	국립오페라단	예술의전당 오페라극장
1465	2013.3.24	갈라콘서트		베세토오페라단	세종문화회관 대극장
1466	2013.3.28~31	섬진강 나루 (번안)	B.Britten	서울오페라앙상블	마포아트센터 아트홀 맥
1467	2013.3.29~3.31	투란도트	G.Puccini	수지오페라단	예술의전당 오페라극장
1468	2013.4.4~7	다래와 달수	W.A.Mozart	예울음악무대	국립극장 달오름극장
1469	2013.4.4~7	오페라연습	A.Lortzing	예울음악무대	국립극장 달오름극장
1470	2013.4.12	VIVA VIVA VERDI	G.Verdi	솔오페라단	부산문화회관 대극장
1471	2013.4.12	해설이 있는 오페라 갈라콘서트		경남오페라단	창원 성산아트홀 대극장
1472	2013.4.12~14,20	결혼 & 전화	공석준, C.Menotti	뮤직씨어터 슈바빙	전주 우진문화공간 김제문화예술회관
1473	2013.4.17~20	라 보엠	G.Puccini	광주오페라단	광주문화예술회관 대극장
1474	2013.4.25~28	돈 카를로	G.Verdi	국립오페라단	예술의전당 오페라극장
1475	2013.4.25~28	아이다	G.Verdi	서울시오페라단	세종문화회관 대극장
1476	2013.4.29	시집가는 날	임준희	뉴서울오페라단	중국 광저우 동관시 옥란대원
1477	2013.5.3~4	신데렐라	G.Rossini	구미오페라단	구미시문화예술회관
1478	2013.5.10~12	라 트라비아타	G.Verdi	조선오페라단	예술의전당 오페라극장
1479	2013.5.17~19	운명의힘	G.Verdi	서울오페라앙상블	예술의전당 오페라극장
1480	2013.5.18	춘향전	현제명	로얄오페라단	성밖숲 야외주무대
1481	2013.5.23~24	춘향전	현제명	베세토오페라단	중국 심천 대극원
1482	2013.5.24~26	리골레토	G.Verdi	노블아트오페라단	예술의전당 오페라극장
1483	2013.5.31	마술피리	W.A.Mozart	빛소리오페라단	나주시문화예술회관
1484	2013.5.31~6.2	메리 위도우	F.Lehár	CTS 오페라단, 김학남 오패라단	나루아트센터 대공연장
1485	2013.5.31~6.2	손양원	박재훈	고려오페라단	예술의전당 오페라극장
1486	2013.6.7	나비부인	G.Puccini	한국오페라단	세종문화회관 대극장
1487	2013.6.7~9	라 트라비아타	G.Verdi	미추홀오페라단	부평아트센터 해누리극장
1488	2013.6.8~9	처용	이영조	국립오페라단	예술의전당 오페라극장
1489	2013.6.14~15	코지 판 투테	W.A.Mozart	밀양오페라단	밀양 청소년수련관 대강당
1490	2013.6.15~16	피가로의 결혼	W.A.Mozart	뉴서울오페라단	예술의전당 오페라극장
1491	2013.6.20~22	토스카	G.Puccini	글로리아오페라단	예술의전당 오페라극장
1492	2013.6.28~30	라 트라비아타	G.Verdi	인씨엠예술단	세종문화회관 M씨어터
1493	2013.6.29	라 트라비아타	G.Verdi	솔오페라단	통영 시민문화회관 대극장
1494	2013.7.5	오페라 갈라 〈사랑의 묘약〉	G.Donizetti	서울시오페라단	세종문화회관 M씨어터
1495	2013.7.5~6	아! 징비록	이효준	로얄오페라단	서울 KBS홀
1496	2013.7.13	코지 판 투테	W.A.Mozart	라벨라오페라단	세라믹팔레스홀
1497	2013.7.17~18	시집가는 날	임준희	뉴서울오페라단	광명시 문화예술회관
1498	2013.8.8~10	일 트로바토레	G.Verdi	글로벌아트오페라단	대전예술의전당 아트홀
1499	2013.8.9~8.17	투란도트	G.Puccini	예술의전당	예술의전당 CJ 토월극장
1500	2013.8.13	오페라 마티네 〈마술피리〉	W.A.Mozart	서울시오페라단	세종문화회관 체임버홀
1501	2013.8.20	라 트라비아타	G.Verdi	로얄오페라단	성주문화예술회관
1502	2013.8.30~31	라 트라비아타	G.Verdi	로얄오페라단	대구오페라하우스

번호	연도	작품	작곡자	주최	공연장소
1503	2013.8.31, 9.7~8, 28,10,11,12,20	라 트라비아타 랭스로 가는 길 사랑의 묘약	G.Verdi G.Rossini G.Donizetti	뮤직씨어터 슈바빙	한국소리문화의전당 모악당, 김제문화예술회관, 익산솜리문화예술회관, 남원 춘향문화회관, 정읍사예술회관
1504	2013.9.5	에밀레, 그 천년의 울음	진영민	경북오페라단	천마아트센터 그랜드홀
1505	2013.9.10	오페라 마티네 〈라 트라비아타〉	G.Verdi	서울시오페라단	세종문화회관 체임버홀
1506	2013.9.12, 14	라 보엠	G.Puccini	영남오페라단	대구오페라하우스
1507	2013.9.26~28	라 트라비아타	G.Verdi	광명오페라단	광명시민회관 대공연장
1508	2013.9.27	라 보엠	G.Puccini	라벨라오페라단	마포아트센터 아트홀
1509	2013.9.27~28	카발레리아 루스티카나	P.Mascagni	청주예술오페라단	청주예술의전당 대공연장
1510	2013.10.1, 3, 5	파르지팔	R.Wagner	국립오페라단	예술의전당 오페라극장
1511	2013.10.3	G.Verdi 오페라 앙상블 콜렉션		예술음악무대	국립극장 해오름극장
1512	2013.10.3~5	메리 위도우	F.Lehár	강숙자오페라라인	빛고을시민문화관
1513	2013.10.4~6	라 트라비아타	G.Verdi	뉴아시아오페라단	부산문화회관 대극장
1514	2013.10.8	오페라 마티네 〈코지 판 투테〉	W.A.Mozart	서울시오페라단	세종문화회관 체임버홀
1515	2013.10.18~20	루갈다	지성호	호남오페라단	한국소리문화의전당 모악당
1516	2013.10.24~26	라 트라비아타	G.Verdi	경남오페라단	창원 성산아트홀 대극장
1517	2013.10.25~27	춘향전	현제명	하나오페라단	용인 포은아트홀
1518	2013.10.31~11.3	투란도트	G.Puccini	베세토오페라단	예술의전당 오페라극장
1519	2013.11.7~10	토스카	G.Puccini	대전오페라단	대전문화예술의전당 아트홀
1520	2013.11.8	로미오와 줄리엣	C.Gounod	로얄오페라단	성주문화예술회관
1521	2013.11.8~10	나부코	G.Verdi	솔오페라단	부산문화회관 대극장
1522	2013.11.8~10	일 트로바토레	G.Verdi	라벨라오페라단	예술의전당 오페라극장
1523	2013.11.12	오페라 마티네 〈돈 조반니〉	W.A.Mozart	서울시오페라단	세종문화회관 체임버홀
1524	2013.11.14	꽃 지어 꽃 피고	허걸재	빛소리오페라단	빛고을시민문화관
1525	2013.11.15~16	나부코	G.Verdi	솔오페라단	예술의전당 오페라극장
1526	2013.11.20~23	세종카메라타 오페라 리딩공연 〈달이 물로 걸어오듯〉, 〈당신이야기〉, 〈로미오 대 줄리엣〉, 〈바리〉	최우정, 황호준, 신동일, 임준희	서울시오페라단	세종문화회관 체임버홀
1527	2013.11.21~23	카르멘	G.Bizet	국립오페라단	국립극장 해오름극장
1528	2013.11.22~24	리골레토	G.Verdi	수지오페라단	예술의전당 오페라극장
1529	2013.11.28~30	라 보엠	G.Puccini	꼬레아오페라단	금정문화회관 대극장
1530	2013.12.3	G.Verdi 오페라 갈라콘서트		인씨엠예술단	세종문화회관 M씨어터
1531	2013.12.5~8	라 보엠	G.Puccini	국립오페라단	예술의전당 오페라극장
1532	2013.12.10	오페라 마티네 〈왕자와 크리스마스〉	이건용	서울시오페라단	세종문화회관 체임버홀
1533	2013.12.11~12	마일즈와 삼총사	E.Barnes	더뮤즈오페라단	마포아트센터 아트홀맥
1534	2013.12.13~14	라 트라비아타	G.Verdi	구리시오페라단	구리아트홀 코스모스대극장
1535	2013.12.13~15	버섯피자	S.Barab	빛소리오페라단	광주아트홀
1536	2013.12.14~15	루갈다	지성호	호남오페라단	상명아트센터 계당홀
1537	2013.12.25~26	라 보엠	G.Puccini	울산싱어즈오페라단	울산현대예술관 대공연장
1538	2013.12.29~30	2013 오페라 갈라		국립오페라단	예술의전당 오페라극장
1539	2014.1.21	오페라 마티네 〈박쥐〉	J.Strauss II	서울시오페라단	세종문화회관 체임버홀
1540	2014.1.23	피가로의 결혼	W.A.Mozart	라벨라오페라단	세라믹팔레스홀
1541	2014.2.18	오페라 마티네 〈아이다〉	G.Verdi	서울시오페라단	세종문화회관 체임버홀
1542	2014.2.20~23	아이다	G.Verdi	서울시오페라단	세종문화회관 대극장
1543	2014.3.5~7	라 보엠	G.Puccini	노블아트오페라단	예술의전당 오페라극장
1544	2014.3.12~16	돈 조반니	W.A.Mozart	국립오페라단	예술의전당 CJ토월극장
1545	2014.3.18	오페라 마티네 〈리골레토〉	G.Verdi	서울시오페라단	세종문화회관 체임버홀
1546	2014.3.28~29	팔리아치	R.Leoncavallo	밀양오페라단	밀양 청소년수련관 대강당
1547	2014.4.3~5	사랑의 묘약	G.Donizetti	솔오페라단	예술의전당 오페라극장
1548	2014.4.6	오페라갈라콘서트		더뮤즈오페라단	전남승달문화예술회관
1549	2014.4.10	부활	김진한	로얄오페라단	대구순복음교회당

번호	연도	작품	작곡자	주최	공연장소
1550	2014.4.15	오페라 마티네 〈카발레리아 루스티카나〉	P.Mascagni	서울시오페라단	세종문화회관 체임버홀
1551	2014.4.16~20	서울 *라 보엠	G.Puccini	서울오페라앙상블	세종문화회관 M씨어터
1552	2014.4.18~20	손양원	박재훈	고려오페라단	한국소리문화의전당 모악당
1553	2014.4.24~27	라 트라비아타	G.Verdi	국립오페라단	예술의전당 오페라극장
1554	2014.4.25	해설이 있는 오페라 갈라콘서트		경남오페라단	창원 성산아트홀 대극장
1555	2014.4.25~28	나비부인	G.Puccini	대전오페라단	대전문화예술의전당 아트홀
1556	2014.4.27~5.3	어린왕자	R.Portman	예술의전당	예술의전당 CJ 토월극장
1557	2014.5.1~8.30	춘향전	현제명	로얄오페라단	광주, 양양, 포천 등 군부대
1558	2014.5.2~4	살로메	R.Strauss	한국오페라단	예술의전당 오페라극장
1559	2014.5.9~11	루갈다	지성호	호남오페라단	예술의전당 오페라 극장
1560	2014.5.16~17	나비부인	G.Puccini	글로리아오페라단	예술의전당 오페라극장
1561	2014.5.20	오페라 마티네 〈마탄의 사수〉	C.M.Weber	서울시오페라단	세종문화회관 체임버홀
1562	2014.5.21~24	마탄의 사수	C.M.Weber	서울시오페라단	세종문화회관 대극장
1563	2014.5.23~24	돈 카를로	G.Verdi	국립오페라단	국립극장 해오름극장
1564	2014.5.23~25	마술피리	W.A.Mozart	미추홀오페라단	인천문화예술회관 대공연장
1565	2014.5.23.~25	삼손과 데릴라	C.Saint-Saëns	베세토오페라단	예술의전당 오페라 극장
1566	2014.5.30~6.1	예브게니 오네긴	P.Tchaikovsky	한러오페라단	여의도 KBS홀
1567	2014.5.31~6.1	천생연분	임준희	국립오페라단	예술의전당 오페라극장
1568	2014.6.4~7	카르멘	G.Bizet	수지오페라단	예술의전당 오페라극장
1569	2014.6.12	라 트라비아타	G.Verdi	인씨엠예술단	거창문화센터 대공연장
1570	2014.6.16~18	안드레아 셰니에	U.Giordano	글로벌아트오페라단	대전예술의전당 아트홀
1571	2014.6.17	오페라 마티네 〈카르멘〉	G.Bizet	서울시오페라단	세종문화회관 체임버홀
1572	2014.7.14	코지 판 투테	W.A.Mozart	뉴서울오페라단	세종문화회관 M씨어터
1573	2014.7.15	오페라 마티네 〈토스카〉	G.Puccini	서울시오페라단	세종문화회관 체임버홀
1574	2014.7.15~16	마술피리	W.A.Mozart	울산싱어즈오페라단	울산현대예술관 대공연장
1575	2014.7.19	아! 징비록	이호준	로얄오페라단	안동문화예술의전당
1576	2014.7.24~25	춘향아 춘향아 갈라오페라	현제명	솔오페라단	포짜 산타 키아라 오디토리움
1577	2014.7.25	카르멘	G.Bizet	로얄오페라단	성주문화예술회관
1578	2014.7.26	그린오페라갈라쇼		라벨라오페라단	롯데호텔월드 크리스탈볼룸
1579	2014.8.19	오페라 마티네 〈사랑의 묘약〉	G.Donizetti	서울시오페라단	세종문화회관 체임버홀
1580	2014.8.21~23	피가로의 결혼	W.A.Mozart	라벨라오페라단	충무아트홀 중극장블랙
1581	2014.8.22.~23	토스카	G.Puccini	솔오페라단	세종문화회관 대극장
1582	2014.8.28	춘향전	현제명	베세토오페라단	이탈리아 토레 델 라고 G. Puccini 페스티벌 극장
1583	2014.8.28	황진이	이영조	베세토오페라단	이탈리아 토레 델 라고 G. Puccini 페스티벌 극장
1584	2014.9.4~6	오르페오와 에우리디체	C.W.Gluck	서울오페라앙상블	충무아트홀 중극장 블랙
1585	2014.9.12~14	박쥐	J.Strauss II	뉴아시아오페라단	소향씨어터 롯데카드홀
1586	2014 9.13	시집가는 날	임준희	뉴서울오페라단	중국 상해시 상해 대극원
1587	2014.9.16	오페라 마티네 〈세빌리아의 이발사〉	G.Rossini	서울시오페라단	세종문화회관 체임버홀
1588	2014.9.18~20	결혼	공석준	예울음악무대	충무아트홀 블랙
1589	2014.9.18~20	김중달의 유언	G.Puccini	예울음악무대	충무아트홀 블랙
1590	2014.10.2~5	로미오와 줄리엣	C.Gounod	국립오페라단	예술의전당 오페라극장
1591	2014.10.10	부활	김진한	로얄오페라단	성주문화예술회관
1592	2014.10.15	시집가는 날	임준희	뉴서울오페라단	중국 항주시 항주 대극원
1593	2014.10.18	돈 조바니	W.A.Mozart	서울오페라앙상블	춘천문예회관 대극장
1594	2014.10.21	오페라 마티네 〈피가로의 결혼〉	W.A.Mozart	서울시오페라단	세종문화회관 체임버홀
1595	2014.10.23~24	메리 위도우	F.Lehár	라벨라오페라단	중랑구민회관 대공연장
1596	2014.10.23~25	라 보엠	G.Puccini	경남오페라단	창원 성산아트홀 대극장
1597	2014.10.24,25	윈저의 명랑한 아낙네들	O.Nicolai	영남오페라단	대구오페라하우스
1598	2014.10.24~26	투란도트	G.Puccini	무악오페라단	예술의전당 오페라극장

번호	연도	작품	작곡자	주최	공연장소
1599	2014.10.25	그랜드 오페라 갈라콘서트		호남오페라단	한국소리문화의전당 모악당
1600	2014.10.29~31	리골레토	G.Verdi	청주예술오페라단	청주예술의전당 대공연장
1601	2014.10.30~11.1	돈 조반니	W.A.Mozart	광명오페라단	광명시민회관 대공연장
1602	2014.11.4~7	람메르무어의 루치아	G.Donizetti	꼬레아오페라단	금정문화회관 대극장
1603	2014.11.6~8, 13~15	피가로의 결혼, 마술피리	W.A.Mozart	노블아트오페라단	한전아트센터
1604	2014.11.6~9	오텔로	G.Verdi	국립오페라단	예술의전당 오페라극장
1605	2014.11.8~9	치즈를 사랑한 할아버지	E.Barnes	더뮤즈오페라단	마포아트센터 아트홀맥
1606	2014.4.11~14	춘향전	현제명	광주오페라단	광주문화예술회관 대극장
1607	2014.11.18	오페라 마티네 〈라 보엠〉	G.Puccini	서울시오페라단	세종문화회관 체임버홀
1608	2014.11.20	왕산 허위	박창민	구미오페라단	구미시문화예술회관
1609	2014.11.20~23	달이 물로 걸어오듯	최우정	서울시오페라단	세종문화회관 M씨어터
1610	2014.11.21~22	라 트라비아타	G.Verdi	리쏘르젠떼오페라단	CMB엑스포아트홀
1611	2014.11.21~23	라 보엠	G.Puccini	라벨라오페라단	국립극장 해오름극장
1612	2014.11.21~23	세빌리아의 이발사	G.Rossini	김선국제오페라단	한전아트센터
1613	2014.11.28~29	나비부인	G.Puccini	글로리아오페라단	천안예술의전당 대공연장
1614	2014.11.28~30	버섯피자	S.Barab	빛소리오페라단	광주아트홀
1615	2014.11.28~30	사랑의 묘약	G.Donizetti	인씨엠예술단	세종문화회관 M씨어터
1616	2014.12.5~7	토스카	G.Puccini	솔오페라단	부산문화회관 대극장
1617	2014.12.11	갈라콘서트		대구오페라단	대구콘서트하우스
1618	2014.12.11~14	박쥐	J.StraussⅡ	국립오페라단	예술의전당 오페라극장
1619	2014.12.13~14	포은 정몽주	박지운	지음오페라단	용인 포은아트홀
1620	2014.12.16	오페라 마티네 〈달이 물로 걸어오듯〉	최우정	서울시오페라단	세종문화회관 체임버홀
1621	2014.12.18, 20	아말과 크리스마스의 밤	G.C.Menotti	뮤직씨어터 슈바빙	김제문화예술회관 한국소리문화의전당 명인홀
1622	2014.12.28	송년오페라갈라콘서트		뉴아시아오페라단	부산문화회관 대극장
1623	2015.1.13	오페라 마티네 〈바스티엥과 바스티엔〉	W.A.Mozart	서울시오페라단	세종문화회관 체임버홀
1624	2015.1.17~18	배비장전	박창민	더뮤즈오페라단	국립극장 해오름극장
1625	2015.1.23~25	손양원	박재훈	고려오페라단	국립극장 해오름극장
1626	2015.1.30~2.1	춘향전	현제명	김선국제오페라단	국립극장 해오름극장
1627	2015.1~12	2015 오페라 마티네		서울시오페라단	세종문화회관 체임버홀
1628	2015.2.5~7	선비	백현주	조선오페라단	국립극장 해오름극장
1629	2015.2.14~15	운영	이근형	서울오페라앙상블	국립극장 해오름극장
1630	2015.3.10	오페라 마티네 〈람메르무어의 루치아〉	G.Donizetti	서울시오페라단	세종문화회관 체임버홀
1631	2015.3.12~15	안드레아 셰니에	U.Giordano	국립오페라단	예술의전당 오페라극장
1632	2015.3.20~21	나부코	G.Verdi	베세토오페라단	세종문화회관 대극장
1633	2015.3.20,21	백범김구와 윤봉길	이동훈	베세토오페라단	세종문화회관 대극장
1634	2015.3.28,29	시집가는 날	임준희	뉴서울오페라단	중국 서안 인민대회당
1635	2015.4.6~9	아이다	G.Verdi	수지오페라단	예술의전당 오페라극장
1636	2015.4.14	오페라 마티네 〈팔리아치〉	R.Leoncavallo	서울시오페라단	세종문화회관 체임버홀
1637	2015.4.16	해설이 있는 오페라 갈라콘서트		경남오페라단	창원 성산아트홀 대극장
1638	2015.4.16~19	후궁으로부터의 도주	W.A.Mozart	국립오페라단	예술의전당 CJ토월극장
1639	2015.4.17~18	람메르무어의 루치아	G.Donizetti	글로리아오페라단	예술의전당 오페라극장
1640	2015.4.21~26	세종카메라타 오페라 리딩공연 〈열여섯 번의 안녕〉, 〈검으나 흰 땅〉, 〈마녀〉	최명훈, 신동일, 임순희	서울시오페라단	세종문화회관 체임버홀
1641	2015.5.1	나비부인	G.Puccini	로얄오페라단	성주문화예술회관
1642	2015.5.8~10	카발레리아 루스티카나 & 팔리아치	P.Mascani, R.Leoncavallo	인씨엠예술단	세종문화회관 M씨어터
1643	2015.5.8~10	피가로의 결혼	W.A.Mozart	무악오페라단	예술의전당 오페라극장
1644	2015.5.8~10	피가로의 결혼	W.A.Mozart	무악오페라단	예술의전당 오페라극장
1645	2015.5.11~17	마술피리	W.A.Mozart	빛소리오페라단	광주아트홀

번호	연도	작품	작곡자	주최	공연장소
1646	2015.5.12	오페라 마티네 〈라 트라비아타〉	G.Verdi	서울시오페라단	세종문화회관 체임버홀
1647	2015.5.15~17	일 트리티코	G.Puccini	솔오페라단	예술의전당 오페라극장
1648	2015.5.15~17	초인종	G.Donizetti	강숙자오페라라인	빛고을시민문화관
1649	2015.5.22	춘향전	현제명	김선국제오페라단	군포시문화예술회관 수리홀
1650	2015.5.22~23	라 트라비아타	G.Verdi	호남오페라단	한국소리문화의전당 모악당
1651	2015.5.22~24	모세	G.Rossini	서울오페라앙상블	예술의전당 오페라극장
1652	2015.5.22~24	세빌리아의 이발사	G.Rossini	미추홀오페라단	부평아트센터 해누리극장
1653	2015.5.26~30	코지 판 투테	W.A.Mozart	라벨라오페라단	중랑구민회관 대공연장
1654	2015.5.27	포은 정몽주	박지운	지음오페라단	부산 금정문화회관 야외공연장
1655	2015.5.29~31	아드리아나 르쿠브뢰르	F.Cilea	누오바오페라단	예술의전당 오페라극장
1656	2015.5.29~31	아이다	G.Verdi	솔오페라단	부산 영화의전당 야외극장 BIFF Theatre
1657	2015.6.6~7	주몽	박영근	국립오페라단	예술의전당 오페라극장
1658	2015.6.9	오페라 마티네 〈리골레토〉	G.Verdi	서울시오페라단	세종문화회관 체임버홀
1659	2015.6.11~13	마술피리	W.A.Mozart	청주예술오페라단	충북학생교육문화원 대공연장
1660	2015.6.24	포은 정몽주	박지운	지음오페라단	영천시 시안미술관
1661	2015.6.26~28	오르페오와 에우리디체	C.W.Gluck	서울오페라앙상블	국립극장 달오름극장
1662	2015.7.3~4	썸타는 박사장 길들이기 (번안)	W.A.Mozart	울산싱어즈오페라단	울산현대예술관 대공연장
1663	2015.7.8~10	코지 판 투테	W.A.Mozart	글로벌아트오페라단	충남대 정심화홀
1664	2015.7.12~13	오르페오와 에우리디체	C.W.Gluck	서울오페라앙상블	밀라노 팔라치나리베르티홀
1665	2015.7.14	오페라 마티네 〈잔니 스키키〉	G.Puccini	서울시오페라단	세종문화회관 체임버홀
1666	2015.7.15~19	마술피리	W.A.Mozart	예술의전당	예술의전당 오페라극장
1667	2015.7.16	왕산 허위	박창민	구미오페라단	구미시문화예술회관
1668	2015.7.17~18	봄봄	이건용	더뮤즈오페라단	마포아트센터 아트홀맥
1669	2015.7.21	카발레리아 루스티카나	P.Mascani	인씨엠예술단	양천문화회관 대극장
1670	2015.7.23~26	오르페오	C.Monteverdi	서울시오페라단	세종문화회관 M씨어터
1671	2015.7.29	마술피리	W.A.Mozart	노블아트오페라단	거제문화예술회관
1672	2015.8.7	구미호	정순도, 성용원, 정재은, 신원희	로얄오페라단	성주문화예술회관
1673	2015.8.11	오페라 마티네 〈코지 판 투테〉	W.A.Mozart	서울시오페라단	세종문화회관 체임버홀
1674	2015.8.15	김락	이철우	로얄오페라단	안동문화예술의전당
1675	2015.8.22~24	Dokkaebi singers	성용원	강숙자오페라라인	빛고을시민문화관
1676	2015.8.24,27	포은 정몽주	박지운	지음오페라단	용인시 백암정신병원 강당 외
1677	2015.8.26	마술피리	W.A.Mozart	노블아트오페라단	예산군문예회관
1678	2015.8.28~9.5	청 vs 뺑	최현석	라벨라오페라단	중랑구민회관 대공연장
1679	2015.8.29	김락	이철우	로얄오페라단	서울 KBS홀
1680	2015.9.2~3	사랑의 묘약	G.Donizetti	강숙자오페라라인	광주문화예술회관 대극장
1681	2015.9.2,11	나비부인 춤을 추다	G.Puccini	뮤직씨어터 슈바빙	김제문화예술회관/한국소리문화의전당 연지홀
1682	2015.9.3~4	헨젤과 그레텔	E.Humperdinck	지음오페라단	용인여성회관 큰어울마당
1683	2015.9.8	오페라 마티네 〈오르페오와 에우리디체〉	C.W.Gluck	서울시오페라단	세종문화회관 체임버홀
1684	2015.9.16~17	사랑의 묘약	G.Donizetti	하나오페라단	용인 포은아트홀
1685	2015.9.18	이매탈	진영민	경북오페라단	안동문화예술의전당 웅부홀
1686	2015.10.2	라 트라비아타	G.Verdi	구리시오페라단	문경문화예술회관
1687	2015.10.5	알레코	S.Rachmaninoff	한러오페라단	세종문화회관 대극장
1688	2015.10.9~11	파우스트	C.Gounod	꼬레아오페라단	금정문화회관 대극장
1689	2015.10.13	오페라 마티네 〈카르멘〉	G.Bizet	서울시오페라단	세종문화회관 체임버홀
1690	2015.10.15~17	리골레토	G.Verdi	광명오페라단	광명시민회관 대공연장
1691	2015.10.15~18	진주조개잡이	G.Bizet	국립오페라단	예술의전당 오페라극장
1692	2015.10.16~18	학동엄마	허걸재	빛소리오페라단	광주아트홀
1693	2015.10.20~22	사랑의 묘약	G.Donizetti	리쏘르젠떼오페라단	한밭대학교 아트홀
1694	2015.10.21,23	리골레토	G.Verdi	에이디엘	대구오페라하우스
1695	2015.10.23~25	도산의 나라	최현석	한러오페라단	여의도 KBS홀

번호	연도	작품	작곡자	주최	공연장소
1696	2015.10.28	마술피리	W.A.Mozart	노블아트오페라단	영등포아트홀
1697	2015.10.29~31	토스카	G.Puccini	경남오페라단	창원 성산아트홀 대극장
1698	2015.11.6~8	세빌리아의 이발사	G.Rossini	솔오페라단	부산문화회관 중극장
1699	2015.11.6~8	여자는 다 그래	W.A.Mozart	오페라카메라타서울, 코리안챔버오페라단	세종문화회관 M씨어터
1700	2015.11.10	오페라 마티네 〈라 보엠〉	G.Puccini	서울시오페라단	세종문화회관 체임버홀
1701	2015.11.12~15	돈 조반니	W.A.Mozart	서울오페라앙상블	세종문화회관 M씨어터
1702	2015.11.18, 20, 22	방황하는 네덜란드인	R.Wagner	국립오페라단	예술의전당 오페라극장
1703	2015.11.19~22	노처녀와 노숙자	G.C.Menotti	예울음악무대, 광주오페라단	세종문화회관 M씨어터
1704	2015.11.19~22	삼각관계	G.C.Menotti	예울음악무대, 광주오페라단	세종문화회관 M씨어터
1705	2016.9.5,6	셰익스피어 원작 오페라 콜렉션		예울음악무대	세종문화회관 M씨어터, 빛고을시민문화관 공연장
1706	2015.11.20~23	라 트라비아타	G.Verdi	광주오페라단	빛고을시민문화관
1707	2015.11.25~28	파우스트	C.Gounod	서울시오페라단	세종문화회관 대극장
1708	2015.11.26~27	마술피리	W.A.Mozart	대구오페라단	수성아트피아 용지홀
1709	2015.11.26~29	루치아	G.Donizetti	대전오페라단	대전문화예술의전당 아트홀
1710	2015.11.27~28	배비장전	박창민	더뮤즈오페라단	마포아트센터 아트홀맥
1711	2015.11.27~29	안나 볼레나	G.Donizetti	라벨라오페라단	예술의전당 오페라극장
1712	2015.12.5	라 보엠	G.Puccini	노블아트오페라단	수성아트피아 용지홀
1713	2015.12.8	오페라 마티네 갈라		서울시오페라단	세종문화회관 체임버홀
1714	2015.12.9~12	방황하는 네덜란드인	R.Wagner	국립오페라단	예술의전당 오페라극장
1715	2015.12.25~27	카르멘	G.Bizet	베세토오페라단	세종문화회관 대극장
1716	2016.1.19	오페라 마티네 〈토스카〉	G.Puccini	서울시오페라단	세종문화회관 체임버홀
1717	2016.2.16	오페라 마티네 〈마술피리〉	W.A.Mozart	서울시오페라단	세종문화회관 체임버홀
1718	2016.2.19~21	달이 물로 걸어오듯	최우정	서울시오페라단	세종문화회관 M씨어터
1719	2016.2.26~27	열여섯 번의 안녕	최명훈	서울시오페라단	세종문화회관 M씨어터
1720	2016.3.15	오페라 마티네 〈돈 조반니〉	W.A.Mozart	서울시오페라단	세종문화회관 체임버홀
1721	2016.4.1~2	리골레토	G.Verdi	뉴아시아오페라단	소향씨어터 롯데카드홀
1722	2016.4.8~9	라 트라비아타	G.Verdi	국립오페라단	국립극장 해오름극장
1723	2016.4.8~10	투란도트	G.Puccini	솔오페라단	예술의전당 오페라극장
1724	2016.4.15~16	투란도트	G.Puccini	솔오페라단	김해 문화의전당 마루홀
1725	2016.4.15~17	가면무도회	G.Verdi	수지오페라단	예술의전당 오페라극장
1726	2016.4.19	오페라 마티네 〈카발레리아 루스티카나〉	R.Leoncavallo	서울시오페라단	세종문화회관 체임버홀
1727	2016.4.28~5.1	루살카	A.Dvořák	국립오페라단	예술의전당 오페라극장
1728	2016.4.30~10.29	학동엄마	허걸재	빛소리오페라단	광주아트홀
1729	2016.5.4	마술피리	W.A.Mozart	노블아트오페라단	원주시청 백운아트홀
1730	2016.5.4~8	사랑의 묘약	G.Donizetti	서울시오페라단	세종문화회관 대극장
1731	2016.5.6~8	리날도	G.F.Händel	한국오페라단	예술의전당 오페라극장
1732	2016.5.6~8	버섯피자	S.Barab	강숙자오페라라인	예술의전당 자유소극장
1733	2016.15.12~13	마술피리	W.A.Mozart	노블아트오페라단	강동아트센터 대극장 한강
1734	2016.5.13~15	쉰살의 남자	성세인	자인오페라앙상블	예술의전당 자유소극장
1735	2016.5.14~15	세빌리아의 이발사	G.Rossini	경상오페라단 (폭스캄머오페라단)	경남문화예술회관
1736	2016.5.17	오페라 마티네 〈운명의 힘〉	G.Verdi	서울시오페라단	세종문화회관 체임버홀
1737	2016.5.18~21	오를란도 핀토 파쵸	A.Vivaldi	국립오페라단	LG아트센터
1738	2016.5.19~21	리골레토	G.Verdi	강화자베세토오페라단	예술의전당 오페라극장
1739	2016.5.19~21	리골레토	G.Verdi	베세토오페라단	예술의전당 오페라극장
1740	2016.5.20~21	카르멘	G.Bizet	노블아트오페라단	강동아트센터 대극장 한강
1741	2016.5.27~28	카르멘	G.Bizet	글로리아오페라단	예술의전당 오페라극장
1742	2016.5.31	손양원	박재훈	고려오페라단	창원 성산아트홀 대극장

번호	연도	작품	작곡자	주최	공연장소
1743	2016.6.3	꽃을 드려요	서은정	로얄오페라단	성주문화예술회관
1744	2016.6.3~4	국립오페라갈라		국립오페라단	예술의전당 오페라극장
1745	2016.6.10-11	카르멘	G.Bizet	노블아트오페라단	의정부예술의전당 대극장
1746	2016.6.10~12	돈 조반니	W.A.Mozart	라벨라오페라단	꿈의숲아트센터 퍼포먼스홀
1747	2016.6.11~12	미호뎐	서순정	누오바오페라단	국립극장 해오름
1748	2016.6.16~18	라 트라비아타	G.Verdi	광명오페라단	광명시민회관 대공연장
1749	2016.6.16~18	피가로의 결혼	W.A.Mozart	글로벌아트오페라단	충남대 정심화홀
1750	2016.6.17~18	배비장전	박창민	더뮤즈오페라단	국립극장 해오름극장
1751	2016.6.21	오페라 마티네 〈마농 레스코〉	G.Puccini	서울시오페라단	세종문화회관 체임버홀
1752	2016.6.29~30	사마천	이근형	뉴서울오페라단	국립극장 해오름극장
1753	2016.7.2	카르멘	G.Bizet	노블아트오페라단	안양아트센터 관악홀
1754	2016.7.2~3	못말리는 박사장 (번안)	W.A.Mozart	울산싱어즈오페라단	울산현대예술관 대공연장
1755	2016.7.5	김락	이철우	로얄오페라단	광주문화예술회관
1756	2016.7.5	코지 판 투테	W.A.Mozart	글로벌오페라단	라움아트센터
1757	2016.7.5~6	춘향전	현제명	베세토오페라단	장천아트홀
1758	2016.7.8 - 9	카르멘	G.Bizet	베세토오페라단	장천아트홀
1759	2016.7.12~13	라 트라비아타	G.Verdi	리오네오페	장천아트홀
1760	2016.7.12~15	예브게니 오네긴	P.Tchaikovsky	한러오페라단	세종문화회관 M씨어터
1761	2016.7.14~15	나비부인	G.Puccini	글로벌오페라단	서귀포예술의전당 대극장
1762	2016.7.15~16	마술피리	W.A.Mozart	세계4대오페라축제	광림아트센터 장천홀
1763	2016.7.16	코지 판 투테	W.A.Mozart	글로벌오페라단	서귀포예술의전당 대극장
1764	2016.7.19	오페라 갈라 〈사랑의 묘약〉	G.Donizetti	서울시오페라단	세종문화회관 체임버홀
1765	2016.7.19	오페라 마티네 〈사랑의 묘약〉	G.Donizetti	서울시오페라단	세종문화회관 체임버홀
1766	2016.7.20	2016 한일 갈라콘서트		서울오페라단	세종문화회관 M씨어터
1767	2016.7.23	세빌리아의 이발사	G.Rossini	김선국제오페라단	성남아트센터 오페라하우스
1768	2016.7.28~31	도요새의 강	B.Britten	서울시오페라단	세종문화회관 M씨어터
1769	2016.8.15	김락	이철우	로얄오페라단	대구오페라하우스
1770	2016.8.16	오페라 마티네 〈비밀결혼〉	D.Cimarosa	서울시오페라단	세종문화회관 체임버홀
1771	2016.9.2~3	아름다운 뚜나바위	이범식	CTS 오페라단, 김학남 오페라단	CTS 아트홀
1772	2016.9.9~10	라 트라비아타	G.Verdi	서울오페라앙상블	구로아트밸리 예술극장
1773	2016.9.20	오페라 마티네 〈팔리아치〉	R.Leoncavallo	서울시오페라단	세종문화회관 체임버홀
1774	2016.9.20~21	예브게니 오네긴	P.Tchaikovsky	꼬레아오페라단	금정문화회관 대극장
1775	2016.9.23~25	안드레아 셰니에	W.A.Mozart	라벨라오페라단	세종문화회관 대극장
1776	2016.9.23~25	카발레리아 루스티카나 & 팔리아치	P.Mascagni, R.Leoncavallo	리쏘르젠떼오페라단	대전 예술의전당 아트홀
1777	2016.9.23~9.27	마술피리	W.A.Mozart	예술의전당	예술의전당 오페라극장
1778	2016.9.25	선비	백현주, 서광태	조선오페라단	뉴욕 카네기홀
1779	2016.9.28	치즈를 사랑한 할아버지	E.Barnes	더뮤즈오페라단	평촌아트홀
1780	2016.9.29	세빌리아의 이발사	G.Rossini	김선국제오페라단	계룡문화예술의전당
1781	2016.10.6~9	카르멘	G.Bizet	대전오페라단	대전문화예술의전당 아트홀
1782	2016.10.7	마술피리	W.A.Mozart	노블아트오페라단	춘천문화예술회관
1783	2016.10.13~16	토스카	G.Puccini	국립오페라단	예술의전당 오페라극장
1784	2016.10.14~15	세빌리아의 이발사	G.Rossini	광명오페라단	광명시민회관 대공연장
1785	2016.10.18	오페라 마티네 〈세빌리아의 이발사〉	G.Rossini	서울시오페라단	세종문화회관 체임버홀
1786	2016.10.20~22	사랑의 묘약	G.Donizetti	경남오페라단	창원 성산아트홀 대극장
1787	2016.10.21	라 보엠	G.Puccini	로얄오페라단	성주문화예술회관
1788	2016.10.27~30	불량심청	최현석	라벨라오페라단	꿈의숲아트센터 퍼포먼스홀
1789	2016.10.29~30	카발레리아 루스티카나, 팔리아치	P.Mascagni, R.Leoncavallo	호남오페라단	한국소리문화의전당 모악당
1790	2016.11.4~5	스타구출작전	E.Barnes	더뮤즈오페라단	마포아트센터 아트홀 맥
1791	2016.11.8~13	라 트라비아타	G.Verdi	한국오페라단	세종문화회관 대극장

번호	연도	작품	작곡자	주최	공연장소
1792	2016.11.12	마술피리	W.A.Mozart	노블아트오페라단	안산문화예술의전당 해돋이극장
1793	2016.11.15	오페라 마티네 〈로미오와 줄리엣〉	C.Gounod	서울시오페라단	세종문화회관 체임버홀
1794	2016.11.16, 18, 20	로엔그린	R.Wagner	국립오페라단	예술의전당 오페라극장
1795	2016.11.24~27	멕베드	G.Verdi	서울시오페라단	세종문화회관 대극장
1796	2016.11.25~27 12.34	일트로바토레	G.Verdi	솔오페라단	예술의전당 오페라극장, 부산문화회관대극장
1797	2016.12.1~2	카르멘	G.Bizet	수지오페라단	서울 하얏트호텔 그랜드볼룸홀
1798	2016.12.2	오페라 갈라콘서트 〈The Last Propose〉		뉴아시아오페라단	영화의전당 하늘연극장
1799	2016.12.3	라 보엠	G.Puccini	구리시오페라단	구리아트홀 코스모스대극장
1800	2016.12.6	시집가는 날	임준희	뉴서울오페라단	뮤직코메디아 오페라극장
1801	2016.12.6	카르멘	G.Bizet	수지오페라단	부산 벡스코 오디토리움
1802	2016.12.8~10	춘향전	현제명	청주예술오페라단	청주예술의전당 대공연장
1803	2016.12.8~11	로미오와 줄리엣	C.Gounod	국립오페라단	예술의전당 오페라극장
1804	2016.12.9~10	베르테르	J.Massenet	서울오페라앙상블	구로아트밸리 예술극장
1805	2016.12.13	시집가는 날	임준희	뉴서울오페라단	CTS 아트홀
1806	2016.12.16~18	카발레리아 루스티카나 & 수녀 안젤리카	P.Mascagni	강숙자오페라라인	광주문화예술회관 대극장
1807	2016.12.20	오페라 갈라 〈돈 파스콸레〉	G.Donizetti	서울시오페라단	세종문화회관 체임버홀
1808	2016.12.20	오페라 마티네 〈돈 파스콸레〉	G.Donizetti	서울시오페라단	세종문화회관 체임버홀
1809	2016.12.30	카르미나 부라나	C.Orff	김선국제오페라단	유앤이이센터 화성아트홀
1810	2017.1.10	오페라 마티네 〈박쥐〉	J.Strauss Ⅱ	서울시오페라단	세종문화회관 체임버홀
1811	2017.2.14	오페라 마티네 〈아이다〉	G.Verdi	서울시오페라단	세종문화회관 체임버홀
1812	2017.3.14	오페라 마티네 〈마탄의 사수〉	C.M.Weber	서울시오페라단	세종문화회관 체임버홀
1813	2017.3.16~18	김락	이철우	로얄오페라단	안동문화예술의전당
1814	2017.3.22~25	사랑의 묘약	G.Donizetti	서울시오페라단	세종문화회관 대극장
1815	2017.3.31~4.1	라 보엠	G.Puccini	서울오페라앙상블	구로아트밸리 예술극장
1816	2017.4.6~9	라 트라비아타	G.Verdi	한러오페라단	세종문화회관 대극장
1817	2017.4.6~9	팔리아치 & 외투	R.Leoncavall, G.Puccini	국립오페라단	예술의전당 오페라극장
1818	2017.4.11	오페라 마티네 〈피가로의 결혼〉	W.A.Mozart	서울시오페라단	세종문화회관 체임버홀
1819	2017.4.20~23	보리스 고두노프	M.Mussorgsky	국립오페라단	예술의전당 오페라극장
1820	2017.4.28~30	나비부인	G.Puccini	수지오페라단	예술의전당 오페라극장
1821	2017.5.5~7	호프만의 이야기	J.Offenbach	누오바오페라단	예술의전당 오페라극장
1822	2017.5.6~7	붉은 자화상	고태암	서울오페라앙상블	국립극장 해오름극장
1823	2017.5.9	오페라 마티네 〈카르멘〉	G.Bizet	서울시오페라단	세종문화회관 체임버홀
1824	2017.5.10,12~14	오를란도 핀토 파쵸	A.Vivaldi	국립오페라단	LG아트센터
1825	2017.5.11	그린오페라갈라콘서트		라벨라오페라단	예술의전당 콘서트홀
1826	2017.5.12~14	토스카	G.Puccini	무악오페라단	예술의전당 오페라극장
1827	2017.5.12~14	카발레리아 루스티카나, 팔리아치	P.Mascagni, R.Leoncavallo	꼬레아오페라단	금정문화회관 대극장
1828	2017.5.19~20, 5.26~28	카발레리아 루스티카나, 팔리아치	P.Mascagni, R.Leoncavallo	솔오페라단	김해 문화의전당 마루홀, 예술의전당 오페라극장
1829	2017.5.19~21	자명고	김달성	노블아트오페라단	예술의전당 오페라극장
1830	2017.5.26~28	고집불통 옹	임희선	하트뮤직	예술의전당 자유소극장
1831	2017.6.1~7.13	사랑의 묘약	G.Donizetti	솔오페라단	수유초등학교 외 23개 학교
1832	2017.6.2	사랑의 묘약	G.Donizetti	로얄오페라단	성주문화예술회관
1833	2017.6.2~4	봄봄 & 아리랑 난장굿	이건용	그랜드오페라단	예술의전당 자유소극장
1834	2017.6.2~13	라 트라비아타	G.Verdi	경상오페라단	경남문화예술회관
1835	2017.6.3~4	진주조개잡이	G.Bizet	국립오페라단	예술의전당 오페라극장
1836	2017.6.9~10	라 트라비아타	G.Verdi	울산싱어즈오페라단	울산현대예술관 대공연장
1837	2017.6.9~10	마농 레스코	G.Puccini	글로리아오페라단	예술의전당 오페라극장
1838	2017.6.13	오페라 마티네 〈라 트라비아타〉	G.Verdi	서울시오페라단	세종문화회관 체임버홀

번호	연도	작품	작곡자	주최	공연장소
1839	2017.6.21	어린이오페라 〈사랑의 묘약〉	G.Donizetti	서울오페라페스티벌	강동아트센터 소극장 드림
1840	2017.6.23,24	국립오페라단 초청 오페라 〈코지 판 투테〉	W.A.Mozart	노블아트오페라단	강동아트센터 대극장 한강
1841	2017.6.26~28	진주조개잡이	G.Bizet	국립오페라단	예술의전당 오페라극장
1842	2017.6.29~30	리골레토	G.Verdi	노블아트오페라단	강동아트센터 대극장 한강
1843	2017.7.7~8	라 트라비아타	G.Verdi	경상오페라단	을숙도문화회관
1844	2017.7.8	호프만의 이야기	J.Offenbach	누오바오페라단	수원SK아트리움 대공연장
1845	2017.7.9, 11	나비부인	G.Puccini	뮤직씨어터 슈바빙	한국소리문화의전당 연지홀, 고창문화의전당
1846	2017.7.11	날뫼와 원님의 사랑		구미오페라단	구미시 강동문화회관
1847	2017.7.12~13	버섯피자	S.Barab	광명오페라단	광명시민회관 대공연장
1848	2017.7.14~15	돈 파스콸레	G.Donizetti	경상오페라단	을숙도문화회관
1849	2017.7.27~29	마술피리, 토스카	W.A.Mozart, G.Puccini	글로벌오페라단	서귀포예술의전당 대극장
1850	2017.8.13	Gala Opera Queen Sun~duhk		솔오페라단	또레델라고 G. Puccini 페스티벌 야외극장
1851	2017.8.18~20	사랑의 묘약	G.Donizetti	광명오페라단	광명시민회관 대공연장
1852	2017.8.24~9.3	마술피리	W.A.Mozart	예술의전당	예술의전당 CJ 토월극장
1853	2017.8.26~27	동백꽃아가씨	G.Verdi	국립오페라단	서울올림픽공원 내 88잔디마당
1854	2017.8.27~29	피가로의 결혼	W.A.Mozart	광주오페라단	광주문화예술회관 대극장
1855	2017.9.8~10	피가로의 결혼	W.A.Mozart	세종오페라단	나루아트센터
1856	2017.9.8~9.16	돈 파스콸레	G.Donizetti	라벨라오페라단	꿈의숲아트센터 퍼포먼스홀
1857	2017.9.14~16	대전블루스	현석주	글로벌아트오페라단	충남대 정심화홀
1858	2017.09.15~17	세빌리아의 이발사	G.Rossini	강릉해오름오페라단	나루아트센터
1859	2017.9.22~24	돈 파스콸레	G.Donizetti	김선국제오페라단	나루아트센터
1860	2017.9.22~30	불량심청	최현석	라벨라오페라단	꿈의숲아트센터 퍼포먼스홀
1861	2017.9.27	카르멘	G.Bizet	노블아트오페라단	거제문화예술회관 대극장
1862	2017.9.29~30	돈 조반니	W.A.Mozart	뉴아시아오페라단	소향씨어터 신한카드홀
1863	2017.10.6~7	라 보엠	G.Puccini	뉴서울오페라단	세종문화회관 대극장
1864	2017.10.12~14	마술피리	W.A.Mozart	강숙자오페라라인	광주문화예술회관 대극장
1865	2017.10.13	무지개천사	신원희, 정재은	로얄오페라단	성주문화예술회관
1866	2017.10.13~14	마술피리	W.A.Mozart	하나오페라단	용인 포은아트홀
1867	2017.10.14~22	마술피리	W.A.Mozart	오페라제작소밤비니	안데르센극장
1868	2017.10.17	오페라갈라콘서트		베세토오페라단	롯데콘서트홀
1869	2017.10.19~22	리골레토	G.Verdi	국립오페라단	예술의전당 오페라극장
1870	2017.10.20~21	돈 조반니	W.A.Mozart	광명오페라단	광명시민회관 대공연장
1871	2017.10.26~28	아이다	G.Verdi	경남오페라단	창원 성산아트홀 대극장
1872	2017.10.27~28	카발레리아 루스티카나	P.Mascagni	청주예술오페라단	청주예술의전당 대공연장
1873	2017.10.27~28	나비의 꿈	나실인	서울오페라앙상블	구로아트밸리 예술극장
1874	2017.10.31~11.1	메리위도우	F.Lehár	베세토오페라단	올림픽공원 우리금융아트홀
1875	2017.11.3~4	달하, 비취시오라	지성호	호남오페라단	한국소리문화의전당 모악당, 정읍사 예술회관
1876	2017.11.3~4	사랑의 묘약	G.Donizetti	한이연합오페라단	올림픽공원 우리금융아트홀
1877	2017.11.7~8	청	이용탁	가온오페라단	올림픽공원 우리금융아트홀
1878	2017.11.10,11	파우스트	C.Gounod	리오네오페라단	올림픽공원 우리금융아트홀
1879	2017.11.15~18	라 트라비아타	G.Verdi	대전오페라단	대전문화예술의전당 아트홀
1880	2017.11.16~17	카르멘	G.Bizet	노블아트오페라단	창원성산아트홀 대극장
1881	2017.11.17~19	돈 조반니	W.A.Mozart	라벨라오페라단	예술의전당 오페라극장
1882	2017.11.18	코지 판 투테	W.A.Mozart	빛소리오페라단	빛고을시민문화관
1883	2017.11.21~25	코지 판 투테	W.A.Mozart	서울시오페라단	세종문화회관 M씨어터
1884	2017.11.23~25	마술피리	W.A.Mozart	리쏘르젠떼오페라단	한밭대학교 아트홀
1885	2017.11.24	카르멘	G.Bizet	노블아트오페라단	목포시민문화체육센터 대공연장
1886	2017.11.24~26	투란도트	G.Puccini	베세토오페라단	세종문화회관 대극장

번호	연도	작품	작곡자	주최	공연장소
1887	2017.12.1,2	피가로의 결혼	W.A.Mozart	예원오페라단	대구오페라하우스
1888	2017.12.8-9	카르멘	G.Bizet	노블아트오페라단	안산문화예술의전당 해돋이극장
1889	2017.12.9~12	라 보엠	G.Puccini	국립오페라단	예술의전당 오페라극장
1890	2017.12.12	오페라 마티네 〈라 보엠〉	G.Puccini	서울시오페라단	세종문화회관 체임버홀

※ 위 연보의 주최 및 공연장소는 공연 당시 사용되었던 명칭에 근거함.

위 공연연보는 각 단체가 아카이브한 기존 자료와 각종 매체를 통해 입수한 자료를 바탕으로 보강하였으나, 자료제공 마감시한까지 제출하지 않은 경우와 자료 형성 연대 및 그 출처가 불분명한 기록은 제외하기로 함.

2008년 이후의 공연 연보는 오페라 공연일 경우, 단일한 오페라 작품을 주제로 한 갈라 공연, 또는 해설이 있는 마티네 공연도 확인을 거쳐 포함시켰고 오페라단에서 공연한 각종 음악회는 제외함. 누락된 기록 등은 추후 보강하고자 함. – 편집자 주

V. 한국오페라 10년사

2008~2017

제 1집필 **이승희**
(음악비평, 한국오페라사전공)

제 2집필 **전정임**
(충남대 예술대교수)

글을 시작하며

한국 오페라가 70주년을 맞이했다. 1948년 한국인의 손으로 만들어진 오페라가 처음 무대에 올려진 이후 한국오페라는 척박한 문화적 환경 속에서도 꾸준한 성장을 거듭해왔다. 이러한 성장의 기록을 역사로 남기기 위해 한국 오페라 50주년을 기념하여 1998년 「한국 오페라 50년사」가 발간된 바 있다. 또한 그 뒤를 이어 2008년에는 한국 오페라 60주년 기념행사의 일환으로 「(1998~2007) 한국 오페라 10년사」가 발간되었다.

본 글은 한국 오페라 70주년을 맞아 2008년부터 2017년에 이르는 10년간의 한국오페라의 역사를 정리·기술하는 것을 목적으로 한다. 글은 총 4부분으로 구성하였다. 첫 부분에서는 독자의 이해를 높이기 위해 먼저 1948년부터 2007년까지 한국 오페라 60년의 역사를 간략하게 설명하였다. 둘째 부분에서는 본 글의 주된 논점인 지난 10년간의 한국 오페라사를 연도별로 상세하게 기술하였다. 셋째 부분에서는 지난 10년간 크게 증가한 한국 오페라단들의 해외 공연을 별도로 다루어 정리하였다. 그리고 마지막 부분에서는 지난 10년간의 한국 오페라사를 총정리하면서 그 기간 동안 두드러지는 양상을 기술하고 앞으로의 전망을 짚어보았다.

본 글에서 2008년~2017년까지 지난 10년간의 한국 오페라사를 집필한 기준은 다음과 같다.

첫째, 연도별로 한국 오페라계에서 그 해에 가장 이슈가 되었던 사건 혹은 특별하게 드러난 양상 등을 부각시켜 서술함으로써, 단순한 사실의 나열을 넘어서는 기록물로서의 의미를 찾으면서 한국 오페라계의 전반적인 흐름을 짚어보고자 하였다.

둘째, '오페라페스티벌', '국제오페라축제' 등 매년 정기적으로 개최되는 행사의 공연을 역사기록적인 측면에서 빠짐없이 수록하되, 그 외 서구 오페라의 초연, 흔히 공연되지 않는 오페라의 공연, 창작오페라 및 번안오페라의 공연 등 의미를 부여할 만한 공연을 적극적으로 기술하고자 하였다.

셋째, 기관별로는 국공립 오페라단과 민간오페라단, 지역별로는 서울과 서울 이외의 지역, 규모 면에서는 대극장오페라와 소극장오페라를 고루 담고

자 노력하였으며, 오페라계의 새로운 경향인 영화관 상영 오페라 관련 내용도 논의에 포함시켰다.

1. 한국 오페라 60년사 개관: 1948-2007

한국 오페라계에 있어 1948년에서 2007년에 이르는 60년은 지난 10년간의 성과들이 꽃필 수 있는 기반이 되었던 기간이었다. 이 60년이라는 기간 동안 활동했던 수많은 오페라 공연 주체들의 노력이 있었기에, 지난 10년간 한국 오페라계는 다양한 측면에서 의미 있는 결과를 내어놓을 수 있었다.

1948년 1월, 시공관에서 테너 이인선이 조직한 국제오페라사가 베르디의 오페라 〈라 트라비아타〉의 우리말 공연인 〈춘희〉를 무대에 올린 것이 한국 오페라 공연의 효시이다. 이 공연과 이어진 4월 재연 무대의 성공은 오페라에 대한 일반인들의 관심을 증가시켰고 오페라를 공연하고자 하는 성악가들에게 동기부여의 계기가 되었다. 1950년 이인선은 두 번째 오페라로 비제의 〈카르멘〉을 공연했다. 그는 당시 외국인들이 한국에 많이 주둔하다는 점을 감안하여 총 7일간의 공연 중 2일은 영어로 된 프로그램을 만들어 외국인을 위한 특별 공연을 마련하기도 했다. 한국 오페라계는 지난 10년간 적극적으로 해외 무대를 타진하고 완성도 높은 무대를 선보였는데, 이는 이미 태동기부터 그 씨앗을 뿌렸던 이인선의 노력이 열매를 맺은 것이라 볼 수 있다. 〈카르멘〉의 공연 이후 불과 4개월 만인 1950년 5월, 국립극장에서 최초의 한국 창작오페라인 현제명의 〈춘향전〉이 초연되는데, 이 작품도 작곡 당시부터 우리나라 고전극을 외국에 소개하려는 동기에서 만들어졌다는 점에서 동일한 의미를 부여할 수 있다.

1957년에는 국제오페라사 이후 두 번째 오페라단으로 서울대학교 음악대학이 주축이 된 서울오페라단이 결성되었다. 단장 없이 동인 체제로 운영된 서울오페라단은 그해 5월, 서울 시공관에서 〈라 트라비아타〉 공연을 성공적으로 끝낸 후 10월에는 대구와 부산에서도 공연을 가졌다. 1958년 2회 공연으로 무대에 올린 베르디의 〈리골레토〉는 당시 서울음대 객원교수로 있던 미국인 로이 해리스가 연출을 맡아 외국인 연출 오페라 공연의 효시가 되

었다. 국립오페라단 창단 이전까지 한국 오페라계는 서울오페라단, 한국오페라단, 푸리마오페라단, 고려오페라단 등 민간오페라단이 주도했다.

1962년에는 국립오페라단이 창단되었고, 그 해 4월 창단 공연으로 장일남의 창작 오페라 〈왕자 호동〉을 무대에 올렸다. 국립오페라단의 창단은 그 동안 활동했던 민간오페라단의 자연스러운 해체를 불러왔고, 1968년 김자경 오페라단이 창단될 때까지 국립오페라단의 독주 시대가 계속되었다. 그 기간 동안 국립오페라단 공연 이외에는 1965년 고려오페라단이 공연한 현제명의 〈춘향전〉이 유일한 기록이다. 1966년 4월 국립오페라단은 베르디의 〈리골레토〉를 임원식 지휘, 오현명 연출로 공연했다. 오현명은 국립오페라단 창단 공연에서 처음 연출을 맡은 바 있으나, 이 작품의 연출을 계기로 오페라 연출가로서의 영역을 확대하게 된다. 오페라 가수 출신 오페라 연출가의 시대는 외국에서 전문적으로 오페라 연출을 배워오는 사람들이 증가하면서 점차 막을 내리게 된다.

1973년에는 장충동에 국립극장이 개관되었다. 국립극장의 개관은 오페라다운 오페라를 공연할 수 있는 터전을 갖게 되고 국립오페라단이 본격적인 오페라를 제작할 수 있는 여건을 마련하게 되었다는 점에서 한국오페라사에서 중요한 의미를 갖는다. 국립오페라단이 주관한 개관 기념 공연은 베르디의 〈아이다〉였다. 이 작품은 1965년 명동 국립극장에서 공연된 바 있으나, 무대의 크기와 등장인원의 규모 면에서 개관 기념 효과를 부각시키기에 충분했다. 한편, 1978년은 〈라 트라비아타〉를 무대에 올린 지 30주년이 되는 해이자 세종문화회관이 개관한 해로 한국오페라의 역사가 시작된 30년 이래 가장 많은 오페라가 공연된 해였다.

1980년대 초반 한국 오페라계는 국내의 정치사회적 불안과 국제 유가 인상으로 공연이 활발하지는 않았다. 하지만 '1986년 아시안게임'과 '1988년 서울올림픽'이 가까워지면서 오페라 공연이 점차 증가한다. 소극장 운동에 깊은 관심을 가지고 있던 국립오페라단은 1984년, 페르골레지의 〈하녀에서 마님으로〉와 모차르트의 〈바스띠앙군과 바스띠엔양〉 등 두 편의 단막 오페라를 국립극장 소극장에서 공연하여 작은 공간에서 보는 오페라부파의 매력을 보여주었다. 또한 그 해에 김봉임이 이끄는 서울오페라단은 한국 오페라사상 처음으로 현제명의 〈춘향전〉을 미국 4개 도시에서 공연하여 미국 동포들에게 한국 오페라 관람의 기회를 선사했다. 1985년에는 서울시립오페라단이 창단되어 11월, 죠르다노의 〈안드레 셰니에〉를 창단 공연으로 무대에 올렸다.

1990년대는 무엇보다도 지방의 오페라 공연이 활기를 띠었다는 점이 특기할 만하다. 그 시기까지 국립오페라단과 서울시립오페라단 등 국공립오페라단을 비롯하여 다수의 민간오페라단이 서울을 중심으로 오페라 공연을 이어가고 있었으나 1990년대에 이르러서는 충남, 대구, 경남, 부산 등지에도 오페라단이 생기면서 지방의 오페라 공연이 활성화된다. 한편, 1990년대에 한국 오페라사에서 무엇보다도 중요한 사건은 1993년 예술의전당 오페라극장의 개관이다. 현대적 시설을 갖춘 오페라 전용극장이 문을 열게 되면서, 한국 오페라계도 더 한층 도약할 수 있는 계기를 마련하게 되었다.

1998년은 대한민국 정부 수립과 한국 오페라 50주년의 해였다. 이 해에 개최된 '한국오페라 50주년 기념 축제'는 오페라의 주역들이 한 자리에 모여 자축 행사를 했다는 의미를 넘어, 오페라 연구의 학술적 토대를 마련하고 한국 오페라계의 나아갈 방향에 대한 논의를 모색했으며, 이를 통해 과거를 돌아보고 미래를 준비하고자 하는 새로운 전통을 형성했다는 점에서 의의를 찾을 수 있다.

1999년 외환위기의 여파는 한국 오페라계에는 기회가 되었다. 그 동안의 공연 경향인 '대형화'는 한국 오페라의 급속한 발전에 기여한 바가 컸지만 내실 부재, 창작오페라 위축, 경영의 어려움, 실험성 부재와 같은 역기능을 초래하기도 했다. 경제적 위기를 맞아 한국 오페라계는 양적인 측면보다는 질적인 수준을 끌어올리기 위한 노력을 기울이게 되었으며, 그 일환으로 '제1회 소극장오페라축제'(한국소극장오페라연합 주최)가 개최되었다. 결국 1999년은 한국 오페라 역사 이래 가장 많은 창작오페라와 초연오페라가 공연된 해가 되었다.

2000년은 한국 오페라의 해외 진출이 성공적

으로 성사된 해라고 기록할 수 있다. 이 해에는 '축제' 또는 '페스티벌'이라는 이름의 공연이 증가했으며, 국립오페라단이 독립된 재단법인으로 재탄생하였다.

2001년은 베르디 서거 100주년을 맞아 한국 오페라가 거대화와 다양화의 정점을 이룬 해이며, 양적인 면에 있어서도 다른 해에 비해 훨씬 많은 오페라가 공연된 해였다. 매년 몇 개씩 창단되던 민간 오페라단도 50개가 넘었고, 한 해 동안 공연된 오페라의 수도 150편이 넘었다. 오페라의 대형화와 레퍼토리의 편중은 더욱 강하게 나타났으며, 공연의 완성도와 실험성 보다는 흥행성에 초점을 맞춘 경우도 많았다. 그러나 '가족오페라'와 '야외오페라' 등 공연 방식이 다양해진 것은 2001년 한국 오페라계의 긍정적인 면모로 평가된다.

2002년에는 '월드컵 기념' 또는 '2002'라는 타이틀을 붙인 공연이 붐을 이뤘다. 국립오페라단의 2002월드컵 개최 기념 오페라 〈전쟁과 평화〉는 톨스토이의 동명 소설을 프로코피에프가 오페라로 만든 작품으로 월드컵의 이념인 '평화'를 강조한 한국 초연작이었다.

2003년 대구오페라하우스의 건립과 '대구오페라축제'의 시작은 서울 이외의 지역에서도 오페라 붐이 일기 시작하고 있다는 증거들 중 하나였다. 이미 몇 년 전부터 서울에 있는 오페라단의 지방 공연이 일반화되었고, 지방의 대도시뿐 아니라 중소 도시에서도 오페라단이 창단되기 시작했다. 2000년 재단법인으로 재탄생한 국립오페라단은 이 해에 오페라아카데미 스튜디오 연수제도를 시작하여 오페라 인재 육성을 꾀했고, 오픈 리허설 제도를 만들어 청소년들에게 저렴한 가격의 공연을 제공하였다. 또한 이 해에 이른바 '운동장 오페라'라고 불린 초대형 오페라들도 많은 화제와 함께 논란을 낳았다. 가장 큰 흑자를 기록한 것은 상암월드컵경기장에서 영화감독 장예모가 연출한 푸치니의 〈투란도트〉로 제작비, 티켓비, 관람객 수 등 여러 측면에서 대중의 관심을 모았다.

2004년의 경제 불황은 민간오페라단의 제작 여건을 위축시켰고 대형오페라 제작도 자제하는 분위기를 만들었다. 그러나 그동안 인기 있는 대형오

페라에 밀려 큰 주목을 받지 못했던 창작오페라는 오히려 활성화되는 새로운 국면을 맞게 되었다. 매년 무대에 오르면서 창작오페라의 주요 레퍼토리가 된 현제명의 〈춘향전〉, 이건용의 〈봄봄〉 등을 비롯해 2004년 창작된 〈행주치마〉, 〈쌍백합 요한 루갈다〉, 〈동승〉, 판소리 오페라 〈정읍사〉 등이 무대에 올랐다. 2003년도에 이어 대구에서는 한국의 유일한 국제 오페라축제인 '2004대구국제오페라축제'가 개최되었다.

2005년은 광복 60주년이 되는 해였지만 의외로 그 타이틀을 단 공연은 거의 없었다. 「한국 오페라 60주년사」의 저자 민경찬은 이를 공연의 내용과 상관없이 음악 외적인 것에 편승하여 오페라를 제작하던 기존 관행으로부터 진일보한 것으로 평가하였다. 같은 장소에서 하는 연속 공연을 1회로 간주했을 때 이 해의 오페라 공연은 약 200회에 달하는데, 그 중 약 50%가 서울에서 공연되었다는 것은 더 이상 오페라가 서울 중심의 장르가 아니라는 것을 의미했다.

2006년에는 전년도에 비해 공연 횟수가 약간 감소했다는 점 외에는 예년과 유사한 양상을 보였다. 모차르트 탄생 250주년을 맞아 〈돈 조반니〉, 〈코지 판 투테〉, 〈피가로의 결혼〉, 〈마술피리〉 등이 여러 지역에서 활발하게 공연되었다.

2007년의 공연 경향에 있어서 특기할 만한 점은 기존에 거의 공연되지 않았던 바로크오페라와 현대오페라가 본격적으로 수용되기 시작했다는 것이다. 캐나다의 바로크 전문 오페라단인 '오페라아틀리에'가 바로크 시대 악기와 방식 그대로 샤르팡티에의 〈악테옹〉과 퍼셀의 〈디도와 에네아스〉를 공연했고, 한국오페라단은 헨델의 〈리날도〉를, 경남오페라단은 글루크의 〈오르페오와 에우리디체〉를 공연했다. 이러한 공연들과 국립오페라단의 베르크 오페라 〈보체크〉 초연으로, 2007년은 서양오페라의 수용이 완성된 해로도 볼 수 있겠다.

상기한 바와 같이 한국 오페라계의 지난 60년은 부족한 여건 가운데에서도 다양한 시도를 통해 발전을 거듭한 시기였다. 서구오페라 레퍼토리는 〈라 트라비아타〉를 위시한 소수의 베르디 오페라 중심에서 점차 확장되었고, 소극장오페라가 민간오페라단들에

게도 전파되어 하나의 뚜렷한 공연 경향을 이루게 되었다. 또한 창작오페라 공연도 꾸준히 증가하였으며, 해외 공연의 시도도 종종 이루어졌다. 이러한 발전을 바탕으로 2008년 이후 10년간 한국 오페라계는 다양한 도전과 시행착오들을 넘어서서 점차 안정적인 기반 속에서 도약하는 모습을 보여준다.

2. 한국오페라 10년사: 2008-2017

▮▮ 2008년: 한국오페라 60주년의 해

2008년은 오페라 외적인 요소들로 인해 한국 오페라계가 다소 위축되는 아쉬운 한 해였다. 이 해는 1948년 한국의 첫 오페라 공연이었던 〈춘희〉의 초연 60주년이 되는 해이자, 푸치니의 탄생 150주년을 맞는 해였다. 그러나 한편으로는 국내 정치권이 불안한 정세를 보였고 미국발 글로벌 금융위기로 전 세계가 들썩거렸던 해이기도 했다. 게다가 전년도 12월 푸치니의 〈라 보엠〉 공연 도중에 생긴 예술의전당 오페라극장 화재 사건 역시 오페라계의 직접적인 악재로 작용하였다. 2008년에 오페라극장에서는 예술의전당과 국립오페라단, 베세토오페라단, 글로리아오페라단 등이 기획한 7개의 오페라가 공연될 예정이었으나, 이 단체들은 뒤늦게 다른 공연장을 찾아야만 했고, 2009년 3월 〈피가로의 결

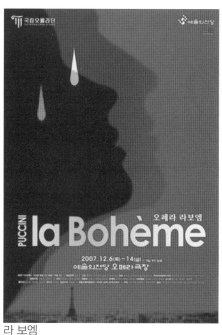

라 보엠

혼〉 재개관 기념 공연이 개최되기 전까지 오페라 전용극장을 사용할 수 없었다.

60주년 기념행사 중 가장 큰 행사는 한국 오페라 60주년기념사업추진위원회가 기획한 [60주년 기념 오페라 갈라]였다. 이 음악회에는 총 83명의 성악가와 130명의 국립, 시립합창단이 참여했다. 음악회 전에는 예술의전당 서예관에서 '한국오페라

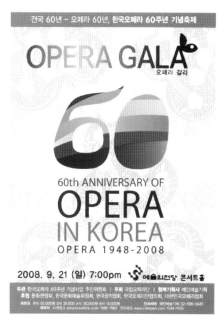

60주년오페라갈라

의 오늘과 내일'이라는 주제로 오페라 60주년을 기념하는 세미나가 열렸다. 또한 60주년을 맞아 오페라 관계자들을 격려하기 위한 '한국오페라대상'이 제정되어 제1회 수상식을 개최하였다.

오페라 레퍼토리 측면에서는 새로운 시도를 살펴보기 어려웠다. 거의 대부분의 오페라단들이 60주년 기념이라는 타이틀을 붙이더라도 과거에 많이 공연되던 작품을 다시 한 번 공연하는데 만족했으며, 기존에 공연되지 않은 오페라를 초연하거나 창작오페라를 발굴하려는 시도는 매우 적었다.

이 해에는 '한국소극장오페라축제'에 참가한 단체들이 오히려 흥미로운 시도를 보여주었다. 코리안체임버오페라단은 페르골레지의 〈리비에트 & 트라콜로 – 영리한 시골처녀〉를 공연했고, 서울오페라앙상블은 모차르트의 〈극장지배인〉, 살리에리의 〈음악이 먼저?! 말이 먼저?!〉, 림스키-코르사코프의 〈모차르트와 살리에리〉를 공연하여 참신한 레퍼토리

를 선보였다. 또한 세종오페라단은 이건용의 〈봄봄〉을 〈봄봄봄〉으로 제목을 바꾸어 공연하였고, 예울음악무대는 공석준의 〈결혼〉을 무대에 올렸다. 한편 1969년 창단된 이래 일본 소극장오페라의 대표 주자로 꼽히는 일본도쿄실내가극장이 '소극장오페라축제'에 함께 참여하여 〈KAPPA의 이야기〉를 공연한 것도 의미 있는 일이었다.

대전예술의전당 아트홀에서 공연된 서울오페라앙상블의 〈팔리아치 도시의 삐에로〉는 레온카발로가 작곡한 〈팔리아치〉의 한국버전 번안오페라였다. 이 작품은 서양오페라의 변용을 통해 한국오페라의

팔리아치

가능성을 찾는 작업의 하나로, 광대들의 극적인 삶을 다루면서 실제 광대의 놀이판을 보여주고 처용설화를 차용한 막간 인형 광대놀이를 삽입하는 등 기존 오페라에서 쉽게 보기 어려운 여러 요소들을 작품에 접목하였다.

2003년부터 시작되어 제6회를 맞는 '대구국제오페라축제'는 이 해에는 한국 오페라 60주년에 초점을 맞추어 세계 속에서 활약하는 한국오페라

를 집중 조명하고 '비아 코레아, 비바 오페라!'(Via Corea, Viva Opera!)를 주제로 선정하여 총 6개의 공연 중 한국작곡가의 작품을 2개 공연했다. 국립오페라단은 오영진 원작 〈맹진사댁 경사〉에 임준희가 곡을 붙인 〈천생연분〉을, 뉴서울오페라단은 한국 최초의 창작오페라인 현제명의 〈춘향전〉을 무대에 올렸다. 이 밖에 독일다름슈타드국립극장이 제작한 모차르트의 〈아폴로와 히아친투스〉와 〈첫째 계명의 의무〉가 동시에 공연되었으며, 푸치니의 〈토스카〉, 도니제티의 〈람메르무어의 루치아〉, 로시니의 〈신데렐라〉 등이 공연되었다.

국공립오페라단들은 기존 레퍼토리에 충실한 모습을 보여주었다. 2008년 국립오페라단에서는 볼프람 메링의 연출로 도니제티의 〈람메르무어의 루치아〉를 공연했으며, 서울시오페라단은 전체적으로 베르디의 오페라에 집중했다. 2006년부터 2012년까지의 재임기간 동안 '베르디 빅5 시리즈'(G. Verdi Big 5 Series)를 기획한 서울시오페라단의 박세원 단장은 2008년에는 세 번째 순서로 〈라 트라비

루치아

아타〉를, 네 번째 순서로 〈돈 카를로〉를 공연했다. 고양아람누리극장에서의 특별공연이었던 모차르트의 〈돈 조반니〉를 제외하면, 서울시오페라단의 그 해 공연은 모두 베르디의 작품이었던 셈이다. 또한 12월 18일부터 19일까지는 이탈리아 트리에스테극장 초청으로 〈라 트라비아타〉를 공연하여 현지에서 좋은 평가를 받았다.

라 트라비아타

성남문화재단에서는 쳄린스키의 〈피렌체의 비극〉과 슈베르트의 〈아내들의 반란〉을 성남아트센터 앙상블시어터에서 공연하였다. 한편 민간오페라단들 중 대전오페라단, 세종오페라단, 밀양오페라단이 이건용 작곡의 〈봄봄〉을 공연하여 다른 해에 비해 지역 민간 오페라단에서 이 작품에 대한 선호가 높았던 것을 볼 수 있다.

결과적으로, 2008년에는 오페라 공연의 내용 면에서 신선한 시도도 적고, 공연의 수도 오히려 감소했다. 한국 오페라 60주년이었지만 눈에 띄는 창작오페라 공연도 많지 않았고, 푸치니 탄생 150주년이었지만 그 의미를 되새기는 공연도 거의 볼 수 없었다. 그러나 2008년의 정치경제적 어려움에도 불구하고 '소극장오페라 축제'만이 그나마 선전하였는데, 이는 정부기관이나 대기업에 의존하는 비중이 적은 만큼 경기의 영향을 적게 받은 것을 그 요인으로 생각해볼 수 있다.

▌▌ 2009년: 영화관에서 보는 오페라 시대의 시작

2006년 메트로폴리탄 오페라(Metropolitan Opera)에서 영상 방송서비스가 성공적으로 안착한 이후, 2009년부터 한국에서도 오페라 영상의 수입이 시작되었다. 오페라 영상의 수입은 처음에는 기업을 통한 일회성 행사로 이루어졌다. 현대카드는 2009년부터 다음 해 7월까지 〈토스카〉, 〈아이다〉,

〈투란도트〉를 포함한 11편의 뉴욕 메트로폴리탄 오페라 공연을 영상을 통해 선보이는 '레드카펫 쇼케이스 - Met Opera on Screen'을 매달 상영하였는데, 이는 한국에서 영화관 상영 오페라가 시도된 첫 사례로 파악된다. 이러한 영화관 상영 오페라는 현장의 오페라 공연에도 영향을 끼쳤다. 그 한 예로 2010년 예술의전당은 메가박스가 2009년에 실시한 메트로폴리탄 오페라 상영과 관련된 설문조사에서 '한국인이 가장 좋아하는 오페라'에 〈투란도트〉가 선정된 점을 고려하여, 2001년부터 매년 여름 가족오페라로 공연해왔던 모차르트의 〈마술피리〉 대신 푸치니의 〈투란도트〉를 레퍼토리로 선택했다.

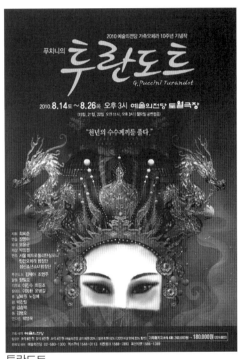

투란도트

'제7회 대구국제오페라축제'에서는 푸치니의 〈투란도트〉를 비롯해 도니제티의 〈사랑의 묘약〉, 베버의 〈마탄의 사수〉, 바그너의 〈탄호이저〉, 창작오페라 〈원이 엄마〉가 무대에 올랐다. 이 중 포항오페라단이 제작한 〈원이 엄마〉는 한국적이면서도 세계적으로 관심을 끌 만한 작품으로 평가받아 '대구국제오페라축제'에서 창작지원작에 선정된 작품이다. 지금까지 대다수의 창작오페라가 정치적 인물이나 사건을 중심에 두고 있었던 반면, 〈원이 엄마〉는 인류의 보편적 관심사인 사랑을 주제로 하고 있다는

점에서 좋은 평가를 받았다. 조두진의 소설 〈능소화〉를 바탕으로 조성룡이 작곡한 이 작품은 지역의 이슈와 정체성을 살린 작품으로 평가된다.

원이 엄마

서울시오페라단의 초청으로 트리에스테 베르디극장은 세종문화회관 대극장에서 푸치니의 〈나비부인〉으로 첫 내한공연을 가졌다. 이 공연은 한국과 이탈리아 문화교류의 일환으로 전년도 12월 서울시오페라단이 이탈리아에 초청되어 공연한 〈라 트라비아타〉에 대한 답방 형식으로 이루어졌다. 〈나비부인〉의 서울 공연을 지휘한 로렌초 프라티니는 "서울시오페라단이 전년도에 공연한 〈라 트라비아타〉가 동양인이 바라본 서양인들의 사랑의 정서를 표현했다면, 〈나비부인〉은 서양인이 바라본 동양인의 사랑의 정서를 담았다."고 말했다.

서울시오페라단은 '베르디 빅5 시리즈'의 마지막 공연으로 베르디의 〈운명의 힘〉을 공연했다. 이 작품은 1990년 서울시오페라단이 세종문화회관에서 공연한 이래 19년 만에 무대에 올린 것이었다. 2007년부터 〈리골레토〉, 〈라 트라비아타〉, 〈가면무도회〉, 〈돈 카를로〉를 차례로 선보인 '베르디 빅5 시리즈'는 그동안 77%를 상회하는 유료 객석 점유율을 기록했다.

이 해의 '소극장오페라축제'에서는 창작오페라 〈사랑의 변주곡 I : 둘이서 한 발로〉와 〈사랑의 변주곡 II : 보석과 여인〉, 번안오페라 〈사랑의 묘약 1977〉과 〈사랑의 승리〉 등의 오페라가 특히 주목받았다. 소극장오페라는 객석 수가 적어 티켓을 팔아도 수익이 없는 편이고 기업 후원을 받기도 어려워 제작비를 충당하는 것조차 힘들다는 점에서 이러한 창작 혹은 번안 작품들이 공연된 것은 의미 있는 활동이라 평가할 수 있다.

2009년 누오바오페라단은 오펜바흐의 〈호프만의 이야기〉로 '제2회 대한민국오페라대상'에서 대상을 받았다. 솔오페라단은 산카를로국립극장을 초청하여 예술의전당 오페라극장과 부산문화회관 대극장에서 푸치니의 〈투란도트〉를 선보였고, 동 오페라로 '대한민국오페라대상'에서 해외합작부문 대상을 받았다. 2008년 창단한 무악오페라단은 첫 정규 오페라 공연으로 베토벤의 〈피델리오〉를 무대에 올렸다. 이 작품은 국내에서 1970년대 초연, 1992년 두 번째 공연 이후 17년 만에 공연되었다. 부산을 중심으로 활동하는 그랜드오페라단은 금정문화회관 대극장에서 로시니의 〈세비야의 이발사〉를 공연하였다. 이 공연은 청소년들과 문화소외계층에게 무료로 오페라 관람 기회를 제공한다는 취지에서 오페라를 처음 접하는 이들을 위해 우리말로 공연하였으며 연극적인 요소를 한층 강화했다.

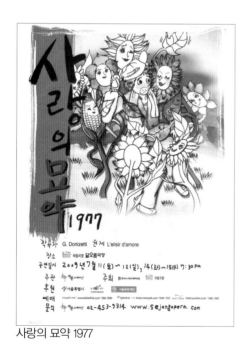
사랑의 묘약 1977

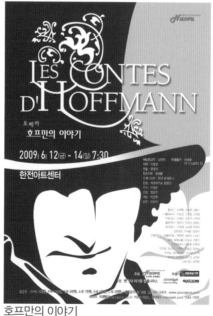
호프만의 이야기

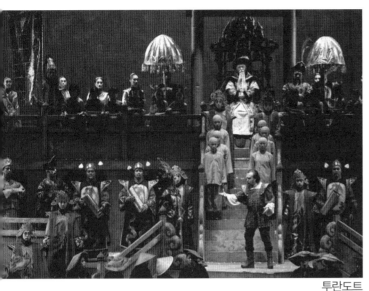

투란도트

▌▌ 2010년: '대한민국오페라페스티벌'의 시작

2010년에는 대한민국오페라단연합회와 국립오페라단 주최로 '대한민국오페라페스티벌'이 시작되었다. 주최 측은 페스티벌에 참가하는 모든 단체들이 서로의 제작 노하우를 공유하여 오페라 공연을 함에 있어, 서로 경쟁보다는 하나의 울타리 속에서 화합하며 작업하도록 하겠다는 포부를 밝혔다. 그러나 제1회 페스티벌은 작품의 선정에서 다양한 폭을 보여주지는 못했다. 국립오페라단의 〈오르페오와 에우리디체〉를 제외하고는 〈리골레토〉, 〈아이다〉, 〈라 트라비아타〉, 〈카르멘〉 모두 한국에서 그동안 수없이 공연되어왔던 19세기 서구 오페라였다.

이 해의 '대구국제오페라축제'는 차이코프스키 탄생 170주년이자 한·러 수교 20주년을 맞아 '오페라, 문학을 만나다'라는 주제로 개최되었다. 총 8개 작품이 공연되었으며, 개막작으로 〈파우스트〉, 폐막작으로 〈윈저의 명랑한 아낙네들〉이 공연되었고, 그 외에 〈예브게니 오네긴〉, 〈세비야의 이발사〉, 〈안드레아 셰니에〉, 〈피가로의 결혼〉, 〈심산 김창숙〉이 무대에 올려졌다. 이중 유일한 창작 오페라는 〈심산 김창숙〉이었다. 로얄오페라단은 독립운동가이자 교육자인 김창숙(1879-1962) 선생의 삶을 그린 이 작품을 대구문화예술회관과 성주문화예술회관에서 공연하였다. 한편 '제3회 대한민국오페라대상'에서 금상을 받은 영남오페라단은 니콜라이의 〈윈저의 명랑한 아낙네들〉을 한국어 대사, 독일어 노래로 공연하였다.

2010년 서울시오페라단은 창작오페라 공연으로 최우정의 〈연서〉를 공연하였다. 이 공연의 성적표는 그다지 만족스럽지 않았다. 제작비를 10억 원 이상 들였으나 5회 공연의 평균 유료 관객수는

윈저의 명랑한 아낙네들

연서

3,000석 중 1,700석에 불과했다. 반면 의견수렴과 개정 과정을 거친 국립오페라단의 〈아랑〉은 보다 좋은 평을 얻었다. 동 작품은 2009년 예술의전당 자유소극장에서 40분짜리 공연으로, 동년 6월 명동예술극장 재개관 1주년 기념 공연에서 60분짜리 공연으로 전문가와 관객들의 평을 수렴하는 시간을 거쳐 12월에는 90분짜리 중극장 규모의 작품으로 완성되었다. 이 작품은 기존 오케스트라에 징, 장구, 가야금 등의 한국전통의 소리를 첨가해 한국적 질감을 표현했고 전통 장단의 사용을 통해 우리말의 자연스러운 전달을 추구했다.

서울시오페라단이 무대에 올린 푸치니의 〈마농 레스코〉는 여주인공 마농의 인생 역정과 심리 상황

라 트라비아타

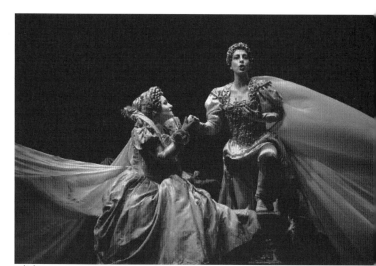

리날도

을 막에 따라 네 계절로 나눠 묘사했다. 이 공연에서는 무대를 전환하는 동안 좌석마다 달려있는 미니 스크린을 통해 작품에 관한 자료를 미리 촬영한 영상으로 보여주어 청중의 호응을 얻었다.

2010년 민간오페라단의 작품들 중에는 서울 오페라앙상블의 〈라 트라비아타〉가 주목을 받았다. 1948년 한국 최초로 공연된 오페라이자 지금까지 가장 많이 공연된 오페라인 이 작품을 재해석하면서, 원작 제목의 의미인 '길 위의 여자'라는 개념에 중점을 두고 그녀가 이룬 사랑과 꿈의 허망함을 상하이나 홍콩과 같이 동서양 문화가 만나는 아시아 가상의 도시를 배경으로 그려냈다. 한국오페라단이 무대에 올린 비발디의 〈유디트의 승리〉와 로시니의 〈세미라미데〉 한국 초연 역시 매우 고무적인 시도였다. 이 오페라단은 2007년 헨델의 〈리날도〉를 한국 초연하여 좋은 호응을 받은 바 있는데, 그 해의 공연에서도 특히 〈유디트의 승리〉는 비발디의 라틴어 오라토리오 작품을 오라토리오나 콘서트 오페라 형식이 아닌 정식 오페라로 공연했다는 점에서 주목을 받았다. 이 작품은 예루살렘 솔로몬 성전 및 바티칸 성 베드로 대성당의 베르니니 기둥을 연상케하는 구조물들을 간결한 형태로 무대에 세웠고 무용수들을 등장시켜 움직임이 많지 않은 바로크 오페라 무대의 단조로움을 보완했다. 2008년 창단되어 전북지역을 중심으로 활동하는 뮤직씨어터슈바빙이 한국소리문화의전당 명인홀에서 공연한 메노티의 소극장용 오페라 〈신사와 노처녀〉와 〈전화〉의 공연도 특기할 만하다.

울산싱어즈오페라단은 치마로사의 〈비밀결혼〉을 울산 현대예술관 대공연장에서 공연했다. 글로벌아트오페라단은 '2010대전공연예술공모사업'의 일환으로 로시니의 〈도둑의 기회〉를 대전예술의전당에서 공연했다. 또한 누오바오페라단은 성남아트센터 오페라하우스에서 칠레아의 〈아드리아나 르쿠브뢰르〉를, 대전오페라단은 도니제티의 〈루치아〉를 무대에 올렸다.

█ 2011년 : 다양한 오페라들의 초연

2011년에는 '제13회 한국소극장오페라축제'가 '현대 오페라 세계로의 초대'라는 부제를 걸고 메노티 탄생 100주년을 기념하는 행사로 개최되었다.

아드리아나 르쿠브뢰르

루치아

메노티를 비롯하여 브리튼, 오르프, 바랍 등의 20세기 서구 작곡가들의 작품을 중심으로 세종문화회관 M씨어터와 국립극장 달오름극장에서 공연이 이루어져, 메노티의 〈도와주세요 도와주세요 글로볼링크스〉와 브리튼의 〈굴뚝청소부 쌤〉을 비롯해 총 8개 작품이 공연되었다. 특히 오페라쓰띠가 공연한 현대 작곡가 칼 오르프의 〈달〉은 그동안 부분만 발췌 연주되어왔기 때문에 전체를 감상할 수 있는 첫 기회였다. 음악평론가 이용숙의 당시 평에 따르면, 427석 규모의 국립극장 달오름극장에서 오케스트라 대신 엘렉톤 세 대로 반주 된 공연이었지만, 오르프 음악의 특성과 에너지를 전달하는 데는 크게 아쉬움이 없었다.

제2회를 맞은 '대한민국오페라페스티벌'에서는 1회 공연에 비해 다양한 작품의 선정이 눈에 띄었다. 글로리아오페라단은 페스티벌의 개막작이자 동 단체의 창립 20주년 기념작으로 벨리니의 〈청교도〉를 예술의전당 오페라극장에서 공연했다. 이탈리아 라 스칼라 극장의 주역들과 합작으로 공연이 이루어졌으며 무대와 의상도 이탈리아에서 공수되었다. 국립오페라단의 〈지크프리트의 검〉은 바그너의 〈니벨룽의 반지〉를 어린이들의 눈높이에 맞춰 각색한 것으로, 2005년 9월 러시아 마린스키극장 제작 작품이 세종문화회관에서 공연된 이후 국내에서는 처음 이루어진 공연이었다. 베세토오페라단은 생상스의 〈삼손과 데릴라〉를 공연하여 '대한민국오페라대상'에서 대상을 수상하였다. 이 공연에서 네덜란드 지휘자 요헴 혹스텐바흐는 프라임필하모닉오케스트라와 함께 생상스의 정연한 음악적 구조를 선명하게 전달했다는 평을 받은 반면, 테너 호세 쿠라는 삼손 역으로 국제적인 극찬을 받은 바 있음에도 불구하고 이 공연에서는 호연을 펼치지 못했다.

'제9회 대구국제오페라축제'에서는 '어린이, 지역, 고전'이라는 주제 아래 다양한 작품들이 공연

굴뚝청소부 쌤

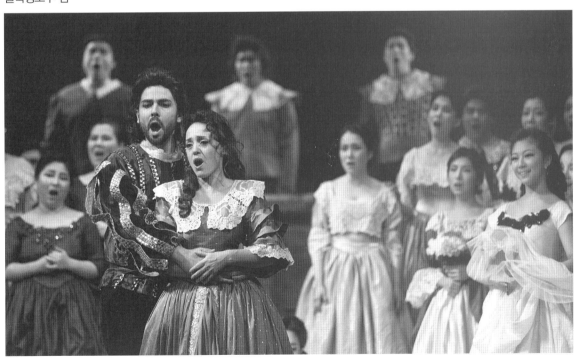

청교도

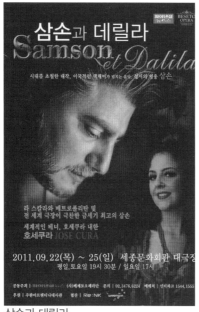

삼손과 데릴라

토스카

되었다. 〈아이다〉, 〈돈 파스콸레〉, 〈후궁으로의 도피〉, 〈가면무도회〉, 〈나비부인〉를 비롯하여 퍼셀의 〈디도와 에네아스〉가 축제의 무대에 올랐다. IMF의 국가적 위기에서 무너져가는 사람들의 애환과 좌절을 대구를 배경으로 표현한 박지운의 〈도시 연가〉와 울산의 독립투사 고헌 박상진(1884~1921)을 그린 김봉호의 〈고헌 예찬〉도 청중의 주목을 받았다. 가족오페라 〈부니부니〉도 이 축제가 오페라의 문턱을 낮추고 시민과 호흡하는데 기여했다.

구미오페라단의 〈메밀꽃 필 무렵〉은 '제2회 대한민국오페라대상' 창작부문 금상 수상작으로 이효석의 동명의 소설을 오페라로 각색한 작품이다. 이 작품은 토속적인 선율을 사용하고, 극의 내용 중에 등장인물들의 죽음이나 투쟁 장면이 없는 등 서구오페라들과는 구별되는 특징을 보여주어 호평을 받았다. 서울오페라앙상블은 스트라빈스키의 〈어느 병사의 이야기〉를 공연하였다. 이 작품은 전쟁이라는 폭력 속에서 한 개인이 무참히 무너져 가는 과정을 그린 작품으로 오페라, 모던댄스, 영상이 어우러진 무대로 각색되어 공연되었다.

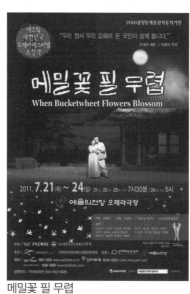

메밀꽃 필 무렵

▌2012년: 창작오페라가 주목받은 해

2012년 '대한민국오페라페스티벌'에서는 그랜드오페라단이 푸치니의 〈토스카〉를 공연하였다. 동 오페라단은 그 공연에서 무대 디자인의 일부로 그림을 그려 넣는 대신 공연 1막에 유명 화가가 그린 여성의 초상화를 무대 소품으로 사용하고 공연 후 그 그림을 경매로 판매하는 실험적인 시도를 보여주었다. 이 해의 페스티벌에서 뉴서울오페라단은 〈피가로의 결혼〉, 누오바오페라단은 〈호프만의 이야기〉, 서울오페라단은 〈라 트라비아타〉를 공연하였고 국립오페라단은 [창작오페라갈라]를 공연하였다.

'제10회 대구국제오페라축제'에서는 개막작으로 축제 10주년을 기념해 제작된 김성재의 창작오페라 〈청라언덕〉을 무대에 올렸다. 이 작품은 대구가 자랑하는 한국 작곡가 박태준의 동요 〈동무생각〉을 소재로 그의 사랑과 음악 인생을 다룬 작품이다. 이어서 폴란드 브로츠와프국립극장과 합작한 대형오페라 〈나부코〉, 3년 연속 아시아

합작오페라로 공연한 〈돈 조반니〉가 공연되어 높은 객석 점유율을 기록했다. 또한 2013년 바그너 탄생 200주년을 기념해 독일 칼스루에국립극장과 함께 제작한 〈방황하는 네덜란드인〉, 프랑스와 한국 성악가들이 함께 참여한 〈카르멘〉 공연 역시 찬사를 받았으며, 그 외에도 한국 초연 바로크 오페라 〈아시스와 갈라테아〉, 오스트리아 쇤브룬궁정 마리오네트극장의 인형극 〈모차르트와 마술피리〉가 공연되었다.

서울시오페라단은 2010년 초연되었던 이우정의 창작오페라 〈연서〉를 보완하여 재 공연하였다. 이 작품의 복잡했던 서사 구조를 상당 부분 단순화시키고 등장인물과 극적 갈등을 부각시키는 방법 등을 활용해 혁신을 꾀했다. 또한 이 해에 서울시오페라단은 오페라 대중의 저변을 넓히기 위해 모차르트의 대표적 오페라 〈돈 조반니〉, 〈코지 판 투테〉, 〈마술피리〉 세 편을 한꺼번에 선보이는 '모차르트 오페라 시즌'을 기획했다. 작품의 의미를 강조하기보다는 각각의 작품이 가진 재미와 감동을 강조하여 세 작품의 공통 주제인 '사랑'을 부각시켜 표현했으며, 당시에 사용한 영상은 그 자체가 완성도 있는 작품으로 새로운 볼거리를 제공해주었다.

경남오페라단은 1950년 5월 초연되어 지금까지 수차례 공연되어왔던 현제명의 〈춘향〉을 창원 성산아트홀 대극장에서 경상남도 창원의 색을 입혀 재탄생시켰다. 오페라 가수들이 경남의 사투리를 적극 사용한 것 이외에는 큰 혁신이 없어 다소 진부하다는 것이 중론이었으나 지역의 열악한 오페라 환경을 고려할 때 고무적인 시도로 평가된다.

솔오페라단은 로베르토 몰리넬리의 〈산타클로스는 재판 중〉을 한국 초연했다. 이탈리아의 작곡가 몰리넬리는 이 공연을 위해 한국 전통악기인 해금을 삽입해 산타클로스와 어린이들의 아픈 마음을 해금 특유의 애잔한 선율로 그려냈다.

고려오페라단은 손양원 목사(1902-1950)의 일대기를 다룬 〈손양원〉을 예술의전당 오페라극장에서 공연하여 4일 동안 전석 매진을 기록했다. 강릉오페라단은 예울음악무대와 함께 브리튼의 〈알버트 헤링〉을 번안한 〈5월의 왕 노바우〉를 무대에 올렸다. 이 작품은 배경을 동해안의 작은 마을 주문진으로 설정하고 강릉 사투리를 적극적으로 사용하여 청중

손양원

의 좋은 반응을 얻었다. 로얄오페라단이 '임진왜란 발발 420주년'을 맞아 제작한 창작 오페라 〈아! 징비록〉의 서울 KBS홀 공연은 예술, 사회, 교육적 가치를 인정받아 공연 영상이 국립영상물자료원에 비치되었고, '제5회 대한민국오페라대상' 창작 부문에서 우수상을 수상했다.

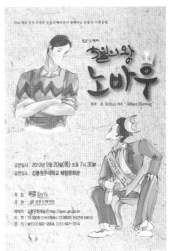

5월의 왕 노바우

인씨엠예술단은 비탈리니의 〈다윗 왕〉을 세계 초연하였다. 이 공연은 입체적이고 드라마틱한 음악과 오페라 가수들의 탄탄한 연기 및 가창으로 좋은 평가

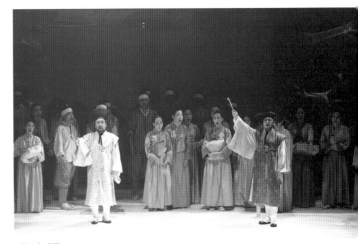

아! 징비록

를 받았다. 에이디엘(ADL)은 연세대학교 노천극장에서 정명훈 지휘, 나딘 뒤포 및 장수동 연출로 푸치니

의 〈라 보엠〉을 무대에 올렸다. 이 공연은 안젤라 게오르규와 비토리오 그리골로라는 호화 출연진과 국내 첫 야외 원형극장 오페라로 주목을 받았으나 고가 티켓 논란을 겪었고, 결국 티켓 판매 부진으로 인해 공연이 축소되는 해프닝을 겪었다.

2009년 메트로폴리탄 오페라 상영에 이어, 멀티플렉스 메가박스는 오스트리아 브레겐츠의 호수 위 무대에서 펼쳐지는 오페라 축제 '브레겐츠 페스티벌'(Bregenzer Festspiele)의 국내 최초 독점 상영을 시작했다.

▌ 2013년: 바그너와 베르디 탄생 200주년의 해

2013년은 바그너와 베르디 탄생 200주년이 되는 해였다. 음악가들뿐 아니라 서양고전음악 애호가들과 음반업계에서도 이미 그 전해부터 바그너와 베르디에 대한 기대감을 보였다. 그러나 바그너와 베르디가 둘 다 오페라 작곡가로서 명성을 얻고 있음에도 불구하고 세간의 관심은 거의 전적으로 베르디에게 쏠렸다. 그러한 이유에 대해서는 당시 언론이 보도한 서울시오페라단 이건용 단장의 인터뷰를 통해 짐작할 수 있다. 그에 따르면, 베르디 오페라는 캐릭터가 분명하고 극적 구성이 확실하며 대중의 입맛을 고려한 근사한 선율과 가사를 갖고 있기 때문에 대중의 인기를 얻고 있다. 반면에 바그너 오페라는 짧게는 4시간, 길게는 4일 동안 공연되는 방대한 규모의 복잡다단한 이야기가 다소 난해한 선율 위에서 펼쳐지기 때문에 한국에서 거의 관심을 얻지 못했다

서울오페라앙상블은 세종체임버홀에서 공연된 '비바 베르디'(Viva Verdi)로 베르디 200주년 기념 공연들 중 가장 먼저 테이프를 끊었다. 하루 3시간 30분씩, 총 7시간을 연주하는 릴레이 무대로 베르디의 26개 오페라 작품에서 주요 아리아를 추린 41곡이 공연되었다. 베르디의 오페라는 다른 작곡가들에 비하면 그나마 매우 다양하게 공연되어온 편에 속하지만, 국내 대극장에서는 지금까지 총 26편 중 〈라 트라비아타〉, 〈리골레토〉, 〈아이다〉를 위시한 16편만 공연되어 왔다. 그러나 이 공연에서는 그동안 한국에서 공연되지 않았던 〈오베르토〉, 〈조반나

다르코〉, 〈레냐노 전쟁〉, 〈시칠리아섬의 저녁기도〉와 같은 낯선 작품들의 아리아가 포함되어 오페라작곡가 베르디의 작품세계를 전체적인 관점에서 조망할 수 있는 기회를 제공했다는 점이 특기할 만하다.

국립오페라단은 베르디의 희극 〈팔스타프〉와 비극 〈돈 카를로〉를 무대에 올려 그의 작품의 양면성을 감상할 수 있는 기회를 만들었다. 반면에 서울시오페라단은 〈아이다〉를 공연하면서 다수의 참여를 이끌어내기 위해 시민합창단을 모집하여 프로 성악가들과 아마추어가 한 무대에 오르는 획기적인 공연을 시도하였다. 한편, 뉴아시아오페라단은 베르디 탄생 200주년 기념 오페라로 〈라 트라비아타〉를 부산문화회관 대극장에서 공연하였고, 라벨라오페라단은 〈일 트로바토레〉를, 솔오페라단은 〈나부코〉를 예술의전당 오페라극장 무대에 올렸다.

바그너 탄생 200주년 기념공연 중 가장 주목할 만한 공연은 국립오페라단의 〈파르지팔〉 한국 초연이었다. 이 공연은 독일 바이로이트페스티벌(Bayreuther Festspiele) 등 세계 주요 오페라무대에서 '최고의 베이스'로 전성기를 구가하는 연광철의 첫 국내공연이기도 했다. 그는 이 공연에서 바이로이트페스티벌에서도 큰 호평을 받았던 구르네만즈를 맡았고, 연출은 2002~2007년 동 페스티벌에서 〈탄호이저〉를 연출한 바 있는 연출가 필립 아홀로가, 지휘는 독일 슈투트가르트국립극장 수석지휘자를 역임한 바 있는 로타 차그로섹이 담당했다. 이렇듯 주

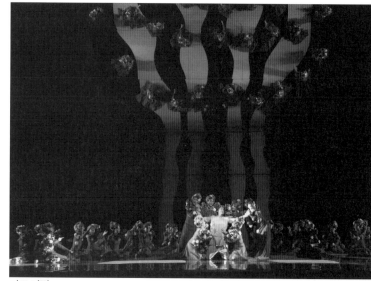

파르지팔

요 배역과, 지휘자, 연출자 등을 바그너 오페라 전문 인력으로 충당했던 이 공연은 완성도적인 측면에서 좋은 평가를 받았다. 관객의 호응도 그만큼 높아 3일간 유료 객석 점유율 88%로 4,500석이 가득 채워졌다. 국립오페라단은 이 공연을 계기로 바그너의 오페라 작품을 레퍼토리화 하여, 바그너가 20여 년에 걸쳐 완성한 〈니벨룽의 반지〉 4부작을 2015년부터 매년 차례로 공연하고자 계획을 세웠으나 성사되지는 않았다.

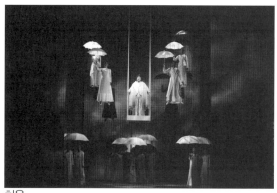
처용

이 해의 '대한민국오페라페스티벌'에서는 총 5개 작품 중 3개가 베르디 오페라였다. 조선오페라단이 〈라 트라비아타〉를, 서울오페라앙상블이 〈운명의 힘〉을, 노블아트오페라단이 〈리골레토〉를 공연했고, 고려오페라단은 박재훈의 〈손양원〉, 국립오페라단은 이용조의 〈처용〉을 무대에 올렸다. 이 공연들 중 〈처용〉은 특정 인물을 상징하는 음악적 주제를 바탕으로 작품을 구성하는 바그너의 유도동기(Leit-motif) 기법으로 작곡되어 26년 전 초연 당시 큰 화제를 모았던 작품이다. 이 작품은 1987년 국립오페라단이 위촉·초연한 이래 몇 차례 공연되어 왔으나, 2013년 공연에서는 작곡가 자신이 현대의 관객에 맞게 새로운 관점으로 재해석한 개정판의 형태로 공연되었다. 사치와 향락에 빠진 신라 말기의 시대상을 물질만능주의가 팽배한 현대사회로 해석한 개정판은 향락과 번영 속에 공존하는 공허함을 한국적인 색채가 가미된 미니멀한 무대로 표현하였다.

'제11회 대구국제오페라축제'는 베르디와 바그너의 탄생 200주년을 맞아 초연, 처음, 앞서가는 것을 의미하는 '프리미에르'(Premiere)를 주제로 열렸다. 개막작으로는 베르디의 〈운명의 힘〉을 공연했

으며, 이탈리아 살레르노 베르디극장의 성악가들이 참여한 푸치니의 〈토스카〉와 전년도에 초연되었던 창작오페라 〈청라언덕〉이 재연되었다. 또한 국립오페라단이 베르디의 〈돈 카를로〉와 독일 칼스루에국립극장이 현지 성악가와 현대적 감각으로 재해석한 바그너의 〈탄호이저〉를 공연했다. 그 외 주제가 있는 오페라 컬렉션 무대로 아마추어 성악가들이 출연하는 〈봄봄〉과 살롱오페라 〈마브라〉가 공연되었다.

서울시오페라단은 이 해부터 신진 성악가들에게 무대를 마련해주고 청중들과의 소통을 이끌어내고자 쉽고 재미있는 해설을 덧붙여 주요 오페라의 대표적인 아리아를 공연하는 '오페라 마티네'(Opera Matinée)를 시작하였다. '마티네'는 이른 시간대의 공연을 의미하는 말로, 저녁시간대가 아닌 오전에 매월 1회 정기적으로 공연이 이루어진다. 첫 해에는 〈마술피리〉, 〈라 트라비아타〉, 〈코지 판 투테〉, 〈돈 조반니〉의 아리아가 공연되었다.

더뮤즈오페라단은 클래식뿐 아니라 살사, 재즈, 로큰롤과 같은 춤과 음악이 곁들여진 반즈의 가족오페라 〈마일즈와 삼총사〉를 무대에 올려 호응을 얻었다. 경북오페라단은 2003년 경주세계문화엑스포를 기념해 야외오페라로 제작된 진영민의 〈에밀레, 그 천년의 울음〉을 실내오페라로 개작하여 공연하였으며, 뮤직씨어터슈바빙은 로시니의 〈랭스로 가는 길〉을 국내 초연하였다.

▌2014년: 슈트라우스 탄생 150주년, 셰익스피어 탄생 450주년의 해

2014년은 리하르트 슈트라우스 탄생 150주년을 기념하는 행사들이 해외 곳곳에서 개최되었으나, 국내 오페라계에서는 '대한민국오페라페스티벌'에 참가하여 예술의전당 오페라극장에서 공연된 한국오페라단의 〈살로메〉 공연이 유일했다. 이 작품의 국내 공연은 2008년 카를로스 바그너(Carlos Wagner)가 연출한 국립오페라단의 〈살로메〉 이후 처음이었다. 이 작품은 선정성으로 유명한 작품이지만, 한국오페라단은 그리그의 〈페르 귄트〉 중 '오제의 죽음'을 공연 전에 연주하여 세월호 희생자들을 추모한 후 공연을 시작했다.

살로메

국립오페라단은 셰익스피어 탄생 450주년을 맞아 구노의 〈로미오와 줄리엣〉과 베르디의 〈오텔로〉를 비롯한 셰익스피어의 작품 2편을 공연하였다. 또한 아흐노 베르나르 연출의 〈라 트라비아타〉를 공연함으로써 인간과 사회의 폭력성을 통해 베르디 작품 내면의 메시지를 전달하고자 하였다.

이 해의 '제5회 대한민국오페라페스티벌'에서는 앞에서도 언급했듯이 한국오페라단의 〈살로메〉이외에는 리하르트 슈트라우스나 셰익스피어 관련

오페라는 없었고, 글로리아오페라단이 〈나비부인〉을, 강화자베세토오페라단이 〈삼손과 데릴라〉를 무대에 올렸다. 또한 한반도에 서양 종교인 천주교가 전래되는 과정에서 발생한 1801년 신유박해를 주된 배경으로 하는 〈루갈다〉도 호남오페라단에 의해 공연되었다.

'제12회 대구국제오페라축제'에서는 개막작으로 푸치니의 〈투란도트〉가 공연되었고 국립오페라단의 시즌 작품 〈로미오와 줄리엣〉도 대구오페라하우스의 무대에 올랐다. 이탈리아 살레르노 베르디극장은 2013년에 이어 〈라 트라비아타〉로 다시 내한했으며, 독일 칼스루에국립극장의 〈마술피리〉도 무대에 올랐다. 또한 영남오페라단은 민간단체 공모를 통해 선정되어 〈윈저의 명랑한 아낙네들〉로 축제에 참여했다. 이밖에도 아마추어오페라, 살롱 오페라 등 특징적인 작품들로 구성된 오페라 컬렉션, 오페라 콘서트 〈진주조개잡이〉 등 다양한 종류의 공연들과 미리 보는 오페라축제, 폐막콘서트, 오페라 클래스 등 특별 부대행사들도 기획되어 동 축제가 점차 짜임새 있게 자리를 잡아가고 있음을 보여주었다.

서울시오페라단은 2013년 세종카메라타 오페라 리딩 공연으로 〈달이 물로 걸어오듯〉, 〈당신이야기〉, 〈로미오 대 줄리엣〉, 〈바리〉 등 4작품을 선정하여 공연하고, 이후 수정 보완 과정을 거쳐 최우정의 〈달이 물로 걸어오듯〉을 2014년도 무대에 올렸다. 아내와 함께 아내의 의붓어머니와 여동생을 살해하고 암매장했던 한 남자의 실제 사건을 바탕으로 작가 고연옥이 구상한 이 작품은 작곡가 최우정에 의해 실험적이면서도 흥미로운 작품으로 탄생했다.

로미오와 줄리엣

달이 물로 걸어오듯

이 작품 속에서 음악은 노래를 반주하거나 상황을 묘사하는 등의 배경 역할에 머무르지 않고 음악의 모든 요소, 즉 음색, 화성, 리듬, 음역, 텍스처 등이 독자적으로 또는 상호작용하여 특정한 말을 하도록 구성되었다.

서울오페라앙상블의 번안오페라 〈서울＊라 보엠〉은 5월의 광주를 소재로 한 작품으로 장수동이 번안을 맡아 '우리의 얼굴을 한 오페라 시리즈'로 내놓은 작품이다. 1980년대 광주의 병원에서 부상자를 치료하다 그 상황을 견디지 못해 갈등하는 전직 간호사 이하영과 계엄군 출신의 젊은이 노한솔을 중심으로 전개되는 이 오페라는 2001년 공연 당시 미국CNN방송에 소개될 정도로 반향을 일으켰으나 국내에서의 반응은 극명하게 갈렸다.

'제7회 대한민국오페라대상'에서 대상을 수상한 글로리아오페라단의 〈나비부인〉은 주인공 초초상이 등장하는 공간을 순수하면서도 절대적인 백색을

서울＊라 보엠

사용하여 표현하였으며, 전체적인 무대를 동양 건축의 주가 되는 목재의 질감으로 표현하여 주목을 받았다. 글로벌아트오페라단은 조르다노의 〈안드레아 셰니에〉를 대전에서는 초연으로, 국내에서는 두 번째로 무대에 올렸다.

제16회를 맞은 '한국소극장오페라축제'에서는 라벨라오페라단이 모차르트의 〈피가로의 결혼〉을 새로운 해석과 연출로 공연했고, 오페라카메라타서울이 로시니의 〈신데렐라〉를, 서울오페라앙상블이 글루크의 〈오르페오와 에우리디체〉를 공연했다. 예울음악무대는 공석준의 창작오페라 〈결혼〉과 푸치니

의 〈잔니 스키키〉를 번안한 〈김중달의 유언〉을 연달아 무대에 올렸다. 〈김중달의 유언〉은 땅 투기로 졸부가 된 김중달 노인의 죽음을 배경으로 한국사회의 모습을 그려내어 청중의 긍정적인 반응을 얻었다. 또한 특별 행사로서 '한국오페라 길 위에서 묻다'라는 제목으로 한국오페라를 재조명하는 세미나도 열렸다.

▍2015년 : 광복 70주년 기념의 해

김중달의 유언

2015년 광복 70주년을 맞아 뮤지컬, 연극을 포함한 다양한 장르에서 역사 소재 작품들이 쏟아졌고 흥행 성적도 좋은 편이었지만 오페라계는 다소 잠잠한 편이었다. 국립오페라단은 2002년 초연된 박영근의 〈고구려의 불꽃–동명성왕〉의 개정 버전인 〈주몽〉을 '제6회 대한민국오페라페스티벌'에 참가하여 공연했다. 고구려 건국신화를 바탕으로 영웅 주몽의 일대기를 다룬 이 작품은 초연 때보다 대중과의 소통의 접점을 늘리기 위해 재미에 중점을 두어, 역사적인 내용을 줄이고 사랑과 가족 이야기를 담은 아리아를 증가시키는 방향으로 개정되어 공연되었다.

로얄오페라단은 광복 70주년 기념 창작오페라로 이철우의 〈김락〉을 안동문화예술의전당과 서울 KBS홀에서 공연하였다. 김락(1862-1929)은 2001년 뒤늦게 건국훈장 애족장이 추서된 여성독립운동가

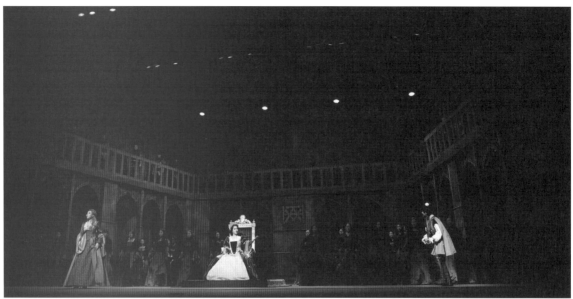

안나 볼레나

로 경상북도 독립운동기념관장 김희곤 교수가 발굴해 낸 인물이다.

라벨라오페라단은 도니제티의 〈안나 볼레나〉를 예술의전당 오페라극장에서 한국 초연하였다. 이 작품이 화려한 무대장치와 오페라 가수의 상당한 역량을 요구하는 작품이기 때문에 서구에서도 자주 공연되지 않는 작품이라는 점을 감안한다면, 이러한 대형 작품을 민간오페라단이 초연했다는 점은 특기할 만하다. 이 작품은 개막 7개월 전, 일반 관객의 펀딩을 통해 공연을 제작하는 '안나 볼레나 펀드'를 진행해 제작 단계부터 관객이 직접 참여하는 새로운 시도로도 주목을 받았다.

2015년 '제6회 대한민국오페라페스티벌'은 솔 오페라단의 〈일 트리티코〉, 누오바오페라단의 〈아드리아나 르쿠브뢰르〉 등 한국에서 자주 공연되지 않는 오페라들을 공연하면서도 객석의 좋은 반응을 이끌어냈다. 개막작인 무악오페라단의 〈피가로의 결혼〉에서는 성악가 홍혜경이 백작 부인인 로지나 역으로 10년 만에 고국 오페라무대에 섰고, 뉴욕 메트로폴리탄에서 활동하는 폴라 윌리엄스가 연출을 맡았다. 서울오페라앙상블은 2009년 '대한민국오페라대상'을 받은 바 있는 로시니의 〈모세〉를 현대로 배경을 바꿔 '대한민국오페라페스티벌'에 출품했다. 동 오페라는 홍해가 갈라지는 장면을 입체적 영상으로 재현하여 한국 오페라 연출 방식의 외연을 넓혀주었으며, 그 장면에서 세월호를 상징하는 노란 배

피가로의 결혼

일 트리티코

아드리아나 르쿠브뢰르

모세

를 등장시켜 그것을 건져 올리는 장면을 설정한 것
도 특기할 만하다. 이는 21세기의 불확실한 지구촌
의 미래와 당면한 사건 사고로 슬픔에 잠긴 현재의
세상으로부터의 구원을 상징적으로 보여준 것으로,
오페라 공연의 사회적 역할과 '진실을 견인하는' 예
술가들의 책무를 다시 한 번 생각할 수 있게 한 사건
이었다.

이 해의 '제13회 대구국제오페라축제'에서는
대구 오페라하우스 자체 제작 작품으로 개막작 〈아
이다〉와 진영민의 창작오페라 〈가락국기〉가 무대에
올랐다. 해외 초청오페라로는 독일 비스바덴극장이
음악감독인 지휘자, 주역가수들, 무대장치와 소품
까지 들여와 바그너의 〈로엔그린〉을 공연했으며, 지
역오페라단인 영남오페라단의 〈리골레토〉, 국립오
페라단의 〈진주조개잡이〉도 함께 공연됐다. 이중 〈가

락국기〉는 광복70주년을 맞아 독도가 우리 땅임을
입증하는데 결정적인 증거가 될 책인 「가락국기」를
찾아가는 과정을 그린 작품으로, 이 작품의 공연은
시교육청의 협조 아래 각급학교 학생들을 위한 오
픈리허설 공연을 실시하여 청중의 많은 관심을 받
았다.

2015년 국립오페라단이 11월 18일, 20일,
21일 3회에 걸쳐 공연한 〈방황하는 네덜란드인〉
은 국내 최초의 독일어 전막 공연이었으며, 바그
너 작품의 원형 그대로 3막이 휴식 없이 진행됐다.
2013년 〈파르지팔〉에서 구르네만츠 역할을 맡았던
연광철은 이 공연에서 카리스마 넘치면서도 속물스
러운 달란트 선장 역을 맡아 열연하였다. 이 작품의
국내 초연은 1974년 국립오페라단에 의해 이루어
졌는데, 그 당시 이 작품의 제작 공표는 1969년에
이루어졌으나 여러 가지 사정으로 5년이 지난 후에
나 이 작품이 무대에 올려질 수 있었다고 전해진다.
따라서 이 작품은 당시 우리 오페라계의 현실이 그
만큼 매우 척박했다는 사실을 실증해주는 작품이기
도 하다.

국립오페라단은 또한 이 해에 무대에서부터 의
상, 조명, 안무까지 총괄적으로 작품을 연출하는 스
테파노 포다의 〈안드레아 셰니에〉를 공연하였다. 이
공연에서는 아름답게 장식된 샹들리에가 뒤집어지
면서 거미의 뼈대처럼 드러나게 함으로써 귀족사회

방황하는 네덜란드인

와 귀족을 증오하던 하인 제라르의 마음을 상징적으로 표현했다.

서울시오페라단은 몬테베르디의 〈오르페오〉를 국내 초연했다. 바로크 음악감독을 중심으로 이 작품이 작곡된 당시의 음향과 분위기를 재현하고자 많은 토론을 거쳐 작품을 무대에 올렸다. 연주를 맡은 바흐 콜레기움 서울은 쳄발로나 류트 같은 원래의 바로크 악기를 제외하면 굳이 당대 악기를 사용하지 않았지만 소박하면서도 기품 있고 정제된 연주로 초기 바로크 오페라 음악의 특성과 장점을 충분히 전달해 주었다.

오르페오

뮤직씨어터슈바빙은 해마다 전라도 남원에서 열리는 '제85회 춘향제'에서 현제명의 〈춘향전〉을 무대에 올렸다. 이 공연은 전년도에 개최된 춘향제에서 동 오페라단이 [오페라 〈춘향〉 갈라쇼]를 공연한 이후, 관객의 호응에 힘입어 전막 오페라로 공연되었다는 점이 특기할 만하다.

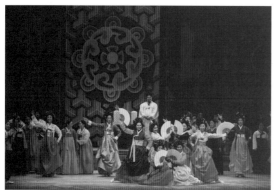
선비

조선오페라단이 공연한 백현주의 〈선비〉는 2015년 '대한민국창작오페라페스티벌'에서 초연되어 최우수작품으로 선정되었고, '2015년 대한민국오페라대상'에서는 한국 창작오페라로는 최초로 대상을 받았다. 울산싱어즈오페라단은 울산문화예술회관에서 모차르트의 〈피가로의 결혼〉을 번안한 〈썸타는 박 사장 길들이기〉를 공연하였고, 대구오페라단은 수성아트피아 용지홀에서 모차르트의 〈마술피리〉를 공연하였다. 또한 성남문화재단은 연말 공연으로 크리스마스 가족오페라 〈헨젤과 그레텔〉을 성남아트센터 앙상블시어터에서 공연하였다.

▎2016년: 오페라 공연의 다양성 추구

마술피리

2016년에는 4개국의 언어가 다른 오페라를 하나의 축제에서 보여주기 위한 취지로 '세계4대오페라축제'가 시작되었다. 제1회 축제에는 광림아트센터 장천홀에서 현제명의 〈춘향전〉, 비제의 〈카르멘〉, 베르디의 〈라 트라비아타〉, 모차르트의 〈마술피리〉가 공연되었다. 새로운 오페라축제가 생기는 것은 오

라 트라비아타

페라에 대한 대중의 관심을 반영한다는 점에서 긍정적이지만, 단순히 4개 국가의 작품을 하나씩 선정하기보다는 일관적인 주제를 설정하는 등 축제의 정체성을 확립하기 위한 고민이 필요할 것으로 보인다. '대구국제오페라축제'나 '대한민국오페라축제'와 확실하게 차별화되는 정체성을 만들어나가는 것이 차후의 과제일 것으로 생각된다.

'제7회 대한민국오페라축제'에서는 한국오페라단이 헨델의 〈리날도〉를, 강화자베세토오페라단이 베르디의 〈리골레토〉를, 글로리아오페라단이 비제의 〈카르멘〉을 공연했다. 또한 강숙자오페라라인이 바람의 〈버섯피자〉를, 자인오페라앙상블이 성세인의 〈쉰 살의 남자〉를 공연했다.

이 해의 '제14회 대구국제오페라축제'의 개막작은 대구오페라하우스와 광주시오페라단이 함께 제작한 〈라 보엠〉이었다. 글루크의 〈오르페오와 에우리디체〉, 푸치니의 〈토스카〉, 비제의 〈카르멘〉을 비롯하여, 독일 본국립극장이 자체 제작한 베토벤의 〈피델리오〉도 공연되어 다양한 오페라 작품들을 한 자리에서 볼 수 있는 기회가 되었다. 간소한 반주와 간단한 해설을 곁들인 살롱오페라로는 스트라빈스키

의 〈오이디푸스 왕〉이 무대에 올랐다.

국립오페라단은 4월, 예술의전당 오페라극장에서 드보르자크의 〈루살카〉를 국내 초연했다. 이 공연은 국내 첫 체코어 오페라 공연으로서 체코 판 인어공주의 이야기를 대중적인 어법으로 담아냈다. 민속음악을 연상시키는 듣기 편안한 멜로디를 바탕으로 3막을 각각 몽환적인 푸르름-강렬한 검붉음-재만 남은 듯한 회색빛이라는 대조적인 색깔로 표현한 무대장치를 통해 대중성을 확보하면서 좋은 반향을 얻었다. 5월에는 LG아트센터에서 18세기 바로크 오페라인 비발디의 〈오를란도 핀토 파쵸〉를 아시아 초연했다. 1714년 이탈리아에서 초연된 이 작품은 이탈리아를 비롯한 해외 무대에서도 자주 만나기 어려운 작품이라는 점에서 특기할 만하다. 또한 11월에는 바그너의 〈로엔그린〉을 예술의전당 오페라극장 무대에 올렸다. 이 작품의 연출을 맡은 카를로스 바그너는 그리스 시대 원형극장이자 동시에 현대 국회의사당 본관을 상징하는 디자인을 차용하고, 등장인물의 의상을 현대적으로 재해석하고, 조명을 활용해 선과 악, 신진세력과 구세력의 대비를 극대화함으로써 당시 한국사회를 뜨겁게 했

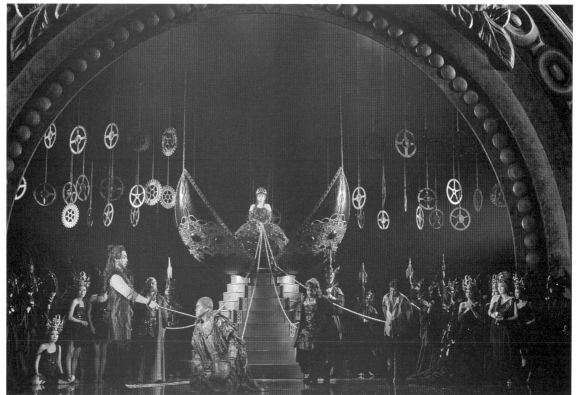

오를란도 핀토 파쵸

로엔그린

던 정치적 현실을 담은 연출로 주목을 받았다. 그러나 이 공연은 13억 가까운 예산을 들였으나 예산의 1/10에도 못 미치는 수입으로 국립오페라단의 방만한 경영에 대한 질타를 받았던 공연이기도 하다.

서울시오페라단은 2월, 전년도인 2015년 두 번째 리딩 공연을 통해 최종 선정된 최명훈의 〈열여섯 번의 안녕〉을 무대에 올렸다. 남자가 사별한 아내의 무덤에 찾아가 아름답고 애틋한 추억들에 대해 이야기하며 시작되는 이 작품은 인간관계에서 나타나는 소통과 불통의 언어를 만날 수 없는 부부간의 대화로 풀어냈고, 서양음악의 보편적 언어부터 현대적 음악 어휘, 그리고 전통 음악에서 느껴지는 한국적 '한'을 담고자 했다. 또한 7월에는 벤자민 브리튼의 단막오페라 〈도요새의 강〉이 공연되었다. 이 작

도요새의 강

품은 '이 오페라가 이 땅의 아픔들에게 조금이나마 위로가 되길 바랍니다.'라는 해설로 시작되는데, 주인공인 아이를 잃고 미쳐버린 여인을 바라보는 주변 인물들의 시각을 통해 현실적 아픔에 대한 치유를 모색한다. 즉, 뱃사공과 수도승을 비롯한 주변 인물들은 적대감이나 조롱보다는 일관된 측은지심을 가지고 그 여인을 바라보며, 마침내 그 여인의 한

을 토해낼 수 있도록 도와주는 역할로 설정하여 이 작품을 통해 세상의 보편적 아픔과 슬픔을 위로하고자 했다. 2016년 '오페라 마티네'에서는 〈돈 조반니〉, 〈카발레리아 루스티카나〉, 〈운명의 힘〉, 〈마농 레스코〉, 〈사랑의 묘약〉, 〈비밀결혼〉, 〈팔리아치〉, 〈세빌리아의 이발사〉, 〈로미오와 줄리엣〉, 〈돈 파스콸레〉가 공연되어 점차 레퍼토리의 폭이 넓어짐을 보여주었다.

뉴서울오페라단은 한중 FTA 체결 기념 글로벌 창작오페라 〈사마천〉을 국립극장 해오름극장에서 초연하였다. 이 작품은 중국 전한시대 역사가로 궁형을 견뎌내며 중국을 대표하는 역사서 「사기」를 펴낸 사마천의 일대기를 담았으며, 사마천의 고향인 중국 산시성(陝西省) 한청(韓城)시의 지원을 받아 한중 합작으로 제작되었다. 이 공연을 통해 '역사'라는 매개물로 인간사회의 실상과 본성을 드러낸 사마천의 정신과 메시지가 오페라로 재조명되었다.

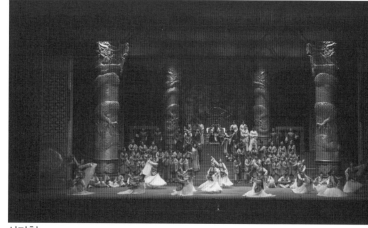
사마천

라벨라오페라단은 고전 설화 〈심청전〉을 현대적 시각으로 각색하고, 판소리, 아리랑, 강강술래 등의 전통 가락을 접목시킨 최현석의 〈불량 심청〉을 꿈의숲아트센터 퍼포먼스홀에서 공연하였다. 이 공연은 우리의 정서가 깃든 고전 설화를 대중에게 친숙한 오페라로 만들고자 하는 취지가 반영된 첫 실험적 무대였다. 누오바오페라단은 '제2회 대한민국창작오페라페스티벌' 선정작인 서순정의 〈미호뎐〉을 국립극장 해오름극장에서 공연하였다. 이 작품은 전해 내려오는 구미호 설화를 바탕으로 인간의 사랑, 갈등, 탐욕에 대한 질문들을 던지고자 하였다.

미호뎐

꼬레아오페라단은 차이코프스키의 〈예브게니 오네긴〉을, 글로벌오페라단은 '서귀포오페라축제'에서 〈나비부인〉을 무대에 올렸다.

롯데시네마는 라 스칼라와 파리국립오페라단의 최신작품을 상영하는 '오페라 인 시네마'(Opera in Cinema)를 시작하였다. 레퍼토리는 이탈리아와 프랑스 관객을 위한 라인업이기 때문에 〈라 트라비아타〉와 같이 친숙한 작품뿐 아니라 베르디의 〈잔 다르크〉, 푸치니의 〈서부의 아가씨〉와 같은 낯선 작품들도 상당수 포함되었다. 이러한 시도는 오페라 본고장의 공연을 영화관에 그대로 가져온다는 점에서 오페라 애호가의 관심을 사기에 충분하다. 장기적으로 이러한 새로운 형태의 관람 경험이 한국 오페라 청중의 취향을 바꾸게 될지, 영화관이 한국 청중의 기호에 맞게 오페라 작품을 선별적으로 수입하게 될지 귀추가 주목된다.

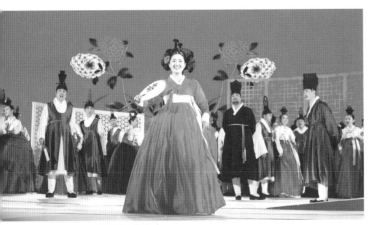
동백꽃 아가씨

▍2017년: 창작오페라에 대한 새로운 접근

2017년에 가장 대중적인 관심을 모았던 작품은 2018년 평창동계올림픽대회 성공을 기원하는 특별 공연으로 개최된 야외오페라 〈동백꽃 아가씨〉였다. 이 작품은 베르디의 〈라 트라비아타〉를 개작한 작품으로, 전 세계인이 사랑하는 서양의 고전오페라에 한국적 감각을 입혀 한국 전통 문화예술의 아름다움과 우수함을 전 세계에 알리겠다는 취지로 공연되었다. 그러나 예산 25억 원이 투입된 이 공연은 18세기 프랑스 귀족사회인 원작의 배경을 조선 정조 시대 양반사회로 바꾸고 정상급 제작진과 출연진을 대거 등용하였지만, 지나치게 자의적인 작품 해석으로 비판을 받았다.

'제15회 대구국제오페라페스티벌'은 '오페라와 인간'을 주제로 개최되었다. 개막작인 〈리골레토〉에 이어 대구오페라하우스와 대만국립교향악단이 합작한 푸치니의 〈일 트리티코〉가 공연되었으며, 대구오페라하우스가 제작한 베르디의 〈아이다〉, 2009년에 초연한 창작오페라를 보완해서 새롭게 탄생시킨 작품인 조성룡의 〈능소화, 하늘꽃〉이 메인 작품으로 공연되었다. 그 외 콘서트 형식의 오페라 공연으로 바그너의 〈방황하는 네덜란드인〉과 요한 슈트라우스 2세의 〈박쥐〉가 공연되었다.

이 해의 '제8회 대한민국오페라페스티벌'에서는 무악오페라단이 〈토스카〉를, 노블아트오페라단이 〈자명고〉를, 솔오페라단이 〈카발레리아 루스티카나 & 팔리아치〉를, 국립오페라단이 〈진주조개잡이〉를 무대에 올렸다. 또한 하트뮤직은 임희선의 창작오페라 〈고집불통 옹〉을, 그랜드오페라단은 〈봄봄〉과 〈아리랑난장굿〉을 공연했다. 이중 〈아리랑난장굿〉은 〈봄봄〉의 극 중 인물 길보의 '장가보내기 프로젝트'라는 부제로 밀양백중놀이와 풍물 판굿, 민요 아리랑이 어우러져 전통 연희의 가무악적 특성을 보여주는 작품이다.

2017년의 '제19회 소극장오페라축제'는 앞으로 이 축제의 미래와 방향성을 다시 한 번 되짚어보는 계기가 되었다. 1999년 처음 시작된 이 축제는 원칙적으로 신작을 무대에 올리도록 되어 있었고, 공석준의 〈결혼〉, 김경중의 〈사랑의 변주곡〉과 같

은 창작오페라를 적극적으로 무대에 올리거나 로시니의 〈비단사다리〉 같은 작품들을 국내 처음으로 소개해왔다. 하지만 이 해에는 개막 공연에서 [오페라부파 & 창작오페라 갈라콘서트]를 개최한 것 이외에는 〈피가로의 결혼〉, 〈세빌야의 이발사〉, 〈돈 파스콸레〉 등 모두 기존의 레퍼토리에서 크게 벗어나지 않았다. 축제의 지속적인 발전을 위해 안정적인 예산확보와 함께 다양한 창작오페라와 오페라 부파들이 엄선될 수 있는 체제가 마련되어야 할 것이다.

2017년 '세계4대오페라축제'에서는 레하르의 〈메리 위도우〉, 도니제티의 〈사랑의 묘약〉, 이용탁의 〈청〉, 구노의 〈파우스트〉, 푸치니의 〈투란도트〉가 공연되어 2016년보다 폭넓은 작품 선정을 보여주었다. 이 축제에 참가한 가온오페라단의 〈청〉은 판소리 〈청〉의 대본을 바탕으로 한국의 전통적인 설화와 선율을 서양 오페라에 접목시킨 작품으로, 기존

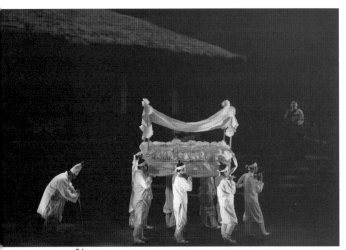

청

의 오페라의 형식에 창극적 요소를 더하고 방언을 사용하여 토착적인 정서를 강조하였다.

국립오페라단은 이 해의 첫 작품으로 〈팔리아치 & 외투〉를 무대에 올렸다. 레온카발로의 〈팔리아치〉와 푸치니의 〈외투〉 두 작품 모두 19세기 말부터 20세기 초반 이탈리아에서 등장한 사실주의 오페라의 대표작으로, 이탈리아 연출가 페데리코 그라치니는 〈팔리아치〉의 무대를 초라한 시골의 유랑극단에서 1950~60년대 뉴욕 브로드웨이의 화려한 뮤지컬극장으로 바꾸고, 〈외투〉의 무대를 파리 세느강의 선착장에서 시골 강가의 하역창고로 바꾸어 생동감 있는 무대로 만들었다. 또한 이어서 무소르그

보리스 고두노프

스키의 〈보리스 고두노프〉를 무대에 올렸다. 국내에서 이 작품이 공연된 것은 1989년 러시아 볼쇼이극장의 내한 공연 이후 28년 만이며, 특히 국내 오페라단이 직접 이 작품을 제작해 무대에 올린 것은 이 공연이 처음이라는 점에서 의미를 찾아볼 수 있다. 5월에는 비발디의 〈오를란도 핀토 파쵸〉가 6월에는 비제의 〈진주조개잡이〉가 앙코르 공연으로 무대에 올랐다.

글로리아오페라단은 푸치니의 고향인 루까시립극장, 푸치니재단과 공동 제작한 〈마농 레스코〉를 예술의전당 오페라극장에서 공연했다. 마르코 발데리의 지휘, 루까시립극장 예술감독 겸 연출가 알도 타라벨라가 연출을 맡았다. 이 오페라단은 공연 이외에도 푸치니재단과 박물관에서 온 푸치니의 유품

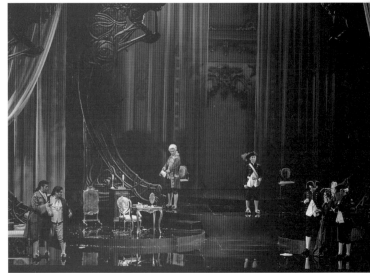

마농 레스코

과 의상, 소품을 전시하고, 〈마농 레스코〉 초연 때 사용된 원작 대본과 무대의상, 사인이 포함된 자필 편지 등을 담은 비디오를 방영하였다.

성남문화재단은 바그너의 〈탄호이저〉를 공연했다. 이 작품은 1979년 국립오페라단이 한국어로 공연한 이래 38년 만에 무대에 오른 작품으로, 바그너 전문 가수들의 출연으로 완성도 있는 무대를 선보였다.

2017년 서울오페라앙상블이 무대에 올린 고태암의 〈붉은 자화상〉과 나실인의 〈나비의 꿈〉은 자신의 의지와 관련 없이 정치적 궁지에 몰렸지만 결국 이를 극복하고 더 큰 예술성을 추구하는 각기 다른 시대의 두 예술가들을 다뤘다. 〈붉은 자화상〉은 시대와의 불화를 견디며 불후의 자화상을 남긴 조선시대 화가 공재 윤두서의 파란만장한 삶을 그린 작품이다. 〈나비의 꿈〉은 윤이상의 탄생 100주년을 기념하는 작품으로 동베를린 간첩단 사건에 연루되어 차가운 서대문 형무소에서 수감 생활을 하는 중에도 끝까지 펜을 놓지 않고 〈나비의 미망인〉을 작곡했던 윤이상의 600일간의 작곡 과정을 그렸다.

호남오페라단은 지성호의 〈달하, 비취시오라〉를 초연하였다. 이 작품은 먼 길을 떠난 남편의 밤길을 염려하는 아내의 애절한 마음을 노래한 〈정읍사〉를 현대적 언어로 각색한 작품이다. 지역의 역사를 작품에 담아 구성원들에게 기억시키고 지역적 정체성

을 지킨다는 의미를 부각시킨 공연이었다.

글로벌아트오페라단은 충남대 정심화홀에서 보통 사람들의 인생을 담은 현석주의 〈대전블루스〉를 공연했다. 이 작품은 대전의 유명 명소와 명물에 담겨있는 이야기를 인생의 의미와 접목해 보통 사람들의 위대한 인생을 그려냈다. 대전의 브랜드 스토리를 만들고자 창작한 작품으로 2017 지역오페라단 공연활동 지원작으로 대전시와 대전문화재단, 대전마케팅공사의 후원을 받았다.

2017년에는 롯데시네마가 작품 수입·배급사인 콘텐숍과 함께 '오페라 인 시네마'(Opera in Cinema)로 영국 로열오페라하우스의 공연실황 상영을 시작했다.

3. 한국 오페라의 해외 공연: 2008-2017

1984년 김봉임 단장이 이끄는 서울오페라단은 한국 오페라 역사상 처음으로 현제명의 〈춘향전〉을 시카고, 디트로이트, 워싱턴, 샌프란시스코 등 미국 4개 도시에서 공연했다. 이후 한국 오페라의 해외 공연은 지속적으로 증가했으며, 2008~2017년 지난 10년 동안에도 한국 오페라는 해외 공연에서 활발한 공연 활동을 보였다.

먼저 창작오페라의 해외 공연을 살펴보면, 첫 한국 창작오페라이자 첫 해외 진출 오페라이기도

나비의 꿈

달하, 비취시오라

한 현제명의 〈춘향전〉 공연이 단연 많은 비중을 차지한다. 뉴서울오페라단은 2008년 일한교류협회 초청으로 현제명의 〈춘향전〉을 일본 신주쿠 문화예술회관에서 공연했다. 이후 동 오페라를 2009년 중국 천진대극원, 2010년 중국 하얼빈 환지오대극원, 2011년 중국 청도대극원에서 공연했다.

솔오페라단은 2008년 한국에서 창작오페라 〈춘향전〉을 현대적 감각으로 재해석한 〈춘향아 춘향아〉를 선보인 뒤, 2009년 이탈리아 제노바에서 열린 세계항만총회에 초청되어 두칼레 궁전에서 동 오페라의 하이라이트를 공연하였고, 같은 해 영국 런던문화원 초청으로 〈춘향아 춘향아〉 아리아의 밤을 열었다. 2014년에는 한국-이탈리아 수교 130주년 기념으로 풀리에 페스티벌에 초청되어 포짜 산타 키아라 오디토리움에서 갈라콘서트 형식으로 이 작품을 공연했다.

강화자베세토오페라단은 2012년 현제명의 〈춘향전〉을 중국 항주대극원에서, 2013년에는 동 오페라를 중국 심천대극원에서 공연하였다. 2014년에는 현제명의 〈춘향전〉과 이영조의 〈황진이〉를 이탈리아 토레 델 라고 푸치니 페스티벌 극장에서 공연하였다. 한편, 서울오페라앙상블은 2011년 한·중 수교 19주년 기념 공연 및 제7회 중국 동북아국제박람회 개막 초청작으로 장일남의 〈춘향전〉을 중국 길림성 장춘국립동방대극장 무대에 올렸다.

다른 창작오페라들도 해외공연의 물꼬를 트기 시작했다. 뉴서울오페라단은 홍연택의 〈시집가는 날〉을 가지고 순회공연의 길에 올랐다. 2012년에는 중국 베이징 21세기오페라극장에서, 2013년에는 중국 광저우 동관시 옥란대극원에서 이 작품을 무대에 올렸다. 2014년 9월에는 상하이 관광페스티벌 개막작으로 중국 상해시 상해대극원에서, 같은 해 10월에는 항주 서호 국제박람회 개막작으로 중국 항주시 항주대극원에서 이 작품이 공연되었으며, 또한 2015년에는 이 작품이 〈이쁜이 시집가는 날〉이라는 제목으로 중국 서안 인민대회당에서 공연되었다.

2015년 그랜드오페라단은 밀라노엑스포 문화행사의 일환으로 밀라노 베르디국립음악원 푸치니

홀에서 이건용의 〈봄봄〉을 공연하였다. 테너 전병호, 소프라노 한경성, 바리톤 박정민 등 성악가들과 소리꾼 안민영이 출연했다.

2016년 조선오페라단은 〈선비〉를 콘서트 형식으로 구성하여 2,300석 규모의 뉴욕 카네기홀 대극장 아이작스턴홀에서 공연했다. 이 작품은 기존 오페라와 달리 단순한 사랑이나 역사이야기를 지양하고 소수서원을 건립하려는 의로운 선비들의 노력을 강조하고 정통 오페라 음악에 한국전통음악 장단인 중중모리와 자진모리를 붙여 하이라이트를 살렸다.

2017년에는 솔오페단이 세계적인 오페라 페스티벌인 '푸치니 페스티벌'(Torre del Lago Festival Pucciniano)에서 창작오페라 〈선덕여왕〉을 공연하였다.

국립오페라단도 한국 창작오페라를 해외에 소개하는 역할을 지속적으로 수행했다. 2011년에는 주일한국문화원과 합작으로 일본 도쿄의 주일한국문화원 한마당홀에서 '아랑설화'를 바탕으로 한 황호준의 창작오페라 〈아랑〉 쇼케이스를 선보였다. 2015년에는 제22회 '터키 아스펜도스 국제오페라 & 발레 페스티벌'에 초청되어 임준희의 〈천생연분〉을 아스펜도스 극장 무대에 올렸다. 같은 해 10월에는 동 오페라를 홍콩에서 개최된 '제5회 한국 10월 문화제'에서 홍콩 필하모닉 오케스트라 연주로 공연하였다.

한국 오페라의 해외 공연에서는 창작오페라의 비중이 크지만, 지난 10년간은 서구오페라 작품의 해외 공연도 눈에 띄게 증가하였다. 서구오페라 작품 중에서 가장 많이 해외로 진출한 작품은 베르디의 〈라 트라비아타〉였다.

2008년 서울시오페라단은 트리에스테 베르디 극장에서 〈라 트라비아타〉를 공연하였다. 이 공연은 서울시오페라단의 이탈리아 데뷔무대로, 2008년 4월 트리에스테 베르디 극장의 관계자들이 서울시오페라단의 〈라 트라비아타〉를 관람한 후 성사되었다는 점에서 뜻 깊은 성과였다. 그 성과는 한 편으로는 1948년 난방 장치도 제대로 되어 있지 않은 시공관에서 한국의 첫 오페라 공연으로 〈라 트라비아타〉를 무대에 올린 이래 이 작품을 수 없이 공연해 온 한국 오페라계 전체의 노력이 집약된 것이라고

도 평할 수 있다.

2012년 대구오페라하우스는 대구국제오페라 축제를 통해 '터키 아스펜도스 국제오페라 & 발레 페스티벌'에 참가하여 〈라 트라비아타〉를 공연했다. 2017년에는 독일 칼스루에국립극장에서 동 극장의 전 극장장 아힘 토어발트가 연출한 프로덕션에 국내 성악가들이 주역으로 참여한 〈라 트라비아타〉 공연을 선보였다. 이 공연은 해외 극장에서 국내 성악가들이 모든 주역을 맡는 경우가 흔치 않다는 점에서 주목을 받았다.

〈라 트라비아타〉 이외에도 다양한 서구 오페라 작품들이 해외에서 공연되었다.

2010년에는 서울오페라앙상블의 아시아 버전의 번안 오페라 〈리골레토〉가 '2010년 베이징국제음악제'에 초청되어 북경의 자금성 중산 음악당에서 막을 올렸다. 20세기 말 난민들이 모여 사는 아시아의 한 항구도시 K를 배경으로, 베르디의 작품 속 계급 갈등을 검은 돈으로 부를 축적한 화교와 베트남 전쟁 난민의 인종 간 대립 구조로 대체한 이 작품은 서구 오페라를 동양적으로 해석해 범 아시아권 오페라 청중의 공감을 얻을 수 있는 가능성을 시사했다. 또한 같은 해에 강화자베세토오페라단이 비제의 〈카르멘〉을 체코 프라하 스테트니극장에서 공연하였다.

2012년에는 국립오페라단이 창단 50주년 및 한·중 수교 20주년 기념으로 중국국가대극원(NCPA)의 초청을 받아 정명훈의 지휘로 〈라 보엠〉을 공연하였다.

2015년에는 대구국제오페라축제의 일환으로 대구오페라하우스의 〈세비야의 이발사〉가 살레르노 베르디극장에 진출하여 3회 공연 모두 매진을 기록하였다. 이 공연은 공연에 관련된 모든 비용을 지원받은 공식 초청인 동시에, 한국에서 제작한 오페라가 이탈리아 극장의 시즌 정규작품으로 편성된 것은 국내 최초의 경우라는 점에서 주목을 받았다.

2015년 서울오페라앙상블은 밀라노엑스포를 기념하는 한국문화주간 공연으로 초청받아 밀라노 팔라치나 리베르티홀에서 글루크의 〈오르페오와 에우리디체〉를 공연했다. 이 공연은 작품 배경을 서울의 지하철역 플랫폼으로 옮기고 한국 땅에서 희생된 영혼들을 위한 씻김굿이자 레퀴엠 형식으로 새롭게 구성하여 주목을 받았다.

2016년 대구오페라하우스는 독일의 본 국립극장에서 〈나비 부인〉을 공연하였다. 또한 2017년에는 대만국립교향악단과의 합작으로 푸치니의 〈일 트리티코〉를 대만국립극장에서 공연했다. 이 작품은 〈외투〉, 〈수녀 안젤리카〉 〈잔니 스키키〉 등 푸치니의 단막 오페라 3편을 모은 작품으로, 대만국립교향악단 시즌기획공연에서 한국성악가들과 함께 공연하여 큰 호응을 얻었다.

4. 한국 오페라의 지난 10년: 회고와 전망

한국 오페라의 2008년부터 2017년까지 지난 10년간의 역사는 한국오페라계가 양적으로나 질적으로 상당한 수준에 이르렀다는 사실을 분명하게 보여주고 있다. 서울을 비롯해 각 지역별로 다양한 오페라단이 독립적인 활동을 벌이고 있으며, 오페라 공연의 제작 수준도 세계적인 수준에 이르고 있다는 사실에서 지난 70년간 한국 오페라계의 발전을 위해 매진했던 음악인들의 노고에 경의를 표하게 된다.

지난 10년간의 한국 오페라 역사에서 두드러지는 점을 정리해보면 다음과 같다.

첫째, 국공립오페라단이 국공립단체로서의 역할을 꾸준히 수행하고 있다는 점이다. 가장 오랜 역사를 갖고 있는 국립오페라단은 국내 최초로 바그너의 〈방황하는 네덜란드인〉의 독일어 전막 공연을 개최하고, 드보르자크의 〈루살카〉를 무대에 올리는 등 국내에서 자주 공연되지 못했던 작품들을 무대에 올림으로써 오페라 무대의 다양화에 기여했다. 또한 서울시오페라단은 오페라 리딩 공연을 통해 창작오페라를 발굴하고 개작 과정을 거쳐 완성도를 높이는 방식을 통해 창작오페라 발전에 직접적인 영향을 끼쳤으며, '오페라 마티네' 공연을 통해 오페라의 대중화를 위한 노력을 지속적으로 기울이고 있다. 또한 대구오페라하우스는 '대구국제오페라축제'를 통해 해외 오페라단과 적극적인 교류를 할 수 있는 체제를 마련함으로써 한국 오페라의 세계화에 크게 공헌하였다.

둘째, 민간오페라단의 저력이 한국 오페라계를 지탱해주는 실질적인 주춧돌이 되고 있다는 점이다. 국내외 정치경제의 어려움 속에서도 민간오페라단들은 주도적으로 한국 오페라의 발전을 위해 다양한 행보를 보여주었다. 지난 10년간 민간오페라단들은 국공립오페라단도 제작하기 어려운 대작이나 국내 초연 작품들을 무대에 올리고, 민간차원의 국제 교류를 활발하게 수행하였다. 무엇보다도 민간오페라단들은 각 지역에 관련된 역사나 인물을 소재로 다양한 오페라 작품을 창작·공연함으로써 창작오페라 제작에 있어서 주도적인 모습을 보여주었다.

셋째, 다양한 오페라페스티벌을 통해 오페라 제작 역량을 집약시키고 청중들의 관심을 제고하는 기회가 마련되었다는 점이다. 2010년에 시작된 '대한민국오페라페스티벌'을 위시해서 2017년 제15회를 맞은 '대구국제오페라페스티벌', 제19회를 맞은 '소극장오페라축제' 등은 민간오페라단에 공연 기회를 제공하고, 다양한 작품의 제작을 유도한다는 점에서 한국 오페라계의 발전에 큰 영향을 끼치고 있다. 또한 오페라 공연이 시즌제로 개최되지 않는 우리나라의 현실에서 오페라 공연을 집중적으로 이루어지게 함으로써 시즌제 공연과 같은 시너지 효과를 창출하고 그로 인해 오페라에 대한 청중들의 관심을 향상시킬 수 있다는 점에서 효과가 크다고 하겠다.

넷째, 창작오페라 내지는 번안오페라의 제작 역량이 크게 향상되었다는 점이다. 창작오페라 발전의 양상은 다른 지면에서 다루어질 것이므로 따로 논하지 않더라도, 번안오페라의 제작을 통해 대중과의 소통을 도모하고, 해외 공연에서 좋은 평가를 얻었다는 점은 특기할 만하다. 서구 오페라를 한국의 현재로 번안하여 공연하는 것은 청중들의 공감대를 얻고 청중들이 오페라 장르에 보다 쉽게 다가가게 하는 데 기여할 것이다. 해외 공연에 있어 베르디의 〈리골레토〉를 아시아 버전의 번안오페라로 만들어 범 아시아권 오페라 청중의 공감을 얻은 것이나 글루크의 〈오르페오와 에우리디체〉를 한국에서 희생된 영혼들을 위한 씻김굿 형식으로 재구성하여 외국인들의 관심을 유도한 것은 한국 오페라의 교류적 측면에서 상당히 고무적이라 하겠다.

다섯째, 영화관 상영 오페라라는 새로운 향유 방식이 생겨났다는 점이다. 세계적으로 유명한 오페라단의 공연 실황을 생생한 영상으로 직접 접할 수 있다는 사실은 오페라 청중의 입장에서는 매우 획기적인 일이다. 아직은 오페라 공연계에 큰 영향을 끼치지 않는 것으로 보이지만, 장기적으로는 오페라 공연에서 가수의 연기, 무대의 구성 방식, 오페라 청중 구성의 변화에 영향을 끼칠 수 있는 요소로 작용할 가능성이 크다.

글을 맺으며

한국 오페라 70주년을 맞아 지난 시간을 회고해보면, 지금까지 한국의 공연 주체들은 1948년 당시 테너 이인선이 꿈꾸었던 미래를 상당 부분 실현했다고 할 수 있다. 서구 오페라계에서 활동하는 오페라가수들도 이제는 손에 꼽기 어려울 정도로 많고, 공연 제작 역량이 향상되어 해외 오페라단과 동등하게 교류하고 해외에서도 호평을 받게 되었다. 극장이 없어 공연을 올리지 못했던 시기도 이미 지나갔고, 이제는 '서구에 뒤지지 않는' 오페라를 만들기 위한 노력을 기울일 단계는 넘어선 것으로 보인다.

이제부터 한국 오페라계가 중점을 둘 부분은 오페라 청중의 형성이라고 생각된다. 어떤 장르든 연주자들의 열정과 청중의 호응, 정부의 지원과 같은 요소가 시너지 효과를 내며 발전한다. 하지만 지금까지 한국에서 오페라의 발전은 거의 전적으로 연주자들의 열정에 기댄 것이었다고 해도 과언이 아니다. 이제는 정부의 정책적인 지원과 더불어 오페라 청중을 보다 안정적으로 확보할 수 있는 방안을 구체적으로 모색하는 것이 필요할 것이다.

앞으로 다가오게 될 한국 오페라의 10년(2018-2027)은 지난 10년(2008-2017)보다 더 큰 발전과 흥미진진한 공연 기록들이 기다리고 있을 것이다. 서구에서 온 오페라라는 장르가 한국 사회와 세계 무대에서 어떤 의미를 가지는지 고민을 계속하면서 한국 오페라계가 더욱 비약적으로 발전하기를 기대해 본다.

VI. 한국창작오페라 10년사

2008~2017

집필 **탁계석**
(음악평론가)

감수 **임준희**
(작곡가, 한국예술종합학교 교수)

들어가는 말

한국 창작오페라 10년사는 2008년부터 2017년에 이르기까지의 한국 창작오페라 공연의 기록이다. 이 기록을 통해 지난 10년을 되돌아봄으로써 한국 창작오페라가 質的(질적), 量的(양적)으로 어떤 변화를 이루어왔는가를 정리하고 창작오페라의 성향과 흐름을 객관화하고 비평적 관점에서 조망함으로써 미래의 한국 창작오페라가 나아갈 방향을 제시하고자 한다.

이를 위하여서는 한국 창작오페라에 대한 개념이나 범위의 성립이 요구되는데 본 논고에서는 다음과 같이 범위를 설정하였다.

(1) 한국 작곡가가 창작한 한국 소재의 작품
(2) 한국 작곡가가 창작한 외국 소재의 작품
(3) 외국 유명오페라 작품을 번안, 각색하여 한국식으로 창작한 작품 등.

여기서 한국'창작오페라'라는 명칭만 쓸 경우 늘 '새롭게 만들어진 작품'이란 뜻으로 해석되어 상설 레퍼토리가 아닌 初演(초연)의 의미를 연상케 하는 일이 발생할 수도 있을 것이다. 그러므로 용어 정리에 있어서 ①한국오페라 ②국민오페라 ③민족오페라 등의 명칭들이 가능하겠지만 이에 대해서는 한국오페라 70주년을 계기로 차후 활발한 논의를 시작하고자 한다.

한국 창작오페라 10년사를 관통하는 키워드는 소재의 다양화와 창작자들의 소통과 협업의 활성화 그리고 제작 시스템의 발전과 정착화, 지속 가능한 레퍼토리화, 해외진출의 가능성의 대두 등을 들 수 있겠다. 이를 입증하기 위하여 본 논고는 다음과 같은 구성으로 전개되어 나갈 것이다.

1. 창작오페라의 특징과 경향 (2008년~2017년)
2. 창작오페라 10년사, 주목할 만한 작품들
3. 연대 별 창작오페라 (2008년~2017년)
4. 제작환경의 중요한 변화
5. 한류와 창작오페라의 해외 진출
6. 미래의 창작오페라 발전을 위한 제언

1. 창작오페라의 주요 특징들과 경향
(2008년~ 2017년)

고전과 문학, 인물의 소재 그리고 실험성

춘향전

창작오페라의 역사는 1950년 발표된 현제명의 〈춘향전〉에서 시작된다. 1950년 5월 20일부터 29일까지 10일간에 걸쳐 일제시대 부민관이었던 국립극장에서(현재 서울시의회) 한국 최초의 창작오페라인 현제명 작곡 〈춘향전〉이 무대에 올라 장안의 화제가 되었다.

같은 소재와 제목으로 작곡된 오페라로는 〈춘향전〉이 단연 으뜸으로 현제명, 장일남, 김동진, 박준상, 홍연택, 이철우등이 작곡했지만 오페라 70년사를 통해 가장 많이 공연된 작품 또한 현제명의 〈춘향전〉이라고 할 수 있다.

고집불통 옹

지난 10년 동안에도 고전 소재인 〈춘향전〉(현제명)의 힘은 컸다. 매년 공연되는 상설 레퍼토리로서의 존재감이 두드러져 보였다. 고전 소재는 '춘향전'외에도 〈심청〉(김동진), 새롭게 각색한 〈불량심청〉(최현석), 〈흥부와 놀부〉(지성호), 〈처용〉(이영조), 〈고집불통 옹〉(임희선), 〈배비장전〉(박창민) 등이 있다. 오페라 〈청 vs

빵〉(최현석)처럼 고전 비틀기를 통해 새롭게 각색을 시도한 작품이 있는가하면 〈배비장전〉과 〈고집불통 옹〉은 고전에 녹아있는 해학을 재해석해 관객의 반응을 끌어냈다. 앞으로 더 많은 고전 소재의 작품이 개발될 수 있을 것으로 보인다.

문학 소재를 바탕으로 한 작품으로는 오영진의 '맹진사댁 경사'를 바탕으로 한 〈천생연분〉(임준희), 〈시집가는 날〉(임준희), 이효석의 '메밀꽃 필 무렵'을 바탕으로 한 우종억 작곡가의 〈메밀꽃 필 무렵〉을 비롯해 강원도 지역의 김현옥 작곡가, 임긍수 작곡가의 〈메밀꽃 필 무렵〉도 있다.

김유정의 '봄봄'을 바탕으로 한 이건용 작곡의 〈봄봄〉 또한 널리 공연되는 레퍼토리 중의 하나다. 현진건 '광염소나타'는 박창민의 오페라 〈광염소나타〉로 탄생되었는데 원작 문학 소재의 오페라화가 아직은 일반화되지는 않은 상황이지만 역사물에서 벗어나 문학을 다룬 작품들이 지속적으로 호응을 얻고 있다는 것을 알 수 있다.

역사 인물, 영웅의 작품들이 많은 것은 지자체의 예산 지원과 뗄 수 없는 관계임을 알 수 있었다. 2009년 〈눈물 많은 초인〉(백병동)은 박정희 대통령의 생애를 작품화 한 것으로 이를 각색해 새마을 운동을 넣어 〈눈물 많은 초인〉으로 구미에서 공연되었다.

〈왕산 허위〉(박창민)는 대구에서, 의사 〈안중근〉, 〈심산 김창숙〉, 〈아, 장비록〉(박창민)은 안동에서 초연되었다. 2013년의 〈에밀레 그 천년의 울음〉은 대구 작곡가 진영민의 작품으로 경북오페라단(단장 김혜경)에 의해 무대에 올려졌다. 또한 〈백범 김구〉, 〈도산의 나라〉, 〈포은 정몽주〉 등이 초연되었다.

이철우 작곡의 〈김락〉 역시 일반인에게

에밀레 그 천년의 울음

는 생소한 인물이지만 독립운동가로 지역에서는 잘 알려져 있다. 한걸음 더 나아가 뉴서울오페라단(단장 홍지원)은 중국의 역사 인물인 〈사마천〉을 작품화하여 우리나라와 중국에서 공연하였다.

전주 정읍사인 〈달하 비추시오라〉는 지성호 작곡가의 작품으로 호남오페라단(예술감독 조장남)이 무대화했다. 오페라 〈처용〉은 이영조 작곡가가 초연 이래 개작해 예술의전당 오페라하우스 무대에 올렸고, 〈자명고〉는 김달성 작품으로 국립오페라단 40주년을 맞아 지난 작품 레퍼토리를 복원하는 의미에서 재공연이 이루어졌다. 조선시대의 천재화가 윤두서를 조명한 〈붉은 자화상〉은 고태암 작곡으로 서울오페라앙상블(예술감독 장수동)이 국립극장 무대에 올렸다. 〈운영〉은 작곡가 이근형의 작품으로 서울오페라앙상블에 의해 무대화되었다. 박영근의 〈내 잔이 넘치나이다〉는 전도사 맹의순의 희생적인 사랑을 그린 작품으로 2009년 성남오페라하우스에서 예울음악무대(예술감독 박수길)가 초연하였다.

붉은 자화상

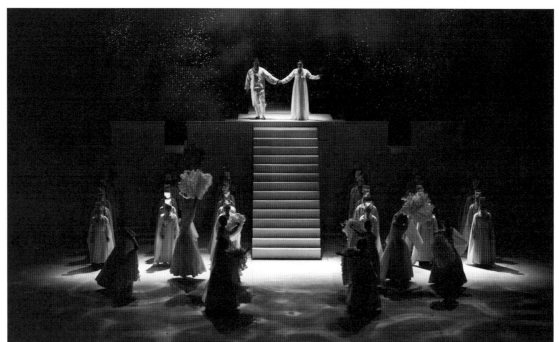

루갈다

오페라 〈루갈다〉는 지성호 작곡으로 2013년 10월 18일 전주 한국소리문화의전당 모악당에서 초연되었으며 2015년 5월 예술의전당 오페라하우스 공연된 작품으로 천주교 박해에 따른 믿음과 배교의 갈림길에서 지켜온 믿음, 끝내 죽음으로 지켜낸 믿음에 관한 이야기이다.

박재훈 작곡의 〈손양원〉(고려오페라단, 예술감독 이기균)은 가장 성공한 종교 레퍼토리이다. 아가페적인 최고의 사랑을 실천한 민족지도자 손양원 목사(1902~1950)의 일대기를 그린 것이다 자신의 아들을 죽인 원수까지도 사랑하여 양아들로 삼았으며, 나병환자들을 돌보면서 피고름을 입으로 빨아내는 일까지 마다하지 않던 인물이다.

그는 여수의 나병환자 수용소인 애양원 교회에 부임해 구호사업과 전도활동을 했으며, 일제강점기에 신사 참배를 거부해 옥고를 치렀다. 그의 일대기인, 〈사랑의 원자탄〉은 동명의 영화로 제작되기도 했다.

실험성이 짙은 작품으로는 김진환 작곡의 〈부활〉, 〈꽃을 드려요〉(서은정), 〈쉰 살의 남자〉(송세인)가 있다.

이상과 같이 살펴본 소재적 측면에서 창작 오페라 10년 동안의 특징은 지난 수 십 년간 이어져왔던 역사 중심, 영웅 중심의 소재에서 벗어나 소

손양원

재의 선택이 매우 다양해졌다는 것이다. 특히 문학소재를 바탕으로 한 작품들의 흥행성은 여전히 지속되고 있으며 현대 사회의 단면을 볼 수 있는 실험적인 소재들이 대두되면서 청중들에게 다양한 재미와 공감을 선사하고 있음을 알 수 있었다.

국립오페라단 '맘(MOM)' 프로젝트, 세종카메라타, 문화예술위원회 아카데미의 워크숍 등을 통한 제작 방식의 시스템화

이 시기에는 특히 창작오페라의 제작 과정을

시스템화하여 여러 단계를 통해 완성된 작품으로 만들어 나가는 방식을 시도하기 시작하였다는 점을 주목할 필요가 있다.

2008년 국립오페라단 단장으로 임명된 이소영 예술감독은 2009년 국립오페라단 맘(MOM)창작공모전과 맘(MOM)창작오페라 쇼케이스를 통해 창작 작품을 발굴하는 체계적인 프로젝트를 시작하였다.

2009년 맘공모전을 개최하였고 이를 통해 오페라 〈지귀〉와 오페라 〈아랑〉을 쇼케이스에 올렸고 이들 중 황호준 작곡 〈아랑〉을 선정하여 수년간의 제작과정을 거치며 완성도 있는 작품으로 만들어 나갔다. 맘프로젝트는 공모전을 통해 창작자를 발굴하고 멘토링과 창작 워크숍 등의 창작팩토리 과정을 거치고 국립오페라단이 위촉한 전문평가위원들과 시민들로 구성된 평가단이 참여하는 쇼케이스를 통해 작품의 가능성을 확인받고 최종적으로 작품을 올리는 방식으로 진행되었다.

2010년 맘공모전은 기존에 '대본공모'와 '작곡공모'로 진행되던 사업에서 더 나아가 오페라의 창작의욕을 높이기 위한 '시범공연(쇼케이스) 지원 공모'와 '제작지원'으로 확대되었다. '시범공연(쇼케이스)지원 공모'를 통해 선정된 작품은 '제작지원'을 통해 민간단체 및 문예회관과 공동제작하게 되었다. 또한 창작의 활성화를 위해 심포지엄을 개최하여 우리말로 오페라를 부를 때의 발음론과 창작오페라 발전방안에 대한 토론을 진행하였다.'시범공연(쇼케이스)지원 공모'는 '공연되지 않은' 창작오페라(완성작)를 발굴하는 사업으로 네 작품을 선정하여 작품별로 지원하며 시범공연 기회제공을 부여하였고 이 중 두 작품을 선정하고 두개의 민간단체 및 문예회관을 선정해 공동제작을 지원하며 작품별 2억 원의 제작비를 지급하는 시스템을 만들었다.

2010년의 오페라 〈아랑〉에 이어 2011년 김지영의 오페라 〈사랑방 손님과 어머니〉가 '맘프로젝트'지원작으로 선정되어 2011년 10월 21일 강동아트센터에 올랐고 2011년에는 박지운의 〈도시연

아랑

가〉가 최종 선정되었다. 그 후 이 프로젝트는 문화예술위원회로 넘겨지게 되고 문화예술위원회 창작아카데미 시스템으로 전환되게 된다.

국립오페라단의 '맘프로젝트'는 그 자체가 지속되지는 못하였어도 이 시스템의 장단점이 검토되어 그 후 문화예술위원회의 창작산실과 창작아카데미 사업 등의 단초가 된 점은 매우 중요한 의미를 가지며 창작오페라 10년사에 가장 중요한 변화를 이끄는 요인 중의 하나로 간주될 수 있다.

'세종 카메라타 '

지금까지 어디에서도 오페라 그룹의 연구가 전무했다. 대본가도 그렇고 작곡도 그렇고 이것은 분명한 개인 영역이라는 생각에서 벗어나질 못했다. 그 필요성의 요구가 제기되지는 않았지만 창작 접근을 할 수 있는 스터디 그룹을 실행에 옮기지는 못했다. 그렇다고 대학에서 오페라 클래스는 있었지만 이는 공연에 관한 것이었지 창작자들이 대화하고 접근하는 방식의 연구는 아니었던 것이다.

서울시오페라단의 이건용 예술감독은 2012년 9월 한국어로 된 좋은 오페라의 탄생을 위해 작곡가와 극작가가 서로에게 배우는 모임을 시작했는데 이 모임을 이탈리아의 피렌체에서 오페라를 탄생시킨 선구자들의 이름 '카메라타'와 세종대왕의 이름을 따서 '세종 카메라타'라고 지었다. 그는 "기존에 작곡가와 대본가를 선정해 그들에게 작

품 위촉을 맡기는 방식이 손쉬운 방법이긴 하지만, 좋은 작품을 얻어내는 최선의 방법도 아니고 오페라 창작에 보탬이 되는 것도 아니라는 판단하에 워크숍 방식의 '세종 카메라타'를 결성했다"고 말했다. 이 단장은 이어 "그동안 많은 창작오페라가 작곡가는 말을 잘 다루지 못하고, 대본가는 음악을 이해하지 못해 시행착오를 겪었기에 함께 워크숍을 통해 이를 해결해 보려는 노력 역시 필요하다"고 덧붙였다. 이를 위해 서울시오페라단은 배삼식, 고연옥, 고재귀, 박춘근 작가와 임준희, 신동일, 최우정, 황호준 작곡가를 '세종 카메라타'의 초대 예술가로 선정하였다.

이들은 1년 동안 스터디를 하고 작품을 개발하여 2013년 4월 첫 번째 리딩 공연을 열었고 이때 발표된 작품이 〈바리〉(배삼식 대본, 임준희 작곡), 〈당신이야기〉(고재귀 대본, 황호준 작곡), 〈로미오와 줄리엣〉(박춘근 대본, 신동일 작곡), 〈달이 물로 걸어오듯〉(고연옥 대본, 최우정 작곡)이었다. 이 네 작품들은 모두 각기 다른 특징과 완성도로 관객들에게 본 공연 못지않은 큰 호응을 얻을 수 있었다. 이들 중 〈달이 물로 걸어오듯〉이 최종 선정되어 2014년 11월 20일 세종문회화관 M씨어터에서 정식 공연으로 초연되었다.

'세종 카메라타'는 그 후 조정일, 윤미현, 김은성 등의 작가를 새로 영입하고 작곡가로는 최명훈, 안효영, 나실인 등을 영입하여 지속적으로 창작 작품을 개발하여 리딩공연 두 번째 이야기가 2015년 4월에 개최되었는데 이때 작품들은 〈열여섯번의 안녕〉(박춘근 대본, 최명훈 작곡), 〈검으나 흰 땅〉(박춘근 대본, 신동일 작곡), 〈마녀〉(고재귀 대본, 임준희 작곡)였다. 2016년 6월에는 리딩공연 세 번째 이야기가 올려졌는데 김은성 작가의 연극 〈달나라 연속극〉, 윤미현 작가의 〈텃

카메라타오페라 리딩공연

밭킬러〉가 각각 신동일 작곡가와 안효영 작곡가를 만나 동명의 오페라로 탄생했다. 조정일 작가의 연극 〈달의 뒤쪽〉은 나실인 작곡가를 만나 오페라 〈비행사〉로 변신했다. 오페라 〈마녀〉는 오로지 오페라를 위해 고재귀 작가가 극작한 대본을 쓰고 임준희 작곡가가 음악으로 표현해 낸 작품으로 두 번째 리딩 공연 후 작품을 보완하여 다시 공연되었다. 어느 유럽의 옛 귀족이 아닌 서울 변두리의 옥탑방 사람들, 6·25전쟁의 아픔을 안고 사는 동네 사람들, 무속적 색채가 담긴 판타지 세계의 이야기가 오페라라는 그릇에 담긴 모습이 신선하면서도 한국적인 공감을 이끌어 내었다.

이 공연은 리딩 공연이었지만 각각의 작품들이 독특한 특징을 가지면서도 한국적 정서와 탄탄한 극적 전개가 인상적인 대본 위에 우리말의 흐름과 뉘앙스, 모음과 장단 등을 세심하게 배려한 음악을 담아 완성도 높으면서도 우리 관객의 공감을 한껏 끌어내었다는 평을 받았다.

이러한 '세종 카메라타'의 행보는 그동안 한 번도 말과 언어가 오페라 언어라는 작품과의 관계를 분석하지 않았던 소통 부재였던 것에서 벗어난 획기적인 시도라고 여겨진다.

소재의 개발도 중요하지만 오페라 구조에 대한 논의를 통해 활발하게 전개된 것은 지난 10년에 없었던 달라진 오페라 연구이다. 이를 통해 최우정의 〈달이 물로 걸어오듯〉이 레퍼토리화가 가능한 작품으로 부상했고 관객에게 티켓을 파는 창작 공연의 가능성을 보여주었다.

카메라타에서 행해졌던 다른 많은 리딩 공연의 작품 중에는 무대화될 수 있는 우수한 작품들도 있었지만 예산상의 문제로 실제 공연 상품화에는 이르지 못한 것은 아쉬운 점이라 할 수 있을 것이다.

그러나 젊은 작곡가들을 중심으로 그 열기와 관심은 매우 높아

서 이런 창작 인프라 조성이 진행되면서 막연했던 오페라 창작이 하나의 구조를 분석하고, 새로운 소재를 찾는 방향성에 전환점이 마련된 것은 매우 중요한 변화가 아닐 수 없다. 아울러 맘시리즈가 계속 이어지지 못한 상황이 오면서 자연스럽게 이러한 시스템이 국립오페라단에서 한국문화예술위원회 오페라아카데미로 이관되어 새로운 태동을 한 것 또한 창작오페라 제작 과정의 시스템화 과정에서 중요한 변화라고 할 수 있다.

아르코 창작 아카데미

한국문화예술위원회는 2014년부터 국립오페라단에서 진행했던 '맘 프로젝트'의 시스템을 보완하여 한국문화예술위원회 '아르코 창작 아카데미' 프로그램을 개발하였다. 이는 대본가와 작곡가를 공모를 통해 선별하고 집중적인 오페라학습으로 보다 구체적인 프로그램에 의한 오페라 창작의 접근이 가능하도록 마련한 제도이다.

엄선된 강사들에 의해 오페라 교육을 받은 아카데미 교습생들은 대본가와 작곡가가 한 팀으로 짝을 이루어 작품을 만들어 나가고 그 과정에서는 다양한 멘토링이 제공된다. 그 후 이 작품들은 쇼케이스 형식을 빌려 의상과 장치가 없이도 피아노 혹은 소편성 악기를 통해 작품을 점검해 보고 다시 작품을 완성도 있게 수정하는 단계를 거친다. 이러한 작업 방식은 과거의 고정관념에 벽을 허문 것이라 할 수 있다. 소재의 다양성은 물론 오페라 세대가 한층 젊어지고 유학파 작곡가들이 오페라에 뛰어 들기 시작하는 결과를 나타내었으며 이를 통해 많은 우수한 작품들이 탄생하기 시작하였다.

제1기 오페라아카데미 팀을 통해서 〈붉은 자화상〉(김민정 대본, 고태암 작곡), 〈천상의 아리아〉(홍란주 대본, 나실인 작곡), 〈마법의 종〉(이유진 대본, 최정연 작곡), 〈악처〉(김진영 대본, 정진호 작곡), 〈왕실혼〉(김도윤 대본, 정원기 작곡) 탄생하였고 이 작품들 중 〈붉은 자화상〉은 한국문화예술위원회 2016년 오페라 창작산실 지원사업 우수작품 제작

지원에 선정되어 2017년 서울오페라앙상블에 의해 정식 공연되었다.

그 후 제2기 때에는 한국예술창작아카데미로 명칭이 바뀌었고 2년간 극작가와 작곡가의 협업으로 창작오페라 작품을 개발해 왔던 4팀의 작품들, 이지홍 대본, 오예승 작곡 〈파파가든〉, 이난영 대본, 김천욱 작곡 〈달의 기억〉, 이성호 대본, 이재신 작곡 〈케벨로스의 이야기〉, 신영선 대본, 현석주 작곡 〈망각의 나라〉의 워크숍 최종 공연이 2016년 11월 27일에 아르코예술극장 대극장에서 올려졌다.

이 후 이 사업은 현재 '한국예술창작아카데미-오페라'로 명칭이 바뀌고 모집 연령이 35세 이하로 제한되고 작곡가만 모집을 하는 등 많은 부분에서 축소되어 아쉬움을 주지만 젊은 작곡가들을 위한 아카데미 기능에 집중함으로써 새로운 창작오페라의 가능성을 열어주는 점에서 고무적이라 할 수 있다.

그러나 이러한 좋은 시스템의 개발이 진행되고 있음에도 불구하고 많은 작품들이 워크숍을 통해 선보였지만 완전한 공연에 오르지 못한 아쉬움이 크다. 좋은 작품들이 어떤 형태로든 자주 공연되면서 완성도를 끌어 올릴 수 있도록 상설공연장 제공, 국립, 시립과 연계한 제작, 무대, 의상대여 등을 통해 오페라의 미래를 위한 투자가 있어야 할 것이며 이를 위한 보다 근본적인 창작 환경이 마련되어야 할 것이다.

2. 창작오페라 10년사, 주목할 만한 작품들

● **오페라 〈봄봄〉**

(작곡/이건용, 제작/ 그랜드오페라단, 춘천문화재단, 국립오페라단 등)

"문학 원작을 바탕으로 소통되는 대중 어법, 소극장 오페라의 한 전형을 보여 준다"

봄봄

김유정 원작, 이건용 작곡의 창작오페라 〈봄봄〉은 2001년 국립극장에서 국내 초연된 이후 지난 16년 동안 한국 창작오페라 가운데 가장 자주 무대에 오르는 작품이다. 김유정의 단편 소설의 탁월한 언어감각과 극적인 구성을 우리 전통의 놀이판 형식과 서양오페라의 어법으로 풀어낸 작품으로 가난한 농촌을 배경으로 시골 남녀의 순박하고 풋풋한 사랑을 주제로 익살스럽게 다루고 있다. 총 12개의 장면, 50여 분의 연주시간을 가진 짧은 단막오페라로 코믹한 스토리 전개에 한국적 해학 특유의 언어적 생동감이 살아있어 새롭게 재창조된 한국적 오페라 부파의 출발점이면서 한국문학과 오페라의 결합의 성공적인 예로서 평가를 받는다. 이 작품은 2011년부터 부산 그랜드오페라단의 레퍼토리로 정착화 된 이후 2012년, 한중 수교 20주년기념 중국 북경, 상해 공연, 2013년, 서유럽 3개국 순회공연, 2015년, 밀라노엑스포 초청공연 등으로 그 영역을 확장해 갔고 2017년 제8회 대한민국오페라페스티벌에서 새롭게 무대에 올려지기도 하였다. 또한 평창동계올림픽 기념공연으로 춘천문화재단이 춘천문예회관과 김유정문학촌 등에서 마당놀이 형식으로 공연되었으며 국립오페라단에 의해 안산 문화예술의전당에서 새롭게 선보임으로써 창작오페라의 지속적 레퍼토리화의 가능성을 제시하고 한층 업그레이드되면서 자생력을 갖는 창작오페라의 한 축을 제시한 작품이라고 할 수 있다.

● 오페라 〈천생연분〉

　　(작곡/임준희, 제작/국립오페라단)

"글로벌 시장 개척할 작품, 전통 결혼 관습의 해학을 절묘하게 녹여냈다"

2002년 정은숙 예술감독 체제로 새롭게 출발한 국립오페라단이 단원제의 정착 및 국립오페라합창단 신설 등 의욕적인 제작시스템을 선보이면서 창작오페라에 도전하였는데 이러한 시스템을 통해 완성된 첫 작품이 2006년 3월 독일 프랑크푸르트에서 초연된 오영진 원작, 이상우 대본, 임준희 작곡의 오페라 〈천생연분〉이다.

오페라 〈천생연분〉은 예술감독이 직접 작곡가의 음반과 악보 등 자료를 수집하여 분석하고 이를 토대로 작곡을 위촉한 작품으로 기존의 공모형식에서 벗어나 진일보한 책임위촉제의 시도라 할 만하다. 연습에서부터 작품을 만드는 전 과정에 작곡가, 지휘자, 대본가, 성악가, 연출가가 함께 참여해 서로의 아이디어가 용해되어서 작품에 반영시킨, 오페라 현장에서 그동안 실현되지 못했던 작업방식을 적용하여 작품완성도를 높여 나간 대표적인 작품이다.

이렇게 창작오페라 〈천생연분〉의 업그레이드를 통한 지속적인 공연과 다양한 연출로 거듭된 작품의 변신은 내수시장에 갇혀 있던 창작에 물꼬를 트면서 해외공연에 대한 기대감을 한층 높이는 계기가 되었고 한국적인 오페라의 흥행 가능성을 열어준 의미 있는 작품이라고 할 수 있겠다.

천생연분

(창작오페라 〈천생연분〉은 오영진의 희곡 〈맹진사댁 경사〉를 원작으로 하여 2005년 국립오페라단의 위촉으로 이상우 대본, 임준희 작곡, 정치용 지휘, 김철리의 연출로 제작되어 2006년 3월, 독일 프랑크푸르트 오페라극장에서 '결혼 Der

Hochzeitstag'이라는 제목으로 초연되어 '한국 문화와 유럽문화의 이상적인 결합'을 이루어냈다는 호평을 받았다. 그 후 양정웅 연출의 〈천생연분〉이라는 이름으로 2006년 9월, 예술의전당 오페라극장에서 처음으로 국내 관객과 만났다. 한국적이면서도 현대적인 색채를 탑재한 오페라 〈천생연분〉은 이후 2007년 동경 공연과 2008년, 북경 공연으로 이어졌고, 2014년에는 대한민국오페라페스티벌 참가작으로 한아름 개작, 서재형 연출, 김덕기의 지휘로 재공연되었고 그 후 2014년 싱가포르, 2015년 터키, 홍콩 등에서 연이어 공연되면서 현존하는 창작오페라 중에서 가장 성공적인 작품의 하나라는 호평을 받은 바 있다.

● 오페라 〈아랑〉

　　(작곡/황호준, 제작/국립오페라단)

　　"창작 열정 작업의 과정을 통해 신진 오페라 작가들에게 용기를 준 작품"

아랑

　　2008년, 국립오페라단 예술감독으로 부임한 이소영은 사랑과 치유 등 엄마의 마음을 오페라에 담겠다는 취지에서 '맘(mom) 프로젝트'를 시작한다며 프로젝트의 하나로 아시아의 정체성을 살린 창작오페라를 완성할 것이라고 밝히고 시작한 작업이 바로 오페라 〈아랑〉이다.

　　창작오페라 〈아랑〉은 2009년 2월 이러한 취지의 '맘 창작오페라 공모전'을 통하여 선정된 시놉시스를 기반으로 워크숍 및 내부 시연, 작곡 검수 등 약 1년간의 인큐베이팅 과정을 거쳐 탄생된 오페라이다. 밀양부사의 딸 아랑의 억울한 죽음을 신임 부사 이상사가 파헤쳐 아랑의 원한을 풀어준다는 내용으로 예술의전당 자유소극장과 명동예술극장에서 쇼케이스 형식으로 공연됐다가 2010년 12월 16일 예술의전당 토월극장에서 공연되었다.

　　오페라 〈아랑〉은 국립오페라단이 완성도 높은 작품으로 업그레이드하기 위해 그 후 수차례의 각색이 이루어져 수정 공연 되었으며 쇼케이스, 인큐베이팅 시스템 도입을 통한 제작 환경의 순기능에 기여하는 바가 큰 작품이다. 그러나 이러한 시스템은 지속되지 못하였고 그 후 한국문화예술위원회의 창작산실로 이전되어 새로운 프로그램으로 이어지게 된다.

● 오페라 〈연서(戀書)〉

　　(작곡/최우정, 제작/서울시오페라단)

　　"관광 브랜드 상품화에 도전, 격론의 과정 겪은 작품으로 도약 필요"

　　서울시가 해태를 서울의 상징물로 지정하고 광화문 해태상을 관광콘텐츠로 개발하고자 하는 목표로 오페라 제작에 착수하면서 시작된 창작오페라가 바로 〈연서〉이다. 2010년 초연한 〈연서〉(대본/조광화, 연출/정갑균)는 막대한 예산이 들어갔고, 작품에 대한 찬반 시비가 비등하면서 재공연이 불투명해지고 서울시오페라단은 깊은 고민에 빠지게 되었다. 당시 매일경제신문의 기사는 당시의 상황을 이해하는데 참고가 될 것이다.

　　세종문화회관 3층 서울시오페라단에서는 매일 밤 격론이 벌어진다. 예술감독인 박세원 서울시오페라단장과 연출가 양정웅 씨가 창작오페라 〈연서〉의 문제점을 뜯어고치느라 머리를 맞대

고 있다. 2010년 서울시 대표 창작오페라로 제작된 '연서'의 성적표는 만족스럽지 않았다. 제작비를 10억 원 이상을 들였으나 5회 공연의 평균 유료 관객은 1700명(전체 3000석)에 불과했기 때문이다. 뭔가 대폭 '수술'이 필요했다. 박 단장은 〈연서〉의 명예회복을 위해 양 감독에게 손을 내밀었다. 양 감독은 국립오페라단의 〈천생연분〉(2006)에서 신선하고 창조적인 무대로 호평을 받았다. 하지만 박 단장은 고전적이고 사실적인 무대를, 양 감독은 모던하고 상징적인 이미지를 선호한다. 그래서 두 사람의 만남 자체가 이례적이다. 박 단장은 "누구나 공감하는 〈연서〉를 만들려면 젊은 감각이 필요하다"며 양 감독의 연출과 절충한다면 좋은 작품이 나올 것 같아 (양 감독과) '전쟁'을 치르기로 결심했다"고 말했다. 두 사람은 치열한 논쟁 끝에 복잡한 스토리를 단순하게 만드는 데 합

연서

의했다. 초연 작품에서는 주인공들이 조선과 일제, 현대에 걸쳐 환생해 시대를 초월한 사랑을 보여주려다 보니 배경 전환이 너무 많았다는 의견이 많았다. 박 단장은 "세계무대로 진출하려면 3차원적인 환상이 필요하다"고 설명했고 양 감독은 "아득과 도실의 사랑을 압축하고 아득을 짝사랑하는 연아의 존재를 부각시켰다. 연아는 푸치니 오페라 〈투란도트〉의 류 역할과 비슷하다"고 했다. 최종적으로 무대는 양 감독의 '눈높이'에 맞췄지만 음악

은 박 단장의 '귀 높이'를 따랐다. 〈전지현 기자〉

재공연은 완성도가 높은 것으로 평가를 받았다. 그러나 이러한 창작과정을 통해서 알 수 있는 것은 우선 공공기관의 의견과 제작진들의 의견들이 계속 작품을 만드는 과정에 개입함으로써 작품의 본질과 방향이 변질될 수 있다는 점이다. 2012년에 재공연 역시 이러한 간섭들이 많았고, 시시각각 변하는 수정 대본에 작곡을 맞추느라 작곡가가 애로사항을 토로하기도 했다. 오페라 〈연서〉는 이렇듯 창작자 이외의 외부 요인으로부터 불필요한 간섭과 여론의 눈치를 받으면서 혼란을 겪은 사례가 되었다. 이후 서울시오페라단은 중국 진출을 위한 계약까지 체결하였지만 세종문화회관에 새 관장이 부임하면서 국제적인 계약은 취소되었고 공공 예술기관으로서의 신뢰를 잃는 안타까운 사태가 벌어지기도 하였다.

● 오페라 〈손양원〉
 (작곡/박재훈, 제작/고려오페라단)

"초연에서 부터 돌풍 일으킨 90세 박재훈 박사의 기념비적 작품"

민간오페라단인 고려오페라단이 의욕적으로 무대에 올린 창작오페라로 90세의 박재훈 박사가 작곡한 오페라 〈손양원〉을 들 수 있다. 이 작품은 초연에서 부터 돌풍을 일으켜 매진 사례를 기록했다. 박재훈 박사는 음악공부를 더하면서 작품을 쓰기 위해 1973년 미국으로 갔고, 1978년 캐나다에 정착, 1982년에 목사 안수를 받고 토론토 큰빛교회를 개척하였다. 오페라 창작에 대한 인식이 부족한 우리나라의 환경에서 고령의 작곡가가 창작 혼을 불사른 것은 하나의 문화적 사건이라 할 수 있을 것이다.

창작오페라 〈손양원〉은 2012년 여수엑스포를 겨냥해 만들어진 것으로 기독교단의 후원으로 탄생된 오페라라는 특수성은 있지만 티켓 매진 등 외부적 요인으로 창작 음악작업에 큰 반향을 일으

손양원

키는 효과를 가져왔다. 2012년 3월, 4일간의 예술의전당 공연이 개막 3일전에 매진되었으며, 이어 5월에는 한국기독교 100주년기념 전국목사장로대회의 오프닝에, 6월에는 여수세계박람회의 초청공연을 갖기도 하였고 2013년, 제4회대한민국오페라페스티벌 무대에 오르기도 하였다. 사랑과 용서를 실천한 민족지도자 손양원 목사의 일대기를 그린 오페라〈손양원〉은 이후 2015년, 대한민국창작오페라페스티벌 무대에도 올려지면서 창작으로선 이례적으로 지속공연을 이루어내었다. 물론 같은 손양원 목사를 소재로 하여 대구에서 로얄오페라단이 〈사랑의 원자탄〉(작곡/이호준)으로 무대에 오른 바 있다. 그러나 제대로의 반향을 일으킨 것은 고려오페라단이 오랜 기간의 제작과정을 거쳐 완성도를 다듬어간 오페라 〈손양원〉일 것이다.

● 오페라 〈논개〉
(작곡/지성호, 제작/호남오페라단)

"서양어법에 판소리, 국악의 시도로 한국 오페라의 틀 만들기에 주력"

지성호 작곡의 창작오페라 〈논개〉는 호남오페라단(단장 조장남)의 수년간의 창작오페라에 대한 집중적인 관심과 작업의 결실로 지역의 소재들을

꾸준히 개발해 온 점에서 주목할 만하다. 원래 오페라 〈논개〉는 작곡가 홍연택과 마산의 작곡가 최천희가 (김봉희 대본) 2005년에 창원 성산아트홀과 진주 경상남도문화예술회관에서 초연한 바 있다. 작곡가

논개

지성호의 오페라 〈논개〉(김정수 대본)는 2006년, 전주세계소리축제 때 초연하였다. 최천희 작곡의 〈논개〉와 지성호 작곡의 〈논개〉가 거의 같은 시기에 공연되었는데 두 작품을 연출가 장수동이 연출하여 화제를 모으기도 하였다. 한편, 2011년 제4회대한민국오페라페스티벌 참가하면서 서울 무대로 진입하여 한 단계 업그레이드 된 작품이란 평가를 받았다. 소리꾼과 합창, 국악 · 서양 관현악기 등의 동서양 악기를 함께 쓰면서 오페라 語法(어법)에 우리의 전통어법을 녹이려는 구체적인 시도를 보여준 작품으로 큰 의미를 갖는 작품이다.

● 오페라 〈메밀꽃 필 무렵〉

(작곡/우종억, 제작/구미오페라단)

"서정 문학의 백미, 자연과 소외된 사람들의 내면 그려"

서정문학의 백미로 불리는 이효석 원작의 '메밀꽃 필 무렵'이 오페라로 제작되어 2009년 10월 구미문화예술회관에서 초연되었다. 과다한 역사 인물의 영웅담이나 지역적 인물에 편중된 당시의 창작오페라들의 소재에서 벗어나 순수 문학작품을 통한 '오페라 스토리 개발'의 의도가 돋보이는 작품이라고 할 수 있다. 작곡가 우종억(계명대 명예교수)의 작품으로 초연 후 2011년 7월 대한민국오페라페스티벌에 선정되어 우종억의 지휘로 예술의전당 오페라극장에서 공연되었다. 오페라 〈메밀꽃 필 무렵〉(탁계석 대본)은 초연하기 까지 4년의 제작 기간이 걸렸다. 전체적인 줄거리는 원작에서 벗어나지 않지만, 강원도의 토속적 정서나 한국 美(미)를 극대화하려 했다는 게 가장 큰 음악적 수확일 것이다. 원로작곡가 우종억은 '자신이 생애를 통해 장르의 대부분을 작곡해보았지만 못해 본 것이 오페라였는데, 때문에 일생의 작품을 위해 심혈을 기울인 것'이라 고 했다.

이 작품은 창작오페라 소재 개발의 측면에서

메밀꽃 필 무렵

한국인이 사랑하는 한국문학의 재해석을 통해 청중들과 공감대를 형성할 수 있는 가능성을 보여준 작품으로써 의미가 있다고 할 수 있겠다.

● 오페라 〈운영〉

(작곡/이근형, 제작/서울오페라앙상블)

"권력의 소용돌이에 묻혀있던 시대를 초월한 사랑 캐어내다"

국립오페라단 창작산실 지원사업이 한국문화예술위원회로 옮겨간 후 2014'오페라창작산실 지원사업'에 최종 선정된 작품이 오페라 〈운영〉(강철수 대본)이다. 창작오페라 〈운영〉은 (예술감독 장수동, 지휘 김덕기) 2015년 2월 국립극장 해오름극장에서 초연되었는데 초연이 있기까지 작품공모 및 심사 그리고 쇼케이스 공연 등 선정과정과 프리뷰 등을 통해 거듭되는 대본 및 작곡의 수정과정을 통해 다듬어 무대에 올라간 작품이다.

단종 폐위 후, 안평대군과 수양대군과의 치열한 왕위 찬탈의 틈바구니 속에서의 금지된 사랑과 안평의 꿈을 그린 안견의 산수화 '몽유도원도'의 세계를 재해석한 소재의 작품이다.

안평대군의 이름 없는 궁녀 운영과 명 문장가를 꿈꾸던 한 젊은 진사와의 지상과 천상을 초월한 사랑을 그림으로써 고전적 소재가 현대적으로 재해석되어 현대 청중들에게 공감을 줄 수 있도록 제작자와 작곡가간의 긴밀한 협업으로 이루어진

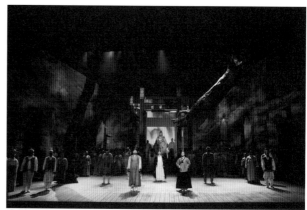

운영

작품이라는 점에 주목할 만하다.

그러나 이러한 노력들에도 불구하고 재연의 기회를 얻지 못하여 보다 완성된 작품으로의 발전이 중지된 점은 민간오페라단에서의 창작오페라 제작의 한계를 드러내어 안타까움을 자아내기도 했다.

● 오페라 〈처용〉
（작곡/이영조, 제작/국립오페라단）

"초연 작품을 현대 감각의 재해석 통해 재연하여 젊은 관객층 공감"

처용

2011년부터 국립오페라단을 이끌게 된 김의준 단장은 2013대한민국오페라페스티벌 참가작으로 수 년 전 국립오페라단에서 공연되었던 명품 레퍼토리를 현대적으로 각색 수정하여 다시 관객들에게 선보이는 작업을 시작하였는데 그 첫 작품이 이영조 작곡의 창작오페라 〈처용〉(김의경 대본)이다. 1987년 초연된 오페라 〈처용〉은 향가 처용설화의 이야기에 한국전통음악과 현대음악어법을 결합하여 현대적 표현의 음악적 시도가 돋보였던 작품으로 특히 각각의 등장인물을 상징하는 음악적 주제가 반복되는 바그너의 유도동기(Leitmotiv) 기법으로 인물의 심리적 변화를 선명하게 표현해내 화제를 모았던 작품이다. 이 작품이 초연된 지 26년 만에 다시 빛을 보게 된 것인데 극작가 고연

옥에 의해 새롭게 각색되어 2013년 6월, 예술의전당 오페라극장에서 국립오페라단에 의해 재공연되었다.

재공연은 오늘의 현대인에게 조금 가깝게 다가갈 수 있도록 작곡가 이영조는 다각적인 수정과 보완을 거쳐 작품의 음악적 완성도를 높였고 새로운 해석의 정치용의 지휘, 현대사회를 배경으로 하는 양정웅의 파격적인 연출로 오페라 〈처용〉이 혁신적인 작품으로 재탄생되었다. 작곡가 이영조는 "시대는 오래 전 신라이지만 소리는 현대적인 것이 특징"이라며 "처용을 현대공간으로 불러 새로운 감각으로 음악과 무대, 의상을 준비했다"고 했다.

● 오페라 〈달이 물로 걸어오듯〉
（작곡/최우정, 제작/서울시오페라단）

"말에 파고든 신선한 어법 개발, '세종 카메라타' 협업의 산실 확인"

서울시오페라단은 2012년 9월, 좋은 창작오페라 콘텐츠의 연구 개발을 위해 '세종 카메라타'를 결성했다. 2013년 오페라 〈바리〉, 〈당신 이야기〉, 〈로미오와 줄리엣〉, 〈달이 물로 걸어오듯〉 등 네 편을 리딩 공연으로 올렸고 최종적으로 〈달이 물로 걸어오듯〉을 선정하여 작품개발에 주력하여 2014년 11월, 세종문화회관 M씨어터에서 정식

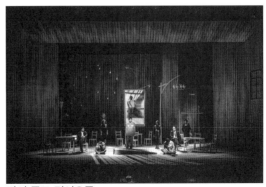

달이 물로 걸어오듯

으로 초연하였다.

이건용 예술감독은 "한국오페라를 어떻게 할 것인가, 자문한 결과, 공부가 필요하다는 생각이 들어 세종카메라타를 만들었고, 이번 작품은 공부의 결과물"이라고 했다. 세종카메라타에서 만난 극작가 고연옥과 작곡가 최우정이 의기투합해 한국과 일본에서 공연한 바 있는 고연옥의 동명 희곡을 오페라로 만든 것이다.

이 작품은 아내와 함께 아내의 의붓어머니와 여동생을 살해하고 암매장했던 한 남자의 실화를 바탕으로 하여 쓰여진 작품이다. 나이 오십이 넘도록 혼자 살던 화물차 운전사 수남은 술집 여종업원 경자와 마음이 맞아 가정을 꾸리게 된다. 수남은 곧 태어날 아기를 위해 계모와 의붓 여동생을 죽인 경자를 대신해 살인죄를 뒤집어쓰기로 결심한다. 하지만 조사과정에서 자신을 폭력남편이자 잔인한 살인자로 몰아가는 경자의 모습에 깊은 혼란에 빠진다.

이 작품은 '세종카메라타'라는 오페라에 대한 스터디 과정의 새로운 시스템의 결실을 보여주고 소극장오페라로서의 성공 가능성을 보여주는 작품으로 기록될 수 있겠다.

● 오페라 〈배비장전〉
(작곡/박창민, 제작/더뮤즈오페라단)

"고전 해학의 풍자로 한국형 부파의 가능성 탐색한 K-Opera"

배비장전

조선시대의 설화 '배비장전'를 현대감각으로 재구성한 것으로 비극이 주류를 이루는 오페라에서 한국 코믹 오페라의 즐거움을 만끽하게 한 작품이다. 2017년 1월 17일~ 18일 국립극장 해오름극장에 올랐다.

제주도를 중심으로 벌어지는 배비장과 애랑의 이야기를 오페라 스토리로 각색한 것으로 양반들의 위선과 인간 본연의 욕망을 징계하기 위해 가장 낮은 계층인 기생과 종들의 계책으로 재치있게 펼쳐진다. 한 인터뷰에서 제작자인 이정은 단장은 '오페라는 어려운 장르라는 인식이 강하다. 모차르트, 푸치니 등의 오페라 작품은 외국 정서에 알맞다. 음악 자체도 외국 원어로 불러 어렵다. 우리나라 사람이 이해할 수 있는 주제는 무엇일까를 생각하다 쉽고 즐겁게 작품을 즐길 수 있는 '배비장전'을 선택했다'고 했다. 토속 민요의 구수함과 극의 경쾌한 전개에다 연극의 전달력을 가미했다. 앞으로 K-오페라로 해외 동포 대상과 외국인들에 한국의 해학의 맛볼 수 있게 할 수 있는 작품이다.

3. 연대 별 창작오페라
(2008년~2017년)

▌2008년:

공석준 작곡의 오페라 〈결혼〉은 1985년 국립오페라단에 의해서 초연되었다. 제10회 서울국제소극장오페라축제에서 예울음악무대가 주최하고 (7월 24일~27일) 국립극장 달오름극장에서 다시 개작 초연되었다.

빈털터리 한 남자가 시간이 정해져 있는 집, 옷, 시계, 구두 심지어 하인까지 빌리고 결혼할 젊은 여인을 찾는다. 구혼광고를 보고 찾아온 여자는 좋은 집과 멋있는 차림의 남자를 보고는 호감을 갖지만 정해진 시간에 따라 빌린 물건을 하나씩 하인이 빼앗아가는 것을 이상하게 생각한다. 시간에 쫓기는 남자는 서로 인연이 있어 만났으니 결혼을 하자고 말하지만 여자는 자신을 소개하면서 자신은 덤으로 태어난 여자라고 말한다. 시간이 지날수록 빌린 물건을 하나씩 빼앗기는 남자를 보고 이상하게 생각하면서도 남자의 순수한 진심을 알게 된 여자는 남자에게 결혼을 승낙한다. 드

디어 두 사람은 하인의 도움을 받아 결혼에 이르게 된다.

이건용 작곡의 오페라 〈봄봄〉은 세종오페라단이 제10회 서울국제소극장오페라축제에서 7월 24일~27일 국립극장 달오름극장 무대에 올렸다. 겉으로 보기에는 특별한 정치적, 사회적 의도보다 한 농가에서 벌어지는 인간적인 욕심과 잔꾀로 이루어진 재미있는 상황을 표현한 극처럼 보인다. 그러나 극의 흐름을 따라갈수록 권력과 속임수를 이용해 다른 사람의 이익을 대신 취하고 또 그 계략에 넘어가는 등장인물들의(오영감, 순이, 길보, 안성댁) 모습이 어느 시대, 어느 사회에서나 만연되어지는 익숙한 풍경으로 자연스레 깨닫게 된다. 일제 강점기라는 우리네 슬픈 현실과 맥락을 같이 한다. 〈봄 봄〉은 이를 해학적인 표현기법으로 관객과 한 호흡을 하는 밀도 있는 공감대를 형성하며 소극장 오페라의 진수를 선사한다.

▌ 2009년:

허수연 작곡의 오페라 〈김치〉는 1월 25일부터 28일까지 5.18기념문화회관 민주홀에서 공연되었다. 여수지역 개항 이래 처음으로 오페라를 자

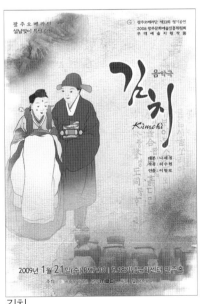

김치

체 제작했다는 말에서 오페라 창작의 외연이 확대되고 있음을 발견하게 한다. 오페라 〈김치〉는 광주오페라단(단장 임해철)의 기술적인 지원을 받아 기획한 것으로 갓김치의 고장의 김치를 소재로 사랑과 전통을 오페라화 한 작품이다. 나해철 대본으로 정통 오페라기보다 음악극 형태에 가깝게 제작해 관람객의 이해도를 높이고 대중적인 공연이 되도록 기획, 제작했다고 한다. 개화기를 전후한 시기를 배경으로 성인식을 마친 젊은이들 사이에 서양여자 미스 햄벅이 나타나고 청년 두기를 유혹한다. 두기는 미스 햄벅과 서양음식 때문에 병에 걸리게 되고 이를 우렁각시 장이가 우리 음

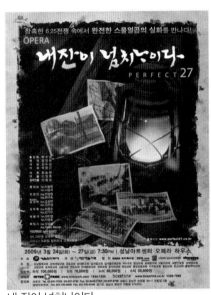

내 잔이 넘치나이다

식 김치로 병을 낫게 한다는 내용을 주 줄거리인데 원전은 '우렁각시 설화'와 '자청비 설화'가 혼합되어 있는 것으로 볼 수 있다.

박영근 작곡의 오페라 〈내 잔이 넘치나이다〉(예울음악무대 공연)는 원작 정연희, 지휘 최승한, 연출 이장호로 2009년 3월 24일~27일 성남아트센터 오페라극장에서 초연되었다. 한국전쟁이 벌어지는 와중에 하나님의 사랑을 베풀다 간 청년의 이야기로 정연희의 소설 〈내 잔이 넘치나이다〉를 각색한 것이다. 소설에서는 주인공 맹의순이 과로로 죽지만 오페라에서 맹의순은 싸움의 희생양이

되어 죽는 차이가 있다.

1950년 6월의 어느 화창한 일요일. 27세의 젊은 전도사 맹의순과 그의 중등부 제자들은 미국인 의료선교사와 함께 오전부터 무의촌 의료봉사를 시작한다. 그러나 북한의 남침으로 한국전쟁이 발발한다. 맹의순은 결혼을 약속한 간호장교 유정인과 부모와도 생이별한 채 친구 대현, 제자 용기와 함께 남쪽으로 기약 없는 피난을 내려간다. 그는 인민군에게 붙잡혀 국군패잔병으로 오인받아 극심한 고문을 당한 뒤 버려진다. 이어서 마주친 미군들에게도 인민군으로 오인 받아 거제도 포로수용소로 강제 이양을 당하게 된다. 참혹한 민족적 비극을 온 몸으로 목격한 뒤 신의 존재를 부정하게 된 한 젊은 성직자의 고통스러운 시간들. 그 후 스물일곱 살의 나이에 충격적이라 만치 완고한 사랑과 희생을 보여줌으로써 실화를 역사의 심연 속에서 60년 만에 건져 올린 작품성을 엿볼 수 있는 오페라이다.

제11회소극장오페라축제에서 서울오페라앙상블이 7월4 일부터 8일까지 김경중 작곡의 오페라 〈사랑의 변주곡 I〉과 박영근 작곡의 오페라 〈사랑의 변주곡 II〉를 올렸다. 고도 성장과 압축 팽창의 상징인 서울을 무대로 그 속에서 부대끼며 살아가는 사람들의 혼돈을 패러디한 두 편의 창작 오페라로 원제는 〈보석과 여인〉과 〈둘이서 한발로〉이다. 〈보석과 여인〉은 이강백의 희곡을 장수동이 오페라 대본을 만들어 1991년 국립오페라단에서 초연한 작품이고 〈둘이서 한발로〉도 장수동 대본 작품이다. 백병동 작곡의 오페라 〈눈물 많은 초인〉(대본 이인화. 각색 정갑균)은 박정희 대통령의 일대기를 오페라화한 것으로 뉴서울오페라단에 의해 2002년 8월 8일~11일 세종문화회관대극장에서 초연된 오페라이다. 이 작품을 2009년 9월 18일~23일 구미오페라단에서 다시 각색해 대한민국 새마을박람회를 기념하여 〈새마을 운동과 눈물 많은 초인〉으로 7년 만에 다시 구미문화예술회관에서 막을 올렸다. 초연 작품에 '새마을 환타지아'를 붙여서 '새마을 노래'와 '나의 조국', 안익태

'코리안 판타지' 등의 작품들을 더하였다. 박영국 단장은 "초연 때보다 교향시 형태의 새마을 환타지아로 장엄한 관현악곡과 합창으로 대단원을 장식한다"고 했다.

우종억 작곡의 오페라 〈메밀꽃 필 무렵〉은 구미오페라단이 이효석 원작, 탁계석 대본으로 9월 30일 구미문예회관대극장서 초연되었다. 역사나 영웅에 매달려온 것에서 문학 작품으로 눈을 돌리면서 '창작 오페라는 어렵다'는 편견을 깨는 계기를 마련하려는 의도로 만들어졌다. 작곡가 우종억은 "창작 오페라의 아리아는 어렵다는 인식을 고치기 위해 어려운 현대 음악적 요소 대신 편안하고 서정성이 강조된 곡을 만들었다"며 "특히 한국의 시조 창(唱)의 운율이나 사물놀이 가락 등을 이번 음악에 많이 반영했다"고 강조했다.

박재훈 작곡의 오페라 〈유관순〉이 고려오페라단에 의해 예술의전당 콘서트홀에서 3.1절 기념으로 콘서트형식으로 공연되었다. 선린 우호도 좋고, 국가의 이해관계를 고려하는 것도 좋은 일이지만 우리가 잊지 말아야 할 것은 고난의 역사를 망각하여 자존심을 상실한 민족이나 백성에게는 반드시 더 어려운 환란과 고통이 닥쳤다는 역사적 사실이다. 일제 강점기에 목숨을 건 대한독립만세! 소리 없이 숨죽인 타협과 변절만 있었다면 이 땅에 독립은 없었을 것이고 독립이 없었다면 오늘 이 자리에 우리의 모습도 존재하지 않았을 것이다라는 내용을 담은 오페라이다.

▌ 2010년:

이용주 작곡, 대본 오페라음악극 〈이화 이야기〉는 2010년 3월 17일~18일 부산시민회관중강당에서 초연되었다. 일본군 '위안부' 피해자의 내용을 다룬 오페라음악극으로 연출 오정국, 지휘 김종규가 참여했다. '중국의 허허 벌판에서 도망가다 살아남은 사람 없다는 거 나도 다 안다. 하지만 너희들 그거 아니? 내가 도망가기로 결심한 순간부터 살고 싶다는 마음이 생기기 시작한 거?... 그리고 얘들아! 내 나이 이제 16살

이지만... 난 그 짐승같은 일본 군인들을 보면서 세상에서 가장 큰 죄가 무엇인지 깨달은 게 하나 있다. 그건...인간의 영혼을 갉아먹는 것에 대해 아무 죄의식도 갖지 않고 산다는 것이야..." 주인공 이화의 친구 순자가 위안소에서 탈출하며 이화에게 남긴 편지의 일부분이다. 세상에서 가장 큰 죄악이 삶에 대한 의지가 없도록 만들어 버리는 일이고, 그것에 대해 일말의 죄책감도 느끼지 못하는 자들을 '영혼을 갉아먹는 자들'이라고 순자는 표현하고 있다. '이화 이야기'는 일본군 위안부의 역사적 사건을 내용으로 하고 있다.

지성호 작곡의 〈흥부와 놀부〉는 호남오페라단의 판소리 다섯 마당 중의 하나인 흥보가를 바탕으로 하여 제작된 오페라다. 2008년 초연되었고 10월 1일 ~3일 삼성 전주문화회관에서 재공연되었다. 서양창법과 서양악기로 연주되지만, 표현의 중심에 토착적 정서가 관통하고, 판소리가 도창 형식으로 서양악기와 조화되는 부분이 한국적 창법의 새로운 방향을 제시하고 있다.

이호준 작곡의 오페라 〈심산 김창숙〉이 10월 13일 대구문화예술회관 팔공홀에서 로열오페라단에 의해 초연되었다.

경북 성주 출신 독립운동가 김창숙의 불꽃같은 삶을 담은 것으로 일제 강점기와 해방 직후, 여러 독립 운동가들이 등장해 혁명적인 투쟁을 이끈 시대상을 반영한 오페라로 서양음악에 접목된 아름다운 우리말 운율의 참맛을 느낄 수 있으며, 우리나라 고유의 정서인 선비 정신을 담아냈다.

박지운 작곡의 오페라 〈도시 연가〉가 2010년 국립오페라단 창작 팩토리사업의 '우수작품제작지원'에 선정되어 10월 21일~ 10월 22일까지 제9회 대구 국제오페라축제에서 공연되었다.

임주섭 작곡의 오페라 〈향랑〉은 2010년 10월 30일(2회 공연), 금오오페라단에 의해 구미문화예술회관 대공연장에서 초연되었다. 조선왕조실록에도 기록돼 당대 최고의 열녀로 추앙받았던 여인 향랑은 18세기 문학의 중심에 있었던 인물이기도 했다. 조선 숙종 시기에 열녀 '향랑'의 애끓는 삶이 오페라로 재탄생됐다.

창작오페라 〈향랑〉은 꽃다운 나이에 남존여비의 희생양이 된 향랑의 이야기이다. 계모의 슬하에서 자란 향랑은 17세에 결혼했지만 남편은 폭력을 일삼았고, 견디지 못한 향랑은 친정으로 갔으나 아버지에 의해 숙부에게 보내졌다. 숙부가 개가를 권하자 이부종사를 할 수 없다는 마음을 먹은 향랑이 '산유화'란 노래를 지어 부른 뒤 인근 오태강에 몸을 던진다는 내용을 그리고 있다. 작곡가는 "향랑은 선조시대의 아픔이요, 희생이며, 우리의 어머니고 남겨진 우리의 숙제다"면서 "이번 공연은 무너진 왕조처럼 '산유화'라는 노래만 남기고 역사 속으로 사라져 간 그녀의 삶을 돌아볼 수 있는 기회가 될 것"이라고 말했다.

심산 김창숙

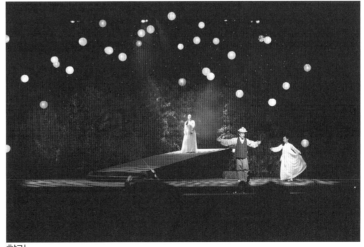

향랑

박창민 작곡의 오페라 〈왕산 허위〉는 '경술국치 100주년을 되새기며'란 부제가 붙어 있는 오페라로 11월 5일 구미문화예술회관 대극장에서 공연되었다. 명성황후 시해 사건이 일어나자 의병 창의군을 결성하고 치열한 항일 투쟁을 벌여오다 순국한 의병장 왕산 허위의 일대기를 소재로 한 작품이다. 구미오페라단이 주최했다.

대장경

최천희 작곡의 오페라 〈대장경〉이 2010년 12월 2~3일 창원 성산 아트홀, 5일 진주 경남문화예술회관, 9일 김해문화의전당 무대에 올랐다. 경남도는 2011년 대장경 간행 천년의 해를 맞아 새로운 문화 콘텐츠를 개발하고 지역의 정체성을 확립하기 위해 올린 것이다. 한국음악협회 경상남도지회가 주최, 주관했다. 호국 불교의 상징인 팔만대장경은 조정래 원작 소설 '대장경'을 극작가 김봉희가 각색해 2막 5장으로 구성했다. 몽고군 침입으로 부인사에 보관중인 팔만대장경이 소실되자 이를 재판각하는 과정에서 당시 참여한 인물들의 고뇌와 넘치는 사명감을 오페라에서 살렸다. 이후 2011년 6월 3일~ 6월 4일 예술의전당 오페라극장에서 재공연되었다.

2011년:

임긍수 작곡 오페라 〈천년의 사랑〉은 2011년 국립오페라단 창작 팩토리 사업의 '우수 작품제작지원'에 선정되어 6월1일~ 6월2일 대구오페라하우스에서 공연되었다.

김지영 작곡의 오페라 〈사랑방 손님과 어머니〉가 국립오페라단 창작팩토리 사업 '우수제작지원'대상으로 선정

사랑방 손님과 어머니

되어 10월 21일~22일, 강동아트센터 대극장 무대에서 초연 되었다.한국적 정서와 서 정미가 담긴 창작오페라 〈사랑방 손님과 어머니〉는 전 2막 오페라로 작곡가 김지영이 빚어낸 한국적 정서의 로맨틱한 오페라이다. 서울대학교 오페라연구소를 바탕으로 활발한 활동을 펼치고 있는 이경재 연출가는 원작의 서정적 색채를 무대로 옮겨 어머니와 사랑방 손님, 그리고 어린 옥희의 이야기를 각각 무대화하였다.

2012년:

강준일 작곡의 오페라 〈백범 김구 – 내가 원하는 우리나라〉가 2월 23~24일까지 국립극장 해오름 극장에서 초연되었다. (대본/ 구희서 ,지휘 /정치용 ,연출/ 최준호)

드라마틱 오페라 〈백범 김구 – 내가 원하는 나라〉는 백범이 원했던 조국에 대한 이상과 세계평화를 오페라 칸타타 형식으로 작곡한 작품으로 한국적 선율과 정서를 담고 있는 민족적 오페라로서의 가능성을 보여주었으나 그 뒤 재공연의 기회를 얻지 못한 아쉬움이 남는 작품이다.

성용원 작곡의 오페라 〈혹부리영감과 음치도깨비〉는 4월21~22일 강숙자오페라단 (총감독; 강숙자)에 의해 광주 빛고을시민문화관에서 초연되었다. 혹부리영감 이야기는 우리나라 전역에서 전승되고 있는 설화로서 본래 이야기는 한 혹부리영감이 도깨비를 만나 노래를 부르고는 혹에서 노래가 나온다고 하자 도깨비들이 혹을 떼어가고 재물을 주고 갔다. 이 소식을 들은 다른 심술쟁이 혹부리영감이 도깨비를 찾아가 같은 과정을 반복하지만 도깨비들은 거짓말쟁이라며 다른 혹마저 붙여주어 망신만 당하게 되었다는 이야기이다.

나는 이중섭이다

이근형 작곡의 오페라 〈나는 이중섭이다〉는 2012년 5월 18일 ~20일 의정부예술의 전당 소극장에서 초연되었다. 2011년 국립오페라단 창작팩토리 사업으로 '우수작품제작지원' 선정작이다. 2000년대 초 세간을 떠들썩하게 했던 이중섭 작품 위작 논란의 '모사 화가'라는 인물 설정을 통해 사건 나열식 구조를 벗어나 예술가의 삶과 예술을 성찰해 볼 수 있는 극적 장치를 둠으로써 더욱 깊이 있는 드라마를 끌어내었다는 평을 받았다.

이호준 작곡의 오페라 〈아! 징비록〉은 6월 2일 안동문화예술회관, 6월 9일 대구오페라하우스 에서 로얄오페라단의 제작으로 초연되었다. 연출을 맡은 이영기는 "임진년인 올해는 임진왜란이 일어난지 7갑 주년이 되는 해이기 때문에 임진왜란과 관련이 있는 인물과 사건을 내용으로 하여 창작오페라 〈아! 징비록〉을 공연하게 되었다"고 작품을 선택한 의도를 밝혔다. 오페라가 시작되는 날도 임진왜란이 일어났던 날인 6월 2일 날과 같았다. 임진왜란 극복의 공신인 서애 류성룡 선생의 이야기를 담고 있는 이 작품은, 오사카성에서 풍신수길이 임란 패배의 원인을 분석하는 장면으로부터 시작된다. 당시의 당쟁과 전란 극복 과정, 서애 선생의 귀향과 징비록 집필과정을 총 5막에 담아내었다.

임준희 작곡의 오페라 〈시집가는 날〉은 뉴서울오페라단 (단장 홍지원)의 위촉으로 작곡되어 7월 5일부터 7일까지 북경 21세기극원에서 초연되었다. 〈시집가는 날〉은 오영진의 희곡 '맹진사댁 경사'를 원작으로 하고 김영무가 대본을 쓴 희극오페라로 한국인의 가치관과 정서를 유머러스하게 표현한 것으로 평가받고 있다. 초연 시에는 〈이쁜이의 혼례 (Ippni's Wedding)〉라는 타이틀로 공연되었으나 그 후 오페라 〈시집가는 날〉로 제목을 바꾸어 재공연과 해외공연을 통해 한국 전통의 아름다움과 해학을 알린 작품이기도 하다.

시집가는 날

2014년 9월 14일에는 중국 상해관광페스티벌의 개막 공연작으로 무대화되기도 하였는데 중국 최초의 오페라전용극장인 상하이대극원에서의 공연되어 화제가 되기도 하였고 2016년 12월 6일에 러시아 하바로브스크 음악극장에서 공연되기도 하였다.

장일남 작곡의 오페라 〈춘향전〉이 서울오페라앙상블에 의해 장춘 동방대극장에서 9월 2일과 3일 공연되었다. 제2회 동북아문화예술제의 일환이다. 한중수교 19주년 기념으로 길림성문화청, 길림성중외문화교류중심 주관으로 공연되었다.

춘향전

4막 7장으로 된 〈춘향전〉은 이미 글로리아오페라단에 의해 동경(1999년), 애틀란타 올림픽(2002년), 파리(2004년) 등 해외공연으로 각광을 받은 바 있는 작품(글로리아오페라단 제작)으로 오페라로 중국에서는 처음으로 펼쳐진 것이다. 흥겨운 사물놀이, 상모춤, 부채춤 외에 향토성이 깃든 한국적 무대배경 등의 민족 색채가 짙은 풍성한 볼거리로 중국 관객들의 시선을 사로잡았다.

박창민 작곡의 오페라 〈광염소나타〉는 9월 13일, 천마아츠센터 그랜드홀에서 초연되었다. '광염(狂炎)소나타'는 1930년에 김동인이 발표한 단편 소설이다. 천재 작곡가 백성수(白性洙)를 주인공으로 그가 예술적인 영감을 얻기 위해 거듭 방화와 살인을 감행함으로써 새 작곡을 한다는 정신병자의 생활을 그린 작품이다. 주인공 백성수는 광포한 야성 때문에 술과 심장마비로 죽은 아버지와 교양 있고 어진 어머니 사이에서 태어났다. 가난 때문에 어머니가 죽은 뒤 방

광염 소나타

화를 저지르게 되면서 야성적 천재성이 폭발해 '광염소나타'를 작곡하게 된다. 그 뒤 K선생의 배려로 작곡생활을 시작하게 되지만 점점 병세가 악화되어 마침내 방화와 살인 등의 범죄를 저지르고 옥에 갇힌다는 내용의 오페라이다.

▍2013년:

이동훈 작곡의 오페라 〈백범 김구〉는 백범김구 서거 64주기 기념공연으로 마포아트센터 아트홀에서 서울오페라앙상블에 의해 2013년 2월 15일-16일 무대에 올랐다. 이동훈 작곡의 이 작품은 국민오페라란 타이틀 아래, 항일 독립투쟁에 앞장섰던 백범 김구 선생의 발자취를 무대로 옮긴다. 1919년 수립된 상해임시정부, 윤봉길 의사의 상해 의거 등 조국의 해방을 향한 항일 투쟁, 해방 후 남북의 분열을 화합하기 위해 힘쓴 그의 삶을 통해 통일을 위한 한국인의 의지를 되새기는 의미를 담고 있다.

성세인 작곡의 오페라 〈쉰 살의 남자〉는 독일의 대문호 괴테의 원작을 바탕으로 창작된 오페라로 2012년 국립오페라단의 창작팩토리 지원사업에 선정되어 한국문예회관연합회 소속의 부평아트센터와 공동으로 제작하여 2월 초연된 작품으로 관객들에게 현대오페라로서의 신선한 반향을 일으

켰다. 그 후 오페라 창작산실 우수작품 재공연 지원작으로 선정되어 2014년 1월 23일, 24일 국립박물관 극장용에서 공연되었고 2016년 5월 13~15일 대한민국오페라 페스티벌 선정작으로 예술의전당 자유소극장에서 공연되기도 하였다.

번안오페라 〈섬진강 나루〉(원작 : Curlew River)는 3월 28-31일 국립극장 달오름극장에서 서울오페라앙상블이 공연하였다. 벤자민 브리튼 탄생 100주년을 기념하여 제15회 한국소극장오페라축제 참가작품으로 우리 정서에 맞게 번안으로 각색한 것이다. 브리튼의 현대오페라가 판소리가 어우러진 해원 상생의 씻김굿 형식으로 한국적 치환을 보여준다. 한국전쟁 직후의 섬진강 나루터가 배경이다.

최현석 작곡의 〈선구자, 도산 안창호〉(이남진 대본)가 5월 10일 ~12일 세종문화회관 대극장에서 초연되었다. 1913년, 암울한 시대에 태어나 민족의 등불이 되어 겨레와 같이 달려온 흥사단 100주

안창호

년을 맞아 흥사단을 창립한 안창호 선생의 정신과 업적을 무대화했다.

조선인의 손으로 일본에 나라를 바칠 조선의 지도자를 찾고 있던 이토오 히로부미는 도산 안창호를 그 인물로 지목하고 회유하려 한다. 그러나 도산은 이를 강력히 거부한다. 이에 데라우찌 총독은 도산을 굴복시킬 음모를 꾸미나 도산은 민족지도자와 함께 상해로 망명한다는 스토리로 전개된다.

지성호 작곡의 오페라 〈루갈다〉는 호남오페라단이 한국소리문화의전당 모악당에서 10월 18일부터 20일까지 올렸다. 유교 통치하인 1700년대 후반, 신앙을 지키기 죽음을 마다하지 않은 전주 이씨 경량군의 후손 이순이 루갈다와 그의 남편 유중철 요한의 이야기로 결혼하고, 4년간 동거하며 유혹을 이겨내고, 각각 참수형과 교수형으로 순교하기까지의 과정을 담고 있다. 이미 2004년 '쌍백한 루갈다 요한'이란 명칭으로 선보인 바 있는 작품은 몇 년 전 가톨릭 전주교구 측의 의뢰로 제작이 결정되어 재창작의 과정을 거쳤다. 전주 초연 후 12월 14일과 15일 서울 상명아트센터에서 공연하고, 대한민국오페라페스티벌 참가작으로 공연되기도 하였다.

박재훈 작곡의 오페라 〈손양원〉이 2013년 5월 제4회 대한민국오페라페스티벌에서 재공연되었다. 작곡가 박재훈(92세)의 오페라 작품으로 민족지도자 손양원 목사의 일대기를 담았다. 손양원의 두 아들을 총살한 원수를 양자로 삼은 사랑과 헌신에 대한 내용을 음악으로 표현한 작품이다. 총 2막 20장으로 구성된 오페라의 1막은 손양원 목사가 나병환자촌 애양원에서 목회했던 내용을 그렸으며 2막은 여수순천사건에서 손양원의 두 아들 손동인, 손동신이 좌익청년들에 의해 총살당했으나, 이들을 죽인 원수를 양자삼은 용서의 장면으로 구성된다.

진영민 작곡의 오페라 〈에밀레 – 그 천년의 울음〉은 경북오페라단(단장 김혜경)이 9월5일 대구 천마아트센터 그랜드홀 대극장에서 '이스탄불-경

주세계문화엑스포 2013'의 성공개최를 기원하며 올린 작품이다. 신라 천년의 역사 속 성덕대왕 신종 이야기로 작품은 이미 2003년 경주 천마총 야외특설무대에 초연해 큰 호응을 얻었다. 신라 혜공왕 4년, 하늘에는 2개의 해가 뜨고 각지에는 반란이 끊이질 않자 종제작인 설노인은 최고의 종을 만들기 위해 스스로 종제작소를 신성한 장소로 만들고, 법을 어긴 딸과 사위의 갓난아기를 종과 같이 녹일 것을 결심하게 된다. 마침내 신종의 완성을 보게되지만 딸은 실성하고, 설노인은 스스로 죽음을 선택하게 된다는 줄거리다. 10년 만에 재구성한 공연이다.

백현주 작곡의 오페라 〈불멸의 사랑 해운대〉는 2013년 9월 5일~7일 초연되었고 2014년에는 앵콜 무대로 다시 공연되었다. 해운대문화회관이 기획하고 자체 제작한 창작오페라로 '동국여지승람'의 장산국 설화를 바탕으로 재창작됐다.

역사서 '동국여지승람'에 불과 두 줄로 언급된 장산국 고씨 할머니 설화다. 평화로운 장산국에 이웃나라 신라가 침략하려는 징후가 보인다. 이에 장산국은 가야와 협력을 유지하고자 하는 무리와 새로이 신라와 동맹을 맺으려는 무리로 분열된다. 장산국 여왕인 고아진은 위기를 극복하려 하지만 신라를 지지하는 박탄은 반대세력을 제거하고 고아진을 압박해 신라에게 항복을 강요한다. 고아진은 장군 최윤후의 도움으로 가까스로 위기에서 벗어난다.

▌ 2014년:

지성호 작곡의 오페라 〈루갈다〉가 업그레이드된 버전으로 5. 9-11일, 2014 제5회 대한민국오페라 페스티벌 작품으로 호남오페라단에 의해 예술의 전당 오페라 극장에서 공연되었다. 한국근대사의 질곡 속에서 순교자 부부의 사랑과 죽음을 형상화했다.

임준희 작곡의 오페라 〈천생연분〉의 개작 초연, 2014년 대한민국오페라페스티벌 국립오페라단 참가작으로 2006년 국립오페라단에 의해 초연되

었던 오페라 〈천생연분〉을 8년 만에 다시 개작하여 5월 30일 예술의전당 오페라극장에 올렸다. 오영진의 〈맹진사댁 경사〉를 원작으로 하는 이 작품은 한국 전통혼례 과정을 통해 정서적 공감대를 형성하고 외국 관객에게는 한국문화에 대한 호기심을 불러일으켰다. 특히 결혼이란, '소중한 하늘의 선물'이라는 메시지를 전하며 어떤 굴레에 갇혀 결혼의 선택 앞에 자유롭지 못한 오늘의 젊은이들에게 태생의 한계나 사회의 구속을 벗어나 자유로이 하늘이 이끌어 준 연분을 따르는 아름다운 결혼의 중요성을 시사한 오페라이다.

성용원 작곡 오페라 〈Dokkaebi singers〉는 2014년 8월22일 ~24일 빛고을시민회관. 2012년 초연된 창작오페라 〈혹부리영감과 음치도깨비〉의 영어 번안 작품이다. 음악이 중심이 되는 오페라로서 새롭게 가족오페라로 변신한 작품이다. 진씨의 딸인 달래와 아기도깨비 까투의 종족을 넘는 우정과 화합을 위한 내용을 위해 유절가곡(Strophen Liederform)의 방식을 차용하였고 알려진 동요와 가곡 선율 등을 패러디하고 인용하여 청중들의 흥미를 잃지 않고 집중력 있게 감상할 수 있도록 하였다.

공석준 작곡의 오페라〈결혼〉과 번안오페라 〈김달중의 유언〉. 9월 18일~20일, 충무아트홀 중극장에서 예울음악무대가 공연하였다.

결혼이 너무 하고 싶은 한 빈털터리 남자가 하인까지 빌려 사기 결혼을 시도한다. 남자의 외모와 재산에 호감을 느낀 여자는 그러나 곧 의심의 단계에 이르지만 '빌린 하인'의 도움으로 결혼에 이르게 된다. '김달중의 유언'은 부동산 투기로 졸부가 된 김달중의 유산을 둘러싼 웃지 못할 에피소드들을 관객과 함께 나누는 무대. 푸치니 오페라 〈잔니 스키키〉가 원작이다.

박지운 작곡의 오페라 〈포은 정몽주〉는 지음오페라단 창단 기념으

로 2014년 12월 13- 14일 용인 포은아트홀 무대에 올랐다. 한국의 높은 정신세계와 '충절(忠節)'을 대표하는 정몽주. 그를 소재로 한 것으로 극중 모든 인물들의 내면과 꿈, 이상을 충실하게 묘사함으로써 조선 건국과 고려의 멸망에 얽힌 비화를 새롭게 선보인다. 박지운 작곡으로 주요 곡인 '아리아'가 모두 한글 전통 문학의 백미인 시조로 쓰여졌다는 점이 눈길을 끈다. 해학적 재미, 구조적 완성미, 한자 수수께끼를 활용한 지적 즐거움, 섬세한 심리묘사 등으로 표현한 작품이다.

▌2015년:

박창민 작곡의 오페라 〈배비장전〉은 2015년 1월 17~18일, 조선후기 고전소설로 전해 내려오는 설화를 새롭게 각색, 구성한 오페라이다. 제1회 대한민국 창작오페라 개막공연으로 국립극장 해오름극장에 올랐다. 신임 목사를 따라 제주에 온 배비장을 못마땅하게 여긴 현감이 기생 애랑과 짜고 그를 홀려 타락시키는 과정을 그린 내용으로, 위선적인 인물 또는 위선적인 지배층에 대한 풍자를 그 주제로 하는 작품이다. 판소리 창극으로 많이 불려지던 작품을 현대에 맞게 새롭게 각색, 구성했다.

백현주 작곡의 오페라 〈선비〉는 조선오페라단(예술감독 최승우)이 2015년 2월 5일-7일 제1회 한국창작오페라페스티벌에 올린 작품이다. 선비

포은 정몽주

선비

정신의 뿌리인 소수서원을 건립하는 과정을 음악으로 풀어낸 것으로 세상을 바르고 어질게 만들기 위해 성리학을 가르친 안향, 안향의 뜻을 받들어 소수서원을 건설한 풍기군수 주세붕, 진정한 선비로 살고자 하는 이덕인과 그의 아내 등이 주요 인물로 등장한다. 백성의 어지러워진 마음을 아름답게 가꾸고 방해하는 세력들의 음모와 계략 속에서도 바른 세상을 위해 희생하는 어진마음(仁)과 사랑(愛)을 선비정신으로 승화시킨다는 내용의 오페라이다.

임희선 작곡의 오페라 〈고집불통 옹〉은 2012년 국립오페라단에서 주최한 창작 공모에서 당선됐고 2013년 문화부 창작지원사업 선정작, 2014년 우수작품 재공연으로도 지정된 작품으로 2015년 5월 26일-28일, 제8회 대한민국오페라페스티벌 참가작으로 자유소극장에서 공연되었다. 작곡가는 대본 및 지휘를 하는 1인 3역을 소화해내었는데 옹고집 설화에 담긴 해학과 풍자를 한국적인 음악어법으로 재치있게 풀어내었다는 평을 받은 작품이다.

박영근 작곡의 오페라 〈주몽〉은 광복 70주년을 기념해 고구려 건국신화 '주몽 설화'를 바탕으로 2002년 국립오페라단의 위촉을 받아 초연한 '고구려의 불꽃-동명성왕'을 새롭게 각색한 작품으로 대한민국오페라페스티벌의 마지막 작품으로 2015년 6월 6일-7일 예술의전당 오페라극장에서 각색 초연되었다. 주몽은 고구려의 개국시조이자 초대 군주이다. 삼국유사와 삼국사기에는 성이 고씨, 이름은 주몽이라 하였다. 시호는 '동명성왕'이다.

오페라 〈주몽〉은 원작과 마찬가지로 주몽의 신화에 초점을 맞추지만, 웅장한 전투 장면이나 대규모 군무, 장대한 무대 연출과 남성 합창단 등 스펙터클한 요소를 더한 그랜드 오페라로 2002년의 초연 작품을 확대하여 새롭게 재탄생되었다.

이철우 작곡의 오페라 〈김락〉은 광복 70주년을 기념해 로열오페라단이 만든 작품으로 7월 5일 광주문화예술회관, 8월 15일 대구 오페라하우스에서 공연되었다. 안동에서 태어난 김락은 친정과 시댁을 포함해 3대에 걸쳐 28명의 독립유공자를 배출한 명문가문 출신이다. 김락은 3.1만세운동에 가담했다가 체포되었는데 조사과정에서 일본 경찰의 모진 고문으로 두 눈을 잃고도 항일투쟁을 전개하는 내용을 담고 있다.

최현석 작곡의 오페라 〈청 vs 뺑〉은 고전 비틀기를 통해 관객층을 설득하려는 작품이다. 라벨라오페라단(예술감독 이강호)이 2015년 8월 28일부터 9월 5일(토)까지 장기공연으로 중랑구민회관 무대에 올렸다. 작곡가는 다양한 음계와 판소리는 물론, 아리랑과 강강술래 등 전통 가락도 녹였다. 온 가족이 함께 웃고 울고 즐길 수 있는 오페라로 제작되어 특히 사춘기 심청의 심리 변화를 음악이 잘 묘사하고 있어 청소년과 학부모과 함께 관람하는 가족형 오페라로 제작된 것이 특징이다

진영민 작곡의 오페라 〈이매탈〉은 경북오페라단 창단 15주년 기념으로 국보 제121호인 하회탈 중에서

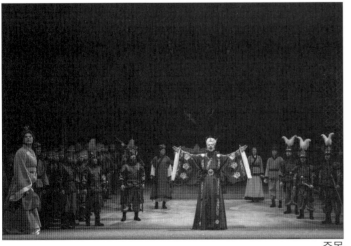

주몽

청뺑

도 이매탈의 설화를 흥미롭게 스토리텔링 하여 당시의 시대상과 애환을 오페라 장르를 통해 새롭게 조명하고 있는 작품이다. 탈이 갖는 의미와 무대 배경, 연출기법 등에서 관심을 끈 작품으로 2015년 9월 18일 안동문화예술의전당 대극장 무대에서 초연되었다.

학동엄마

허걸재 작곡의 오페라 〈학동 엄마〉 빛소리오페라단에 의해 2015년 10월 16일-18일에 광주아트홀에서 공연되었다. 광주문화재단 2017지역특화문화거점지원사업의 일환이다. 광주 학동의 지역적 이야기를 소재로 평범한 여성이 9남매 아이들의 엄마가 되어 자신의 모든 것을 희생해 훌륭한 사회의 일꾼으로 키워내는 여성상을 재조명했다. 극심한 시집살이, 전쟁과 가난, 남편의 배신으로 절망 속에서도 꿋꿋하게 자신의 사랑을 실천해 올바른 교육으로 자녀들을 키운 한 여성의 헌신을 통해 1950~1990년 우리의 근대사를 조명하고 현모양처의 삶을 통해 어머니의 숭고한 사랑을 승화시킨 작품이다.

최현석 작곡의 오페라 〈도산의 나라〉가 2015년 10월 23일-25일 한러오페라단에 의해 여의도 KBS홀에서 공연되었다. 오페라 〈도산 안창호〉의 동명 작품으로 광복 70주년기념 오페라이다. 〈도산의 나라〉는 도산 안창호 선생의 독립운동을 중심

으로 만들어진 작품이다.

2016년:

이범식 작곡의 오페라 〈뚜나바위〉는 사회적 기업인 폭스캄머앙상블이 주관하여 6월 16일부터 17일까지 국립극장 달오름극장에서 초연되었다. 이범식의 장편소설 '뚜나바위'는 어머니에 대한 그리움, 짧지만 강렬한 구원의 사랑을 담고 있는 자서전적인 내용으로, 오페라 〈뚜나바위〉에서 이범식이 전곡 작사, 작곡을 맡아 보통 사람들이 겪는 아픔이나 꿈에 대한 이야기를 담아내고 있다.

이근형 작곡의 오페라 〈사마천〉은 뉴서울오페라단(단장 홍지원)이 제작하여 6월 29일 부터 30일까지 국립극장 해오름극장 무대에 올린 작품이다. 사마천은 중국 전한시대의 역사가로서 '사기'의 저자로 잘 알려져 있는 인물이다. 그가 한무제라는 막강한 권력자에게 맞서 궁형이라는 형벌을 받게 됨에도 치욕을 견뎌내며 그 역사의 거대한 흐름을 글로 써 내려간 역사의 아버지로 불리 워 지고 있는데 이를 바탕으로 하여 제작된 오페라이다. 한·중 자유무역협정(FTA) 체결을 기념해 사마천의 고향인 중국 산시(陝西省)성 한청(韓城)시의 지원을 받아 제작한 한중 합작 작품으로서의 의미를 가지고 있다.

사마천

최명훈 작곡의 오페라 〈열여섯번의 안녕〉이 2015년에 세종카메라타 공연으로 선정되어 서울시오페라단에 의해 2월 26일-27일 세종M씨어터에서 초연되었다. 2015년 모노오페라의 형태로 낭독 공연을 선보인 〈열여섯 번의 안녕〉은 본 공연에서는 남자 1인, 여

열여섯번의 안녕

자 1인이 출연하는 2인 오페라로 바뀌 공연되었다. 이 작품은 남자가 사별한 아내의 무덤에 찾아가 아름답고 애틋한 추억들에 관해 이야기하며 시작된다. 죽은 아내의 무덤은 말이 없지만, 남자는 죽은 아내를 향해 계속 이야기를 풀어나간다. 박춘근의 대본은 인간관계에서 일반적으로 나타나는 소통과 불통의 언어를 이제 만날 수 없는 부부간의 대화로 풀어냈다.

서은정 작곡의 오페라 〈꽃을 드려요〉가 2016년, 6월 로열오페라단에 의해 성주문화예술회관에서 공연되었다. 이번 공연은 경상북도가 지역협력형 공연장 상주단체 육성지원사업 공모로 로얄오페라단(단장 황해숙)이 선정됨에 따라 마련됐다. 오페라 〈꽃을 드려요〉는 어둡고 황폐한 마을을 사랑의 힘으로 다시 아름다운 마을로 변화시킨다는 내용이다 (원작 George Eliot)

서순정 작곡의 오페라 〈미호뎐〉이 2016년 6월, 누오바오페라단(예술감독 강민우)에 의해 제1회 한국창작오페라페스티벌을 통해 국립극장 해오름에서 초연되었다. 구전문학인 구미호 이야기를 오늘의 시각으로 재해석한 작품으로 인간으로 의인화한 여우들의 등장과 조선시대의 가부장적인 계급사회 속에서 기생으로 변신한 여우들의 이야기가 흥미로운 접근이었다. 작곡가의 현대적 오케스트레이션과 관객과의 접근을 용이하도록 만든 성악적 처리가 주목을 받았다

미호뎐

최현석 작곡의 오페라 〈불량심청〉이 10월 27일~30일 라벨라오페라단에 의해 꿈의숲아트센터 퍼포먼스홀에서 공연되었다. '불량심청'은 고전소설 '심청전'을 현대적 시각에서 각색한 작품으로 판소리, 아리랑, 강강술래 등의 전통적 요소들을 녹여낸 작품이다. 빼돌린 공양미로 막걸리를 담아 돈을 벌고자 하는 사기꾼과 그와 손을 잡고 집을 나간 불량한 심청 그리고 지고지순한 현모양처 뺑덕어멈이 등장하는 등 원작과 전혀 다른 캐릭터들이 시선을 모은다. 공연을 주최한 라벨라오페라단 이강호 단장은 "우리 정서에 맞는 주제를 가지고 창작 오페라를 제작해 클래식 애호가뿐 아니라 일반 대중에게도 친숙한 오페라를 만들겠다는 목표"라고 했다.

이용주 작곡의 합창오페라 〈박혁거세〉는 2016년 12월 7일~8일에 경주시립합창단 창단 20주년을 기념해 선보였다. 신라를 건국한 박혁거세의 이야기를 오페라로 풀어낸 합창 중심의 합창 오페라라고 할 수 있겠다. 신라 건국신화인 박혁거세 이야기를 합창단에 의해 오페라로 제작된 사례로 지역의 문화 콘텐츠 개발을 위한 오페라 작업이었다.

2017년:

고태암 작곡의 오페라 〈붉은 자화상〉은 조선의 천재화가 공재 윤두서의 자화상을 소재로 한 작품이다. 2017년 5월 6일과 7일에 국립극장 해오름극장에서 초연되었다. 한국문화예술위원회

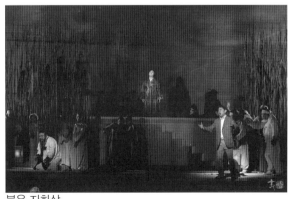

붉은 자화상

2016년 오페라 창작산실지원사업 우수작품 제작지원에 선정된 작품으로 서울오페라앙상블(예술감독 장수동)에 의해 무대에 올랐다.

국보 제 240호이자 우리나라 초상화의 최고 걸작인 윤두서의 자화상에 얽힌 비화를 바탕으로 그의 회화 세계, 딸 영래와 수제자 영창과의 이루어질 수 없는 사랑과 격동의 시대를 몸소 겪으면서도 마침내 자신의 자화상을 완성시킨 공재 윤두서의 삶을 노래한다. 600년 세월의 해남 녹우당. 달빛 아래 비자림 숲을 거닐 듯 한 폭의 현대판 산수화로 표현한 창작오페라이다.

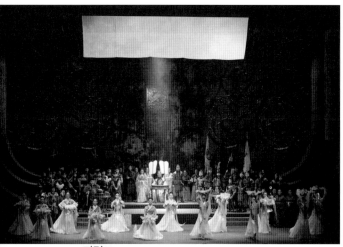
자명고

김달성 작곡의 오페라 〈자명고〉는 제8회 대한민국페스티벌 참가작으로 노블아트오페라단(예술감독 신선섭)이 개작하여 공연하였다. 이 작품은 1969년 김달성 작곡으로 초연된 판타지와 드라마가 공존하는 창작오페라인데 현재의 시각으로 재해석해서 공연하였다. 낙랑국의 신비의 북 자명고는 나라가 위태로움에 처할 때 마다 스스로 울려 고구려가 패배하자 이에 고구려의 호동왕자는 낙랑공주를 설득하기에 이른다. 이에 낙랑은 진정한 통일을 위해 강한 고구려에게 힘을 실어 주어 외부 세력을 내 몰아야 한다는 확신을 하게 된다. 한편 아버지 최리왕은 진대철과 낙랑공주의 정략결혼만이 낙랑국을 지킬 수 있는 유일한 길이라 생각하지만 그녀는 낙랑국의 패망을 감수하고 자신

의 목숨까지 걸고 자명고를 찢어버리고 호동의 품에서 숨을 거둔다는 내용의 오페라이다.

이건용 작곡의 오페라 〈봄봄〉의 재공연이 2017 제8회 대한민국오페라페스티벌 참가작으로 예술의전당 오페라극장 자유소극장에서 6월 2일-4일에 공연하였다. 오페라 〈봄봄〉은 희극적 요소와 음악적 요소를 적절히 가미하여 우리 전통의 놀이판 형식과 서양 오페라의 어법으로 풀어낸 작품이다. 가난한 농촌을 배경으로 시골 남녀의 순박하고 풋풋한 사랑을 주제로, 토속적인 무대와 우리 민족 특유의 해학과 풍자를 담은 아리아 그리고 다채로운 타악기의 리드미컬한 연주 등으로 그랜드오페라단(예술감독 안지환)이 축제의 한마당을 펼쳤다. 이번 공연은 마당놀이 형식인 난장굿에 아리랑을 붙인 판굿을 가미한 '아리랑난장굿'이라는 신조어를 붙여 시골청년 '장가 보내기 프로젝트'라는 부제를 살린 가무악희(歌舞樂戲)적 특성을 살렸다

오이돈 작곡의 오페라 〈소리마녀의 비밀상자〉는 대전에서 활동하는 솔리스트 디바가 (단장 이영신)가 제작하고 대전광역시교육청이 가족사랑 예술교육프로그램으로 선정되어 공연하는 창작오페라로 7월 8일~20일까지 대전광역시교육청 대강당 등에서 공연되었다.

이 오페라는 '나디바'라는 가상인물과 함께 '도레미파솔라시'의 일곱 음계를 인물화하여 새롭게 이야기를 창작하고 선율을 입혀 제작한 어린이와 가족을 대상으로 한 창작오페라이다. 일곱 음계 중 최고의 실력이지만 자만에 찬 '최고 솔'과의 갈등으로 발생되는 사건을 해결하며 친구와 가족의 사랑과 진실을 깨닫는 다는 내용을 담고 있다.

유대안 작곡의 오페라 〈날뫼와 원님의 사랑〉은 2017년 7월 11일 구미 강동문화회관 천생아트홀에서 초연된 작품으로 상고시대 달구벌 야사와 조선 중엽 경상감영에 부임한 관찰사(원님)가 큰 어른으로서 지역민 간의 이상적인 관계를 상징화한 오페라이다.

이를 통해 위정자의 헌신적인 지역사랑을 표

출하고 백성들에게 희망과 용기를 일으키고자 한 것으로 경상감영 관찰사와 날뫼북춤에 관한 이야기를 오페라로 만든 것이다.

최천희 작곡의 오페라 〈윤흥신〉이 2017년 7월 21일부터 22일 까지 부산 을숙도문화회관 대공연장에 올랐다. 홀로그램과 3D프로젝션 매핑 기법을 도입, 입체적인 무대와 시각적 효과로 볼거리를 더했다는 자평이다. 윤흥신은 조선시대 권력자의 아들로 태어나 을사사화 때 관노로 전락했다. 32년 만에 신분이 회복된 뒤 윤흥신은 왜구의 침범에 대비해 군사 훈련을 강화했다. 윤흥신은 왜적의 첫 공격은 물리쳤지만 다음 날 전투에서 전사했다. 오페라는 윤흥신의 파란만장한 삶과 신씨아씨와의 사랑, 나라를 위해 목숨을 바친 기개 등을 담았다. 2015년 을숙도문화회관은 창작오페라 소재를 찾던 중 시민 설문조사와 을숙도문화회관 운영자문위원회 의견을 반영해 작품화한 것이다

페라이다. 대전의 유명 명소와 명물에 담겨있는 이야기를 인생의 의미와 접목해 대전만의 도시 브랜드 스토리를 만들자는 뜻에서 창작한 작품이다. 철도교통의 요충지 대전역, 청춘의 꿈과 함께한 보문산 전망대, 만남의 장소 이안경원, 빵집 신화 성심당, 대전 엑스포와 한화이글스 등 대전의 상징물을 배경으로 현실과 미래에 대한 불안감으로 방황하는 청춘과 보통사람들의 위대한 인생, 대전의 이야기를 담았다.

나실인 작곡의 오페라 〈나비의 꿈〉은 윤이상 탄생 100주년을 기리며 구로문화재단과 서울오페라앙상블이 공동 제작한 것으로 10월 27일~28일 구로아트밸리 예술극장에서 초연되었다.

오페라 〈나비의 꿈〉은 동베를린 간첩단사건에 연루되어 서울로 납치돼 차가운 서대문 형무소 수감 생활 속에서도 끝까지 펜을 놓지 않고 '나비의 미망인'을 작곡한 윤이상의 600일간의 작곡 과정을 그린 작품이다. 오페라 〈나비의 꿈〉에서는 윤이상 외에도 윤이상과 함께 동베를린 간첩단 사건에 연루 돼 투옥되었던 화가 이응노, 시인 천상병의 만남을 픽션으로 구성해 동시대를 살아갔던 예술 거장 3인의 엇갈린 삶과 부인 이수자와의 사랑이야기도

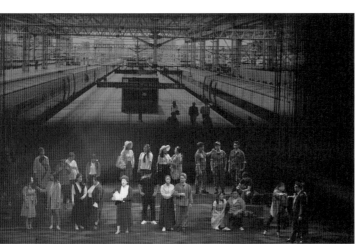

대전 블루스

나비의 꿈

이지영 작곡의 오페라 〈RETURN〉은 2017년 7월 15일 예천 아누스오페라단이 주최했다. 오페라 〈RETURN〉은 목수의 아들로 태어난 예수가 십자가에 박혀 부활하는 이야기를 담고 있는 종교오페라라고 할 수 있다.

현석주 작곡의 오페라 〈대전블루스〉는 글로벌아트오페라단이 9월 14일부터 16일까지 충남대 정심화홀에서 보통사람들의 인생을 담은 창작오

펼쳐진다.

지성호 작곡의 오페라 〈달하, 비취시오라〉는 호남오페라단이 '정읍사'에서 모티브를 따와 제작한 오페라로 11월 3일~ 4일, 한국소리문화의전당 모악당, 8일 정읍사예술회관에서 공연되었다. 행상나간 남편이 무사히 돌아오도록 달이 높이 비춰주기를 바라는 마음이 간절히 담겨 있는 '정읍사'는 현존하는 유일한 백제가요이자, 한글로 기록되

어 전하는 가요 중 가장 오래된 것이라는 점에서 의의를 갖는다.

신원희, 정재은 작곡의 오페라 〈무지개 천사〉가 대본 이경민, 각색 이상민, 영역 정재은으로, 10월 13일 성주군 주최, 로얄오페라단에 의해 성주문화예술회관에서 공연되었다. 퀸즈무대의상이 오페라 〈무지개 천사〉의 무대의상을 작업하였다. 아름다운 동화의 내용으로 아이들이 풀 한포기, 벌레 한마리도 우리와 함께 살아가고 힘을 모아 사랑과 관심을 가져야 한다는 공동체임을 체험하게 하는 교훈적인 작품.

이용탁 작곡의 오페라 〈청〉은 유영대 대본으로 11월 7일 ~8일(우리금융아트홀)에 세계 4대 오페라축제의 일환으로 공연되었다. 국립창극단의 창극 '청'을 토대로 만들어진 작품으로 전통의 판소리와 서양적 성악어법이 만나는 시도를 한 작품이라고 할 수 있다. 김홍승 연출의 오페라 〈청〉은 창극에서 차용한 리듬을 오페라적으로 살렸다는데 큰 의의가 있는 오페라이라고 할 수 있겠다.

청

4. 제작환경의 중요한 변화

● 국립오페라단과 창작

지난 10여년 국립오페라단은 창작 역할을 자임하고 나섰고 예술감독이 바뀔 때 마다 새로운 시스템을 도입하여 의욕적으로 펼쳤지만 공공기관의 특성상 예술감독이나 단장이 바뀔 때마다 이전 것을 없애고 새로운 정책을 만드는 바람에 공연의 지속성을 잃어버려 시스템을 통해 창작오페라가 꽃 필 수 있는 기회들을 놓치고 말았다. 그러나 이소영 단장 재임시에 출발한 맘 시리즈 창작오페라의 접근 방식 변화는 대본가와 작곡가 사이의 소통이 없었던 과거 제작 방식에서 벗어나 멘

토링 클리닉과 무대예술팀과의 협력으로 젊은 작곡가들이 참여가 늘어나는 결과를 낳은 것은 고무적이라 할 만하다. 또한 창작오페라로의 접근이 젊은 작곡가에게 기회가 부여되면서 창작의 벽도 헐리는 유연해지는 효과를 가져왔다. 응모에 자격을 없애고 소재도 자유로워진 오페라 제작으로 순수 창작품의 단막오페라 대본(50분 내외)로 하기도 하고 저작권에 저촉되지 않는 신화, 소설, 영화, 희곡 등의 원작 각색도 가능하도록 하면서 유연성을 가진 일 또한 중요한 변화라고 할 수 있다.

그러나 국립오페라단은 세계적인 문학작품을 원작으로 한 창작오페라 작곡을 외부에 의뢰하고 공모전을 실시하는 등의 방법으로 모두 세 개의 창작 오페라를 무대에 올릴 계획이었지만 결국 무산되었다. 2011년엔 창작오페라를 중심으로 '맘 페스티벌'을 열기로 했지만 이 역시 무산되고 말았고 기존의 민간 오페라들이 추진하고 있었던 오페라대상과 연계한 施賞(시상)도 검토하였지만 이뤄지지 못했다. 그러나 광복 70주년을 기념해 2002년에 초연된 박영근 작곡의 〈고구려의 불꽃-동명성왕〉이 〈주몽〉으로 각색해 선보이고 2013년에는 이영조 작곡의 〈처용〉을 올렸고, 2014년엔 임준희 작곡의 〈천생연분〉을 재공연한 것 등은 미흡하나마 창작오페라의 레퍼토리화에 대안을 제시한 것으로 평가할 수 있다.

정체성 잃어버린 10년

2011년 8월에 김의준 LG아트센터 대표가 국립오페라단장에 부임했다. 공공기관장을 뽑을 때 항시 대두된 예술이냐 경영이냐의 해묵은 과제가 풀어질 것을 요구했지만 그는 한 음악 매체와의 인터뷰에서 '국립오페라단은 역사가 50년이나 되는 조직인데다가 제가 잘 알지 못하는 오페라 전문분야라는 차이가 있다'고 했다. 극장경영인으로서 평가를 받았지만 32개월 만에 사표를 내어 오

페라 전문성의 중요성만 부각한 채 국립오페라호는 선장없는 항해로 이어졌다. 예술감독과 단장의 이원화가 필요하다는 교훈을 남겼다.

이어 국립오페라단은 또다시 한예진 국립오페라단 예술감독의 낙하산 인사 문제로 초유의 상황이 전개되었다. 성악가, 연출가, 평론가 등 30여명이 오페라비상대책위원회를 꾸려 날마다 거리에서 현수막 시위를 하고 전 매스컴이 이를 보도해 사회적 이슈가 되었다. 결국 2015년 2월에 한예진 신임 예술감독은 자진사퇴로 막을 내리고 말았다.

사퇴 후 최영석 본부장의 직무대리 체제로 2002년에 초연된 박영근 작곡의 〈고구려의 불꽃-동명성왕〉을 〈주몽〉으로 각색해 선보였다. 2013년에는 이영조 〈처용〉을 역시 각색해 새 감각의 오페라를 올렸다. 2014년엔 임준희 〈천생연분〉이 무대에 올랐다.

그 후 2015년 김학민 예술감독이 취임하면서 오페라계와의 소통을 강조하고 시스템 정착 및 창작 오페라에 전환점을 만들겠다고 했지만 그 역시 중도에 사표를 던짐으로써 국립오페라는 잃어버린 10년이라는 꼬리표를 달게 되었고 한국오페라계에 엄청난 숙제를 던져주고 말았다. 또한 평창동계올림픽기념으로 무대에 올릴 창작기금으로

작품조차 선정하지 못하고, 오페라 〈라 트라비아타〉에 한국 의상을 입힌 〈동백꽃 아가씨〉를 올려 과연 국립오페라단이 존재해야 하는지 국립오페라단 무용론마저 등장하기에 이르렀다.

● **대구오페라하우스와 창작 오페라 (2008~2017)**

대구오페라하우스 개관의 개막공연으로 이영조 작곡의 창작오페라 〈목화〉를 올린 이후 지속적으로 창작오페라를 공연하였다. 이후 대구국제오페라페스티벌에서는 한국 창작곡을 매년 1~2곡씩 올렸다. (2014년과 2016년은 제외) 특히 지역 소재의 지역 작곡가의 작품들을 주로 무대에 올려서 오페라를 통한 문화정체성을 확보해 왔다.

2008년에는 제6회 오페라축제에서 국립오페라단의 임준희 작곡 〈천생연분〉을, 2009년 제7회 오페라축제에는 조성룡 작곡 〈원이 엄마〉를 공연하여 호평을 받기도 하였다. 오페라 〈원이 엄마〉는 경북 안동에서 발굴된 조선시대의 미라와 아내의 편지를 소재로 부부간의 애틋한 사랑을 그리면서 인간 존재에 대한 질문을 던지는 오페라이다.

2010년 제8회 오페라축제에서는 이호준 작곡의 〈심산 김창숙〉이 공연되었다. 일제의 고문으로 앉은뱅이가 돼 돌아오며 기쁨과 안도의 눈물을 보이는 가족사랑, 해방 후 서로 충돌하는 당파를 끌어안고 인재양성에 매진한 심산 김창숙의 삶을 무대화한 작품이다.

2011년 제9회 오페라축제에서는 박지운 작곡 〈도시연가〉(우수창작오페라 발굴지원을 위한 제2회 MOM 창작공모전 선정작)를 공연하였다. 대구오페라하우스는 대구를 소재로 한 이 작품을 대구 브랜드 창작오페라로 육

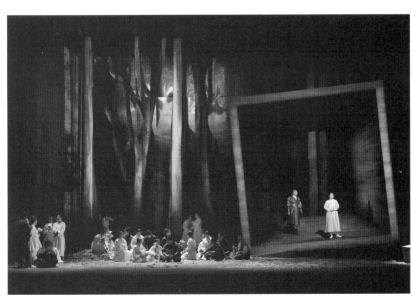

능소화 하늘 꽃

성시키기 위해 제작하였다.

2012년 제10회 오페라축제에서는 김성재 작곡의 〈청라언덕〉을 공연하였다. 대구출신 작곡가인 박태준을 소재로 한 창작 오페라이다. 작곡가의 수줍었던 첫사랑을 추억하며 만든 가곡 '동무생각' 등이 포함된 이 오페라는 대구국제오페라축제 개최 10주년을 맞아, 대구를 빛낸 작곡가 박태준의 삶과 음악, 사랑이야기를 조명하는 오페라이다. 2013년, 오페라〈청라언덕〉은 전년도에 이어 완성도를 높여 다시 올려졌다.

2015년 제13회 오페라축제에서는 광복 70주년을 기념하여 진영민 작곡의 〈가락국기〉가 6일~7일 무대에 올려졌다. 독도가 한국의 영토라는 사실을 확실하게 증명할 '가락국기'가 존재한다는 전제 하에 이것을 찾아내기 위한 고군분투를 그린 작품이다. 원작 정재민의 소설을 바탕으로 독도에 관한 풍부한 지식과 철저한 고증, 긴박한 무대전개로 주목을 받았다.

2017년 오페라축제에서는 오페라〈원이 엄마〉(2009년)를 개작하여 〈능소화 하늘 꽃〉으로 올려졌다. 1990년대 안동 지역에서 400년 전의 것으로 추정되는 미라가 발견된 이야기를 토대로 한 작품이다.

● 대한민국민간오페라단연합회와 대한민국오페라페스티벌

2008년 1월 대한민국민간오페라단연합회 창립 총회가 있었다. 이 때 논의 된 것 중의 하나가 대한민국오페라페스티벌이다. 우여곡절을 겪으며, 2010년 제 1회 대한민국오페라페스티벌이 5월 16일~ 7월 3일까지 펼쳐졌다. 그후 2017년 제 8회 페스티벌까지 이어져 왔다. 제 1회에는 창작오페라가 공연이 없었다. 제 2회 지성호 작곡의 〈논개〉(호남오페라단), 구미오페라단 우종억 작곡의 〈메밀꽃 필 무렵〉, 제 3회 국립오페라단 창작 갈라오페라. 제4회 박재훈 작곡의 〈손양원〉(고려오페라단)과 이영조 작곡의 〈처용〉(국립오페라단),제 5회 지성호 작곡의 〈루갈다〉(호남오페라단), 임준

희 작곡의 〈천생연분〉(국립오페라단), 제 6회 박영근 작곡의 〈고구려의 불꽃—동명성왕〉을 재구성해 〈주몽〉(국립오페라단)을 올렸다. 제 7회에는 성세인 작곡의 〈쉰 살의 남자〉(자인오페라앙상블)를 선보였다. 제 8회에는 이건용 작곡의 〈봄봄〉, 임희선 작곡의 〈고집불통〉(하트뮤직)이 올려졌다.

● 창작오페라페스티벌

창작오페라만을 무대에 올리는 대한민국창작 오페라페스티벌(2015년 1월 5일~2월 8일)이 대한민국 창작오페라페스티벌조직위원회와 (사)대한민국오페라단연합회의 공동 주최하에 개최되었다. 대한민국오페라단연합회 소속 오페라단 및 오페라 관계자들이 참여한 오디션을 통하여 공연하였다. 제 1회 때는 박창민 작곡 〈배비장전〉(2015년 1월16~18일, 더뮤즈오페라단), 박재훈 작곡 〈손양원〉(고려오페라단, 1월 23일~25일), 현제명 작곡 〈춘향전〉(1월 30일~2월 1일, 김선국제오페라단), 백현주 작곡 〈선비〉(2월 15일~8일, 조선오페라단)이 올랐다.

5. 한류와 창작오페라 글로벌 시장 개척

일방적인 서양오페라의 수입 구조 하에 있던 우리 오페라가 이제는 새로운 이정표를 향해 나가야 할 때가 왔다. 지구촌에 불고 있는 K-Pop에 이어 한 단계 높은 오페라로 세계에 한국문화의 전수를 보일 때가 온 것이다. 우선 엄격한 평가로 좋은 작품을 선정하고 한편으로는 새로운 창작 개발을 해서 다양하면서도 경쟁력있는 작품을 만들어야 한다. 지금까지 열거된 창작의 과정들이 소모적이고 기금 수혜를 목적으로 한 역사 인물 시리즈의 범람을 가져 왔다면 정비가 필요하다. 우수한 성악 자원들이 마음껏 기량을 발휘할 수 있도록 작품 개발이 무엇보다 중요하다. 살아남은 주요 작품들이 대부분 '위촉'을 통해 결실을 얻은 것인 바, 위촉과 공모를 병행한 유연한 창작 접근이 필요할 것이다. 아울러 글로벌 시장을 개척하

는데 있어서 서양 오페라로는 경쟁력이 약하기 때문에 우리 K-Opera로 수출할 수 있는 전략적 모색이 필요하다. 종합예술인 오페라야 말로 한국 문화의 총체를 한 눈에 보여주는 가장 이상적인 장르이므로 지난 10년의 창작을 통해 한 단계 도약하는 시스템 구축과 예산 확보로 오페라가 국민의 삶의 질을 높이고, 고급한류의 새 장을 열 수 있도록 해야 한다.

● 뉴서울오페라단

'한·중 FTA 체결기념'한·중 합작 초대형 문화외교 프로젝트 〈사마천〉이 중국 섬서성 한성인민정부와 협력 사업으로 추진했다. 뉴서울오페라단(단장 홍지원) 이 지난 2009년 이후 매년 중국 진출을 하여 〈춘향전〉, 〈시집가는 날〉 등 한국 창작오페라로 중국과의 문화예술 교류를 이어 왔다. 2014년 '중국 상하이관광페스티벌' 개막작과 2015년 '중국 서안 공연'을 통해 창작오페라 〈시집가는 날〉을 선보이며 중국과의 외교문화에 우호적 관계를 유지해 왔다.

● 그랜드 오페라단

그랜드오페라단(단장 안지환)이 2015년 6월 27일부터 10일간의 일정으로 밀라노, 프라하, 빈 등 유럽 5개 도시에서 이건용작곡의 오페라 〈봄봄〉을 순회 공연했다. 이 공연은 한국국제교류재단이 공동 주최하고 주 밀라노총영사관, 주 오스트리아대사관, 주 체코대사관의 후원으로 이뤄졌다.

● 서울오페라앙상블

2010년 북경국제음악제 초청공연(북경 중산음악당) 이후 중국에서의 오페라 한류에 관심을 보이다가 2011년 9월 2-3일에 동북아국제예술제에 초청되어 장일남 작곡의 〈춘향전〉(장춘 동방대극원)을 공연하였고 그 이듬해인 2012년 10월 12-13일 항주서호국제문화축제에 재초청되어 〈춘향전〉(항주 음악청)을 공연하였다.

● 베세토 오페라단

이태리 토레 델 라고 푸치니 페스티벌에서는 2014년 한국과 이태리 수교 130주년을 맞아 8월 28일을 한국의 날로 지정하고, 창작오페라 현제명 작곡 〈춘향전〉과 이영조 작곡 오페라 〈황진이〉를 공연했다.

● 국립오페라단

임준희 작곡 오페라 〈천생연분〉이 2008년 6월 국립 오페라단 북경 올림픽 기념 음악회(북경 세기극원 대극장)에서 공연되었고 2014년 10월 25~26일 싱가포르 마리나베이샌즈 극장에 올랐으며 2015년 9월 20일 터키 아스펜도스 페스티벌 초청으로 터키 안탈리아 아스펜도스 야외 극장에서 공연되었고 2015년 10월 30일~31일 홍콩 페스티벌 초정공연으로 홍콩 컬쳐럴센터에서 공연되었다.

6. 창작오페라의 발전을 위한 제언

창작 위촉과 공모, 우수 작품의 재공연

'작품 위촉'은 공평성, 객관성, 투명성이란 관점에서 보면 공공기관이 행사하기 참으로 쉽지 않은 영역이다. 주관을 가질 수 없는 主體(주체)가 심사위원의 '객관성'에 작품 선정을 위탁하면 누구도 책임을 담보할 수가 없다. 혼자서 결정하고, 혼자서 책임을 진다면 독단에 빠질 수도 있겠지만 독창성과 책임성은 분명해진다. 예술의 특성을 살리는 제도가 없다면 오페라는 늘 제자리를 맴돌 뿐이다. 기존 방식의 공동심사는 사실상의 책임의식이 약해질 수 있다.

公募(공모) 한계를 넘을 수 있는 방법이 委囑(위촉)제다. 병행하면서 제도를 보안해 나가야 한다. 성공 사례로 국립오페라단이 〈천생연분〉을 위촉할 때 정은숙예술감독이 단독 결정했다. 자신의 작품 분석이 가능하지 않다면 권한도 줄 수

없다는 논리가 어디서든 통해야한다. 기존의 작품들을 모아서, 그 자료를 토대로 2~3명의 작곡가에 위촉을 해서 시험판을 보고 선정하는 방식도 고려해 볼만하다. 명분 있는 작곡가들이 공모를 기피하는 것에서 벗어나 한걸음 나아갈 수 있는 방법이기도 하다. 알맹이 빠진 공모로 불신을 부르고 이것이 되풀이 된다면 창작은 딜레마에 빠질 위험이 크다.

우수 작품 지원 일회성 한계 극복해야

많은 창작오페라 작품이 나왔지만 서양오페라 작품이 95% 이상, 단골 레퍼토리가 된 것에 비하면 우리 창작은 〈춘향전〉, 〈봄봄〉, 〈시집가는 날〉 등 몇 작품만이 단골 레퍼토리로 극히 제한되어 있다. 해방 이후 70년을 맞은 시점에서 그간의 정부의 지원정책에도 불구하고 왜 많은 창작 작품들이 살아남지 못했을까. 우리 창작 가운데 우수 작품들은 실제 공연장에서 서양 오페라에서 보다 더 소통이 좋았다는 반응을 확인할 수 있었음에도 불구하고 말이다. 이제는 민간의 것이냐, 국립 것이냐를 떠나 좋은 작품을 공공기관에서 적극 수용하고 자주 무대에 올릴 수 있는 레퍼토리로 활성화시켜야 한다. 사실 오페라단은 많다지만 국립오페라단, 시립오페라단, 대구오페라하우스등이 얼마나 많은 창작오페라 레퍼토리를 보유하고 있는지 자문해 보면 선뜻 그 답을 얻기가 힘들다는 것을 알 수 있다.

외국영화에 밀려 상영관 배정조차 받지 못했던 한국 영화가 스크린 쿼터를 통해 오늘의 경쟁력을 확보한 것을 모르는 사람은 없다. 지속적으로 지원하고 장려한 결과 지금은 역전이 되어 버렸다. 이와 같이 우수한 작품은 관객뿐만이 아니라 창작자에 의욕을 고취시킨다. 더 이상 우리가 오페라 장르에서 우리의 것을 만들지 못한다면 한국 창작오페라는 나락으로 떨어지고 말지 모른다. 한창 글로벌 시장을 개척할 문화콘텐츠로서의 오페라가 살아 날 수 있도록 예산 및 제도가 혁신되어야 한다.

소극장을 활용한 국내외 창작과 번안 작품들의 활성화

유난히 큰 것을 좋아하고, 큰 것만을 인정하는 한국 사회의 통념을 일시에 바꿀 수는 없다. 때문에 소극장을 통한 오페라 작업이 상당한 기간 지속되어왔지만 자생력의 기반을 만들지는 못했다. 특히 일부 소극장 오페라운동을 통하여 외국의 보석같이 좋은 작품들이 소개되었고, 이로써 다양한 이해를 안겨 준 것은 큰 수확이 아닐 수 없다. 이러한 근자의 창작 작업들은 소극장을 필요로 하고 있지만 오페라가 전용해 쓸 수 있는 공간이 많지 않은 것이 한국의 현실이다.

경제 여건상 소극장을 통한 오페라가 좀 더 나은 시스템을 통해 네트워크로 활용되고, 장기공연을 통해 수익성이 담보가 되도록 개발되었으면 한다. 대극장에서는 뮤지컬 같이 장기공연이 어렵겠지만 소극장 오페라에서는 가능하기 때문이다.

외국 작품의 번안을 통해 소개되지 못한 작품을 국내에 초연하는 것 또한 관객들에게 새로운 작품의 접근을 열어 줌으로써 소극장 오페라의 장점을 살릴 수 있다. 구상 여하에 따라 소극장 용 레퍼토리는 얼마든 개발이 될 수 있을 것이고 대학의 공연장 등과 연계해 지역 주민들을 파고 들 수 있다면 산학협력의 새 모델이 만들어 질 수 있을 것이다.

연출, 지휘, 합창, 무대 장치 등 스탭들의 도약이 관건

오페라는 기술력을 요구하는 총체적 예술이다. 작품의 완성도는 참여 인력인 연출가, 지휘자, 성악가, 합창단 등과 무대장치, 의상, 소품 등에 직접적인 영향을 받기 때문이다. 근자의 국립오페라단을 비롯해 상품성 있는 제작 공연의 경우 연출과 지휘, 무대 감독등을 거의 서양의 본고장에서 초청해 오는 것을 볼 수 있다.

서양의 원형을 그대로 가져 오는 무대이거나

최신 영상이 가미된 연출이 대세를 이룬다. 자주 공연되는 경우는 다소 파격적인 연출이 가능하겠지만 새로운 작품에 너무 앞서가는 연출은 관객의 이해를 떨어트리게 된다. 일반적으로 외국 오페라 스탭의 작품을 가져올 경우 한국 음악가들의 참여가 극히 제한적일 수 밖에 없다. 따라서 우리 기술력이 존재할 수 있는 기반 환경이 열악해져 가고, 의상, 조명의 무대 제작도 열악한 구조로 빠져 들 수 있는 위험이 커져간다.

외국에 대한 지나친 의존이 오페라의 건강한 시장 구조를 무너트릴 수 있다. 기업의 사대주의적 스폰서 경향을 우리 스스로가 부추겨서는 안 될 것이다. 우리가 서양의 시장에 모든 권리를 다 내어준다면 이 보다 더 큰 오페라의 위기는 없다.

한국 성악가들의 실력이 초청되는 외국 성악가들 못지 않은데도 조역 몇 자리를 얻는데 그친다면 우리 나라의 공연 생태계가 무너지고 말 것이다.

또 턱없이 부풀린 부당한 오페라 티켓 가격이 오페라 관객을 내모는 것은 지양해야 하며 이러한 것은 장기적 관점에서 보면 시장 활성화의 걸림돌이 될 뿐이다. 우리가 독자적으로 상생의 틀을 만들어 갈 수 있는 길이 무엇인지를 고심하지 않으면 안 될 것이다.

역사 인물 작품 얼마나 무대에 올랐나

〈논개〉, 〈눈물 많은 초인〉, 〈왕산 허위〉, 〈의사 안중근〉, 〈심산 김창숙〉, 〈유관순〉, 〈아, 징비록〉, 〈백범 김구〉, 〈루갈다〉. 〈포은 정몽주〉, 〈손양원〉, 〈김락〉, 〈사마천〉, 〈붉은 자화상〉. 〈나비의 꿈〉(윤이상)등은 지난 10년에 초연되었거나 재공연된 작품들이다.

교과서에 수록된 역사 인물을 넘어 숨어 있는 독립 운동가를 발굴하는 그 자체는 필요하지만 그러나 꼭 오페라를 만들어야 한다는 강박 관념을 가질 필요는 없지 않을까 한다. 빗나간 향토심이 예산만 거덜내고 졸속 오페라로 귀결된다면 오페라로서는 이만저만 고생이 아니다. 토착민에 의

한 토착민을 위한 오페라 잔치는 썩 유쾌한 일이 아니지 않겠는가. 더더욱 많은 예산을 필요로 하는 역사 인물 시리즈는 앞으로는 국립이나 시립오페라단, 대구 오페라하우스 등이 장기 프로젝트로 계획을 세우고 지역에 상관없이 작품 개발에 나섰으면 한다.

〈역사를 바탕으로 한 창작 작품들의 공연 횟수〉

〈논개〉 (지성호, 2007.11.8~9, 2011.7.12~15)
〈눈물많은 초인〉 (백병동, 2009.9.25)
〈왕산 허위〉 (박창민 2010.11.5, 2011.11.2, 2014.11.20, 2015.7.16)
〈의사 안중근〉 (최현석, 2010.3.26)
〈심산 김창숙〉 (이호준 2010.10.13~19, 2011.5.31~6.1, 2011.10.13, 2011.8.15~16)
〈유관순〉 (이호준 2011.3.1)
〈아, 징비록〉 (박창민, 2012.6.2~3, 2013.7.5~6, 2014.7.19)
〈백범 김구〉 (강준일, 2013.2.15~16, 2015. 3.20~21)
〈김락〉 (이철우, 2015.8.15, 8.29, 2016.7.5, 2016.8.15, 2017.3.16~18)
〈루갈다〉 (지성호, 2013.10.18~20, 12.14~15, 2014.5.9~11, 2014.5.9~11,)
〈포은 정몽주〉 (박지운, 2015.8.2.24~27, 2015.5.27, 2015.6.24,)
〈손양원〉 (박재훈, 2012.3.8~11, 2014. 4.18~20, 2015.1.23~25)
〈사마천〉 (이근형, 2016.6.29~30)
〈붉은 자화상〉 (고태암, 2017.5.6~7)
〈나비의 꿈〉 (나실인, 2017.10.27~28)

오페라 평가와 심사 施賞(시상)의 문제들

좋은 작품을 관객의 취향이나 선호에만 맡길 수 없다면 평가의 전문성이 필요하다. 창작에서 작품 평가의 객관화가 큰 숙제다. 좋은 작품이 주관에 따라 다를 수는 있지만, 모호함이 지나쳐 혼

돈을 일으키면 오페라의 수준이 전체적으로 하락한다. 설혹 작품이 좋다고 하여도 실험적인 작품인 경우 재공연 혹은 작품 생존 가능성이 희박할 수는 있다. 그럼에도 다양성의 요구는 무시될 수 없는 것이어서 그룹별 활동을 통한 오페라 작업이 이뤄질 수 있어야 할 것이다.

창작지원의 대상이 되는 작품 심사에서도 평가 정확성에 대한 요구가 끊임없이 주어지고 있다. 대개 평가에 공동 작성 문안으로 평가를 발표하는데 이는 책임에서는 자유스러울지 모르지만 책임이 약해지는 취약점을 갖고 있다. 전문가를 길러내는 제도로서의 평가시스템 구축이 정착되어야 하고 개별적으로 단독 리뷰를 하고 심사 대상자가 논리적으로 납득할 수 있어야 비평도 발전한다. 아울러, 무분별한 施賞(시상)은 혼선을 초래하므로 권위 있는 기관에서 시상이 이루어져야 그 상에 대한 신뢰가 유지될 수 있을 것이다.

괄목할 만한 국제적인 성악가 국내에선 생존 어려운 환경

오페라는 종합예술의 여러 요소 중에서 단연코 성악이 중심인 예술이다. 한국의 성악가들은 지난 10년간에도 수많은 콩쿠르를 통해 그 우수성을 인정 받아왔고 출충한 기량을 통해 청중들에게 신선한 감동을 주어왔다. 현재 우리나라 성악계는 외국에서 체류하면서 오페라 활동을 하는 해외파와 국내파로 양분된 양상을 보여주고 있다. 특히 국내 성악가들은 안정적인 활동을 하기가 점차 어려워지고 있는데 해외의 오페라극장에서 활동하는 것과 국내에서 활동하는 것과의 차이가 너무 크기 때문에 한국에서 프로 성악가로 생존하기가 매우 어려운 환경에 처해 있는 것이다. 그러므로 해외시장 개척을 통해 활동 반경을 넓히는 것이 문화정책의 가장 중요한 과제 중의 하나라고 할 수 있다. 우선은 동남아 시장을 개척하고, 중국 등의 제 3국에 성악 기술의 교육 개발과 공연의 활성화를 통한 시너지 효과를 만들면서 해외 진

출을 시도해 나가는 것이 바람직 하다고 할 수 있겠다.

창작 우수 단체에 대한 지원책의 필요성

명품을 만드는 것에는 나름대로의 전통이 있다. 시간과 경험이 축적된 것에서 최고의 완성품이 나온다. 때문에 오페라극장이 子宮(자궁)의 역할을 해야 한다. 현장의 체험들이 녹아서 작품에 반영될 때 좋은 결실을 맺을 수 있다. 오페라극장이 작품을 위촉하고 만들고 시스템이 이를 뒷받침해야한다. 작곡가를 위해 창작 스탭들이 상호 소통하고 긴밀한 호흡을 나눌 수 있도록 극장 측의 세심한 배려가 필요한 것이다.

오페라가 우수한 명품으로 뿌리를 내리려면 시간이 필요한데 일관되지 못한 정책과 단체장의 잦은 임기 교체로 지속성을 방해하는 것이 가장 큰 문제점 중의 하나이다. 새롭게 잉태된 창작 작품들이 지속적으로 성장하고 뻗어 갈 수 있도록 공공기관이나 오페라 단체에서 발판을 만들어주는 것이 무엇보다 중요하다고 할 수 있다.

오페라 해외 교류 전문 지원센터의 필요성

오페라의 위상이 우리와는 다른 본고장 이태리를 비롯한 유럽이나 미국, 러시아 등의 오페라극장 시스템을 우리나라와 비교해 보면 솔직히 우리는 매우 부끄럽다. 우리나라 정부기관에는 오페라를 담당하는 전문적인 정책 부서가 없다. 따라서 오페라 70주년을 맞는 시점에서 세계와 소통하고 교류할 수 있는 전문적인 오페라 지원센터의 필요성이 강하게 대두된다.

문화도 시대의 흐름을 따라 다양한 트렌드로 변모해가는 것이어서 우리의 역량이 최고조에 달한, 성악 강국 코리아의 잠재력을 살려 대한민국의 국가적 위상 제고는 물론 우리 문화로 새로운 질서를 재편하는 한류의 시장 개척이 필요한 때이다.

서양 오페라계 역시 매번 반복되는 레퍼토리에 이제는 식상한 상황이어서 새로운 메뉴를 원하고 있다. 그것의 단초는 이미 K-pop이나 드라마, 한국의 음식들, 한국의 발레, 전통음악에 이르기까지 그 우수성이 입증된 바 있다.

타계한 파바로티의 스승 깜보갈리아니가 '한국이 새로운 오페라 세상을 열어갈 것'이라 예언한 바와 같이 우리나라의 성악가들이 지금 메트로폴리탄, 비엔나 슈타츠 오퍼 등 전 유럽 극장에서 주역을 맡고 있고, 합창단들의 활동도 활발하게 전개되고 있다. 따라서 오페라하우스의 극장시스템화는 물론, 해외 오페라 공연을 지원하는 오페라 정책 전담 부서가 설치된다면 한국 오페라가 글로벌 시장에서 화려하게 꽃을 피울 수 있으리라 믿는다. 우리의 우수한 창작 작품을 만들고, 해외 동포는 물론 그 사회의 최고 중심인 오페라하우스에 진입하는 것이야말로 종합예술의 총체를 통해 한국 문화의 자긍심과 위상을 자리 매김할 수 있는 지름길이기 때문이다.

나가는 말

오페라 70주년을 계기로 앞으로 역사적 자료의 DB化 작업이 보다 체계적으로 이루어져야 하겠다. 오페라 악보, 대본, 프로그램, 포스터, 의상, 무대스케치 등이 자료로 축적될 수 있도록 이들을 지속적으로 관리할 수 있는 행정 시스템이 구축되어야 한다.

또한 앞서 창작오페라 10주년 자료를 통해서도 볼 수 있듯이 창작오페라가 제작 열정에 비해 레퍼토리화 가능성이 희박하기 때문에 우수한 작품을 제작하는 일과 더불어 재공연의 기회를 갖게 함으로써 한국창작오페라가 停滯(정체)되는 것을 막아야 한다.

반복되는 공연을 통해 수정을 거듭하면서 완성도 높은 작품으로 작품의 질을 높인다면 한국창작오페라에 대한 청중들의 호응도 커질 것이고 글로벌 시장에 진출할 수 있는 가능성 또한 높아

질 것이다. 또한 한류의 흐름을 통해서 알 수 있듯이 충분한 예산 지원이 뒷받침 된다면 창작오페라의 경쟁력은 세계 속에 찬연한 빛을 발휘할 수 있을 것이다.

VII. 오페라단 공연기록

2008~2017

VII. 오페라단 공연기록
1. 공공오페라단

2008~2017

국립오페라단

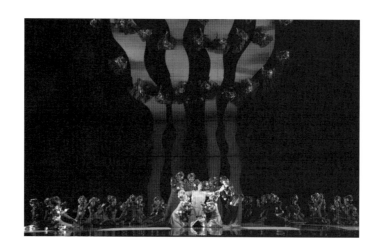

국립오페라단 공연기록

	날짜	장소	제목	작곡	지휘	연출	무대미술
1	2012.4.3-6	예술의전당 오페라극장	라 보엠	G.Puccini	정명훈	마르코 간디니	
	출연 : 김영미, 홍주영, 김동원, 강요셉, 박은주, 전지영, 우주호, 공병우, 김진추, 김주택, 함석헌, 이형욱, 임승종, 김건우						
2	2012.6.7-8	예술의전당 오페라극장	창작오페라갈라		김덕기, 최승한	박수길, 이범로, 최지형	
	출연 : 강동명, 김세아, 김지호, 김홍태, 나윤규, 박준혁, 박진형, 박현재, 백재연, 성승민, 송기창, 신지화, 오미선, 오은경, 우주호, 유희업, 이승묵, 이아경, 이정환, 이화영, 장유상, 정수연, 진귀옥, 하석배, 한윤석, 홍성진, 강형규, 강혜정, 김범진, 김선정, 김승철, 김영미, 김요한, 김은주, 나승서, 노정애, 민경환, 박미자, 박정원, 배기남, 백재은, 안균형, 이병삼, 이원준, 이정원, 이현, 전기홍, 한예진						
3	2012.10.18-21	예술의전당 오페라극장	카르멘	G.Bizet	벤자망 피오니에	폴 에밀 푸흐니	
	출연 : 케이트 올드리치, 김선정, 장 피에르 퓌흐랑, 정호윤, 박현주, 최주희, 강형규, 정일헌, 김민지, 김정미, 박준혁, 김지단, 안정기, 민경환						
4	2012.11.28-12.1	예술의전당 오페라극장	박쥐	J.Straus. II	최희준	스티븐 로리스	
	출연 : 리챠드 버클리 스틸, 안갑성, 파멜라 암스트롱, 박은주, 스티븐 리차드슨, 김관현, 이현, 강혜명, 이동규, 김기찬, 나유창, 박진형, 김보슬, 김병만						
5	2012.12.22-23	국립극장 달오름	라 보엠	G.Puccini	윤호근	마르코 간디니	
	출연 : 노정애, 손지현, 이규철, 안정기, 양제경, 김재섭, 안희도, 이대범, 한진만, 김건우						
6	2012.12.29-30	예술의전당 오페라극장	2012 오페라 갈라		김덕기, 이용탁	김홍승	
	출연 : 김선정, 서필, 조정순, 공병우, 김정미, 김민지, 최우영, 황혜재, 조은주, 김범진, 안갑성, 박경종, 김성혜, 김동섭, 강훈, 최웅조, 전준한, 전병호, 고성현, 박현주, 구민영, 추희명, 한경성, 박성도, 안균형, 안숙선, 김지숙, 김주원						
7	2013.3.21-24	예술의전당 오페라극장	팔스타프	G.Verdi	줄리안 코바체프	헬무트 로너	
	출연 : 앤서니 마이클스 무어, 한명원, 이응광, 정호윤, 박진형, 민경환, 이대범, 마리암 고든 스튜어트, 서활란, 티쉬나 본, 김정미						

국립오페라단 공연기록

	날짜	장소	제목	작곡	지휘	연출	무대미술
8	2013.4.25~28	예술의전당 오페라극장	**돈카를로**	G.Verdi	피에트로 리초	엘라이저 모신스키	
	출연 : 강병운, 임채준, 나승서, 김중일, 공병우, 정승기, 박현주, 남혜원, 나타샤 페트린스키, 정수연, 양희준, 전준한, 최우영, 정호석, 김용호, 최우영						
9	2013.6.8~9	예술의전당 오페라극장	**처용**	이영조	정치용	양정웅	
	출연 : 신동원, 임세경, 우주호, 전준한, 오승용, 박경종, 김지현, 고승희, 홍유리						
10	2013.10.1, 3, 5	예술의전당 오페라극장	**파르지팔**	R.Wagner	로타 차그로섹	필립 아흘로	
	출연 : 연광철, 이본 네프, 크리스토퍼 벤트리스, 김동섭, 양준모, 오재석, 김성혜, 이세진, 구민영, 윤성회, 김선정, 김정미, 이원종, 박진표, 고승희, 홍유리, 김정훈, 이재명						
11	2013.11.21~23	국립극장 해오름	**카르멘**	G.Bizet	박태영	폴 에밀 푸흐니	
	출연 : 케이트 올드리치, 백재은, 김재형, 정의근, 한경미, 이세진, 이응광, 임세라, 신민정, 박준혁, 제상철, 안정기, 민경환						
12	2013.12.5~8	예술의전당 오페라극장	**라 보엠**	G.Puccini	성기선	마르코 간디니	
	출연 : 홍주영, 조선형, 정호윤, 양인준, 김성혜, 양제경, 오승용, 김주택, 김진추, 안희도, 임철민, 김철준, 임승종, 김정재						
13	2013.12.29~30	예술의전당 오페라극장	**2013 오페라 갈라**		이병욱	김학민	
	출연 : 임철민, 나승서, 공병우, 조선형, 안균형, 정혜욱, 윤병길, 송현경, 우주호, 이승묵, 한경미, 김정미, 박정민, 박준혁, 전병호, 이화영, 한명원, 이성미, 이윤경						
14	2014.3.12~16	예술의전당 CJ토월극장	**돈 조반니**	W.A.Mozart	마르코 잠벨리	정선영	
	출연 : 공병우, 차정철, 장성일, 김대영, 김세일, 김유종, 노정애, 홍주영, 이윤아, 김라희, 양지영, 정혜욱, 김종표, 박경태, 전준한						
15	2014.4.24~27	예술의전당 오페라극장	**라 트라비아타**	G.Verdi	파트릭 랑에	아흐노 베르나르	
	출연 : 리우바 페트로바, 조이스 엘-코리, 이반 마그리, 강요셉, 유동직, 한명원, 백재은, 민경환, 한진만, 김재찬, 안균형, 홍유리, 박명원, 이현규						
16	2014.5.23~24	국립극장 해오름	**돈 카를로**	G.Verdi	정민	엘라이저 모신스키	
	출연 : 강병운, 나승서, 공병우, 박현주, 정수연, 양희준, 전준한, 최우영, 문대균, 김용호						
17	2014.5.31~6.1	예술의전당 오페라극장	**천생연분**	임준희	김덕기	서재형	
	출연 : 서활란, 이현, 이승묵, 강주원, 함석헌, 제상철, 최혜영, 송원석						
18	2014.10.2~5	예술의전당 오페라극장	**로미오와 줄리엣**	C.Gounod	줄리안 코바체프	엘라이저 모신스키	
	출연 : 이리나 룽구, 손지혜, 프란체스코 데무로, 김동원, 김철준, 송기창, 박준혁, 김정미, 최상배, 양계화, 박상욱, 이원용, 안병길, 박진표						
19	2014.11.6~9	예술의전당 오페라극장	**오텔로**	G.Verdi	그래엄 젠킨스	스티븐 로리스	
	출연 : 클리프턴 포비스, 박지응, 세레나 파르키노아, 김은주, 고성현, 우주호, 김기찬, 김동섭, 장영근, 이진수, 손정아, 조대현						
20	2014.12.11~14	예술의전당 오페라극장	**박쥐**	J.Straus. II	정치용	스티븐 로리스	
	출연 : 박정섭, 최강지, 박은주, 전지영, 양제경, 이세희, 김남수, 이동규, 김기찬, 김영주, 민현기, 이지혜, 성지루						
21	2015.3.12~15	예술의전당 오페라극장	**안드레아 셰니에**	U.Giordano	다니엘레 칼레가리	스테파노 포다	스테파노 포다
	출연 : 박성규, 윤병길, 루치오 갈로, 카를로 제라르, 고현아, 김라희, 양송미, 양계화, 정수연, 김지선, 박정민, 전준한						

국립오페라단 공연기록

	날짜	장소	제목	작곡	지휘	연출	무대미술
22	2015.4.16-19	예술의전당 CJ토월극장	**후궁으로부터의 도주**	W.A.Mozart	안드레아스 호츠	김요나	카롤리네 슈바르츠
	출연 : 박은주, 이현, 서활란, 강혜정, 김기찬, 김동원, 민현기, 강신모, 양희준, 오재석, 디어크 슈메딩						
23	2015.6.6-.7	예술의전당 오페라극장	**주몽**	박영근	최승한	김홍승	임일진
	출연 : 우주호, 박현주, 정의근, 양송미, 김지선, 임철민, 김종표, 김충식						
24	2015.10.15-18	예술의전당 오페라극장	**진주조개잡이**	G.Bizet	쥬세페 핀치	장 루이 그린다	에릭 슈발리에
	출연 : 나탈리 만프리노, 홍주영, 헤수스 레온, 김건우, 공병우, 제상철, 박준혁, 김철준						
25	2015.11.18, 20, 22	예술의전당 오페라극장	**방황하는 네덜란드인**	R.Wagner	랄프 바이커트	스티븐 로리스	베누아 두가딘
	출연 : 연광철, 김일훈, 유카 라질라이넨, 마누엘라 울, 김석철, 김지선, 이석늑						
26	2015.12.9-12	예술의전당 오페라극장	**라 트라비아타**	G.Verdi	이병욱	아흐노 베르나르	알레산드로 카메라
	출연 : 손지혜, 이윤경, 허영훈, 박지민, 유동직, 김동원, 장지애, 민경환, 한진만, 안희도, 서정수, 김보혜, 박용명, 이성충						
27	2016.4.8-9	국립극장 해오름극장	**라 트라비아타**	G.Verdi	이병욱	아흐노 베르나르, 임형진	알레산드로 카메라
	출연 : 오미선, 이윤정, 이재욱, 이상준, 장유상, 이승왕, 김선정, 민현기, 서동희						
28	2016.4.28-5.1	예술의전당 오페라극장	**루살카**	A.Dvořák	정치용	김학민	박동우
	출연 : 이윤아, 서선영, 김동원, 권재희, 박준혁, 손혜수, 양송미, 정주희, 이은희						
29	2016.5.18-21	LG아트센터	**오를란도 핀토 파쵸**	A.Vivaldi	로베르토 페라타	비오 체레사	오필영
	출연 : 크리스티안 센, 전병호, 프란체스카 롬바르디, 마출리, 이동규, 김선정, 정시만, 마르지아 카스텔리니, 김주원						
30	2016.6.3-4	예술의전당 오페라극장	**국립오페라갈라**		양진모	이경재	
	출연 : 김라희 오현미 오희진 이세진 이은희, 양계화 양송미, 민경환 신동원 윤병길 전병호, 김인휘 한규원, 박준혁 손철호, 이규도, 박성원, 박수길						
31	2016.10.13-16	예술의전당 오페라극장	**토스카**	G.Puccini	카를로 몬타나로	다니엘레 아바도 보리스 스테카	루이지 페레고
	출연 : 알렉시아 불가리두, 사이요아 에르난데스, 마시모 조르다노, 김재형, 고성현, 클라우디오 스구라, 손철호, 이두영, 성승민, 최공석, 민경환, 이준석						
32	2016.11.16, 18, 20	예술의전당 오페라극장	**로엔그린**	R.Wagner	필립 오갱	카를로스 바그너	코너 머피
33	2016.12.8-11	예술의전당 오페라극장	**로미오와 줄리엣**	C.Gounod	김덕기	엘라이저 모신스키	리처드 허드슨
	출연 : 나탈리 만프리노, 박혜상, 스테판 코스텔로, 김동원, 김일훈, 김종표, 손철호, 김정미, 민현기, 김현지, 이세영, 김윤권, 한진만, 장영근						
34	2017.4.6-9	예술의전당 오페라극장	**팔리아치 & 외투**	G.Puccini	주세페 핀치	페데리코 그라치니	안드레아 벨리
	출연 : 임세경, 사이요아 에르난데스, 칼 태너, 루벤스 펠리차리, 박정민, 민현기, 서동희, 최웅조, 김윤권, 백재은, 최공석						
35	2017.4.20-23	예술의전당 오페라극장	**보리스 고두노프**	M.Mussorgsky	스타니슬라브 코차놉스키	스테파노 포다	스테파노 포다
	출연 : 오를린 아나스타소프, 미하일 카자코프, 신상근, 이준석, 알리사 콜로소바, 양송미, 박준혁, 서필, 이석늑						
36	2017.5.10, 12-14	LG아트센터	**오를란도 핀토 파쵸**	A.Vivaldi	로베르토 페라타	비오 체레사	오필영
	출연 : 우경식, 전병호, 프란체스카 롬바르디 마출리, 이동규, 오주영, 정시만, 프란치스카 고트발트						

국립오페라단 공연기록

	날짜	장소	제목	작곡	지휘	연출	무대미술
37	2017.6.3–4	예술의전당 오페라극장	**진주조개잡이**	G.Bizet	세바스티앙 루랑	장 루이 그린다, 장 필립 코레	에릭 슈발리에
	출연 : 최윤정, 헤수스 레온, 김동원, 김철준						
38	2017.8.26–27	서울올림픽공원 내 88 잔디마당	**동백꽃 아가씨**	G.Verdi	파트릭 푸흐니에	정구호, 표현진	정구호
	출연 : 이하영, 손지혜, 김우경, 신상근, 양준모, 김선정, 서동희, 김인휘, 최공석, 황혜재						
39	2017.10.19–22	예술의전당 오페라극장	**리골레토**	G.Verdi	알랭 갱갈	알레산드로 탈레비	알레산드로 탈레비
	출연 : 캐슬린 김, 정호윤, 신상근, 데비드 체코니, 다비데 다미아니, 김대영, 양계화, 김향은, 서동희, 민현기, 최공석, 한진만, 김보혜						
40	2017.12.9–12	예술의전당 오페라극장	**라 보엠**	G.Puccini	카를로 몬타나로	마르코 간디니	로익 티에노

서울시오페라단

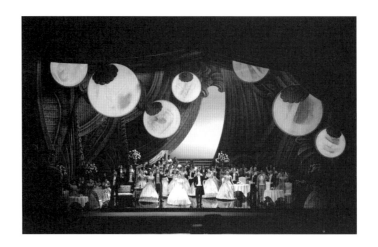

서울시오페라단 공연기록

	날짜	장소	제목	작곡	지휘	연출	무대미술
1	2008.4.10–13	세종문화회관 대극장	**라 트라비아타**	G.Verdi	최선용	이경재	이학순
	출연 : 미나 타스카 야마자키, 박정원, 김은주, 나승서, 최성수, 엄성화, 유승공, 최진학, 김재일, 원금연, 박수연, 추희명, 장철유, 최희윤, 김민석, 이승수, 유지훈, 권상원, 이창원, 손하림, 김기웅, 이윤정, 김수연, 김온유, 한규원, 장길용						
2	2008.5.9–10	의정부예술의전당	**라 트라비아타**	G.Verdi	최선용	이경재	
	출연 : 김은주, 이윤숙, 나승서, 최성수, 최진학, 남완, 원금연, 추희명, 장철우, 최희윤, 이승수, 김민석, 권상원, 이창원, 손하림, 김기웅, 이윤정, 김수연, 한규원, 장길용						
3	2008.5.16–17	고양아람누리 아람극장	**리골레토**	G.Verdi	최선용	카를로 안토니오 데 루치아	이학순
	출연 : 고성헌, 최진학, 강혜정, 린다박, 나승서, 엄성화, 이아경, 박수연, 김민석, 유지훈, 장철유, 최희윤, 권상원, 이창원, 장길용, 김온유, 원금연, 이선아, 김영은, 한규원						
4	2008.6.18–22	세종문화회관 M씨어터	**돈 조반니**	W.A.Mozart	최승한	카를로 안토니오 데 루치아	이학순
	출연 : 김민석, 임경택, 최희윤, 홍성화, 박경종, 장철유, 차정철, 나승서, 류승각, 손하림, 김정아, 김수연, 김주혜, 이현민, 김주현, 윤혜린, 강혜정, 윤정인, 김온유, 심기복, 임용석, 이창원, 장길용, 김승윤						
5	2008.11.7–8	울산 현대예술관	**라 트라비아타**	G.Verdi	최선용	장재호	
	출연 : 김인혜, 김은주, 박세원, 최성수, 유승공, 최진학, 노희섭, 박수연, 유지훈, 최희윤, 김민석, 이승수, 이창원, 장길용, 김성욱, 한규원, 박정아, 김주혜, 이명현						
6	2008.11.27–30	세종문화회관 대극장	**돈 카를로**	G.Verdi	최승한	카를로 안토니오 데 루치아	이학순
	출연 : 김요한, 김민석, 박현재, 한윤석, 최성수, 김향란, 김인혜, 한경석, 공병우, 최강지, 김학남, 이아경, 양송미, 유지훈, 차정철, 이승수, 박기욱, 정유정, 백나윤, 박정아, 이윤경, 김성욱, 김기웅						

서울시오페라단 공연기록

	날짜	장소	제목	작곡	지휘	연출	무대미술
7	2009.3.12-15	세종문화회관 대극장	나비부인	G.Puccini	Lorenzo Fratini	Giulio Ciabatti	Pier Paolo Bisleri
	출연 : Raffaella Angeletti, Mina Yamazaki, Mario Malagnini, Roberto de Biasio, Cinzia de Mola, Paolo Rumetz, Gianluca Bocchino, Manrico Signorini, Gabriele Ribis, Silvia Verzier, Giovanni Palumbo						
8	2009.6.12-13	노원문화예술회관	라 트라비아타	G.Verdi	김현수	이경재	이학순
	출연 : 김은주, 김수진, 박재연, 나승서, 최성수, 김성길, 노희섭, 박수연, 김민석, 최희윤, 김성욱, 이창원, 장길용, 장희진, 한규원, 최종원						
9	2009.6.24-28	세종문화회관 M씨어터	세빌리아의 이발사	G.Rossini	조정현	이경재	이학순
	출연 : 김종호, 강신모, 박준석, 김성욱, 서활란, 강혜정, 한상은, 윤정인, 송기창, 공병우, 최강지, 박경종, 최희윤, 김민석, 최웅조, 박수연, 신민정, 최승윤, 장승식, 이창원						
10	2009.7.25-26	서울광장 상설무대	카발레리아 루스티카나	P.Mascagni	최선용	장재호	
	출연 : 이현정, 김인혜, 나승서, 박세원, 유승공, 노희섭, 박수연, 신민정, 임미희						
11	2009.11.19-22	세종문화회관 대극장	운명의 힘	G.Verdi	최승한	정갑균	이학순
	출연 : 김남두, 이정원, 이병삼, 김인혜, 김은주, 임세경, 고성현, 최진학, 노희섭, 이아경, 추희명, 양송미, 이재준, 김민석, 유지훈, 우범식, 장승식, 이창원, 윤성우, 이승수, 정유정, 박정아, 김주혜, 김성은, 최종원, 김성욱, 김태남, 김기웅, 송호연, 김승윤						
12	2010.2.5-6	울산 현대예술관	운명의 힘	G.Verdi	최승한	정갑균	
	출연 : 이병삼, 최성수, 김인혜, 김은주, 최진학, 노희섭, 이아경, 추희명, 김민석, 유지훈, 장승식, 이창원, 윤성우, 이승수, 박정아, 김주혜, 최종원, 김태남, 김기웅, 송호연, 김승윤						
13	2010.4.22-25	세종문화회관 대극장	마농 레스코	G.Puccini	최승한	장수동	이학순
	출연 : 한경석, 김은주, 박재연, 한윤석, 최성수, 엄성화, 김범진, 한경석, 유승공, 김민석, 최웅조, 한규원, 김태남, 김희재, 김성수, 김기웅, 김진웅, 최종원, 엄주천, 최정숙, 최승윤, 심기복, 김승윤						
14	2010.6.23-27	세종문화회관 M씨어터	돈 파스콸레		양진모	이경재	이학순
	출연 : 한경석, 허철수, 정지철, 박준혁, 김승윤, 강혜정, 한상은, 조윤조, 백재연, 윤정인, 강신모, 박준석, 김성욱, 김희재, 신동혁, 송기창, 최강지, 최준원, 박정민, 이창원, 김성은, 장길용						
15	2010.10.14-17	세종문화회관 대극장	안드레아 셰니에	U.Giordano	로렌초 프라티니	정갑균	이학순
	출연 : 박현재, 한윤석, 이병삼, 김향란, 김인혜, 이지연, 고성현, 최진학, 노희섭, 임미희, 추희명, 정수연, 김민석, 최웅조, 손철호, 최정숙, 김소영, 김재일, 박정민, 김태남, 김희재, 박수연, 권수빈, 한상범, 박경태, 김성수, 김기웅, 엄주천, 한진만, 김승윤						
16	2010.10.22-23	대구오페라하우스	안드레아 셰니에	U.Giordano	로렌초 프라티니	정갑균	이학순
	출연 : 이병삼, 한윤석, 이정아, 김인혜, 오승룡, 고성현, 임미희, 추희명, 김민석, 최웅조, 최정숙, 김소영, 김재일, 박정민, 김태남, 김희재, 박수연, 안성범, 박경태, 김성수, 엄주천, 한진만, 김승윤						
17	2010.12.1-4	세종문화회관 대극장	연서	최우정	최승한	정갑균	이학순
	출연 : 김수진, 김은경, 한예진, 한윤석, 최성수, 엄성화, 한경석, 박경종, 공병우, 최웅조, 노희섭, 송형빈, 박수연, 추희명, 정유진, 김재일, 허철수, 박정민, 김현호, 김희재, 김태남, 김선희, 권수빈						
18	2011.4.21-24	세종문화회관 대극장	토스카	G.Puccini	마크 깁슨	정갑균	이학순
	출연 : 김은주, 김은경, 임세경, 박기천, 한윤석, 엄성화, 고성현, 최진학, 박정민, 김민석, 손철호, 송필화, 이창원, 김승윤, 김현호, 김태남, 장주훈, 전준한, 한진만, 김승윤, 정재원, 노혜진, 이주연						

서울시오페라단 공연기록

	날짜	장소	제목	작곡	지휘	연출	무대미술
19	2011.4.29-30	대구오페라하우스	**토스카**	G.Puccini	마르셀로 모타델리	정갑균	이학순
	출연 : 김은주, 김은경, 최덕술, 엄성화, 김승철, 최진학, 김민석, 이창원, 김현호, 장주훈, 한진만, 김승윤, 노혜진						
20	2011.7.6-10	세종문화회관 M씨어터	**잔니 스키키**	G.Puccini	조정현	이경재	이학순
	출연 : 김관동, 한경석, 장철유, 최희윤, 강혜정, 강민성, 김지현, 윤상아, 강동명, 박준석, 김희재, 신민정, 권수빈, 김정미, 김현호, 조민규, 박미영, 김진아, 이민정, 김진아, 한진만, 한정현, 권혁준, 한정현, 박준혁, 박경태, 이창원, 최종원, 박승민, 노혜진, 유여진, 윤선아						
21	2011.12.2-3	고양아람누리 아람극장	**라 트라비아타**	G.Verdi	마르셀로 모타델리	방정욱	이학순
	출연 : 김은경, 박재연, 최성수, 정재환, 유승공, 공병우, 박수연, 윤정인, 김민석, 김남수, 장동일, 최희윤, 송필화, 김승윤, 장주훈, 조민규, 김진아, 이은송이, 이창원						
22	2012.3.15-18	세종문화회관 대극장	**연서**	최우정	최승한	양정웅	임일진
	출연 : 강혜정, 이은희, 나승서, 엄성화, 한경석, 김재일, 박정민, 김정미, 오진현, 최웅조, 전준한, 김대수, 원금연, 조영화, 권수빈, 윤정인, 김현호, 조민규						
23	2012.11.17-26	세종문화회관 M씨어터	**돈 조반니/코지 판 투테/ 마술피리**	W.A.Mozart	김주현/박인욱/윤호근	김홍승	최수연
	출연 : 조현일, 차종훈, 장철유, 전준한, 유미숙, 정꽃님, 곽현주, 김사론, 강신모, 박준석, 손철호, 송필화, 고정호, 김온유, 이재현, 최우영, 한경성, 석현수, 황혜재, 강동명, 이용희, 송형빈, 최강지, 이세희, 장유리, 안희도, 주영규, 박지홍, 최윤정, 류승욱, 전병호, 구민영, 윤성회, 김형태, 서정수, 박경종, 이혁, 강종회, 윤정인, 배우선, 이선아, 최선율, 구자헌, 김형수, 강수정, 김수정, 이한나, 김민수, 배성철						
24	2013.1~12	세종문화회관 체임버홀	**2013 오페라 마티네**		양진모	이경재	
25	2013.4.25-28	세종문화회관 대극장	**아이다**	G.Verdi			
	출연 : 임세경, 손현경, 손현희, 신동원, 윤병길, 이현종, 이아경, 양송미, 김정미, 김승철, 박정민, 최기돈, 안균형, 박준혁, 김형수, 최준영, 이준석, 신재훈, 남혜덕, 정주연, 김민수, 이용희						
26	2013.7.5	세종문화회관 M씨어터	**오페라 갈라 도니제티 〈사랑의 묘약〉**				
27	2013.8.13	세종문화회관 체임버홀	**오페라 마티네 〈마술피리〉**	W.A.Mozart			
	출연 : 최윤정, 강동명, 윤성회, 서정수, 박경종, 윤정인, 구자헌						
28	2013.9.10	세종문화회관 체임버홀	**오페라 마티네 〈라 트라비아타〉**	G.Verdi			
	출연 : 이은희, 이동명, 박경준						
29	2013.10.8	세종문화회관 체임버홀	**오페라 마티네 〈코지 판 투테〉**	W.A.Mozart			
	출연 : 한경성, 신승아, 강동명, 송형빈, 이세희, 안희도						
30	2013.11.12	세종문화회관 체임버홀	**오페라 마티네 〈돈 조반니〉**	W.A.Mozart			
	출연 : 한규원, 장철유, 김은미, 강명숙, 신재호, 장유리, 김태성, 손철호						
31	2013.11.20-23	세종문화회관 체임버홀	**세종카메라타 오페라 리딩 공연 〈달이 물로 걸어오듯〉, 〈당신이야기〉, 〈로미오 대 줄리엣〉, 〈바리〉**				
32	2013.12.10	세종문화회관 체임버홀	**오페라 마티네 〈왕자와 크리스마스〉**	이건용	장지형	정선영	
	출연 : 임정윤, 주우석, 임수민, 임정우, 어수민, 이서현, 권상우, 이충현, 심기은, 김수빈, 원학연, 이건용						

서울시오페라단 공연기록

	날짜	장소	제목	작곡	지휘	연출	무대미술
33	2014.1.21	세종문화회관 체임버홀	오페라 마티네 〈박쥐〉	J.Strauss II			
	출연 : 박경민, 노정애, 양제경, 양인준, 송기창, 신민정, 성승민						
34	2014.1~12	세종문화회관 체임버홀	2014 오페라 마티네		양진모, 정나라	이경재, 사이토 리에코	
35	2014.2.18	세종문화회관 체임버홀	오페라 마티네 〈아이다〉	G.Verdi			
	출연 : 이은희, 김충식, 김지선, 강기우						
36	2014.2.20–23	세종문화회관 대극장	아이다	G.Verdi	정치용	김학민	서숙진
	출연 : 임세경, 손현경, 이은희, 신동원, 윤병길, 김충식, 이아경, 양송미, 김지선, 김승철, 박정민, 강기우, 안균형, 박준혁, 손철호, 이준석, 윤성회, 최보한						
37	2014.3.18	세종문화회관 체임버홀	오페라 마티네 〈리골레토〉	G.Verdi			
	출연 : 장철, 김지현, 이재욱, 김정미, 김형수						
38	2014.4.15	세종문화회관 체임버홀	오페라 마티네 〈카발레리아 루스티카나〉	P.Mascagni			
	출연 : 김라희, 엄성화, 김형기, 김보혜, 김소영						
39	2014.5.20	세종문화회관 체임버홀	오페라 마티네 〈마탄의 사수〉	C.M.Weber			
	출연 : 임수주, 윤성회, 이규철, 이두영, 서정수, 한경석						
40	2014.5.21–24	세종문화회관 대극장	마탄의 사수	C.M.Weber			
	출연 : 손현경, 정주희, 윤병길, 최용호, 함석헌, 이두영, 장유리, 손영아, 전승현, 한경석, 김진추, 김형수, 이혁, 김승희, 윤성회, 허진아						
41	2014.6.17	세종문화회관 체임버홀	오페라 마티네 〈카르멘〉	G.Bizet			
	출연 : 김정미, 정의근, 이세진, 김진추						
42	2014.7.15	세종문화회관 체임버홀	오페라 마티네 〈토스카〉	G.Puccini			
	출연 : 김라희, 이승묵, 박경준						
43	2014.8.19	세종문화회관 체임버홀	오페라 마티네 〈사랑의 묘약〉	G.Donizetti			
	출연 : 임수주, 진성원, 공병우, 장성일						
44	2014.9.16	세종문화회관 체임버홀	오페라 마티네 〈세빌리아의 이발사〉	G.Rossini			
	출연 : 공병우, 김선정, 전병호, 정지철, 전준한						
45	2014.10.21	세종문화회관 체임버홀	오페라 마티네 〈피가로의 결혼〉	W.A.Mozart			
	출연 : 김성혜, 양석진, 조현일, 이세진, 임세라, 이준석, 안영주, 이효섭						
46	2014.11.18	세종문화회관 체임버홀	오페라 마티네 〈라 보엠〉	G.Puccini			
	출연 : 구은경, 진성원, 김인휘, 이정연, 이승왕, 김재찬, 장철유						

서울시오페라단 공연기록

	날짜	장소	제목	작곡	지휘	연출	무대미술
47	2014.11.20-23	세종문화회관 M씨어터	**달이 물로 걸어오듯**	최우정	윤호근	사이토 리에코	박상봉
	출연 : 정혜욱, 장유리, 염경묵, 김재섭, 엄성화, 김지선, 윤성회, 최보한, 이혁, 이두영						
48	2014.12.16	세종문화회관 체임버홀	**오페라 마티네 〈달이 물로 걸어오듯〉**	최우정			
	출연 : 정혜욱, 염경묵, 엄성화, 김지선, 윤성회, 최보한, 이혁, 이두영						
49	2015.1.13	세종문화회관 체임버홀	**오페라 마티네 〈바스티엥과 바스티엔〉**	W.A.Mozart			
	출연 : 홍지연, 김병오, 김종표						
50	2015.1~12	세종문화회관 체임버홀	**2015 오페라 마티네**		양진모, 구모영, 김현수	이경재	
51	2015.2.10	세종문화회관 체임버홀	**오페라 마티네 〈웨스트사이드 스토리〉**	L.Bernstein			
	출연 : 이세희, 이규철, 신민정						
52	2015.3.10	세종문화회관 체임버홀	**오페라 마티네 〈람메르무어의 루치아〉**	G.Donizetti			
	출연 : 김민형, 김정권, 문영우, 신현선, 서정수, 최기수						
53	2015.4.14	세종문화회관 체임버홀	**오페라 마티네 〈팔리아치〉**	R.Leoncavallo			
	출연 : 박지현, 김충식, 박경준, 강내우, 송형빈						
54	2015.4.21-26	세종문화회관 체임버홀	**세종카메라타 오페라 리딩 공연 〈영여섯 번의 안녕〉, 〈검으나 흰 땅〉, 〈마녀〉**				
55	2015.5.12	세종문화회관 체임버홀	**오페라 마티네 〈라 트라비아타〉**	G.Verdi			
	출연 : 신은혜, 엄성화, 한경석						
56	2015.6.9	세종문화회관 체임버홀	**오페라 마티네 〈리골레토〉**	G.Verdi			
	출연 : 염경묵, 구은경, 이석늑, 정유진, 남완						
57	2015.7.14	세종문화회관 체임버홀	**오페라 마티네 〈잔니 스키키〉**	G.Puccini			
	출연 : 장동일, 윤현정, 진성원, 안수희, 김현호, 김태희, 정준식, 신홍규, 박미영, 주영규, 김형수, 지영주						
58	2015.7.23-26	세종문화회관 M씨어터	**오르페오**	C.Monteverdi	양진모	김학민	신재희
	출연 : 한규원, 김세일, 정혜욱, 허진아, 정주희, 이희상, 김선정, 김보혜, 박준혁, 김인휘, 조규희, 이석늑						
59	2015.8.11	세종문화회관 체임버홀	**오페라 마티네 〈코지 판 투테〉**	W.A.Mozart			
	출연 : 이재은, 임이랑, 장수민, 이호철, 이혁, 양석진						
60	2015.9.8	세종문화회관 체임버홀	**오페라 마티네 〈오르페오와 에우리디체〉**	C.W.Gluck			
	출연 : 김민지, 정지원, 조윤진						

서울시오페라단 공연기록

	날짜	장소	제목	작곡	지휘	연출	무대미술
61	2015.10.13	세종문화회관 체임버홀	**오페라 마티네 〈카르멘〉**	G.Bizet			
	출연 : 김정미, 김성진, 강경이, 김지단						
62	2015.11.10	세종문화회관 체임버홀	**오페라 마티네 〈라 보엠〉**	G.Puccini			
	출연 : 정성미, 김동원, 이지혜, 임희성, 서동희, 김재찬, 장철유						
63	2015.11.25~28	세종문화회관 대극장	**파우스트**	C.Gounod	윤호근	존듀	딜크 호프아커
	출연 : 이원종, 김승직, 정주희, 장혜지, 박기현, 전태현, 염경묵, 김인휘, 정수연, 양계화, 최혜영, 황혜재, 이두영						
64	2015.12.8	세종문화회관 체임버홀	**오페라 마티네 갈라**				
65	2016.1~12	세종문화회관 체임버홀	**2016 오페라 마티네**		구모영, 양진모	이경재, 장재호	
66	2016.1.19	세종문화회관 체임버홀	**오페라 마티네 〈토스카〉**	G.Puccini			
	출연 : 박하나, 최성수, 박정민						
67	2016.2.16	세종문화회관 체임버홀	**오페라 마티네 〈마술피리〉**	W.A.Mozart			
	출연 : 정지원, 김재일, 송기창, 박미영, 서정수, 신민원, 왕승원						
68	2016.2.19~21	세종문화회관 M씨어터	**달이 물로 걸어오듯**	최우정	윤호근	사이토 리에코	
	출연 : 정혜욱, 장유리, 한경성, 염경묵, 김재섭, 한규원, 엄성화, 최혜영, 윤성회, 최보한, 이혁, 이두영						
69	2016.2.26~27	세종문화회관 M씨어터	**열여섯 번의 안녕**	최명훈	홍주헌	정선영	
	출연 : 성승민, 김종표, 김선정, 김정미						
70	2016.3.15	세종문화회관 체임버홀	**오페라 마티네 〈돈 조반니〉**	W.A.Mozart			
	출연 : 정일헌, 장성일, 강경이, 김샤론, 조영균, 김온유, 조병수, 김형수						
71	2016.4.19	세종문화회관 체임버홀	**오페라 마티네 〈카발레리아 루스티카나〉**	R.Leoncavallo			
	출연 : 오희진, 이규철, 김태성, 이지혜, 신민정						
72	2016.5.4~8	세종문화회관 대극장	**사랑의 묘약**	G.Donizetti	민정기	크리스티나 페쫄리	쟈코모 안드리코
	출연 : 홍혜란, 박하나, 김민형, 허영훈, 진성원, 윤승환, 양희준, 김철준, 전태현, 한규원, 석상근, 윤성회, 장지애						
73	2016.5.17	세종문화회관 체임버홀	**오페라 마티네 〈운명의 힘〉**	G.Verdi			
	출연 : 김아영, 이정원, 박경준, 박준혁, 성승민						
74	2016.6.21	세종문화회관 체임버홀	**오페라 마티네 〈마농 레스코〉**	G.Puccini			
	출연 : 김민조, 이석늑, 한규원, 장철유						
75	2016.7.19	세종문화회관 체임버홀	**어린이와 청소년을 위한 해설이 있는 오페라 갈라 〈사랑의 묘약〉**	G.Donizetti			
76	2016.7.19	세종문화회관 체임버홀	**오페라 마티네 〈사랑의 묘약〉**	G.Donizetti			
	출연 : 김민형, 윤승환, 전태현, 한규원						

서울시오페라단 공연기록

	날짜	장소	제목	작곡	지휘	연출	무대미술
77	2016.7.28–31	세종문화회관 M씨어터	**도요새의 강**	B.Britten	구모영	이경재	
	출연 : 서필, 양인준, 공병우, 정일현, 성승욱, 김종표, 김영복, 김재찬, 김현호, 박공명, 김윤권, 정준식, 안정민, 한진만, 주영규, 최종원						
78	2016.8.16	세종문화회관 체임버홀	**오페라 마티네 〈비밀결혼〉**	D.Cimarosa			
	출연 : 윤선경, 최보한, 박준혁, 김지단, 김남영, 나희영						
79	2016.9.20	세종문화회관 체임버홀	**오페라 마티네 〈팔리아치〉**	R.Leoncavallo			
	출연 : 김은형, 김충식, 조청연, 김현호, 정준식						
80	2016.10.18	세종문화회관 체임버홀	**오페라 마티네 〈세빌리아의 이발사〉**	G.Rossini			
	출연 : 김정미, 강동명, 김종표, 한진만, 김현태						
81	2016.11.15	세종문화회관 체임버홀	**오페라 마티네 〈로미오와 줄리엣〉**	C.Gounod			
	출연 : 정능화, 신은혜, 김재찬						
82	2016.11.24–27	세종문화회관 대극장	**멕베드**	G.Verdi	구자범	고선웅	이태섭
	출연 : 양준모, 김태현, 오미선, 정주희, 최웅조, 권영명, 신동원, 엄성화, 이상규, 김선정, 김영복						
83	2016.12.20	세종문화회관 체임버홀	**어린이와 청소년을 위한 해설이 있는 오페라 갈라 〈돈 파스콸레〉**	G.Donizetti			
84	2016.12.20	세종문화회관 체임버홀	**오페라 마티네 〈돈 파스콸레〉**	G.Donizetti			
	출연 : 한경석, 윤성회, 최강지, 김현호						
85	2017.1~12	세종문화회관 체임버홀	**2017 오페라 마티네**		구모영	이경재	
86	2017.1.10	세종문화회관 체임버홀	**오페라 마티네 〈박쥐〉**	J.Strauss II			
	출연 : 이혁, 노정애, 송형빈, 박지홍, 양계화, 왕승원, 성승민						
87	2017.2.14	세종문화회관 체임버홀	**오페라 마티네 〈아이다〉**	G.Verdi			
	출연 : 이은희, 김충식, 최혜영, 박정민						
88	2017.3.14	세종문화회관 체임버홀	**오페라 마티네 〈마탄의 사수〉**	C.M.Weber			
	출연 : 임수주, 이규철, 이두영, 손영아						
89	2017.3.22–25	세종문화회관 대극장	**사랑의 묘약**	G.Donizetti	민정기	크리스티나 페쫄리	쟈코모 안드리코
	출연 : 손지혜, 박하나, 허영훈, 진성원, 양희준, 김철준, 한규원, 석상근, 윤성회, 장지애						
90	2017.4.11	세종문화회관 체임버홀	**오페라 마티네 〈피가로의 결혼〉**	W.A.Mozart			
	출연 : 우경식, 김윤아, 조병수, 원상미, 이정환, 신민정, 김병오, 이미선						

서울시오페라단 공연기록

	날짜	장소	제목	작곡	지휘	연출	무대미술
91	2017.5.9	세종문화회관 체임버홀	**오페라 마티네 〈카르멘〉**	G.Bizet			
	출연 : 김보혜, 양인준, 강경이, 김지단						
92	2017.6.13	세종문화회관 체임버홀	**오페라 마티네 〈라 트라비아타〉**	G.Verdi			
	출연 : 김미주, 이장원, 염경묵						
93	2017.11.21–25	세종문화회관 M씨어터	**코지 판 투테**	W.A.Mozart	민정기	이경재	정승호
	출연 : 이윤정, 김미주, 김정미, 방신제, 진성원, 정재환, 정일헌, 김경천, 박미영, 장지애, 김영복, 전태현						
94	2017.12.12	세종문화회관 체임버홀	**오페라 마티네 〈라 보엠〉**	G.Puccini			
	출연 : 김성미, 엄성화, 오신영, 안대현, 송형빈, 김재찬, 박경태						

VII. 오페라단 공연기록
2. 2008년 이전 창단된 민간오페라단 (가나다순)

2008~2017

강숙자오페라라인 (2001년 창단)

 사단 법인 강숙자오페라라인

소개

사단법인 강숙자오페라라인은 2001년 창단공연을 가진 이래 지난 17여년 동안 한 해도 빠짐없이 작품을 올렸다. 그동안 20여편의 크고 작은 오페라 공연과 100여 회의 공연을 통해 많은 음악팬을 확보하고 있다.

강숙자오페라라인은 정기공연 이외에도 가곡과 오페라의 밤, 찾아가는 음악회 등 지역민과 함께 하는 오페라단으로 여러 가지 어려움을 딛고 오직 음악 하나로 굳건히 섬으로써 2009년에는 한국문화예술위원회가 기획한 우수 공연단체로 선정되어 새로운 작품을 제작하고 문화소외지역 공연은 물론 광주를 대표하는 문화상품을 만들어 내고 있다.

2010년, 창작오페라 〈무등둥둥〉을 비롯하여 〈혹부리영감과 음치도깨비〉, 〈놀부야〉등 다수 작품을 공연하였으며 2015년에는 한국전쟁의 아픔을 치유할 창작작품 전쟁레퀴엠 〈희망의 불꽃〉으로 관객들의 마음을 울렸다.

2016년 오페라 페스티벌에 선정되어 예술의전당 자유소극장에서 오페라 〈버섯피자〉 공연을 하였다. 또한 우리 지역민과 함께하고자 문화소외계층을 대상으로 '찾아가는 음악회' 및 '청소년과 함께하는 음악회' 등 행복이 움트는 소리 프로젝트를 모티브로 운영하며 지역 문화발전에 크게 이바지하였다.

2017년 10월, 모차르트의 오페라인 〈마술피리〉를 공연함으로 지역민들과 음악애호가들에게 극찬을 받았다. 강숙자오페라라인은 오페라공연, 음악회뿐 아니라 2011년 K아트센터를 개관하여 음악 애호가는 물론 음악인들에게 연습장소과 공연을 할 수 있는 공간을 마련하여 지역문화 발전에 앞장서고 있다.

대표 강숙자

경희대학교 음악대학 성악과 및 동대학원 졸업
독일 쾰른 국립 음악대학 디플롬
비엔나 국립음대, 이탈리아 피에폴레 오페라 코스 수료
오페라 〈라 트라비아타〉, 〈리골레토〉, 〈라 보엠〉, 〈사랑의 묘약〉, 〈텔루조 아저씨〉, 〈쟌니 스키키〉, 〈피가로의 결혼〉, 〈투란도트〉, 〈마술피리〉 등 주역
오라토리오 메시아 전곡, 베토벤 합창 카르미나브라나 독창자
비엔나 국립음대 연구교수
미국 아리조나 주립대학 교환교수
강숙자 애창곡 및 성악곡 CD 5집 발매
광주광역시 문화예술진흥 음악부문 공로상 수상
한국음악협회 공로상 수상
전남대학교 용봉학술상 수상
광주문화재단 이사 역임

현) 전남대학교 예술대학 음악학과 교수
　　강숙자오페라라인 단장

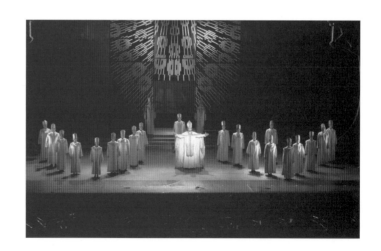

강숙자오페라라인 공연기록

	날짜	장소	제목	작곡	지휘	연출	무대미술
1	2013.10.3–5	빛고을시민문화관	**메리 위도우**	F.Lehár	박지용	유희문	
	출연 : 손숙경, 홍은정, 고수연, 김주완, 길경호, 조규철, 이승희, 박선영, 신재희, 노원상, 손승범, 김성진, 장재연, 이은식, 강동훈, 김종필						
2	2015.8.22–24	빛고을시민문화관	Dokkaebi singers	성용원	김병무	김하정	이재승
	출연 : 김정호, 공성준, 서재원, 송동주, 김가영, 김세희, 김주헌, 김형진, 조규철, 박혜경, 김란, 안지은, 김남일, 김다영, 박채리, 박수지, 선예훈						
3	2015.5.15–17	빛고을시민문화관	**초인종**	G.Donizetti	김병무	김하정	이헌
	출연 : 마명준, 조규철, 김일동, 최공석, 고수연, 손숙경, 선예훈, 김란						
4	2015.7.18	빛고을시민문화관	**전쟁레퀴엠 〈희망의 불꽃〉**				
5	2015.9.2–3	광주문화예술회관 대극장	**사랑의 묘약**	G.Donizetti	김영언	허복영	
	출연 : 김정규, 윤승환, 장마리아, 손숙경, 조규철, 길경호, 김일동, 최공석, 양현애, 조경현						
6	2016.12.16–18	광주문화예술회관 대극장	**카발레리아 루스티카나 & 수녀 안젤리카**	P.Mascagni	김현수	허복영	남기혁
	출연 : 정형수, 윤승환, 김정규, 구성희, 이승연, 사윤정, 문주환, 길경호, 박영환, 윤혜정, 김숙영, 박혜경, 정경숙, 박순영, 최종현, 박수경, 윤한나, 정수희, 진실로, 황은혜, 서인선, 이소정, 신한솔, 장지원, 오세미, 박찬미, 박예솔, 이진경, 박지영, 조안나, 정은영, 김명선, 최하은, 나하영						
7	2017.10.12–14	광주문화예술회관 대극장	**마술피리**	W.A.Mozart	김영언	윤상호	이상수
	출연 : 김정규, 윤승환, 손숙경, 정수희, 윤한나, 양송이, 유성녀, 길경호, 한정현, 장마리아, 신은선, 김일동, 이은식, 이성현, 정혜진, 손찬희, 표현진, 사윤정, 오지영						

경남오페라단 (1991년 창단)

소개

1991년 창원에서 창단한 경남오페라단은 매년 그랜드오페라와 조수미 리사이틀, 영화 속의 오페라, 해설이 있는 오페라 갈라 콘서트, 3테너 콘서트, 이수인 가곡의 밤 등 크고 작은 음악회를 기획, 제작해 경남 일대에서 활동하고 있는 민간오페라단이다.

2001년 사단법인화하여 경영의 투명성을 기하고 매년 완성도 높은 공연을 지역민들에게 선보임으로써 경남지역 대표 전문예술법인으로 그 역할을 다하고 있다. 경상남도, 창원시의 후원과 경남은행을 비롯한 기업, 재단, 개인 등 다양한 민간후원을 받으며 효율적이고 체계적인 단체 운영을 통해 내실 있는 예술단체로 자리매김하였다.

1992년 창단공연작 오페라 〈라 트라비아타〉를 시작으로 〈카르멘〉, 〈리골레토〉, 〈카발레리아 루스티카나〉, 〈박쥐〉, 〈라 보엠〉, 〈사랑의 묘약〉, 〈피가로의 결혼〉, 〈토스카〉, 〈논개〉, 〈나비부인〉, 〈오르페오와 에우리디체〉, 〈세빌리아의 이발사〉, 〈투란도트〉, 〈춘향〉을 무대에 올렸다. 2005년 창작오페라 〈논개〉를 위촉 작곡해 창원과 진주에서 공연하여 중앙무대에서도 찬사를 받은 바 있으며, 2007년 글룩 오페라 〈오르페오와 에우리디체〉를 국내 초연으로 공연해 오페라계에 큰 주목을 받았다. 또한 2012년 현제명 오페라 〈춘향〉으로 제5회 대한민국오페라대상에서 금상 수상, 이듬해인 2013년 오페라 〈라 트라비아타〉로 제6회 대한민국오페라대상에서 대상을 수상하는 등 국내 오페라계에서 위상을 떨치고 있다.

경남오페라단은 10년 넘게 전국 공개오디션을 통한 캐스팅으로 참신하고 실력 있는 신진 성악인들의 등용문 역할을 해오고 있으며, 오디션의 투명성을 기하기 위해 외부에서 위촉한 심사위원장을 중심으로 공정하게 심사는 물론 참가자 전원에게 교통비 지급으로 타 지역 실력파 성악인들의 오디션 참가를 독려하고 있다.

올해 창단 26주년을 맞은 경남오페라단은 어디에 내놓아도 손색없는 완성도 높은 작품으로 국내 성악인들과 스텝들이 함께 작업하고 싶은 1순위 단체로 손꼽히고 있으며, 오페라계에서도 모범적인 예술단체로 인정받고 있다.

대표 정찬희

전) 대우증권 상임고문
　　에코시스템(주) 회장

현) 대한민국오페라단연합회 이사장
　　대한민국오페라페스티벌 조직위 상임대표
　　사단법인 경남메세나협의회 부회장
　　사단법인 경남오페라단 단장

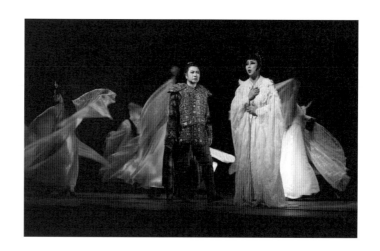

경남오페라단 공연기록

	날짜	장소	제목	작곡	지휘	연출	무대미술
1	2007.10.26.-27,30	창원 성산아트홀 대극장, 경남문화예술회관 대극장	오르페오와 에우리디체	C.W.Gluck	크리스토퍼 리	이소영	김희재
	출연 : 이동규, 김대경, 서활란, 임영림						
2	2008.4.25	창원 성산아트홀 대극장	오페라의 향연				
	출연 : 성정화, 류진교, 유형민, 김동순, 하석배, 허동권, 곽유순, 신화수, 조충제						
3	2008.10.23-25	창원 성산아트홀 대극장	세빌리아의 이발사	G.A.Rossini	이동호	유희문	박지영
	출연 : 박미자, 이기옥, 이영화, 전병호, 김종화, 최강지, 박창석, 이형민, 김태형, 윤성우, 황원희, 박태훈						
4	2009.3.27	창원 성산아트홀 대극장	오페라 거장 푸치니를 만나다				
5	2009.10.29-31	창원 성산아트홀 대극장	카르멘	G.Bizet	정치용	유희문	박지영
	출연 : 한예진, 최승현, 허동권, 이동환, 김보경, 백재연, 길경호, 제상철, 김태형, 김정원, 박은미, 이준재, 이해성						
6	2010.4.23	창원 성산아트홀 대극장	영화속의 오페라				
7	2010.10.28-30	창원 성산아트홀 대극장	리골레토	G.Verdi	정치용	김성경	박지영
	출연 : 최강지, 송형빈, 김정아, 강혜정, 이동환, 최요섭, 최승현, 이수미, 윤성우, 김정대, 이준재, 임대균, 이정민, 이태영, 유동호, 박태훈, 김미진, 백향미, 송주연						
8	2011.3.25	창원 성산아트홀 대극장	테너 임웅균과 함께하는 유쾌한 콘서트				
9	2011.9.29	창원 성산아트홀 대극장	해설이 있는 오페라 갈라콘서트				
10	2011.10.27-29	창원 성산아트홀 대극장	투란도트	G.Puccini	안드레아 카페렐리	마르코 푸치 카테나	박지영
	출연 : 이화영, 김세아, 이정원, 박기천, 오미선, 김민현, 이재훈, 김정대, 이태영, 임성욱, 우원석, 이준재, 이승우, 이해성, 양일모, 유동호, 윤풍원						
11	2012.4.12	창원 성산아트홀 대극장	해설이 있는 오페라 갈라콘서트				
12	2012.10.25-27	창원 성산아트홀 대극장	춘향	현제명	정치용	유희문	박지영
	출연 : 이윤경, 이세진, 신혜욱, 강신모, 김관현, 이태영, 이수미, 이은선, 송원석, 김정권, 한인숙, 구현진, 김정대, 윤원기, 김갑식, 김옥희, 정구영, 정태진.						
13	2013.4.12	창원 성산아트홀 대극장	해설이 있는 오페라 갈라콘서트				
14	2013.10.24-26	창원 성산아트홀 대극장	라 트라비아타	G.Verdi	정치용	정갑균	손지희
	출연 : 이명주, 이윤경, 정의근, 이원종, 염경묵, 김승태, 이은선, 김수현, 양일모, 황성학, 정명기, 이정민, 이정민, 류동호, 김정대, 김희정, 권수현, 이상문						
15	2014.4.25	창원 성산아트홀 대극장	해설이 있는 오페라 갈라콘서트				
16	2014.10.23-25	창원 성산아트홀 대극장	라 보엠	G.Puccini	안드레아 카페렐리	마르코 푸치 카테나	
	출연 : 이명주, 김현희, 신동원, 강동명, 장유리, 장수민, 김승태, 문영우, 류동호, 이정민						
17	2015.4.16	창원 성산아트홀 대극장	해설이 있는 오페라 갈라콘서트				

경남오페라단 공연기록

	날짜	장소	제목	작곡	지휘	연출	무대미술
18	2015.10.29–31	창원 성산아트홀 대극장	**토스카**	G.Puccini	실바노 코르시	마르코 푸치 카테나	
	출연 : 크리스티나 피페르노, 이정아, 카를로 베리첼리, 노성훈, 김진추, 임창한, 장영근, 이대범, 김형철, 유동호, 임대균, 박주득						
19	2016.4.14	창원 성산아트홀 대극장	**3테너 콘서트**				
20	2016.10.20–22	창원 성산아트홀 대극장	**사랑의 묘약**	G.Donizetti	박지운	유희문	
	출연 : 박지현, 김신희, 김동원, 이석늑, 김의진, 전태현, 조현일, 나현규, 김은곤, 이은선, 권수현						
21	2017.4.26	창원 성산아트홀 대극장	**영화 속의 오페라**				
22	2017.10.26–28	창원 성산아트홀 대극장	**아이다**	G.Verdi	서희태	이의주	김종석
	출연 : 임세경, 조선형, 이정원, 윤병길, 이아경, 김지선, 우주호, 최병혁, 손혜수, 김요한						

경북오페라단 (1999년 창단)

소개

1999년 10월 시민의 오페라문화 수준 향상과 열악한 예술장르로 치부되었던 경북지역 오페라를 부흥시키고 지역문화의 균형 발전을 위해 경상북도 최초의 오페라단을 창단했다.

경북지역의 오페라 저변확대를 위해 앞장서서 인지도를 높이 쌓았다. 지역 최초오페라를 선보이고 수많은 공연을 통해 경북을 대표하는 오페라단으로 정착시켰고. 경북지역오페라단 들의 창단이 줄이어 5~6개 단체가 활동하는데 선도적 역할을 했으며 16여년 경북오페라단을 이끌면서 오페라단으로 인정받고 있다.

오늘에 이르기까지 100여회 대형 오페라공연을 유치하며 오페라, 공연기획, 창작품을 기획하는 등 대구경북의 오페라문화 예술진흥에 적극적이고 능동적으로 앞장서는 예술단체로 평가 되고 있다.

2000년 2003년 경주세계문화엑스포 초청공연 유치(불국사·천마총 야외공연), 2005년 울진 세계친환경농업엑스포 기획공연을 유치하여 성공리에 공연, 국내외에 그 인지도를 높였으며 2006년 제87회 전국체전 축하공연에 초청되어 명실공히 영남권지역을 대표하는 오페라단의 리더로 인정되고 있다.

특히 단기간 내에 두 편의 한국 문화를 소재로(무영탑, 에밀레종) 매우 열악한 재정적 여건 속에서도 기획. 창작오페라를 야외 제작한 것은 음악계에서 괄목할 업적으로 평가받고 있다.

대표 김혜경

대구가톨릭대학교 음악대학교 성악과 및 동대학원졸업
이탈리아 로마 A.I.D.A아카데미 Diplom
오스트리아 Salzburg Mozarteum Opera,
이탈리아 로마 Arts 아카데미 및 미국 메네스 음대 수료
캐나다, 소련, 일본 등 초청 순회 연주
오페라 제작, 경영 및 각종 대형 공연기획(1,000여 회)
Lions 예술문화대상 수상, LG 문화봉사상 수상,
경남문화상수상
한국문예진흥원 최우수 오페라작품제작상 수상
대한민국오페라대상 우수상
대구국제오페라축제 추진위원 역임
창원문화재단 상임대표. 성산아트홀 관장역임
대구성악협회장 역임, 대구가톨릭대산학협력 교수역임

현) 한국문화예술회관연합회 회장
　　(경북오페라단장 휴직)

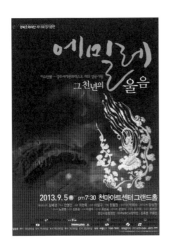

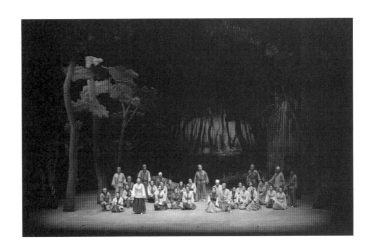

경북오페라단 공연기록

	날짜	장소	제목	작곡	지휘	연출	무대미술
1	2013.9.5	천마아트센터 그랜드홀	**에밀레, 그 천년의 울음**	진영민	이일구	정철원	
	출연 : 노운병, 김동원, 이정아, 홍순포, 손정아, 김기태, 윤성우						
2	2015.9.18	안동문화예술의전당 웅부홀	**이매탈**	진영민	이일구	정철원	
	출연 : 정태성, 유호제, 이정아, 홍순포, 황옥섭, 방성택, 안성국, 김대관, 윤성우, 손정아						

고려오페라단 (1994년 창단)

사단법인 **KOREA OPERA 고려오페라단**

소개

사단법인 고려오페라단은 1994년 창단되어 민족정신과 애국정신, 신앙을 기본정신으로 하여 우리 민족정서와 문화를 가진 창작 오페라를 개발, 공연하고 있다.

오페라 〈안중근〉, 〈에스더〉, 〈유관순〉, 〈탁류〉, 〈손양원〉 등 주옥같은 작품을 선보였고, 특히 오페라 〈안중근〉은 1995년 광복 50주년 국무총리 단체상을 수상, 10개 도시 33회 공연이라는 기록을 남겼으며, 2012년 여수세계박람회 계기로 올려진 오페라 〈손양원〉은 예술의전당 오페라 극장 초연 이후 각 유명극장에서 24회 이상 꾸준히 공연되고 있다.

대표 이기균

서울대학교 음악대학 졸업
러시아 성페테르부르크 국립음악원 및 대학원 오케스트라과 졸업
동 음악원 오페라, 오케스트라 지휘과 최우수 졸업
동 음악원 지휘전문과정 졸업
군산시립교향악단 상임지휘자 역임
MJD international Orchestra 음악감독 및 지휘자 역임
제1회 교수연구우수상(총장상)
제6회 대한민국오페라대상 창작부분 최우수상
제27회 기독교문화대상 오페라부문
제2회 대한민국 문화예술대상 공헌상

현) 경성대학교 예술대학 음악학부 정교수
　　한국 지휘자협회 정회원
　　CMK 교향악단 음악감독 및 지휘자
　　사)고려오페라 단장 겸 지휘자

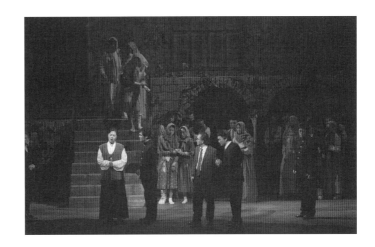

고려오페라단 공연기록

	날짜	장소	제목	작곡	지휘	연출	무대미술
1	2010.3.26	세종문화회관 대극장	**의사 안중근**				
2	2011.3.1	예술의전당 콘서트홀	**유관순**				
3	2012.3.8–11	예술의전당 콘서트홀	**손양원**	박재훈	이기균	장수동	
	출연 : 이동현, 강신모, 김소영, 양송미, 윤병길, 신재호, 강기우, 공병우, 이현정, 김주연, 김종표, 곽상훈, 함석헌, 이상호, 최상배, 이진수, 최호준, 김용찬						
4	2012.10.19	예술의전당 콘서트홀	**We Love Korea**				
5	2013.5.31–6.2	예술의전당 오페라극장	**손양원**	박재훈	이기균	이회수	
	출연 : 이동현, 정의근, 윤병길, 양송미, 송윤진, 김정미, 김동원, 정재환, 양인준, 박찬일, 공병우, 조상현, 이현정, 오미선, 정성미, 김도준, 조청연, 김재섭, 김종표, 함석헌, 김민석, 곽상훈, 한정현, 이상호, 곽지웅, 이진수, 이대범, 조윤진, 최호준, 고철근, 노경범						
6	2014.4.18–20	한국소리문화의전당 모악당	**손양원**	박재훈	이기균	이회수	
	출연 : 김남두, 이동현, 박신, 양송미, 정재환, 이성민, 김영주, 박찬일, 이현정, 이정아, 김재명, 이상호, 김종표, 김민석, 곽상훈, 김지욱, 이승희, 이상호, 이진수, 이대범, 조윤진, 고철근						
7	2015.1.23–25	국립극장 해오름극장	**손양원**	박재훈	이기균	오영인	
	출연 : 이동현, 이규철, 양송미, 김윤희, 강기안, 정재환, 배은환, 김영주, 윤혁진, 이현정, 이정아, 이세진, 김도준, 곽상훈, 김민석, 홍명수, 임성욱, 김종표, 정한욱, 이상호, 김은교, 이진수, 김준빈, 조윤진, 최호준, 고철근, 서승환						
8	2016.5.31	창원 성산아트홀 대극장	**손양원**	박재훈	이기균		
	출연 : 이동현, 양송미, 정재환, 김종표, 이현정, 곽상훈, 김호연						

광명오페라단 (2001년 창단)

소개

2001년 창단한 광명오페라단은 이탈리아, 미국, 독일, 러시아 등에서 유학을 마치고 국내외 주요 무대는 물론 후진 양성에도 활발한 활동을 하고 있는 예술성과 실력을 두루 겸비한 신인, 중견 성악가들로 구성된 전문 예술단체이다.(2009년 2월 5일 경기도 지정)

21세기 문화 선진국으로 도약할 수 있도록 시민의 문화체험과 글로벌 시대에 발맞춘 지역의 문화적 소통의 장을 마련하고 있다.

또한 계층 간 문화격차 해소 및 예술 공연 활성화에 목적을 두고, 종합 예술이자 예술문화의 최고봉이라 할 수 있는 정통 오페라를 해마다 무대에 올림으로 클래식 애호가들의 욕구 충족 및 갈증해소와 더불어 어느 곳에 내 놓아도 손색없는 프로그램의 내실화를 갖춘 광명의 대표주자로 힘쓰고 있으며 그 저변을 확대하고 지역주민의 문화적 체험 향상을 위하여 노력하고 있다.

특히 전통에 기반을 두고 시대에 맞추어 늘 새롭게 변화하는 일환으로 주부들을 위한 특별한 프로그램 '해설이 있는 브런치 콘서트'를 도입하여 여성이 행복한 도시로 발돋움하고 있으며 오페라 갈라 콘서트, 찾아가는 문화 활동, 가곡의 밤, 재즈와의 만남, 성악 연구회 가곡 교실 등 수준 높은 무대와 강좌로 시민들 곁에서 사랑받고 있다. 이러한 역량 강화로 2013년 경기문화재단 공연장 육성 지원 사업에 선정되어 수준 높은 연주회를 진행하였고, 2016년 2017년 재선정되어 보다 높은 예술성을 겸비한 오페라공연을 진행하고 있다. 아낌없는 박수갈채 속에서 철저한 계획 속에 그러나 예술의 혼을 담은 작품과 순수함을 잃지 않고 더욱 노력하며 전통의 틀을 벗어나지 않는 오페라단으로 성장, 예술성 높은 작품과 전문성을 가지고 예술인들의 자부심을 고취시켜 나갈 예정이다.

대표 박은정

성신여자대학교 예술대학 성악과 졸업
이탈리아 Accademia Musica le di ROMA 'C.S.M' Diploma
이탈리아 Accademia Internazionale de Musica Niccolo Piccini Diploma
이탈리아 로마 Accademia Internazionale de Musica A.I.D.M Diploma
오페라 〈피가로의 결혼〉, 〈코지 판 투테〉, 〈카르멘〉 등 다수 출연
카네기홀(미국 뉴욕) 2002년 월드컵 홍보대사(독일)
한, 흑 갈등 해소를 위한 사랑 음악회(미국 LA) 친선 교류 공연(중국 베이징) 세계합창제(호주 시드니오페라하우스) 등 국내외 초청연주 수백회

현) 광명오페라단 단장
　　강원관광대학교 외래교수

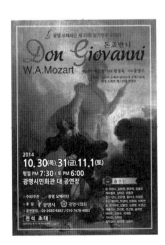

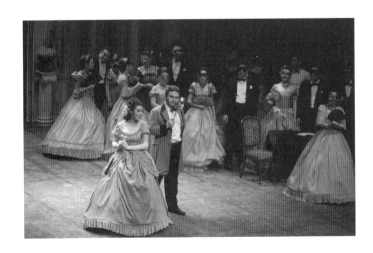

광명오페라단 공연기록

	날짜	장소	제목	작곡	지휘	연출	무대미술
1	2008	광명시민회관 대공연장	**피가로의 결혼**	W.A.Mozart			
	출연 : 전승현, 한규석, 류현승, 박형준, 김상혜, 양선아, 우정선, 이세진, 박나현, 박지선, 이준봉, 김지홍, 송수영, 최윤식, 이수빈						
2	2008.6.19-21	광명시민회관 대공연장	**리골레토**	G.Verdi	송영주	김문식	임일진
	출연 : 최종우 외 19명						
3	2009.11.4-6	광명시민회관 대공연장	**라 보엠**	G.Puccini	송영주	김문식	최진규
	출연 : 이은순, 이세진, 김상곤, 최종우, 한규석, 이준봉, 임승종						
4	2011		**리골레토**	G.Verdi	송영주	박성찬	
	출연 : 안형렬, 김달진, 이재환, 최종우, 한규석, 안은영, 윤이나, 이준봉, 이은석, 안상범, 황경희, 함정덕						
5	2012.9.13-15	광명시민회관 대공연장	**사랑의 묘약**	G.Donizetti	송영주	방정욱	
	출연 : 안은영, 박규리, 서회수, 김달진, 이인학, 이성민, 한규석, 박정섭, 오동국, 심재완, 변승욱, 이세영						
6	2013.9.26-28	광명시민회관 대공연장	**라 트라비아타**	G.Verdi	송영주	장수동	
	출연 : 안은영, 서회수, 김수현, 안형렬, 김달진, 석승권, 이재환, 오동국, 김종우, 김주희, 이성호, 박형철, 문지환, 엄주천, 송자연						
7	2014.10.30-11.1	광명시민회관 대공연장	**돈 조반니**	W.A.Mozart	송영주	방정욱	
	출연 : 김범진, 한규석, 김종우, 김태균, 오동국, 안은영, 윤이나, 이정은, 박경자, 임청화, 이지연, 김달진, 김정권, 오경근, 안선민, 조선원, 송자연, 김창수, 이재현, 김현태						
8	2015.10.15-17	광명시민회관 대공연장	**리골레토**	G.Verdi	송영주	김어진	
	출연 : 이재환, 김종우, 조상현, 안은영, 신혜민, 김지혜, 김달진, 정중순, 신지훈, 김현태, 박혜연, 변지현, 심현미, 김태균, 황호수, 김동욱, 주대범, 송자연						
9	2016.6.16-18	광명시민회관 대공연장	**라 트라비아타**	G.Verdi	송영주	장수동	
	출연 : 김현경, 김황경, 안은영, 정중순, 정제윤, 안형렬, 고성진, 김종우, 이재환, 변지현, 김동욱, 김효석, 길경남, 김경배, 송자연						
10	2016.10.14-15	광명시민회관 대공연장	**세빌리아의 이발사**	G.Rossini	최영선	김동일	
	출연 : 오동국, 김민형, 양지, 김황경, 조윤진, 김선용, 나경일, 염현준, 심재완, 이병기, 이은영, 최승윤, 박무성						
11	2017.7.12-13	광명시민회관 대공연장	**버섯피자**	S.Barab	송영주	임재청	
	출연 : 장아람, 이결, 이미라, 박혜연, 오동국, 김홍규, 정준영, 정숭순						
12	2017.8.18-20	광명시민회관 대공연장	**사랑의 묘약**	G.Donizetti	송영주	김동일	
	출연 : 신혜민, 손지현, 손지수, 구본진, 오상택, 추현우, 오유석, 김준동, 박현석, 심재완, 나경일, 김진미, 이상아						
13	2017.10.20-21	광명시민회관 대공연장	**돈 조반니**	W.A.Mozart	송영주	김재희	
	출연 : 김종우, 황중철, 오동국, 김민형, 강병주, 안은영, 양지, 이연, 이상규, 강호소, 박상희, 황진영, 송자연, 김효석, 정병익, 윤숙경, 박현숙						

광주오페라단 (1982년 창단)

소개

광주오페라단은 1982년 이 시대 대표적 무대예술인 오페라의 대중화와 지역문화의 세계화를 기치로 내걸고 창단되었다.

지난 35년 동안 매년 여러 가지 어려움 속에서도 꾸준히 대형 오페라를 무대에 올림으로써 국내의 대표적 민간 오페라단이 되었다. 특히 광주오페라단은 음악인들 스스로가 공동으로 운영하는 민간단체로 13분의 운영위원을 중심으로 출연자 모두가 각고의 노력을 경주하여 왔다.

창단 이래 첫 공연인 오페라 〈춘향전〉을 시작으로 광주문화예술회관 개관 오페라 〈아이다〉, 2002월드컵 축하공연 〈라 트라비아타〉 그리고 〈라 보엠〉, 〈나비부인〉, 〈토스카〉, 〈리골레토〉, 〈돈 조반니〉, 〈피가로의 결혼〉, 〈사랑의 묘약〉, 〈카르멘〉, 〈돈 카를로〉 등 예술성과 작품성을 고루 갖춘 수준높은 그랜드 오페라를 성공적으로 무대화하여 왔다.

대표 김기준

조선대학교 대학원 음악과(성악) 졸업
광주오페라단 13,14,15,16대 단장 역임

현) 광주학생교육문화회관 예술영재교육원 팀장
광주오페라단 18대 단장

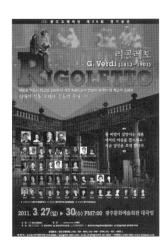

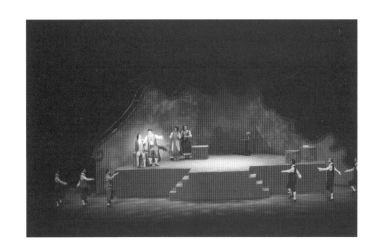

광주오페라단 공연기록

	날짜	장소	제목	작곡	지휘	연출	무대미술
1	2008.8.22-23	광주과학기술원 대강당	**결혼**	공석준	양진모	이범로	
	출연 : 민숙연, 조효종, 윤영덕						
2	2009.1.25-28	5.18기념문화회관 민주홀	**김치**	허수현		이범로	
3	2009.9.25-26	5.18기념문화회관 민주홀	**잔니 스키키 & 전화**	G.Puccini, G.C.Menotti	변욱	정갑균, 정선아	
	출연 : 김남경, 박병국, 이정미, 노현숙, 강동명, 김수영, 가현주, 김민희, 서이브, 박수연, 박양숙, 조경욱, 김진우, 고명준, 장동훈, 안수호, 조재경, 박홍균, 박승현, 서인선, 유형민, 김혜미, 나향수						
4	2010.10.1-4	빛고을시민문화관	**세빌리아의 이발사**	G.Rossini	변욱	유희문	
5	2011.3.27-30	광주문화예술회관 대극장	**리골레토**	G.Verdi	변욱	유희문	
	출연 : 김남경, 김치영, 조형빈, 구성희, 박경숙, 김선희, 임현진, 김원중, 강동명, 김호연, 박병국, 이호민, 김일동, 정미, 최은정, 이민주, 곽세라, 서이브, 김제선, 나향수, 조재경, 김진우, 김정호, 김진석, 윤찬성, 박홍균, 최성은, 정의영, 이수정, 전수빈, 김세희, 조아요, 선예훈						
6	2011.12.14-15	빛고을시민문화관	**김치**	허수현		이범로	
	출연 : 이찬순, 김혜미, 고동현, 김용복, 김치영, 박홍균, 김진희, 최은정, 이수정, 조경욱, 제갈연, 이신행, 문성일, 안정관, 이당금						
7	2011.12.14-15	빛고을시민문화관	**돈 조반니**	W.A.Mozart	변욱	유희문	
	출연 : 이호민, 김치영, 김일동, 박홍균, 구성희, 노현숙, 홍선희, 이환희, 박희현, 정현아, 나혜숙, 윤진희, 강동명, 김호연, 김진우, 박병국, 박광석, 김진희, 남현주, 조현영, 박수연, 염종호, 김정현						
8	2013.4.17-20	광주문화예술회관 대극장	**라 보엠**	G.Puccini	변욱	L.M.Cosso	
	출연 : 노현숙, 박경숙, 김선희, 이명진, 이상화, 송태왕, 강동명, 허정희, 김치영, 한정현, 이환희, 최은정, 이다미, 신은선, 김정현, 이건, 박영환, 이호민, 김일동, 박병국, 안정관, 정명규, 김주형						
9	2014.4.11-14	광주문화예술회관 대극장	**춘향전**	현제명	변욱	이범로	
	출연 : 남현주, 신은선, 조효종, 송태왕, 이상화, 강동명, 김남경, 이호민, 박병국, 최은정, 김정원, 이민주, 이아라, 김민희, 손아름, 서지은, 노승환, 이은식, 김정호, 김주형, 안지수, 장석준, 임성주, 조인학						
10	2015.11.20-23	빛고을시민문화관	**라 트라비아타**	G.Verdi	변욱	양수연	
	출연 : 김선희, 박수연, 진수정, 임현진, 정기주, 이상화, 송태왕, 강동명, 염종호, 김제선, 김진모, 나의석, 문혜란, 유효임, 서하은, 손아름, 이민주, 신실희, 김용복, 노승환, 이은식, 윤형, 진영국, 정주도, 정수현, 김유진, 조바울						
11	2017.8.27-29	광주문화예술회관 대극장	**피가로의 결혼**	W.A.Mozart	변욱	유희문	
	출연 : 박영환, 김경천, 이하석, 박경숙, 김선희, 조민영, 김치영, 박성훈, 이경은, 이승희, 나혜숙, 김민희, 손아름, 박해경, 박순영, 임선아, 정상희, 공성준, 김경준, 여혁인, 김일동, 조바울, 정의영, 김아라, 윤세희, 조우영						

구리시오페라단 (2005년 창단)

소개

구리시오페라단은 문화예술발전과 다가가기 쉬운 클래식을 전하기 위해 국내·외에서 왕성한 활동을 펼치고 있는 중견 성악가들이 모여 2005년 창단했다. 오페라 〈라 트라비아타〉를 시작으로〈피가로의 결혼〉, 〈라 보엠〉, 〈마술피리〉, 〈카르멘〉, 〈리골레토〉, 〈토스카〉, 〈나비부인〉 등과 〈해설이 있는 브런치콘서트〉,〈푸른 꿈 찾아가는 음악회〉,〈기업콘서트〉 등 공연장을 쉽게 찾지못하는 학교 및 군부대, 병원 등 문화 소외계층에는 직접 찾아가는 문화활동을 통해 즐거움과 감동을 전하고 있다. 또한 클래식 음악에 관한 한 어디에 내놓아도 손색없는 완성도 높은 다양한 장르의 작품을 기획, 제작하여 수준 높은 클래식 공연과 가요, 외국 곡 등을 재미있게 번안하여 늘 관객들과 호흡하며 최고의 무대를 만들기 위해 활발하게 활동하고 있는 전문 클래식 공연단체다.

대표 신계화

동덕여자대학교 예술대학 성악과 졸업
경희대학교 교육대학원 음악치료과정 수료
이탈리아 로마 A.M.I 아카데미 성악과정 Diplom
경희대학교 경영대학원 문화예술경영학과 졸업
(예술경영학석사)
경희대학교 일반대학원 공연예술학과 졸업(예술경영학박사)
오페라 〈라 트라비아타〉, 〈리골레토〉, 〈라 보엠〉, 〈카르멘〉,
〈토스카〉, 〈나비부인〉, 〈피가로의 결혼〉, 〈마술피리〉 등과
태교음악회, 병원음악회, 찾아가는음악회, 기업초청콘서트,
다문화콘서트, 책드림콘서트, 크로스오버 파크콘서트, 2012
'소프라노조수미콘서트(보헤미안)' 기획 및 예술감독 등
다수의 콘서트 기획, 제작 및 해설
2014 제7회 대한민국오페라대상 우수상 수상(소극장 부문)

현) 백석예술대학교 음악학부 겸임교수(예술경영학 박사)
　　신화예술단 단장 겸 예술감독
　　구리시오페라단 단장 겸 예술총감독
　　구리시립소년소녀합창단 단장 겸 예술감독
　　(주)인터엠알오 상무이사 겸 공연기획본부장

구리시오페라단 공연기록

	날짜	장소	제목	작곡	지휘	연출	무대미술
1	2007.12.1	구리시청 대강당	**라 보엠**	G.Puccini			
2	2008.12.20	구리시청 대강당	**마술피리**	W.A.Mozart	윤종일	홍석임	
	출연 : 정영수, 이윤숙, 박준림, 정호진, 배용남, 송원석, 신희유, 서지나, 홍은지, 박선정						
3	2009.11.28	구리시청 대강당	**카르멘**	G.Bizet	윤종일	유희문	
	출연 : 김문수, 황태율, 정병화, 배용남, 서지나, 길주혜						
4	2010.12.9	구리시청 대강당	**토스카**	G.Puccini	양진모	장수동	
	출연 : 이승은, 김경여, 박경준, 함석헌, 김병오, 김민겸, 윤세진, 장신권						
5	2012.12.27	구리시청 대강당	**나비부인**	G.Puccini	양진모	장수동	
	출연 : 정병화, 이찬구, 김소영, 김지단, 김병오, 김지은, 김민서						
6	2013.12.13-14	구리아트홀 코스모스대극장	**라 트라비아타**	G.Verdi	양진모	장수동	
	출연 : 박재연, 최성수, 유승공, 김보혜, 김지단, 박종선, 장민제, 엄주천, 강유미, 홍지연						
7	2015.10.2	문경문화예술회관	**라 트라비아타**	G.Verdi	양진모	장수동	박영민
	출연 : 이윤경, 최성수, 유승공, 김보혜, 김지단, 박종선, 민경환, 엄주천, 김보혜						
8	2016.12.3	구리아트홀 코스모스대극장	**라 보엠**	G.Puccini	양진모	장수동	
	출연 : 이승묵, 이윤경, 김재섭, 이영숙, 함석헌, 오유석, 이준석, 전병운						

구미오페라단 (2000년 창단)

소개

구미오페라단은 2000년 창단 후 창작 오페라 〈메밀꽃 필 무렵〉, 오페라 〈왕산 허위〉, 〈광염소나타〉 등 100여 회 오페라 및 음악회 개최하였고 경상북도 전문예술단체 6호 지정, 경상북도형 예비사회적기업 지정, 경상북도 문화예술 집중지원단체 지정, 구미시문화예술회관 상주단체로 선정 되었다. 2004년 대구국제오페라축제에 〈토스카〉 공연으로 초청되었으며 2011 제2회 대한민국오페라페스티벌 초청공연(서울 예술의전당/7.21~24)을 할 뿐 아니라 제2회와 제4회 대한민국 오페라대상 수상(창작부문 금상)하였다.

대표 박영국

계명대 음악대학 및 동대학원 성악과 졸업
이탈리아 국립 G.Rossini 음악원 및
Hugo Wolf 음악원 졸업.
국내외 음악회 500여 회 출연.
서울시립오페라단 〈안드레아 쉐니에〉 외
오페라 50여 편 주역 출연.
제41회 경상북도문화상 수상
대구시 환경대상 수상

현) 구미오페라단장
　　대구경북 연주단체연합회 회장
　　구미대학교 명예교수

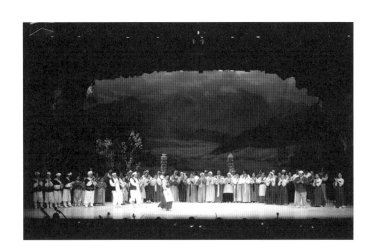

구미오페라단 공연기록

	날짜	장소	제목	작곡	지휘	연출	무대미술
1	2008.10.9~10	구미시문화예술회관	**춘향전**				
	출연 : 전현구, 유소영, 주선영, 손정희, 김정기, 이의춘, 김유환, 채정미, 배혜리, 김진, 이정환, 김민정, 이수미						
2	2009.9.18~19	구미시문화예술회관	**새마을 & 눈물 많은 초인**				
	출연 : 구수민, 린다박,손정희, 김현준, 제상철, 채정미						
3	2009.9.25	선산문화회관 대극장	**눈물 많은 초인**				
	출연 : 구수민, 린다박, 손정희, 제상철, 채정미						
4	2009.10.30	구미시문화예술회관	**메밀꽃 필 무렵**				
	출연 : 전현구, 오승룡, 홍순포, 김승철, 김현준, 유소영, 구수민, 이의춘, 장지애						
5	2010.11.5	구미시문화예술회관	**왕산 허위**				
	출연 : 손정희, 린다박, 구수민, 박민석, 이정환, 정혜월, 배혜리, 목성상, 김건우, 한상식, 김진, 현동헌, 정시경						
6	2011.7.21~24	예술의전당 오페라극장	**메밀꽃 필 무렵**				
	출연 : 우종억, 김봉미, 고성진, 김승철, 박찬일, 유소영, 김수정, 고미현, 이의추, 변승욱, 김철호, 나승서, 손정희, 정유진, 백재은, 손정아						
7	2011.10.2	경북학생문화회관 대극장	**왕산 허위**				
	출연 : 원구, 손정희, 김현준, 김희정, 채정미, 김건우, 목성상, 김진, 박민석, 박미송, 현동헌, 정시경, 김정아, 박재연, 김승철						
8	2012.9.13	영남대학교 천마아트센터	**광염소나타**				
	출연 : 김형석, 김승철, 이화영, 손정희, 이수미, 김기태, 류지은, 목성상, 이순주, 박근우, 남재은, 김은지, 이원재						
9	2012.11.8~9	구미시문화예술회관	**사랑의 묘약**	G.Donizetti			
	출연 : 김형석, 함석현, 김유환, 임봉석, 린다박, 이정신, 임재홍, 김기태, 김건우, 정혜월, 강은구						
10	2012.12.7	성주문화예술회관	**교성곡 코리안 레퀴엠**		양진모		
	출연 : 김형석, 이화영, 김승철, 손정희						
11	2012.12.11	일본 나가사키 뮤제움	**춘향전**				
	출연 : 심송학, 손정희, 이철수, 구수민, 이정신						
12	2013.5.3~4	구미시문화예술회관	**신데렐라**				
	출연 : 김형석, 구수민, 류지은, 구자헌, 김기태, 목성상, 임봉석, 채정미, 이정신, 장지애, 정혜월, 김건우, 김유환, 박민석						
13	2013.6.5	대구오페라하우스	**교성곡 코리안 레퀴엠**		양진모		
	출연 : 김형석, 최종우, 유소영, 손정희, 박영국						
14	2014.11.20	구미시문화예술회관	**왕산 허위**				
	출연 : 김형석, 손정희, 구수민, 채정미, 김건우, 이철수, 박민석, 이정신						
15	2015.7.16	구미시문화예술회관	**왕산 허위**				
	출연 : 김형석, 손정희, 구수민, 박재연, 김승철, 이철수, 박민석, 최민영, 손예민						

구미오페라단 공연기록

	날짜	장소	제목	작곡	지휘	연출	무대미술
16	2016.7.13	영천시민회관	**꺼지지 않는 횃불**				
	출연 : 유소영, 김승철, 김건우, 손정희, 이철수, 최민영, 손예빈, 박은순						
17	2017.7.11	구미시 강동문화회관	**날뫼와 원님의 사랑**				
	출연 : 손정희,구수민, 김성환, 최강미, 김형준, 이원제, 신유경, 이담희, 이지은						

그랜드오페라단 (1996년 창단)

소개

1996년에 창단된 그랜드오페라단은 오페라를 통한 지역 문화예술의 발전을 목표로 다양한 정기공연과 문화예술교육사업을 펼치고 있다.
김자경오페라단과의 합동공연, 이태리 최정상급 주역가수 초청공연, 러시아 노보시비르스크 국립오페라발레극장과의 공동제작 등을 통해 오페라를 통한 공연예술의 활성화와 대중화를 위해 노력하고 있다.
2005년부터 2007년까지 3년간 문화관광부와 교육인적자원부가 주관하는 학교-지역 연계 문화예술교육 시범사업 주관단체로 선정되어 청소년들의 문화적 감수성과 예술적 창조성 배양에 기여해왔으며 2009년 문화예술진흥법 제7조에 의한 전문예술단체로 지정되었다. 창작오페라 〈봄봄〉의 아시아와 유럽 등 해외 순회공연에 이어 한국적 소재와 전통에 기반한 다양한 창작오페라를 제작, 공연함으로써 전 세계에 한국 공연예술의 우수성을 알리고 있다.

대표 안지환

서울대학교 음악대학 및 동대학원 졸업
국립합창단 단원 역임
미국 아리조나 주립대학 연주학(오페라 연출 부전공) 박사과정 수료
〈안지환과 안치환, 두 남자의 음악이야기〉 등 200여 회의 콘서트 및 8회의 독창회 개최
국립오페라단 〈가면무도회〉, 김자경오페라단 〈세빌리아 이발사〉, 〈춘향전〉, 아스펜국제음악제 오페라센터 〈나비부인〉, 그랜드오페라단의 〈마술피리〉, 〈라 보엠〉, 〈루치아〉, 〈코지 판 투테〉, 〈헨젤과 그레텔〉, 〈피가로의 결혼〉 등 주역 출연
부산오페라위크 〈박쥐〉, 〈마술피리〉, 〈The Little Sweep〉 등 수편의 오페라 연출
MBC FM 일요 오페라무대 진행
노동부 사회적일자리창출사업 에듀테인먼트 사업단 '뮤지쿠키' 대표 역임
부산오페라하우스 건립 민관학협의체 간사 역임, 설계 자문위원 역임
한국오페라 60주년 기념 추진위원회 공동대표 역임
한국성악가협회 부이사장 역임
문화관광부 장관 표창, 부산시 문화상 수상
대한민국오페라페스티벌 〈토스카〉 공연 개최로 최우수상 수상

현) 신라대학교 창조공연예술학부 학부장
 그랜드오페라단 단장

그랜드오페라단 공연기록

	날짜	장소	제목	작곡	지휘	연출	무대미술
1	2008.2.29–3.1	부산문화회관 중극장	**마술피리**	W.A.Mozart		안지환, 안주은	전성종
	출연 : 전병호, 이한성, 박현정, 김성경, 엄남이, 박미영,, 이승우, 이주영, 구현정, 최정희, 김은실, 정혜승, 성미진, 조신미, 김정화, 박동운, 김정권, 이지윤, 박상진						
2	2009.7.24–25	금정문화회관 대극장	**세빌리아의 이발사**		윤상운	안지환, 안주은	전선종
	출연 : 조윤환, 김철수, 윤현숙, 성미진, 박연경, 김종화, 이주영, 장진웅, 권영기, 이철훈, 김동우.박경훈, 김태형, 한유미, 김유진, 강호성, 최정환, 이유진						
3	2010.12.3–5	예술의전당 토월극장	**라 트라비아타**	G.Verdi	디에고 크로베티		전성종
	출연 : Sophie Gordeladze, 고미현, 김현경, Fabrizio Mercurio, 강신모, 송기창, 김영주, 백나윤, 유원경, 정현호, 김상환, 우왕섭, 정광채, 이우진						
4	2012.5.25–27, 6.2	예술의전당 오페라극장, 벡스코 오디토리움	**토스카**	G.Puccini	마르코 발데리	김홍승	
	출연 : 프란체스카 파타네, 한예진, 마우리지오 살타린, 이정원, 마르코 킨가리, 박태환, 함석헌, 이준석, 윤기훈, 권순태, 이현호, 김현민, 김용, 이유진, 김주연, 전성훈, 김정한						
5	2012.11.29–12.1	영화의전당 하늘연극장	**라 트라비아타**	G.Verdi	디에고 크로베티	안주은	이학순
	출연 : Sophie Gordeladze, 강민성, 박현정, 허동권, 이해성, 박경준, 박대용, 이창룡, 성미진, 황성학, 조성빈, 박상진, 김진훈, 김병길, 서훈정, 이주영						
6	2013.12.12–13	예술의전당 오페라극장	**라 트라비아타**	G.Verdi	마르코 발데리	김홍승	이학순
	출연 : 신승아, 오희진, 나승서, 이규철, 김승철, 박정민, 박수연, 권순태, 김준빈, 이세영, 서정수, 조아라, 정산, 이수빈						
7	2014.–2015.	전국 병원 소아병동, 복지시설	**키즈오페라 〈울려라 소리나무〉**				김혁
	출연 : 김초록, 김현정, 배영해, 이지현, 김희선, 한경성, 장수민, 윤현정, 김경희, 김향은, 소라, 이지혜, 김순희, 곽상훈, 박정민, 박정섭, 박진수, 송형빈						
8	2015.7.5	밀라노베르디국립음악원 푸치니홀과 야외광장	**봄봄 & 아리랑난장굿**	이건용		안호원	전성종
	출연 : 박정민, 한경성, 안민영, 김남희, 김동환, 김현희, 이민형, 김원민						
9	2017.6.2–6.4	예술의전당 자유소극장	**봄봄 & 아리랑난장굿**	이건용	박인욱	김태웅	전성종
	출연 : 전병호, 한경성, 박상욱, 공미연						
10	2017.12.9–10	부산문화회관 대극장	**박쥐**	J.Strauss II	안드레아스 호츠	안지환, 이창원	전성종
	출연 : 이은민, 김준연, 박현정, 정혜민, 박현진, 박상진, 이지영, 김한모, 신대현, 최강지, 윤오건, 한우인, 권수현, 치□원, 안나 스크리아비니						

글로리아오페라단 (1991년 창단)

소개

1991년 창단하여 한국 문화예술 발전과 국민문화의식 증진을 위해 최선을 다하며 새로운 신진음악가를 발굴하고 한국 창작오페라의 해외진출을 추구하여 왔다.

문화예술을 통한 창조 경영과 국내외 공연으로 순수 예술의 대중화 및 국민정서 함양에 이바지하였음은 물론 음악을 통한 국위선양에 많은 노력을 기울여 왔다.

창단 후 27년 동안 오페라 29작품, 118회 공연, 콘서트 수십회 이상 공연하고, 1995년 광복50주년 및 한·일 수교 30주년 기념으로 일본 동경 히도미홀(2,300석)에서 한국오페라로는 최초로 창작오페라 〈춘향전〉을 공연하였다. (2회 공연)

1996년 미국 애틀란타 올림픽 기간 중 한국 문화행사의 일환으로 오페라 〈춘향전〉을 클레이튼 아트센터(1,800석)에서 최초로 공연하였다. (2회 공연)

2000년 중국북경 자금성 내 중산음악홀(1450석)에서 한국음악가(오케스트라, 합창단, 성악가) 최초로 오페라 갈라콘서트를 하였다.(1회 공연)

2004년 유럽문화의 중심지인 프랑스 파리의 모가도르극장(1,800석)에서 한국 문화의 밤 행사로 오페라 〈춘향전〉을 역시 한국오페라로는 최초로 공연하였다.(2회 공연)

일본, 미국을 거쳐 유럽에 상륙한 글로리아오페라단의 공연은 세계를 정복한 K팝의 등대역할을 하였다고 자부한다.

2011년 창단 20주년 기념으로 제1회 양수화 성악콩쿨을 개최하여 매년 진행하고 있으며, 입상자에게 상금과 본 오페라단 정기공연의 무대에 설 수 있는 기회를 제공하고 있다.

대표 양수화

이화여자대학교 음악대학 및
동 교육대학원 음악교육과 졸업
미국 브루클린 음악원 대학원 졸업, 줄리아드 음대 수료
모스크바 차이코프스키 음악원 예술학 명예박사
평택대학교 부총장 역임
한국기독교문화대상, 21C경영문화대상, 문화관광부장관 표창장, 미8군사령관 표창장, 서울경찰청장 표창장.
이화여대 올해의 이화인 2001년
대한민국오페라단연합회 초대회장 역임
카네기홀 독창회 및 여러 음악회와 오페라 출연

현) 한미우호협회 이사
　　예술의전당후원회 이사
　　이화여대총동창회 후원회 이사
　　21세기경영인클럽 부회장
　　이화여대교육대학원총동창회 회장
　　(사)글로리아오페라단 단장 겸 이사장

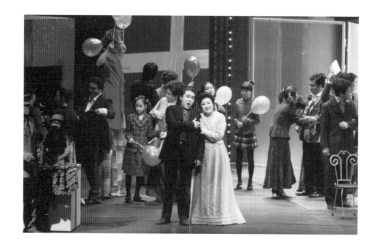

글로리아오페라단 공연기록

	날짜	장소	제목	작곡	지휘	연출	무대미술
1	2007.5.2–5	예술의전당 오페라극장	라 트라비아타	G.Verdi	D.Effron	유희문	송관우
	출연 : D.Masiero, 박미혜, A.Liberatore, 한윤석, 최현수, 한명원, 양송미, 김민아						
2	2009.5.26–30	예술의전당 오페라극장	라 보엠	G.Puccini	P.Tarriciotti	방정욱	이상수
	출연 : Angela Papale, 박미혜, 이승희, Sergio Panajia, 이원준, 한윤석, 김현정, 신재은,고미현, 한경석, 한명원, 김동원, 변승욱, 이연성, 왕광렬, 정지철						
3	2010.6.7–10	예술의전당 오페라극장	리골레토	G.Verdi	S.Seghedoni	R.Canessa	G.Izzo
	출연 : F.Giovine, 김동규, F.Lanza, 박선휘, 이지현, S.Panajia, 김기선, 김남수, 최준영, 이아경, 정유진, 박상정, 이원용						
4	2011.6.23–25	예술의전당 오페라극장	청교도	V.Bellini	S.Seghedoni	R.Canessa	G.Izzo, 신재희
	출연 : P.Cigna, F.Lanza, A.Luciano, G.L.Pasolini, 김동규, C.Morini, 변승욱, 김남수, 황경희, 손현희, 전준환, 남궁민영, 이원용, 조윤진						
5	2012.10.26–27	예술의전당 오페라극장	세빌리아의 이발사	G.Rossini	S.Seghedoni	A.Petris, 최이순	G.Izzo, 신재희
	출연 : Patrizia Cigna, 박상영, 이지현, Alessandro Luciano, 전병호, 서필, 한경석, 박정섭, 김종표, 성승민, 박상욱, 변승욱, 김남수, 손현희, 신선영, 안병길						
6	2013.6.20–22	예술의전당 오페라극장	토스카	G.Puccini	M.Balderi	Flavio Trevisan	신재희
	출연 : Chiara Taigi, 김상희, Yusif Eyvazov, 박기천, 고성현, 최종우, 김남수, 이진수, 이태영, 이우진, 안병길						
7	2014.5.16–17	예술의전당 오페라극장	나비부인	G.Puccini	M.Balderi	Daniele De Plano	신재희
	출연 : 김은주, Cristina Park, David Sotgiu, 전병호, 추희명, 김보혜, 유승공, 임희성, 김동섭, 이진수, 안병길, 박종선, 이지현						
8	2014.11.28–29	천안예술의전당 대공연장	나비부인	G.Puccini	M.Balderi	Daniele De Plano	신재희
	출연 : 김은주, Cristina Park, 전병호, 김병오, 추희명, 김보혜, 유승공, 임희성, 김동섭, 이진수, 안병길, 박종선, 이지현						
9	2015.4.17–18	예술의전당 오페라극장	람메르무어의 루치아	G.Donizetti	M.Balderi	F.Bellotto	신재희
	출연 : Valeria Esposito, 오미선, 박기천, 배은환, 고성현, 강형규, 변승욱, 이진수, 전병호, 김병진, 최종현, 김보혜, 오정율						
10	2016.5.27–28	예술의전당 오페라극장	카르멘	G.Bizet	M.Balderi	F.Bellotto	신재희
	출연 : Terezija Kusanović , 추희명, Max Jota, 이형석, 한명원, 장동일, 박혜진, 정주영, 박종선, 전병곤, 이 승, 김지영, 김주혜, 김현희, 민경환, 오정율						
11	2017.6.9–10	예술의전당 오페라극장	마농 레스코	G.Puccini	M.Balderi	A.Tarabella	
	출연 : Daria Masiero, Maria Tomassi, Dario Di Vietri, 이형석, 박경준, 임희성, 이진수, 이준석, 민경환, 김세환, 오정율, 김경화						
12	2017.10.29	롯데콘서트홀	환희의 송가와 오페라합창의 대향연				

글로벌아트오페라단 (2004년 창단)

소개

2004년에 창단된 글로벌아트오페라단은 창단 후 2005년부터 2008년에 까지 소극장 오페라를 대전에서 초연으로 오페라 〈버섯피자〉, 〈정략결혼〉 등을 공연하므로 지리매김하기 시작했다. 예술의전당과 공동기획으로 대전에서 초연인 라벨의 〈어린이와 마법〉을 성공적으로 공연을 하여 많은 호응을 얻었고 또한 대전 충남의 여러 소외 지역을 찾아가 오페라와 여러 장르의 성악곡들을 공연하면서 지역민들로 하여금 호평을 받았다. 대전 지역민들과 함께 호흡하는 공연으로 만들어가고 더불어 지역의 성악가와 음악을 전공하는 학생들에게도 기회가 주어지면서 참신한 인재를 등용하여 아이디어 및 음악적 재능을 표출하여 젊은 층 흡수로 오페라문화의 발전에 기여하고자 하는 단체이다.

대표 김영석

한양대학교 음악대학 성악과 졸업
Pesaro. G.Rossini Conservatorio Diploma
Osimo Academia Diploma
오페라 〈코지 판 투테〉, 〈토스카〉, 〈리골레토〉, 〈라 보엠〉, 〈오텔로〉, 〈라 트라비아타〉, 〈카발레리아 루스티카나〉, 〈투란도트〉, 〈가면무도회〉, 〈일 트로바토레〉, 〈안드레아 셰니에〉 등 다수의 주역 출연
2002년 월드컵 16강전 및 행복도시 애국가 독창자

현) 충남대학교 예술대학 음악과교수
　　(사) 글로벌아트오페라단장

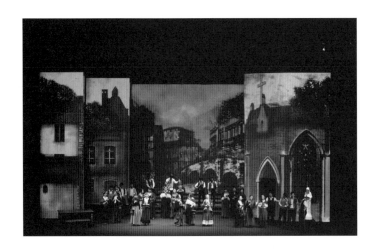

글로벌아트오페라단 공연기록

	날짜	장소	제목	작곡	지휘	연출	무대미술
1	2008.9.29~30	태안여자중학교	**정략결혼**	A.Lortzing	김영석	김영석	
	출연 : 박소영, 류충기, 박희락, 이윤정, 문상훈, 신소영						
2	2009.5.11~12	충남대 정심화국제문화회관 백마홀	**버섯피자**	S.Barab	김영석	김영석	
	출연 : 윤양찬, 류충기, 이윤정, 조병주, 박희락, 신소영, 권성순						
3	2010.9.9~11	대전예술의전당 앙상블홀	**도둑의 기회**	G.Rossini	김영석	안호원	
	출연 : 길경호, 박희락, 김선자, 신소영, 김정옥, 이윤정, 성한나, 윤양찬, 류충기, 장명기, 허진영, 이학용						
4	2011.9.23~24	충남대 정심화홀	**카발레리아 루스티카나**	P.Mascani	이운복	홍민정	
	출연 : 김영석, 김주원, 이경은, 서보란, 이윤정, 박자영, 박민정						
5	2012.9.13~15	충남대 정심화홀	**가면무도회**	G.Verdi	이운복	이범로	
	출연 : 김영석, 곽진영, 이경은, 조현애, 박민정, 허진영, 길경호, 임희성, 후끼야유끼에, 신소영, 홍은영, 김유경, 이윤정, 최종현, 차두식, 이병민, 최승만						
6	2013.8.8~10	대전예술의전당 아트홀	**일 트로바토레**	G.Verdi	양진모	이범로	
	출연 : 김영석, 곽진영, 김정규, 조현애, 강호소, 오희진, 이윤정, 김미라, 최종현, 허진영, 길경호, 차두식, 서정수, 김종국, 최승만, 신소영, 장명기						
7	2014.6.16~18	대전예술의전당 아트홀	**안드레아 셰니에**	U.Giordano	양진모	유희문	
	출연 : 김영석, 곽진영, 최성수, 조현애, 김주연, 김윤희, 차두식, 강기우, 권용만, 이윤정, 신소영, 성한나, 조성숙, 김재찬, 김인휘, 이성원, 박영선, 이다정, 장명기, 채병근, 최병기, 조효섭, 박상돈						
8	2015.7.8~10	충남대정심화홀	**코지 판 투테**	W.A.Mozart	김영석	유희문	
	출연 : 이경은, 노주호, 조현애, 이윤정, 이다정, 차두식, 임봉석, 장명기, 강내우, 신하섭, 신소영, 조성숙, 김혜원, 권용만, 이성원, 박상돈						
9	2016.6.16~18	충남대 정심화홀	**피가로의 결혼**	W.A.Mozart	김영석	유희문	
	출연 : 권용만, 한정현, 이경은, 이윤정, 조현애, 차두식, 최공석, 임봉석, 신소영, 노주호, 조성숙, 이다정, 김민지, 조효섭, 이두영, 이채란, 공해미, 윤양찬, 장명기, 채병근, 성희지, 구은회, 황재원						
10	2017.9.14~16	충남대 정심화홀	**대전블루스**	현석주	김영석	유희문	
	출연 : 이경은, 이윤정, 신소영, 류지은, 박수지, 차두식, 임봉석, 김경태, 조성숙, 조현애, 곽진영, 장명기, 이성우, 정국철, 정광석						

글로벌오페라단 (2002년 창단)

소개

새로운 세대의 새로운 오페라를 캐치프레이즈로 2002년 시작된 글로벌 오페라단은 창단공연 오페레타 〈박쥐〉(2002한전 아츠풀), 〈여자는 다그래〉, 〈신데렐라〉(2008 코엑스 오디토리움 최초의 오페라) 그리고 〈유쾌한 콘서트 오페라〉〈지금 모차르트가 다시 부활한다면〉(2006 예술의전당) 등의 패셔너블한 공연들을 통해 대중들에게 어필하였다.

2015 재개된 오페라 활동으로 〈3메조 소프라노〉 등의 컨텐츠와 서귀포 오페라 페스티벌을 만들어 2016년 오페라 〈나비부인〉과 〈여자는 다그래〉(서귀포 예술의전당과 서울라움 아트센터) 2017년에는 오페라 〈토스카〉와 마술사와 함께 하는 오페라 〈마술피리〉 등으로 서귀포 예술의전당에서 클래식 공연으로는 유료관객 전석매진의 성과를 이루며 활동하고 있다.

대표 김수정

연세대학교 음악대학 최초 작곡과 성악과 복수졸업
바르샤바 쇼팽국립음악원 오페라과 성악 석사(M.D)
이탈리아 아레나 아카데미 디플롬
바르샤바 국립오페라단 최초 동양인 솔리스트 신데렐라
주역 데뷔 후 1200여 회 콘서트 및 20여 편, 50여 회의
오페라 출연
국내 최연소 오페라단장 활동시작, 오페레타 〈박쥐〉, 〈지금 모차르트가 부활한다면〉, 〈클래식 드라마를 만나다〉, 〈여자는 다 그래〉 등 제작
서귀포 오페라 페스티벌 기획, 예술감독
2011년 보건복지부 장관 나눔상, 2014년 미래를 이끌어 나갈 여성지도자상, 2014년 국무총리 표창 입양유공자 훈장
2015년 문화체육관광부 올해의 여성문화인상 문화예술
특별상 수상

현) 사단법인 한국입양어린이 합창단 이사장
　　 음악재단 천송재단 이사
　　 글로벌오페라단 단장
　　 서귀포오페라페스티벌 예술감독
　　 대한민국오페라단 연합회 감사

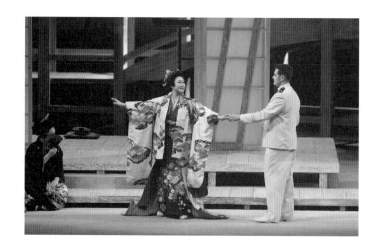

글로벌오페라단 공연기록

	날짜	장소	제목	작곡	지휘	연출	무대미술
1	2008.12.5-6	코엑스 오디토리움	**신데렐라**	G.Rossini		김성경	
	출연 : 김수정, 이영화, 이형민, 제상철, 김은지, 김보경, 윤성우						
2	2016.7.5	라움아트센터	**코지 판 투테**	W.A.Mozart		최이순	
	출연 : 김수정, 정병화, 강혜정, 전병호, 왕광열, 성승욱						
3	2016.7.14-15	서귀포예술의전당 대극장	**나비부인**	G.Puccini	김주현	최이순	
	출연 : 오미선, 이현, 양송미, 차정철, 류기열, 권서경, 김요한						
4	2016.7.16	서귀포예술의전당 대극장	**코지 판 투테**	W.A.Mozart	김주현	최이순	
	출연 : 김순향, 김수정, 왕광열, 전병호, 유소영, 성승욱						
5	2017.7.27-29	서귀포예술의전당 대극장	**토스카**	G.Puccini	박지윤	홍석임	
	출연 : 김지현, 이정원, 우주호, 박준석						
6	2017.7.27-29	서귀포예술의전당 대극장	**마술피리**	W.A.Mozart	박지윤	홍석임	
	출연 : 강혜명, 최자영, 전병호, 왕광열						

꼬레아오페라단 (2003년 창단)

COREA OPERA
꼬레아 오페라단

소개

2003년 1월 부산캄머오페라단으로 출발하여 10테너 공연과 갈라공연 등을 거친 후 2005년 지금의 꼬레아오페라단으로 재창단하여 〈가면무도회〉, 〈버섯피자〉 등을 부산 초연시키면서 부산시민들에게 새로운 오페라 재미있는 오페라를 지향하며 오페라뿐 아니라 신춘음악회 신인음악회 지역주민을 위한 오페라 갈라콘서트 10소프라노 10테너 등 많은 공연을 하고 있다.

대표 안상철

부산대학교 예술대학 음악학과 졸업.
오스트리아 잘츠부르크 국립음대 모차르테움 성악과 수료.
오스트리아 그라츠 국립음대 오페라과 최고연주자과정 최고성적 졸업.

전) 부산성악아카데미 회장 역임
 부산대학교 아시아문화예술연구소 전임위원 역임

현) 꼬레아오페라단장
 글로벌국제문화예술교류회 대표
 부산교육대학교 음악과 외래교수

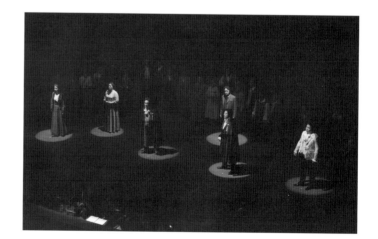

꼬레아오페라단 공연기록

	날짜	장소	제목	작곡	지휘	연출	무대미술
1	2008.6.25	금정문화회관 대극장	한국오페라 60주년기념 라 보엠 & 라 트라비아타 갈라콘서트				
2	2008.12.4-6	부산문화회관 대극장	라 트라비아타	G.Verdi	박진현	방정욱	

출연 : 전영무, 박미은, 장은녕, 이은민, 이한성, 김지호, 김길수, 안상철, 이승우, 이현정, 박수환, 이신범, 이태영, 김예민, 손승미, 유용준, 박종준, 김웅기, 양보람

3	2009.11.15	금정문화회관 대극장	버섯피자	S.Barab	오창록	방정욱	

출연 : 양승엽, 김양자, 박소년, 안상철

4	2013.11.28-30	금정문화회관 대극장	라 보엠	G.Puccini	오창록	박용민	

출연 : 구민영, 정혜리, 박지인, 김화정, 양승엽, 김성진, 윤선기, 정재영, 이지은, 안상철, 윤풍원, 최대우, 박기범, 이상철, 김도형, 김기환, 김방진, 장진웅, 박언수, 박수환, 박상진

5	2014.11.4-7	금정문화회관 대극장	람메르무어의 루치아	G.Donizetti	오창록	박용민	

출연 : 정혜리, 왕기현, 박현정, 구민영, 양승엽, 김성진, 곽성섭, 김화정, 김도형, 김종화, 최대우, 안상철, 양재원, 박기범, 김정대, 김현성, 김재관, 조동훈, 조현철, 이정형, 박수환, 김영화, 김인희, 서훈정, 김조은

6	2015.10.9-11	금정문화회관 대극장	파우스트	C.Gounod	오창록	박용민	

출연 : 김화정, 양승엽, 김성진, 정혜리, 김현애, 박현정, 이철훈, 김정대, 박기범, 김종화, 안상철, 장진웅, 김조은, 이은미, 유종현, 최대한, 윤수빈, 황인화, 이지은

7	2016.9.20-21	금정문화회관 대극장	예브게니 오네긴	P.Tchaikovsky	오창록	박용민	

출연 : 김현애, 정혜리, 김종화, 안상철, 김화정, 양승엽, 박기범, 김정대, 박소연, 조희정, 김조은, 박소정, 최화숙, 서훈정, 박수호나, 장진웅

8	2017.5.12-14	금정문화회관 대극장	팔리아치 & 카발레리아 루스티카나	R.Leoncavallo, P.Mascagni	오창록	박용민	

출연 : 오동주, 김화정, 양승엽, 이은미, 박현진, 김현애, 안상철, 하병욱, 김종화, 유용준, 오세민, 장진웅, 김성배, 신대현, 박수환, 허동권, 최광현, 차경훈, 윤지영, 강나래, 변향숙, 김정대, 박기범, 채범석, 최화숙, 서훈정, 최화숙, 이현주, 김조은, 신아름

노블아트오페라단 (2007년 창단)

소개

2007년 창단한 노블아트오페라단은 관객과 소통하는 공연을 통해 클래식 음악의 대중화를 이끌고, 관객에게 보다 즐겁고 친숙한 오페라와 다양한 콘서트를 공연하는 대한민국 대표 민간 오페라단이다.

노블아트오페라단은 2011년 예술의전당 〈카발레리아 루스티카나 & 팔리아치〉, 2013년 제4회 대한민국오페라페스티벌 〈리골레토〉, 2013년 우수작품 재공연 선정작 〈운수 좋은 날〉, '모차르트오페라페스티벌 2014'의 〈피가로의 결혼〉, 〈마술피리〉와 더불어 〈라 보엠〉, '서울오페라페스티벌 2016'의 〈마술피리〉, 〈카르멘〉 등의 정통 오페라는 물론, 다양한 장르의 음악 체험을 할 수 있는 〈오페라 희망이야기〉, 이탈리아 명품 가곡 콘서트 〈한 여름밤의 칸초네 나폴리타나〉, 복권기금 우수공연 선정작 〈아름다운 당신에게〉, 메르스 관련 피해지역 파크콘서트 〈그랜드 파크 콘서트〉, 〈기업인을 위한 송년 음악회〉, 우리 고유의 민요와 한국 가곡을 중심으로 한 〈아름다운 우리노래〉 등 수많은 공연들로 지속적으로 관객을 만나고 있다.

2015년 제10회 대한민국나눔대상 특별대상 수상을 시작으로 2016년 문화체육관광부장관 표창, 2017대한민국 음악대상 오페라부분 대상을 수상함으로써 매년 대한민국 오페라 발전을 위해 힘쓰고 있으며, 2017년에는 제8회 대한민국오페라페스티벌 창작오페라 〈자명고〉와 제2회 〈서울오페라페스티벌 2017〉을 성황리에 마쳤다. 또한, 방방곡곡 문화공감 우수공연 프로그램 전막 오페라 〈카르멘〉으로 거제, 창원, 목포, 안산 등 각 지역의 문화예술회관을 찾아가는 등 국립오페라단과 함께하는 학교오페라 〈사랑의 묘약〉, 정기공연 〈제8회 아름다운 우리노래〉 등 다양한 공연으로 관객들과 함께하였다.

앞으로 노블아트오페라단은 관객과 공감하는 오페라와 음악회는 물론 관객 친화적 컨텐츠를 제작, 기획하고 문화 예술을 통해 사랑과 신뢰를 나누는 문화사랑 나눔의 메신저로서 그 역할을 완벽하게 수행해 나갈 예정이다.

대표 신선섭

영남대학교 음악대학 성악과 졸업
이탈리아 로렌쪼 뻬로시 국립음악원 졸업
이탈리아 로마 A.I.D.M 아카데미아 졸업
술모나 국제아테네오 전문연주자과정 졸업
이탈리아 프란체스코 칠레아 콩쿨 우승
이탈리아국제성악콩쿨 1위
이탈리아 몬테꼼빠트리시 베니아미노 질리 문화상 수상
이탈리아 일 펜타그람마상 수상
리에티 시립가극장 및 로마, 밀라노 유럽등지에서 〈팔리아치〉, 〈일 트로바토레〉, 〈라 보엠〉, 〈나비부인〉, 〈서부의 아가씨〉, 〈카발레리아 루스티카나〉, 〈잔니스키키〉 등 다수 주역출연
2015년 제10회 2015대한민국나눔대상 특별대상 수상
2016년 문화체육관광부장관 표창
2017 대한민국 음악대상 오페라부분 대상 수상

현) 노블아트오페라단 단장, 명지대학교 겸임교수
　　(사)대한민국오페라단연합회 부이사장

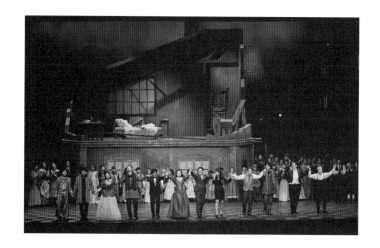

노블아트오페라단 공연기록

	날짜	장소	제목	작곡	지휘	연출	무대미술
1	2008.4.18	코엑스 오리토리움	**콘서트 오페라 카르멘**	G.Bizet	최선용	방정욱	
	출연 : 박수지, 이원준, 박정원, 최현수						
2	2008.10.9	포천반월아트홀 대극장	**오페라 콘체르탄테**		손봉준		
	출연 : 김인혜, 오준혜, 신선섭, 임성규						
3	2011.11.10-13	예술의전당 오페라극장	**카발레리아 루스티카나 & 팔리아치**	P.Mascagni, R.Leoncavallo	세르죠 올리바	홍석임	이학순, 채근주
	출연 : 유미숙, 이지은, 김지현, 백유진, 손현희, 김소영, 신현선, 최승현, 송윤진, 윤병길, 조용갑, 이동명, 박현재, 황병남, 차문수, 김병오, 박경준, 최진학, 오승용, 성승욱, 김기보, 최강지, 김관현, 박정민, 곽상훈						
4	2013.5.24-26	예술의전당 오페라극장	**리골레토**	G.Verdi	안젤로 잉글레제	파울로 보시시오, 김숙영	
	출연 : 김희정, 박혜진, 강혜명, 김현정, 백윤미, 김다운, 김아름, 조미경, 백재은, 최종현, 박현재, 이승묵, 신상근, 이옥우, 신지훈, 류기열, 김동규, 박정민, 정승기, 전승현, 최기봉, 권서경, 정한욱, 김준빈, 윤두현, 김요한, 손철호, 서정수, 이두영, 문상현						
5	2013.11.8-9	고양아람누리 아람극장	**운수 좋은 날**	박지운	박지운	김숙영	정성주
	출연 : 이승현, 민은홍, 정능화, 이재욱, 송형빈, 박정민						
6	2014.3.5-7	예술의전당 오페라극장	**라 보엠**	G.Puccini	장윤성	김숙영	손지희
	출연 : 김인혜, 오은경, 박명숙, 김은경, 강민성, 김순영, 이승묵, 김동원, 강 훈, 심요셉, 정승기, 박태환, 성승민, 임희성, 임철민, 박준혁, 정철유, 주영규						
7	2014.11.6-8 /13-15	한전아트센터	**피가로의 결혼, 마술피리**	W.A.Mozart	박지운, 최영선	김숙영	남기혁
	출연 : 남상임, 한경성, 백유진, 박명숙, 서회수, 양지, 임금희, 류지은, 이영숙, 박혜진, 정재연, 유승연, 인구슬, 김현정, 이윤정, 백윤미, 하성림, 이솔미, 정유진, 나희영, 강유리, 김미소, 김진홍, 황태경, 이장원, 김동원, 송원석, 이한수, 김인재, 왕광렬, 임봉석, 한경석, 박정민, 우왕섭, 박준혁, 이준석, 박종선, 김요한, 서정수, 서태석, 주영규						
8	2015.3.5	강동아트센터 대극장	**콘서트 오페라 카르멘 & 리골레토**	G.Bizet G.Verdi	양진모	김숙영	
	출연 : 김순영, 최승현, 이승묵, 박정민						
9	2015.7.29	거제문화예술회관	**마술피리**	W.A.Mozart	박지운	김숙영	남기혁
	출연 : 임금희, 박명숙, 인구슬, 김현정, 하성림, 김미소, 이장원, 송원석, 김종표, 서정수						
10	2015.8.26	예산군문예회관	**마술피리**	W.A.Mozart	박지운	김숙영	남기혁
	출연 : 임금희, 이영숙, 인구슬, 김현정, 하성림, 김미소, 김동원, 송원석, 김종표, 서정수						
11	2015.10.28	영등포아트홀	**마술피리**	W.A.Mozart	박지운	김숙영	남기혁
	출연 : 임금희, 이영숙, 인구슬, 김현정, 하성림, 김미소, 김동원, 이한수, 김종표, 김요한						
12	2015.12.5	수성아트피아 용지홀	**라 보엠**	G.Puccini	박지운	김숙영	남기혁
	출연 : 오은경, 김순영, 김동원, 심요셉, 강기우, 임희성, 박준혁, 주영규						
13	2016.5.4	원주시청 백운아트홀	**마술피리**	W.A.Mozart	박지운	김숙영	남기혁
	출연 : 박명숙, 김수진, 인구슬, 이승현, 김현정, 하성림, 김경화, 강민성, 김미소, 권수빈, 김동원, 이장원, 이한수, 주영규, 서정수, 김요한						

노블아트오페라단 공연기록

	날짜	장소	제목	작곡	지휘	연출	무대미술
14	2016.05.11	강동아트센터 야외특설무대	베르디 오페라 3대 갈라쇼 라 – 트라비아타, 아이다, 리골레토	G.Verdi	이태정		
	출연 : 김승현, 오은경, 한예진, 조지영, 김정미, 김동원, 황병남, 김지호, 우주호, 박정민						
15	2016.05.12–13	강동아트센터 대극장 한강	마술피리	W.A.Mozart	박지운	김숙영	남기혁
	출연 : 이선영, 김요한, 서정수, 임금희, 유성녀, 이장원, 김동원, 박명숙, 김수진, 주영규, 김종표, 인구슬, 이한수, 김현정, 하성림, 김미소, 김경화, 김민성, 권수빈, 홍승현, 김민영, 김원미, 김혜린, 이은정, 정세연, 신지현, 조수현						
16	2016.05.16–17	강동아트센터 스튜디오1	오페라 위드 재즈 : 웃음을 노래하다 눈물을 노래하다				
	출연 : 김숙영, 손성제, 오종대, 정중화, 유승호, 김정미, 나희영, 지명훈, 박정민						
17	2016.5.20–21	강동아트센터 대극장 한강	카르멘	G.Bizet	장윤성	김숙영	채근주
	출연 : 이지원, 김이레, 최승현, 김정미, 정의근, 황병남, 우주호, 석상근, 김순영, 김성미, 민경환, 이세영, 김재일, 김홍기, 최우영, 원상미, 장 은, 임이랑, 오유석, 주장운, 김민영, 김원미, 백성현, 강석민, 김선왕, 최지영, 이지은, 손준형, 서교훈						
18	2016.6.10–11	의정부예술의전당 대극장	카르멘	G.Bizet	장윤성	김숙영	
	출연 : 윤선경, 박지현, 최우영, 원상미, 최승현, 김정미, 장은, 임이랑, 정의근, 황병남, 민경환, 김재일, 김홍기, 박준혁, 석상근, 오유석, 주장운, 이세영						
19	2016.7.2	안양아트센터 관악홀	카르멘	G.Bizet	장윤성	김숙영	채근주
	출연 : 김순영, 원상미, 김정미, 임이랑, 황병남, 민경환, 우주호, 오유석, 이세영						
20	2016.10.7	춘천문화예술회관	마술피리	W.A.Mozart	박지운	김숙영	
	출연 : 유성녀, 김수진, 인구슬, 김현정, 하성림, 김미소, 이장원, 이한수, 주영규, 서정수						
21	2016.11.12	안산문화예술의전당 해돋이극장	마술피리	W.A.Mozart	박지운	김숙영	
	출연 : 유성녀, 박명숙, 인구슬, 김현정, 하성림, 김미소, 김동원, 이한수, 주영규, 김요한						
22	2017.5.19–21	예술의전당 오페라극장	자명고	김달성	서 진	김숙영	최진규
	출연 : 조은혜, 김신혜, 최승현, 변지현, 이동명, 이성구, 박정민, 이승왕, 박준혁, 서정수, 김종표, 박세훈						
23	2017.6.20	천호공원 야외특설무대	그랜드 오페라 갈라쇼		윤승업		
	출연 : 김승현, 강무림, 신상근, 이동명, 김수연, 김순영, 최승현, 박정민						
24	2017.6.21	강동아트센터 소극장 드림	사랑의 묘약	G.Donizetti		김숙영	
	출연 : 김미주, 민경환, 임희성, 이세영, 임현정, 이선영						
25	2017.6.22	강동아트센터 소극장 드림	오페라 위드 재즈			김숙영	
	출연 : 손성제, 오종대, 유승호, 전제곤, 김숙영, 박정민, 최승현, 지명훈						
26	2017.6.23–24	강동아트센터 대극장 한강	여자는 다 그래	W.A.Mozart	이태정	이종석	신재희
	출연 : 이세진, 오현미, 김선정, 황혜재, 정혜욱, 장유리, 전병호, 강동명, 한규원, 김인휘, 박준혁, 우경식						
27	2017.6.26	강동아트센터 소극장 드림	오페라 VS 뮤지컬			김숙영	
	출연 : 이동명, 정호정, 이영미, 조은혜, 박명숙, 유현욱, 김수연, 김순영, 지명훈, 박정민, 강부영, 강신주, 한민권						

노블아트오페라단 공연기록

	날짜	장소	제목	작곡	지휘	연출	무대미술
28	2017.6.27	강동아트센터 소극장 드림	**우리 오페라 & 우리 춤**			김숙영	
	출연 : 성재형, 정경화, 박명숙, 김신혜, 최승현, 유현욱, 민경환, 주영규						
29	2017.6.29-30	강동아트센터 대극장 한강	**리골레토**	G.Verdi	장윤성	김숙영	최진규
	출연 : 이선영, 박정민, 오동규, 김수연, 김순영, 신상근, 지명훈, 최승현, 임혜민, 손철호, 민경환, 김 원, 최공석, 이세영, 원상미, 김슬미나, 배아영, 조재욱, 송광호, 김민영, 이나영, 김명주, 이주현, 권정현, 김영인						
30	2017.9.27	거제문화예술회관 대극장	**카르멘**	G.Bizet	장윤성	김숙영	채근주
	출연 : 이세진, 원상미, 김주혜, 최승현, 지명훈, 민경환, 김재일, 오동규, 오유석, 이세영						
31	2017.11.16-17	창원성산아트홀 대극장	**카르멘**	G.Bizet	장윤성	김숙영	채근주
	출연 : 이세진, 이민정, 원상미, 김주혜, 최승현, 지명훈, 정의근, 민경환, 김재일, 오동규, 석상근, 오유석, 이세영						
32	2017.11.16	목포시민문화체육센터 대공연장	**카르멘**	G.Bizet	장윤성	김숙영	채근주
	출연 : 이세진, 원상미, 김주혜, 최승현, 지명훈, 민경환, 김재일, 오동규, 오유석, 이세영						
33	2017.12.8-9	안산문화예술의전당 해돋이극장	**카르멘**	G.Bizet	장윤성	김숙영	채근주
	출연 : 이민정, 김순영, 원상미, 김주혜, 최승현, 신상근, 정의근, 민경환, 김재일, 박정민, 오동규, 오유석, 이세영						

누오바오페라단 (2005년 창단)

소개

누오바오페라단은 강민우 단장을 주축으로 창단된 오페라 단체로 단지 공연으로 끝나는 오페라가 아닌 오페라 공연을 통하여 한국의 오페라 문화를 개척하고 이끌어가고자 알차고 참신한 기획력으로 2005년 창단했다.

대중적으로 알려진 오페라뿐 아니라 국내외에서 잘 알려지지 않아 쉽게 다루지 않는 오페라들을 공연하여 다양한 작품들을 널리 알림으로써 클래식계의 새로운 저변을 넓히는 데 그 목적이 있으며, 관객들에게 더 넓고 깊은 예술의 경지를 보여주기 위해 끊임없이 연구하고 노력하는 단체이다.

대표 강민우

세종대학교 성악과 졸업
이탈리아 Padova C. Pollni 국립음악원 수료
Treviso 시립음악원 수료.
이탈리아 Accademia Pescara, Europea delle Arti Professioni e Mestieri, Re Manfredi , Umberto Giordano 국립음악원 (합창지휘) Diploma 수료.
Re Manfredi 국제콩쿨 1등
명지대학교, 세종대학교, 경인교육대학교 강사 역임

현) 누오바오페라단 단장
 이탈리아 Re Manfredi 국제콩쿨 심사위원
 대한민국오페라단연합회 사무총장
 경인교육대학교 평생교육원 오페라클라스 교수

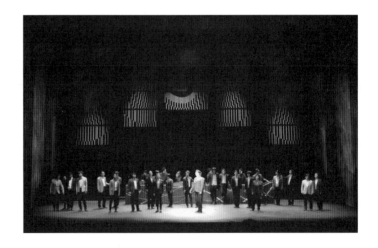

누오바오페라단 공연기록

	날짜	장소	제목	작곡	지휘	연출	무대미술
1	2009 .6.12-14	한전아트센터	호프만의 이야기	J.Offenbach	신동렬	장영아	오윤균

출연 : 김현동, 이승묵, 강봉수, 정윤주, 박은미, 임영신, 이명규, 김주연, 서연희, 이정애, 조혜경, 현정아, 서윤진, 고은정, 신민정, 변승욱, 김관현, 송현상, 백현진, 이상빈, 오동국, 주영규, 임무성, 이일준, 안혁주, 노시진, 김지호, 조규성,김범진, 최현범, 박병준, 곽혜영

	날짜	장소	제목	작곡	지휘	연출	무대미술
2	2010.5.21-23	남아트센터 오페라하우스	아드리아나 르쿠브뢰르	F.Cilea	양진모	장영아	오윤균

출연 : 최인애, 이명규, 백유진, 김정현, 이승묵, 차성호, 이미정, 고은정, 서윤진, 변승욱, 이준석, 김관현, 김승유, 박찬일, 김지단, 임무성, 손민호, 안소영, 장혜영, 한송이, 김태연, 홍아람, 이하연, 김세환, 김병오

	날짜	장소	제목	작곡	지휘	연출	무대미술
3	2011.11.18-20	예술의전당 오페라극장	라 보엠	G.Puccini	A.Tonini	장영아	오윤균

출연 : 최인애, 정꽃님, 박상영, 유영주, 박현재, 김정현, 하만택, 차성호, 이영숙, 정윤주, 이지현, 정재연, 김영주, 우범식, 임휘영, 최강지, 오동국, 주영규, 안병길, 김요한, 변승욱, 이준석, 박광우, 노시진, 김성국, 박세준

	날짜	장소	제목	작곡	지휘	연출	무대미술
4	2012.5.18-20	예술의전당 오페라극장	호프만의 이야기	J.Offenbach	김봉미	이회수	오윤균

출연 : 박현재, 이승묵, 차성호, 정윤주, 박성희, 정재연, 이영숙, 백유진, 신재은, 고은정, 서윤진, 박명숙, 류현수, 신민정, 류현승, 조영두, 박광우, 최종우, 김영주, 우범식, 임휘영, 주영규, 오동국, 임무성, 이일준, 손민호, 노시진, 박승진, 박창준, 박태진, 송덕일, 최란

	날짜	장소	제목	작곡	지휘	연출	무대미술
5	2013.3.6-8	세종문화회관 대극장	카르멘	G.Bizet	양진모	이회수	정성주

출연 : 서윤진, 고은정, 박명숙, 정의근, 이승묵, 차성호, 이영숙, 백유진, 김주연, 조영두, 노대산, 주영규, 이준석,박광우, 손영권, 정재연, 김현경, 송진주, 최종현, 장 은, 최공주, 최종현, 장 은, 최공주, 손민호, 이준재, 양진원, 김용찬 최기봉

	날짜	장소	제목	작곡	지휘	연출	무대미술
6	2015.5.29-31	예술의전당 오페라극장	아드리아나 르쿠브뢰르	F.Cilea	양진모	이회수	신재희

출연 : 이영숙, 정꽃님, 박명숙, 이인학, 이승묵, 차성호, 조미경, 문 진, 손진희, 이준석, 손철호, 박광우, 김영주, 강기우, 노대산, 손민호, 김재일, 김보미, 성재원, 정나리, 최공주, 손혜은, 변동민, 이진혁, 최공주, 손혜은, 변동민, 이진혁, 김선용, 홍명표, 김지훈

	날짜	장소	제목	작곡	지휘	연출	무대미술
7	2016.6.11-12	국립극장 해오름	미호뎐	서순정	양진모	이회수	최진규

출연 : 이영숙, 정꽃님, 강기우, 노대산, 조미경, 손진희, 이인학, 이승묵, 박성희, 박선영, 김재일, 홍명표, 길사무엘, 이상훈

	날짜	장소	제목	작곡	지휘	연출	무대미술
8	2013.10.16	예술의전당 오페라극장	벨칸토 오페라 갈라 콘서트		양진모	이회수	

출연 : 박미자, 김영주, 이승묵, 이영숙, 박명숙, 김정현, 차성호

	날짜	장소	제목	작곡	지휘	연출	무대미술
9	2017.5.5-7	예술의전당 오페라극장	호프만의 이야기	J.Offenbach	미켈 노타랑겔로	이회수	신재희

출연 : 이인학, 이승묵, 이규철, 박성희, 김희선, 홍은지, 이영숙, 박선영, 김인혜, 윤현숙, 박명숙, 권수빈, 신민정, 손혜은, 류현승, 손철호, 박광우, 김영주, 강기우, 주영규, 강동일, 김재찬, 이세영, 임무성, 김재일, 홍명표, 고병욱, 심요섭, 문우빈

	날짜	장소	제목	작곡	지휘	연출	무대미술
10	2017.7.8	수원SK아트리움 대공연장	호프만의 이야기	J.Offenbach	양진모	이회수	

출연 : 이승묵, 김희선, 이영숙, 박명숙, 권수빈, 손철호, 김영주, 김재찬, 홍명표, 고병욱, 심요섭

뉴서울오페라단 (2000년 창단)

소개

사단법인 뉴서울오페라단은 2000년 서양 오페라 대중화와 한국 창작 오페라의 세계화, 해외 문화 교류를 목적으로 설립되었다. 2018년 햇수로 19년째를 맞이하였으며 많은 해외 문화 예술 단체와 교류하여 수준 높은 공연과 최고의 무대를 국내외 관객에게 선보인 바 있다.

국내에서는 세종문화회관, 예술의전당, 국립극장에서 해외 최고 정상급 음악가를 초청하여 음악인의 국제 교류를 촉진하는 데에 노력하였다. 그리고 〈라 트라비아타〉, 〈나비부인〉 등 서양 오페라뿐만 아니라 여러 편의 한국 창작 오페라를 제작하여 음악인들의 창작에 대한 열의를 북돋아 주고, 한국 창작 오페라의 세계화에 기여를 하고 있다.

또한 문화를 통한 민족적 화합을 도모하던 시대에 국내 오페라단으로서는 최초로 북한 평양에서 뉴서울 오페라에서 제작한 오페라 〈광개토 태왕〉을 시연하여 문화 예술인들의 남북 문화 교류에 일익을 담당하였다. 또한 오페라 〈시집가는 날〉을 제작하여 일본, 러시아, 중국에서 시 정부와 함께 공연을 함으로써 한국 오페라의 세계화를 기여를 하고 있다.

지난 2016년 한국 오페라 최초로 중국 정부의 제작 지원 아래, 중국의 3000년의 역사를 쓴 사마천을 주제로 한 창작 오페라 〈사마천〉을 뉴서울오페라단에서 제작하여 국립극장 초연이라는 쾌거를 이루어 냈고, 그리고 현재 영국 공연을 준비 중이다.

글로벌 시대를 맞아 뉴서울오페라단은 공연 문화를 통한 국제 외교 무대에서 비단 문화 선진국뿐만 아니라 우리보다 문화적, 경제적으로 부족한 나라에도 공연 문화 나눔을 통하여 문화선진국인 대한민국이 있다는 것, 그리고 그 선봉에 뉴서울오페라단이 있다는 것을 널리 알려 나갈 예정이다.

대표 홍지원

세종대학교 성악과 졸업
이탈리아 아이디엠 아카데미 수료
이탈리아 토레프랑카 국립음악원 졸업
이탈리아 아스콜리 국립음악원 예술경영박사
오페라 제작 및 음악총감독, 연출자로 활동

현) 뉴서울오페라단 대표

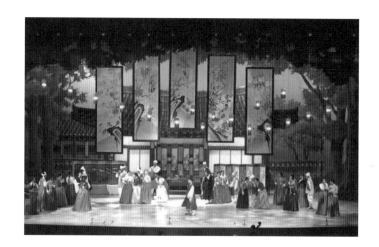

뉴서울오페라단 공연기록

	날짜	장소	제목	작곡	지휘	연출	무대미술
1	2008.4.30	용인문화예술회관	**라 보엠**	G.Puccini	양진모	유희문	
	출연 : 김성은, 이승목, 오승용, 박복희, 김관현, 김지단, 김광수, 윤선구						
2	2008.5.16	평택문화예술회관	**라 보엠**	G.Puccini	양진모		
	출연 : 김성은, 이승목, 오승용, 박복희, 김관현, 김지단, 김광수, 윤선구						
3	2008.6.7	의정부예술의전당	**라 보엠**	G.Puccini	양진모		
	출연 : 김성은, 이승목, 오승용, 박복희, 김관현, 김지단, 김광수, 윤선구						
4	2008.10.22-23	일본 신주쿠 오페라극장	**춘향전**	현제명	양진모	김홍승	
	출연 : 유미숙, 이인학, 김승철, 김소영, 송원석, 김정연						
5	2008.10.31	대구 오페라하우스	**춘향전**	현제명	양진모	김홍승	
	출연 : 유미숙, 이인학, 김승철, 김소영, 송원석, 김정연						
6	2009.1.30-2.1	국립극장 해오름극장	**나비부인**	G.Puccini	김정수	유희문	
	출연 : 김향란, 한윤석, 최종우, 김세라, 송원석, 최영일, 김효장, 김안나, 오동국, 한두혁						
7	2009.9.20-23	중국 천진 대극원	**춘향전**	현제명	양진모	김홍승	
	출연 : 박미자, 이인학, 김관현, 이우순, 김정연, 송원석						
8	2010 .4.3.-6	중국 하얼빈	**춘향전**	현제명	양진모	김방근	
	출연 : 이인학, 변승욱, 김소영, 김정연, 송원석						
9	2011.11.29-30	중국 청도 대극원	**춘향전**	현제명	양진모		
	출연 : 김지현, 강신모, 김소영, 김관현, 송원석, 김문희						
10	2012.5.11-13	예술의전당 오페라하우스	**피가로의 결혼**	W.A.Mozart	파울로 따리쵸티	유희문	
	출연 : 오미선, 마리아토마시, 에토레노바, 이우순, 이정환, 홍은영						
11	2012.7.7-8	중국 베이징 21세기 오페라극장	**시집가는 날**	임준희	김봉미	최이순	
	출연 : 조정선, 윤병길, 손현희, 송원석, 변승욱, 이우순, 이우진						
12	2012.12.13	대구 오페라하우스	**가족과 함께하는 아름다운 동행**		정월태	정진호	
	출연 : 이인학, 조용갑, 박정민						
13	2013.4.29	중국 광저우 동관시 옥란대극원	**시집가는 날**	임준희	이일구		
	출연 : 조정선, 정능화, 손현희, 송원석, 변승욱, 이우순, 이우진						
14	2013.6.15-16	예술의전당 오페라하우스	**피가로의 결혼**	W.A.Mozart	박지운	윤상호	
	출연 : 김진추, 강혜정, 한경석.이지연, 황혜제, 이우순, 이정환, 이정현, 김대연, 김성진						
15	2013.7.17-18	광명시 문화예술회관	**시집가는 날**	임준희	김정수	최이순	
	출연 : 조정선, 윤병길, 손현희, 송원석, 변승욱, 이우순, 이우진, 이민수						

뉴서울오페라단 공연기록

	날짜	장소	제목	작곡	지휘	연출	무대미술
16	2013.11.26	국립극장 해오름극장	**행복한 가족 2013 송년음악회**		정월태		
	출연 : 사라갈리, 발터 보린, 전경원						
17	2014.7.14	세종문화회관 M씨어터	**코지 판 투테**	W.A.Mozart	박지운		
	출연 : 곽현주, 김수정, 최혜리, 정능화						
18	2014.9.13	중국 상해시 상해 대극원	**시집가는 날**	임준희	이일구		
	출연 : 김세아, 정능화, 신승아, 송원석, 이중근, 이우순, 정유진, 우왕섭, 이우진, 윤상원						
19	2014.10.15	중국 항주시 항주 대극원	**시집가는 날**	임준희	이일구		
	출연 : 김세아, 정능화, 신승아, 송원석, 이중근, 이우순, 정유진, 우왕섭, 이우진, 윤상원						
20	2014.12.1	예술의전당 콘서트홀	**송년의 밤**				
21	2015.3.28-29	중국 서안 인민대회당	**이쁜이 시집가는 날**	임준희	박지운	김방근	
	출연 : 김세아, 정능화, 신승아, 송원석, 이중근, 이우순, 정유진, 우왕섭, 이우진, 윤상원						
22	2015.12.19	세종문화회관 대극장	Pray for Korea		박지운		
	출연 : 강혜명, 이현민, 이정원						
23	2016.6.29-30	국립극장 해오름극장	**사마천**	이근형	조장훈	홍지원	
	출연 : 전병호, 박태환, 김관현, 김순영, 이현, 김주완, 송원석, 허철수, 김민현 안희도 ,서정수, 최승민,김시흘						
24	2016.9.3	국립극장KB청소년하늘극장	**평화음악회 2016**		박지운		
	출연 : 나보아, 박기천, 김관현, 박정민, 김민기						
25	2016.12.6	뮤직코메디아 오페라극장	**시집가는 날**	임준희	박지운		
	출연 : 이다미, 정능화, 이수연, 송원석, 이정근, 김소영, 정유진						
26	2016.12.13	CTS 아트홀	**시집가는 날**	임준희	박지운		
	출연 : 박지운, 조정순, 장아람, 송원석, 류기열, 이정근, 김소영, 정유진						
27	2017.10.6-7	세종문화회관 대극장	**라 보엠**	G.Puccini	양진모	김건우	
	출연 : 유미숙, 김동원, 한경석, 강혜명, 변승욱, 김태성, 박상욱, 황인필						

대구오페라단 (1972년 창단)

소개

1972년 창단되어 2017년 올해로 창단 45주년을 맞는 대구오페라단은 한강 이남에서는 가장 오랜 역사를 자랑하며, 전국에서도 서울 김자경오페라단 다음으로 두 번째로 긴 역사를 가지고 있는 오페라단이다.

대구오페라단은 대구시민의 정서함양은 물론 고급문화를 향유케 하며, 또한 오페라인구 저변 확대에도 노력하여 왔으며, 문화도시 대구의 이미지를 국내외에 알리며, 대구경북 문화예술인들의 상호화합과 발전을 기하는데 그 목적을 두고 있다.

그동안 대구오페라단은 창단부터 1999년까지 일반화된 레퍼토리를 바탕으로 공연을 해왔으며 2000년부터는 오페라 레퍼토리의 다양화를 위해 대구 초연작품을 주로 무대에 올리며, 특별히 해마다 많은 우수한 신인을 발굴하여 무대에 데뷔시켜서 현재 대구의 오페라 무대에서 중추적인 성악가로 활동하고 있다.

또한 〈관객과 함께하는 오페라〉 〈재미있는 오페라〉를 표방해 온 대구오페라단은 지금까지 대구가 오페라 도시로서의 면모를 갖추는데 희생을 했고 대구오페라하우스 건립에 일조했다고 자부하고 있다.

그동안 대구가 오페라 도시로서 많은 발전을 한 것은 사실이다. 하지만 주로 특정한 장르, 나라, 작곡가 작품이 한정되어 공연되어 왔다. 따라서 아시아의 오페라 도시로 거듭나고자 하는 이 시점에서 다양한 장르의 오페라가 대구오페라단에 의해 초연됨으로써 대구가 진정한 오페라 도시로 거듭날 수 있도록 그 책임을 다하고자 한다.

대표. 노석동

계명대학교 음악대학 성악과 졸업
프랑스 파리고등사범음악원(ECOLE NORMALE DE MUSIQUE DE PARIS) 성악과와 대학원오페라과 졸업(Diplome)프랑스 Conservatoir National de Boulogne 국립음악원 합창지휘과 졸업(Diplome)
프랑스 레오폴드 벨랑콩쿨 1위 수상
프랑스 국립방송국홀, 살가보홀, 프랑스국회의사당, 노트르담대성당 공연을 비롯 일본초청 공연, 프랑스, 스위스 등에서 지휘자로 활동.
광복50주년 기념음악회, APEC 기념음악회와 슬로바키아 국립 필하모니 오케스트라와 불가리아 국립오케스트라와 서울필하모닉오케스트라 지휘.
필하모니아 오케스트라 합창단 음악감독
대구시립합창단 상임지휘자역임 대구예술대학교 교수역임

현) 대구오페라단 단장 및 예술총감독
　　대구가톨릭대학교 산학협력교수

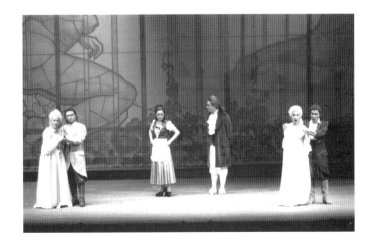

대구오페라단 공연기록

	날짜	장소	제목	작곡	지휘	연출	무대미술
1	2008.7.8~9	대구문화술회관대극장	**비밀결혼**	D.Cimarosa	김종응	김회윤	조영익
	출연 : 주선영,배헤리, 정은주, 김미경, 권혁연, 김현준, 김태만, 송민태, 조정래, 구형광, 김건우						
2	2010.10.4~5	대구오페라 하우스	**피가로의 결혼**	W.A.Mozart	이태은	김회윤	조영익
	출연 : 김태진,김명찬, 고선미,유소영, 제상철,박창석, 주선영,배진형, 권혁연,박윤진, 김정옥,이수미, 구형광, 송민태, 김현준, 차경훈, 박민혁, 서동욱, 장성익, 문준형, 정효주						
3	2011.11.4	대구문화예술회관 대극장	**갈라콘서트**				
	출연 : Speranza Ivanna ,이화영,서활란, 이현,정의근,김현준, 우주호,김승철,노운병, 임수진,구은정, 최윤희,권민지, 현동헌,김명규, 류용현, 심우철 ,정대용, 서동욱,전재민, 이성신 ,박주득						
4	2012.11.27~29	수성아트피아 용지홀	**라 트라비아타**	G.Verdi	노석동	김회윤	이승미
5	2013.11.2	수성아트피아 용지홀	**레퀴엠**				
6	2014.12.11	대구콘서트하우스	**갈라콘서트**				
7	2015.11.26~27	수성아트피아 용지홀	**마술피리**	W.A.Mozart	노석동	김회윤	진송희
	출연 : 최상호, 김동섭, 김요한, 황신녕, 주선영, 린다박, 박소진, 이아름, 박영민, 조삼열						
8	2017.2.28	거창문화예술회관 대공연장	**신춘음악회**				

대전오페라단 (1988년 창단)

소개

대전오페라단은 오페라 문화를 대전에 정착시키고 오페라 인구 저변확대, 대전시민의 문화적 향유에 도움을 주고자 30년 동안 쉼 없이 활동해온 순수한 민간 오페라단이다.

최남인 단장은 창단 후 현재까지 매년 한차례씩 Grand Opera를 무대에 올리는 한편 클래식과 오페라를 사랑하는 대전시민들에게 보답하는 의미로 정기공연 외에 단막오페라, 창작오페라, 기획공연 등을 무대에 올려 어린이와 청소년, 성인들에게 재미있고 수준 있는 오페라를 제공하고 있으며, 찾아가는 음악활동까지 성실하게 활동하고 있다. 최근에는 푸치니의 3대 오페라 〈라 보엠〉, 〈토스카〉, 〈나비부인〉과 〈루치아〉, 〈카르멘〉 등을 무대에 올리며 지역에서 관람하기 힘든 그랜드 오페라를 완성도있게 제작하여 우리나라 예술계의 관심뿐 아니라 대전 시민과 클래식 애호가들에게도 좋은 평가를 받고 있는 단체이다.

전문예술단체인 대전오페라단은 30년의 경험과 노하우를 바탕으로 국제문화교류에 힘쓰고자 쿠바, 필리핀, 몽골 같은 문화적 미개척지와 교류하며 예술혼으로 하나 되는 신나는 여행을 하고 있다. 2006년부터 쿠바 국립오페라하우스와 공동으로 주요도시 순회콘서트 기획 및 오페라를 제작하여 쿠바의 국민들과 많은 관광객들에게 오페라의 아름다움을 제공하고 양국의 우호 증진 및 예술의 질적 향상에 이바지하고 있고, 2014년에는 과테말라에서 오페라 갈라콘서트를 공연해 과테말라 정부의 관계자들과 외국인 관객들로부터 기립박수를 받으며 최고의 연주를 증명받기도 하였다. 미수교국인 쿠바의 교민들에게 오페라의 아름다움을 제공함으로써 대한민국오페라의 수준과 우수성을 전하고 나아가 두 나라의 문화예술의 발전에 긍정적인 영향을 줄 것으로 기대한다. 최남인 단장은 최근에 아시아권의 교류에도 힘을 쏟고 있는데 몽골과 교류를 이어온 결과 2013년부터 4년 동안 공동으로 오페라 〈나비부인〉, 〈라 트라비아타〉, 〈루치아〉, 〈카르멘〉을 제작·공연하였고, 그 외에도 크고 작은 콘서트를 함께 하고 있다.

우리나라 문화예술계에서도 양국의 문화를 통한 만남이 정치, 경제적인 분야의 교류까지 긍정적 영향을 미치기에 대전오페라단의 행보에 주목하고 있다. 앞으로도 국제문화 교류를 통해 동·서양의 문화 원형들이 새롭게 재해석된다면 서양 사람들에게도 아시아문화를 쉽게 이해할 수 있도록 수준 있는 동양의 오페라를 재창조하여 국내외에서 공연하는 발전적인 역할까지도 만들어갈 수 있을 것이라고 오페라단 관계자는 말한다.

각 나라마다 예술이나 문화는 서로 다르지만 예술혼을 느끼는 마음은 모두 같은 것처럼 언어와 문화가 다른 문화권이 하나가될 수 있도록 교량역할을 하는 오페라단의 숨은 노력이 계속될 수 있도록 많은 사람들의 관심과 응원이 필요할 것 같다. 대전오페라단이 대전 시민과 우리나라의 문화적 수준을 높이기 위하여 끊임없이 노력하면서 출연자와 제작진 모두가 더욱 활발하게 세계무대에서 활동하기를 기대해 본다.

공동대표 최남인

대전광역시 2대 음악협회 지부장 역임
대전광역시 성악회 3대 회장 역임
대전광역시 문화예술진흥위원회 진흥위원 역임
대전문화재단 이사 역임
한국문화예술위원회 위원 3기 예술위원 역임
(사)한국예총대전광역시연합회 연합회장 역임
한국오페라단연합회 수석 부회장 역임
대한민국오페라페스티벌 위원 역임
대전 KBS 시청자위원회 위원 역임
이응노 미술관 이사 역임
배재대학교 예술대학 교수 역임
대한민국오페라페스티벌 조직위원장 역임
한국오페라단연합회 이사장 역임

현) 안양대학교 이사
　　대전오페라단 단장

공동대표 지은주

독일 트로씽엔 국립음대 대학원 졸업
독일 칼스루에 헨델아카데미 졸업
네덜란드 마스트리히드 국립음대 대학원 최고연주자과정 졸업
배재대, 중부대, 침례신학대, 서울장신대, 대구카톨릭대, 대구예술대, 대전예고 출강 및 초빙교수, 겸임교수 역임
고려대학교 행정대학원 경제학 석사
서울시립오페라단, 대전오페라단 주역으로
수십회 출연 및 다수의 오케스트라 출연

현) 한국유통경영학회 이사
　　대전오페라단 단장

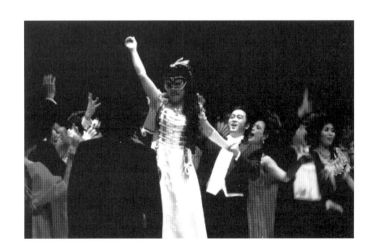

대전오페라단 공연기록

	날짜	장소	제목	작곡	지휘	연출	무대미술
1	2008.4.26	태안문화예술회관	**봄봄봄**	이건용	양명직	오영인	
	출연 : 이영신, 강연중, 김형준, 변정란, 문아름, 이두연						
2	2009.10.8.−10	대전문화예술의전당 아트홀	**나비부인**	G.Puccini	김주현	오영인, 이나라	조수현
	출연 : 이지은, 조정순, 박현재, 민경환, 정수연, 변정란, 최종우, 송기창, 장경환, 박준혁, 유승문, 조효섭, 김우영, 백종순, 최애련, 박새나, 육선희, 김동주, 포터 재이						
3	2010.9 .2−5	대전문화예술의전당 아트홀	**람메르무어의 루치아**	G.Donizetti	김주현	오영인	채근주
	출연 : 이영신, 조정순, 이승묵, 서필, 조병주, 이강호, 박준혁, 장경환, 백승혜, 강기원						
4	2011.9.22−25	대전문화예술의전당 아트홀	**라 트라비아타**	G.Verdi	김주현	오영인	임창주
	출연 : 조정순, 홍미정, 이윤경, 민경환, 박성규, 노대산, 조병주, 최애련, 이병민, 장지이, 정우철, 이운회, 강기원, 황인봉						
5	2012.12.21−24	대전문화예술의전당 아트홀	**라 보엠**	G.Puccini	김주현	오영인	이학순
	출연 : 윤미영, 이지혜, 김지현, 이승묵, 김정규, 우주호, 강기우, 서진호, 한예진, 신향숙, 허성은, 노동용, 임희성, 김대엽, 서정수, 김태형						
6	2013.11.7−10	대전문화예술의전당 아트홀	**토스카**	G.Puccini	류명우	안호원	신재희
	출연 : 이정아, 신승아, 서필, 김정규, 우주호, 조상형, 손철호, 서정수, 임우택, 최승만, 강기원, 조한섭						
7	2014.4.25−28	대전문화예술의전당 아트홀	**나비부인**	G.Puccini	류명우	안호원	신재희
	출연 : 조정순, 이정아, 서필, 김정규, 방성택, 조상현, R.DORJKHOROL, 최종현, 서정수, E.BUMKHUU, 강기원, B.GOMBO-OCHIR, J.BYAMBAJAV, 고현주, 유승문, 이상율, 오주연, 주용태, 송명남, 박새나, 김태양, 김종현						
8	2015.11.26−29	대전문화예술의전당 아트홀	**람메르무어의 루치아**	G.Donizetti	류명우	안호원	신재희
	출연 : 조정순, 구민영, 윤병길, 서필, 조상현, 이승왕, 손철호, R.DORJKHOROL, B.GOMBO-OCHIR, B.BATJARGAL						
9	2016.10.6−9	대전문화예술의전당 아트홀	**카르멘**	G.Bizet	류명우	안호원	신재희
	출연 : 최승현, 김정미, 서필, 이형석.조병주, 이승왕, 윤미영, 이재은, 심현미, 김혜영, 박천재, B.Shinbayar, D.Myagmarsuren, S.Bat-Erdene						
10	2017.11.15−18	대전문화예술의전당 아트홀	**라 트라비아타**	G.Verdi	류명우	안호원	에이스튜디오
	출연 : 박미자, 김순영, 허영훈, 서필, 우주호, 길경호, K.MYAGMARSUREN, E.OTGONBAT, S.BAT-ERDENE, J.BYAMBAJAV, 임지혜, 김민재						

라벨라오페라단 (2007년 창단)

소개

사단법인 라벨라오페라단은 2007년 5월 1일 창단한 순수 민간 오페라단 체로 '감동이 있는 공연' 이라는 모토를 가지고 새로운 문화 만들기, 오페라 무대의 새로운 시도, 전문인재양성 등의 비전을 제시하며 지금까지 2만 여명의 관객과 함께 호흡하고 있다.
언제나 예술성을 최고의 가치로 오페라의 보편화와 대중화를 통해 관객과 함께 명품오페라 공연을 만들고자 노력하는 라벨라오페라단은 또한, 한국 오페라의 자존심과 실력으로 세계 오페라 시장을 주도해 나갈 것이다. 또, 라벨라 성악 콩쿠르, 라벨라오페라 스튜디오 등 오페라와 클래식 문화전반에 관한 사회공헌 사업과 문화 창조사업을 비롯하여 관객의 문화적 욕구를 충족시키기 위한 수준높은 프로그램 개발과 클래식 엔터테인먼트의 새로운 방향을 제시하며 믿고 보는 오페라 공연을 실현하고 있다.

1. 한국오페라의 주춧돌
2007년 5월 1일 창단 라벨라오페라단은 함께 즐기는 오페라라, 감동이 있는 모토로 대한민국 오페라 문화의 새로운 패러다임을 만들고자 한다. 빠른 정보와 문화의 홍수 속에서도 언제나 하나의 가치를 추구 하며 변하지 않는 오페라의 아름다움을 재창조하여 언제나 우리와 함께하는 목표로 다양하고 예술성 높은 오페라 공연을 만들고 있다.

2. 오페라 문화의 새로운 시도
오페라 문화의 상업화를 철저히 배제하고 오페라가 가지고 있는 아름다운 예술적 가치를 근본으로 명작의 재 창조작업과 K-Opera시대를 향한 순수 국내 창작 오페라의 대중적 예술로서의 가치를 입증하기위해 부단히 노력하고 열정을 다하는 오페라단이 되겠다.

3. 전문 인재 양성
언제나 완성된 성악가만을 선호하는 우리 음악계의 병폐를 과감히 고치기 위하여 부설 음악 아카데미를 개원하며 전공자뿐만 아니라 일반인을 위한 다양한 교육 프로그램을 개발하고 신인 오디션과 교육을 통해 새로운 성악가를 발굴하고 무대로 보내어 성악음악교육의 메카로 자리매김하고 있다.
라벨라오페라단은 2020년 자체 오페라 하우스 건립을 목표로하여 다양한 문화 사업을 구상 발전시켜 나갈 것이며, 오페라와 성악음악이 가지고 있는 아름다운 본질을 지켜 나가는 유일의 오페라단으로 거듭날 것이다.

대표 이강호

한양대학교 음악대학 성악과 졸업
이탈리아 G.Nicolini 국립음악원 졸업
이탈리아 M.Magia 아카데미 졸업, Osimo 아카데미 수료
이대웅콩쿨, 중앙콩쿨, Mario Lanza, Ismaele Votolini, Lignano Sabbiador 등 다수의 국제 콩쿠르 입상
이태리 피아젠짜 Teatro Munucipale에서 오페라 〈코지 판 투테〉로 데뷔 후 〈라 보엠〉, 〈춘향전〉, 〈비단사다리〉, 〈이순신〉 등 수십여 편의 주역 출연
8회의 독창회 개최 및 가곡의 밤
오페라 갈라콘서트 등 300여 회 콘서트 출연
이탈리아가곡 베스트 음반 '사랑한 후에' 발매
한양대학교, 한세대학교, 국민대학교, 백석대학교 강사
및 영남대학교 외래교수 역임
서울 그랜드오페라단 예술총감독 역임

현) (사)라벨라오페라단 단장
　　월간 뮤직리뷰 편집위원
　　한국오페라70주년기념사업회 부위원장

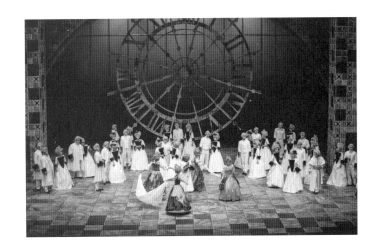

라벨라오페라단 공연기록

	날짜	장소	제목	작곡	지휘	연출	무대미술
1	2008.4.8	한전아트센터	**그린갈라콘서트**				
2	2009.4.2	한전아트센터	**그린갈라콘서트**				
3	2010.6.14–15	마포아트센터 아트홀	**도니제티의 두여인**		양진모	이범로	
	출연 : 남윤석, 박준혁, 강종영, 황광렬, 이대형, 임민우, 김현경, 이혜연, 정윤교, 경기옥, 김상혜, 배용남, 강기우, 변승욱, 김재찬, 조은아						
4	2011.9.29–10.1	마포아트센터 아트홀	**코지 판 투테**	W.A.Mozart	양진모	홍석임	
	출연 : 조현애, 이석랑, 김인숙, 최정숙, 김순역, 정혜욱, 황태율, 김종호, 심호성, 왕광렬, 박진석, 류현승						
5	2012.10.4–7	예술의전당 오페라하우스	**돈 조반니**	W.A.Mozart	양진모	홍석임	이엄지
	출연 : 노대산, 공병우, 강순원, 박준혁, 성승민, 양석진, 박정원, 김희정, 김지현, 이지은, 이미향, 박상희, 나승서, 김종호, 전병호, 정현진, 정재연, 이은복, 김요한, 김일동, 박종선, 김태성						
6	2013.7.13	세라믹팔레스홀	**코지 판 투테**	W.A.Mozart	양진모	홍석임	
	출연 : 정곤아, 김인숙, 김혜진, 김장용, 윤두현, 양석진						
7	2013.9.27	마포아트센터 아트홀	**라 보엠**	G.Puccini			
	출연 : 김인숙, 김민정, 정곤아, 김형석, 윤두현, 양석진						
8	2013.11.8–10	예술의전당 오페라극장	**일 트로바토레**	G.Verdi	양진모	정선영	
	출연 : 장유상, 장성일, 박경준, 이화영, 이윤아, 김지현, 이아결, 김소영, 김지선, 박기천, 윤병길, 김충식, 박준혁, 양석진, 김민정, 정곤아, 김장용, 이현재						
9	2014.1.23	세라믹팔레스홀	**피가로의 결혼**	W.A.Mozart			
	출연 : 양석진, 정곤아, 윤두현, 김인숙, 한혜열, 이정은, 김장용, 김대연, 김민정						
10	2014.6.3.	예술의전당 콘서트홀	**그대 있음에**				
11	2014.7.26	롯데호텔월드 크리스탈볼룸	**그린오페라갈라쇼**				
12	2014.8.21–23	충무아트홀 중극장블랙	**피가로의 결혼**	W.A.Mozart	양진모	이회수	
	출연 : 양석진, 곽상훈, 김정연, 정곤아, 이용찬, 양진원, 류진원, 양진원, 류진교, 박상희, 이준석, 김정훈, 변정란, 한동희, 김진홍, 김장용, 길한나, 박라현						
13	2014.10.23–24	중랑구민회관 대공연장	**메리 위도우**		박지운	이해동	
	출연 : 허희경, 정곤아, 김형석, 이현재, 김민정, 박소아, 김장용, 양석진, 황혁, 이용						
14	2014.11.21–23	국립극장 해오름극장	**라 보엠**	G.Puccini	양진모	이회수	
	출연 : 이윤아, 김지현, 이원종, 지명훈, 강혜명, 한동희, 장성일, 박경준, 김종표, 양진원, 박준혁, 양석진, 이용찬, 이준석, 김대헌						
15	2014.12.23	중랑구민회관 대공연장	**영화보다 맛있는 오페라**				
16	2015.5.26–30	중랑구민회관 대공연장	**코지 판 투테**	W.A.Mozart	박지운	방정욱	
	출연 : 윤현정 이은지 정곤아, 이현주, 박소아, 박선영,박선영, 홍예원, 김민정, 주장운, 오세원, 이용						
17	2015.6.3	예술의전당 콘서트홀	**그대 있음에**				

라벨라오페라단 공연기록

	날짜	장소	제목	작곡	지휘	연출	무대미술
18	2015.8.28~9.5	중랑구민회관 대공연장	**청 vs 뱅**	최현석	신현민	김숙영	
	출연 : 정곤아, 박소아, 윤현정, 이석란, 박선영, 이은지, 김창민, 김광요,정준영, 오동국, 오세원, 김홍규, 이용, 김진원, 양석진, 김성천, 서하은, 최세현, 황주현						
19	2015.11.27~29	예술의전당 오페라극장	**안나 볼레나**	G.Donizetti	양진모	이회수	
	출연 : 박지현, 박준혁, 김정미, 신상근, 김순희, 이용판, 김성천						
20	2016.6.10~12	꿈의숲아트센터 퍼포먼스홀	**돈 조반니**	W.A.Mozart	정주영	김재희	
	출연 : 조병주, 윤규섭, 정성미, 이석란, 김종호, 이현재, 박상희, 이미향, 양석진, 장성일, 김준동, 김진원, 윤수정, 정곤아, 박종선, 이준석						
21	2016.9.23~25	세종문화회관 대극장	**안드레아 셰니에**	W.A.Mozart	양진모	이회수	김대한
	출연 : 이정원, 국윤종, 김유섭, 오희진, 박경준, 장성일, 정수연, 김하늘, 김소영, 양석진, 서동희, 이준석, 김성천, 김재일, 김진원, 김준동						
22	2016.10.27.~30	꿈의숲아트센터 퍼포먼스홀	**불량심청**	최현석	장은혜	최지형	
	출연 : 정곤아, 박소아, 이석란, 정성미, 이용찬, 오세원, 이현재, 김성호, 윤규섭, 양석진, 김성천						
23	2017.5.11	예술의전당 콘서트홀	**그린갈라콘서트**				
24	2017.9.8~9.16	꿈의숲아트센터 퍼포먼스홀	**돈 파스콸레**	G.Donizetti	윤현진	이회수	
	출연 : 장성일, 양석진, 한은혜, 정곤아, 박소아, 임희성, 김준동, 이상준,김재일						
25	2017.9.22~30	꿈의숲아트센터 퍼포먼스홀	**불량심청**	최현석	장은혜	이효석	
	출연 : 김민정, 박효주, 석수빈, 이석란, 김민지, 김은미, 이용찬, 오세원, 염성호, 송승훈, 이용, 양석진, 장철준, 김성천						
26	2017.11.17~19	예술의전당 오페라극장	**돈 조반니**	W.A.Mozart	양진모	한스 요하임 프라이	셰륵 호퍼
	출연 : 강혜명, 박하나, 오희진, 김신혜, 한은혜, 박다예, 김종표, 우결식, 이원종, 이현재, 윤규섭, 오세원, 류현승, 이준석						

로얄오페라단 (1998년 창단)

소개

1998년 창단
2001년 전국 24개 시 · 군 '찾아가는 오페라' 최초 공연
2002년 대국광역시 전문예술단체에 지정 (2002-1호)
2011년 대구광역시 예비사회적기업 인증
2012년 제5회 대한민국 오페라대상 최우수상 수상 (아! 징비록)
2013년 대한민국 예술진흥대상 수상
2016년 세계명품대상 창작오페라대상 수상
2016년 제9회 대한민국 오페라 대상 우수상 수상 (김락)

대표 황해숙

영남대학교 성악과 졸업
동 대학원수료
줄리아드음대 수학
뉴욕 브루클린콘서바토리 P. Diploma
2011 세계여성평화상 수상
2013 한국공연예술진흥대상 수상
경북여성예술인포럼 회원

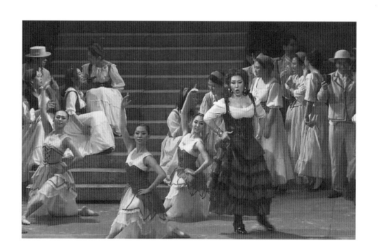

로얄오페라단 공연기록

	날짜	장소	제목	작곡	지휘	연출	무대미술
1	2008.1.5.	대구시민회관대강당	**투란도트**	G.Puccini		이영기	
	출연 : 조옥희, 김은정, 김동순, 황옥섭						
2	2008.5.29 – 6.3	대구시민회관, 성주문화예술회관	**리골레토**	G.Verdi		이영기	
	출연 : 왕의창, 김산봉, 엄미숙, 한미영, 김동순, 강봉수, 김형삼, 김대엽						
3	2008.7.25 –27		**춘향전**	현제명		이영기	
	출연 : 조옥희, 국은선, 배재민, 김경기, 휸혁준, 황옥섭, 이정숙, 김혜근, 김은정, 김은하						
4	2008.8.9	경주 안압지 야외공연장	**춘향전**	현제명		이영기	
	출연 : 조옥희, 김경기, 황옥섭, 김혜근, 김은정						
5	2009.5.21–25		**나비부인**	G.Puccini	박준식	이영기	
	출연 : 김정임, 엄미숙, 김동순, 강봉수, 왕의창, 박정환, 김혜근, 김은하						
6	2009.6.13	경산시민회관	**사랑의 묘약**	G.Donizetti	최홍기	이영기	
	출연 : 엄미숙, 한미영, 황옥섭, 박이현						
7	2009.9.22	영양문화체육센타	**사랑의 묘약**	G.Donizetti	최홍기	이영기	
	출연 : 엄미숙, 한미영, 황옥섭, 김산봉						
8	2009.10.29 – 31	대구 오페라하우스	**카르멘**	G.Bizet	노태철	이영기	
	출연 : Elena Isa, 박선영, 백재은, A.Zvetanov 김동순 강봉수, 국은선 양선아 조옥희, 왕의창 박정환 최강지						
9	2010.8.20 – 21	대구 오페라하우스	**토스카**	G.Puccini	박춘식	이영기	
	출연 : 엄미숙, 이화영, 한미영, 최원범, 강본수, 김경기, 김승철, 왕의창, 박정환						
10	2010.9.8	대구학생문화센터	**사랑의 묘약**	G.Donizetti	최홍기	이영기	
	출연 : 엄미숙, 한미영, 김산봉, 황옥섭						
11	2010.9.14–16	성부문화예술회관, 칠곡군교육문화센터	**춘향전**	현제명	최홍기	이영기	
	출연 : 엄미숙, 김혜근, 김경기, 황옥섭						
12	2010.10.13–19	대구문화예술회관대극장	**심산 김창숙**	이호준	박춘식	이영기	
	출연 : 김승철, 오기원, 박정환, 김혜근, 김정임, 우경준, 강봉수, 한미영, 김유정						
13	2011.5.31 – 6.1	성주문화예술회관, 대구문화예술회관대극장	**심산 김창숙**	이호준	최홍기	이영기	
	출연 : 김승철, 김혜근, 강봉수, 한미영						
14	2011.8.15–16	서울심산기념관아트홀	**심산 김창숙**	이호준	최홍기	이영기	
	출연 : 김승철, 박정환, 김옥, 김혜근, 강봉수, 김형삼						

로얄오페라단 공연기록

	날짜	장소	제목	작곡	지휘	연출	무대미술
15	2011.9.22 – 24	대구오페라하우스	**나비부인**	G.Puccini	박춘식	이영기	
	출연 : 엄미숙, 홍예지, 김은정, 정의근, 이승원, 김동순, 노운병, 박정환, 김혜근, 김은하, 한현미						
16	2011.9.30 – 10.1	구미장천종합복지회관, 영천한약장수축제야외공연장	**사랑의 묘약**	G.Donizetti	박춘식	이영기	
	출연 : 엄미숙, 김은정, 강봉수, 황옥섭						
17	2011.10.13	상주문화회관	**심산 김창숙**	이호준	최홍기	이영기	
	출연 : 박정환, 김옥, 김혜근, 강봉수, 김형삼						
18	2012.6.2 – 3	안동문화예술의전당	**애! 징비록**	이호준	박춘식	이영기	
	출연 : 김동순, 이광순, 정능화, 조옥희, 엄미숙, 김승철, 박정환 ,김은하, 전성해, 오기원, 왕의창						
19	2012.6.9	대구오페라하우스	**애! 징비록**	이호준	박춘식	이영기	
	출연 : 이광순, 정능화, 조옥희, 엄미숙, 기승철, 박정환, 김은하, 전성해						
20	2012.6.19 – 10.2	성주중학교강당, 영천한약축제주무대, 칠곡연꽃피는마을강당	**춘향전**	현제명	최홍기	이영기	
	출연 : 엄미숙, 한미영, 김은정, 김은하, 황옥섭, 강봉수, 박이현						
21	2012.8.31 – 9.1	대구오페라하우스	**투란도트**	G.Puccini	박춘식	이영기	
	출연 : 김혜근, 조옥희, 강봉수, 이승원, 이명규, 김은정, 황옥섭, 오기원, 왕의창						
22	2013.5.18	성밖숲 야외주무대	**춘향전**	현제명	최홍기	이영기	
	출연 : 국은선, 이승원, 황옥섭, 김혜근, 최원석						
23	2013.7.5 – 6	서울 KBS홀	**애! 징비록**	이효준	박태영	이영기	
	출연 : 김동순, 이광순, 오경근, 조옥희, 이명규, 박명숙, 김범진, 이명국, 신홍철, 허숙진, 김현정, 전성해, 김잔탁, 강병주, 고찬희, 조진희, 이승원, 정주희						
24	2013.8.20	성주문화예술회관	**라 트라비아타**	G.Verdi	박춘식	이영기	
	출연 : Jolanta Omijannowicz, 이상민, Takahashi Massanori, 강효녀						
25	2013.8.30 – 31	대구오페라하우스	**라 트라비아타**	G.Verdi	박춘식	이영기	
	출연 : 김정임, 하수연, 허정민, 이승원, 강병주, 오기원						
26	2013.11.8	성주문화예술회관	**로미오와줄리엣**	C.Gounod	최홍기	이영기	
	출연 : 국은선, 이상민, 최동수, 오기원						
27	2014.4.10	대구순복음교회당	**부활**	김진한	최홍기	이영기	
	출연 : 김현준, 이정아, 박준표,,오기원, 현동헌						
28	2014.5.1 – 8.30	광주, 양양, 포천 등 군부대	**춘향전**	현제명	이영기	이영기	
	출연 : 국은선, 손현진, 김은정, 김혜근, 오기원, 시영민, 강련호, 황옥섭						

로얄오페라단 공연기록

	날짜	장소	제목	작곡	지휘	연출	무대미술
29	2014.7.19	안동문화예술의전당	**아! 징비록**	이호준	박태영	이영기	
	출연 : 김동순, 이광순, 오경은, 조옥희, 이명규, 박명숙, 권용일, 신홍철, 허숙진, 김혜진, 왕의창, 강병주, 고찬희, 조진희, 감종수, 이승원						
30	2014.7.25	성주문화예술회관	**카르멘**	G.Bizet	박춘식	이영기	
	출연 : 최승현, 이상민, 김혜진, 오기원, 황옥섭, 김은정						
31	2014.10.10	성주문화예술회관	**부활**	김진한	최홍기	이영기	
	출연 : 김현주, 오기원, 박창석, 정재홍, 이정아, 박준표, 현동헌						
32	2015.5.1	성주문화예술회관	**나비부인**	G.Puccini	박춘식	이영기	
	출연 : 김혜진, 이상민, 시영민, 한현미, 양요한, 황옥섭, 박현교						
33	2015.8.7	성주문화예술회관	**구미호**	정순도, 성용원, 정재은, 신원희	박춘식	이승원	
	출연 : 조옥희, 이상민, 김혜진, 시영민, 장광석						
34	2015.8.15	안동문화예술의전당	**김락**	이철우	박춘식	이상민	
	출연 : 김은형, 조옥희, 윤혁진, 정준식, 정태성, 이광순, 황옥섭, 김대엽, 김혜근, 한현미, 권현진, 김유진						
35	2015.8.29	서울 KBS홀	**김락**	이철우	박춘식		
	출연 : 김은형, 조옥희, 윤혁진, 정준식, 정태성, 이광순, 황옥섭, 한현미, 권현진						
36	2016.6.3	성주문화예술회관	**꽃을 드려요**	서은정	허윤성		
	출연 : 배혜리, 정성진, 허태성, 서지웅						
37	2016.7.5	광주문화예술회관	**김락**	이철우	박춘식	이상민	
	출연 : 조옥희, 이명규, 이광순, 전성해, 한현미, 윤혁진, 김대엽, 황옥섭						
38	2016.8.15	대구오페라하우스	**김락**	이철우	박춘식	이상민	
	출연 : 조옥희, 이명규, 이광순, 전성해, 한현미, 윤혁진, 김대엽, 황옥섭						
39	2016.10.21	성주문화예술회관	**라 보엠**		박춘식	이상민	
	출연 : 김옥, 김동순, 오기원, 박이현, 황옥섭						
40	2017.3.16 – 18	안동문화예술의전당	**김락**	G.Puccini	박춘식	이상민	
	출연 : 조옥희, 김옥, 이광순, 박재화, 윤혁진, 시영민, 김대엽, 황옥섭, 김유정						
41	2017.6.2	성주문화예술회관	**사랑의 묘약**	G.Donizetti	박춘식	이상민	
	출연 : 조옥희, 김동순, 최동순, 김응화, 기은정, Krystian Fraire						
42	2017.10.13	성주문화예술회관	**무지개천사**	신원희, 정재은	최홍기	이상민	
	출연 : 김유정, 시영민, 형동헌, 김송이						

리소르젠떼오페라단 (2003년 창단)

소개

소극장 오페라 작품을 지속적 무대에 올렸던 '리소르젠떼오페라단'은 2010년 그랜드오페라 〈돈 파스콸레〉를 성공적으로 공연하며 중추적인 중부권 오페라단으로 자리매김했다. 2003년 '리소르젠떼뮤직앙상블'이라는 이름으로 바리톤 길민호를 위시한 유학파 성악가들이 주축이 되었으며, 지역민간공연단체로는 이례적으로 수백 회의 연주회를 개최하는 등 가장 열정적인 단체로 인정받고 있다. 2006년도부터는 대전문화예술의전당에서 년 약10회의 기획 공연 또는 오페라를 무대에 올리며 진정 관객이 원하는 공연을 구성하고 있다는 평가를 받고 있는 이 단체는 찾아가는 공연으로 교과서 음악회를 구성해 대전, 인천, 여수, 거창 등의 중·고등학교를 순회 공연하며 교과서에 수록된 한국 가곡, 오페라 아리아, 건전가요 등으로 청소년들의 정서함양에 힘쓰고 있다.

그밖에 소방의 날 기념음악회, 병무가족 한마음 음악회, 국방과학연구소 창립 음악회 등 연간 30여 회 가량의 연주를 기획하여 최상의 음악회를 선보임으로써 지역은 물론 우리나라 음악발전에 새로운 지평을 열고 있다. 리소르젠떼오페라단은 그동안 무수히 많은 기획콘서트 외에 오페라 〈코지 판 투테〉, 〈사랑의 묘약〉, 〈리골레토〉, 〈카르멘〉, 〈라 보엠〉, 〈버섯피자〉, 〈신데렐라〉, 〈돈 파스콸레〉, 〈라 트라비아타〉, 〈메리 위도우〉 등을 무대에 올려오고 있다.

대표 길민호

이탈리아 뻬스카라 국립음악원 졸업
이탈리아 로마 Santa Cecilia, Chigana 국립아카데미 졸업
이탈리아 뻬스카라 시립아카데미 만점 수석졸업
TJB인물탐험, 한겨레신문, 대전일보, 월간지(Queen) 등 다수언론 매체에 소개
이탈리아 Napoli, Tarnto, 시칠리아, Alcamo 등 다수의 국제성악콩쿨 특별상과 함께 입상
오페라 〈라 보엠〉, 〈라 트라비아타〉, 〈요셉〉, 〈사랑의 묘약〉 등 수십 편의 주역출연 및 수백 회의 콘서트 및 다수 오페라 기획 및 제작

현) 리소르젠떼오페라단 단장
　　국립한밭대학교 교수 및 아트홀 관장

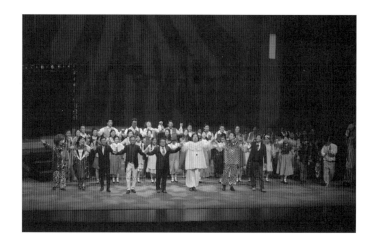

리소르젠떼오페라단 공연기록

	날짜	장소	제목	작곡	지휘	연출	무대미술
1	2010.5.28~29	CMB엑스포아트홀	**돈 파스콸레**	G.Donizetti	류명우	홍민정	김유진
	출연 : 김형기, 전병호, 길경호, 신지화, 구은경, 천윤재						
2	2014.11.21~22	CMB엑스포아트홀	**라 트라비아타**	G.Verdi	이운복	허복영	
	출연 : 조정순, 구현정, 박현경, 김신영, 민경환,김정규, 길경호, 이상호, 임이랑, 유지희, 박세나, 민성음, 김태형, 이창성, 박성근, 장지이, 우기식, 이상율, 강요한						
3	2015.10.20 ~ 22	한밭대학교 아트홀	**사랑의 묘약**	G.Donizetti	이운복	허복영	
	출연 : 박현경, 김효신, 박혜림, 서필, 전상용, 조병주, 서진아, 김민재, 박세나, 김형기, 이병민						
4	2016.9.23.~25	대전 예술의전당 아트홀	**카발레리아 루스티카나 & 팔리아치**	P.Mascagni, R.Leoncavallo	이운복	허복영	
	출연 : 김정규, 신남섭, 김라희, 김윤희, 길경호, 여진욱, 최종현, 임지혜, 김민재, 윤병길, 김주완, 조정순, 신승아, 임희성, 장광석, 김지욱, 나의석, 임권묵						
5	2017.11.23~25	한밭대학교 아트홀	**마술피리**	W.A.Mozart	박지용	윤상호	
	출연 : 김정규, 윤승환, 조정순, 윤미영, 길경호, 한정현, 마혜선, 박현경, 김대엽, 김주영, 장마리아, 유지희, 한채원, 노혜린, 도지연, 최수빈, 김주형, 강다현, 고지완, 이은정, 최고은						

리오네오페라단 (1992년 창단)

소개

1992년에 창립되어 한국오페라계 발전에 이바지해온 광인성악회의 광인오페라단을 시대에 맞는 오페라 제작을 위해 명칭을 바꿔 재출범한 단체이다. 광인성악회의 대표였던 박성원 前 연세대 교수가 리오네오페라단의 상임예술감독으로서 국립오페라단 단장을 엮임하며 수많은 오페라 공연을 제작한 노하우를 그대로 제작에 담아내고 있다.

리오네오페라단의 모토는 '대중 누구나 즐길 수 있는 오페라의 제작'으로 〈카발레리아 루스띠까나〉, 〈돈카를로〉 등의 유명 오페라 공연을 비롯하여 〈여왕의 사랑〉, 〈오페라연습〉과 같은 새로운 레파토리의 오페라 제작에도 힘을 기울여 다양한 오페라를 대중에게 알리는데 크게 일조하고 있다.

아울러, 〈루이자밀러〉와 같은 베르디의 역작을 국내 초연으로 공연하여 예술단체로서 선구자적 사명도 완수하고 있으며, 소년소녀 가장 돕기 기금마련 콘서트와 같은 사회공헌 공연을 기획하여 공연단체의 사회적 역할 수행에도 충실히 임하고 있다. 또한 한국과 호주의 문화 예술제를 호주 시드니 오페라하우스에서 공연함으로써 국제적으로도 그 제작활동의 범위를 넓혀가고 있다.

대표 박선휘

연세대학교 음악대학 성악과 수석입학 및 졸업
이탈리아 국립 음악원 L.REFICE 수석입학 및 수석졸업
이탈리아 국제콩클 NUOVI TALENTI 2등상 수상
이탈리아 국제콩클 ANEMOS 1등상 수상
제2회 대한민국 오페라대상 신인여우상 수상
오페라 〈라 트라비아타〉, 〈피가로의 결혼〉, 〈람메르무어의 루치아〉, 〈사랑의 묘약〉, 〈팔리아치〉, 〈버섯피자〉, 〈텔레폰〉, 〈마적〉, 〈어린이와 마법세계〉, 〈헨젤과 그레텔〉, 〈라 보엠〉 등 수십 편의 오페라 주역 출연.

현) 추계예술대학교, 건국대학교 출강

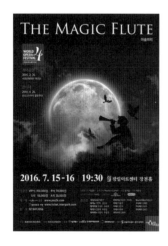

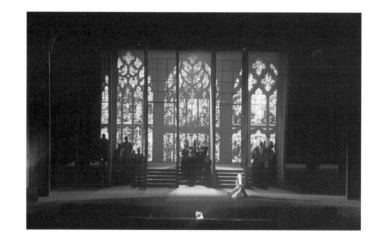

리오네오페라단 공연기록

	날짜	장소	제목	작곡	지휘	연출	무대미술
1	2010.3.11~14	국립극장 달오름극장	**오페라 속의 오페라**	A.Lortzi	권주용	방정욱	
	출연 : 김혜란, 손현, 김방희, 문익환, 김홍석, 이정환, 백현진, 이병철, 김태성, 최윤식, 이진수, 백현애, 정혜원, 전슬기, 서승미, 김진탁, 조용상, 장재영, 백진호, 김광일						
2	2010.3.11~14	국립극장 달오름극장	**여왕의 사랑**	H.Purcell	권주용	방정욱, 김지훈	
	출연 : 최문경, 김호정, 최영주, 곽상훈, 김정헌, 신재호, 정미정, 이원신, 황원희, 고은정, 박찬일, 유성현, 백현애, 정혜원, 김은영, 이도희, 박근애, 박고은, 김진탁, 조용상, 김인복						
3	2016.7.12~13	광림아트센터 장천홀	**라 트라비아타**	G.Verdi	박지운	장수동	김종성
	출연 : 박선휘, 정꽃님, 박성원, 박기천, 최종우, 임희성, 고은정, 김남익, 김성은, 박부성, 이상빈, 민나경, 조명종, 전병운, 이용, 권성욱						
4	2016.7.15~16	광림아트센터 장천홀	**마적**	W.A.Mozart	박인욱	홍석임	김종성
	출연 : 이인학, 강신모, 김문희, 배원정, 이명국, 주영규, 문성원, 정찬희, 박종선, 서승환, 이윤숙, 백경원, 성윤주, 김민지, 허향수, 김형태, 김휘령, 윤승주, 김효진						
5	2017.11.10~11	올림픽공원 우리금융아트홀	**파우스트**	C.Gounod	박지운	최이순	
	출연 : 신재호, 지명훈, 김민조, 이다미, 김관현, 최공석, 왕광렬, 조기훈, 이경희, 민나경, 이상빈, 허향수, 김지영						

미추홀오페라단 (2003년 창단)

소개

비류백제의 도읍명인 미추홀이 명명하듯 서양문화 입항 도시 인천에 기반을 잡고 인천지역의 예술인들 주축으로 클래식의 보급과 인재 발굴 육성, 그리고 다양한 공연예술의 시도의 교류 협력을 그 기치로 2003년 창단했다. 문화예술진흥법(제7조)에 의한 인천광역시 지정 전문예술단체로 오페라 공연 외 다양한 공연으로 기업이나 학교, 병원, 복지시설 등을 찾아가는 음악회를 통하여 인천인의 사랑을 받고 있는 단체이다.

대표 이도형

이탈리아 밀라노 국립음악원 수석졸업
이탈리아 떼레지아나 아카데미 졸업
라 스칼라 오페라 합창단 단원 역임
이탈리아 7개 도시 순회연주
한국오페라단연합회 회장 역임

현) 미추홀오페라단 단장

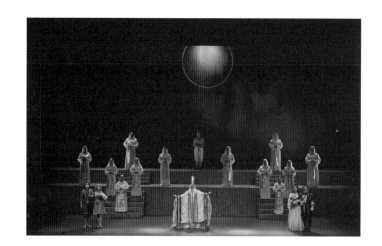

미추홀오페라단 공연기록

	날짜	장소	제목	작곡	지휘	연출	무대미술
1	2008.4.11-13	인천문화예술회관 대공연장	**사랑의 묘약**	G.Donizetti	이경구	신금호	김종우
	출연 : 김상혜, 장선화, 김형찬, 박응수, 정지철, 김재찬, 최강지, 우헌, 유영미, 양정아						
2	2009.6.13-18	인천학생교육문화회관 대공연장	**코지 판 투테**	W.A.Mozart	히라노 미츠루	신금호	김종우
	출연 : 양선아, 박소헌, 강호소, 이혜선, 강동명, 박응수, 박경민, 김지단, 김상혜, 백재연, 방광식, 이창형						
3	2010.5.21-23	부평아트센터 해누리극장	**벌거벗은 임금님**	P.Furlani	마우리찌오, 이영화	윤송아	김성준
	출연 : 김정훈, 문성영, 유영미, 김윤아, 곽상훈, 주영규, 안소정, 이수정						
4	2011.6.10-12	인천문화예술회관 대공연장	**돈 파스콸레**	G.Donizetti	이일구	신금호	이혜임
	출연 : 이현민, 한상은, 정지철, 이형민, 하만택, 강동명, 박찬일, 최강지						
5	2012.5.25-27	인천문화예술회관 대공연장	**팔리아치**	R.Leoncavallo	박지운	신금호	김종우
	출연 : 이동환, 이동명, 류진교, 이은희, 정지철, 박정민, 박찬일, 곽상훈, 정재환						
6	2013.6.7-9	부평아트센터 해누리극장	**라 트라비아타**	G.Verdi	서장원	김성경	박재헌
	출연 : 김승은, 이은희, 전병호, 엄성화, 정지철, 박정민, 신현선, 김순희, 장인숙, 우헌, 이성충, 조창현, 김창수						
7	2014.5.23-25	인천문화예술회관 대공연장	**마술피리**	W.A.Mozart	서장원	김성경	박재헌
	출연 : 박성희, 이명희, 전병호, 김동원, 신승아, 신은혜, 우헌, 오세민, 김미주, 김세환						
8	2015.5.22-24	부평아트센터 해누리극장	**세빌리아의 이발사**	G.Rossini	서장원	이재상	
	출연 : 전병호, 김승현, 김상혜, 홍아름, 정지철, 우헌, 박찬일, 박정민, 이정근, 주영규, 김승은, 정준식						

밀양오페라단 (2007년 창단)

소개

밀양오페라단은 지역 출신 성악가를 중심으로 하여 2007년에 창단되어 창단공연을 가졌으며 지금까지 총 10회에 걸쳐 공연을 진행했다. 밀양시민에게 수준 높은 클래식음악을 통해 문화시민으로서의 자긍심을 고취시키고, 문화예술의 도시 밀양의 이미지 제고와 지역 문화예술 발전에 기여하고자 한다.

대표 이종훈

현) 경남대학교 사범대학 음악교육과 교수
　　밀양오페라단 단장

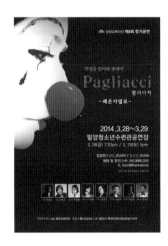

밀양오페라단 공연기록

	날짜	장소	제목	작곡	지휘	연출	무대미술
1	2008.6.19-20	밀양시청 대강당	**봄봄**	이건용		이종훈	
	출연 : 박연경, 정경숙, 하정은, 양승엽, 우원석, 이종훈, 최경성						
2	2009.12.10	밀양 청소년수련관 대강당	**버섯피자**	S.Barab		임재우	
	출연 : 이미영, 정경숙, 우원석, 이종훈						
3	2010.11.25-26	밀양 청소년수련관 대강당	**사랑의 묘약**	G.Donizetti		임재우	
	출연 : 안성민, 하정은, 이승우, 이종훈, 권영기						
4	2011.6.17	밀양 청소년수련관 대강당	**라 보엠**	G.Puccini		이종훈	
	출연 : 김현애, 하정은, 장진규, 이종훈, 권영기						
5	2012.6.29	밀양 청소년수련관 대강당	**가곡과 아리아의 밤**				
6	2013.6.14-15	밀양 청소년수련관 대강당	**코지 판 투테**	W.A.Mozart		장진규	
	출연 : 김현애, 차소용, 장진규, 이종훈, 권영기						
7	2014.3.28-29	밀양 청소년수련관 대강당	**팔리아치**	R.Leoncavallo		안주은	
	출연 : 구민영, 장진규, 한우인, 이종훈, 권영기						
8	2015.6.11	밀양 청소년수련관 대강당	**연극 배우와 함께 하는 Love Story**				
9	2016.11.8	밀양 아리랑아트센터 대공연장	**오페라&팝페라&뮤지컬 of the Night**				

베세토오페라단 (1997년 창단)

소개

사단법인 베세토오페라단은 오페라를 통한 동북아의 우호증진 및 문화교류를 목적으로 창단되었으며, 그 동안 세계적으로 명성 있는 오페라단과 교류하여 수준 높은 공연과 최고의 무대를 선사함으로써 한국의 대표적인 오페라단으로 성장하였다.

한국은 물론 가까운 중국 북경, 일본 도쿄를 잇는 음악의 실크로드를 통하여 아시아의 음악인들, 더 나아가 세계의 예술가들과 함께하는 민간예술외교의 교량역할을 실천하고자 노력하고 있다. 또한 우리나라 오페라 사상 처음으로 오페라 예술무대의 주역이 될 젊은 신인들을 정식 공모하여 인재를 발굴, 육성하고자 마련했던 「2003 모차르트의 오페라 〈마술피리〉」에 재능있는 성악가 연출가, 지휘자, 무대 미술가들이 대거 발탁되어 무한한 잠재력과 가능성을 키우는 역사적인 공연이 되었으며, 매년 꾸준히 신인들을 선발하여 등용의 계기를 마련함으로 장기적으로 오페라에 이바지 할 수 있도록 진행하고 있다.

강화자 단장/예술총감독의 지휘 아래 〈마술피리〉, 〈춘향전〉, 〈황진이〉, 〈삼손과 데릴라〉, 〈리골레토〉, 〈카르멘〉, 〈라 트라비아타〉, 〈토스카〉, 〈라 보엠〉, 〈투란도트〉, 〈백범김구와 매헌 윤봉길〉, 〈나부코〉 등의 공연과 4년 연속 매년 3월에 〈Grand Opera Gala Concert〉 시리즈를 개최하며 국내 예술계에서 대단한 입지를 다졌으며 국내뿐만 아니라 중국, 일본, 독일, 우크라이나, 이탈리아로 뻗어나가 한국의 예술성에 대해 알리는 국가문화사절단 역할을 하였다. 중국, 일본, 독일, 이탈리아에서 한국오페라인 오페라 〈춘향전〉, 〈황진이〉를 무대에 올려 각 나라의 현지인들에게 한국오페라의 위엄과 화려함을 알려 박수와 찬사를 받았다.

2015년 3월 광복 70주년을 맞아 세종문화회관 대극장에서 '광복 70주년 기념 음악축제 - 백범 김구와 매헌 윤봉길, 나부코, 코리아판타지, 송 오브 아리랑'과 광화문 광장에서 열린 대규모 플래시몹을 선보여 주목받은 바 있다. 이어 제 1회 베세토국제콩쿠르, 이탈리아 타오르미나페스티벌 초청 오페라 〈카르멘〉과 2016년 제 7회 대한민국 오페라 페스티벌 〈리골레토〉 공연을 마치고 2017년 이탈리아 토레델라고 푸치니 페스티벌 공동제작 투란도트와 메리 위도우 갈라콘서트 등 차기작을 준비중이다.

대표 강화자

숙명여자대학교 음악대학 성악과 졸업
미국 Manhattan School of Music 대학원 졸
(성악, 오페라 전공)
연세대학교 여성 최고위 지도자 과정 수료
고려대학교 언론 대학원 최고위 과정 수료
한양대학교 최고 엔터테인먼트 과정 수료
연세대학교, 한양대학교, 이화여자대학교, IGMP, 세종르네상스, 창조학교, 전경련, 데일 카네기, 수도사대 등 최고경영자과정 수료

현) (사)강화자베세토오페라단 단장
　　(사)한·체코 문화협회 부회장 활동 중

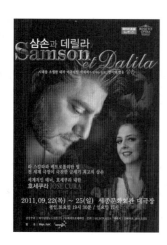

베세토오페라단 공연기록

	날짜	장소	제목	작곡	지휘	연출	무대미술
1	2008.6.14	안산문화예술의전당	**아리아의 밤**				
2	2008.6.20.~22	인천종합문화예술회관 대공연장	**토스카**	G.Puccini	게라르도 코렐라	로레타 브라쉬	

출연 : 바바라, 코스타, 아이네스, 프란세스코멧다, 마리안소메산, 고성현, 카를로, 마리아, 칸토니, 김명지, 김관현, 이일준, 신상진, 박정호, 노은경, 박종한

3	2008.6.27.~29	인천종합문화예술회관 대공연장	**라 보엠**	G.Puccini	게라르도 코렐라	로레타 브라쉬	

출연 : 바바라 코스타, 아이네스, 프란세스코 멧다, 마리안 소메산, 고성현, 카를로 마리아 칸토니, 김명지, 김관현, 이일준, 신상진, 박정호, 노은경

4	2008.9.23	서천문예회관	**라 트라비아타**	G.Verdi	박종한	강화자	

출연 : 우정선, 박현재, 류현승, 이상

5	2009.10.8.~11	예술의전당	**마술피리**	W.A.Mozart			

출연 : Esther hilsberg, Kristina-Schaum, 박혜진, Andreas Scheidegger, 김석철, Anja Maria Kaftan, 박미자, 우정선, Vidar Gunnarsson, 양희준, Gerald Schoen, 공병우, 권성순, 정혜욱, 강성구, 박민, Lydia Skourides, Laurie Gidson, Carolin Neukamm, 박준영, 최수경, 박희라, 김관현, 우원석, 정준영, Kai Wycik, 박찬영, 홍수정, 최예선, 김예솔

6	2010.7.3~7	예술의전당 오페라극장	**카르멘**	G.Bizet	지리 미쿨라	즈니크 트로스카	

출연 : 갈리아 이브라기모바, 최승현, 라파엘 아르투로, 정의근, 스바토플럭 셈, 고성현, 김인혜, 고미현, 김지현, 함석헌, 김관현, 슐바 츄크로바, 김희선, 클라라 쥬가노바, 이세진, 김병오

7	2010.10.5	체코 프라하 스테티니 오페라극장	**카르멘**	G.Bizet	지리 미쿨라		

출연 : 지리미쿨라, 최승현, 김주완, 김관현, 김지현, 김현정, 김희선

8	2010.8.10	세종문화회관 대극장	**한여름 밤의 여행 콘서트**				
9	2010.12.2	예술의전당 오페라극장	**그대 음성에 내 마음 열리고**				
10	2011.7.2~7.6	예술의전당 오페라극장	**토스카**	G.Puccini	알렉산드로 파브리지	강화자	이학순

출연 : 크리스티나 피페르노, 김지현, 보이다르 니콜로브, 조용갑, 니콜라 미헬레, 김관현, 김재섭, 박종선, 함석헌, 송필화, 김병오, 이준석, 박찬영, 막준영, 김형오, 한인권, 조온의, 임영자, 손영호, 김종박, 김명숙, 안민선

11	2011.9.22.~25	예술의전당 오페라극장	**삼손과 데릴라**	C.Saint-Saëns	Jochem Hochstenbach	강화자	

출연 : 호세쿠라, 리차드 데커, 자비나 빌라이트, 제랄디네 쇼베, 멜리 테프레메쯔, 김관현, 함석헌, 김재섭, 이준석, 이진주, 김병오, 김한수, 정한수, 정환주, 최윤식

12	2012.3.21.	세종문화회관 대극장	**갈라콘서트**				
13	2012.11.2	예술의전당 오페라극장	**리골레토**	G.Verdi	M.Balderi	강화자	김은숙

출연 : Stefano meo, 박정민, Adela Zaharia, 김지현, 박기천, 김정훈, 김정훈, 이준석, 한지화, 송유진

14	2013.3.24	세종문화회관 대극장	**갈라콘서트**				
15	2013.5.23~24	중국 심천 대극원	**춘향전**	현제명	정월태	강화자	

출연 : 김지헌, 이동명, 박경준, 이우순, 최진호, 기문희, 유재언, 강동철, 이민수, 김현욱

베세토오페라단 공연기록

	날짜	장소	제목	작곡	지휘	연출	무대미술
16	2013.10.31.~11.3	예술의전당 오페라극장	투란도트	G.Puccini	M.Balderi	Daniele de Plano	
	출연 : Giovanna Casolla, Nila masala, Piero Giuliacci, Francesco Medda, Aurora Tirotta, 손현경, 김요한, 박태환, 박정민, Pietro Picone, Francesco Pittari, 손재형, 권서경						
17	2014.4.26.~27	세종문화회관 대극장	봄의 향기				
18	2014.5.23.~25	예술의전당 오페라극장	삼손과 데릴라	C.Saint-Saëns	I.Mikula	강화자	김은숙
	출연 : Dario Di Vietri, 이현, Galia-ibragimova, Sabin Willeit, Miguelangelo Cavalcanti, 박태환, 이형민, 김재섭, Christopher Temporelli, 이준석, 이상호, 권태종, 오세원						
19	2014.8.28	이탈리아 토레 델 라고 푸치니 페스티벌 극장	황진이	G.Puccini		강화자	
	출연 : 차승희, 이동면, 오세원, 홍지연, 한지화, 이민수						
20	2014.8.28	이탈리아 토레 델 라고 푸치니 페스티벌 극장	춘향전		현제명	조장훈, I.Mikula	
	출연 : 김지헌, 이동명, 박정민, 한지화, 오세원, 홍지연, 이민수, 유재언, 김대헌						
21	2015.3.20~21	세종문화회관 대극장	나부코	G.Verdi			
	출연 : 박경준.김요한, 오희진, 강훈, 이동명, 슝위페이, 짱펑						
22	2015.3.20~21	세종문화회관 대극장	백범김구와 윤봉길	임준희		조장훈, 지리미쿨라	
	출연 : 박정섭, 박태환, 이정원, 이승목, 짐기헌, 이명규, 이지헌, 박상희, 이상호, 박희영, 한지화, 최승현,박경준, 김요한, 김인혜, 오희진, 강 훈, 이동명						
23	2015.6.4.	예술의전당 콘서트홀	Piaf Symphony				
24	2015.12.25~27	세종문화회관 대극장	카르멘	G.Bizet	Gaetano Soliman	Antoniu ZAMFIR	
	출연 : Ramona Zaharia, Bogdan Zaharifa, Valeria Sepe, 김지현, George Andguladze, 박태환, 한민권, 권서경, Draguljub Bajic, Florin Ormenisan, Dan Pataca, Noemi Modra, Ljubica Vranes,						
25	2016.5.19~21	예술의전당 오페라극장	리골레토	G.Verdi	Rudiger Bohn	강화자	
	출연 : Omar Kamata, 박정민, Stephanie Maria Ott, 김희선, David Sotgiu, 박기천, 김수정, 최승현, 김요한, 변승욱, 조기훈, 고병준, 서승환, 김성주, 오세원, 이하나 , 유재언, 홍은영, 박지연						
26	2016.7.5~6	장천아트홀	춘향전	현제명	양진모	유희문	
	출연 : 김지현, 배성희, 이정원, 강훈, 김요한, 박경준, 강화자, 문진, 이슬비, 진윤희, 송원석, 유재언, 이민수						
27	2016.7.8~9	장천아트홀	카르멘	G.Bizet	정주영	최이순	
	출연 : 최승현.조미경, 이승목, 황병남, 박태환, 김관현, 이미경, 한동희, 이준석, 오세원, 오정률, 민경환, 신재은, 김현희, 박희영, 오충섭, 오준영						
28	2017.6.29	강남구민회관 대공연장	카르멘 갈라				
29	2017.10.17	롯데콘서트홀	갈라콘서트				

베세토오페라단 공연기록

	날짜	장소	제목	작곡	지휘	연출	무대미술
30	2017.10.31–11.1	올림픽공원 우리금융아트홀	**메리 위도우**	F.Lehár	양진모	박경일	최이순
	출연 : 김지현, 신대은, 박정섭, 최강지, 한경성, 김황경, 양인준, 정제우, 백동윤, 고병준, 박지훈, 김설희						
31	2017.11.24–26	세종문화회관 대극장	**투란도트**	G.Puccini	F.Trinca	C.Russo	Puccini festival
	출연 : Irina Bashenko, 서혜연, Walter Fraccaro, 이정원, 박혜진, 강혜명, 신지화, Pavel Chernykh, 김요환, 박정민, 양슨진, 김성진, 김인휘, 김성주						

빛소리오페라단 (1999년 창단)

샛빛 **빛소리오페라단**

소개

1999년 창단되었으며 인증사회적기업인 사단법인 빛소리오페라단은 문화예술진흥법(제7조)에 의한 제1호 광주광역시 전문예술법인으로 6편의 창작오페라 〈무등 둥둥(광주: 5·18 민주화운동 주제)〉, 〈춘향〉, 〈한국에서 온 편지〉, 〈장화 왕후〉, 〈꽃 지어 꽃피고〉, 〈학동엄마〉를 초연하였으며 오페라 〈마술피리〉, 〈박 과장의 결혼작전〉, 〈유쾌한 미망인〉, 〈로미오와 줄리엣〉, 〈라 보엠〉, 〈사랑의 묘약〉 등 다양한 작품으로 30회의 정기공연을 했다. 오페라를 한 번도 접해보지 못한 문화예술 소외지역, 청소년 및 사회복지 시설을 찾아가 430회의 순회 및 초청공연을 하였으며, 664회의 '사랑·희망·나눔 콘서트'를 통하여 종합적인 예술 감각을 시민들에게 보여주었으며, 시민들의 문화적 삶의 질을 향상시키고 관객들에게 색다른 음악을 체험할 수 있는 기회를 제공한다.

대표 최덕식

서울대학교 음악대학 성악과 졸업
미국 Southern Methodist University 석사학위 취득
미국 University of Southern California 박사학위 수료
미국 메트로폴리탄 오페라 콩쿨 입상
중앙콩쿨 1위 입상
예술의전당 오페라극장 개관기념 〈시집가는 날〉 및
〈춘향전〉, 〈마적〉, 〈춘희〉 등 50회 오페라 주역 출연
35회의 오페라 총감독 및 25회의 오페라 연출
바흐 페스티발, 오페라 갈라 콘서트 등
1,000회의 음악회 출연
30회의 영·호남 교류음악회
20회의 독창회 및 8회의 듀오 콘서트
원광대학교, 서울총신대학교 교수 역임
한국문화예술위원회 책임심의위원 역임
광주대학교 문화예술대학 학장 역임

현) 광주대학교 음악학과 교수
　　빛소리오페라단 단장

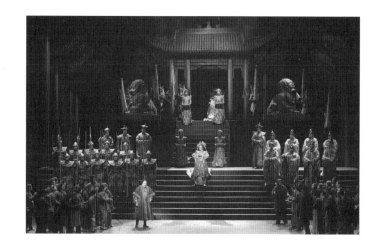

빛소리오페라단 공연기록

	날짜	장소	제목	작곡	지휘	연출	무대미술
1	2008.10.30	나주시문화예술회관	**장화왕후**	이철우	임흥규	이영기	
	출연 : 김기보, 유형민, 마명준, 전진, 김회창, 양동훈, 송태환, 정양현, 김진석, 박설, 박현, 김진규						
2	2008.12.12~13	광주문화예술회관 대극장	**라 보엠**	G.Puccini	이일구	이영기	
	출연 : 유형민, 김순미, 김관석, 김회창, 장공선, 안온유, 마명준, 김기보, 최준원, 김관현						
3	2009.11.21~22	광주문화예술회관 대극장	**사랑의 묘약**	G.Donizetti	이일구	이영기	
	출연 : 고미현, 주경휘, 김회창, 최준원, 마명준, 유준상, 김관현, 김안나						
4	2010.11.20~21	빛고을시민문화관	**꽃 지어 꽃 피고**	허걸재	구천	박미애	
	출연 : 김미옥, 유형민, 이원용, 김회창, 마명준, 김대수, 최준원, 김기보, 양동훈, 장호영, 김관현, 이당금, 장오영, 박운종						
5	2011.5.28~29	빛고을시민문화관	**뮤지컬 〈사운드 오브 뮤직〉**				
6	2012.6.2	빛고을시민문화관	**장화왕후**	이철우	임흥규	박미애	조영익
	출연 : 김대수, 김기보, 유형민, 박수진, 마명준, 조규철, 박소연, 정은경, 정기주, 김용덕, 김기홍, 김성근, 김승지, 조영준, 문형곤, 오승우						
7	2012.6.16	나주시문화예술회관	**장화왕후**	이철우	임흥규	박미애	조영익
	출연 : 김대수, 김기보, 유형민, 박수진, 마명준, 조규철, 정은경, 정기주, 김용덕, 김기홍, 김성근, 김승지, 조영준, 문형곤						
8	2013.5.31	나주시문화예술회관	**마술피리**	W.A.Mozart	이일구	박미애	조영익
	출연 : 유형민, 이원용, 김기보, 강승희, 박수진, 유준상, 김승지, 이윤정, 신실희, 유지성, 조하은, 서상희, 정민지, 전재민, 정의철						
9	2013.11.14	빛고을시민문화관	**꽃 지어 꽃 피고**	허걸재	구천	박미애	조영익
	출연 : 장호영, 장희정, 김대수, 김기보, 김용덕, 김승지, 권용만, 조현서, 장오영, 김승덕						
10	2013.12.13~15	광주아트홀	**버섯피자**	S.Barab	임흥규	박미애	
	출연 : 임영란, 유형민, 장희정, 정기주, 장호영, 김용덕, 김승지, 마명준, 김기보, 김형진, 손승범, 정은경, 박정희, 박정연, 김찬희						
11	2014.11.28~30	광주아트홀	**버섯피자**	S.Barab	박미애	박미애	
	출연 : 임영란, 유형민, 장희정, 박정희, 박정연, 김찬희, 정기주, 장호영, 김용덕, 마명준, 김지욱, 김승지						
12	2015.5.11~17	광주아트홀	**마술피리**	W.A.Mozart	박미애		김창식
	출연 : 정기주, 장호영, 이원용, 김용덕, 노현숙, 임영란, 유형민, 마명준, 김대수, 김지욱, 김효정, 윤희정, 전유진, 박수진, 윤수정, 권용만, 유준상, 김승지, 조영준, 나주석, 이나연, 이현숙, 임오례, 장은녕, 이지영, 박정연, 박정희, 이다희, 문현녕, 박예솔, 김연수, 김민솔, 박지영, 양인영, 조현서, 조영준, 정의철, 류승민						
13	2015.10.16~18	광주아트홀	**학동엄마**	허걸재		박미애	
	출연 : 임영란, 윤희정, 장호영, 이원용, 강승희, 문현녕, 박정희, 김찬희, 박정연, 조현서, 김용덕, 조영준, 김지욱, 김승지						
14	2016.4.30~ 10.29	광주아트홀	**학동엄마**	허걸재		박미애	
	출연 : 윤희정, 홍정희, 허미경, 임영란, 장호영, 이원용, 전유진, 이현민, 문현녕, 백준영, 손현, 박정희, 박정연, 조현서, 김용덕, 조영준, 김지욱, 김승지, 김연수						
15	2017.11.18	빛고을시민문화관	**코지 판 투테**	W.A.Mozart			
	출연 : 유형민, 장희정, 장은녕, 윤희정, 장호영, 이장원, 김재섭, 김대수, 한아름, 박정연, 권용만						

서울오페라단 (1957년 창단)

소개

(사)서울오페라단은 한국에서 민간오페라단으로 41년이라는 가장 긴 역사를 가진 오페라단으로써 지금까지 53회의 정기공연을 올렸고, 한국 최초로 〈춘향전〉(현제명 작곡)을 미국 대도시 (워싱톤, 시카고, 샌프란시스코, 디트로이트,뉴욕)에서 공연하여 국위선양 하였으며, 특히 한국, 이탈리아, 튀니지 3국이 합작으로 공연한 〈리골레토〉는 전 유럽의 극장 관계자들과 매스컴에서 호평을 받았다.

특히 2005년에는 2003 상암경기장에서 성공리에 공연했던 장예모 감독의 실외 푸치니 〈투란도트〉 공연의 감동을 한국 최고의 시설을 자랑하는 세종문화회관에서 오페라 역사상 이전에도 시도가 없었던 14회 장기공연으로 유치, 서울오페라단의 역사에 길이 남을 공연으로 기록되었다. 이처럼 서울오페라단은 찾아가는 힐링오페라콘서트를 개최하여 국민들과 같이 호흡하고 사랑받는 서울오페라단으로 나아갈 것을 약속드린다.

대표 김홍석

경희대학교 음악대학 성악과 수석졸업
이탈리아 뜨렌또 본뿌르띠 국립콘서르바토리 수석졸업
제55회 조선일보 신인음악회 출연
이탈리아 시칠리아 니꼴로시 콩쿨 특별상
이탈리아 베로나 시립극장 오페라 〈라 보엠〉 주역 출연
미국 워싱턴 평화 나눔 공동체 초청 순회연주
(워싱턴, 리치몬드 등)
가을맞이 음악회, 가곡의 밤, 갈라 콘서트 등 수십회 출연
오페라 〈토스카〉, 〈라 트라비아타〉 주역 출연
서울오페라단 창단40주년 기념공연 예술의전당
'감동과 환희'(한빛맹아학교오케스트라 초청공연)
서울오페라단 찾아가는 오페라 (방방곡곡 전국투어)
서울오페라단 창단41주년기념 한·일문화교류
2016 한·일BIG갈라콘서트 세종문화회관

현) 한국예술종합학교 외래교수
영산신학원 전임교수
(사)서울오페라단 단장

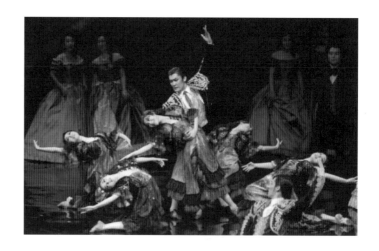

서울오페라단 공연기록

	날짜	장소	제목	작곡	지휘	연출	무대미술
1	2008.10.24-30	성남아트센터 오페라하우스	라 트라비아타	G.Verdi	파올로 따이쵸띠	장재호	이학순

출연 : 김인혜, 김금희, 이승희, 손미선, 김현정, 이한나킴, 박세원, 정학수, 김홍석, 김정현, 김성길, 전기홍, 권용만, 노희섭, 황격희, 김혜실, 박지영, 고찬희, 최정원, 김성은, 강효림, 지용전, 신정호, 최윤식, 양태갑, 이창원, 최희윤, 이승수, 한규원, 장길용

	날짜	장소	제목	작곡	지휘	연출	무대미술
2	2009.6.13	세종문화회관 대극장	2009 서울오페라 갈라콘서트				
3	2011.11.2	세종문화회관 대극장	2011 서울오페라스타 갈라콘서트				
4	2012.6.1-3	예술의전당 오페라하우스	라 트라비아타	G.Verdi	김덕기	장수동	

출연 : 박미혜, 이승희, 박선휘, 김인숙, 서은영, 유정은, 김혜실, 김순희, 김홍석, 정학수, 박현준, 장민제, 신정호, 김동규, 노희섭, 최윤식, 이상빈

	날짜	장소	제목	작곡	지휘	연출	무대미술
5	2015.11.16	예술의전당 콘서트홀	2015 BIG FESTIVAL 〈감동과 환희〉				
6	2015.11.18-19/12.3-4/12.11	팔마고등학교/매산여자고등학교/서울쌍문초등학교/대구범물초등학교/매산중학교	2015 신나는 예술여행 폭소클래식콘서트 비블라모 앙상블 전국투어				
7	2016.6.18	가와사키시 뮤자심포니홀	한일문화교류 특별공연 동경 가와사키시초청 〈BIG GALA CONCERT〉				
8	2016.7.20	세종문화회관 M씨어터	2016 한일 〈BIG GALA CONCERT〉				

서울오페라앙상블 (1994년 창단)

서울 오페라앙상블
Seoul Opera Ensemble

소개

서울오페라앙상블은 1994년 5월, '오페라의 전문화'를 목표로 창단되어 지난 23년간 꾸준히 新作 오페라를 공연해 온 오페라 공연전문단체이다. 드뷔시 오페라 〈펠레아스와 멜리장드〉를 비롯하여 수 편을 한국 초연하였고 〈사랑의 빛〉, 〈사랑의 변주곡〉, 〈백범 김구〉 등 창작오페라 발굴에도 힘썼으며 '우리의 얼굴을 한 오페라 시리즈'인 〈서울 *라 보엠〉, 〈팔리아치-도시의 삐에로〉로 공연계에 신선한 충격을 준 바도 있다.

그밖에 오페라 〈안중근〉, 〈아이다〉, 〈카르멘〉, 월드컵 야외오페라 〈투란도트〉, 정명훈 지휘 야외오페라 〈라 보엠〉 등 수십 편의 오페라 협력단체로서 '현장 중심의 오페라 작업'을 줄곧 펼쳐왔다. 2001년 공연된 〈서울 *라 보엠〉은 CNN을 통해 전세계에 소개되기도 하였으며 2004년에는 〈팔리아치〉 전국 순회공연, 2006년에는 오페라 〈돈 조반니〉를 전국 순회공연하여 모차르트 오페라 붐을 일으켰고 2007년에는 새로운 아시아판 오페라 〈리골레토〉의 공연으로 주목을 받았다. 특히 2008년, 로시니 오페라 〈모세〉를 공연하여 뛰어난 음악적 앙상블로 제2회 대한민국오페라대상 대상을 수상했다. 2010년 중국북경국제음악축제, 2011년 중국동북아국제문화축제 초청 오페라 공연으로 오페라의 한류 붐을 조성하고 있다. 또한 대한민국오페라페스티벌(2011년 〈라 트라비아타〉, 2013년 〈운명의 힘〉) 초청단체로 참여하여 한국오페라의 위상을 높이기도 하였다. 이후 2015밀라노세계EXPO초청으로 〈오르페오와 에우리디체〉를 공연하였으며, 2016년에는 창작오페라 〈붉은 자화상〉 〈나비의 꿈〉을 초연하였다.

한편, 2016년부터는 구로문화재단 상주예술단체로 지정되어 시민들과 함께하는 오페라 문화의 활성화에 기여하고 있다.

예술감독인 연출가 장수동을 주축으로 세계무대로 도약하고 있는 오페라단이다.

수상 / 제1회 대한민국오페라대상 연출상 수상 (2008년)
　　　제2회 대한민국오페라대상 대상 수상 (2009년)
　　　제6회 Korea In Motion Festival (챌린저상) (2011년)
　　　2011 기독교문화대상 (오페라부문)수상
　　　제6회 대한민국오페라대상 금상 수상 (2013년)

대표 장수동

오페라 〈마농 레스코〉, 〈카르멘〉, 〈세빌리아의 이발사〉, 〈라 트라비아타〉, 〈모세〉, 〈토스카〉, 〈돈 조반니〉, 〈베르테르〉, 창작오페라 〈춘향전〉, 〈안중근〉, 〈백범 김구〉, 〈안창호〉, 〈손양원〉, 〈이중섭〉, 〈운영〉 등 100여 편 연출

오페라 〈백범 김구〉, 〈신실크로드〉, 〈심청〉, 〈안중근〉 대본
무용, 가무악 〈얼굴찾기〉, 〈상생〉, 〈명성황후〉 등 대본 및 연출
남북 합동 〈통일음악회〉, 〈서울국제월드컵뮤직페스티벌〉, 〈백남준비디오전〉, 월드컵 기념 야외음악극 〈신실크로드〉, 야외오페라 〈투란도트(장예모 연출, 한국측 연출)〉, 〈라 보엠(정명훈 지휘, 한국측 연출)〉, 〈원주국제따뚜〉 등 대형문화이벤트 수십 편 연출

현) 서울오페라앙상블 대표 및 예술감독
　　 한국오페라70주년기념사업회 추진위원장

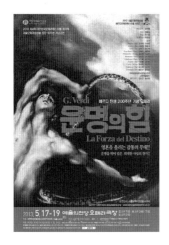

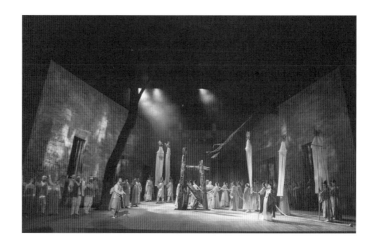

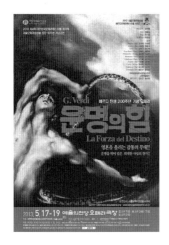

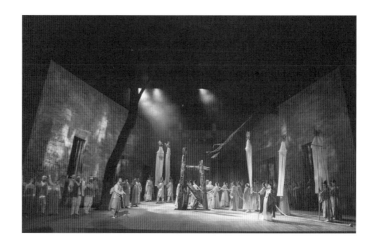

서울오페라앙상블 공연기록

	날짜	장소	제목	작곡	지휘	연출	무대미술
1	2008.6.27~29	예술의전당 토월극장	리골레토	G.Verdi	김홍식	장수동	이학순
출연 : 장철, 강기우, 양기영, 김수연, 강혜정, 김경여, 김현동, 김요한, 심기복, 황경희, 김정화, 배지연, 장철유, 남궁민영, 차성일, 김수찬, 신재훈, 이정환, 양재영, 채신영, 지선옥, 장소영, 이욱철, 홍세희, 김기태, 이종섭							
2	2008.7.17~20	국립극장 달오름극장	모차르트와 살리에리	N.A.R.Korsakov	정성수	장수동	
출연 : 차문수, 장철, 사쿠라이 유키호, 정혜주, 장시온							
3	2008.7.17~20	국립극장 달오름극장	음악이 먼저?! 말이 먼저!?	A.Salieri	정성수	장수동	
출연 : 강종영, 김태성, 이규석, 김지단, 우정선, 신소라, 조경애, 김태영, 사쿠라이 유키호, 정혜주, 장시온							
4	2008.7.17~20	국립극장 달오름극장	극장지배인	W.A.Mozart	정성수	장수동	
출연 : 장신권, 신재호, 박선휘, 석현수, 이윤숙, 정윤주, 류창완, 사쿠라이 유키호, 정혜주, 장시온							
5	2008.12.12~14	고양아람누리 아람극장	모세	G.Rossini	김홍식	장수동	박경
출연 : 김요한, 남완, 김수정, 오미선, 김주연, 이찬구, 김경, 황경희, 조미경, 김신영, 박찬우, 김호성, 이진수, 성혜진, 양선아, 심기복, 백광호							
6	2009.5.22	예술의전당 콘서트홀	모세	G.Rossini	김홍식	장수동	박경
출연 : 김요한, 오미선, 이찬구, 조미경, 김신영, 김호성, 성혜진, 심기복, 백광호							
7	2009.6.25~26	부암아트홀	수잔나의 비밀	W.Ferrari		장수동	
출연 : 성혜진, 김호성, 이정아							
8	2009.6.25~26	부암아트홀	커피칸타타	J.S.Bach		장수동	
출연 : 권성순, 성궁융, 장신권, 이정아							
9	2009.7.4~8	국립극장 달오름극장	사랑의 변주곡II 보석과 여인	박영근	조대명	장수동	박경
출연 : 김태현, 김경여, 배기남, 김은경, 오리나, 김희숙, 이승연							
10	2009.7.4~8	국립극장 달오름극장	사랑의 변주곡 I 둘이서 한발로	김경중	조대명	장수동	박경
출연 : 박선휘, 박상영, 강기우, 박경민, 장신권, 김형철,							
11	2009.8.28~29	부암아트홀	모차르트와 살리에리	R.Korsakow		장수동	
출연 : 차문수, 장철							
12	2009.8.28~29	부암아트홀	극장지배인	W.A.Mozart		장수동	
출연 : 장신권, 신재호, 박선휘, 석현수, 이윤숙, 정윤주, 유창완							
13	2009.10.27~8	부암아트홀	핸드폰	J.C.Menotti		장수동	
출연 : 이정연, 이정환							
14	2009.10.27~8	부암아트홀	목소리	F.Poulnc		장수동	
출연 : 김주연, 안수희							
15	2009.12.18~19	부암아트홀	돈 조반니	W.A.Mozart		장수동	
출연 : 장철, 장철유, 이승은, 박소현, 서득남, 양태갑, 심기복, 장신권							

서울오페라앙상블 공연기록

	날짜	장소	제목	작곡	지휘	연출	무대미술
16	2010.3.4–7	국립극장 달오름극장	**오르페오와 에우리디체**	C.W.Gluck	정금련	장수동	이학순, 박소영
	출연 : 김란희, 정수연, 서은진, 이효진, 정꽃님, 김주연, 장신권, 오리나, 장은혜, 우수현, 이진영						
17	2010.3.12–14	마포아트센터 플레이 맥	**수잔나의 비밀**	W.Ferrari		장수동	
	출연 : 성혜진, 박성희, 김호성, 김지단						
18	2010.3.12–14	마포아트센터 플레이 맥	**핸드폰**	G.C.Menotti		장수동	
	출연 : 고선애, 이정연, 변우식, 이정환						
19	2010.5.7–9	마포아트센터 플레이 맥	**오르페오와 에우리디체**	C.W.Gluck	정금련	장수동	이학순, 박소영
	출연 : 김란희, 서은진, 이효진, 정꽃님, 김주연, 장신권						
20	2010.6.25–28	예술의전당 오페라극장	**라 트라비아타**	G.Verdi	Georgi Dimitrov	장수동	박영민
	출연 : Natalia Voronkina, 김수정, 양기영, 정꽃님, 이찬구, 박현재, 하만택, Grigory Osipov, 남완, 장철, 김혜실, 김남예, 최정숙, 박찬우, 오동훈, 장재영, 김지단, 김호성, 장철유, 정형진, 심기복, 강상민, 최안나, 이윤정						
21	2010.11.12	중국 북경 중산음악당	**리골레토**	G.Verdi	양진모	장수동	이학순
	출연 : 장철, 김수정, 이찬구, 남완, 김정화, 장철유, 장신권, 박경, 김지단, 손선욱, 송세희						
22	2010.12.18–19	부암아트홀	**라 보엠**	G.Puccini		장수동	
	출연 : 구은경, 강훈, 박성희, 김지단, 김재섭, 이진수, 장철유						
23	2011.3.24–27	세종문화회관M씨어터	**메디엄**	G.C.Menotti	양진모	장수동	이태원
	출연 : 최정숙, 김소영, 김주연, 유화정, 박근애, 김은미, 김지단, 민태경, 신민정						
24	2011.3.24–27	세종문화회관M씨어터	**노처녀와 도둑**	G.C.Menotti	양진모	장수동	이태원
	출연 : 추희명, 김정미, 이효진, 박미영, 장철, 왕광열, 이순화, 서민향						
25	2011.4.15–16	노원문화예술회관 대공연장	**라 보엠**	G.Puccini		장수동	이학순
	출연 : 정꽃님, 신승아, 류정필, 강훈, 이영숙, 이정연, 김지단, 양진원, 이진수						
26	2011.5.27–29	마포아트센터 아트홀 맥	**세빌리아의 이발사**	G.Rossini	양진모	장수동	박영민
	출연 : 김선정, 이윤경, 이규석, 박정섭, 전병호, 강동명, 성승민, 김태성, 박준혁, 전준한, 도희선, 김남예, 김정규, 정호용, 정근화						
27	2011.9.2–3	길림성 장춘 국립동방대극원	**춘향전**	장일남	최흥기	장수동	이학순
	출연 : 정꽃님, 이승묵, 장철, 박미영, 김요한, 김혜실, 김호성, 유상윤, 박용규, 김남구, 윤영중						
28	2011.12.1–2	마포아트센터 아트홀 맥	**어느 병사의 이야기**	I.Stravinsky	양진모	장수동	이태원
	출연 : 안겸, 장철 외						
29	2011.12.16–17	용인시여성회관 큰어울마당	**라 보엠**	G.Puccini	양진모	장수동	
	출연 : 신승아, 남혜원, 엄성화, 류정필, 이효진, 이영숙, 장철, 김지단, 양진원, 이진수						
30	2012.3.23–25	마포아트센터 아트홀 맥	**돈 조반니**	W.A.Mozart	김현수	장수동	이희순
	출연 : 장 철, 김지단, 정꽃님, 김은미, 박지영, 채윤지, 정혜욱, 이정연, 정혜욱, 이정연, 정철유, 안희도, 장신권, 김정훈, 김태성, 양태갑, 이진수, 허 철						

서울오페라앙상블 공연기록

	날짜	장소	제목	작곡	지휘	연출	무대미술
31	2012.10.12	항주예술대학음악청	**춘향전**	장일남	양진모	장수동	이학순
	출연 : 이효진, 이승묵, 장철, 김은미, 김태성, 최정숙, 방종한, 유상유느 박용규, 김남구						
32	2012.11.10-11	국립극장 달오름극장	**오페라갈라**				
33	2013.2.1-2	세종문화회관 체임버홀	**베르디탄생 200주년 기념콘서트**				
34	2013.2.15-16	마포아트센터 아트홀 맥	**백범 김구**	이동훈	양진모	장수동	
	출연 : 강기우, 박정섭, 장신권, 김경여, 윤병길, 김혜실, 정병화, 이정수, 신승아						
35	2013.2.27-28	충무아트홀 중극장 블랙	**라 보엠**	G.Puccini	최세훈	장수동	
	출연 : 신승아, 정꽃님, 강훈, 김경여, 박상영, 김은미, 박정섭, 양진원, 이진수, 장철유						
36	2013.3.28-31	마포아트센터 아트홀 맥	**섬진강나루**	B.Britten	구모영	김어진	손혜진
	출연 : 이효진, 장철, 박창석, 이예진, 유지연						
37	2013.5.17-19	예술의전당 오페라극장	**운명의 힘**	G.Verdi	장윤성	최지형	오윤균
	출연 : 이화영, 조경화, 이정원, 한윤석, 강형규, 최진학, 임철민, 박준혁, 김선정, 최승현, 성승민, 심기복, 윤성우, 이준봉, 김현민, 원경란, 박선정, 임정혁, 정준고, 홍현준						
38	2014.4.16-20	세종문화회관 M씨어터	**서울 *라 보엠**	G.Puccini	양진모	장수동	손혜진
	출연 : 이효진, 김주연, 구은경, 장신권, 양인준, 김주완, 박상영, 김은미, 임금희, 김재섭, 김지단, 송형빈, 이진수, 박종선, 안희도, 임봉석, 나의석, 장철유, 김준빈						
39	2014.9.4-6	충무아트홀 중극장 블랙	**오르페오와 에우리디체**	C.W.Gluck	정금련	장수동	윤호섭
	출연 : 김정미, 김보혜, 정미영, 이효진, 박지영, 김은미, 장신권, 윤지현						
40	2014.10.18	춘천문예회관 대극장	**돈 조반니**	W.A.Mozart	양진모	장수동	
	출연 : 장철, 정꽃님, 김은미, 이정연, 장철유, 장신권, 김태성, 심기복						
41	2015.2.14-15	국립극장 해오름극장	**운영**	이근형	김덕기	장수동	오윤균
	출연 : 김순영, 김지현, 이승묵, 양인준, 강기우, 장철, 김재섭, 박준혁, 이종은, 이미란, 김주희, 성재원, 송현정, 엄주천, 정대호, 염성호, 유영은						
42	2015.5.22-24	예술의전당 오페라극장	**모세**	G.Rossini	김홍식	장수동	오윤균
	출연 : 김요한, 남완, 김영복, 김인혜, 김주연, 오희진, 강신모, 강동면, 석승권, 장철, 박경준, 장영근, 이효진, 이종은, 김은미, 김난희, 최정숙, 이미란, 김신영, 장신권, 박찬우, 심기복, 김의진, 박용규, 염성호						
43	2015.6.26-28	국립극장 달오름극장	**오르페오와 에우리디체**	C.W.Gluck	정금련	장수동	윤호섭
	출연 : 김정미, 김보혜, 이효진, 박상영, 최정윤, 장신권, 김호정, 이지혜						
44	2015.7.12-13	밀라노 팔라치나리베르티홀	**오르페오와 에우리디체**	C.W.Gluck	정금련	장수동	
	출연 : 김정미, 이효진, 장신권, 구수영						
45	2015.11.12-15	세종문화회관 M씨어터	**돈 조반니**	W.A.Mozart	정금련	장수동	오윤균
	출연 : 장철, 조현일, 이규원, 김태성, 장철유, 이철훈, 정꽃님, 김은미, 김나정, 이효진, 박지영, 정희경, 장신권, 차문수, 임성규, 장은진, 이정연, 신민원, 조병수, 최정훈, 한정현, 심기복, 김재찬, 박상진						

서울오페라앙상블 공연기록

	날짜	장소	제목	작곡	지휘	연출	무대미술
46	2016.9.9-10	구로아트밸리 예술극장	**라 트라비아타**	G.Verdi	양진모	장수동	박영민
	출연 : 오미선, 박기천, 장철, 김순희, 장철유, 이준석, 박종선, 이우진, 채민아, 김솔민, 우왕섭						
47	2016.12.9-10	구로아트밸리 예술극장	**베르테르**	J.Massenet	정나라	장수동	김가은
	출연 : 석승권, 정제윤, 김순희, 변지현, 김민석, 김덕용, 신모란, 김지영, 박종선, 서승환, 구교현						
48	2017.3.31-4.1	구로아트밸리 예술극장	**라 보엠**	G.Puccini		장수동	
	출연 : 정꽃님, 신승아, 배은환, 노경범, 김재섭, 임희성, 김은미, 박상영, 심기복, 임봉석, 장철유						
49	2017.5.6-7	국립극장 해오름극장	**붉은 자화상**	고태암	구모영	장수동	오윤균
	출연 : 장철, 장성일, 박하나, 이효진, 이대형, 최재도, 엄성화, 김주완, 최정숙, 이미란, 이종은, 위정민, 장철유, 구교현, 손예지, 김성주, 김종형						
50	2017.10.27-28	구로아트밸리 예술극장	**나비의 꿈**	나실인	나실인	장수동	오윤균
	출연 : 장철, 윤성희, 유태근, 최정훈, 변지현, 김덕용, 임동일						

세종오페라단 (1996년 창단)

소개

세종오페라단은 창작과 초연오페라의 무대 활성화와 공연문화의 질적 향상을 도모하기 위해 1996년에 창단되어 소극장 오페라 축제가 발족한 1999년부터 현재에 이르기까지 소극장 오페라 페스티벌에 참가하며 소극장 오페라의 발전을 위해 노력해왔다.

우리에게 많은 사랑을 받고 있는 오페라는 음악과 연극과 무대가 만나 어우러지는 종합예술로서 클래식 공연문화의 중심으로 자리를 잡았다.

이러한 오페라의 대중화와 한국 문화를 세계에 알리는 초석이 되기 위해, 단원들이 훌륭한 예술작품을 정성껏 준비하여 꾸준히 소개하고 있다.

앞으로 사단법인으로의 변화를 모색함과 동시에 소극장에 국한되지 않는 다양한 무대로 관객을 찾아가도록 노력하겠다.

대표 김정수

서울대학교 음악대학 성악과 졸업
이탈리아 리치니오 레피체 국립음악원 만점졸업
심포니아 국제콩쿨 1위.
발레리아 마르티니 국제콩쿨 2위 등 다수 국제콩쿨 입상
오페라 〈라 트라비아타〉, 〈카발레리아 루스티카나〉 등
다수의 오페라 주역 출연

현) 심양사범대학교 음악원 교수
　　세종오페라단 단장

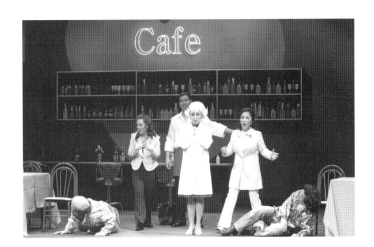

세종오페라단 공연기록

	날짜	장소	제목	작곡	지휘	연출	무대미술
1	2009.7.11–15	국립극장 달오름극장	**사랑의 묘약 1977**	G.Donizetti	정금련	정선영	
	출연 : 강성구, 이옥우, 박미영, 남지은, 박영욱, 오동국, 이정재, 박상욱, 차현진, 배보람						
2	2011.3.24–27	세종 M씨어터	**노처녀와 도둑**	G.C.Menotti	양진모	장수동	이태원
	출연 : 추희명, 김정미, 이효진, 박미영, 장철, 왕광열, 이순화, 서민향						
3	2012.3.29–4.1	국립극장 달오름극장	**사랑의 묘약**	G.Donizetti	서은석	김건우	
	출연 : 강신모, 신재호, 김경아, 박상영, 오동국, 최강지, 이정근, 이정재, 박만유, 이지은						
4	2017.9.8–10	나루아트센터 대공연장	**피가로의 결혼**	W.A.Mozart	장은혜	김동일	
	출연 : 이정재, 곽상훈, 박미영, 김지영, 김지단, 최병혁, 신승아, 정성미, 김순희, 김보혜, 이덕기, 이애름, 김정수, 위정민, 정희령, 김수현						

솔오페라단 (2005년 창단)

소개

2005년 창단한 솔오페라단은 젊은 감각과 높은 완성도의 오페라를 잇달아 발표하며, 대한민국 오페라의 새로운 패러다임을 열어가고 있는 대한민국 대표 오페라단이다. 창단 오페라 〈라 트라비아타〉를 시작으로 해마다 〈아이다〉, 〈리골레토〉, 〈카르멘〉, 〈라 보엠〉, 〈두란도트〉, 〈춘향아, 춘향아〉, 〈라 트라비아타〉, 〈나부코〉, 〈사랑의 묘약〉, 〈토스카〉, 〈일 트리티코〉, 〈일 트로바토레〉, 〈카발레리아 루스티카나〉, 〈팔리아치〉 등 대형 작품들을 탁월한 기획력과 파워풀한 섭외능력, 그리고 빈틈없는 마케팅 플랜으로 예술성과 상업성 모두 갖추며, 기업과 소비자 그리고 연주자와 관객을 모두 만족시키는 성공적인 공연을 했다.

더 나아가 솔오페라단은 오페라의 본고장 유럽 진출을 위해 우리의 고전 〈춘향전〉을 현대적 감각으로 새롭게 재해석한 오페라 〈춘향아 춘향아〉를 이탈리아 제노바 두칼레궁, 영국 런던 문화원, 아풀리애 페스티벌 등 유럽 무대에서 공연하여 관객 전원의 기립박수를 받으며 열광적인 환호를 받기도 했다. 2016년에는 세르비아의 베오그라드국립극장에서 오페라갈라콘서트를 하여 서유럽뿐 아니라 동유럽국가에서도 솔오페라단의 격조 높은 무대를 선보여 호평을 받았다. 또 세계 3대 오페라 페스티벌인 토레델라고 푸치니 페스티벌에 초청으로 한국 창작 오페라 〈선덕여왕〉을 공연하여 관객들의 뜨거운 박수와 언론에 소개되며 우리의 창작오페라의 가능성과 한국의 미를 세계 오페라 관객들에게 알리기도 했다.

또한 솔오페라단은 이탈리아의 바리 페트루젤리국립극장, 모데나시립극장, 포짜 시립극장, 볼로냐 코무날레극장, 파르마 왕립극장, 베네치아 라 페니체국립극장, 또레 델 라고 푸치니페스티벌 그리고 로마오페라극장 등 유럽의 유수한 역사와 전통을 자랑하는 세계적인 극장들과의 오페라 공동제작 사업을 통하여 우리의 우수한 예술가들을 세계무대에 소개하고 한국과 이탈리아의 문화교류의 진정한 전령사로서 한국 오페라의 위상을 높이기 위해 앞장서고 있다.

솔오페라단은 대중과 함께 호흡하는 클래식으로 탈바꿈하기 위해 끊임없이 노력하는 대한민국 문화계를 선도해나가는 전문 오페라단이다. 대한민국 오페라의 선두에서, 이제 그 아름다운 사명감과 즐거움을 껴안고 서두르지도 멈추지도 않으며 그저 묵묵히 제 길을 가는 솔오페라단이 될 것을 약속한다.

대표 이소영

부산대학교 음악과 학사 졸업
이탈리아 베로나 국립음악원 피아노과 석사 졸업
이탈리아 베로나 국립음악원 성악과 석사 졸업
베로나국립음악원 음악과 조교과정 이수
이탈리아 베르첼리 G.B.Viotti 아카데미 성악과 수료
이탈리아 파엔짜 아카데미 성악과 수료
이탈리아 Gianni Mastino Opera Singing 국제코스 음악코치 수료
이탈리아 파도바 마리안 미카 피아노아카데미 수료
이탈리아 Gianni Mastino Opera Singing 국제코스 오페라 음악코치역임
부산대학 음악과, 부산여자 대학교, 부산 카톨릭 대학교 음악교육원 외래교수
제1회 대한민국오페라대상 대상없는 금상 수상
제2회 대한민국오페라대상 해외합작부문상 수상
신한국인 대상 수상
제2회 예술의전당 예술대상에서 오페라 부문 최우수상 수상
제3회 예술의전당 예술대상에서 공연분야 최다 관객상 수상
제18회 한국메세나대회 Arts&Business상 수상
2017 대한민국 음악대상 오페라 해외부문 대상 수상
한국합창조직위원회 상임이사
전) 대한민국오페라단연합회 부이사장
 KBS 전국 시청자네트워크 사무총장

현) 대한민국오페라페스티벌 조직위원
 대한민국오페라단연합회 수석 부이사장
 솔오페라단 단장

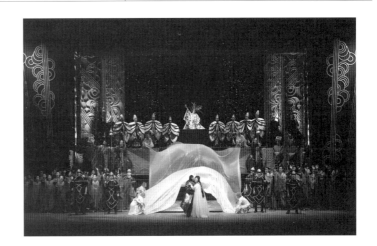

솔오페라단 공연기록

	날짜	장소	제목	작곡	지휘	연출	무대미술
1	2008.3.1	예술의전당 콘서트홀	**카르멘**	G.Bizet	Ottavio Marino	방정욱	이설희, 이상수
	출연 : 김현주, 강무림, 김경희, 고성현, 한소이, 옥혜나, 박승우, 한정현, 김지훈, 공형욱						
2	2008.9.3~7	부산문화회관 대공연장	**아이다**	G.Verdi	Ottavio Marino	Cario Antonio de Lucia	
	출연 : oxana Briban, Lrina Krikunova, 배수진, Piero Giuliacci, 이정원, 김지호, Katja Lytting, Larissa Demidova, 박소연, 고성현, 박대용, 김종화, Andras Palerdi, 안균형, 김태경, 김요한, 문동환, 김정대, 옥혜나, 한송이, 이정환, 김정권						
3	2008.12.12~14	부산문화회관 대극장	**춘향아 춘향아**	현제명	양진모	Antonio de Lucia	백철호
	출연 : 김경희, 김민지, 한예진, 김경희, 김화정, 서민규, 이재욱, 김화정, 한송이, 신아름, 김성경, 김유진, 이정환, 김창돈, 강희영, 양라윤, 성미진, 김현주, 노운병, 류동호, 박대용, 김도형, 이태영, 김기환, 김화수, 박사무엘						
4	2009.3.21	부산문화회관 대극장	**Fun Fun한 콘서트**				
5	2009.5.27	이태리 제노바 두칼레 궁전	**춘향아 춘향아 갈라**				
6	2009.6.5	주영한국 대사관 문화원	**한국의 밤**				
7	2009.7.4	부산문화회관 대극장	**박은주 독창회**				
8	2009.9.11	금정문화회관 대극장	**Fun Fun한 콘서트**				
9	2009.10.15~18	예술의전당 오페라극장	**투란도트**	G.Puccini	Marcello Motadadeli	Antonio De Lucia	나폴리산카를로국립극장 무대팀
	출연 : Cristina Piperno, Paolo Romano, 김세아 ,Nicola Martinucci, Mauricio GrAciani, 이정원, Gemma Gabriella, 김은희, 정병화, Andras Palerdi, Massimiliano Damato, 최종우, Luciano Miotto, 송형빈, Carmine Monaco , Zoltan Kristof Megyesi, Orlando Polidoro, Vincenzo Maria Sarinelli, Orlando Polidoro, 박진근						
10	2009.10.21~22	부산시민회관 대극장	**투란도트**	G.Puccini	Marcello Motadadeli	Antonio De Lucia	나폴리산카를로국립극장 무대팀
	출연 : aolo Romano, Cristina Piperno, 서경숙, Nicola Martinucci, 김지호, Gemma Gabriella, 김은희, 김경희, 김요한, Massimiliano Damato, Andras Palerdi, Carmine Monaco, Zoltan Kristof Megyesi, Orlando Polidoro, Vincenzo Maria Sarinelli, Orlando Polidoro, Vincenzo Maria Sarinelli, Luciano Miotto, Massimigliano Damato						
11	2009.10.30~31	광주문화예술회관	**투란도트**	G.Puccini	Marcello Motadadeli	Antonio De Lucia	
	출연 : Paolo Romano, Maurizio Graziani, 김선희, Massimiliano Damato, Carmine Monaco, Orlando Polidoro, Vincenzo Maria Sarinelli, Vncenzo Maria Sarinelli, Luciano Miotto						
12	2010.1.29	부산문화회관 대극장	**2010 신년 맞이 부산 성악가 페스티벌**				
13	2010.6.11~12	해운대 백사장 야외 특설 무대	**아이다**	G.Verdi	Paolo Tarichiotti	이의주	임일진
	출연 : Monia Massetti, 서경숙, Mario Malagnini, 김지호, 성미진, 강희영, 고성현, Carmine Monaco, Franco de Grandis, 유형광, Michele Bianchini, 박상진, 이주희, Vincenzo Sarinelli						

솔오페라단 공연기록

	날짜	장소	제목	작곡	지휘	연출	무대미술
14	2010.6.16.~19	예술의전당 오페라극장	**아이다**	G.Verdi	Paolo Tarichiotti	이의주	임일진
	출연 : Monia Massetti, 김향란, Mario Malagnini, 이정원, Laura Briolli, 강희영, 고성현, Carmine Monaco, Franco de Grandis, 김대엽, Michele Bianchini, 이진수, 김유진, 최우영, 신승아, Vincenzo Sarinelli						
15	2010.12.5	부산문화회관 대극장	**옴베르토 죠르다노 앙상블 초청연주회**				
16	2010.12.17- 2011.1.18	부산, 경남 지역 6개 극장 (금정문화회관, 영도문화예술회관, 동래문화회관, 울산현대예술회관, 동래문화회관, 울산현대예술회관, 을숙도문화회관, 부산 롯데아트홀)	**아이다**	G.Verdi	Alfonso Saura Llacer	김정숙	임일진
	출연 : Marta Brivio, 김유진, 윤지영, 손승민, Patrizia Scivoletto, 성미진, 이태영, 이기백, 김일석, 조요한, 이주희, 김종하, 하정익						
17	2011.4.29	부산문화회관 대극장	**토스카**	G.Puccini	Gianna Fratta	이회수	남기혁
	출연 : 김유섬, Leonardo Gramegna, 박대용, 이준영, 손철호, 이준영						
18	2011.10.25~26	광안리해변 야외특설무대	**투란도트**	G.Puccini	Gianna Fratta	방정욱	
	출연 : Cristina Piperno, Francesco Anile, 김유섬, 김유진, 권영기, Carmine Monaco, Orlando Polidoro, Luigi Paulucci, 조동훈, 이철훈						
19	2011.11.25~27	예술의전당 오페라하우스	**나비부인**	G.Puccini	Gianna Fratta	Daniele Abbado	Graziano Gregori
	출연 : Jasmina Trumbetas, Nunzia Santodeirocco, 김유섬, Francesco Anile, Fabio Andreotti, Patrizia Scivoletto, Paolo Coni, 최종우, Orlando Polidoro, 박준혁, 김경훈, 김대수, 김건우, 김현민, 윤기훈, 이지현, 박충경						
20	2012.2.27	부산문화회관 대극장	**부산 성악가 페스티벌**				
21	2012.6.8~9	벡스코 오디토리움	**라 트라비아타**	G.Verdi	Gianna Fratta	Boris Stetka	남기혁
	출연 : Daniela Bruera , 김유진, Cataldo Caputo, Luciano Mioto, 조현수, Patrizia Scivoletto, Dario di Vietri, 윤풍원, Francesco Solinas, Giovanni Tarasconi, 양라윤, 김진훈, 김지원						
22	2012.11.14~15	예술의전당 오페라극장	**라 트라비아타**	G.Verdi	Gianna Fratta	안주은	남기혁
	출연 : Danirla Bruera, Cataldo Caputo, Paolo Coni, Patrizia Scivoletto, 백인태, 박정섭, 윤기훈, 김현민, 공지영, 이현호						
23	2012.12.20~22	세종문화회관 M씨어터	**산타클로스의 재판**	R.molinelli	김봉미	안주은	남기혁
	출연 : 이승은, 윤지영, 박정섭, 윤기훈, 이세진, 김유진, 윤선영						
24	2012.12.14~15	부산 영화의전당 하늘연극장	**산타클로스의 재판**	R.molinelli	김봉미	안주은	남기혁
	출연 : 이승은, 윤지영, 박정섭, 윤기훈, 이세진, 김유진, 윤선영						
25	2013.4.12	부산문화회관 대극장	**VIVA VIVA VERDI**				
26	2013.6.29	통영시민문화회관 대극장	**라 트라비아타**	G.Verdi	박지운	안주은	남기혁
	출연 : 신승아, 김경여, twhgustn, 성미진, 이승우, 이태영, 조동훈, 김일석, 강은지, 김진훈						

솔오페라단 공연기록

	날짜	장소	제목	작곡	지휘	연출	무대미술
27	2013.11.8~10	부산문화회관 대극장	**나부코**	G.Verdi	Aldo Sisillo	Giandomenico Vaccari	Davide Gillioli
	출연 : Paolo Coni, 박대용, Eva Golemi, Angela Nicoli, 김유섬, Christian Faravelli, 유형광, Leonardo Gramegna, 김지호, Michela Nardella, 노이룸, 박상희, Fabio La Mattina, 조동훈, 김정대, 박상진, 이주희						
28	2013.11.15~16	예술의전당 오페라극장	**나부코**	G.Verdi	Aldo Sisillo	Giandomenico Vaccari	Davide Gillioli
	출연 : Palol Coni, 최종우, Eva Golemi, Angela Nicoli, 이승은,.Christian Faravelli, 유형광, Leonardo Gramegna, 김지호, Michela Nardella, 박혜진, Fabio La Mattina, 김현민, 신문영, 임은송						
29	2014.4.3~5	예술의전당 오페라극장	**사랑의 묘약**	G.Donizetti	Giancarlo De Lorenzo	Antonio Petris	Paolo Panizza
	출연 : Daniela Bruera, 김희정, Cataldo Caputo, 전병호, Carmine Monaco, Matteo D'apolito, Michela Della Vista						
30	2014.7.24~25	포짜 산타 키아라 오디토리움	**춘향아 춘향아 갈라오페라**				
31	2014.8.22.~23	세종문화회관 대극장	**토스카**	G.Puccini	Dejan Savic	Giandomenico Vaccari	Paolo Tommasi
	출연 : Luisella de Pietro, 한예진, Leonardo Gramegna, 김지호, Elia Fabbian, 박대용, Stefano Rinaldi Miliani, Matteo D' apolito, Nunzio Fazzini						
32	2014.12.5~7	부산문화회관 대극장	**토스카**	G.Puccini	Dejan Savic	Giandomenico Vaccari	Paolo Tommasi
	출연 : Luisella de Pietro, 김유섬, Leonardo Gramegna, 김지호, Elia Fabbian, 박대용, Stefano Rinaldi Miliani, Matteo D' apolito, Nunzio Fazzini						
33	2015.5.28	부산 영화의 전당 야외극장 BIFF Theatre	**부산 야외오페라페스티벌 마리아 굴레기나 그랜드 오프닝 콘서트**				
34	2015.5.29~31	부산 영화의전당 야외극장 BIFF Theatre	**아이다**	G.Verdi	Fabio Mastrangelo	Franco Zeffirelli	Franco Zeffirelli
	출연 : Maria Guleghina, 김유섬, Rubens Pelizzari, 김지호, Laura Brioli, Elia Fabbian, 박대용, Stefano Rinaldi Miliani, Matteo D'apolito, Tina D'Alessandro, Sunia Soco Loga						
35	2015.11.6~8	부산문화회관 중극장	**세빌리아의 이발사**	G.Rossini	박지운	Giandomenico Vaccari	남기혁
	출연 : Daniela Bruera, 박현정, Blagoj Nacoski, Michele Govi, 윤오건, Matteo D'apolito, 김정대, 이철훈, 조용훈, 이상은						
36	2015.11.26	예술의전당 콘서트홀	**베를린 필 앙상블 내한공연**				
37	2016.4.2	부산문화회관 대극장	**3테너 콘서트**				
38	2016.4.8~10	예술의전당 오페라극장	**투란도트**	G.Puccini	박지운	Angelo Bertini	Angelo Bertini
	출연 : Giovanna Casolla, 이승은, Rubens Pellzzari, 신동원, Valeria Sepe, Eila Todisco, 손동철, Paolo Antognetti, Cataldo Caputo						
39	2016.4.15~16	김해 문화의전당 마루홀	**투란도트**	G.Puccini	박지운	Angelo Bertini	Angelo Bertini
	출연 : Giovanna Casolla, 이승은, Rubens Pellzzari, 김지호, 김신혜, Eila Todisco, 손동철, Paolo Antognetti, Cataldo Caputo						
40	2016.6.24	베오그라드 국립극장	**음악이라는 이름으로**				

솔오페라단 공연기록

	날짜	장소	제목	작곡	지휘	연출	무대미술
41	2016.11.25~27 12.34	예술의전당 오페라극장, 부산문화회관대극장	**일 트로바토레**	G.Verdi	Gianluca Martinenghi	Lorenzo Mariani	William Orlandi
	출연 : Fiorenza Cedolins, Ilona Mataradze, 김유섬, Sofia Janelidze, 박소연, Diego Cavazzin, 김지호, 장진규, Elia Fabbian, 손동철, 박대용, Gianluca Breda, 김신혜, 박미경, 조윤정, 노이룸, 이우진, 최원갑, 강은태						
42	2017.5.26~28	예술의전당 오페라극장	**카발레리아 루스티카나 & 팔리아치**	P.Mascagni	Dejan Savic, 박지운	Giandomenico Vaccari	Salvo Tropea
	출연 : Fiorenza Cedolins, 김은희, Mikheil Sheshaberidze, 신동원, Antonella Colaianni, Italo Proferisce, 오동규, Helen Lepalaan, Valeria Sepe, 한예진, Mikheil Sheshaberidze, 신동원, 고성현, Italo Proferisce, 나현규, 나의석, 정제윤, 유신희						
43	2017.5.19~20	김해문화의전당 마루홀	**카발레리아 루스티카나 & 팔리아치**	P.Mascagni	박지운	Giandomenico Vaccari	Salvo Tropea
	출연 : 김은희, 박상희, Mikheil Sheshaberidze, 박혜연, Italo Proferisce, 나현규, 박소연, Valeria Sepe, 박현정, Mikheil Sheshaberidze, 김지호, 박대용, Italo Proferisce, 나의석, 장지현						
44	2017.8.13.	또레델라고 푸치니 페스티벌 야외극장	**Gala Opera Queen Sun-duhk**				
45	2017.6.1~7.13	수유초등학교 외 23개 학교	**사랑의 묘약**	G.Donizetti		최이순	김이순
	출연 : 김의지, 이현주, 김재일, 정제윤, 김은곤, 손동철, 이세영, 김경천						
46	2017.12.4	예술의전당 콘서트홀	**월드 오페라 스타즈 그랜드 콘서트**				
47	2017.12.5	부산문화회관 대극장	**라 보엠 인 콘서트**	G.Puccini	박지운	노이룸	
	출연 : 김성은, 박은주, 김동원, 한명원, 성승민, Dragoljub Bajic, 이세영						

안양오페라단 (1998년 창단)

소개

안양오페라단은 1998년 〈춘향전〉 창단공연을 가진 이래 지난 20여 년 동안 많은 작품을 올렸다. 안양오페라단은 '감동이 있는 공연'이라는 모토로 아름다운 세상, 풍요로운 삶을 꿈꾸는 모두를 위한 새로운 문화 만들기 비전을 실천하는 단체이며 지금까지 관객과 함께 호흡하고 있다. 언제나 예술성을 최고의 가치로 오페라의 보편화와 대중화를 통해 관객과 함께 명품 오페라 공연을 만들어 간다. 또한 시민들과 함께 클래식 문화 소통에 앞장서 나간다. 그동안 크고 작은 오페라 공연과 100여 회의 공연을 통해 많은 음악팬을 확보하고 있다.

안양오페라단은 정기공연 이외에도 가곡과 오페라의 밤, 찾아가는 음악회 등 지역민과 함께 하는 오페라단으로 여러 가지 어려움을 딛고 오직 음악 하나로 굳건히 섬으로써 안양을 대표하는 문화상품을 만들어 내고 있다.

2014년 〈맛있는 오페라이야기〉를 시작으로 시민들과 소통하는 공연을 하였고 2015년부터 이탈리아 아스콜리, 로마 도시등지에 국제교류음악회를 기획하여 한국 오페라를 소개하고 있다.

2017년 안양아트센터에서 오페라 〈사랑의 묘약〉과 한국 창작오페라 〈봄봄〉 공연을 하여 큰 호응을 얻었다. 또한 우리 지역민과 함께하고자 문화소외계층을 대상으로 '찾아가는 음악회' 및 '청소년과 함께하는 음악회' 등 행복이 움트는 소리 프로젝트를 모티브로 운영하며 지역 문화발전에 크게 이바지 했다.

2017년 11월, 블랙코믹 오페라인 〈버섯피자〉를 공연함으로 지역민들과 음악애호가들에게 극찬을 받았다. 안양오페라단은 오페라공연, 음악회뿐 아니라 지역문화 발전에 앞장서고 있다.

대표 송정아

안양대학교 예술대학 성악과 졸업
이탈리아 토레프란카 국립음악원 졸업
이탈리아 페스카라고등음악원 오페라과 졸업
이탈리아 살렌시아나 로마 국립대학 무대연기과 졸업
이탈리아 스폰티니 공립음악원 박사수료
이탈리아 아레나 국제음악아카데미 졸업
이탈리아 A.I.D.M. 국제음악아카데미 졸업
마리오 란자 국제성악콩쿨 우승
이탈리아 바를렛타 국제성악콩쿨 우승
엔리코 카루소 국제성악콩쿨 우승
오페라 〈춘희〉, 〈리골레토〉, 〈라 보엠〉, 〈사랑의 묘약〉, 〈피가로의 결혼〉, 〈세빌리아의 이발사〉, 〈마술피리〉, 〈돈 조반니〉 등 주역
오라토리오 메시아 전곡, 베토벤 합창, 미사 등 독창자

현) 안양오페라단 대표

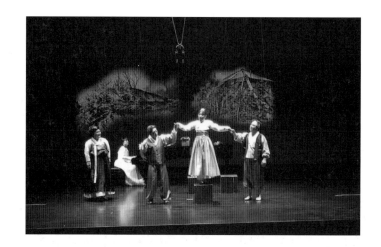

안양오페라단 공연기록

	날짜	장소	제목	작곡	지휘	연출	무대미술
1	2017.4.15	안양아트센터	**봄봄, 사랑의 묘약**	이건용, G.Donizetti		최이순	
	출연 : 송정아, 강전욱, 박무성, 김세환, 안병길, 박혜연, 손민호, 박은정						
2	2017.11.11	안양아트센터	**버섯피자**			임재청	
	출연 : 오동국, 김효석, 송정아, 송선아, 김미소, 손민호, 권희준						

영남오페라단 (1984년 창단)

 영남오페라단

소개

영남오페라단은 1984년 김금환 교수(영남대학교 음악대학 학장 역임, 테너)가 창단하여 오페라의 불모지였던 대구에 오페라의 초석을 놓았으며 오늘날 대구오페라의 발전이 있기까지 크게 기여했다.

1994년 2대 단장 김귀자 취임교수(경북대학교 예술대학 학장 역임, 소프라노) 취임 후, 한국오페라의 발전과 청중에게 참신하고 수준높은 오페라를 제공하기 위해 한국초연, 대구초연 뿐 아니라, 유명오페라를 번갈아 공연하며 오페라의 대중화에 앞장서고 있다.

1995년 오페라단 한국 최초로 요한 슈트라우스의 〈박쥐〉(로버트 헤르츨 연출, 시몬 까발라 지휘)를 대구, 서울, 포항에서 성공적인 공연을 하였고 오토 니콜라이의 〈윈저의 명랑한 아낙네들〉, 요한 슈트라우스의 〈집시남작〉, 장일남의 〈녹두장군〉을 초연했으며, 특히 〈녹두장군〉은 호남오페라단과 전국 순회(서울, 대구, 부산, 전주 등)공연으로 동서화합의 장을 열기도 했다.

대구 초연으로 로시니의 〈신데렐라〉(대구, 서울), 베르디의 〈오텔로〉(대구, 포항)를 공연하였으며 〈카르멘〉, 〈토스카〉, 〈라 보엠〉, 〈리골레토〉, 〈춘향전〉 등 많은 공연을 해오며 오페라의 질적 향상과 신진성악가 육성, 그리고 시민들의 삶의 질을 높이기 위해 사명감을 가지고 최선을 다하고 있다.

대한민국오페라대상 금상, 대구국제오페라대상 특별상, 금복문화예술상 등을 수상하였다.

2017년은 창단 33주년 제 35회 정기공연을 했다.

대표 김귀자

대구가톨릭대학교 음악과 및 동대학원 졸업
오스트리아 모짜르테움 국립음악원 Diplom
뉴욕, 빈, 짤쯔브룩 등지에서 국제 아카데미 수료
미국 카네기홀, 독일, 오스트리아 등 국내외
16회의 독창회 개최
오페라 〈토스카〉, 〈나비부인〉, 〈라 보엠〉, 〈사랑의 묘약〉, 〈카발레리아 루스티카나〉, 〈춘향전〉 등 주역 출연
경북대학교 예술대 음악과 교수 및 예술대학장 역임
이탈리아 산타 체칠리아 국립음악원,
오스트리아 모짜르테움 국립 음악원 객원 교수 역임
사)대한민국 오페라단 연합회 이사장
대한민국오페라 페스티벌 조직위원장 역임
대구시문화상, 옥조근정훈장, 금복문화예술상, 한국평론가협회 2005최우수예술인선정, 제1회 오페라공로상, 대구국제오페라축제대상 공로상, 문화체육관광부장관표창 등을 수상

현) 영남오페라 단장
　　경북대학교 명예교수
　　사)대한민국오페라단연합회 고문

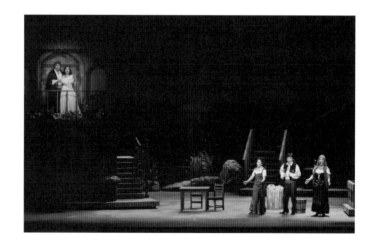

영남오페라단 공연기록

	날짜	장소	제목	작곡	지휘	연출	무대미술
1	2007.11.23~24	대구오페라하우스	**토스카**	G.Puccini	슬라바레디아	유희문	
	출연 : 이수경, 이신애, 김남두, 김홍석, 고성현, 김승철, 임경섭.김건우, 이희돈, 박선용						
2	2008.11.5~7	대구오페라하우스	**신데렐라**	G.Rossini	안드레아 카팔레리	김성경	
	출연 : 김수정, 강연희, 이영규, 이영화, 정우진, 이형민, 김건우, 최대우, 제상철, 조충제, 김은지, 김현미, 김수진, 김보경, 이상규, 윤성우						
3	2009.12.11~12	대구오페라하우스	**나비부인**	G.Puccini	안드레아 카팔레리	김홍승	
	출연 : 신미경, 이수경, 손정희, 이현, 노운병, 김정화, 김혁수, 김성범, 최상무, 추선경						
4	2009.12.18~19	대구학생문화센터	**신데렐라**	G.Rossini	안드레아 카팔레리	김성경	
	출연 : 강연희, 양승엽, 구원모, 최대우, 조충제, 김은지.김수진, 윤성우						
5	2010.10.29~30	대구오페라하우스	**윈저의 명랑한 아낙네들**	O.Nicolai	시몬 까발라	최현묵	
	출연 : 유형광, 이수경, 김정화, 제상철, 구형광, 성정화, 김승희, 이병룡, 서정혁						
6	2011.11.18~19	대구오페라하우스	**집시남작**	J.Strauss II	시몬 까발라	최현묵	
	출연 : 전병호, 이수경, 김정화, 제상철, 마혜선, 윤성우, 최용황, 이수미, 유호제						
7	2012.11.30	대구오페라하우스	**집시남작**	J.Strauss II	시몬 까발라	최현묵	
	출연 : 전병호, 이수경, 김정화, 제상철, 마혜선, 윤성우, 최용황, 이수미, 유호제						
8	2013.9.12,14	대구오페라하우스	**라 보엠**	G.Puccini	마르코 발데리	플라비오 트레비잔	
	출연 : 모니카 콜론나, 마르코 푸르소니, 김승철, 박효강, 임봉석, 윤성우, 김건우						
9	2014.10.24, 25	대구오페라하우스	**윈저의 명랑한 아낙네들**	O.Nicolai	시몬 까발라	최현묵	
	출연 : 유형광, 함석현, 최윤희, 이수경, 김정화, 제상철, 최강지, 김건우, 이정신, 전병호, 이병룡, 서정혁						
10	2015.10.21, 23	대구오페라하우스	**리골레토**	G.Verdi	마르코 발데리	파올로 바이오코	
	출연 : 고성현, 석상근, 파올라 산뚜치, 크리스티안 리치, 박민석, 김정화, 김찬영, 임수경, 유호제, 권성준, 소은경, 서정혁						
11	2017.9.15.	대구오페라하우스	**오페라 하이라이트의 밤**				

예울음악무대 (1994년 창단)

소개

서울시 지정 전문 예술단체로 등록되어 있는 예울음악무대는 1993년 30여 명의 성악가가 모여 순수 성악예술 지킴이의 역할을 담당하고자 발족하여 현재 100여 명의 성악가들이 모여 활동하며 창단 25주년이 된 단체이다.

창단이후 국립오페라단 예술감독 겸 단장을 역임한 한양대학교 박수길 명예교수가 이사장으로 예울음악무대를 이끌어 오고 있으며, 운영위원이 협력하여 예울음악무대의 사업을 기획하며 진행하고 있다.

매년 한국 작곡가들을 중심으로 한국가곡을 재조명하는 '한국가곡의 향기' 음악회, 아카데믹한 '예울 성악앙상블' 음악회 등 정기적인공연으로 순수성악예술을 지켜나가고 있으며 소극장 오페라운동을 창단부터 지금까지 꾸준히 소극장 오페라 보급과 저변 확대에 앞장서고 있다.

그 외에도 Concert Opera 장르를 개척하여 갈라콘서트의 새로운 장을 열고 있으며, 매년 예울성악캠프를 개최하여 후학 양성에도 힘쓰고 있다.

대표 박수길

한양대학교 음악대학 졸업
미국 뉴욕 Mannes 음대 대학원 졸업
(Post Graduate Diploma)
고려대학교 언론대학원 최고위과정 수료(졸업)
한양대학교 음악대학 교수 및 학장 역임
성심여자대학 조교수, 부교수 역임
국립오페라 단장 겸 예술감독 역임
(사)한국소극장오페라연합회 이사장 역임

현) 한양대학교 음악대학 명예교수
 예울음악무대 이사장
 (재)세일음악문화재단 이사
 한국바그너협회 회장

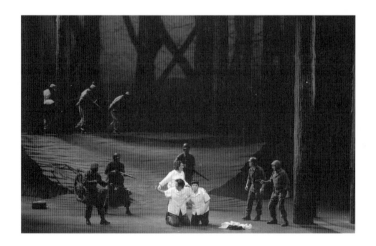

예울음악무대 공연기록

	날짜	장소	제목	작곡	지휘	연출	무대미술
1	2008.7.24~27	국립극장 달오름극장	**결혼**	공석준	양진모	이범로	
	출연 : 정기옥, 김성은, 이익학, 이승묵,윤영덕, 박준혁						
2	2008.10.28	극장용	**콘서트오페라**				
3	2009.3.24~27	성남아트센터 오페라하우스	**내잔이 넘치나이다**	박영근	최승환	이장호	
	출연 : 나승서, 이동현, 박정원, 유미숙, 조창연, 김진섭, 최종우, 강기우,곽진영, 차성호, 오승용, 고한승, 지요한, 지요한, 고태영						
4	2009.7.25~31	국립극장 달오름극장	**사랑의 승리**	F.J.Haydn	양진모	이의주	
	출연 : 김성은, 김문희, 이미향, 노진아, 황윤미, 송수영, 강혜정, 임영신, 이은주, 김홍태, 강신모, 김종호, 박웅, 이효섭, 조효종, 오승용, 이창형, 홍성진, 윤영덕, 민관준, 이연성						
5	2010.10.28	용산문화예술회관	**모차르트 오페라 하이라이트**	W.A.Morzart			
6	2010.11.19~20	국립극장 해오름극장	**돈 카를로**	G.Verdi	이정수	이범로	
	출연 : 이관순, 이동현, 김홍태, 이승묵, 이현정, 김은주, 이미향, 오미선, 김범진, 김승철, 우주호, 강기우, 김요한, 정수연, 김선정, 박선영						
7	2011.8.28	국립극장 해오름극장	**프랑스 오페라 아리아와 중창**				
8	2012.9.20	강릉원주대학교 해람문화관	**5월의 왕 노바우**	A.Herring	양진모	이범로	
	출연 : 김주연, 김소영, 이인학, 신자민, 정병익, 송수영, 송승연, 한민권, 조효종, 최정훈, 조현지, 박진경, 최미정						
9	2012.11.3~4	국립극장 달오름극장	**예울 콘서트오페라 Verisomo Opera Collection**				
10	2013.4.4~7	국립극장 달오름극장	**다래와 달수**	W.A.Morzart	박지운		
	출연 : 정혜욱, 송승연, 이정환, 김호석, 김진섭, 김재찬						
11	2013.4.4~7	국립극장 달오름극장	**오페라연습**	A.Lortzing	박지운		
	출연 : 김재찬, 김진섭, 감남예, 윤경회, 성재원, 윤선경, 송수영, 황윤미, 강신모, 이인학, 김영주, 홍성진, 민관준						
12	2013.10.3	국립극장 해오름극장	**베르디 오페라 앙상블 콜렉션**				
13	2014.11.7~9	세종문화회관 M씨어터	**벨칸토 오페라 아리아 콜렉션**				
14	2014.9.18~20	충무아트홀 블랙	**결혼**	공석준	김정수	이해동, 이범로	
	출연 : 김주연, 박명숙, 이동훈, 차성호, 김진섭, 이창형						
15	2014.9.18~20	충무아트홀 블랙	**김중달의 유언**	G.Puccini	김정수	이해동, 이범로	
	출연 : 김영주, 장성일, 이수진, 송수영, 안수희, 임은주, 신재호, 이효섭, 허진, 박웅철, 이정은, 신모란, 손예훈, 이다은, 최정훈, 서태서가, 민관준, 김홍규, 손현, 선재원, 신홍규, 정병익, 윤영덕, 김종홍, 박수길, 최승태						
16	2015.11.19~22	세종문화회관 M씨어터	**노처녀와 노숙자**	G.C.Menotti	이범로		
	출연 : 최정숙, 임은주, 김난희, 이미선, 신모란, 송혜영, 정혜욱, 이정은, 성재원, 최진학, 장성일, 임희성						
17	2015.11.19~22	세종문화회관 M씨어터	**삼각관계**	G.C.Menotti	이범로		
	출연 : 이현, 윤성희, 김혜미, 박정섭, 한민권, 박병국						
18	2016.9.1~2	세종문화회관 M씨어터	**셰익스피어 서거 400기념 셰익스피어 원작 오페라 콜렉션**				
19	2016.9.5~6	빛고을시민문화관 공연장	**셰익스피어 원작 오페라 콜렉션**				

예원오페라단 (2005년 창단)

소개

예원오페라단은 관객이 함께 느끼고 호흡하며 즐기는 오페라를 만들기 위해 창단 이후 공연을 거듭하면서 예원만의 색깔있는 공연으로 다져가고 있다. 2005년 4월 창단공연 〈피가로의 결혼〉으로 6회의 공연기간 중 관객들 특히 어린 학생들의 재미있었다고 하는 반응과 김천 문화회관 초청공연과 2년 연속 동부중학교 초청공연 등 예원오페라단이 제작한 오페라는 색다른 재미로 관객들과 함께 소통해 왔다.

특히 2010년 4월 15~17일 스페인의 Amigo de la Musica의 초청으로 스페인 아름다운 휴양도시 알리칸테 주변 라 누씨아와 깔페, 무차미엘 극장 등 3개 도시에서 오페라 〈마술피리〉를 공연하여 호평을 받았으며, 크고 작은 하우스콘서트와 야외 콘서트 등 수준 있는 다양한 음악으로 특별히 청소년들과 어려운 이웃, 그리고 장애인을 위해 그들과 함께 꾸미는 희망과 감동이 있는 음악회 등을 계획, 지역 문화예술의 발전과 오페라 관객의 저변 확대를 위해 꾸준히 노력하고 있다.

대표 김혜경

동아대학교 음악과, 대구가톨릭대학교 음악대학원, 이탈리아 Respighi conservatorio, Parma Orfeo Academia 등 졸업.
오페라 〈피가로의 결혼〉, 〈춘향전〉, 〈카발레리아 루스티카나〉, 〈오텔로〉 등 다수 주역.
유럽 미국 러시아등 공연 수백회.

전) 동아대학교, 계명대학교, 경북예술고, 김천예술고 강사

현) 부산예술고등학교
 제주대학교 강사
 예원오페라단 대표

예원오페라단 공연기록

	날짜	장소	제목	작곡	지휘	연출	무대미술
1	2009.10.18–19	대구시민회관 대강당	**마술피리**	W.A.Mozart	Alfonso Saura Llacer	Jan Gebauer	
	출연 : 유소영, 이찬구, Wolfgang Rasch, 박미연, 윤영탁, 이혜강, 권순동, 임형탁, 추영경, 홍선자, 변미숙, 박규형, 정은수, 문진영, 황윤정						
2	2010.4.15–17	스페인 알테아페스티발 초청 3개 극장 (라 누씨아, 칼페, 무차미엘)	**마술피리**	W.A.Mozart	Alfonso Saura Llacer	Jan Gebauer	
	출연 : 곽신형, 고미현, 박혜진, 이찬구, 김기선, 박성희, 박미연, 권순동						
3	2010.9.16–17	대구오페라하우스	**토스카**	G.Puccini	박지운	방정욱	
	출연 : 이현정, 조영주, 이병삼, 여정운, 노운병, 박대용, 권순동, 김건우, 김용근, 김민수						
4	2017.12.1–2	대구오페라하우스	**피가로의 결혼**	W.A.Mozart	Luca Burini	박용민	
	출연 : 김은주, 김동섭, 주선영, 김진추, 박소진, 박민석, 홍선자, 윤덕환, 김지훈						

오페라제작소 밤비니

소개

'밤비니'는 이태리어로 '아이'라는 뜻이다. 오페라제작소 밤비니는 미래 문화산업의 중심을 아이의 눈높이에 맞추어 오페라의 대중화와 미래문화 예술산업에 이바지하고 어린이를 위한 새로운 모델의 오페라 작품을 제작, 각색 창작하고 있다. 저희의 목표는 어린이를 위한 오페라를 제작, 브랜드하여 어린이 전용 오페라 극장을 건립하는 것이다.

대표 김성경

부산대학교 예술대학 음악학과와 이태리 브레라 국립장식학교와 밀라노 아카데미에서 수학
2000밀레니엄 공식행사, 2002아시안게임 공식뮤지컬 〈들풀〉, LG아트센터 개관기념 뮤지컬 〈도솔가〉 2000년 밀레니엄 축하 뮤지컬 〈일식〉, 〈2002 아시안위크 퍼포먼스〉 음악감독, 오페라연출 〈라 트라비아타〉, 〈리골레토〉, 〈라 보엠〉, 〈사랑의 묘약〉, 〈모세〉, 〈나비부인〉, 〈잔니 스키키〉, 〈마탄의 사수〉, 〈몽유병의 여인〉, 〈마술피리〉, 〈팔리아치〉, 〈카발레리아 루스띠까나〉 〈가면무도회〉 〈버섯피자〉, 〈카르멘〉 〈돈 죠반니〉 〈신데렐라〉 〈춘향전〉 〈피가로의 결혼〉, 〈카르멘〉, 〈히어로 베토벤〉, 〈소나기〉, 〈아리랑〉, 〈윤흥신〉, 〈투란도트〉, 〈메리 위도우〉 〈리날도〉, 〈바스티안과 바스티아느〉, 〈헨젤과 그레텔〉, 〈시집가는 날〉 등을 뮤지컬 연출은 〈천국과 지옥〉, 〈내 생애 최고의 여자〉, 〈내 친구 베토벤〉, 〈사운드 오브 뮤직〉, 〈애니〉, 〈피터팬〉, 〈오즈의 마법사〉, 〈신데렐라〉, 〈이상한 나라의 앨리스〉 등 연출
창원, 마산, 김해, 서울, 울산, 인천, 대전, 양산시립예술단의 기획 및 정기공연 연출
서울 시향과 〈라 트라비아타〉, 〈마술피리〉 공연
인천&아츠아시아필오케스트라가 이끄는 〈라 보엠〉 공연
2009 인천&아츠 시민문화 프로그램으로 오페라 〈신데렐라〉가 선정되어 공연

현) 부산대, 신라대, 동서대, 인제대 출강
　　오페라제작소 밤비니 대표
　　극단 꿈꾸는 아이 상임연출
　　꿈꾸는 예술공장 예술감독

오페라제작소 밤비니 공연기록

	날짜	장소	제목	작곡	지휘	연출	무대미술
1	2007.12.10~ 12,18,19	금정문화회관 대극장, 해운대문화회관 대극장	**신데렐라**	G.Rossini	박성완, 하호석	김성경	황경호
	출연 : 박소연, 강연희, 양승엽, 구원모, 최대우, 김정대, 운현숙, 조난영, 오세민						
2	2009.2.24~ 3.10	가톨릭센터 소극장	**리골레토21**	G.Verdi		김성경	김성경
	출연 : 박대용, 고영호, 전병호, 양승엽, 김한나, 박은미, 강희영, 이진희						
3	2009.1.7~8	금정문화회관 대극장	**청소년오페라 베토벤**				
4	2009.8.22	금정문화회관 대극장	**내 친구 베토벤**	진소영	박부국	김성경	김성경
	출연 : 조정우, 윤현숙, 오세민, 황동근, 최자빈, 윤희선, 김유나, 황예진, 오유진, 이연수, 이지윤, 양수빈						
5	2017.10.14~22	안데르센극장	**마술피리**	W.A.Mozart	김성경	김성경	김성경
	출연 : 장지현, 왕기헌, 구민영, 김정대, 김정현, 송혜영, 김영지, 오세민, 설은경, 김정권						

울산싱어즈오페라단 (2004년 창단)

소개

설립일 2004년 10월 10일
2007 오페라 〈사랑의 묘약〉
2008 오페라 〈돈 조반니〉
2009 오페라 〈여자는 다 그래〉
2010 오페라 〈비밀결혼〉
2011 오페라 〈라 트라비아타〉
2012 오페라 〈나비부인〉
2013 오페라 〈라 보엠〉
2014 오페라 〈마술피리〉
2015 오페라 〈썸타는 박사장 길들이기〉(피가로의결혼)
2016 오페라 못말리는 박사장(돈 조반니 번안작)
2017 오페라 〈라 트라비아타〉

대표 김방술

서울대학교 음악대학 성악과 및 대학원 졸업
맨하탄음대 대학원 및 줄리어드 오페라센터 졸업
퀸즈 오페라콩쿨 1위
메트로 폴리탄 오페라 콩쿨 지역우승
리더 크란츠 콩쿨, 베르시모 오페라 콩쿨, 중앙콩쿨 외
다수 입상
오페라 〈춘희〉, 〈라 보엠〉, 〈마술피리〉, 〈사랑의 묘약〉,
〈잔니 스키키〉, 〈백록담〉, 〈돈 조반니〉, 〈코지 판 투테〉
등 주역

현) 울산대학교 예술대학 교수

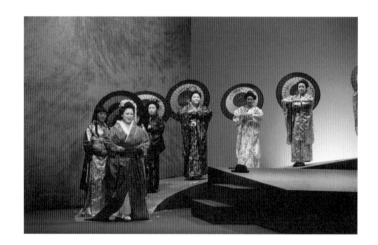

울산싱어즈오페라단 공연기록

	날짜	장소	제목	작곡	지휘	연출	무대미술
1	2007.11.20~22	울산문화예술회관 대공연장	**사랑의 묘약**	G.Donizetti	오충근	홍석임	박지영

출연 : 김방술, 오윤정, 박현재, 박상혁, 김승희, 한규원, 백준현, 박대용, 성승민, 김도형, 이재윤, 문경림, 심영지, 박아영, 장유영, 이재원, 김윤진, 최신민, 김주환, 박수성, 박효정, 김수정

	날짜	장소	제목	작곡	지휘	연출	무대미술
2	2008.11.27~29	울산현대예술관 대공연장	**돈 조반니**	W.A.Mozart	구자범	유철우	조영익

출연 : 한규원, 성궁용, 김방술, 이정윤, 이현민, 홍연희, 이장원, 장인석, 박은미, 전선화, 성승민, 박용민, 김기섭, 최기청, 임철민, 김태형

3	2009.8.27 ~29	울산예술회관 대공연장	**코지 판 투테**	W.A.Mozart	이일구	박미애	

출연 : 김방술, 이정윤, 정선화, 추희명, 엘리사 최, 심정경, 박은미, 김현애, 김희정, 권용만, 김재섭, 김종화, 노운병, 성승민, 박용민, 이장원, 김화정, 김승희

4	2010.7.9~10	울산현대예술관 대공연장	**비밀결혼**	C.Domenico	김상재	김희윤	조영익

출연 : 김방술, 이정윤, 이민양, 김현애, 전선화, 박선정, 이수미, 심정경, 안아해, 차경훈, 박현민, 이성화, 한규원, 강경원, 김영철, 함석헌, 박용민, 이 삭

5	2011.7.19~21	울산현대예술관 대공연장	**라 트라비아타**	G.Verdi	김상재	정갑균	임유경

출연 : 김방술, 박은미, 박선정, 최성수, 허동권, 김윤진, 공병우, 김종화, 채상연, 심영지, 이민양, 박지언, 박아영, 황초희, 조혜리, 이원필, 박신제, 김진용, 박수성, 배영철, 홍국표, 이 삭, 이경준

6	2012.7.13~14	울산현대예술관 대공연장	**나비부인**	G.Puccini	김방술	김어진	

출연 : 김방술, 이정윤, 이병삼, 양인준, 박소연, 성미진, 염경묵, 김종화, 이경준, 이정형

7	2013.12.25~26	울산현대예술관 대공연장	**라 보엠**	G.Puccini	김상재	정갑균	손지희

출연 : 김방술, 박현정, 박현재, 이성민, 박지인, 이현민, 염경묵, 박대용, 최상무, 이승우, 윤성우, 박기범

8	2014.7.15~16	울산현대예술관 대공연장	**마술피리**	W.A.Mozart	김상재	양수연	이소영

출연 : 김방술, 박현정, 양인준, 이성민, 염경묵, 김종화, 박인경, 이현민, 이현민, 성하연, 윤성우, 박상진, 박영조, 김두현, 박선정, 황지선, 박지영, 조혜리, 김예렘, 이은주, 김진희, 방경희, 박진수, 이상은, 이효선, 김하영, 배일곤, 이원필

9	2015.7.3~ 4	울산현대예술관 대공연장	**썸타는 박사장 길들이기**	W.A.Mozart	김상재	김홍승	김세라

출연 : 김종화, 이승우, 제상철, 김방술, 박현정, 정승화, 이병웅, 김건화, 왕기헌, 박지영, 김정상, 황지선, 김예렘, 김두현, 장재혁

10	2016.7.2~3	울산현대예술관 대공연장	**못말리는 박사장**	W.A.Mozart	김주현	김홍승	김세라

출연 : 김종화, 조현일, 박기범, 윤성우, 김방술, 박선정, 이정윤, 조윤환, 김두현, 최은혁, 전선화, 이민양, 김희정, 이병웅, 김대영, 이현민, 황지선, 왕기헌, 이원필, 황예찬, 김영철

11	2017.6.9~10	울산현대예술관 대공연장	**라 트라비아타**	G.Verdi	김상재	양수연	

출연 : 김방술, 박현정, 양인준, 김준연, 염경묵, 김종화, 박지영, 이은주, 권이영, 박보람, 이성화, 김두현, 이원필, 최현일, 김재현, 황예찬, 이성결, 임채진

인씨엠예술단 (2006년 창단)

소개

(사)인씨엠예술단은 비영리, 전문예술법인으로서 인씨엠 필하모닉오케스트라, 인씨엠 오페라단, 인씨엠 오페라합창단 등 전문 공연단체를 소유하여 정통 클래식을 공연하는 예술단으로서 전문성과 창의성을 갖고 두각을 나타내는 공연으로 대한민국 예술계의 주목을 받고 있다.

대표 이순민

이탈리아 씨에나 Rinaldo Franci 국립음악원 수석졸업
이탈리아 떼르니 G.Braccialdi 시립음악원 수료
이탈리아 로마 Santa Cecilia 국립음악원 수학
이탈리아 로마 국제 음악 아카 데미 합창 지휘과 졸업
이탈리아 로마 국제음악 아카데미 전문 연주자 과정 졸업
움베르또 보르소 (Umberto Borso) 교수 사사

현) 인씨엠예술단 단장

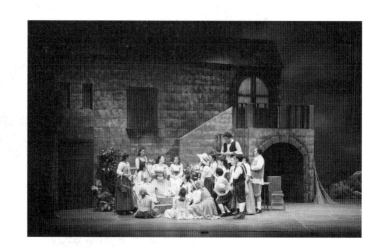

인씨엠예술단 공연기록

	날짜	장소	제목	작곡	지휘	연출	무대미술
1	2008.10.21	예술의전당 콘서트홀	일 트로바토레	G.Verdi	최선용		
	출연 : 쥬세페 쟈코미니, 김인혜, 노희섭, 이아경, 김민석, 김성은						
2	2009.4.30~5.2	고양아람누리 아람극장	토스카	G.Puccini	김덕기	장재호	이학순
	출연 : 김인혜, 이현정, 박세원, 최성수, 노희섭, 윤승현						
3	2009.7.11	방화근린공원 야외무대	카발레리아 루스티카나	P.Mascani	최선용	장재호	이학순
	출연 : 김인혜, 박세원, 노희섭, 임미희, 박수연						
4	2009.9.24	예술의전당 콘서트홀	팔리아치 & 카발레리아 루스티카나	R.Leoncavallo, P.Mascani	최선용		
	출연 : 김남두, 손현, 노희섭, 한경석, 김인혜, 나승서, 윤승현, 임미희, 박수연						
5	2010.4.8	영등포아트홀	라 트라비아타	G.Verdi	박지운		
	출연 : 김인혜, 최성수, 노희섭, 추희명, 김민석						
6	2010.2.27~28	유앤아이센터 화성아트홀	헨젤과 그레텔	E.Humperdinck	박지운	이의주	이학순
	출연 : 박정아, 이수연, 장희진, 윤재원, 이정례, 이가경, 김소영, 정유진, 우범식, 장승식, 윤정인, 최예슬, 양나래, 장희진						
7	2010.6.30	성남시민회관 대강당	헨젤과 그레텔	E.Humperdinck	박지운	이의주	이학순
	출연 : 박정아, 장희진, 이정례, 김소영, 우범식, 양나래						
8	2011.2.10~13	예술의전당 토월극장	라 보엠	G.Puccini	Marcello Mottadelli	이경재	이학순
	출연 : 김인혜, 박상영, 한상은, 김옥, 박현재, 엄성화, 김희재, 노희섭, 구본광, 이창원, 김지현, 김성혜, 박정아, 정지철, 송형빈, 한진만, 김민석, 손철호, 전준한						
9	2011.8.5~7	고양아람누리 아람극장	헨젤과 그레텔	E.Humperdinck	박지운	이의주	이학순
	출연 : 김성혜, 윤정인, 이성미, 김진아, 이정례, 정유진, 우범식, 장승식, 마유정						
10	2012.3.13/3.23	영남대학교 천마아트센터 그랜드홀/세종문화회관 M씨어터	제1회 전국민 프로젝트 '나도 오페라 가수다' 콘서트				
11	2012.9.20~23	예술의전당 오페라하우스	다윗왕	A.Vitalini	Stefano Romani	방정욱	손혜진
	출연 : Giorgio Caruso, 박현준, 김경여, 양인준, 김인혜, 한예진, 정성금, 최영주, 노희섭, 박경종, 박태환, 김민석, 손철호, 유준상, 강민성, 김미주, 윤정인, 강소현, 장철유, 박경민, 이상빈, 김성수, 장민제, 김태남, 박경민, 임한충, 권서경						
12	2013.6.28~30	세종문화회관 M씨어터	라 트라비아타	G.Verdi	양진모	홍석임	손혜진
	출연 : 박선휘, 강민성, 김희정, 김은미, 강 훈, 노경범, 서훈하, 박경준, 박정섭, 박수연 김보혜, 윤현정, 유준상, 장민제, 이우진, 이상빈, 이세영, 엄주천, 이현택, 이한나, 김다은						
13	2013.12.3	세종문화회관 M씨어터	베르디오페라 갈라콘서트 〈러브 인씨엠 트리〉				
14	2014.6.12	거창문화센터 대공연장	라 트라비아타	G.Verdi	박지운	홍석임	손혜진
	출연 : 김희정, 노경범, 노희섭, 박수연, 유준상, 이우진						

인씨엠예술단 공연기록

	날짜	장소	제목	작곡	지휘	연출	무대미술
15	2014.11.28-30	세종문화회관 M씨어터	**사랑의 묘약**	G.Donizetti	양진모	차봉구	손혜진
	출연 : 곽현주, 정꽃님, 박선휘, 신은혜, 김경여, 노경범, 이석늑, 이경한, 박경종, 이명국, 이상빈, 나의석, 정지철, 허철수, 장동일, 유준상, 김지선, 김명지, 김다희, 이하은						
16	2015.5.8-10	세종문화회관 M씨어터	**카발레리아 루스티카나 & 팔리아치**	P.Mascani, R.Leoncavallo	노희섭	차봉구	예술무대
	출연 : 김인혜, 윤혜선, 윤현숙, 정성금, 박성원, 박현재, 김경여, 장성구,박겨종, 이명국, 나의석, 조미경, 전성원, 양은영, 이지은, 임미희, 권수빈, 박현재, 김정권, 최성수, 김주완, 김선자, 박선휘, 황원희, 백재연, 정지철, 이명국, 정재환, 나의석, 서동희, 장민제, 박부성, 김형선						
17	2015.7.21	양천문화회관 대극장	**카발레리아 루스티카나**	P.Mascani	노희섭	차봉구	예술무대
	출연 : 윤현숙, 박현재, 이명국, 박수연, 권수빈						
18	2016.5.29	세종문화회관 M씨어터	**인씨엠예술단10주년기념 오페라 갈라콘서트 〈내가 사랑하는 오페라〉**				

조선오페라단 (1948년 창단, 2013년 재창단)

소개

1948년에 의사 겸 성악가 테너 이인선에 의해 창단된 대한민국 최초의 오페라단으로 대한민국 최초로 오페라 〈라 트라비아타〉를 공연하였고 〈카르멘〉 등 수많은 오페라를 국내에 처음으로 보급하였다. 3대 단장(최승우)의 취임과 동시에 그 역사와 전통을 이어서 대한민국 오페라의 역사를 새롭게 써나가고 있다.

대표 최승우

(사)대한민국오페라단연합회 회장단 협의회 간사
(사)대한민국오페라단연합회 초대~5대 사무총장
대한민국오페라페스티벌 조직위원회 초대 사무총장
(사)조선오페라단 제 3대
(사)대한민국오페라단연합회사무총장
대한민국오페라페스티벌 조직위원회 사무총장
대한민국창작오페라페스티벌 조직위원회 이사장
(사)대한민국오페라대상 조직위원회 사무총장
대한민국오페라 대상수상
그랜드오페라 10여 편 등 각종 중대규모 음악회와 갈라콘서트 500여회 기획 제작 및 예술총감독
예술의전당 오페라하우스 〈라 트라비아타〉 공연

저서 「거꾸로 본 서울—특파원 취재기행 모스크바 뉴욕 서울」, 「뉴욕한인 청소년 범죄와 전망」, 「설마 우리 아이가」 뉴욕한국일보출판부 발행

전) 조선일보, 한국일보 뉴욕지사 기자

현) (사)조선오페라단 대표,
 (사)대한민국오페라단연합회 회장단 협의회 간사
 (사)대한민국오페라단연합회 초대~5대 사무총장
 대한민국오페라페스티벌 조직위원회 초대 사무총장

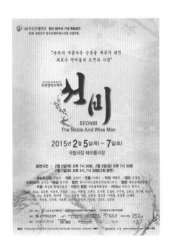

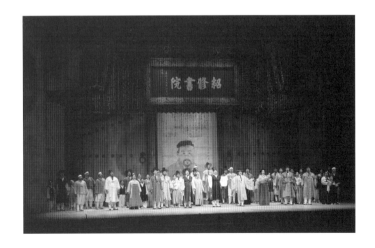

조선오페라단 공연기록

	날짜	장소	제목	작곡	지휘	연출	무대미술
1	2013.5.10	예술의전당 오페라극장	**라 트라비아타**	G.Verdi	Adalberto Tonini	방정욱	방정욱
	출연 : 박미자, 오은경, 최인영, 나승서, 유게니 나고비친, 미하일 디아코브, 노대산, 송형빈, 김순덕, 신자민, 한송이, 김현정, 김윤애						
2	2015.2.5-7	국립극장 해오름극장	**선비**	백현주	김봉미	이회수	신재희
	출연 : 이준석, 손철호, 제상철, 서동희, 김인휘, 문영우, 오유석, 이승왕, 김동원, 서필, 이화영, 손지현, 오희진, 김경란, 김효신, 우수연						
3	2016.9.25	뉴욕 카네기홀	**선비**	백현주, 서광태	조윤상	윤태식	
	출연 : 김학남, 정도진, 임성규, 조형식, 김유중, 김지현, 김현주						

청주예술오페라단 (2007년 창단)

소개

청주예술오페라단은 2007년 '꿈은 이루어진다'라는 생각으로 젊은 음악, 사랑과 희망의 음성, 밝은 미래를 표방하며 창단되어진 충북 지역의 대표적인 오페라단이다.

청주대학을 졸업하고, 이태리 유학, 베르디 국립음악원을 졸업한 최재성 단장은 청주교육대학을 출강하며, 오페라단 창단 공연부터, 11회에 걸쳐 오페라를 제작, 공연하며 크고 작은 순수문화예술발전을 위해 노력하고 있다.

삶의 가치를 향상시키는 것은, 경제적인 측면도 매우 중요하지만, 문화수준이 동반 상승하지않고는 이루어질 수 없다는 생각을 가지고 있는 그는 지역 문화예술 발전을 위해 보다 체계적이고 구체적인 관의 지원이 필요한 상황이라고 강조하고 있다.

특히 많은 예산이 소요되는 종합예술인 오페라 무대를 지속적으로 올릴 수 있도록 애정 어린 관심과 지원을 아끼지 말아야 한다고 생각한다. 충청북도에서 오페라를 완성도 있게 올리는 오페라단은 많지 않다.

청주예술오페라단은 앞으로도 우리 지역, 나아가 전국 어느 무대에 올려놓아도 손색없는 자랑스런 지역문화예술의 표본이 되기 위해 더욱 전진할 것이다.

대표 최재성

청주대학교 졸업
이탈리아 베르디국립음악원 졸업
이탈리아 빠르마 오르페오 아카데미 졸업
2인 음악회 및 독창회, KBS가곡의 밤 출연
국내외 교향악단과의 협연 및 300여 회의 음악회 출연
오페라 〈라 보엠〉, 〈나비부인〉, 〈사랑의 묘약〉, 〈팔리아치〉, 〈돈 조반니〉, 〈헨젤과 그레텔〉, 〈봄봄〉, 〈직지〉 주역 출연
뮤지컬 '사운드 오브 뮤직' 출연 및
11편의 오페라 기획 제작
2009년 청주시예술상 수상

현) 청주예술오페라단 단장
　　청주 서남교회 지휘자
　　국제 로타리 3740지구 합창단 지휘자

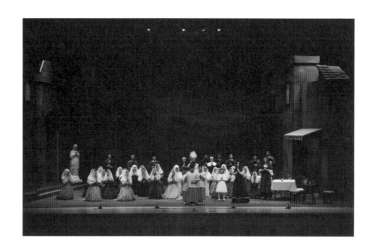

청주예술오페라단 공연기록

	날짜	장소	제목	작곡	지휘	연출	무대미술
1	2008.10.11	청주예술의전당 대공연장	**팔리아치**		이영석	장수동	
	출연 : 김경여, 강항구, 이선용, 황성은, 최재성, 양진원, 박영진, 배하순						
2	2009.11.22~23	충북학생교육문화원 대공연장	**사랑의 묘약**	G.Donizetti	이영석	장수동, 허복영	
	출연 : 류정례, 류미해, 강진모, 배하순, 최재성, 장관석, 양진원, 박영진, 이은선						
3	2010.8.25	청주예술의전당 대공연장	**돈 조반니**	W.A.Mozart	양명직	이회수	
	출연 : 최재성, 양진원, 강항구, 구병래, 류승문, 함선식, 박경태, 김계현, 최애련, 김은미, 좌정아, 한상은, 유수연						
4	2011.8.28~29	공군사관학교 성무관	**카르멘**	G.Bizet	양명직	이회수	
	출연 : 서윤진, 하유정, 차성호, 유정필, 김진성, 양진원, 김계현, 박광우, 허선회, 이은선, 한영석, 김기훈						
5	2012.12.15~17	청주예술의전당 대공연장	**라 보엠**	G.Puccini	양명직	장수동	
	출연 : 박미경, 김계현, 김경여, 하만택, 양진원, 박광우, 유승문, 정한욱, 김은미, 이연주, 김기훈, 조래욱, 김영환						
6	2013.9.27~28	청주예술의전당 대공연장	**카발레리아 루스티카나**	P.Mascagni	양명직	허복영	
	출연 : 이은희, 강다영, 김경여, 김흥용, 양진원, 유승문, 이은선, 공해미, 박진숙						
7	2014.10.29~31	청주예술의전당 대공연장	**리골레토**	G.Verdi	이강희	고재형	이학순
	출연 : 노대산, 성승욱, 김계현, 한윤옥, 한상은, 신재호, 오종봉, 서정수, 백민아, 이성충, 한영석, 전효혁, 오해경, 서석호, 박선미						
8	2015.6.11~13	충북학생교육문화원 대공연장	**마술피리**	W.A.Mozart	이강희	고제형	박종수
	출연 : 이정환, 오종봉, 김흥용, 박미경, 고미현, 한상은, 박병욱, 장길용, 최선주, 문성원, 신재선, 전승현, 박광우, 송원석, 이은선, 조예진, 공해미, 김희정, 이지민, 장윤정, 김주애, 임민정, 성진명, 송지유, 정종은, 윤혜준, 류연수, 오해원, 이민지, 김진주						
9	2016.12.8~10	청주예술의전당 대공연장	**춘향전**	현제명	이영석	고재형	
	출연 : 고미현, 정꽃님, 김계현, 한윤옥, 전인근, 배하순, 양진원, 손승혁, 이준식, 신지석, 오종봉, 이은선, 공혜미, 백민아, 김하늘, 박종상, 표영상, 김인겸						
10	2017.10.27~28	청주예술의전당 대공연장	**카발레리아 루스티카나**	P.Mascagni	이강희	고재형	
	출연 : 김계현, 전현정, 강진모, 양진원, 김흥용, 유승문, 공해미, 임영희, 김유경, 김하늘						

한국오페라단 (1989년 창단)

소개

사단법인 한국오페라단은 1989년 오페라의 '대중화', '전문화', '세계화'를 기본정신으로 창단하였다. 예술문화의 저변 확대와 최고의 예술무대만을 추구하며 음악, 연기, 미술, 무용 등이 한데 집결된 총체적 종합예술인 오페라를 통해 문화예술 전반의 발전에 이바지하고자 노력하고 있다.

〈KBS홀 개관기념(1991)〉, 〈대통령 취임 축하공연(1993)〉, 〈서울 정도 600년 기념(1994)〉, 〈한국을 빛낸 세계 속의 성악가 시리즈(1996)〉, 〈서울 G20 정상회의 성공 개최 기원(2010)〉 등 많은 주요 공연을 선보였다. 열악한 한국 창작 오페라 활성화를 위해 1999년 4월, 창작오페라 〈황진이〉를 초연하였으며 〈한·중 수교 8주년 기념 중국 문화부 초청 공연(2000)〉 및 한국 최초 〈중국 인민대회당 공연(2003)〉, 〈2002 월드컵 개최 기념공연〉을 통해 중국과 일본에서 큰 호응을 얻었다.

뿐만 아니라 〈리날도(2007)〉와 초대형 오페라 〈세미라미데(2010)〉, 〈유디트의 승리(2010)〉 등 세계적으로도 접하기 어려운 작품을 한국에서 초연하여 큰 호평을 받았으며, 〈미주 이민 100주년 기념 코닥극장 개관 공연(2002,미국LA)〉, 〈러시아 모스크바 크레물린궁 초청 오페라의 밤(2003)〉, 〈한국오페라단 제작 창작오페라 황진이(2000~2007)〉, 〈외교통상부 문화교류 지정단체로 세계 투어〉 등을 통해 해외 각국으로 부터 우수한 평가와 함께 한국오페라의 한류에 초석을 다졌다.

한국오페라단은 'New & Best Globalism'이라는 슬로건 아래 라 스칼라, 로마극장, 라 페니체, 트리에스테, 마드리드 왕립극장, 볼쇼이, 스타니스라프스키 등 세계 유수 극장들과 교류하며 우수한 작품들과 세계적 아티스트들을 국내에 소개함으로써 한국 오페라계의 새로운 도약과 지평을 열며, 더 나아가 가장 한국적이면서도 세계적인 작품이자 한국을 대표하는 또 다른 문화상품을 기획, 제작을 통해 오페라 뿐만 아니라 예술전반의 다양한 활동을 통해 문화 외교의 가교역할을 하고 있다.

대표 박기현

이화여자대학교 성악과,
미국 플로리다주립대 광고학 전공
중국 정부로부터 '문화훈장'을 한국인 최초로 수상
최고 예술가상(2004, 2008 평론가협회 등) 수상
제10회 대한민국오페라대상 대상 수상
서초문화원 원장
한·중문화예술진흥회 회장
ChinaCulture Promotion Society
(중국문화촉진회) 한국대표

현) 사)한국오페라단 단장

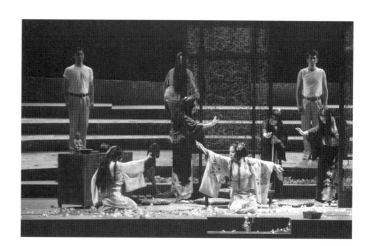

한국오페라단 공연기록

	날짜	장소	제목	작곡	지휘	연출	무대미술
1	2008.5.13-18	세종문화회관 대극장	아이다	G.Verdi	Marco Zambelli	Massimo Gasparon	
	출연 : Raffaella Angeletti, Rubens Pelizzari, Caludio Sgura, Elisabetta Fiorillo, Luca dall'Amico, 김요한, Alexandra Zabala, Enrico Cossutta						
2	2008.5.13-18	세종문화회관 대극장	투란도트	G.Puccini	Marco Zambelli	Massimo Gasparon	
	출연 : Olga Zhuravel, Dario Volontè, Alexandra Zabala, Enrico Cossutta, Luca Dall'Amico, Adam Plachetka, Mark Milhofer, Thomas Morris						
3	2009.6.4~ 7	세종문화회관 대극장	토스카	G.Puccini	최승환	Massimo Gasparon	
	출연 : Pier Luigi Pizzi, Massimo Gasparon, 최승환, Tiziana Caruso, Olga Perrier, Giancarlo monsalve, Alejandro Roy, Claudio Sgura						
4	2010.4.5.~7	충무아트홀 대극장	유티드의 승리	A.Vivaldi	Giovanni Battista Rigon	Massimo Gasparon	
	출연 : 티찌아나 까라로, 메리 엘린 네시, 로베르타 깐지안, 지아친타 니코트라, 알렉산드라 비젠틴, 로베르타 깐지안						
5	2010.5.13~18	예술의전당 오페라극장	세미라미데	G.Rossini	Giovanni Battista Rigon	피에르 루이지 피치, 마시모 가스파론	
	출연 : 마리올라 깐타레로, 까르멘 오프리사누, 파올로 페끼올리, 이원준, 강동명, 김요한 , 김진추, 최정원, 강성구						
6	2010.11.11~12	예술의전당 오페라극장	GOLDEN OPERA- Opera Gala				
	출연 :						
7	2011.6.24~26	세종문화회관 대극장	나비부인	G.Puccini	Giovanni Battista Rigon	Maurizio Di Mattia	
	출연 : 이현숙, 안도 후미코, 알레산드로 리베라또레, 하석배, 한명원, 양송미, 오노 와카고, 손철호, 김대수, 류기열, 강서희, 이진수						
8	2011.10.19~20	세종문화회관 대극장	GOLDEN OPERA – Opera Gala				
9	2012.11.23	세종문화회관 대극장	GOLDEN OPERA – Opera Gala				
10	2013.6.7	세종문화회관 대극장	나비부인	G.Puccini	가에타노 솔리만	Maurizio Di Mattia	
	출연 : Xiu-ying Li, Nelya Kbavchenko, 박현재, 이승묵, 송기창, 노대산, 양송미, 최승현, 손철호, 김대수, 류기열, 박준영, 유준상						
11	2014.5.2-4	예술의전당 오페라극장	살로메	R.Strauss	Maurizio Colasanti	Maurizio Di Mattia	
	출연 : Katja Beer, 한윤석, 이재욱, 오승용, 박준혁, 양송미, 김선정, 강동명, 이성미, 김향은, 손철호, 유준호, 구자헌, 류기열, 이정현, 이한수, 이세영, 양석진, 김대헌, 김대헌, 권서경						
12	2016.11.8~13	세종문화회관 대극장	라 트라비아타	G.Verdi	Sebastiano de Filippi	Henning Brockhaus	
	출연 : Gladys Rossi, Alida Berti, Luciano Ganci, 이승묵, 카를로 구엘피, 장유상, 마리아 라트코바, 김보혜, 손철호, 장유상, 구자헌, 이세영, 권서경, 현수연, 정지원, 최은석						

호남오페라단 (1986년 창단)

소개

사단법인 호남오페라단은 1986년 오페라를 통한 한국음악의 세계화, 지역 문화의 세계화를 목적으로 창단했다. 창단 이후 32년 동안 매년 정기공연과 기획공연 3회 이상 총 400회 이상의 공연을 해오는 등 전국적인 오페라단으로 성장하여 사단법인체 중 가장 정체성있는 공연활동을 하는 단체로 호평 받고있다. 또한, (사)호남오페라단은 작품성 높은 연속적인 공연을 통하여 훌륭한 이사진과 정상수준의 상임단원과 고정관객을 확보하고 있는 건실한 예술단체로 성장하였으며, 명실공히 우리나라 민간 오페라단 중 정체성있는 최고의 오페라단으로 평가 받고있다.

창작오페라 부분에서 8년 연속 한국문화예술위원회 〈우수창작오페라〉 제작단체로 선정되는 등 한국 오페라 역사에서 창작오페라 부문의 독보적인 단체로 평가받았다.

대표 조장남

G.Verdi 국립음악원 수료
이탈리아 S.Francesco 국립음악원 Diploma
Viotti 시립아카데미 수료
Franco Vacchi 교수 오페라 연출 사사
오페라 〈라 트라비아타〉, 〈리골레토〉, 〈람메르무어의 루치아〉, 〈카발레리아 루스티카나〉, 〈춘향전〉 및 독창회 8회 등 다수 출연 및 연출
오스트리아 Graz 국립음대 연구교수
대한민국 성악가협회 전북지부장
한국음악협회 전주시지부장
예술가곡 연구회 회장 역임

현) 국립군산대학교 명예교수
　　(사)호남오페라단 단장

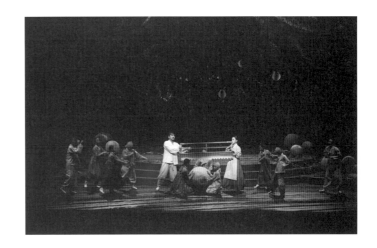

호남오페라단 공연기록

	날짜	장소	제목	작곡	지휘	연출	무대미술
1	2008.5.15~18	전주전통문화센터 한벽극장	**쟌니 스키키**	G.Puccini	이일구	조장남	
	출연 : 김동식, 고은영, 이경선, 이성식, 장경환, 조성민, 이은선, 최철, 김관현, 윤미원, 김경신, 최재영, 이진배, 최유선, 오현정, 김건일, 김찬양, 김무한, 김종대, 김성혁						
2	2009.5.14~17	전북대학교 평생교육원 늘배움 아트홀	**버섯피자**	S.Barab	이일구	조장남	
	출연 : 고은영, 송주희, 오현정, 박동일, 강동명, 이진배, 조성민, 이은선, 김경신, 조미진, 김동식, 장성일, 오요환						
3	2009.9.11~13	국소리문화의전당 모악당	**나비부인**	G.Puccini	이일구	조장남	
	출연 : 김유섬, 고은영, 강호소, Maurisio Saltarin, 박동일, 김동식, 오요환, 이은선, 김경신, 장경환, 최재영, 이대혁, 정성현, 이대혁, 정성현, 남현봉, 조지훈, 천혜영, 이구유, 김무한, 손은성						
4	2010.5.7~9	한국소리문화의전당 연지홀	**쟌니 스키키 & 버섯피자**	G.Puccini	이일구	조승철	
	출연 : 고은영, 송주희, 김재명, 이은선, 김동식, 장성일, 오임춘, 이경선, 이성식, 조성민, 오현정, 김관현, 국동현, 김경신, 주동환, 이현준, 김무한, 최재영, 김종대, 김경철						
5	2010.10.1~3	전북대학교 삼성문화회관	**흥부와 놀부**	지성호	이일구	조승철	
	출연 : 하만택, 이성식, 김동식, 장성일, 문자희, 고은영, 이은선, 김금희, 최재영, 김재면, 이준석, 오두영						
6	2011.5.12~15	전통문화관 한벽극장	**코지 판 투테**	W.A.Mozart	이일구	김어진	
	출연 : 김재명, 장경환, 김동식, 최강지, 이대혁, 김관현, 고은영, 송주희, 이은선, 김성은, 오현정, 신선영						
7	2011.7.12~15	예술의전당 오페라극장	**논개**	지성호	이일구	정갑균	
	출연 : 조혜경, 김희선, 고은영, 김남두, 이정원, 이성식, 이아경, 서은진, 이은선, 김동식, 장성일, 최강지, 김금희, 방수미, 장경환, 김정윤, 조한경, 이찬호						
8	2011.11.18~20	한국소리문화의전당 모악당	**라 보엠**	G.Puccini	이일구	조승철	
	출연 : Daria Masiero, 강호소, Rosario Laspina, 강동명, 김희선, 신시우, 김동식, 장성일, 이대혁, 박영환, 김성혁, 이동현, 이하린, 조현상						
9			**버섯피자**	S.Barab	이일구	조승철	
	출연 : 고은영, 오현정, 이성식, 김재명, 이은선, 김경신, 송주희, 김동식, 장성일						
10	2012.11.16~18	한국소리문화의전당 모악당	**투란도트**	G.Puccini	이일구	Marco Puccicatena	
	출연 : Cristina Piperno, 고은영, Richard Bauer, 이정원, 정민희, 문자희, 송주희, 이대범, 김민석, 김동식, 김종우, 김재명, 장경환희, 김정윤, 이준재선, 조지훈, 양일모 ,이하린						
11	2013.10.18~20	한국소리문화의전당 모악당	**루갈디**	지성호	이일구	김홍승	
	출연 : 박현주, 신승아, 고은영, 이승묵, 강훈, 이규철, 김동식, 조상현, 이대범, 오두영, 방수미, 김금희, 권수빈, 이은선, 장성현						
12	2013.12.14~15	상명아트센터 계당홀	**루갈디**	지성호	김홍식	김홍승	
	출연 : 신승아, 김순영, 장훈, 이규철, 김동식, 조상현, 이대범, 오두영, 전준환, 방수미, 김금희, 권수빈, 이은선, 정성현, 오현정						
13	2014.5.9~11	예술의전당 오페라 극장	**루갈디**	지성호	이일구	김홍승	
	출연 : 박현주, 신승아, 김순영, 신동원, 하만택, 강훈, 김동식, 조상현, 송기창, 이대범, 안균현, 전준한, 서정수, 김금희, 김송, 권수빈, 이은선, 장성현, 나경일, 오현정						
14	2014.10.25	한국소리문화의전당 모악당	**그랜드 오페라 갈라콘서트**				

호남오페라단 공연기록

	날짜	장소	제목	작곡	지휘	연출	무대미술
15	2015.5.22~23	한국소리문화의전당 모악당	**라 트라비아타**	G.Verdi	이일구	Marco Puccicatena	
	출연 : 김희정, 고은영, 이동명, 박진철, 김동식, 김승태, 김민지, 이하나, 이대범, 정성현, 최재영, 김성진, 오현정, 서서희, 이동현, 김용철, 조용민						
16	2016.10.29~30	한국소리문화의전당 모악당	**팔리아치&카발레리아 루스티카나**	P.Mascagni	이일구	Marco Puccicatena, 김어진	
	출연 : 조현애, 고은영, 한윤석, 양인준, 김동식, 박세훈, 이은정, 손정아, 변지현, 이세진, 강은현, 이동명, 박진철, 장성일, 황중철, 최강지, 김승태, 김성진, 오현웅						
17	2017.11.3~4	한국소리문화의전당 모악당, 정읍사 예술회관	**달하, 비취시오라**	지성호	이일구	김지영	
	출연 : 조현애, 신승아, 이동명, 박진철, 김동식, 김승태, 신선영, 이은정, 신정혜, 박세훈, 김진우						

화희오페라단 (1997창단)

소개

禾(벼 :화) 僖(기쁠 :희) – 벼를 추수 할 때와 같은 농부의 기쁨 의미한다.
창작오페라와 한국가곡의 장르화에 주력하고있는 화희오페라단은 2004년
〈하멜과 산홍〉을 이태리어로 제작, 초연한다.
한국가곡의 장르화 컨텐츠 평화음악회(2013~) 공연했다.

대표 강윤수

보스턴 N.E.C 아카데미(예술경영 수료)
민족문화예술 대상 수상(한국 창작오페라
문화관광부 등록 제다(05930)호)
2018 평창동계올림픽 문화예술인 대표 성화 봉송주자

현) 화희오페라단 단장
　　(사)한국문화예술학회 감사

화희오페라단 공연기록

	날짜	장소	제목	작곡	지휘	연출	무대미술
1	2009.9.21	예술의전당 콘서트홀	유럽오페라 주역가수 초청 오페라 갈라콘서트				
2	2011.2.26	예술의전당 콘서트홀	100만 선풀 달성 기념 오페라 갈라콘서트				
3	2013.7.13	예술의전당 콘서트홀	제1회 평화음악회 〈정전60주년기념〉				
4	2014.6.9	예술의전당 콘서트홀	제2회 평화음악회 〈아리랑〉				
5	2015.8.16	세종문화회관 대극장	제3회 평화음악회 〈광복70년〉				
6	2016.9.10	세종문화회관 대극장	제45회 MBC 가곡의 밤				
7	2016.10.11	롯데콘서트홀	제4회 평화음악회 〈온 세상 한글로 노래하다〉				
8	2017.6.18,21	인천문화예술회관 대공연장, 서울 KBS홀	제5회 평화음악회 〈희망으로〉				
9	2017.10.10	세종문화회관 대극장	제46회 MBC 가곡의 밤				

VII. 오페라단 공연기록
3. 2008년 이후 창단된 민간오페라단 (가나다순)

2008~2017

CTS오페라단, 김학남오페라단 (2008년 창단)

소개

2008년 6월 1일 창단된 영상매체의 종주국과도 같은 CTS 기독교TV내의 CTS 오페라단은 한국인 최초로 라스칼라 극장에서 공연한 '살아있는 카르멘의 전설' 메조소프라노 김학남이 대중들에게 좀 더 쉽게 오페라를 알리고자 김학남 오페라단 명칭으로 대외적인 활동을 하고 있다. 특히 세계적으로 잘 알려져 있는 〈The Merry Widow〉는 대한민국 오페라대상 우수상 작품이다. 대표작으로는 오페라 〈카르멘〉, 〈헨젤과 그레텔〉, 〈The Merry Widow〉, 〈전화&결혼〉, 〈영화 속의 오페라〉, 사랑과 감사의 음악회 3회, 나의 조국, 나의 어머니 오페라 〈뚜나바위〉, 3 Mezzo의 Classic Dinner Concert를 선보였다. 더불어 날로 침체 되어지는 클래식을 좀 더 편안히 일반인들도 쉽게 공감대를 형성할 수 있는 무대를 기획, 대한민국 음악계에 활력을 불어넣고 있다.

대표 김학남

러시아 국립 그네신 음대 대학원 졸업 (Diplom)
한국인 최초 이태리 La Scala, 프랑스 Lyon, 영국 Bermingham 등 에서 오페라 주역, 실황 CD, DVD제작 (Philips, RM Arts)
영남대학교 음악대학 초청 교수 역임
오페라 〈카르멘〉, 〈아이다〉, 〈돈 카를로〉, 〈일 트로바토레〉, 〈신데렐라〉, 〈가면무도회〉, 〈운명의 힘〉, 〈나비부인〉, 〈노르마〉, 〈춘향전〉, 〈불타는 탑〉, 〈시집가는 날〉, 〈논개〉 등 30여 편 주역 출연
김학남가곡집, Opera Arla's, 성가집 등 20여 작품 CD 제작 및 미국 Washington, Utah Assembly Hall, 모스크바 돔드르즈뷔홀, Moldova Chissinau, 세종문화회관 대극장 (3회), 예술의전당 콘서트홀 (데뷔30주년), 예술의전당 오페라하우스 (데뷔 35주년) 등 국내외 독창회 16회
대한민국오페라대상 CTS상, 월전문화재단상, 김자경상, 우수상(김학남 오페라예술원) 수상, 기독교문화대상 (음악), 한중문화교류 최우수상 수상
(사)대한민국 오페라단 연합회 3대 이사장 역임
명지대 문화예술대학원 교수 역임

현) CTS오페라단 단장
 김학남오페라예술원 대표

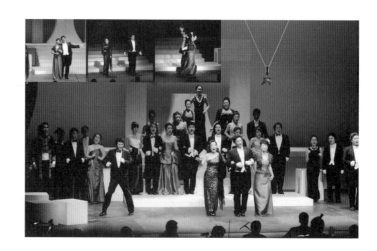

CTS오페라단, 김학남오페라단 공연기록

	날짜	장소	제목	작곡	지휘	연출	무대미술
1	2008.5.4-5	CTS 아트홀	마술피리	W.A.Mozart	양진모	장영아	임일진
	출연 : 차문수, 김정훈, 유태근, 박선하, 오현영, 박남연, 변병철, 정건채, 박상국, 박미영, 김애스더, 최인영, 박미영, 김동섭, 이병기, 김정연, 남지아, 신민정, 남이슬, 박혜진, 이길림						
2	2008.6.29-7.1	CTS 아트홀	카르멘	G.Bizet	양진모	장영아	임일진
	출연 : 김학남, 김문수, 서윤진, 황태율, 이승묵, 손성래, 방숙희, 박남연, 김정연, 변병철, 류현승, 최영일, 박선해, 신민정, 김지연, 이일준, 이병기, 김근하						
3	2008.12.13-15	CTS 아트홀	오페라단 성탄축제 오페라 카르멘 & 돈카를로 갈라콘서트				
4	2009.3.8	예술의전당 콘서트홀	M. Sop 김학남 데뷔 30주년 기념음악회				
5	2009.6.20-21	이천아트홀 대공연장	카르멘	G.Bizet	이용중	김학남	
	출연 : 김학남, 최승현, 이승묵, 황태율, 박남연, 김경아, 최강지, 변병철						
6	2009.6.20-21	CTS 아트홀	메리 위도우	F.Lehár	이용중	유희문	남기혁
	출연 : 최인영, 송미향, 김경아, 오고은, 안형렬, 최강지, 박응수, 고성진, 변병철, 최종우, 박남연, 오현영, 한선희, 김미선, 이대형, 차문수, 김정현, 손민호, 김승현, 유성현, 오동국, 이민호, 지성서, 한지희, 이수빈, 음에드						
7	2009.12.9-11	CTS 아트홀	헨젤과 그레텔	E.Humperdinck	류형길	김은규	
	출연 : 김경아, 한승희, 장명기, 이경자, 김혜영, 김효신, 박진형, 이정혜, 박상욱, 오동국, 이명국, 김소영, 조우리, 이한나, 이슬기, 고선영, 한송희, 한지희, 윤하나						
8	2010.4.14-15	CTS 아트홀	결혼 & 전화 (부제: 프로포즈)	공석준/ G.C.Menotti		김은규	
	출연 : 손민호, 신자민, 박상욱, 이정표, 조연주, 김종국, 김승현, 김샤론, 오동국, 이혜선						
9	2010.4.19/5.25	화성 라비돌리조트, 경기도 율곡연수원	카르멘 환타지	G.Bizet		김학남	
	출연 : 김학남, 이승묵, 박남연, 변병철						
10	2010.5.5/6.15	영등포아트홀, 송파구민회관	헨젤과 그레텔	E.Humperdinck	이미아	김은규	
	출연 : 김경아, 김혜영, 박진형, 오동국, 김소영, 곽효영, 김샤론, 한지희						
11	2010.10.28-31	나루아트센터 대공연장	메리 위도우	F.Lehár	정월태	유희문	남기혁
	출연 : 김경아, 박만유, 이한나킴, 신재호, 박응수, 김도형, 안형렬, 왕광열, 정지철, 최종우, 방숙희, 조희진, 박남연, 이명순, 조창후, 김병오, 김종국, 유성현, 김승현, 윤두현, 이성민, 송승용, 지성서, 한지희, 이수빈, 한석주						
12	2012.12.13-16/12.18	CTS 아트홀, MCM사옥	헨젤과 그레텔	E.Humperdinck	이미아	김숙영	
	출연 : 허정림, 윤혁진, 권순태, 이지은, 박성희, 신재은, 유영주, 민은홍, 변정란, 최정숙, 최종현, 조영두, 장성일, 박상욱, 오동국, 이아경, 김소영, 김영옥, 조우리, 김현정, 표승희, 인구슬, 김미희, 안은실						
13	2013.5.31-6.2	나루아트센터 대공연장	메리 위도우	F.Lehár	이기선	안병구	남기혁
	출연 : 김수정, 송명희, 오희진, 황태율, 양정렬, 임희성, 방승혁, 변병철, 조영두, 오동국, 윤혁진, 허정림, 정윤주, 신재은, 송정아, 조창후, 장민제, 이한수, 권순태, 이두영, 이상빈, 이세영, 진종설, 고봉철, 허철						

CTS오페라단, 김학남오페라단 공연기록

	날짜	장소	제목	작곡	지휘	연출	무대미술
14	2013.10.25	예술의전당 오페라하우스	M. Sop 김학남 데뷔 35주년 기념음악회				
15	2014.5.29–31	CTS 아트홀	제1회 CTS 사랑과 감사의 음악회				
16	2014.11.27–29	CTS 아트홀	제2회 CTS 사랑과 감사의 음악회				
17	2015.5.7	예술의전당 콘서트홀	창단 7주년 기념음악회 〈나의조국, 나의어머니〉				
18	2015.12.14	더 라움	3 Mezzo의 Classic Dinner Concert				
19	2016.9.2–3	CTS 아트홀	아름다운 뚜나바위	이범식	권주용	홍석임	
	출연 : 한경성, 차성호, 박응수, 신자민, 임영신, 박혜연, 김종우						
20	2017.6.12	CTS 아트홀	제3회 CTS 사랑과 감사의 음악회				

강원해오름오페라단 (2009년 창단)

소개

사)강원해오름오페라단은 문화 소외지역인 강원도에 2009년 설립한 오페라단으로 지역의 문화적 갈증을 해소하고 지역 예술인들의 다양한 활동 기회를 만들고 타 지역과 교류함으로 문화 예술계의 발전에 작으나마 기여하고자 창단하였다.

초기에는 강릉 오페라단으로 왕성히 활동하다가 2015년 사단법인화하면서 사)강원해오름오페라단으로 개명하여 강원도 내 다른 지역으로 그 활동 범위를 넓혀가고 있다.

주요 사업으로는 오페라 공연 여건을 개선하여 양질의 오페라를 제작하여 제공하고 접근성이 부족한 문화 소외지역에 합창, 문화 교실 등 다양한 콘텐츠를 제공하고 있다. 특히, 어린이 영어 오페라를 통해 자라나는 청소년들의 정서함양에 도움을 주고 아이들의 올바른 성장에 도움을 주고 있다.

사)강원해오름오페라단은 지역 문화가 발전하여야만 대한민국의 오페라계가 발전할 것이라는 소명의식을 가지고 오페라 소외 지역에 한 알의 밀알을 심는 심정으로 단장 최정윤을 중심으로 어려운 여건이지만 다양한 형태의 공연을 기획 공연하고 있다.

앞으로 자체 제작뿐만 아니라 타 지역 단체들과의 교류를 통해 우수한 공연이 관광지인 강원도에 많이 소개되는 기회를 만들고자 한다.

대표 최정윤

이탈리아 Alessandria 국립음악원,
Pavia istitutto muscicale vittadini 국립음악원 수료
Scuola Musicale di Milano 졸업
이탈리아 S. Angelo Lodigiano, Alessandria,
Piemonte주 등지에서 연주 활동
듀오 콘서트, 살롱 콘서트 등 다수의 연주 출연

현 (사)강원해오름오페라단 단장

강원해오름오페라단 공연기록

	날짜	장소	제목	작곡	지휘	연출	무대미술
1	2010.3.5–6	강릉원주대학교 해람문화관	**라 보엠**	G.Puccini	정성수	이범로	최진규
	출연 : 유미숙, 김현경, 이인학, 강훈, 송혜영, 이보영, 최종우, 강기우, 정지철, 류현승, 박준혁, 장철유						
2	2010.12.10–11	강릉원주대학교 해람문화관	**사랑의 묘약**	G.Donizetti	정성수	이범로	최진규
	출연 : 박선영, 이보영, 이인학, 이재욱, 강기우, 박준혁						
3	2011.9.8–10	강릉원주대학교 해람문화관	**굴뚝 청소부 쌤**	B.Britten	양진모	이범로	최진규
	출연 : 백재연, 김소영, 최정훈, 김병오						
4	2012.9.20	강릉원주대학교 해람문화관	**5월의 왕 노바우**	B.Britten	양진모	이범로	
	출연 : 이인학, 신자민, 김주연, 김소영, 정병익, 송수영, 송승연, 최정훈, 조효종, 한민권						
5	2017.09.15–17	나루아트센터	**세빌리아의 이발사**	G.Rossini	김정수	이범로	오윤균
	출연 : 유진호, 김은곤, 박지현, 오신영, 서필, 황태경, 김종국, 김인휘, 류현승, 박준혁, 정유진						

경상오페라단 (폭스캄머오페라단) (2009년 창단)

(사)경상오페라단
GYUNGSANG OPERA COMPANY

소개

〈현대적 감각의 새로운 감동의 오페라 공연 기획단체〉
사단법인 경상오페라단 전신(前身)인 전문예술단체 '폭스캄머앙상블(Volks Kammer Ensemble)'은 2009년 9월 오페라 '라 트라비아타' 기획 공연을 시작으로 문화예술계의 주목을 받으며 창단됐다.
대중에게 가까이 다가가며 함께 호흡한다는 의미의 폭스캄머앙상블은 오페라를 현대적 감각으로 새롭게 각색하여 관객이 보다 쉽게 오페라에 접근할 수 있도록 가수들의 훌륭한 테크닉과 실감나는 연기, 호소력 있는 연출 및 전문 해설가의 해설을 바탕으로 오페라 공연의 새로운 감동을 선사하고 있다.

〈전문성, 예술성, 대중성을 두루 갖춘 예술단체〉
창단 이래 모차르트의 〈마술피리〉, 로시니의 〈신데렐라〉, 베르디의 〈라 트라비아타〉 등 수준 높은 작품을 기획 공연하였으며, 진주로 본사를 옮기게 되며, 지역의 순수예술발전을 도모코자 지역 최초의 사단법인 경상오페라단을 설립했다.

〈다양성을 인정하고 변화와 도전을 끊임없이 시도〉
단체 설립 의도에 걸맞는 대중과 함께 호흡하는 공연을 기획 공연하며 기존의 오페라 작품 뿐만 아니라 창작 오페라 공연에도 도전하여 국립극장 초연 전석 매진, 예술의전당 콘서트홀 전석 매진의 쾌거를 달성하였고, 관객의 니스를 끊임없이 탐색하여 공연에 내한 만족도를 높이기 위해 수준 높고 완성도 높은 공연을 기획, 공연하는 단체로 클래식 공연의 대중화를 위해 끊임없이 시도하고 노력하는 단체이다.

대표 최강지

서울대학교 음악대학 성악과 졸업
독일 데트몰트 국립음대 졸업(KA)
독일 쾰른 국립음대 최고 연주자 과정 졸업(KE)
마리아 칼라스 국제성악콩쿨 2위
나카쿠테 국제성악콩쿨 2위 등 8개의 국제 콩쿨 수상 및 제 3회 대한민국 오페라 대상 신인상 수상
독일, 그리스, 영국, 이탈리아, 스페인, 몰도바 등의 유럽 주요 극장 및 국내의 국립오페라단, 서울시오페라단, 대구 오페라 축제 등 국내 최고의 오페라 무대에서 〈리골레토〉, 〈박쥐〉, 〈돈 조반니〉, 〈카발레리아 루스티카나〉, 〈사랑의 묘약〉, 〈카르멘〉, 〈신데렐라〉 등 20여 편의 오페라 주역 출연
유럽과 국내에서 8회의 독창회 개최 및 수백회의 콘서트 출연

현) 국립 경상대학교 음악교육과 교수
　　(사)경상오페라단 단장

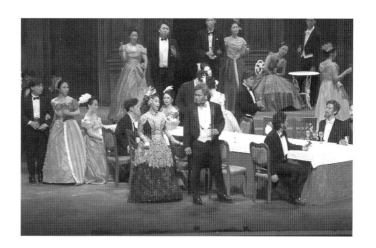

경상오페라단 공연기록

	날짜	장소	제목	작곡	지휘	연출	무대미술
1	2016.5.14–15	경남문화예술회관	**세빌리아의 이발사**	G.Rossini	알렉산드로 칼카닐레	최강지	남기혁
	출연 : 최강지, 김은곤, 장유리, 이윤지, 노경범, 최영근, 염현준, 윤오건, 윤성우, 김의진, 백향미, 양라윤, 조용훈, 안형일						
2	2017.6.2–13	경남문화예술회관	**라 트라비아타**	G.Verdi	니콜라 시모니	최강지	
	출연 : 장유리, 박혜림, 최성수, 신남섭, 최강지, 윤오건, 양라윤, 서서희, 김의진, 김아영, 한우인, 장양진, 김윤식, 김시현, 정민혁, 김도현						
3	2017.7.7–8	을숙도문화회관	**라 트라비아타**	G.Verdi	전욱용	최강지	
	출연 : 김유진, 장유리, 김화정, 홍지형, 최강지, 윤오건, 이민정, 양라윤, 정민정, 조혜나, 진영민, 정성조, 강태영, 김준석, 함태윤, 이태희, 황인태						
4	2017.7.14–15	을숙도문화회관	**돈 파스콸레**	G.Donizetti	전욱용	최강지	
	출연 : 김의진, 박순기, 이태희, 이윤지, 이지은, 이설미, 최강지, 김기환, 김준석, 최영근, 한우인, 정성조, 오하엘						

김선국제오페라단 (2012년 창단)

소개

김선국제오페라단은 오페라의 본고장인 이탈리아에서 오페라 가수로 시작해 오페라 공연 기획자로 성공한 김선 단장과 이탈리아 정통 오페라의 고수인 마에스트로 카를로 팔레스키 내외가 한국 오페라의 발전과 오페라 문화의 대중화를 위해 설립한 전문성과 세계적인 네트워크를 가진 오페라단이다.

대표 김 선

중앙대학교 성악과 졸업
이탈리아 오지모 아카데미아, 페자로 국립음악원 졸업
언론홍보평생교육원 문화예술최고위과정, 최우수문화지식인상 수료
예술의전당 공연기획아카데미 수료
서울대학교 자연과학대학 SPARC 과정 졸업
국립합창단 단원 역임
국립오페라단 베르디 〈리골레토〉 출연
〈가면무도회〉, 〈라 트라비아타〉, 〈일 트로바토레〉, 〈하녀에서 마님으로〉, 〈나비부인〉 등 다수의 오페라 출연 (이탈리아 산세폴크로, 키에티, 로마, 스폴레토) 수 차례 독창회 출연

현) 김선국제오페라단 단장
　　 이탈리아 움브리아협회 회장
　　 베르디아카데미아 학장
　　 대한민국오페라단연합회 부이사장

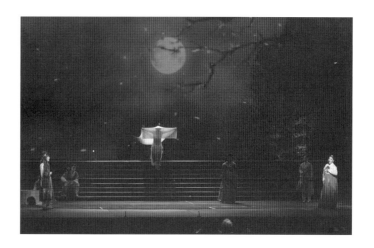

김선국제오페라단 공연기록

	날짜	장소	제목	작곡	지휘	연출	무대미술
1	2014.4.30	세종문화회관 대극장	한·이수교 130주년 축하기념콘서트 Renato Bruson & Scala Academy				
2	2014.5.3	대구오페라하우스	대구오페라하우스 초청 봄 시즌 기획공연 Renato Bruson & Scala Academy				
3	2014.11.21-23	한전아트센터	세빌리아의 이발사	G.Rossini	카를로 팔레스키		
	출연 : 로리아나 카스텔라노, 다니엘레 안톤안젤리, 강동명, 알레산드로 펜토, 김영복, 안유민, 박창석, 우왕섭, 우종욱, 이윤경, 김동섭, 박상욱, 노경범, 전준환, 김윤희, 우종욱, 박형주						
4	2015.1.30-2.1	국립극장 해오름극장	춘향전	현제명	카를로 팔레스키		
	출연 : 최인애, 박미자, 강경이, 김민영, 이영화, 윤승환, 주영규, 박정민, 조기훈, 이현승, 류기열, 이정현, 안유민, 장수민, 정지원, 이세영, 장철준, 김대헌, 박용규, 김현욱, 김용						
5	2015.5.22	군포시문화예술회관 수리홀	군포 콘서트 오페라 〈춘향전〉				
6	2016.7.23	성남아트센터 오페라하우스	앙트레 콘서트, 세빌리아의 이발사				
7	2016.9.29	계룡문화예술의전당	세빌리아의 이발사	G.Rossini	카를로 팔레스키		
	출연 : 양두름, 석상근, 정제윤, 박상욱, 김영복, 김은수, 김윤희, 우왕섭						
8	2016.12.30	유앤아이센터 화성아트홀	카르미나 부라나	C.Orff	카를로 팔레스키		
9	2017.9.22-24	나루아트센터 대극장	돈 파스콸레	G.Donizetti	카를로 팔레스키		
	출연 : 성승민, 김상민, 홍일, 김샤론, 박지홍, 김유진, 강동명, 정제윤, 이강윤, 박세훈, 황규태, 정준식						

뉴아시아오페라단 (2008년 창단)

소개

2008년 11월 부산소극장오페라앙상블로 창단하여 활발한 활동을 해오고 있던 중 오페라단의 도약과 발전을 위하여 2013년 1월부터 뉴아시아오페라단이라는 새로운 이름으로 소프라노 그레이스 조(조영희)가 단장을 맡게 되었다.

그레이스 조 단장은 세계한상인대회 개막식, 폐막식을 기획 공연하여 성공리에 마쳤으며 그 외 홍콩, 일본, 중국, 라오스, 캄보디아 등 아시아에서 다양한 공연 활동을 하였다. 앞으로 지역과 국가를 넘어서 아시아의 여러 나라와도 오페라 및 다양한 음악공연을 교류하여 클래식음악을 역수출하는 데 꾸준히 기여할 것이다.

또한 공연예술문화발전에 이바지하며 젊은 예술가들의 육성과 문화예술과 기업이 아름다운 동반자로서 시너지 효과가 극대화될 수 있도록 지속적으로 노력할 것이다. 기업과 문화예술이 만나 함께 발전하는 전략적 파트너십의 가치를 실현시킬 것을 약속한다.

대표 조영희

러시아 마그니타 글린카 국립음악원 연주학 박사
러시아 그네신 국립음악원, 상트 페테르부르크 국립음악원 MASTER CLASS수료 연주
이탈리아 노비시 주최 오페라 및 연기코스 수료 및 연주
음협콩쿨 부산 1위, 중앙 3위, 월간음악콩쿨 3위, 계명대. 고신대 콩쿨 각 2위, 한국음악신문 콩쿨 2위
2014 미국 백악관 대통령(오바마)상 수상(예술봉사 부문)
2015 대한민국 문화연예대상 클래식 문화공로상
오페라 〈라 트라비아타〉, 〈박쥐〉, 〈리골레토〉, 〈사랑의 묘약〉, 〈라 보엠〉, 〈카르멘〉 총감독 및 출연

현) 뉴아시아오페라단 단장
　　월드엔젤피스예술단 단장
　　미국 TEMPLETON UNIVERSITY 예술대학 음대 학과장
　　여의도연구원 문화분과 정책자문위원
　　대한민국국제해양레져위크홍보방송위원회 위원
　　부산요트협회 이사
　　한중국제영화제 부산회장

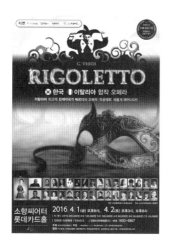

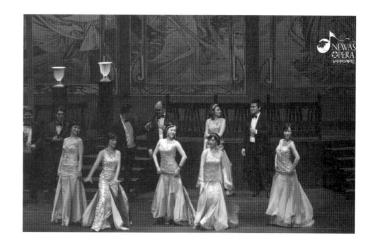

뉴아시아오페라단 공연기록

	날짜	장소	제목	작곡	지휘	연출	무대미술
1	2013.10.4-6	부산문화회관 대극장	**라 트라비아타**	G.Verdi	김봉미	방정욱	
	출연 : 김유섬, 김유진, 왕기헌, 박은주, 김경, 김화정, 이승우, 홍지형, 최종우, 김정대, 윤오건, 강경원, 전연숙, 한현미, 이현주, 김수현, 황혜경, 우원석, 이태영, 박상진, 고정현, 손상혁, 이세현						
2	2014.9.12-14	소향씨어터 롯데카드홀	**박쥐**	J.Strauss II	윤상운	안주은	
	출연 : 변향숙, 왕기헌, 박은주, 홍지형, 조윤환, 이은민, 이지은, 윤선기, 그레이스 조, 최대우, 윤오건, 최강지, 박상진, 최현욱, 권영기, 이해성, 조동훈, 이승우, 구원모, 하윤지, 한우인, 김혜성						
3	2014.12.28	부산문화회관 대극장	**송년오페라갈라콘서트 〈The Last Propose〉**				
4	2016.4.1-2	소향씨어터 롯데카드홀	**리골레토**	G.Verdi	손민수	에르메네찌아노 람비아제	후라비오 아르베띠, 백철호
	출연 : 박대용, 김기환, 오승용, 이윤경, 설은경, 왕기헌, 이장원, 한우인, 장지현, 박기범, 이정윤, 이광진, 채범석, 양라윤, 이철훈, 김조은, 최모세, 김혜성						
5	2016.12.2	영화의전당 하늘연극장	**송년오페라갈라콘서트 〈The Last Propose〉**				
6	2017.9.29-30	소향씨어터 신한카드홀	**돈 조반니**	W.A.Mozart	손민수	에르메네찌아노 람비아제	후라비오 아르베띠, 백철호
	출연 : 허종훈, 이은미, 박현진, 석상근, 박기범, 전지영, 조중혁, 채범석, 김민성						

더뮤즈오페라단 (2009년 창단)

소개

사단법인 더뮤즈오페라단의 '뮤즈'는 고대 그리스의 미술, 음악, 문학을 관장하는 예술의 여신을 뜻하며 2009년에 창단하여 가족여행 같은 행복한 음악, 세상을 바라보는 따뜻한 시선을 담은 음악을 추구하는 오페라단이다.

2010년 환경 보호의 메시지를 담아 재생 철 파이프, 생활용품들을 무대로 활용한 친환경 가족오페라 〈피노키오의 모험〉을 시작으로 현대자동차그룹과 함께 하는 나눔 콘서트, 한국문화예술회관 연합회의 우수공연 등 문화적 혜택을 받지 못하는 수많은 친구들에게 음악과 함께 하는 소중한 추억을 선물했다. 2013년부터 2016년까지 마포아트센터 상주단체로 활동하였으며 가족이 함께 오페라를 즐길 수 있는 세상을 만들어 나가고자 쉽고 재미있는 오페라 만들기에 앞장서왔다.

제1,2회 대한민국 창작오페라 페스티벌 선정작 창작오페라 〈배비장전〉으로 2015,2016년 국립극장 대극장에서 화려하게 문을 열었으며 2016년 제9회 대한민국 오페라 대상 창작오페라 부문 최우수상을 수상함으로써 대한민국을 대표하는 오페라단으로 자리매김했다.

또한 2016년 사단법인으로 전환하여 더욱 아름다운 음악으로 가득 찬 세상, 문화적 혜택을 누리지 못하는 이웃들과 함께 가슴 벅찬 감동을 나누는 오페라를 만들기 위해 최선을 다해 노력하는 단체이다.

대표 이정은

한양대학교 피아노과 졸업
이태리 빼스까라 아카데미 수료
성신여자대학교 대학원 반주과 졸업
서울시립대학교 도시과학대학원 공연행정과
오페라 〈피노키오의 모험〉, 〈스타구출작전〉, 〈마일즈와 삼총사〉, 〈뉴러브스토리〉, 〈러브배틀〉, 〈치즈를 사랑한 할아버지〉, 〈우아한 오페라 마티네〉, 〈봄봄〉, 〈배비장전〉 제작

현) 사) 더뮤즈오페라단 단장

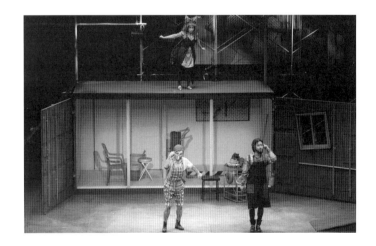

더뮤즈오페라단 공연기록

	날짜	장소	제목	작곡	지휘	연출	무대미술
1	2009.1.29	영산아트홀	더뮤즈오페라단 창단공연				
2	2009.9	서울광장	오페라 갈라콘서트				
3	2010.6.4-6	세종문화회관 M씨어터	피노키오의 모험	J.Dove	이종진	홍석임	이윤수
	출연 : 윤주현, 윤영민, 이명국, 조청연, 이정신, 하수진, 박조현, 김순희, 박진형, 남지은, 박찬일, 박상욱, 권안나, 이승훈, 김소현, 김영기, 김사도, 임희조, 류동호, 박태수, 박현수, 이성진, 김이현, 류동화						
4	2010.8.11	서울광장	피노키오의 모험	J.Dove		홍석임	이윤수
	출연 : 윤주현, 이명국, 하수진, 박진형, 임은주, 박상욱, 임희조, 박태수, 박현수, 류동화, 이애린						
5	2011.8.6-7	화성아트홀	피노키오의 모험	J.Dove		홍석임	이윤수
	출연 : 윤주현, 이명국, 하수진, 박진형, 임은주, 박상욱, 임희조, 박태수, 박현수, 류동화, 이애린, 이민철						
6	2012.4.5-8	국립극장 달오름극장	스타구출작전 & 말즈마우스의 모험	E.Barnes		장민지	이엄지
	출연 : 이정신, 한빛나, 남지은, 하수진, 이은복, 정선경, 류현수, 임은주, 윤주현, 박진형, 양일모, 김홍규, 곽상훈, 서용교, 양석진, 조청연, 임준재, 임희조, 박현수, 박태수, 이하늘 연주원						
7	2012.12	전국 9개 도시 투어	현대자동차그룹과 함께 하는 문화나눔				
8	2013.5-7	전국 7개 공연장	신나는 예술여행				
9	2013.6.12-14	인제 부평초등학교, 원통 초등학교, 기린초등학교	어린이와 함께하는 문화야 놀자				
10	2013.6.23	영락애니아의집	효성산업자재 PG와 함께하는 음악회				
11	2013.8.23	논산문화예술회관	응답하라 유럽 2013				
12	2013.10.4	무안 남악중앙공원	가을밤의 휴 콘서트				
13	2013.10.23-24/10.30-31	마포 인근 지역	찾아가는 공연				
14	2013.11.14	마포아트센터 플레이맥	일반인들과 함께 만드는 오페라				
15	2013.12.11-12	마포아트센터 아트홀맥	마일즈와 삼총사	E.Barnes		김태웅	
	출연 : 하수진, 김지현, 박진형, 염현준, 이명국, 최형배, 이태현						
16	2014.2.8	마포아트센터 아트홀맥	오페라갈라쇼 〈뉴 러브 스토리〉				
17	2014.4.6	전남승달문화예술회관	오페라갈라콘서트				
18	2014.7.16	마포아트센터 아트홀맥	오페라갈라쇼 〈뉴 러브 스토리〉				
19	2014.8.21	인제초등학교, 기린초등학교	찾아가는공연 〈힐링음악회〉				
20	2014.9.17/9.19/9.24/9.26	마포아트센터 플레이맥	예술교육 〈우아한 오페라 마티네〉				
21	2014.11.8-9	마포아트센터 아트홀맥	치즈를 사랑한 할아버지	E.Barnes	이정은	지상민	
	출연 : 석승권, 하수진, 윤주현, 한송이, 이정신, 지경호, 염현준, 김현나, 주혜선, 성한경, 주창열, 양성제, 김태유						

더뮤즈오페라단 공연기록

	날짜	장소	제목	작곡	지휘	연출	무대미술
22	2015.1.17-18	국립극장 해오름극장	배비장전	박창민	김봉미		박재범
	출연 : 김승철, 염현준, 이정신, 이명희, 윤주현, 석승권, 김현나, 박미화, 지경호, 안장혁, 김지연, 이성민, 유현주, 김민지, 최민영, 하수진, 인구슬, 조은진, 한송이, 주혜선						
23	2015.5.9	평택남부문화예술회관	오페라갈라쇼 〈뉴 러브 스토리〉				
24	2015.6.27	나루아트센터	오페라 & 뮤지컬 갈라콘서트				
25	2015.7.17-18	마포아트센터 아트홀맥	봄봄	이건용		김태웅	
	출연 : 박상욱, 염현준, 이정신, 김현나, 하수진, 한송이, 석승권, 김지연						
26	2015.10.1/10.8/10.15/10.22	마포아트센터 플레이맥	예술교육 〈우아한 오페라 마티네2〉				
27	2015.11.27-28	마포아트센터 아트홀맥	배비장전	박창민	김봉미	김태웅	박재범
	출연 : 김승철, 염현준, 이정신, 이명희, 석승권, 김현나, 이영종, 김지연, 변경민, 최민영, 하수진, 한송이						
28	2016.6.17-18	국립극장 해오름극장	배비장전	박창민	김봉미	김태웅	박재범
	출연 : 김승철, 염현준, 이정신, 정유미, 윤주현, 김선용, 하수진, 한송이, 이호택, 유상현, 김가영, 최민영, 조은진, 박수진						
29	2016.8.26-27	마포아트센터 아트홀맥	오페라 갈라 〈러브배틀〉				
30	2016.9.28	평촌아트홀	치즈를 사랑한 할아버지	E.Barnes	이정은	김태웅	박재범
	출연 : 석승권, 하수진, 윤주현, 한송이, 염현준, 이호택, 박수진, 조은진						
31	2016.9.1/9.8/9.22/9.29	마포아트센터 플레이맥	예술교육 〈우아한 오페라 마티네3〉				
32	2016.11.4-5	마포아트센터 아트홀맥	스타구출작전	E.Barnes	이정은	김태웅	박재범
	출연 : 윤주현, 유상현, 하수진, 한송이, 김민성, 이호택, 고승완, 한승헌, 이창규, 양동주, 박인혁, 강명보, 장인혁						
33	2017.6.14	제주해비치	창작오페라 〈배비장전〉 쇼케이스				

무악오페라단 (2008년 창단)

소개

2008년 6월 창단한 '무악오페라'은 국공립 및 민간 오페라단을 통틀어 유일하게 CEO 체제로 운영되는 단체다. 국내 오페라단에서는 예술감독이 단장이나 이사장 직을 겸하는 게 일반적이지만, '무악오페라'에서는 전문경영인인 김정수 ㈜제이에스앤에프 대표이사가 단장 겸 이사장을, 표재순 전 세종문화회관 이사장이 예술총감독을 맡는다. 이와 함께 최승한, 김관동 교수가 각각 음악감독과 공연예술감독을 맡는다.

2005년 음악계를 비롯한 다양한 분야에서 종사하는 몇몇 지인이 모여 오페라를 사랑하는 마음 하나로 모차르트의 〈마술피리〉를 기획, 제작하여 예술의전당 오페라극장에서 성공적으로 공연을 올리게 되는데, 이는 우리나라 음악계 및 공연예술계로부터 폭 넓은 호응을 얻게 되는 놀라운 수확을 얻게 된다. 이를 시발점으로 김관동 교수는 각 분야의 전문인력을 좀 더 모아 더욱 성공적이고 혁신적인 오페라를 만들어보자는 취지 아래 2008년 ㈜제이에스앤에프 대표이사 김정수 회장을 초대 단장 및 이사장으로 추대하여 사단법인 무악오페라단을 창설하게 된다. 2008년 11월, 무악오페라는 창단기념 첫 데뷔로 한국인들이 가장 좋아하는 베르디 오페라 〈라 트라비아타〉와 〈라 보엠〉의 갈라 콘서트를 예술의전당 콘서트홀 무대에서 공연되었다. 2009년 첫 정기오페라를 베토벤의 〈피델리오〉로 관객들에게 큰 호평을 받았다.

매년 1회의 정규 오페라와 1회의 갈라 콘서트를 열 계획을 갖고 있는 무악오페라는 예술계는 물론 사회 각계각층의 인사들로 이사회와 후원회가 결성되어있고, 각 분야의 유능한 전문가들을 영입, 이들을 공연기획, 홍보, 예술경영 등 각 분과로 적재적소 배치하여 합리적인 경영이 이루어지도록 하고 있다. 또한 세계적인 성악가 및 해외무대에서 활약하고 있는 국내 출신 성악가들을 영입하여 최고 수준의 오페라를 선보이고 있으며 이와 더불어 젊고 재능있는 인재들 또한 무악오페라를 통해 양성, 배출되고 있다.

대표 김정수

연세대학교 상경대학 경영학과 졸업
연세대학교 언론홍보대학원 언론홍보최고위과정 수료
㈜제이에스 대표이사 회장
한양대학교 행정대학원 겸임교수
제주 테디베어박물관 회장
㈜제주방송 이사
연세대학교 상경대학 동창회장

현) ㈜제이에스앤에프 대표이사 회장
　　(사)무악오페라 단장 겸 이사장
　　연세대학교 총동문회 수석 부회장

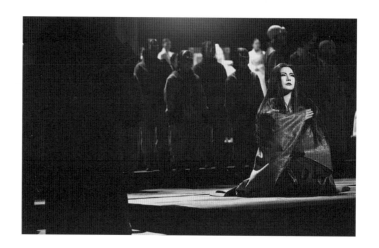

무악오페라단 공연기록

	날짜	장소	제목	작곡	지휘	연출	무대미술
1	2008.11.7	예술의전당 콘서트홀	창단기념 갈라콘서트 〈라 트라비아타 & 라 보엠〉		최승한	최지형	
	출연 : 박정원, 김은주, 이윤숙, 강무림, 국윤종, 김범진, 김재섭, 박정민						
2	2009.5.7~10	예술의전당 오페라극장	피델리오	L.v.Beethoven	최승한	최지형	
	출연 : 스티븐 해리슨, 수잔 앤소니, 나경혜, 한윤석, 양희준, 최주일, 최경열, 이지영, 박미자, 이규석, 전병호						
3	2010.5.4~7	예술의전당 오페라극장	라 보엠	G.Puccini	최승한	Vincent Riotta	
	출연 : 조경화, 강경해, 강무림, 국윤종, 이윤숙, 방광식, 이상민, 성승민, 류현승, 임승종						
4	2012.4.19~22	예술의전당 오페라극장	나비부인	G.Puccini	최승한	황인뢰	
	출연 : 손현경, 강경해, 박기천, 한윤석, 유승공, 송형빈, 서은진, 양송미, 전병호, 김병						
5	2014.10.24~26	예술의전당 오페라극장	투란도트	G.Puccini	최승한	정갑균	
	출연 : 김라희, 실비아 문테아누, 김재형, 이정원, 이은희, 손현경, 박태환, 박정민, 김병오, 민경환, 양일모, 최인식						
6	2015.5.8~10	예술의전당 오페라극장	피가로의 결혼	W.A.Mozart	최승한	Paula Williams	
	출연 : 홍혜경, 윤정난, 라이언 맥키니, 류보프 페트로바, 심기환, 김선정, 김남수, 송윤진, 김병오, 박종선, 최세정						
7	2017.5.12~14	예술의전당 오페라극장	토스카	G.Puccini	최승한	채은석	
	출연 : 김라희, 손현경, 한윤석, 신상근, 박은용, 양준모, 김남수, 민경환, 최공석, 김선제, 이진혁, 조은일						

뮤직씨어터 슈바빙 (2008년 창단)

소개

슈바빙(Schwabing)이란 단어는 뮌헨의 몽마르뜨라 일컬을 수 있는 뮌헨 북부의 한 지역을 지칭한다. 이 지역과 그 이름의 독창성은 그 지역을 지배하고 있는 정신문화와 그것을 대변하는 슈바빙적 풍토이다. 함축된 '슈바빙적'이라는 말 속에는 자유, 청춘, 모험, 천재, 예술, 사랑, 기지, 순수, 욕망, 열정 등이 총괄적으로 포함된 의미이다. 슈바빙적 사고와 생활방식, 표현방식은 각자의 감수성을 자유롭게 표현하며 정신적 추구를 실체화하는 생활 예술 행위이다.

슈바빙은 음악적 미학과 연극적 리얼리티를 살린 효과적이고 다양한 무대 예술을 추구함과 동시에, 모노 음악극, 연극적 음악극, 추상적 음악극 등, 극음악 창 작에 새로운 시도를 지향한다.

또한 슈바빙은 예술적 감성과 열정을 가진 이 지역의 젊은 인재들을 무대로 이끌어, 함께 호흡하고 성장하여 그들의 예술적 초혼을 마음껏 드러낼 수 있도록 하는데 그 목적이 있다. 나아가 이 무대를 통하여 성숙한 예술문화를 이끌어 갈 수 있는 리더로 발돋움하기를 기대해 본다.

대표 이은희

전북대학교 사범대학 음악교육과 졸업
독일 에쎈 폴크방 국립음대 성악·오페라과 졸업
베를린 및 미국 C.C.S.U 초청연주
오페라 〈나비부인〉, 〈리골레토〉, 〈라 트라비아타〉, 〈라 보엠〉, 〈춘양전〉, 〈광대〉, 〈메리 위도우〉, 〈박쥐〉, 〈돈 조반니〉, 〈녹두꽃이 피리라〉 등 수회 주역 출연
〈아말과 크리스마스의 밤〉, 〈팔리아치〉, 〈노처녀와 도둑〉, 〈전화〉, 〈돈 조반니〉, 〈뮤지컬 가스펠〉, 〈코지 판 투테〉, 〈결혼〉, 〈라 트라비아타〉, 〈사랑의 묘약〉 제작·총감독
베르디 〈레퀴엠〉, 모차르트 〈C장조〉, 멘델스존 〈엘리야〉, 베토벤 〈합창교향곡〉 독창자
KBS 열린음악회 초청출연, KBS-TV 문화공간 나비 '성악가 이은희' 방송, MBC TV 한마음 음악회, 청소년 음악회 출연
2003년 미국 커네티컷 주립대학(C.C.S.U) 교환교수
2012 목정문화상 수상

현) 전북대학교 예술대학 음악과 교수
　　뮤직씨어터 슈바빙 대표

뮤직씨어터 슈바빙 공연기록

	날짜	장소	제목	작곡	지휘	연출	무대미술
1	2008.12.13~14	전주 우진문화공간	**아말과 크리스마스의 밤**	G.C.Menotti	이일규	조승철	
	출연 : 고은영, 송주희, 신진희, 문선미, 조창배, 김동식, 김규성						
2	2009.9.27	한국소리문화의전당 연지홀	**팔리아치**	R.Leoncavallo		조승철	
	출연 : 김재명, 문영지, 장성일						
3	2010.4.3~4	한국소리문화의전당 명인홀	**신사와 노처녀 & Phone女**	G.C.Menotti	이일규	조승철	
	출연 : 조성민, 이하나, 박은지, 송주희, 문선미, 황은지, 신선영, 신은경, 김한나, 장성일, 박호영, 이은희, 신선경, 김현오						
4	2011.4.1~2/4.16	한국소리문화의전당 연지홀, 김제문화예술회관	**돈 조반니**	W.A.Mozart	이일규	조승철	
	출연 : 장성일, 김현오, 이은희, 신선경, 김규성, 김달진, 이우진, 고은영, 송주희, 문영지, 김성은						
5	2011.7.27~29/2012.7.21	김제문화예술회관, 전주우진문화공간, 익산 솜리	**코지 판 투테**	W.A.Mozart	이일규	김정윤	
	출연 : 송주희, 고은영, 이은선, 박영환, 조창배, 김성진, 이대범, 이대혁						
6	2013.4.12~14/4.20	전주 우진문화공간, 김제문화예술회관	**결혼 & 전화**	공석준, C.Menotti	이일규	조승철	
	출연 : 조창배, 한상호, 오현웅, 송주희, 오연진, 이주애, 김용철, 김대현, 박신, 신선경, 이아람, 박영환, 최재영, 김대현						
7	2013.8.31/9.7~8/9.28/10.11/12.20	한국소리문화의전당 모악당, 김제문화예술회관 외	**라 트라비아타**	G.Verdi	이일규	Marco Pucci Catena	
	출연 : 이은희, 문영지, 이윤경, 조창배, 강신모, 김재병, 김동식, 최강지						
8	2013.8.31/9.7~8/9.28/10.11/12.20	한국소리문화의전당 모악당, 김제문화예술회관 외	**랭스로 가는 길**	G.Rossini		이은희	
	출연 : 고은영, 문영지, 송주희, 오연진, 조창배, 박동일, 박영환, 허정희, 김일동, 이대범, 최준재						
9	2013.8.31/9.7~8/9.28/10.11/12.20	한국소리문화의전당 모악당, 김제문화예술회관 외	**사랑의 묘약**	G.Donizetti	김철	조승철	
	출연 : 양두름, 조수빈, 하만택, 신상권, 김일동, 강창욱, 김동식, 길경호, 이하나, 오윤지						
10	2014.12.18/12.20	김제문화예술회관/한국소리문화의전당 명인홀	**아말과 크리스마스의 밤**	G.C.Menotti		조승철	
	출연 : 고은영, 송주희, 이주애, 장세음, 조창배, 김동식, 김규성						
11	2015.9.2/9.11	김제문화예술회관/한국소리문화의전당 연지홀	**나비부인 춤을 추다**	G.Puccini	최재영	조승철	
	출연 : 송주희, 조창배, 박영환, 이은선, 이하나, 김용철						
12	2017.7.9/7.11	한국소리문화의전당 연지홀, 고창문화의전당	**나비부인**	G.Puccini	최재영	조승철	
	출연 : 이은희, 고미현, 고은영, 김재명, 박진철, 김동식, 이현준, 권소현, 신진희, 김진우, 이대혁						

수지오페라단 (2009년 창단)

소개

수지오페라단은 '최고의 아티스트들로 최고의 작품을 소개한다'는 사명으로 현재 세계무대에서 활약하고 있는 최정상의 연주자들을 통해 완성도 높은 무대를 선보임과 동시에 국내 무대에서도 전 세계 유수의 오페라 극장(밀라노 라 스칼라 극장, 뉴욕 메트로폴리탄 오페라극장, 런던 로얄 코벤트 가든 오페라하우스 등)의 감동을 그대로 느끼실 수 있도록 심혈을 기울이고 있다.

2009년 11월 창단기념 '그란 갈라 콘서트'를 비롯, 오페라 〈나비부인〉, 〈카르멘〉, 〈라 트라비아타〉, 〈리골레토〉, 〈토스카〉의 성공적인 공연으로 한국의 대표적 프리미엄 오페라단으로 자리매김했다.

더불어 관객과 세계적인 아티스트 간의 문화 외교적 가교 역할을 담당하며, 세계로 뻗어나갈 충분한 역량과 자질을 갖춘 신인을 발굴하여 육성하고, 성악가뿐만 아니라 관련 창작분야, 제작분야 등도 함께 발전할 수 있도록 시너지 효과를 창출하고자 한다.

드라마틱한 강렬함과 순수하고 아름다운 선율이 어우러진 수준높은 공연을 위해 항상 연구하고 노력하는 수지오페라단은 앞으로도 다양한 분야의 자문위원단과 함께 탄탄하고 내실있는 전문예술단체로서, 최고의 문화예술 향유를 갈망하는 이들과 사회와 문화예술 발전에 공헌하는 기업을 위한 글로벌 문화 마케터가 될 것이다.

대표 박수지

숙명여자대학교 음악대학 성악과 졸업
이탈리아 비발디국립음악원, 알도 쁘로띠 오페라 스쿨 졸업
다수의 오페라 주역 활동
상명대학교 음악대학 성악과 초빙교수 역임

현) 수지오페라단 단장

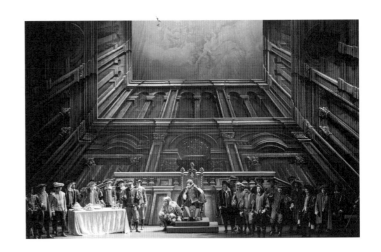

수지오페라단 공연기록

	날짜	장소	제목	작곡	지휘	연출	무대미술
1	2010.11.1	예술의전당 콘서트홀	창단기념 Grand Gala Concert				
2	2010.03.25.–03.28	예술의전당 오페라하우스	나비부인	G.Puccini	Giuseppe Mega	Antonio De Lucia	Alessandro Gatti, 백철호
	출연 : 김영미, Paola Romano, Mario Malagnini, 신동원, 최종우, 오승용, 정수연, 최승현, 송원석, 김동섭, 김관현, 김진후, 김대수, 김지단, Jenni Kuronen, 권민제, 유준상, 남진희						
3	2010.12.8	예술의전당 콘서트홀	오페라갈라 〈카르멘〉		Claudio Micheli	허복영	
	출연 : Elena Maximova, Francesco Grollo, 한명원, 신지화, 박상희, 황혜재, 채정우, 김병오						
4	2011.5.27–29	예술의전당 오페라하우스	라 트라비아타	G.Verdi	Roberto Gianola	Alberto Paloscia	Alessandro Gatti, 백철호
	출연 : Mariella Devia, Irina Dubrovskaya, Natalia Roman, Mario Malagnini, Salvatore Cordella, Pier Luigi Dilengite, 최종우, Antonella Colaianni, Nicola Ebau, 안균형, 윤경희, 정주영.						
5	2011.12.2–4	예술의전당 오페라하우스	리골레토	G.Verdi	Roberto Gianola	Vivien Hewitt	이학순
	출연 : Stefan Pop, 엄성화, Laura Giordano, 박미자, Giuseppe Allomare, 강형규, 김요한, 변승욱, 양송미, 김정미, 김란희, 최선애, 박경태, 정형진, 이산빈, 김병오, 이경호, 김미소, 나희영						
6	2012.4.27–29	예술의전당 오페라하우스	토스카	G.Puccini	Giampaolo Bisanti	Paolo Panizza	이학순
	출연 : Adina Nitescu, Hasmik Papian, Piero Giuliacci, Francesco Anile, Ivan Inverardi, Anthony Michael Moore, 전준한, 장승식, 김현호, 한진만, 하림, 노미정						
7	2013.3.29–31	예술의전당 오페라하우스	투란도트	G.Puccini	Giampaolo Bisanti	Francesco Bellotto	이학순
	출연 : Irina Gordei, Anna Shafajinskaia, Walter Fraccaro, Antonino Interisano, Tatiana Lisnic, 오미선, 김요한, 손철호, Marco Nistico, Leonardo Alaimo, 양일모, 권희준, 김대수, 장승식						
8	2013.11.22–24	예술의전당 오페라하우스	리골레토	G.Verdi	Bruno Aprea	Mario De Carlo	이학순
	출연 : George Gagnidze, Ventseslav Anastasov, Elena Mosuc, Daniela Bruera, Stefan Pop, Ricardo Mirabelli, 김요한, 변승욱, 양송미, 최송현, 서동희, 권서경, 신지훈, 배은환, 김지단, 최정훈, 최정숙, 임은주, 박상진, 홍예선, 김라경,						
9	2014.6.6.–6.8	예술의전당 오페라하우스	카르멘	G.Bizet	Carlo Goldstein	Mario De Carlo	이학순
	출연 : Nino Surguladze, Natalia Evstafeva, Stefano Secco, Mario Malagnini , Natalie Aroyan , 김지현, Gezim Myshketa, 이동환, Irene Molinari, Paola Santucc, 박상진, Fabio Buonocore, Davide Fersini						
10	2015.4.10.–12	예술의전당 오페라하우스	아이다	G.Verdi	Giampaolo Bisanti	Mario De Carlo	이학순
11	2016.4.15–17	예술의전당 오페라하우스	가면무도회	G.Verdi	Carlo Goldstein	Francesco Bellotto	오윤균
	출연 : Francesco Meli, Massimiliano Pisapia, Virginia Tola, 임세경, Devid Cecconi, 김동원, Sanja Anastasia, Elena Gabouri, Paolo Santucci, 강혜정, 이진수, 장영근, 김현호						

수지오페라단 공연기록

	날짜	장소	제목	작곡	지휘	연출	무대미술
12	2016.12.1-2	서울 하얏트호텔 그랜드볼룸홀	**카르멘**	G.Bizet	Andrea Molino	Mario De Carlo	
	출연 : Sanja Anastasia, Gaston Rivero, Gaston Rivero, Gezim Myshketa, Irene Molinari, Paola Santucci, Fabio Buonocore, Simon Schnorr						
13	2016.12.6	부산 벡스코 오디토리움	**카르멘**	G.Bizet	Andrea Molino	Mario De Carlo	
	출연 : Sanja Anastasia, Gaston Rivero, Gaston Rivero, Gezim Myshketa, Irene Molinari, Paola Santucci, Fabio Buonocore, Simon Schnorr						
14	2017.4.28-30	예술의전당 오페라하우스	**나비부인**	G.Puccini	Carlo Goldstein	Vivien Hewitt	Kan Yasuda
	출연 : Liana Aleksanyan, Donata D'Annunzio Lombardi, Leonardo Caimi, Massimiliano Pisapia, Vincenzo Taormina, Silvia Beltrami, 백재은, Gustavo Quaresma, Ramaz Chikviladze, Alexander Knight						

오페라카메라타서울 (2014년 창단)

소개

오페라카메라타서울은 오페라 전문공연단체이다. 2000년에 '오페라 연구'와 '오페라 공연의 전문화'를 목적으로 결성되었다. 연출, 무대, 의상, 조명, 분장 등 각 분야의 제작진들과 성악, 기악 등의 전문연주가들이 단체의 구성원을 이루고 있으며 오페라를 연구하는 '오페라 스튜디오'와 오페라 공연을 제작하는 '오페라 프로덕션'으로 구분하여 활동하고 있다.
〈신데렐라〉, 〈여자는 다 그래〉 등의 오페라를 제작하여 공연하였고 어린이를 위한 〈마술피리〉 등의 수많은 공연을 협력 제작하였다.

대표 최지형

연세대학교 음악대학 성악과 졸업
이탈리아의 베로나 국립음악원 수학
이탈리아 로비고 국립음악원 졸업
로시니의 〈비단 사다리〉, 살리에리의 〈음악이 먼저! 말은 그 다음에!?〉, 모차르트의 〈극장지배인〉, 〈어린이를 위한 마술피리〉 등 작품 번역 및 각색 초연연출
오페라 〈마술피리〉, 〈안드레아 셰니에〉, 〈카르멘〉, 모차르트의 〈피가로의 결혼〉, 〈돈 조반니〉, 〈여자는 다 그래〉, 로시니의 〈세빌리아의 이발사〉, 〈신데렐라〉, 베토벤의 〈피델리오〉, 도니제티의 〈람메르무어의 루치아〉, 〈사랑의 묘약〉, 〈돈 파스콸레〉, 베르디의 〈라 트라비아타〉, 〈운명의 힘〉, 푸치니의 〈라 보엠〉, 슈트라우스의 〈박쥐〉, 마스카니의 〈카발레리아 루스티카나〉 등 다수의 작품 연출.
오페라 한글 대본 「라 트라비아타」, 「오페라 한글 대본 전집 (전 30권)」 번역 및 해설하여 출간 중.

현) 오페라카메라타서울 단장
　　연세대학교, 한국예술종합학교, 숭실콘서바토리 출강

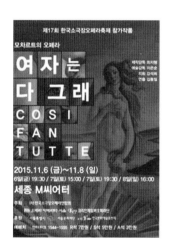

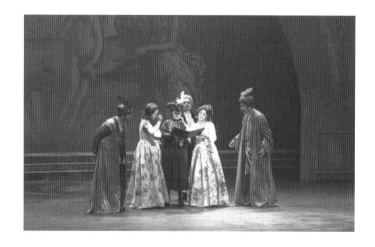

오페라카메라타서울 공연기록

	날짜	장소	제목	작곡	지휘	연출	무대미술
1	2014.8.29–31	충무아트홀 중극장 블랙	**신데렐라**	G.Rossini	조장훈	최지형	오윤균
	출연 : 김선정, 송윤진, 강동명, 성승민, 김의진, 윤선경, 도희선, 이혜선, 김주희, 박정섭, 송형빈, 박준혁, 김종국						
2	2015.11.6–8	세종M씨어터	**여자는 다 그래**	W.A.Mozart	강석희	김동일	오윤균
	출연 : 이윤숙, 이윤경, 최영심, 송윤진, 김선정, 신은혜, 최상호, 전병호, 김재섭, 송형빈, 성승욱, 김의진						

지음오페라단 (2014년 창단)

소개

지음(知音)이란 '마음을 알아주는 진정한 친구'라는 뜻이다. 지음오페라단은 '예술이 인간을 행복하게 해준다'는 패러다임을 지향하며 '지음'이란 말처럼 많은 사람들의 마음을 알아주고 위로해주며 행복하게 해주기 위해 2014년 창단되었다.

오페라는 음악과 드라마가 합쳐진 종합예술로서 인간의 희로애락을 담고 있는 최고의 종합예술이지만 현실을 그렇게 대중적이지 못하다는 한계가 있는 상태로 저희 지음오페라단은 오페라의 대중성을 높이고자 한다.

짧은 역사에도 불구하고 지음오페라단은 매년 새로운 작품을 창작하고 있으며 오페라의 대중성을 높이기 위해 뮤지컬과 접목을 시도하는 등 새로운 시도를 하고 있다. 앞으로도 더욱 창의적이고 좋은 작품으로 음악을 통하여 마음을 알아주는 친구가 되도록 노력할 것이다.

대표 최정심

이탈리아 산타 체칠리아 국립음악원 비엔뇨 졸업
이탈리아 쥬세뻬 마르투치 국립음악원 졸업
이탈리아 베냐미노 질리 아카데미아 오페라과 졸업
이탈리아 로마 국제아카데미 성악 최고연주자 과정 디플롬
오페라 〈춘희〉, 〈리골레토〉, 〈라 보엠〉, 〈사랑의 묘약〉, 〈포은 정몽주〉, 〈헨젤과 그레텔〉, 〈도시연가〉, 〈마술피리〉 등 주역성가 독창회, 100人100色 창작 가곡 독창회

현) 지음오페라단 단장
　　경복대학교 뮤지컬과 외래교수
　　경민대학교 외래교수
　　기획사 뮤직앤아트 대표

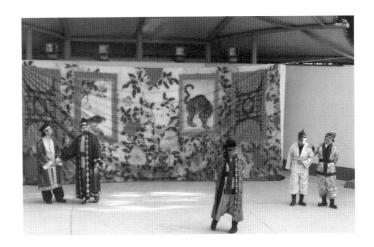

지음오페라단 공연기록

	날짜	장소	제목	작곡	지휘	연출	무대미술
1	2014.12.13~14	용인 포은아트홀	**포은 정몽주**	박지운	박지운	안호원	신재희
	출연 : 서필, 최정심, 안병길, 서정수, 김순희, 이우진, 임성식, 전효혁, 전수현, 김수연						
2	2015.5.27	부산 금정문화회관 야외공연장	**포은 정몽주**	박지운			
3	2015.6.24	영천시 시안미술관	**포은 정몽주**	박지운			
4	2015.8.24,27	용인시 백암정신병원 강당, 용인정신병원 베토벤홀	**포은 정몽주**	박지운			
	출연 : 강성구, 최정심, 안병길, 서정수, 이우진, 임성식, 전효혁, 신동근						
5	2015.9.3~4	용인여성회관 큰어울마당	**헨젤과 그레텔**	E.Humperdinck		안병길	
	출연 : 김미소, 최정심, 임성식, 권재숙, 안병길, 송정아						

하나오페라단 (2012년 창단)

소개

하나오페라단은 '오페라를 통해 인간의 행복 수준을 높인다'는 설립의지를 실천하기 위해 설립, 용인지역 오페라의 발전과 저변 확대를 위해 노력하고 있는 단체로, 2012년 5월 창단 후 2013년 용인문화재단과 함께한 오페라 〈춘향전〉의 성공적인 공연을 통하여 국내 창작 오페라 발전을 도모함과 동시에 오페라의 교류와 이를 통한 한국의 국제적 위상을 향상시키는데 크게 기여하고 있다.

용인에 연고를 두고 수준높은 오페라 공연을 위해 한국의 유수한 성악가의 무게있는 연주와 기대있는 유망 신인 발굴 및 무대 연주를 통하여 국내 오페라계에 활력과 발전을 도모하고 있는 단체이다. 매 공연마다 참신한 아이디어와 다양한 시도로 관객에게 새로운 즐거움을 선사하고 관객과 가까이에서 호흡하는 무대를 통해 기존의 듣는 공연에서 보고 느끼는 무대로의 전환을 모색하고 있습니다. 국내 최정상의 성악가를 비롯한 여러 분야의 많은 예술가들을 초청하여 최고의 무대를 기획하려고 노력하고 있으며 보다 많은 사람들과 함께 행복을 나누는 나눔의 무대를 기획하고 있다.

창단공연인 오페라 〈춘향전〉을 시작으로 도니제티 오페라 〈사랑의 묘약〉, 모차르트 오페라 〈마술피리〉를 성공적으로 공연하고, 해마다 HANAOPERA MUSIC FESTIVAL을 연 2~3회 공연하여 다양한 시도와 노력으로 관객에게 사랑받는 오페라단이 되기 위해 더욱 노력하고 있습니다.

대표 김호성

명지대학교 음악학부 성악과 졸업
이탈리아 G. Paisiello 국립 음악원 디플로마
밀라노 스칼라 극장 아카데미 디플로마
술모나 테네오 국제 성악아카데미 디플로마
밀라노 음악 아카데미아 최고 연주자 과정디플로마
로마 A. I. ART 음악 아카데미 전문 합창지휘 과정 디플로마
파도바 국제 성악 콩쿨 1위, 브람스 국제 성악 콩쿨 1위, Massa 국제 성악 콩쿨 1위, Maria Caniglia 국제 성악 콩쿨 2위, Matia Battistini 국제 오페라 콩쿨 2위 외 다수의 국제콩쿨 입상
이탈리아와 국내에서 〈나부코〉, 〈라 보엠〉, 〈라 트라비아타〉, 〈리골레토〉, 〈팔리아치〉, 〈포기와 베스〉, 〈수잔나의 비밀〉, 〈춘향전〉, 〈피가로의 결혼〉, 〈모세〉, 〈코지 판 투테〉, 〈잔니 스키키〉 등 다수 오페라의 주역과 베토벤의 〈심포니 no.9〉, 헨델의 〈메시아〉, 구노의 〈장엄미사〉 오라토리오의 솔리스트로 연주

현) 하나오페라단 단장 겸 예술감독
　　하나필하모니오케스트라 상임지휘자
　　하나예술기획 대표
　　수지여성합창단 지휘자
　　명지대학교 객원교수

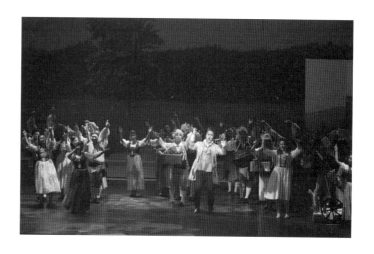

하나오페라단 공연기록

	날짜	장소	제목	작곡	지휘	연출	무대미술
1	2013.10.25–27	용인 포은아트홀	**춘향전**	현제명	이일구	유혜상	임일진
	출연 : 유미숙, 김성혜, 김지현, 박현재, 강훈, 이동명, 양송미, 송윤진, 김요한, 최기봉, 이세영, 이지혜, 박준영, 송원석, 류기열, 이정현, 장철준, 김대현, 박용규						
2	2015.9.16–17	용인 포은아트홀	**사랑의 묘약**	G.Donzetti	김호성	유혜상	
	출연 : 박준영, 추민아, 백하은, 이한수, 이성인, 이진철, 이준석, 고요한, 강윤태, 오유석, 신사도, 김용진, 정진실, 유다현, 홍혜진						
3	2017.10.13–14	용인 포은아트홀	**마술피리**	W.A.Mozart	김호성	김숙영	남기혁
	출연 : 박준영, 김민경, 김아름, 김정현, 이한수, 이진욱, 오유석, 김민수, 주진호, 장윤정, 최주연, 김수기, 이준석, 진영국, 김준수, 조은진, 신도현, 방나영, 용효중, 박성근, 박민아, 우진실, 이효주, 김지은, 전성은, 배찬미, 심승미, 정주영, 양소희, 김나현, 안홍자, 박선우, 최세리, 김소윤, 한정아, 박예은, 이서진, 한태정						

한러오페라단 (2010년 창단)

소개

사단법인 한러오페라단은 한러교류가 해마다 다양하게 증가하고 한러의 문화교류의 필요성을 인식하던 중 '아름다움과 나눔'이라는 인류가치를 가지고 한러수교 20주년 기념해인 2010년에 창단한 수준높은 오페라단이다. 주로 러시아 오페라를 발표하고 있으며 〈알레코〉〈예브게니 오네긴〉〈라 트라비아타〉 등을 무대에 올린 바 있다.

대표 손성래

러시아 국립 그네신음대 성악과
(학사, 석사, 연주학 박사) 졸업
러시아국립볼쇼이극장 및 독일CICADA 전속가수 역임
대한민국문화예술대상 오페라부문 수상
베로나 국제콩쿨 2위 입상
제9회 대한민국 오페라 대상 소극장부문 우수상

현) 사)한러오페라단 이사장

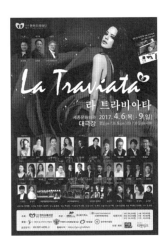

한러오페라단 공연기록

	날짜	장소	제목	작곡	지휘	연출	무대미술
1	2010.5.20~22	장천아트홀	**예브게니 오네긴**	P.Tchaikovsky	정월태	유희문	
	출연 : 남　완, 이명국, 박형준, 김건화, 최인영, 황성희, 한지화, 김경아, 박진형, 김지연, 신영길, 이찬구, 남경정, 한승희, 정삼미, 김순희, 채윤지, 김형삼, 최경준, 김영옥, 김성신, 이일준						
2	2014.5.30~6.1	서울 KBS홀	**예브게니 오네긴**	P.Tchaikovsky	정월태	김지영	
	출연 : 김희정, 김인혜, 배용남, 남완, 김남예, 김주완, 양광진, 김형삼, 김영옥, 한수경, 김순희, 최경준, 황상연, 이일준, 한정민						
3	2015.10.5	세종문화회관 대극장	**알레코**	S.Rachmaninoff	변욱		
	출연 : 고성현, 김인혜, 손성래, 김형삼, 파벨 체르니흐, 김영옥						
4	2015.10.23~25	서울 KBS홀	**도산의 나라**	최현석	이일구	방정욱	
	출연 : 이동명, 김주완, 양인준, 김지현, 유정화						
5	2016.7.12~15	세종문화회관 M씨어터	**예브게니 오네긴**	P.Tchaikovsky	변욱	김지영	
	출연 : 최인영, 안성민, 이다미, 이소연, 남　완, 이호택, 배용남, 김수정, 신자민, 김순희, 김남예, 김명호, 김정권, 김지연, 김주완, 김영옥, 김경화, 박은정, 강한별, 김형삼, 최경준, 신명호, 황상연, 강철원, 김신호, 나선일, 이재성						
6	2017.4.6~9	세종문화회관 대극장	**라 트라비아타**	G.Verdi	카를로 팔레츠키	김명곤	
	출연 : 김희정, 양　지, 박성진, 노미경, 강신모, 양인준, 김명호, 체르니흐, 강기우, 배용남, 이다미, 현수연, 김경화, 이미숙, 최종원, 황인필, 최건우, 심형진, 김은총, 이재영, 나선일, 신명준, 황상연, 최경준, 나현진, 김양모						

VII. 오페라단 공연기록
4. 오페라 페스티벌, 극장제작, 기획사

2008~2017

대구국제오페라축제

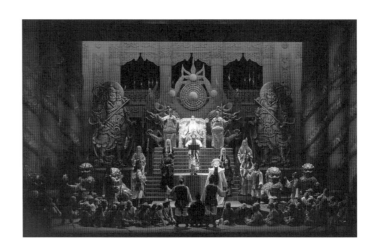

대구국제오페라축제 공연기록

	날짜	장소	제목	작곡	지휘	연출	무대미술
1	2008.10.1~3	대구오페라하우스	축제 조직위] -토스카		발레리오 갈리	김홍승	이학순
	출연 : 프란체스카 파타네, 손현진, 김향란, 이정원, 쑤 창, 최덕술, 고성현, 한명원, 양효용, 임용석, 목성상, 신현욱, 배재민, 왕의창, 김건우, 구형광, 김성철, 김윤환						
2	2008.10.24	대구오페라하우스	독일 다름슈타트국립극장 -아폴로와 히아친투스 & 첫째계명의 의무		요아힘 엔더스	존 듀	하인즈 발테스
	출연 : 막시밀리안 키너, 아키 하시모토, 주잔네 제어플링, 안냐 슐로서, 니나 카이텔, 토마스 매너트, 안냐 빈켄, 제프리 트레간차, 막시밀리안 키너						
3	2008.10.10	대구오페라하우스	대구시립오페라단-람메르무어의 루치아		알폰소 사우라	정갑균	이학순
	출연 : 김성은, 김정아, 김재형, 이현, 이인철, 김승철, 박종선, 김승희, 안균형, 홍순포, 정우진, 지민철						
4	2008.10.17	대구오페라하우스	국립오페라단 -천생연분		정치용	양정웅	임일진
	출연 : 조혜경, 박지현, 이영화, 오승룡, 함석헌, 김진추, 최혜영, 송원석						
5	2008.10.31	대구오페라하우스	뉴서울오페라단-춘향전		양진모	김홍승	김세라
	출연 : 유미숙, 이인학, 김소영, 김승철, 김정연, 박진형						
6	2008.11.5~6	대구오페라하우스	영남오페라단-신데렐라		안드레아 카펠레리	김성경	정연광
	출연 : 김수정, 강연회, 이영화, 정우진, 이형민, 최대우, 제상철, 조충제, 김은지, 김현미, 김수진, 김보경, 이상규, 윤성우						
7	2008.10.13	대구오페라하우스	대구오페라하우스-사랑의 묘약		김주현	한정민	
	출연 : 구자헌, 윤수정, 박상욱, 한상식, 권혁연						

대구국제오페라축제 공연기록

	날짜	장소	제목	작곡	지휘	연출	무대미술
8	2008.10.20	대구오페라하우스	대구오페라하우스-라 트라비아타		김주현	최미지	
	출연 : 남해원, 강훈, 송기창, 이병룡, 서정혁, 이경진						
9	2009.9.24 -25	대구오페라하우스	축제조직위/대구시립오페라단 -투란도트		실바노 코르시	마르코 푸치 카테나, 최이순	
	출연 : 마리아나 즈베트코바, 이화영, 한윤석, 이병삼, 박정원, 손현진, 김요한, 이의춘, 김상충, 왕의창, 배재민, 이정환, 김진, 오영민, 최상무, 김만수						
10	2009.10.15, 17	대구오페라하우스	독일 칼스루에국립극장-마탄의 사수		크리스토프 게솔트	아힘 토어발트	크리스티안 플뢰렌
	출연 : 클라우스 슈나이더, 크리스티나 니센, 에드바르트 가운트, 울리히 슈나이더, 디아나 톰쉐, 슈테판 슈톨, 한스 외르크 바인쉔크, 루이츠 몰츠						
11	2009.10.8 -10	대구오페라하우스	3개극장 합작-사랑의 묘약		정치용	파올로 바이오코	파올로 바이오코
	출연 : 김정아, 손지혜, 구은경, 이재욱, 서필, 나승서, 최웅조, 변승욱, 박경종, 김동섭, 조병주, 임우택, 김혜현, 윤미정						
12	2009.10.23 -14	대구오페라하우스	포항오페라단-원이 엄마		박인욱	유홍식	남궁희
	출연 : 이태원, 류진교, 이광순, 임재훈, 이인철, 권용만, 김정하, 류선이, 임용석, 목성상, 신동철, 송성훈, 하형욱, 최용황, 김희주, 권혁연, 김대엽, 임경섭, 조정민, 정철상, 임재호, 김지훈, 박수관						
13	2009.10.29 -31	대구오페라하우스	로얄오페라단-카르멘		노태철	이영기	오윤균
	출연 : 엘레나 이사, 박선영, 백재은, 보이코 즈베타노프, 강봉수, 김동순, 국은선, 한미영, 양선아, 조옥희, 왕의창, 박정환, 윤혁준, 최강지, 이유강, 황옥섭, 박이현, 김유정, 김은정, 이남희, 김혜근, 이옥희, 김난경, 노혜민, 최원석, 양요한, 박억수						
14	2010.9.30 -10.1	대구오페라하우스	축제조직위/대구시립오페라단 -파우스트		기 콩데트	앙투앙 셀바	임창주
	출연 : 나승서, 엄성화, 필립 푸르카드, 권순동, 류진교, 최윤희, 은재숙, 김정선, 공병우, 방성택, 김산봉, 최상무, 김민정, 이지혜						
15	2010.10.7, 9	대구오페라하우스	축제조직위/러시아 미하일로프스키국립극장-예브게니 오네긴		미하일 레온티에브	유리하 프로하로바, 표현진	
	출연 : 드미트리 다로프, 타치아나 라구조바, 드미트리 고로브닌, 마리나 핀추크, 유리 몬차크, 예카테리나 카네프스카야, 니나 로마노바, 알렉세이 쿨리긴, 안톤 푸자노프						
16	2010.10.15 -16	대구오페라하우스	아시아 합작-세빌리아의 이발사		오카츠 슈야	쳉 다우성, 표현진	김만식
	출연 : 양양, 강동명, 신현욱, 이윤경, 라셀 헤로디아스, 김정아, 구본광, 오 여화이, 노운병, 왕의창, 최용황, 임용석, 윤성우, 샤메인 앤더슨, 이주희, 안성국, 문준형						
17	2010.10.22 -23	대구오페라하우스	서울시오페라단/대구오페라하우스 - 안드레아 셰니에		로렌초 프라티니	정갑균	이학순
	출연 : 이병삼, 한윤석, 이정아, 김인혜, 오승룡, 고성현, 추희명, 임미희, 최웅조, 김민석, 최정숙, 김소영, 박정민, 김재일, 김희재, 김태, 박수연, 안상범, 김성수, 엄주천, 한진만, 박경태, 김승윤						
18	2010.10.29 -30	대구오페라하우스	영남오페라단 - 윈저의 명랑한 아낙네들		시몬 카발라	최현묵	남기혁
	출연 : 유형광, 이수경, 김정화, 제상철, 구형광, 서정화, 김승희, 서정혁, 이병룡						

대구국제오페라축제 공연기록

	날짜	장소	제목	작곡	지휘	연출	무대미술
19	2010.10.4 –5	대구문화예술회관 팔공홀	**대구오페라단– 피가로의 결혼**		이태은	김희윤	
	출연 : 제상철, 박창석, 주선영, 배진형, 김명찬, 김태진, 유소영, 고선미, 박윤진, 권혁연, 구형광, 송민태, 이수미, 김정욱, 김현준, 차경훈, 서동욱, 박민혁, 문준형, 장성익, 정효주						
20	2010.10.13 –14	대구문화예술회관 팔공홀	**로얄오페라단– 심산 김창숙**		박춘식	이영기	조영익
	출연 : 김승철, 오기원, 박정환, 김정, 김혜근, 김유정, 한미영, 강봉수, 우경준, 황옥섭, 김형삼, 김은하, 김기덕, 김동순, 김대관, 박병희, 최원석, 박억수						
21	2010.10.21 –22	중국 항주극원	**축제조직위 – 라 트라비아타**		이동신	정갑균	임창주
	출연 : 이화영, 류진교, 이현, 강현수, 이인철, 구본광, 박종선, 추영경, 김유환, 김윤환, 임용석, 김조아						
22	2010.10.19	대구문화예술회관 팔공홀	**비바오페라단– 콘서트 오페라 오텔로**		정철원	김준우	
	출연 : 손정희, 김재란, 최상무, 구은정, 이강훈						
23	2011.9.28 –30, 10.1	계명아트센터	**축제조직위/계명오페라단/대구 시립오페라단– 아이다**		실바노 코르시	정갑균	서숙진
	출연 : 이화영, 눈치아 산토디로코, 신동원, 하석배, 가브리엘라 포페스쿠, 김미순, 김승철, 우주호, 이의춘, 권순동, 안균형, 이재훈, 임수경, 배수진, 송성훈, 김명규						
24	2011.10.7 –8	대구오페라하우스	**대구오페라하우스– 돈 파스콸레**		마르첼로 모 타델리	다리오 포니시	임창주
	출연 : 하타케야마 시게루, 나유창, 최윤희, 타오 잉, 이성민, 나카지마 야스, 김상충, 권성준						
25	2011.10.13, 15	대구오페라하우스	**축제조직위/터키 앙카라국립 극장– 후궁으로부터의 도피**		렌김 곽멘	엑타 카라	이종욱
	출연 : 아이쿳 츠나르, 페르얄 투르크오우루, 교르켐 에즈기 이을으름, 젠크 브이윽, 툰자이 쿠르트오우루, 오칸 쉔오잔						
26	2011.10.21 –22	대구오페라하우스	**대구오페라하우스 – 도시연가**		박지운	장재호	박정희
	출연 : 정능화, 강신모, 유소영, 서활란, 박찬일, 박정민, 구은정, 이성미						
27	2011.10.28 –29	대구오페라하우스	**국립오페라단/축제조직위 – 가면무도회**		김주현	장수동	이태섭
	출연 : 김중일, 정의근, 이정아, 임세경, 구본광, 고성현, 이아경, 박재연, 박창석, 윤성우, 하형욱, 한준혁						
28	2011.4.30, 5.4	독일 칼스루에국립극장	**축제조직위/독일 칼스루에국립 극장 – 나비부인**		황원구	정갑균	
	출연 : 류진교, 이현, 이인철, 송성훈, 손정아, 조정혁						
29	2011.10.19 –20	수성아트피아 용지홀	**울산문화방송– 고헌예찬**		이일구	정갑균	임창주
	출연 : 김남두, 김도형, 류진교, 김방술, 김승희, 김정권, 황옥섭, 홍순포, 박진희, 신환숙, 최상무, 정지윤, 강연회, 이동언, 배영철, 박성권, 이승우, 김정률, 박승희, 박광훈, 김성철, 이경준						
30	2011.10.25 –26	동구문화체육회관	**아미치오페라단/동구문화체육 회관– 디도와 에네아스**		마시모 스카핀	이현석	조영익
	출연 : 조영주, 제상철, 김은지, 김보경, 손정아, 배은희, 권혁연, 임수경, 류용현						
31	2011.7.16	대구오페라하우스	**축제조직위 – 헨젤과 그레텔**			주선영	

대구국제오페라축제 공연기록

	날짜	장소	제목	작곡	지휘	연출	무대미술
32	2012.10.12 –13	대구오페라하우스	대구시립오페라단/축제조직위 – 청라언덕		최승한	정갑균	임창주

출연 : 김상충, 최종우, 박현재, 강현수, 이정아, 이윤경, 김승희, 김명규, 마혜선, 김희정, 손정아, 김조아, 최용황, 방성택

33	2012.10.18, 20	대구오페라하우스	폴란드 브로츠와프국립오페라극장 / 축제조직위– 나부코		에바 미흐닉, 슈나르스카	아담 프론트착	

출연 : 보구수와프 슈나르스키, 라도스티나 니콜라에바, 이리나 즈히틴스카, 니콜라이 도로즈킨, 플라멘 쿰피코프, 알렉산드라 마코프스카, 우카슈 가이, 즈비그니에프 크리츠카

34	2012.10.25, 27	대구오페라하우스	독일 칼스루에국립극장 / 축제조직위 – 방황하는 네덜란드인		크리스토프 게슐트	아힘 토어발트	헬무트 슈토이어멀

출연 : 스테판 스톨, 크리스티나 니센, 박민석, 리베카 라펠, 베른하르트 베르히톨트, 세바스찬 콜헵

35	2012.11.2 –3	대구오페라하우스	대구오페라하우스 – 돈 조반니		비토 클레멘테	다리오 포니시	이소영

출연 : 노대산, 엘레노라 웬, 이지연, 이성민, 양양, 김상은, 에리코 스미요시, 라셀 헤로디아스, 김정연, 마스하라 이데야, 권순동, 구형광, 임용석, 김대엽

36	2012.11.9 –10	대구오페라하우스	축제조직위 – 카르멘		이반 돔잘스키	정선영	김희재

출연 : 루시 로슈, 최승현, 카히제 이라클리, 김재형, 아이노아 가르멘디아, 김정아, 공병우, 이동환, 홍순포, 서정혁, 박진희, 정선경, 이병룡, 한준혁

37	2012.6.30	터키 안탈리아 아스펜도스 고대 원형극장	터키 아스펜도스 국제오페라& 발레페스티벌/축제조직위 – 라 트라비아타		이동신	정갑균	

출연 : 이화영, 이현, 이인철, 김명규, 김상충, 왕의창, 이재훈, 구은정, 강혜란

38	2012.10.19 –20	동구문화체육회관	아미치오페라단 / 동구문화체육회관 – 아시스와 갈라테아		안승태	이현석	조영익

출연 : 강동명, 유소영, 정우진, 신금호, 최영애

39	2012.7.17	대구오페라하우스	축제조직위 – 헨젤과 그레텔		권경아	주선영	
40	2013.10.4 –5	대구오페라하우스	축제조직위 – 운명의 힘		실바노 코르시	정선영	김희재

출연 : 이화영, 임세경, 이정원, 하석배, 우주호, 석상근, 윤성우, 김민정, 홍순포, 임용석, 왕의창, 이병룡, 서정혁, 심미진, 권성준

41	2013.10.10, 12	대구오페라하우스	이탈리아 살레르노 베르디극장/ 축제조직위– 토스카		다니엘 오렌	로렌초 아마토	

출연 : 마토스 엘리자베테, 피에로 줄리아치, 이오누트 파스쿠, 안젤로 나르디노키, 프란체스코 피타리, 엘리아 토디스코, 장우영, 김유빈

42	2013.10.18 –19	대구오페라하우스	대구오페라하우스/대구시립오페라단– 청라언덕		최승한	장수동	

출연 : 구본광, 김상충, 정호윤, 정능화, 김정아, 강혜정, 김명규, 김승희, 마혜선, 공현미, 이수미, 손정아, 박진희, 최용황, 방성택, 박창석, 안성국

43	2013.10.25 –26	대구오페라하우스	국립오페라단 – 돈 카를로		카를로 팔레스키	엘라이저 모신스키, 표현진	헤르베르트 무라우어

출연 : 강병운, 나승서, 공병우, 박현주, 정수연, 양희준, 전준한, 최우영

대구국제오페라축제 공연기록

	날짜	장소	제목	작곡	지휘	연출	무대미술
44	2013.11.1, 3	대구오페라하우스	독일 칼스루에국립극장/축제조직위 – 탄호이저		크리스토프 게슐트	아론 슈틸	로잘리에
	출연 : 존 트렐리브, 정승기, 키어스틴 블랑크, 아브탄딜 카스펠리, 마티아스 볼브레히트, 루카스 하르보어, 막스 프리드리히 쉐퍼, 플로리안 콘착						
45	2013.5.12	폴란드 브로츠와프국립오페라극장	폴란드 브로츠와프국립오페라극장/축제조직위 – 카르멘		이동신	아담 프론트착	
	출연 : 백재은, 정호윤, 김정아, 방성택, 홍순포, 우카슈 로샥, 박진희, 정선경, 이병룡, 한준혁						
46	2013.7.19	대구오페라하우스	대구오페라하우스 – 헨젤과 그레텔			주선영	
47	2013.10.13 –14	우봉아트홀	[아마추어 오페라] 우봉아트홀 – 봄봄			이정아	
	출연 : 김옥경, 조연화, 백송이, 김효진, 김용곤, 성정준, 김창섭, 안민우, 김동석, 박정현, 정철호, 김화란, 이윤정						
48	2013.10.23	대구오페라하우스 로비	[살롱오페라] 대구오페라하우스 – 마브라		이태은	유철우	조영익
	출연 : 정선경, 손정아, 서보우, 심미진						
49	2014.10.2 –4	대구오페라하우스	대구오페라하우스 – 투란도트		클라우스 잘만	정선영	김현정
	출연 : 이화영, 김보경, 김라희, 김재형, 이병삼, 최덕술, 이재은, 여지원, 김일훈, 임용석, 왕의창, 장광석, 김동녘, 김태환, 한준혁, 박신해, 최상무, 권성준						
50	2014.10.10 – 11	대구오페라하우스	국립오페라단/대구오페라하우스 – 로미오와 줄리엣		줄리안 코바체프	엘라이저 모신스키	리처드 허드슨
	출연 : 손지혜, 김동원, 김철준, 송기창, 박준혁, 김정미, 최상배, 양계화, 박상욱, 이원용, 안병길						
51	2014.10.16, 18	대구오페라하우스	이탈리아 살레르노 베르디극장/대구오페라하우스 – 라 트라비아타		피에르 조르조 모란디	피에르 파올로 파치니	알프레도 트로이시
	출연 : 라나 코스, 렌초 줄리안, 이오누트 파스쿠, 프란체스코 피타리, 김유환, 박진표, 윤성우, 프란체스카 프란치, 김조아						
52	2014.10.31 – 11.1	대구오페라하우스	독일 칼스루에국립극장/대구오페라하우스 – 마술피리		다니엘레 스퀘오	울리히 페터스	크리스티안 플뢰렌
	출연 : 엘레아자르 로드리게즈, 이나 슈링엔지펜, 가브리엘 우루티아 베네트, 리디아 라이트너, 콘스탄틴 고르니, 배희라, 베로니카 마리아 파펜젤러, 안네 테레사 뭬렐, 하티스 퀘체크, 마티아스 볼브레히트, 여경민, 성단비, 이설미, 요하네스 아이드로스, 볼프람 크론						
53	2014.10.24 – 25	대구오페라하우스	영남오페라단 – 윈저의 명랑한 아낙네들		시몬 카발라	최현묵	
	출연 : 유형광, 함석헌, 최윤희, 이수경, 김정화, 제상철, 최강지, 김건우, 전병호, 이정신, 이병룡, 서정혁						
54	2014.7.17	대구오페라하우스	대구오페라하우스 – 헨젤과 그레텔			주선영	
55	2014.10.4 – 5	우봉아트홀	[아마추어 오페라] 우봉아트홀 – 사랑의 묘약				
	출연 : 김옥경, 김효진, 박은정, 김화란, 이혜경, 조연화, 신경희, 성정준, 김창섭, 김용곤, 서보우, 이상진, 박정현, 박정환, 정철호, 석창호, 김동석, 윤성우						

대구국제오페라축제 공연기록

	날짜	장소	제목	작곡	지휘	연출	무대미술
56	2014.10.17 −18	아트팩토리 청춘	대구오페라하우스 – 보석과 여인				
	출연 : 이정아, 양인준, 김승철, 정소민, 권태희, 박주영						
57	2014.9.25	대구오페라하우스	[콘서트 오페라] 대구오페라하우스 – 진주조개잡이		데이비드 카우엔	양수연	
	출연 : 에스더 리, 마크 밀호퍼, 제상철, 김일훈						
58	2015.10.8 −10	대구오페라하우스	대구오페라하우스 – 아이다		크리스티안 에발트	정선영	김현정
	출연 : 모니카 자네틴, 김보경, 실비아 벨트라미, 김현지, 프란체스코 메다, 이병삼, 우주호, 박정환, 권순동, 홍순포, 이재훈, 주원준, 곽나연						
59	2015.10.15, 17	대구오페라하우스	독일 비스바덴국립극장/대구오페라하우스 – 로엔그린		졸트 하마르	키르스틴 함스	
	출연 : 마르코 옌취, 에디트 할러, 토마스 데 브리스, 안드레아 베이커, 프랑크 판 호브, 마티아스 토시						
60	2015.10.21, 23	대구오페라하우스	영남오페라단 – 리골레토		마르코 발데리	파올로 바이오코	
	출연 : 고성현 석상근, 파울라 산투치, 크리스티안 리치, 박민석, 김정화, 김찬영, 임수경, 권성준, 소은경, 유호제, 서정혁						
61	2015.10.30 – 31	대구오페라하우스	국립오페라단/대구오페라하우스 – 진주조개잡이		주세페 핀치	장 루이 그린다	에릭 슈발리에
	출연 : 홍주영, 헤수스 레온, 제상철, 김철준						
62	2015.11.6 – 7	대구오페라하우스	광복 70주년 창작오페라– 가락국기	진영민	이동신	정갑균	
	출연 : 정태성, 조지영, 허호, 최상무, 양승진, 임용석, 최민혁, 강민성, 이혜리						
63	2015.5.6	독일 칼스루에국립극장	독일 칼스루에국립극장/대구오페라하우스 – 라 트라비아타		최희준	아힘 토어발트	
	출연 : 홍주영, 권재희, 제상철, 이병룡, 서정혁, 이재훈						
64	2015.5.27, 29, 31	이탈리아 살레르노 베르디극장	이탈리아 살레르노베르디극장/대구오페라하우스 – 세빌리아의 이발사		조정현	이의주	김현정
	출연 : 이윤경, 허남원, 김동녘, 석상근, 전태현, 임용석, 손정아, 권성준						
65	2015.6.19	대구오페라하우스	[어린이오페라] 대구오페라하우스 – 헨젤과 그레텔			주선영	
66	2015.10.10−11	우봉아트홀	[아마추어 오페라] 우봉아트홀 – 피가로의 결혼			서보우	
	출연 : 원경숙, 김선희, 이혜경, 김옥경, 조연화, 정철호, 박정현, 김동석, 석창호, 박원균, 이상진, 이상채, 김태수, 김화란, 김용곤, 성정준, 전준영, 홍성훈						
67	2015.10.27, 29	대구오페라하우스 오페라살롱	[살롱오페라] 대구오페라하우스 – 텔레폰 & 미디움			유철우	
	출연 : 김아름, 정승화, 백민아, 서수민, 양지민, 추장환, 이유진, 홍준오						

대구국제오페라축제 공연기록

	날짜	장소	제목	작곡	지휘	연출	무대미술
68	2016.10.6 -8, 10.20 -22	대구오페라하우스, 광주문화예술회관 대극장	대구오페라하우스/광주시오페라단 – 라 보엠		마르코 구이다리니	기 몽타봉, 기민정	행크 어윈 키텔
	출연 : 이윤경, 마혜선, 장유리, 배혜리, 정호윤, 강동명, 이동환, 김승철, 석상근, 김치영, 최승필, 전태현, 김건우						
69	2016.10.13, 15	대구오페라하우스	대구오페라하우스/독일 본국립극장 – 피델리오		베른하르트 엡슈타인	야콥 페터스, 메서	귀도 페촐트
	출연 : 코르–얀 두젤예, 야닉–뮤리엘 노아, 마크 모루제, 프릿 폴머, 니콜라 힐레브란트, 김동섭, 다비드 피셔						
70	2016.10.21 -22	대구오페라하우스	대구오페라하우스/오스트리아 린츠극장 – 오르페오와 에우리디체		다니엘 린톤, 프란스	메이 홍 린	디르크 호프아커
	출연 : 마타 히어쉬만, 펜야 루카스, 권별						
71	2016.10.28 -29	대구오페라하우스	대구오페하우스/국립오페라단 – 토스카		리 신차오	다니엘레 아바도, 보리스 스테카	루이지 페레고
	출연 : 사이오아 에르난데스, 김재형, 고성현, 이두영, 최공석, 민겨환, 이준석						
72	2016.11.4-5	대구오페라하우스	대구오페라하우스/성남문화재단– 카르멘		성시연	정갑균	오윤균
	출연 : 리나트 샤함, 양계화, 한윤석, 박신해, 김은주, 이지혜, 오승용, 황윤미, 황혜재, 함석헌, 문영우, 이병룡, 문대균						
73	2016.10.8 -9	우봉아트홀	[아마추어 오페라] 더힐링아마추어오페라단/Ch7대구클래식예술단 – 버섯피자		이상진		
	출연 : 이혜경, 원경숙, 김용곤, 정철호, 김은수, 정수진						
74	2016.10.25 -26	대구오페라하우스 오페라살롱	[살롱오페라] 대구오페라하우스 – 오이디푸스 왕		조영범	홍순섭	
	출연 : 양승진, 이아름, 김성동, 김유신, 권혁배, 김신력, 강석우, 임병진						
75	2017.10.12 -14	대구오페라하우스	대구오페라하우스 – 리골레토		줄리안 코바체프	헨드릭 뮐러	
	출연 : 한명원, 피에로 테라노바, 강혜정, 이윤정, 데니즈 레오네, 김동녘, 김철준, 장경욱, 임이랑, 김하늘, 한혜열, 이재영, 박민석, 조광래, 소은경, 이은경, 유호제, 한준혁, 김원						
76	2017.10.26, 28	대구오페라하우스	대구오페라하우스/대만국립교향악단 – 일 트리티코		조나단 브란다니	제임스 로빈슨, 제임스 블라즈코, 유철우	
	출연 : 임희성, 김상은, 차경훈, 양승진, 조광래, 백민아, 유호제, 이지혜, 강석, 김상은, 웡 루오페이, 구은정, 이아름, 백민아, 이지혜, 박주희, 김현정, 박주영, 김만수, 손지영, 박신해, 김음화, 안성국, 박소진, 박민석, 김대순, 백재민, 김성동						
77	2017.11.3 - 4	대구오페라하우스	대구오페라하우스 – 아이다		조나단 브란다니	이회수	김현정
	출연 : 이화영, 김라희, 양송미, 최승현, 루디 박, 이병삼, 김정호, 홍순포, 이재훈, 문성민, 최윤희						
78	2017.11.10 - 11	대구오페라하우스	대구오페라하우스 창작오페라 – 능소화 하늘꽃		백진현	정갑균, 이혜경	정갑균
	출연 : 마혜선, 윤정난, 오영민, 임봉석, 김승철, 임용석, 이진수, 손정아, 조영주, 황옥섭, 박지민						

대구국제오페라축제 공연기록

	날짜	장소	제목	작곡	지휘	연출	무대미술
79	2017.10.17	대구오페라하우스	[오페라 콘체르탄테] 독일 베를린 도이치오페라극장 – 방황하는 네덜란드인		마르쿠스 프랑크		
	출연 : 에길스 실린스, 마티나 벨센바흐, 토미슬라브 무젝, 라인하르트 하겐, 율리 마리 순달, 김범진						
80	2017.10.19	대구오페라하우스	[오페라 콘체르탄테] 오스트리아 뫼르비슈 오페레타 페스티벌 – 박쥐		귀도 만쿠시		
	출연 : 세바스티안 라인탈러, 세바나 살마시, 리나트 모리아, 페터 에델만, 타이샤 라베츠카야, 홀스트 람넥, 오이겐 암네스만, 안성국						
81	2017.10.17 –18	북구어울아트센터	[소극장오페라] 대구오페라하우스 – 헨젤과 그레텔		한용희	유철우	
	출연 : 곽보라, 이유미, 이건희, 박가영, 김찬우, 김민선, 황성희						
82	2017.10.24 –25	대구은행 제2본점 대강당	[소극장오페라] 대구오페라하우스/인칸토 솔리스트앙상블 – 리타			이효정	
	출연 : 정수진, 이루다, 조명현, 김유신, 박준표, 김원주, 신지예						
83	2017.10.31 –11.1	롯데백화점 대구점 문화홀	[소극장오페라] 대구오페라하우스/수 오페라&드라마 – 팔리아치		장은혜	김은환	
	출연 : 박찬일, 노성훈, 이주희, 임봉석, 김성환						
84	2017.11.7 –8	대구오페라하우스 카메라타	[소극장오페라] 대구오페라하우스/현대성악앙상블 – 이화부부		진 솔	유혜상	
	출연 : 이병렬, 김문희, 이종은, 권한준, 김종홍, 김종우						

대한민국오페라페스티벌

대한민국오페라페스티벌 공연기록

	날짜	장소	제목	작곡	지휘	연출	무대미술
1	2010.5.16-20	예술의전당 CJ토월극장	국립오페라단 -오르페오와 에우리디체				
2	2010.6.7-10	예술의전당 오페라극장	글로리아오페라단 -리골레토				
3	2010.6.16-19	예술의전당 오페라극장	솔오페라단 - 아이다				
4	2010.6.25-28	예술의전당 오페라극장	서울오페라앙상블 - 라 트라비아타				
5	2011.6.18	세빛둥둥섬	국립오페라단 개막공연				
6	2011.6.23-26	예술의전당 오페라극장	글로리아 오페라단-청교도				
7	2011.7.1-10	예술의전당 CJ토월극장	국립오페라단 -지크프리트의 검				
8	2011.7.2-6	예술의전당 오페라극장	베세토오페라단 -토스카				
9	2011.7.10	예술의전당 자유소극장	국립오페라단 - KNO's Harmony				
10	2011.7.11	자유소극장예술의전당	심포지엄				
11	2011.7.12-15	예술의전당 오페라극장	호남오페라단 - 논개				
12	2011.7.21-24	예술의전당 오페라극장	구미오페라단 -메밀꽃 필 무렵				
13	2012.5.6	예술의전당 오페라극장	개막공연				
14	2012.5.11-13	예술의전당 오페라극장	뉴서울오페라단 -피가로의 결혼				
15	2012.5.18-20	예술의전당 오페라극장	누오바오페라단 -호프만의 이야기				
16	2012.5.25-27	예술의전당 오페라극장	그랜드오페라단 -토스카				
17	2012.6.1-3	예술의전당 오페라극장	서울오페라단 - 라트라비아타				

대한민국오페라페스티벌 공연기록

	날짜	장소	제목	작곡	지휘	연출	무대미술
18	2012.6.7–8	예술의전당 오페라극장	국립오페라단 – 창작오페라갈라				
19	2013.5.10–12	예술의전당 오페라극장	조선오페라단 – 라트라비아타				
20	2013.5.17–19	예술의전당 오페라극장	서울오페라앙상블 – 운명의 힘				
21	2013.5.24–26	예술의전당 오페라극장	노블아트오페라단 – 리골레토				
22	2013.5.31–6.2	예술의전당 오페라극장	고려오페라단 – 손양원				
23	2013.6.8–9	예술의전당 오페라극장	국립오페라단 – 처용				
24	2013.5.4	예술의전당 야외무대	오페라페스티벌 조직위 – 명불허전				
25	2013.5.11	예술의전당 야외무대	오페라페스티벌 조직위 – 오페라 속 합창				
26	2013.5.18	예술의전당 야외무대	오페라페스티벌 조직위 – 오페라와 대화하기				
27	2013.5.25	예술의전당 야외무대	오페라페스티벌 조직위 – 오페라페스티벌 갈라				
28	2014.5.2–4	예술의전당 오페라극장	한국오페라단 – 살로메				
29	2014.5.9–11	예술의전당 오페라극장	호남오페라단 – 누갈다				
30	2014.5.16–18	예술의전당 오페라극장	글로리아오페라단 – 나비부인				
31	2014.5.23–25	예술의전당 오페라극장	강화자베세토오페라단 – 삼손과 데릴라				
32	2014.5.31–6.1	예술의전당 오페라극장	국립오페라단 – 천생연분				
33	2014.5.17	예술의전당 야외무대	오페라페스티벌조직위 – 바리톤 김동규와 함께하는 유쾌한 오페라이야기				
34	2014.5.24	예술의전당 야외무대	오페라페스티벌조직위 – 페스티벌의 꽃, 오페라갈라				
35	2015.5.8–10	예술의전당 오페라극장	무악오페라단 – 피가로의 결혼				
36	2015.5.15–17	예술의전당 오페라극장	솔오페라단 – 일트리티코				
37	2015.5.22–24	예술의전당 오페라극장	서울오페라앙상블 – 모세				
38	2015.5.29–31	예술의전당 오페라극장	누오바오페라단 – 아드리아나 르쿠브뢰르				
39	2015.6.7–8	예술의전당 오페라극장	국립오페라단 – 주몽				
40	2015.5.22	예술의전당 야외무대	오페라페스티벌조직위 – 우리가족 오페라 소풍				
41	2015.5.3	예술의전당 야외무대	창작오페라 갈라				
42	2016.5.6~8	예술의전당 오페라극장	한국오페라단 – 리날도				
43	2016.5.19~21	예술의전당 오페라극장	강화자베세토오페라단 – 리골레토				
44	2016.5.27~2	예술의전당 오페라극장	글로리아오페라단 – 카르멘				
45	2016.6.3~4	예술의전당 오페라극장	국립오페라단 – 국립오페라갈라				
46	2016.5.6~8	예술의전당 자유소극장	강숙자오페라라인 – 버섯피자				
47	2016.5.13~15	예술의전당 자유소극장	자인오페라앙상블 – 쉰살의 남자				
48	2016.5.28	예술의전당 야외무대	오페라페스티벌조직위 – 프리마돈나 신용옥의 오페라 콘서트				

대한민국오페라페스티벌 공연기록

	날짜	장소	제목	작곡	지휘	연출	무대미술
49	2017.5.12~14	예술의전당 오페라극장	**무악오페라단 – 토스카**				
50	2017.5.19~21	예술의전당 오페라극장	**노블아트오페라단 – 자명고**				
51	2017.5.26~28	예술의전당 오페라극장	**솔오페라단 – 카발레리아 루시티카나 & 팔리아치**				
52	2017.6.3~4	예술의전당 오페라극장	**국립오페라단 – 진주조개잡이**				
53	2017.5.26~28	예술의전당 자유소극장	**하트뮤직 – 고집불통 옹**				
54	2017.6.2~4	예술의전당 자유소극장	**그랜드오페라단 – 봄봄 & 아리랑난장굿**				
55	2017.5.2	예술의전당 야외무대	**오페라페스티벌 조직위 – 2018 평창동계올림픽 성공개최 기원 오페라 갈라콘서트**				

세계4대오페라축제

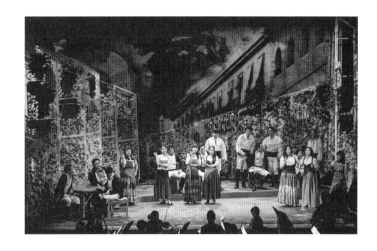

세계4대오페라축제 공연기록

	날짜	장소	제목	작곡	지휘	연출	무대미술
1	2016.7.5~6	광림아트센터 장천홀	**베세토오페라단~춘향전**		양진모	유희문	
	출연 : 김지현, 배성희, 이정원, 강훈, 김요한, 박경준, 강화자, 문진, 송원석, 류기열, 진윤희, 이슬비, 유재언, 이민수, 한정원						
2	2016.7.8~9	광림아트센터 장천홀	**베세토오페라단~카르멘**	양진모	최이순		
	출연 : 조미경, 최승현, 이승묵, 황병남, 김관현, 박태환, 이미경, 한동희, 이준석, 오세원, 오정률, 민경환, 신재은, 김현희						
3	2016.7.12~13	광림아트센터 장천홀	**리오네오페라단~라트라비아타**		박지운	장수동	
	출연 : 정꽃님, 박선휘, 박성원, 박기천, 최종우, 임희성, 고은정, 김남익, 김성은, 박부성, 이상빈, 민나경, 조명종, 전병운						
4	2016.7.15~16	광림아트센터 장천홀	**리오네오페라단~마술피리**		박인욱	홍석임	
	출연 : 이인학, 강신모, 김문희, 배원정, 이명국, 주영규, 문성원, 정찬희, 박종선, 서승환, 이윤숙, 백경원, 성윤주, 김민지, 허향수						
5	2017.10.31~11.1	올림픽공원 우리금융아트홀	**베세토오페라단~메리위도우**		양진모	박경일	
	출연 : 신재은, 전지영, 한경성, 김황경, 박정섭, 최강지, 양인준, 백동윤, 정제우						
6	2017.11.3~4	올림픽공원 우리금융아트홀	**한이연합오페라단~사랑의 묘약**		최영선	방정욱	
	출연 : 정꽃님, 홍은지, 배은환, 정제윤, 석상근, 김민성, 박종선, 이세영, 황보라, 정선희, 정재형						
7	2017.11.7~8	올림픽공원 우리금융아트홀	**가온오페라단~청**		이용탁	김홍승	
	출연 : 이세희, 김민지, 오루아, 이병철, 송승욱, 김지숙, 강훈, 신소라, 최정숙, 안희도, 임성욱, 전태원						
8	2017.11.10~11	올림픽공원 우리금융아트홀	**리오네오페라단~파우스트**		박지운	최이순	
	출연 : 신재호, 지명훈, 김관현, 최공석, 김민조, 이다미, 왕광렬, 조기훈, 이정희, 민나경, 이상빈, 허향수, 김지영						
9	2017.11.24.~26	세종문화회관 대극장	**베세토오페라단~투란도트**		Franco Trinca	Cataldo Russo	Puccini Festival
	출연 : Irina Bashenko, 김라희, Walter Fraccaro, 이정원, 박혜진, 강혜명, 신지화, Pavel Chemykh, 김요한, 박정민, 양승진, 김상진, 김인휘, 김성주, 전병호						

한국소극장오페라축제

한국소극장오페라축제 공연기록

	날짜	장소	제목	작곡	지휘	연출	무대미술
1	2008.7.10-13	국립극장 달오름극장	동경실내가극장 – KAPPA의 이야기		요시아키 타케자와	테츠로 미야모토	임일진
	출연 : 테츠로 미야모토, 준코 사루야마, 유미 나카무라, 준 타카하시						
2	2008.7.10-13	국립극장 달오름극장	코리안챔버오페라단 – 리비엣따 & 뜨라꼴로 – 영리한 시골처녀	G.B.Pergolesi	이은순	김문식	임일진
	출연 : 김현주, 신모란, 이정연, 김지홍, 유태근, 조진, 소광민						
3	2008.7.17-20	국립극장 달오름극장	서울오페라앙상블 –극장지배인	W.A.Mozart	정성수	김건우	
	출연 : 장신권, 신재호, 박선휘, 석현수, 이윤숙, 정윤주, 류창완, 사쿠라이 유키호, 정혜주, 장시온						
4	2008.7.17-20	국립극장 달오름극장	서울오페라앙상블 –음악이 먼저?! 말이 먼저!?	A.Salieri	정성수	최지형	
	출연 : 강종영, 김태성, 이규석, 김지단, 우정선, 신소라, 조경애, 김태영						
5	2008.7.17-20	국립극장 달오름극장	서울오페라앙상블 – 모차르트와 살리에리	N.A.Rimsky-Korsakov	정성수	장수동	
	출연 : 차문수, 장철						
6	2008.7.24-27	국립극장 달오름극장	세종오페라단 –봄봄봄	이건용	조대명	정선영	차현주
	출연 : 고선애, 고혜영, 이대형, 강성구, 김범진, 이정재, 배지연, 최혜영						
7	2008.7.24-27	국립극장 달오름극장	예울음악무대 – 결혼	공석준	양진모	이범로	최진규
	출연 : 정기옥, 김성은, 이인학, 이승묵, 윤영덕, 박준혁						

한국소극장오페라축제 공연기록

	날짜	장소	제목	작곡	지휘	연출	무대 미술
8	2009.7.4-8	국립극장 달오름극장	서울오페라앙상블 – 사랑의 변주곡 I 둘이서 한발로	김경중	조대명	장수동	박경
	출연 : 박선휘, 박상영, 강기우, 박경민, 장신권, 김형철						
9	2009.7.4-8	국립극장 달오름극장	서울오페라앙상블 창작오페라 –사랑의 변주곡 II 보석과 여인	박영근	조대명	장수동	박경
	출연 : 김태현, 김경여, 배기남, 김은경, 유상훈, 장철						
10	2009.7.11-15	국립극장 달오름극장	세종오페라단 – 〈사랑의묘약 1977	G.Donizetti	정금련	정선영	
	출연 : 강성구, 이옥우, 박미영, 남지은, 박영욱, 오동국, 이정재, 박상욱, 차현진, 배보람						
11	2009.7.18-22	국립극장 달오름극장	코리안챔버오페라단 – 카이로의 거위	W.A.Mozart	이은순	김문식, 이회수	임일진
	출연 : 한규석, 김현주, 이현민, 이준봉, 차성일, 정현주, 황인선, 김영준, 계봉원, 이재윤, 나정원, 유태근, 차성호, 원유준, 윤태환, 유병원						
12	2009.7.18-22	국립극장 달오름극장	코리안챔버오페라단 – 울 엄마 만세	G.Donizetti	이은순	김문식, 이회수	임일진
	출연 : 권홍준, 김지홍, 정유정, 신모란, 유태근, 김영준, 이종숙, 김화숙, 고한승, 고정호, 서득남, 이준봉, 김병채, 김원동, 김한모, 노동용, 정성영						
13	2009.7.25-31	국립극장 달오름극장	예울음악무대 – 사랑의 승리	F.J.Haydn	양진모	이의주	김영철
	출연 : 이미향, 김성은, 김문희, 이미선, 황윤미, 송수영, 이은주, 강혜정, 임영신, 김종호, 김홍태, 강신모, 조효종, 박웅, 이효섭, 홍성진, 오승용, 이창형, 이연성, 윤영덕, 민관준, 최수빈						
14	2010.3.4-7	국립극장 달오름극장	서울오페라앙상블– 오르페오와 에우리디체	C.W.Gluck	정금련	장수동	이학순, 박소영
	출연 : 김란희, 정수연, 서은진, 이효진, 정꽃님, 김주연, 장신권, 오리나						
15	2010.3.11-14	국립극장 달오름극장	리오네오페라단 · 시흥오페라단 〈오페라속의 오페라〉	A.Lortzing	권주용	방정욱	
	출연 : 김혜란, 손 현, 김방희, 문익환, 김홍석, 이정환, 백현진, 이병철, 김태성, 최윤식, 이진수, 백현애, 정혜원, 전슬기, 서승미, 김진탁, 조용상, 장재영, 백진호, 김광일						
16	2010.3.11-14	국립극장 달오름극장	리오네오페라단 · 시흥오페라단 – 여왕의 사랑	H.Purcell	권주용	방정욱, 김지훈	
	출연 : 최문경, 김호정, 최영주, 곽상훈, 김정현, 신재호, 정미정, 이원신, 황원희, 고은정, 박찬일, 유성현, 백현애, 정혜원, 김은영, 이도희, 박근애, 박고은, 김진탁, 조용상, 김인복						
17	2010.3.18-21	국립극장 달오름극장	코리안챔버오페라단 – 마님이 된 하녀	G.B.Pergolesi	이은순	김문식, 이회수	임일진
	출연 : 신윤정, 정유정, 임승종, 성승민, 류용수						
18	2010.3.18-21	국립극장 달오름극장	코리안챔버오페라단 – 음악선생님	G.B.Pergolesi	이은순	김문식, 이회수	임일진
	출연 : 유태근, 강성구, 송수영, 이정연, 이준봉, 김재섭, 공요나, 이혜림, 현웅비						

한국소극장오페라축제 공연기록

	날짜	장소	제목	작곡	지휘	연출	무대미술
19	2010.3.18–21	국립극장 달오름극장	코리안체임버오페라단 –리비에타&뜨라꼴로	G.B.Pergolesi	이은순	김문식, 이회수	임일진
	출연 : 김문희, 고루다, 이규석, 김지홍, 강봉석, 이수빈						
20	2011.3.17–20	세종문화회관 M씨어터	코리안챔버오페라단 –도와주세요 도와주세요 글로벌링크스	G.C.Menotti	이은순	김문식	임일진
	출연 : 김현주, 신모란, 정중선, 이연, 김원동, 이수빈, 유태근, 장신권, 박정숙, 구선주, 전승현, 박경민, 박상국, 이준봉, 주희원, 황인선						
21	2011.3.17–20	세종문화회관 M씨어터	코리안체임버오페라단 –굴뚝청소부 쌤	B.Britten	이은순	김문식	임일진
	출연 : 김문희, 손희정, 김혜정, 이현승, 임승종, 최정훈, 김지홍, 김성수						
22	2011.3.24–27	세종문화회관 M씨어터	세종오페라단 · 서울오페라앙상블 공동제작 – 노처녀와 도둑	G.C.Menotti	양진모	장수동	이태원
	출연 : 추희명, 김정미, 이효진, 박미영, 장철, 왕광열, 이순화, 서민향						
23	2011.3.24–27	세종문화회관 M씨어터	세종오페라단 · 서울오페라앙상블 공동제작 – 메디엄	G.C.Menotti	양진모	장수동	이태원
	출연 : 최정숙, 김소영, 김주연, 유화정, 박근애, 김은미, 김지단, 민태경, 김태영, 신민정						
24	2011.4.7–10	국립극장 달오름극장	리오네오페라단 · 라빠체음악무대 공동제작 – 전화	G.C.Menotti	김동혁	오영인	채근주
	출연 : 정꽃님, 정유정, 이병철, 최윤식						
25	2011.4.7–10	국립극장 달오름극장	리오네오페라단 · 라빠체음악무대 공동제작 – 버섯피자	S.Barab	김동혁	오영인	채근주
	출연 : 박선휘, 김수민, 윤영민, 정혜원, 이동현, 계봉원, 한경석, 백승헌						
26	2011.4.14–17	국립극장 달오름극장	오페라쁘띠– 달	C.Orff	고성진	이상균	임일진
	출연 : 함석헌, 임성욱, 장재영, 김은교, 백진호, 어창훈						
27	2011.4.14–17	국립극장 달오름극장	SCOT오페라연구소 – 현명한 여인	C.Orff	고성진	홍석임	임일진
	출연 : 이승현, 김정연, 권한준, 박찬일, 김병오, 박진형, 박정섭, 조청연, 양일모, 이해성, 곽상훈, 안병길, 김경훈, 임준재, 황혁, 김원철, 임나경, 신혜영						
28	2012.3.22–4.15	국립극장 달오름극장	코리안챔버오페라단 –칩과 그의 개 알렉산더!	G.C.Menotti	이은순	김문식	
29	2012.3.22–4.15	국립극장 달오름극장	코리안챔버오페라단 번안오페라 – 극장이야기–울 엄마 만세	G.Donizetti	이은순	김문식	
30	2012.3.22–4.15	마포아트센터 아트홀 맥	서울오페라앙상블 – 돈 조반니	W.A.Mozart	김현수	장수동	
31	2012.3.22–4.15	국립극장 달오름극장	세종오페라단 번안오페라– 라이따이한 길월남의 사랑의 묘약	G.Donizetti	서은석	김건우	
32	2012.3.22–4.15	국립극장 달오름극장	SCOT오페라연구소, 더뮤즈환경오페라단, 라벨라오페라단 – 말즈마우스의 모험, 스타 구출작전	E.Barnes	이정은	장민지	

한국소극장오페라축제 공연기록

	날짜	장소	제목	작곡	지휘	연출	무대미술
33	2012.3.22-4.15	국립극장 달오름극장	예울음악무대 번안오페라 – 5월의 왕 노바우	B.Britten	양진모	이범로	
34	2013.3.23-4.7	국립극장 달오름극장	코리안챔버오페라단 – 나는 이중섭이다	이근형	이근형	김문식	
35	2013.3.23-4.7	국립극장 달오름극장	서울오페라앙상블 – 섬진강 나루	B.Britten	구모영	김어진	
36	2013.3.23-4.7	국립극장 달오름극장	예울음악무대 번안오페라 – 다래와 달수	W.A.Mozart	박지운	박수길	
37	2013.3.23-4.7	국립극장 달오름극장	예울음악무대 번안오페라 – 오페라 연습	G.A.Lortzing	박지운	박수길	
38	2014.8.21-9.20	충무아트홀 블랙	라벨라오페라단 – 피가로의 결혼	W.A.Mozart	양진모	이회수	
39	2014.8.21-9.20	충무아트홀 블랙	오페라카메라타서울 –신데렐라	G.Rossini	조장훈	최지형	
40	2014.8.21-9.20	충무아트홀 블랙	서울오페라앙상블 –오르페오와 에우리디체	C.W.Gluck	정금련	장수동	
41	2014.8.21-9.20	충무아트홀 블랙	예울음악무대 – 결혼	공석준	김정수	이범로	
42	2014.8.21-9.20	충무아트홀 블랙	예울음악무대 번안오페라 – 김중달의 유언	P.Puccini	김정수	이해동	
43	2015.11.6-8	세종문화회관 M씨어터	오페라카메라타서울 · 코리안챔버오페라단 – 여자는 다 그래	W.A.Mozart	강석희	김동일	오윤균, 호미나

출연 : 이윤숙, 이윤경, 최영심, 송윤진, 김선정, 신은혜, 최상호, 전병호, 김재섭, 송형빈, 성승욱, 김의진

44	2015.11.12-15	세종문화회관 M씨어터	서울오페라앙상블 · 오페라플러스 – 돈 조반니	W.A.Mozart	정금련	장수동	오윤균

출연 : 장 철, 조현일, 이규원, 김태성, 장철유, 이철훈, 정꽃님, 김은미, 김나정, 이효진, 박지영, 정회경, 장신권, 차문수, 임성규, 장은진, 이정연, 신민원, 조병수, 최정훈, 한정현, 심기복, 김재찬, 박상진

45	2015.11.19-22	세종문화회관 M씨어터	예울음악무대 · 광주오페라단 번안오페라 – 노처녀와 노숙자	G.C.Menotti	조장훈	이범로	채근주

출연 : 최정숙, 임은주, 김난희, 이미선, 신모란, 송혜영, 정혜욱, 이정은, 성재원, 최진학, 장성일, 임희성

46	2015.11.19-22	세종문화회관 M씨어터	예울음악무대 · 광주오페라단 번안오페라 – 삼각관계	G.C.Menotti	조장훈	이범로	채근주

출연 : 이현, 윤성희, 김혜미, 박정섭, 한민권, 박병국

47	2017.9.8-10	나루아트센터	세종오페라단 – 피가로의 결혼	W.A.Mozart	장은혜	김동일	오윤균

출연 : 최병혁, 김지단, 신승아, 정성미, 곽상훈, 이정재, 김지영, 박미영, 김보혜, 김순희, 김정수, 위정민, 이애름, 이덕기, 정희령, 김수현

48	2017.9.15-17	나루아트센터	강원해오름오페라단 – 세빌리아의 이발사	G.Rossini	김정수	이범로	오윤균

출연 : 서 필, 황태경, 박지현, 오신영, 김은곤, 유진호, 김종국, 김인휘, 류현승, 박준혁, 정유진

49	2017.9.22-24	나루아트센터	김선국제오페라단 – 돈 파스콸레	G.Donizetti	카를로 팔레스키	최지형	오윤균

출연 : 성승민, 홍 일, 김상민, 김샤론, 박지홍, 김유진, 강동명, 정제윤, 이강윤, 정준식, 박세훈, 황규태

대구오페라하우스

Daegu Opera house | (재)대구오페라하우스

소개

2003년, 전국 최초이자 지방자치단체 중 유일한 오페라 전용 단일극장으로 설립된 대구오페라하우스는 오페라를 비롯한 발레, 콘서트 등 다양한 기획공연을 통해 대구 시민들의 문화적 갈증을 해소해왔다. 특히 10여 년간 국제적 규모를 자랑하는 대구국제오페라축제의 개최를 통해 오페라의 대중화에 크게 기여하였으며, 공연문화예술 중심지로서 대구의 입지를 확고히 했다. 2013년 11월에는 '대구오페라하우스', '대구시립오페라단', '사단법인 대구국제오페라축제조직위원회' 등 3개 단체가 통합되어 민간의 전문성과 참신함, 오랜 경험을 갖춘 정예조직으로 구성된 재단법인 대구오페라하우스가 출범, 연중 저렴한 가격에 관람 가능한 기획공연과 고품격 대형오페라들을 꾸준히 무대에 올리며 오페라 대중화에 힘쓰고 있다. 또한 '오페라 유니버시아드', 해외극장 진출 오디션 등 다채로운 프로그램을 통한 실력 있는 젊은 음악가들의 발굴에 주력하고 있으며 성인 오페라클래스, 어린이 발레 등 다양한 교육사업을 진흥시켜 잠재관객 확보 및 진정한 '일상 속 오페라'를 구현하기 위해 노력하고 있다.

재단법인 대구오페라하우스의 대표사업인 대구국제오페라축제는 2003년 대구오페라하우스 건립과 그 역사를 같이하고 있으며, 한국을 넘어 아시아의 대표적인 음악 축제로 자리잡았다. 2017년으로 15회를 맞이한 오페라축제는 50만여명에 이르는 누적 방문객수와 84%의 평균좌석점유율로 오페라 단일분야로서는 괄목할만한 성과를 올리고 있으며, 2004년 문화체육관광부 전통·공연예술부문 국고지원사업 평가에서 최우수(A)등급을 차지한 것을 시작으로 2006년, 2011년 음악분야 1위를 차지했고 특히 2010년, 2012년, 2015년 최우수(A)등급을 기록하는 등 눈부신 성장을 거듭하고 있다. 특히 2010년 중국, 2011년 독일, 2012년 터키, 2013년 폴란드, 2015년 독일, 이탈리아에 이어 2016년 독일, 2017년 대만 등 자체제작 오페라 해외진출을 통해 대구의 우수한 오페라 제작 역량을 전 세계에 알리고 있다.

대표 배선주

계명대학교 작곡과 졸업
공연기획사 대구문화회 대표
국제와이즈맨 대구오메가클럽 회장
대구국제오페라축제조직위원회 집행위원장
수성아트피아 관장
(재)대구문화재단 이사
대구콘서트하우스 관장
자랑스런 시민상
금복문화상

현) 재단법인 대구오페라하우스 대표
　공연기획 KAC 본부장

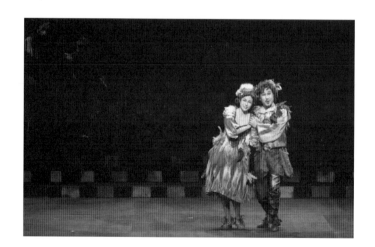

대구오페라하우스 공연기록

	날짜	장소	제목	작곡	지휘	연출	무대미술
1	2008.4.7,14	대구오페라하우스	브런치오페라 **목소리**		김영지	홍민정	
	출연 : 김시혜, 최우영						
2	2008.4.21,28 / 5.5,12	대구오페라하우스	브런치오페라 **라트라비아타**		김영지	최미지	
	출연 : 김주현, 문수진, 강훈, 이재욱, 목성상, 전기홍						
3	2008.5.19, 26 / 6.2,9	대구오페라하우스	브런치 오페라 **코지 판 투테**		김홍식	김어진	
	출연 : 양원윤, 권수영, 김재희, 김지선, 한상식, 제상철						
4	2008.6.16,23,30	대구오페라하우스	브런치오페라 **사랑의 묘약**		김인호	한정민	
	출연 : 구자현, 윤수정, 박진희, 박상욱, 한상식						
5	2008.7.7,14,21, 28	대구오페라하우스	브런치오페라 **람메르무어의 루치아**		백진현	기민정	
	출연 : 루치아, 최우영, 강성구, 강훈, 박정민, 송기창, 최준영, 박상욱						
6	2008.8.4,11,18, 25	대구오페라하우스	브런치오페라 **영매 & 전화**		김영준, 김인호	양수연, 홍민정	
	출연 : 김민정, 지선옥, 조은주, 심정경, 전병권, 박지은, 김민식, 윤수정, 제상철, 권수영, 정지원, 김현진						
7	2008.9.1,8,15,22	대구오페라하우스	브런치오페라 **라 보엠**		김주현	안호원	
	출연 : 남혜원, 김승은, 구자현, 김도형, 주선영, 송기창						
8	2008.11.3,10,17,24	대구오페라하우스	브런치오페라 **리골레토**		김주현	김홍승	
	출연 : 고성현, 김승철, 박정민, 이현, 이재욱, 김정아, 조은주						
9	2009.3.17	대구오페라하우스	**라 트라비아타**		양진모	최미지	
	출연 : 이세진, 이재욱, 김승철, 김지선, 손지영, 손상보, 김만수, 박민석, 윤성우						
10	2009.3.19	대구오페라하우스	**사랑의 묘약**		김홍식	홍석임	
	출연 : 김승택, 이윤경, 박상욱, 조병주, 이미영						
11	2009.4.6,13,20	대구오페라하우스	브런치오페라 **세빌리아의 이발사**		박인욱	안호원	
	출연 : 강동명, 강혜정, 최강지, 박상욱, 김민석, 손지영						
12	2009.4.27 / 5.11,18	대구오페라하우스	브런치오페라 **피가로의 결혼**		김홍식	김재희	
	출연 : 김태완, 김주현, 최준원, 김보경, 정유진, 김승택, 이수미, 조창연						
13	2009.5.2/6.1,8	대구오페라하우스	**노처녀와 도둑 & 전화**		신영주	홍민정	
	출연 : 최정숙, 이현민, 이미영, 김만수, 백재연, 김관현						

대구오페라하우스 공연기록

	날짜	장소	제목	작곡	지휘	연출	무대미술
14	2009.7.13, 20,27	대구오페라하우스	브런치오페라 잔니 스키키		임범석	최미지	
	출연 : 한상식, 우수연, 구자헌, 이수미, 박민석, 김승택, 배은희, 박정환, 윤성우, 박주득, 한승희, 박준혁						
15	2009.8.3,10,17	대구오페라하우스	브런치오페라 팔리아치		김정길	이경재	
	출연 : 서필, 김민조, 조청연, 구자헌, 백용황						
16	2009.8.24,31/ 9.7	대구오페라하우스	브런치오페라 람메르무어의 루치아		박인욱	기민정	
	출연 : 김성혜, 이재욱, 송기창, 오영민, 배은희, 윤성우						
17	2009.11.9,16	대구오페라하우스	브런치오페라 코지 판 투테		신영주	윤태식	
	출연 : 전병호, 송형빈, 박창석, 김정연, 송윤진, 김성혜						
18	2009.11.23,30 / 12.7	대구오페라하우스	브런치오페라 라론디네		양진모	홍석임	
	출연 : 김주현, 이현민, 이승묵, 전병호, 김만수, 손지영, 김민희, 이수미						
19	2009.12.30,31	대구오페라하우스	유쾌한 미망인		김주현	김성경	
	출연 : 강혜정, 주선영, 송기창, 오승용, 한상식, 이재욱, 김도형, 배진형, 김보경, 김재만, 제상철, 김윤환, 박민석, 이수미, 윤성우, 이주희, 이준상, 이유진						
20	2010.6.5	대구오페라하우스	아하! 오페라 카르멘		장한업		
	출연 : 최승현, 이현, 제상철, 이윤경, 구주완						
21	2010.7.10	대구오페라하우스	아하! 오페라 카발레리아 루스티카나		박지운	유철우	
	출연 : 김보경, 엄성화, 김민정, 박정민, 이지혜, 김성미						
22	2010.8.14	대구오페라하우스	아하! 오페라 리골레토		이동신	유철우	
	출연 : 제상철, 이윤경, 김도형, 홍순포, 이지혜, 신미경						
23	2010.9.4	대구오페라하우스	아하! 오페라 춘향전		이동신	유철우	
	출연 : 배진형, 신현욱, 김민정, 박찬일, 박진희, 송성훈						
24	2010.11.6	대구오페라하우스	아하! 오페라 박쥐		장한업	한정민	
	출연 : 윤병길, 지숙미, 주선영, 한용희, 안성국, 구은정, 김유환, 권성준						
25	2010.11.26,27	대구오페라하우스	마술피리		크리스티안 레체어드 라르손	최지형	
	출연 : 전지영, 구민영, 유소영, 김정연, 이정환, 강동명, 이의춘, 박민석, 박찬일, 이정환, 박진희, 나영희, 최상배, 한준혁, 이주희, 변지영, 이정현, 김정선, 임수경, 이지혜						

대구오페라하우스 공연기록

	날짜	장소	제목	작곡	지휘	연출	무대미술
26	2010.12.1–2	대구오페라하우스	원이엄마		박인욱	안호원	
	출연 : 김인혜, 마혜선, 박현제, 임제진, 구본광, 권용만, 김소영, 류선이, 이연성, 김대엽, 최정숙, 김정화, 김광현, 하형욱, 박정아, 김희주, 임경섭, 송성훈, 도파라, 박수관						
27	2010.12.4	대구오페라하우스	아하! 오페라 – 라보엠		박지운	유철우	
	출연 : 류진교, 정능화, 이윤경, 한상식, 최상무, 윤성우, 윤정인						
28	2011.3.19	대구오페라하우스	아하! 오페라 – 카발레리아 루스티카나		박지운	유철우	
	출연 : 조영주, 손정희, 박찬일, 김민정, 우승주						
29	2011.4.6	대구오페라하우스	메밀꽃 필 무렵 & 천생연분		우종억	정철원	
	출연 : 이정신, 구수민, 박재연, 이정환, 한상식, 최상무, 윤성우						
30	2011.5.14	대구오페라하우스	아하! 오페라 – 로미오와 줄리엣		양진모	홍석임	
	출연 : 강혜정, 이승묵, 구은정, 샤메인 앤더슨, 윤성우, 홍제만						
31	2011.7.23	대구오페라하우스	아하! 오페라 – 팔리아치		박지운	유철우	
	출연 : 이정아, 엄성화, 제상철, 신현욱, 최상무						
32	2011.8.20	대구오페라하우스	아하! 오페라 – 사랑의 묘약		박인욱	유철우	
	출연 : 이윤경, 하만택, 박찬일, 윤성우, 나영희						
33	2011.11.12	대구오페라하우스	아하! 오페라 – 라트라비아타		마시모 스카핀	한정민	
	출연 : 이화영, 이병삼, 김상충, 이지혜, 송성훈, 배수진, 박주득						
34	2011.11.22	대구오페라하우스	대장경 & 쌍백합 요한루갈다		이동호	정철원	
	출연 : 최우정, 정성현, 김승철, 김철호, 김정아, 정능화, 김화정, 박민석, 김상은, 이광순, 손정아, 방수미, 김기태						
35	2011.12.13	대구오페라하우스	아하! 오페라 – 마술피리		이동신	최현묵	
	출연 : 마혜선, 유소영, 신현욱, 박민석, 박찬일, 박진희, 김조아, 신환숙, 손정아						
36	2012.2.11 / 5.18	대구오페라하우스, 제주아트센터	아하! 오페라 – 세빌리아의 이발사		양진모	유철우	
	출연 : 이윤경, 신현욱, 제상철, 박상욱, 박주득, 공현미						
37	2012.3.10	대구오페라하우스	아하! 오페라 – 잔니 스키키		박지운	양수연	
	출연 : 박찬일, 강혜정, 강동명, 이수미, 윤성우, 김기태, 김진아, 신민정, 최용황, 박민석, 권성준						
38	2012.4.12	대구오페라하우스	봄봄 & 아사달 아사녀		이동신	허복영	
	출연 : 김승희, 조용미, 박찬일, 이수미, 유소영, 이광순, 김승철, 이정신, 김기태, 박민석, 박근우						
39	2012.5.12	대구오페라하우스	아하! 오페라 – 피가로의 결혼		김홍식	김희윤	
	출연 : 김정연, 노운병, 유소영, 김태진, 윤성우, 김민정, 권혁연, 차경훈, 강효녀, 서동욱						

대구오페라하우스 공연기록

	날짜	장소	제목	작곡	지휘	연출	무대미술
40	2012.5.18~19	제주아트센터	아하! 오페라 – 세빌리아의 이발사		이동호	유철우	
	출연 : 이윤경, 강동명, 제상철, 박상욱, 임용석, 공현미, 박민석						
41	2012.7.14	대구오페라하우스	아하! 오페라 – 카발레리아 루스티카나		박지운	장재호	
	출연 : 김보경, 최덕술, 손정아, 김성범, 이지혜						
42	2012.8.25	대구오페라하우스	아하! 오페라 – 비밀결혼		양진모	이경재	
	출연 : 주선영, 배진형, 장지애, 박준혁, 김태만, 방성택						
43	2012.9.6	대구오페라하우스	향랑 & 논개		이동호	유철우	
	출연 : 이화영, 한용희, 목성상, 한상식, 손정아, 공현미, 이순주, 박근우, 박민규, 이윤경, 정능화, 박민석						
44	2012.12.22	대구오페라하우스	아하! 오페라 – 라보엠		박지운	최이순	
	출연 : 이정아, 이현, 이정신, 구본광, 김유환, 이재훈, 박창석						
45	2013.3.16	대구오페라하우스	아하! 오페라 – 라트라비아타		박지운	장재호	
	출연 : 김정아, 최성수, 이인철, 구은정, 이정혜, 안성국, 송성훈, 윤성우, 박민석						
46	2013.4.25~27	대구오페라하우스	대구시립오페라단 – 나비부인		김덕기	정갑균	
	출연 : 김은주, 이정아, 류진교, 하석배, 최덕술, 이현, 한명원, 노운병, 이인철, 백재은, 손정아, 임용석, 홍순포, 서정혁, 류선이						
47	2013.5.11	대구오페라하우스	아하! 오페라 – 코지 판 투테		이태은	유철우	
	출연 : 김상은, 김지혜, 공현미, 신현욱, 김상충, 박창석						
48	2013.7.27	대구오페라하우스	아하! 오페라 – 람메르무어의 루치아		박지운	이회수	
	출연 : 주선영, 이현, 방성택, 김명규, 이재훈, 심미진						
49	2013.11.16	대구오페라하우스	아하! 오페라 – 투란도트		이동신	이회수	
	출연 : 조영주, 손현진, 윤병길, 임용석, 왕의창, 김명규, 한준혁, 권성준						
50	2013.4.11	대구오페라하우스	시집가는 날 & 에밀레		이일구	정철원	
	출연 : 김유섬, 전병호, 최종우, 구수민, 김기태, 장지애, 박민석, 이정신, 민지홍, 유소영, 이광순, 김승철, 김승희, 윤성우, 이정혜, 박민석, 이정신, 민지홍						
51	2014.5.10	대구오페라하우스	장일범의 오페라산책 – 마술피리		최세훈	최현묵	조영익
	출연 : 신현욱, 유소영, 윤성우, 박미연, 최용황, 박진희, 김조아, 추영경, 구은정						
52	2014.5.29~31	대구오페라하우스	세빌리아의 이발사		크리스토퍼 앨런	이의주	김현정
	출연 : 캐슬린 킴, 실비아 벨트라미, 유안 루, 박성근, 석상근, 김종표, 왕의창, 마르코 필리포 로마노, 손혜수, 임용석, 이수미, 손정아, 권성준						

대구오페라하우스 공연기록

	날짜	장소	제목	작곡	지휘	연출	무대미술
53	2014.11.21-22	대구오페라하우스	코지 판 투테		이동신	이의주	신상화
	출연 : 홍주영, 김혜현, 박찬일, 김동녘, 강혜정, 노운병						
54	2014.11.22	대구오페라하우스	오페라산책 - 코지 판 투테		이동신	이의주	신상화
	출연 : 이주희, 이채영, 정재홍, 박지민, 우명선, 김대엽						
55	2015.1.23-24	대구오페라하우스	투란도트		야노스 아취	정선영	김현정
	출연 : 김라희, 이화영, 이병삼, 신동원, 이재은, 임용석, 왕의창, 김동녘, 박신해, 최상무, 권성준						
56	2015.3.11.-13	대구오페라하우스	세빌리아의 이발사		여자경	이의주	김현정, 신상화
	출연 : 이윤경, 허남원, 김동녘, 석상근, 전태현, 임용석, 손정아, 권성준						
57	2015.3.12, 14	대구오페라하우스	피가로의 결혼		마우리치오 바르바치니	이의주	김현정, 신상화
	출연 : 장유리, 류진교, 이응광, 오승룡, 최현욱, 백민아, 이재영, 서보우, 이정은, 김정현, 김진수						
58	2015.4.9-11	대구오페라하우스	사랑의 묘약		미하엘 즐라빙어	양수연	
	출연 : 유혜인, 손미진, 테레사 크뤼글, 이예은, 이보람, 김찬우, 강동원, 마틴 피스코스키, 김유신, 윤덕환, 김성동, 이기현 다비드 오스트렉, 강석우, 박준표, 이성훈, 크리스토프 필러, 유성종, 김류빈, 조은비, 이소명, 신유진, 박수린, 신유진						
59	2015.4.15	대구오페라하우스	사랑의 묘약		미하엘 즐라빙어	양수연	
	출연 : 배혜리, 이현, 노운병, 김동섭, 박영민						
60	2015.4.29	칠곡경북대학교병원 대강당	찾아가는 오페라 - 마술피리		김범수	임효승	
	출연 : 마혜선, 김동녘, 조지영, 윤성우, 임봉석, 류지은						
61	2015.6.12-13	대구오페라하우스	운수좋은 날		박지운	안주은	
	출연 : 오은경, 정꽃잎, 정능화, 전병호, 박정민, 정치철, 이연경, 윤은솔						
62	2015.12.3	대구오페라하우스	오페라산책 - 람메르무어의 루치아		김범수		
	출연 : 김아름, 박신해, 구본광, 윤성우, 이병룡, 이유진						
63	2016.1.29-30	대구오페라하우스	카발레리아 루스티카나 & 팔리아치		리 신차오	유철우	신상화
	출연 : 김은형, 하석배, 방성택, 손정아, 이유진, 이정아, 이동명, 박은용, 양승진, 김만수						
64	2016.3.17-19	대구오페라하우스	오페라 유니버사이트 - 마술피리		줄리앙 잘렘쿠어	헨드릭 뮐러, 이수은	페트라 바이커트
	출연 : 박예솔, 김채윤, 황성희, 박수빈, 에텔카 샬라이, 프란체스카 파칠레오, 최인혜, 양지민, 김흥용, 조규석, 조명현, 안젤로 폴락, 백재민, 루카스 바작, 천용환, 송창현, 신창훈, 김찬주, 김세림, 정진실, 이소담, 서지영, 이담희, 노예진, 장예림, 주혜진, 이나영, 박주영, 김건희, 최수진, 권 별, 김한솔, 김경빈, 김하늘, 김연진, 이아름, 김라희, 박수진, 최지원, 양수은, 신은지, 김아름, 김현정, 김신력, 임경훈, 윤덕환, 김신력, 김동하, 이건희, 김유신, 이진수						
65	2016.5.13-14	대구오페라하우스	렉처오페라 - 라 보엠		백윤학	유철우	
	출연 : 오희진, 양승진, 배혜리, 나현규, 최용황, 이재훈, 권성준						

대구오페라하우스 공연기록

	날짜	장소	제목	작곡	지휘	연출	무대미술
66	2016.5.13–14	대구오페라하우스	**나비부인**		체사르 이반 라라	유철우, 이수은	최진규
	출연 : 이화영, 오희진, 백윤기, 박신해, 김동섭, 구본광, 마유코 사쿠라이, 손정아, 이병룡, 박지민, 홍순포, 서정혁, 권성준, 서지영, 배다은						
67	2016.8.27–28	대구오페라하우스	**마술피리**		정금련	이수은	페트라 바이커트
	출연 : 박예솔, 곽나연, 최인혜, 김건희, 조명현, 강동원, 천용환, 김대순, 송창현, 김성동, 김찬주, 이은경, 노예진, 정민지, 주혜진, 박세영, 권별, 피예슬, 임경훈, 김신력, 이지현, 김희령, 정예슬, 이재승, 이정재						
68	2016.12.18, 26	롯데백화점 대구점 문화홀, 대덕문화전당	**렉처오페라 – 리골레토**		백윤학	양수연	
	출연 : 임봉석, 류지은, 김동녘, 전태현, 권수영						
69	2016.12.31– 2017.1.1	대구오페라하우스	**박쥐**		요나스 알버	유철우	최진규
	출연 : 안갑성, 김혜현, 린다박, 심규연, 김성혜, 김성환, 김한모, 석상근, 방성택, 마티아스 렉스로트, 왕의창, 최용황, 구주완, 권성준, 권별, 박규석, 홍지민						
70	2017.3.2 – 4	대구오페라하우스	**오페라 유니버사이드 – 코지 판 투테**		미하엘 즐라빙어	스태펀 카, 홍순섭	김현정
	출연 : 김건희, 김현정, 김은정, 뤼 샤오페이, 권별, 아른하이두어 아이릭스도티르, 장예림, 파스콸레 콘티첼리, 이상규, 천 따 슈아이, 조나단 쉬흐너, 김대순, 김주영, 마리아 탁시두, 여경민, 예카테리나 프로첸코, 유은실, 윤기황, 양 이, 장경욱, 티모스 설란티스						
71	2017.3.16–18	대구오페라하우스	**영아티스트 프로그램 – 라보엠**		리 신차오	유철우	행크 어윈 키텔
	출연 : 최윤희, 김은희, 조규석, 세르게이 아밥킨, 고지완, 권효은, 강민성, 김원주, 자크 카리티, 권성준, 다니엘레 테렌치, 김성동, 이찬영, 박건태, 박지민						
72	2017.5.24–27	대구오페라하우스	**마술피리**		김범수	홍순섭	페트라 바이커트
	출연 : 혜선, 곽나연, 조지영, 최인혜, 김동녘, 조규석, 김만수, 백재민, 윤성우, 김성동, 김찬주, 서지영, 주혜진, 권별, 김유신						
73	2017.7.26 – 29	대구오페라하우스	**투란도트**		야노스 아취	히로키 이하라	김현정
	출연 : 김라희, 오희진, 이 현, 임용석, 이진수, 이병삼, 이정환, 조지영, 윤희정, 임희성, 김정호, 김동녘, 양승진, 박신해, 한준혁, 송명훈, 강민성						
74	2017.8.18–19	대구오페라하우스	**상주단체지원사업(디오오 케스트라)–헨젤과 그레텔**		이동신	유철우	
	출연 : 김상은, 류지은, 방성택, 백민아, 손정아, 김민선, 황성희						
75	2017.9.11–16	대구오페라하우스 별관 카메라타	**렉쳐오페라 – 일트리티코**			유철우	
	출연 : 하석배, 최덕술, 이현, 임희성, 김상은, 차경훈, 백민아, 김상은, 손정아, 구은정, 박소정, 백민아, 이지혜, 박찬일, 손지영, 박신해, 백민아, 양승진, 이지혜, 김응화, 조광래, 안성국, 박소정						
76	2017.12.31	대구오페라하우스	**박쥐**		황원구	유철우	
	출연 : 이 혁, 김정아, 주선영, 오영민, 방성택, 손정아, 왕의창, 안성국, 곽보라, 한기웅						

대전예술의전당

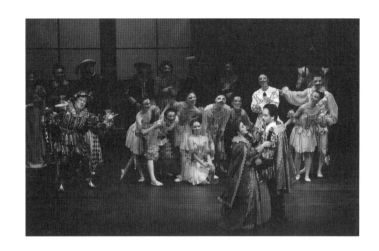

대전예술의전당 공연기록

	날짜	장소	제목	작곡	지휘	연출	무대미술
1	2008.10.2-5	대전문화예술의전당 아트홀	**토스카**	G.Puccini	에드몬 콜로메르	조셉 프랑코니 리	파스쿠알레 그로시
	출연 : 이네스 살라자르, 빅토르 아파나센코, 박성규, 미하엘 칼만디, 최종우						
2	2009.9.17-19	대전문화예술의전당 아트홀	**사랑의 묘약**	G.Donizetti	정치용	파올로 바이오코	파올로 바이오코
	출연 : 서필, 이영화, 이재욱, 구은경, 김정아, 손지혜						
3	2010.10.21-23	대전문화예술의전당 아트홀	**라 보엠**	G.Puccini	김덕기	장수동	임일진
	출연 : 류정필, 신동원, 구은경, 서선영, 김진추, 조병주, 양진원, 김기보, 이진수, 이승원, 최자영, 이영숙, 함석헌, 장철유, 양승호						
4	2011.9.22-24	대전문화예술의전당 아트홀	**라 트라비아타**	G.Verdi	김주현	오영인	임창주
	출연 : 조정순, 홍미정, 이윤경, 민경환, 박성규, 노대산, 조병주, 최애련, 이병민, 장지이, 정우철, 이운희, 강기원, 황인봉						
5	2012.11.1-4	대전문화예술의전당 아트홀	**리골레토**	G.Verdi	금노상	장수동	오윤균
	출연 : 강형규, 제상철, 김수연, 성향제, 정호윤, 하만택, 김요한, 이진수, 양송미, 김정미, 임우택, 류방렬, 윤두현, 유지숙, 장광석, 이현숙						
6	2013.10.17-20	대전문화예술의전당 아트홀	**아이다**	G.Verdi	최희준	정갑균	
	출연 : 눈찌아 산토디로코, 한예진, 이정원, 김중일, 함석헌, 추희명, 고성현, 조병주, 김대엽, 이두영, 손중영, 조용미						
7	2014.10.24-26	대전문화예술의전당 아트홀	**나부코**	G.Verdi	장윤성	김태형	
	출연 : 김진추, 이승왕, 박현주, 오희진, 함석헌, 손철호, 추희명, 윤병길, 서필, 유소정, 이두영, 류방열						
8	2015.10.22-25	대전문화예술의전당 아트홀	**돈 조반니**	W.A.Mozart	류명우	장수동	
	출연 : 길경호, 김지단, 우주호, 장성일, 조정순, 윤미영, 이지혜, 이종은, 강동명, 김정규, 정성현, 이세영, 정재연, 유지희, 장광석, 유승문						
9	2016.11.16-19	대전문화예술의전당 아트홀	**오텔로**	G.Verdi			
	출연 :						
10	2017.11.15-18	대전문화예술의전당 아트홀	**라 트라비아타**	G.Verdi	류명우	안호원	
	출연 : 박미자, 김순영, 허영훈, 서필, 우주호, 길경호, 임지혜, 에르덴 어트컹바트, 김민재						

고양문화재단

고양문화재단 공연기록

	날짜	장소	제목	작곡	지휘	연출	무대미술
1	2008.9.26-27	고양아람누리 아람극장	**토스카**	G.Puccini	에드몬 콜로메르	조셉 프랑코니 리	파스콸레 그로시
	출연 : 이네스 살라자르, 김향란, 빅토르 아파나센코, 박성규, 미하엘 칼만디, 최종우, 김형준, 강상민, 강동일, 이옥우, 채병근, 이은성, 임우택, 송소이, 유지현						
2	2009.8.13-16	고양아람누리 아람극장	**마술피리**	W.A.Mozart	김덕기	정갑균	이학순
	출연 : 박지현, 장아람, 함석헌, 이승원, 하만택, 전병호, 석현수, 장선화, 김진추, 조영두, 신델라, 김시혜, 김동섭, 최상배, 이준석, 정병익, 박준영, 김민지, 이정연, 남지아, 박희라, 박수연, 김진웅, 정재원, 문유경, 박하은, 박규현						
3	2009.10.16-18	고양아람누리 아람극장	**3개극장 공동제작 – 사랑의 묘약**	G.Donizetti	정치용	파올로 바이오코	파올로 바이오코
	출연 : 서필, 이재욱, 이영화, 구은경, 김정아, 손지혜, 박경종, 최웅조, 변승욱, 임우택, 김동섭, 조병주, 윤미정, 김혜현						
4	2010.8.12-15	고양아람누리 아람극장	**마술피리**	W.A.Mozart	이병욱	변정주	박경
	출연 : 서활란, 도희선, 함석헌, 김민석, 김기선, 문성영, 강혜정, 김민형, 김진추, 성승민, 임영림, 박민해, 김동섭, 최상배, 김형수, 한선희, 손은정, 지선옥, 박준영, 권수빈, 김주희						
5	2012.10.11-14	고양아람누리 아람극장	**피가로의 결혼**	W.A.Mozart	김덕기	장영아	오윤균
	출연 : 임선혜, 정혜욱, 김진추, 최웅조, 이화영, 강경이, 오승용, 김재섭, 이미선, 임세라, 정수연, 신민정, 함석헌, 이정환, 최상배, 한진만, 양송이						
6	2013.11.28-12.1	고양아람누리 아람극장	**카르멘**	G.Bizet	이병욱	양정웅	임일진
	출연 : 추희명, 김정미, 나승서, 황병남, 정성미, 서활란, 박경종, 김재섭, 양계화, 김주희, 홍지연, 성재원, 이두영, 최영길						
7	2014.10.16-18	고양아람누리 아람극장	**나부코**	G.Verdi	장윤성	김태형	오윤균
	출연 : 김진추, 이승왕, 박현주, 오희진, 함석헌, 손철호, 추희명, 김지선, 윤병길, 서필, 유소정, 이두영, 류방열						

성남문화재단

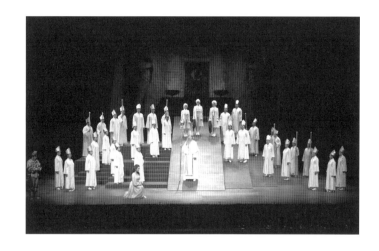

성남문화재단 공연기록

	날짜	장소	제목	작곡	지휘	연출	무대미술
1	2008.6.21-25	성남아트센터 앙상블시어터	**피렌체의 비극 & 아내들의 반란**		양진모	조성진	이태섭
	출연 : 성승민, 전병호, 서은진, 박준혁, 배성희, 정영수, 석현수, 전희영, 김성아, 이정환, 남지아, 박경현, 김민아, 김동섭, 김소영, 김지단, 황윤미						
2	2015.10.15-18	성남아트센터 앙상블시어터	**라 트라비아타**		피에르 조르조 모란디	장영아	오윤균
	출연 : 이리나 룽구, 오미선, 정호윤, 박성규, 유동직, 박정민, 김민지, 김형애, 함석헌, 김병오, 문영우, 이준석, 박용명						
3	2015.12.19-27	성남아트센터 앙상블시어터	**헨젤과 그레텔**		박인욱	손혜정	김미경
	출연 : 김주희, 최승윤, 배보람, 이세희, 추희명, 최혜영, 왕광열, 김재섭, 신민정, 양계화, 윤서현, 이경은, 이윤화						
4	2016.11.17-20	성남아트센터 앙상블시어터	**카르멘**		성시연	정갑균	오윤균
	출연 : 엘레나 막시모바, 양계화, 한윤석, 허영훈, 윤정난, 이지혜, 아리운바타르 간바타르, 오승용, 장수민, 황윤미, 황혜재, 김윤희, 함석헌, 김재찬, 오정율, 김재일, 문대균, 박창준, 문영우						
5	2016.12.21-25	성남아트센터 앙상블시어터	**헨젤과 그레텔**		박인욱	이의주	김종석
	출연 : 류현수, 김주희, 배보람, 이예지, 신민정, 최승현, 왕광열, 김재섭, 김동섭, 박용규, 윤서현, 이경은						
6	2017.5.23-25	성남아트센터 앙상블시어터	**성남형 교육 문화예술프로그램 - 마술피리**		박인욱	이경재	최진규
	출연 : 김동원, 강동명, 장혜지, 장수민, 공병우, 김경천, 김성혜, 여지영, 장영근, 김동섭, 유성녀, 임영신, 신민정, 류현수, 이세진, 이현수, 김향은, 백유진, 이상은, 이정현						
7	2017.10.26,28, 29	성남아트센터 앙상블시어터	**탄호이저**		미카엘 보더	박상연	오윤균
	출연 : 로버트 딘 스미스, 김석철, 서선영, 김선정, 최승필, 김재섭, 김재일, 최영길, 유기수, 이진수, 김채연						
8	2017.12.21-25	성남아트센터 앙상블시어터	**헨젤과 그레텔**		박인욱	이의주	김종석
	출연 : 류현수, 김윤희, 배보람, 박누리, 최혜영, 최찬양, 왕광열, 김재섭, 김동섭, 신민정, 김현진, 김주희						

예술의전당

예술의전당 공연기록

	날짜	장소	제목	작곡	지휘	연출	무대미술
1	2008.8.9~8.24	예술의전당 CJ 토월극장	2008 가족오페라 〈마술피리〉		이병욱	최지형	
	출연 : 성승민, 이규석, 김정현, 이정환, 서희정, 강혜정, 박준혁, 서태석, 장아람, 박성희, 송원석, 김동섭, 강이현, 정혜욱, 이유주, 고혜욱, 오승주, 박수연, 이지영, 김소영						
2	2009.3.6~3.14	예술의전당 오페라극장	2009 로열오페라하우스 프로덕션 〈피가로의 결혼〉		이온 마린	데이비드 맥비커, 저스틴 웨이	
	출연 : 윤형, 새라 자크비악, 신영옥, 조르지오 카오두로, 이동규, 김현주, 함석헌, 최진호, 김정연, 김지단						
3	2009.8.1~8.16	예술의전당 CJ 토월극장	2009 가족오페라 〈마술피리〉		여자경	장영아	
	출연 : 최웅조,박찬일,신윤수,박준석,김정연,우수연,서활란,구민영,이진수,임영신,임무성,박미영,신민정,한승희						
4	2010.8.14~8.26	예술의전당 CJ 토월극장	2010 가족오페라 〈투란도트〉		최희준	장영아	
	출연 : 김세아, 조영주, 양일모, 이진수, 최웅조, 노정애, 남혜원, 윤병길, 이동환, 박찬일, 김승택, 김병오, 박영욱						
5	2013.8.9~8.17	예술의전당 CJ 토월극장	2013 가족오페라 〈투란도트〉		지중배	장영아	
	출연 : 이승은, 김상희, 김지운, 윤병길, 김민석, 김철준, 곽진주, 임수주, 나유창, 박정민, 민경환, 최상배, 송승민, 김건우, 양일모, 박영욱						
6	2014.4.27~5.3	예술의전당 CJ 토월극장	2014 〈어린왕자〉		이병욱	변정주	
	출연 : 하나린, 김우주, 한규원, 안갑성, 허희경, 이재훈, 김병오, 김승현, 김승윤, 김정미, 도희선						
7	2015.7.15~7.19	예술의전당 오페라극장	2015 가족오페라 〈마술피리〉		임헌정	이경재	
	출연 : 김우경, 공병우, 박현주, 전승현, 서활란, 이호철, 이응광, 최윤정, 김대영, 이윤정, 김병오, 이세희, 이세진, 신민정, 정수연, 이창형, 김재일, 박진수						
8	2016.9.23~9.27	예술의전당 오페라극장	2016 가족오페라 〈마술피리〉		임헌정	이경재	
	출연 : 김우경, 공병우, 장혜지, 전승현, 손가슬, 김병오, 이세희, 신효진, 김선정, 양계화, 이대범, 이성민, 박광우						
9	2017.8.24~9.3	예술의전당 CJ 토월극장	2017 가족오페라 〈마술피리〉		지중배	장영아	
	출연 : 김세일, 최용호, 우경식, 김종표, 양귀비, 김주혜, 박은미, 여지영, 김철준, 이진수, 김의지, 장지애, 오정율, 임영신, 변지현, 류현수, 김요한, 김채연, 이지호, 박정민						

울산문화예술회관

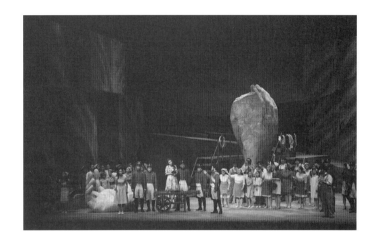

	날짜	장소	제목	작곡	지휘	연출	무대미술
1	2010.10.1~2	울산문화예술회관 대공연장	**사랑의 묘약**		리 신차오	이소영	이소영
	출연 : 왕기헌, 전병호, 노운병, 박대용, 김나정						
2	2014.12.12~13	울산문화예술회관 대공연장	**라 보엠**		송유진	정갑균, 이혜경	최진규
	출연 : 김나정, 김성아, 정필윤, 김정권, 최판수, 최대우, 배영철, 박성권, 이병웅, 이승우, 박광훈, 김수미, 김희정, 김용근, 이동언, 서병철						
3	2015.12.11~12	울산문화예술회관 대공연장	**사랑의 묘약**		민인기	정갑균, 이혜경	임창주
	출연 : 정규현, 김정권, 김나정, 김수미, 이병웅, 최대우, 김진용, 이승우, 정지윤, 정연실						
4	2017.12.1	울산문화예술회관 대공연장	**라 트라비아타**		민인기	정갑균, 이혜경	최진규
	출연 : 김성아, 김정권, 최판수, 정지윤, 김정상, 박승희, 박성권, 황성진, 배영철, 박현민, 서병철, 이동언						

에이디엘

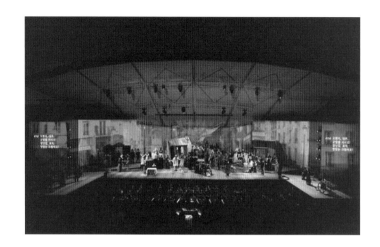

에이디엘 공연기록

	날짜	장소	제목	작곡	지휘	연출	무대미술
1	2012.8.28–9.1	연세대학교 노천극장	**라보엠**	G. Puccini	정명훈	나딘 뒤포, 장수동	엠마누엘 파브르

출연 : 안젤라 게오르규, 비토리오 그리골로, 라우라 죠르다노, 마르코 카리아, 공병우, 토비 스태포드–알렌, 비탈리 코발료프, 임승종, 최재혁

한국미래문화예술센터

한국미래문화예술센터 공연기록

	날짜	장소	제목	작곡	지휘	연출	무대미술
1	2007.11.30,12.8	Arts Theatre	TWELVE O'CLOCK				
	출연 : 장베드로						
2	2007.11.8,30	CHN S.H DRAMATIC ARTS CENTRE	신데렐라			장베드로	
	출연 : 장베드로						
3	2009.3.18~,19	압구정 예홀	ROCARIA			장베드로	
	출연 : 장베드로						
4	2013.2.23	프라움 악기박물관	스토리가 있는 오페라 VIP 콘서트			장베드로	
	출연 : 장베드로, 서활란, 김상희, 정능화, 최종현, 이기연, 정흥섭,						
5	2015.12.15		장베드로와 함께하는 화이트 크리스마스 콘서트			장베드로	
	출연 : 오미선, 김민지, 정능화, 고한승, 박은미, 이기연, 이진아, 이태웅						
6	2016.5.29	광릉 숲 주무대	프린스 깐따로의 아름다운 소리여행			장베드로	
	출연 : 윤현정, 김성진, 김형근, 박민수, 윤가람, 한지엽, 오준석						

코리아아르츠그룹

 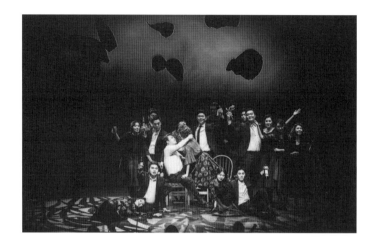

VII. 오페라단 공연기록
5. 자료 미제출 오페라단

2008~2017

공연활동을 계속해 오고 있으나 부득이 자료를 제출하지 못한 오페라단과 잠시 공연 활동을 중지하였거나
오페라가 아닌 음악회 중심의 공연을 하고 있는 단체를 한국오페라의 기록차원에서 언급하고자 한다.

경기도광주시오페라단	로마오페라단	울산문수오페라단	프리모오페라단
광주그랜드오페라단	르엘오페라단	울산오페라단	하늘오페라단
금오오페라단	박기천오페라단	울산현대오페라단	한국창작오페라단
기원오페라단	부산오페라단	월드오페라연구원	한우리오페라단
김앤리오페라단	부천오페라단	유라이사오페라단	홍정희오페라단
김자경오페라단	서동오페라단	자인오페라앙상블	A&C스테이지
김포오페라단	선이오페라앙상블	전주오페라단	HIMMEL오페라단
김해가야오페라단	성곡오페라단	중앙오페라단	K-MET오페라단
남마에스트리오페라단	아지무스오페라단	창작집단소음	SCOT오페라연구소
노안나오페라단	아츠앤컴퍼니오페라단	청주오페라단	외
뉴뮤직컴퍼니	아태오페라단	캄머오퍼21오페라단	
동서양오페라단	오페라M	코리안체임버오페라단	
라빠체오페라단	오페라단인피니티	프로덕션 보체	(가나다순)

VIII. 부록

VIII. 부록
1. 한국오페라 50년사

— 1948~1997 —

집필 故 한상우
(음악평론가)

서론

이탈리아에서 오페라가 탄생한 것은 1597년 피렌체에 있던 바르디 백작 궁전이었고 작곡가였던 페리와 카치니가 연합해서 그리스 신화를 바탕으로 한 다프네라는 음악극을 만들었던 것이다. 그래서 1997년은 오페라 400주년의 해로 전 세계에서 많은 기념 공연이 이루어지기도 했다. 그러나 다프네의 악보는 전해지지 않고 있는데 그로부터 3년 후인 1600년에 공연된 두 번째 작품 에 우리디체는 그 악보가 지금껏 전해지고 있다. 오페라는 음악을 중심으로 해서 문학, 연극, 미술, 무용 등 예술의 모든 장르가 어우러짐으로써 소위 종합예술의 모든 장르가 어우러짐으로써 소위 종합예술이라 부르는데 그런 점에서 오페라는 음악에서도 대중적 관심이 가장 높은 무대 작업이라 하겠다. 뿐만 아니라 종합예술로서의 오페라는 다양한 예술적 기능과 문화 환경이 성숙되어야 가능하다는 점에서 오페라의 역사는 곧 그 나라의 문화 척도를 가늠할 수 있는 기록이라 할 수 있다. 한국에서의 첫 오페라 무대는 1948년 그러니까 이탈리아에서 오페라가 태동된지 351년 만이었고 그나마도 6.25 한국전쟁의 소용돌이는 정신문화 특히 오페라 운동에 대해 그 여건을 허락하지 않았음에도 초창기 오페라 운동의 선구자들은 만난을 무릅쓰고 오페라 운동에 정열을 불태움으로써 1998년, 한국 오페라 50년을 돌아보는 감격을 맛보게 되었다. 세계의 유명 도시들의 중심에는 으레 오페라극장이 우뚝 서 있으며 오페라는 곧 시민 문화생활의 중심적 역할을 감당한다는 점에서 오페라 50년사는 단순한 기록의 의미를 벗어나 21세기를 향한 시점에서 새로운 문화운동의 기틀을 다지는 매듭이 될 수 있을 것으로 믿는다. 다만 짧은 시간에 원고를 정리하다보니 허술한 점이 많아 불만스러운 점이 많으나 이 점은 앞으로 시간을 두고 보완해 나감으로써 내실 있는 오페라사가 될 것으로 믿으며 이 일을 위해 자료를 수집하느라 애쓴 50년사 편찬위원 여러분들에게 감사를 드린다.

1.태동기 1948-1953
(광복 후 –6.25 전쟁까지)

이인선과 최초의 오페라 무대

1945년 광복과 더불어 자유를 찾게 되자 음악인들도 각자의 자신의 취향에 맞는 음악운동을 발벗고 나섰고 1945년 9월에는 현제명을 이사장으로 한 고려교향악협회가 탄생, 10월엔 고려교향악단의 창단 공연이 계정식 지휘로 이루어졌다.

1948년 국제오페라 단장 이인선
(자료제공 : 이여진)

한편 세브란스 의전 출신이지만 타고난 미성으로 성악의 깊은 관심을 가졌던 테너 이인선은 해방을 맞자 서울에서 병원을 개업하는 한편 병원의 수익금을 바쳐 오페라운동에 발 벗고 나섬으로써 1947년에는 제자들과 뜻있는 동지들을 규합하여 한국 벨칸토회를 창립하기에 이르렀다. 이인선이 누구보다도 앞서서 오페라에 깊은 관심을 가질 수 있었던 것은 이미 해방전 1931년 이탈리아로 유학을 떠나 1938년 귀국하기 까지 7년간이나 밀라노에서 세계적인 테너 스키파를 길러낸 체키 교수로부터 벨칸토 창법과 정통 이태리 오페라 공부했기 때문이며 1938년 5월 부민관에서 귀국독창회는 대성공을 거둠으로써 동양의 스키파라는 애칭을 얻기도 했다. 1947년 다시 배재학교 강당에서 독창회를 가진 이인선(李寅善)은 조선오페라협회를 조직하는 한편 국제오페라사(國際오페라社)라는 오페라단을 창단, 1948년 1월 16일 베르디의 오페라 라 트라비아타를 무대에 올림으로써 한국 최초의 오페라 공연이라는 역사를 만들어냈다. 오페라단이라고 하지 않고 오페라사 라고 사(社) 자를 쓴 것은 당시 대중음악 계통의 단체들이 모두 단 자를 씀으로써 이를 구별하기 위해 국제오페라사 라는 칭호를 썼

던 것이다.

그러나 첫 공연은 조선오페라협회 주최로 했고 그해 4월 재공연때부터 국제오페라사라는 이름을 썼다. 서울 명동에 있던 시공관에서 5일간 20회 공연으로 열린 라 트라비아타 무대는 이인선 자신이 대사를 우리말로 번역했고 알프레도 역도 혼자 맡아 10회 공연을 소화해 내었는데 비올레타에 김자경, 마금희가 결정되었으나 공연을 앞두고 마금희가 목에 이상이 생겨 결국 3일째부터는 김자경이 비올레타 역을 혼자 소화할 수밖에 없었다. 난방장치도 없었던 그 시절에 왜 가장 추운 1월을 택해 오페라를 무대에 올렸는지 알 수는 없지만 추위 때문에 무척이나 고통을 받았다고 김자경은 술회하고 있다. 초연에 참가한 가수로는 이인선, 김자경 외에 마금희, 옥인찬, 정영재, 고종익, 황병덕, 김노현, 노형숙, 박승유 등이었고 서울 음대의 전신인 예술대학 음악부 학생들이 합창단으로 출연했다. 당시 합창단 가운데는 오현명, 이정희, 홍진표, 김옥자, 호진옥 등이 들어 있었는데 연습과정에서 단역이 필요해 오현명이 그 역을 맡기도 했다. 지휘는 임원식, 연출은 서향석, 오케스트라는 고려교향악단이었다. 10회 공연을 매회 완전 매진하는 등 장안의 화제를 불러 일으켰을뿐 아니라 전국 각지에서 많은 사람들

1948년 1월 〈춘희〉-조선오페라협회 비올레타 김자경 1막 마지막장면
(자료제공 : 김복희)

이 공연을 보기 위해 몰려 들었지만 여러 가지 운영의 묘를 살리지 못해 경제적으로는 적자를 면치 못했다. 그러나 그해 4월 오페라 라 트라비아타는 재공연이 되었는데 이때도 지휘는 임원식이 맡았고 출연 가수도 초연 때와 같았으나 비올레타는 역시 김자경이 혼자서 해 이인선과 김자경은 일요일의 경우 3회 공연까지도 혼자 소화해 내어 지금으로는 상상할 수 없는 초인적 정열을 오페라에 바쳤던 것이다. 대한민국 정부가 아직 수립되지 못한 미군정 시대였고 정치적으로도 좌우익으로 갈려 사회적 불안은 극도로 치닫고 있던 시대 상황에서 오페라 전막 공연이 이루어졌다는 것은 당시 초연 부대에 참가했던 음악가들 모두의 사심 없는 열정에서 비롯된 것이라 생각된다. 그럼 여기서 당시 라 트라비아타 초연에 대한 신문기사를 인용해 보자. 먼저 음악신문에는 -가극 초상연으로 시공관 성황, 조선 오페라 협회의 개가 -라는 제목으로 글이 실렸는데 중간부터 보면 -우리는 그동안 동 가극을 스크린을 통하여 보았고 음악을 레코드를 통하여 또한 가극을 겨우 들을 수는 있었다. 그러나 아직 실제로 국내에 있었던 우리들에게는 동 가극뿐만 아니라 다른 가극도 전혀 볼 영광을 입지 못하여 약 100년 전에 구라파에서 열광적인 환영을 받은 가극이 이제야 조선오페라협회의 이인선 씨 외 기타 동지 몇 분들의 수고한 덕택으로 하여 우리나라 대가로서의 동가극을 지난 1월 16일 서울 시공관에서 볼 수 있었다. 시기적으로 매우 늦었기는 했으나 처음 볼 수 있었던 우리들의 기쁜 말이야 말로 표현키가 곤란하였다. 그런고로 이날부터 장안의 전 극장팬, 음악팬 할 것 없이 전 시민이 동원된 듯이 한동안 한산하던 동관 앞에는 인산인해의 수라장으로 화하야 동가극에 대한 인기는 실로 절정에 달하였다.- 라고 쓰고 있다.

테너 이인선의 열정에 의해 베르디의 오페라 라 트라비아타의 한국 초연과 4월의 재연 무대가 성공을 거두자 오페라에 대한 일반의 관심이 증폭되었고 한편 한규동, 황병덕 등이 중심이 된 성악연구 모임이 또 다른 오페라 무대를 만들기로 하고 구노의 오페라 파우스트 연습에 들어갔다. 그

러나 대사 번역등 문제가 많아 1949년 5월 한불 문화협회 주체로 우선은 파우스트의 3막까지만을 무대에 올렸는데 지위는 김성태, 연출은 라 트라비아타를 연출했던 서항석이 계속 맡았으며 출연 가수로는 한규동, 김형로, 이금봉, 권원한, 황병덕, 오현명, 호진옥 등이었다. 국제오페라사가 이인선의 주도로 오페라를 제작한데 비해 파우스트를 공연한 그룹은 일종의 동인 모임이었다는 점에서 또 다른 의미를 부여할 수 있을 것 같다. 한편 한국 오페라의 개척자 이인선은 두 번째 전막 오페라를 준비함으로 1950년 1월 비제의 카르멘을 다시 무대에 올렸는데 이인선은 오페라의 완성도

1950년 1월 국제오페라사 〈카르멘〉
– 서울시공관 (자료제공 : 김복희)

를 높이기 위해 많은 노력을 했고 당시 외국인들이 한국에 많이 주둔하고 있어 영어로 된 프로그램을 만들어 외국인을 위한 특별공연을 갖기도 했다. 국제 오페라사 제2회 작품으로 외무부가 후원을 맡은 카르멘은 1월 27일부터 2월 2일까지 7일간을 공연했는데 이 중에서 29일과 30일 공연은 바로 외무부가 주최를 맡아 외국인을 위한 특별공연을 가짐으로써 외국인을 상대로한 문화상품의 아이디어를 실현시켰던 것이다. 명동의 시공관에서 가진 카르멘 공연은 지휘에 임원식, 반주에 서울교향악단 이었고 카르멘에 김혜란, 김복희, 돈 호세역에 이인선, 송진혁, 오현명, 박승유, 조상현 등이었다.

해방 후 최초의 전막 오페라 라 트라비아타와 카르멘은 이미 오페라의 본 고장인 이태리에서 7년간이나 공부하고 돌아온 이인선이 주도함으로써 어려운 여건 속에서도 수준 높고 세련된 무대를 보

여주었다. 특히 카르멘 무대는 춘희에 비해 진일보한 종합예술로서의 완성도를 높였다는 평을 받기도 했다. 그러나 이인선은 관현악 총보가 없이 피아노 반주로 우선 연습을 시작하면서 미국으로 주문한 오케스트라 악보가 오기를 기다렸지만 예정된 날까지 도착하지 않자 작곡가 김희조에게 부탁, 김희조는 며칠 밤을 새우며 레코드를 듣고 오케스트라 악보를 만들어 첫 리허설을 무사히 마칠 수가 있었다. 그런데 공연 직전에 미국에서 악보가 도착해 원악보로 공연은 했지만 당시 김희조가 만든 오케스트라 총보는 원보와 거의 비슷해 사람들을 놀라게 했다.

1950년 2월 카르멘을 끝으로 이인선은 좀 더 오페라를 연구하기 위해 미국으로 향했고 그해 6월 한국전쟁이 발발하면서 국제오페라사의 무대 공연은 끝을 맺고 말았다. 한국 오페라의 선구자 이인선은 미국에서도 계속해서 음악 활동을 하면서 귀국할 것을 마음먹었지만 예기치 못한 병마로 인해 54세를 일기로1960년 미국에서 타계했다.

현제명과 최초의 창작 오페라

그런데 카르멘의 성공적인 공연이 이루어진지 4개월 후인 1950년 5월 20일부터 29일까지 10일간에 걸쳐 일제 시대 부민관이었던 국립극장에서는 한국 최초의 창작오페라인 현제명 작곡의 춘향전이 무대에 올라 장안의 화제가 되었다. 현제명은 일제 시대에 이미 연회전문에서 후일 한국 음악계의 중심이 된 성악가로서의 활동도 활발해 레코드 취입 등 인기 있는 성악가이기도 했다. 그런데 해방이 되자 무엇보다도 음악전문 교육의 필요성을 절감하고 1945년 경성음악학교를 설립, 교장으로 취임했고 1946년 국립서울대학교가 창립되자 예술대학으로 흡수시켜 음악부장을 맡았는가 하면 다시 음악 대학으로 분이되면서 초대 학장으로 이 나라 전문 음악교육의 기틀을 세웠던 것이다. 뿐만 아니라 현제명은 해방 후 한국 악단의 지도자로 교향악 운동을 비롯한 음악계의 전 분야에서 크게 활동했는데 그처럼 바쁜 와중에서도 춘향전을 대본으로한 전 5막의 오페라를 완성

했고 서울대학교 음악대학 주최로 참혹했던 6.25 전쟁이 일어나기 한달 전에 역사적인 막을 올렸다. 지휘는 작곡가인 현제명 자신이 맡았고 연출엔 유치진, 출연 가수로는 도령에 이상춘, 이인범, 사상필, 춘향에 이관옥, 이금봉, 권원한, 월매에 김혜란, 이정희, 방자 김학상, 향단 이영순, 정영자, 변사또 김형노, 김학근, 사령 오현명, 정영재, 낭청 최종필 등이 출연해 주었다. 대본은 판소리 춘향가를 바탕으로 했지만 음악의 흐름은 양악 선율을 따르고 있어 한국적 내음이 없다는 비난을 받기도 했지만 대중들에게는 상당한 인기를 얻었을 뿐 아니라 아리아나 사랑의 2중창은 유행가처럼 즐겨 부르기까지 해 그 반응은 대단했다. 현제명은 마국에서 공부했고 또 양악 중심의 성악가로 또는 작곡가로 활동했기 때문에 그의 오페라 창작도 양악 위주의 흐름으로 갈 수 밖에 없었는데 보다 중요한 것은 우리의 창작 오페라가 최초의 오페라가 무대에 올려진지 2년 만에 탄생 했다는 점이며 당시 많은 청중들에게 큰 위로와 감동을 주었다는 점 역시 우리가 기억해야 할 중요한 사실이 아닌가 한다.

그런데 놀라운 것은 6.25 전쟁이 일어나 온 국민의 전쟁의 참담함 속에서 정서적 감정이 메말라가고 있을 때 피난지 대구와 부산에서 1951년 7월, 춘향전이 다시 공연되어 정신문화를 통해 마음의 여유를 불어 넣어 주었다는 점이다. 이 때도 지휘는 현제명이 맡았고 가수로는 이상춘, 사상필, 홍춘화, 신선자, 김혜란, 김학상, 김응자, 김학근, 오현명, 곽규석 등이었는데 극장 시설의 미비 등 어려움이 많았지만 전쟁의 고통 속에서 신음하던 사람들에게 깊은 감동과 마음의 위로를 주었다. 다만 안타까운 사실은 춘향전의 초연무대에 참여했던 성악가들 중에서 춘향역의 권원한, 향단역의 정영자, 변사또 역의 김형로, 낭청 역의 최동필이 북한으로 끌려가 대구, 부산 공연에 참가하지 못한 점이다. 특히 바리톤 김형로는 일본에서도 활약했던 성악가로 인기 있는 가수였는데 당시 서울음대 교수로 오현명, 이정희, 조상현이 그의 문하생이었고 작곡가 김순애는 그의 아내로 우리 성악계의 큰 손실이었다. 이처럼 초연에 참가한 가수들이 납북됨에 따라 대구 부산 공연에서는 일부 가수들이 교체 되었는데 그 중에서 낭청 역을 맡은 곽규석은 한국 제일의 코미디언으로 성장했거니와 춘향전 무대에서도 많은 사람들을 웃겨 인기를 얻기도 했다. 현제명은 전문 작곡가가 아니어서 오페라 춘향전의 관현악 편곡도 정회갑을 비롯한 당시 서울음대 제자들의 도움을 많이 받아 완성했는데 그런 만큼 한국 최초의 오페라 춘향전에 대한 평가는 당시의 시대 상황을 고려해야 할 것으로 생각한다. 작곡가인 현제명의 말을 인용해 본다면 – 춘향전은 연극 또는 창극으로 등장된 것이나 오페라 형식으로 된 것은 이것이 처음이다. 우리 민족의 고유한 정서를 가진 음악으로는 창극이 있으니 이는 양분할 필요가 없고 우리의 고유한 의상과 배경으로 세계 공동어인 음악으로 레시타티브나 아리아를 부르는 것으로 이에 대한 최대 표현을 탐구코자 한 것이다.– 오페라는 연극과 달라 음악이 주이며 연기가 주가 아니다 민족 고유한 무대 장치와 의상에 노래를 부르며 이에 연극을 가미한 것이다. 특히 부언하고 싶은 것은 제5막에서 사또 생일잔치 첫 부분의 음악적 표현이 가장 고심함이 많았다. 그리하여 여기 사용된 한

1950년 5월 〈춘향전〉–현제명 초연악보
서울대학교–국립국장 (자료제공 : 김혜경)

민요를 배경으로 한 춤과 레시타티브는 다각적인 의도가 있는 것이다. 나의 다음 원고에는 한 민요를 전혀 인용치 않기로 하였으나 이번에 이렇게 해 본 것은 한 민요의 풍취를 좀 더 발휘시켜볼까 하는 시험이다. - 이글의 내용으로 볼 때 우선은 서양음악 기법만으로 오페라를 작곡했음을 알 수 있다. 한편 51년 110월에는 당시 해군정훈음악대 창작부원으로 활동하던 작곡가 김대현이 오페라 콩쥐팥쥐를 작곡하고 자신의 지휘로 부산과 대구에서 공연했는데 김영춘, 이인범, 임만섭, 오현명, 김대근, 이영순, 홍선숙, 정문숙 등이 출연해 주었다. 김대현은 이외에도 오페레타 사랑의 신곡 등을 발표하기도 했다.

1948년부터 6.25 한국 전쟁이 끝나는 1953년까지를 한국오페라의 태동기로 본다면 이인선이 주도한 국제오페라사의 활동과 한규동, 김형로, 황병덕 등 동인들에 의한 파우스트 공연 그리고 현제명이 주도한 최초의 창작오페라 춘향전의 무대 작업까지가 이에 해당한다고 보겠다. 그런데 국제오페라사가 만든 한국 첫 오페라 무대의 세 주역인 이인선, 김자경 그리고 지휘를 맡은 임원식 중 김자경은 라 트라비아타의 재공연이 끝난 직후 먼저 미국으로 유학을 떠났고 이인선과 임원식은 카르멘 공연이 끝난 1950년 6.25전쟁이 발발하기 직전에 역시 미국으로 건너갔다. 그 후 이인선은 영영 돌아오지 못했고 임원식은 6.25가 끝

난 후 귀국, 1954년 현제명의 두 번째 창작오페라 왕자호동의 초연에서 지휘를 맡음으로써 다시 오페라 무대에서의 활동이 시작되었으나 김자경은 10년 후인 58년에 귀국하기까지 국내 오페라계와 연관을 갖지 못했다. 초창기 주역 가수들은 일제 시대 일본에서 공부한 음악가들로 일부는 해방 후 북한이나 중국에서 귀국한 성악들이었는가 하면 이화여대 출신과 당시 서울음대 교수 또는 강사들이 주류를 이루었다. 라 트라비아타 초연을 이끈 테너 이인선과 합창지휘를 맡은 테너 이유선은 형제간이며 파우스트 초연에서 주역을 맡은 한규동과 춘향전 초연 무대에서 춘향을 맡은 이관옥은 부부였으며 대학 재학생으로 오페라 태동기 무대에 선 가수로는 오현명, 조상현, 김옥자, 이정희 등이 있었다.

지휘는 최초의 오페라 라 트라비아타의 초연과 재연 그리고 카르멘의 지휘를 맡은 임원식, 파우스트의 지휘를 맡은 김성태 자신의 작품을 지휘한 김대현 등 세 사람이며 연출은 연극 연출가로 서항석을 비롯해서 이화삼, 유치진, 이진순 등이었다.

2. 제 2기 1954-1962
(9.25전쟁 후-국립오페라단 창단 이전까지)

1954년 전쟁이 끝나고 피난지에서 다시 서울

1948년 1월 〈춘희〉 조선오페라협회/알프레도 이인선, 비올레타 김자경-서울시공관 (자료제공 : 이여진)

로 돌아왔지만 전쟁의 후유증은 아직도 곳곳에 남아 있었는데 현제명은 그의 두 번째 창작오페라 왕자호동을 서울의 시공관무대에 올려 오페라 운동을 주도해 나갔다. 한국일보와 서울음대가 주최한 왕자호동은 춘향전에 비해 큰 반응을 얻지는 못했지만 이 오페라를 통해 새로운 젊은 가수 두 사람이 오페라계에 배출되었다.이들은 바로 소프라노 이경숙과 엄경원으로 이경숙은 서울음대 출신이고 엄경원은 숙명여대 출신으로 훗날 오페라에 많은 활약을 하게 된다. 6.25전쟁 전에 미국으로 갔던 지휘자 임원식은 줄리아드에서 공부하고 돌아와 다시 지휘를 맡았고 출연 가수로는 이상춘, 임만섭, 이경숙, 엄경원, 오현명, 황병덕, 김혜경, 김학상, 김정식등이었다.

현제명의 창작오페라 왕자호동이 공연된 54년 11월부터 이듬해인 55년 11월 비제의 오페라 카르멘이 긴 침묵을 지켰다. 그러나 전시 중 한국음악계의 중심으로 활동한 해군정훈음악대가 한국교향악협회라는 이름으로 카르멘을 무대에 올렸는데 지위는 당시 해군정훈음악대 대장인 김생려가 맡았고 연출은 이해랑이었다. 해군정훈음악

1955년 11월 〈카르멘〉 한국교향악협회–서울시공관(자료제공 : 안형일)

대 출신이 주축이 되었으나 이 공연을 통해 새로운 가수들이 주역으로 발탁되었는데 카르멘역의 한평숙은 이미 왕자호동에서 이상춘과 주역을 함께 했던 임만섭과 홍진표 그리고 48년 라 트라비아타로부터 모든 오페라에 빠지지 않고 출연해 온 오현명이 에스카밀료를 양천종과 나누어 맡아 무대에 섬으로써 오페라계의 새로운 주역으로 떠올랐던 것이다. 하지만 한평숙은 당시 대형 가수라는 평을 받았음에도 단 한번의 오페라 출연으로 끝났고 임만섭 역시 대중의 인기가 높았으나 그 후 크게 부각되지 못했다. 1956년은 6.25 전쟁 중이었던 52년, 53년과 더불어 오페라가 공연되지 않은 해가 되었다. 전쟁과 같은 천재지변을 뺀다면 한국 오페라 공연에서 56년은 유일하게 오페라가 없었던 해로 기록되어야 하지 않을까 한다.

1957년

1957년에는 서울대학교 음악대학이 주축으로 되어 본격적인 오페라 운동을 펼치기 위해 국제오페라사 이래 두 번째 오페라단으로 서울오페라단을 결성했는데 단장은 없이 동인체제였고 고문에 현제명, 지도위원 김성태, 정훈모, 임원식, 이상춘, 이관옥, 실행위원 김학상, 이성재, 김창구, 오현명, 홍진표, 사무국장 김학상 그리고 이들 외에 동인으로 이우근, 김응자, 김혜경, 양천종, 안형일, 김정식, 김재희, 장혜경이 참여하였다. 본격

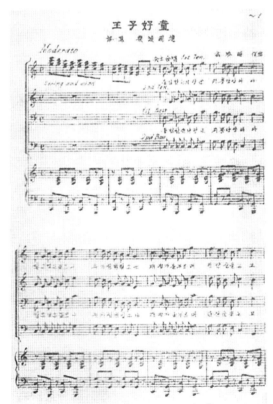
1954년 11월〈왕자호동〉 –현제명 초연악보
서울대학교–시공관 (자료제공 : 김혜경)

적인 오페라 그룹으로 출발한 서울 오페라단은 첫 공연으로 다시 베르디의 라 트라비아타를 명동의 시립극장(시공관)에서 5월 6일부터 13일 낮, 밤 두 차례로 16회 공연을 가졌는데 김학상을 비롯한 서울음대가 중심이었지만 가수 선정에서는 숙

1957년 10월 〈라 트라비아타〉 서울오페라동인
(서울오페라단)-서울시공관(자료제공 : 김혜경)

명여대 출신인 엄경원을 장혜경과 함께 비올레타로 내세웠고 알프레도의 홍빈표, 이우근, 제르몽의 오현명, 양천종, 후로라의 김혜경 그 외에 안형일, 유영명, 김정식 등이 출연했다. 지휘는 임원식으로 KBS 교향악단이 반주를 맡았고 합창 지휘는 이남수였다. 이 때가 처음인데 오페라 공연이 없었던 1956년, 전시 중에 활동하다 해체된 육군교향악단 멤버들을 모아 KBS교향악단이 창단 되었고 초대 상임지휘자로 임원식이 취임함으로써 57년 라 트라비아타는 그 해 10월 대구와 부산에서 공연을 갖기도 했는데 당시 세계일보(현재 세계일보가 아님)가 서울오페라단과 함께 주최를 맡아 지방 공연에는 4대의 버스로 움직이는 등 전문 오페라단으로서의 면모를 보여주었다.

1958년

서울오페라단은 여세를 몰아 다시 1958년 5월에는 제2회 공연으로 베르디의 리골레토를 국립극장에서 공연했다. 국립극장이라고는 하지만 명동에 있는 시공관을 서울시와 함께 쓰기로 해

국립극장이란 시공관을 말하는 것이다. 그런데 리골레토 공연은 우선 국립극장이 공연비의 일부를 보조하는 첫 번째 오페라가 되었고 또 하나의 특기할 일은 이때까지 오페라 연출은 연극 전문 연출가들이 맡아왔는데 반해 당시 서울음대 객원교수로 있던 미국인 해리스가 연출을 맡음으로써 외국인 연출에 의한 첫 번째 오페라가 되었다. 로이 해리스는 바리톤으로 오페라 연출 경력을 가지고 있을 뿐 아니라 소프라노 이경숙의 스승이기도 한데 해리스의 연출은 오페라 연출이 무엇인가를 알게 했을 뿐 아니라 반드시 음악을 통달한 사람이 오페라 연출을 맡아야 한다는 점을 분명히 해주었다. 리골레토 무대는 임원식의 지휘로 오현명, 양천종, 장혜경, 한명자, 홍진표, 안형일, 김정식, 김혜경, 진용섭, 서인석이 가수로 참여했는데 이미 주역으로 활동해온 오현명, 양천종 외에 테너 양형일이 주역으로 등장했고 이후 많은 오페라에서 크게 활동한 베이스 진용섭이 오페라 무대에 처음 이름을 내고 있다.

서울오페라단은 리골레토 공연이 끝난지 불과 두 달후인 58년 7월 현제명의 춘향전을 다시 시공관 무대에 올렸는데 지휘에 현종건 연출은 김학상이 맡았고 이경숙, 장혜경, 김영숙, 안형일, 이우근, 홍진표, 김혜경, 이영애, 오현명, 양천종, 박애경, 신경욱이 무대에 섰다. 오페라에 대한 인식이 점차 확산되고 일반 대중들의 관심도 높아지자 서울오페라단에 속해 있지 않은 일단의 음악가

1958년 5월 19일~24일 〈리골레토〉
서울오페라단-국립극장(안형일, 이정희, 이인영)(자료제공 : 안형일)

1958년 7월 〈춘향전〉 서울오페라단-국립극장 안형일, 오현명, 장혜경, 이정희, 황영금, 양천종(자료제공 : 안형일)

들 이인범, 황병덕, 연출가 오화섭과 의사인 김기령 그리고 정동윤과 함께 한국오페라단을 창단하였으며 오페라단 운영은 김기령과 정동윤이 맡아서 10월에 푸치니의 토스카 초연 무대를 가졌다. 그러나 토스카 공연 때까지는 한국오페라연구회라는 이름으로 활동했고 정기공연 횟수도 제2회 공연으로 명기했음을 볼 때 한국 교향악협회 카르멘 공연을 제1회로 생각한 것 같다. 지휘에 김생려, 연출에 오희섭이었고 토스카역에 채리숙, 엄경원을 비롯해서 이인범, 홍진표, 김학근, 황병덕, 서영모 등이 출연했다. 국립극장의 기획 공연으로 상당한 호응을 대중들로부터 받았는데 제2회 공연이라고는 했지만 실질적인 한국오페라단의 창립공연이었다. 이 공연은 아직 국립오페라단이 창단 되기 전의 상황에서 오페라 인구 확산에 크게 이바지했다고 하겠다.

1959년

해가 바뀌어 1959년 4월에는 한경진을 대표로 한 푸리마오페라단이 창단 공연을 가짐으로써 세번째 민간 오페라단이 합세하게 되었는데 푸리마오페라단은 서울오페라단과 한국오페라단에 관려하지 않은 비교적 젊은 성악가들이 중심이 되었고 창단 공연으로는 마스카니의 카빌레리아 루스티카나를 무대로 올렸다. 지휘에 현종건 연출에 최현빈으로 감금환, 이기영, 김옥자, 호진옥, 변성엽, 김기숙, 정금순이 출연했고 이때부터 각 오페라단은 출연 가수들의 색깔이 분명해 일종의 동인

들의 모임으로 발전해 나갔다. 오페라 카빌레리아 루스티카나는 단막의 오페라로 팔리아치와 함께 공연하는 것이 통례이나 푸리마오페라단은 카발레리아 루스티카나 한편만을 가지고 창단 인사를 했는데 그로부터 두달후인 6월에 한국 오페라단은 김생려 지휘 오화섭 연출로 카발레리아 루스티카나와 레온카발로 작곡 팔리아치를 함께 무대에 올려 두 개의 오페라를 하루밤에 공연하는 선례를 남겼다. 이 공연에는 이인범을 비롯해서 황병덕, 채리숙, 이영애, 이상춘, 김학근, 엄경원 등이 출연했다. 김학상이 주도하는 서울오페라단은 또 하나의 오페라를 초연했으니 푸치니의 명작 라 보엠이었다. 임원식 지휘 김학상 연출로 무대에 오른 라 보엠은 초연 때부터 인기를 얻었는데 이경숙, 장혜경, 이우근, 안형일, 오현명, 양천종, 신경욱, 이인영, 진용섭 등이 출연했고 신인으로서 신경욱과 일본에서 활동하다 귀국한 이인영이 특별한 관심을 끌었다. 1949년 라 트라비아타가 한국에서 첫 공연을 가진 이래 10년을 지나오면서 1959년은 가장 많은 오페라 공연이 있었던 해이고 또 가장 많은 오페라단이 활동함으로써 오페라단 춘추 전국 시대를 이루고 있었다. 공연장도 명

1960년 고려오페라단에서 공연허가를 받기위해 문화공보부에 제출한 서류

고려오페라단 약도

동의 시공관 한군데를 나누어 쓰다 보니 공연장 잡는 일도 쉬운 일이 아니었지만 김생려 지휘 오화섭 연출의 한국 오페라단은 두 번째 무대로 비제의 카르멘을 다시 공연했다. 카르멘 역의 이영애, 우순자를 비롯해서 테너 이인범, 홍진표, 바리톤 황병덕, 김학근 그리고 채리숙, 박경옥 등이 공연한 카르멘 무대는 특히 이화여대 출신 성악가들이 주역을 맡아 서울오페라단과 인적 구성에서 다른 면모를 보여주었다. 1959년 11월에는 일본 고등음악학교 출신으로 당시 오페라에 출연하며 음악계에서 활동하던 바리톤 서영모가 사재를 털어 고려오페라단을 창립하고 일단 김동진의 창작오페라 심청전으로 연습에 들어갔으나 단원들 간의 문제로 레퍼토리를 바꿀 수밖에 없어 창립공연은 1960년으로 연기할 수밖에 없었다.

1960년

1960년의 오페라 무대는 4.19 학생 혁명이 일어난 직후인 5월, 혼란의 와중에서도 고려오페라단이 드디어 시공관에서 창단 공연으로 베르디의 일 트로바토레를 한국에서 초연함으로써 시작되었다. 김희조가 지휘봉을 들고 극 연출가인 이해랑이 연출을 맡은 이 공연은 고려오페라단 단장인 서영모가 민족오페라의 창립을 기하고 신인의 발탁을 기한다라는 창단 목표가 처음부터 어긋나긴 했지만 당시 오페라 무대에 많이 서지 않았

던 신인들을 발굴하려는 의도는 충분히 느낄 수가 있었다. 바리톤인 서영모 단장 자신도 출연한 제2회 공연에는 호진옥, 박옥련, 백석두, 김근환, 김노현, 윤을병 등이 함께 했는데 당시의 공연평에서는 성공적인 무대였다고 기술하고 있다. 그러나 일 트로바토레 한국 초연은 초연무대라는 특별한 의미가 있었음에도 당시 학생 혁명 운동으로 인한 사회적 혼란이 관객 동원에 실패의 원인으로 작용함으로써 어려움을 겪을 수밖에 없었다. 또한 대중들의 관심을 끌지 못해 서영모 단장은 재정문제로 많은 고통을 감내해야 했다. 사회의 불안한 여건 속에서도 7월에는 푸리마오페라단이 롯시니의 세빌리아의 이발사를 한국 초연했는데 푸리마 오페라단 창단과 초연무대를 기록하게 했다. 희가극 세빌리아의 이발사를 공연한 푸리마오페라단의 한경진 단장은 세브란스 의전 출신의 의사이지만 한국 최초의 오페라 무대를 만든 이인선의 제자로 스승과 같이 오페라 운동에 발 벗고 나서 인상적인 무대를 만들었던 것이다. 현종건 지휘에 연출

1960년 7월 7일~13일 〈세빌리아의 이발사〉 포스터
푸리마오페라단-국립극장(자료제공 : 김혜경)

1960년 11월 21~28일 〈콩쥐팥쥐〉고려오페라단-국립극장
(자료제공 : 김문환)

은 김장구와 최현민이 공동으로 맡았는데 김옥자, 변성업, 고형주, 한경진, 신인철 등이 출연했으며 역시 신인들의 등장이 눈에 띄었다. 고려오페라단은 5월에 창단 공연을 했지만 우리의 창작 오페라를 무대에 올리지 못한 것이 아쉽던지 11월에는 다시 제 2회 공연으로 1951년에 초연된 바 있는 김대현 작곡 콩쥐팥쥐를 무대에 올려 한 해에 두 개의 오페라를 제작했다.

그런데 콩쥐팥쥐는 문총 문화의 달 예술제 참가작으로 무대에 올렸는데 지휘는 작곡자 김대현이 맡았고 연출은 이진순, 합창지휘에 서영모 그리고 출연가수로는 이동희, 박옥련, 오영자, 정문숙, 김풍자, 백석두, 장영, 김대근, 고형주 등이었다. 민족문화유산의 올바른 계승과 발전이 국가민족의 장래를 위한 길이며 그러기 위해 우리의 창작민족오페라를 무대에 올려야 한다는 서영모의 주장과 이를 실천에 옮기려는 노력은 후학들

에게 시사하는 바가 크다는 생각을 갖게 한다. 이해의 마지막 무대는 한국 오페라단이 장식했는데 베르디의 오텔로도 역시 한국 초연이었다. 홍연택 지휘, 박용구연출로 김자경, 채리숙, 이우근, 이인범, 황병덕, 김학근 등이 출연한 초연무대는 특히 오텔로 역인 이인범이 대중들의 인기를 한 몸에 받기도 했다. 결국 1960년에 공연된 세 편의 외국 오페라는 모두 한국 초연이라는 기록을 갖게 되었다.

1961년

1960년에 이어 61년도 사회의 불안은 계속되었고 5월에 일어난 5.16 군사혁명은 오페라 공연에 장애요인이 되어 단 한편의 오페라만이 서울에서 공연 되었을 뿐이다. 그 동안 비좁은 명동 국립극장 무대에서만 공연되어온 오페라는 61년 말에 세종로 현 세종문화회관 자리에 새롭게 시민회관이 건립됨으로써 보다 넓은 공연장을 확보하게 되었고 개관기념 공연으로 푸리마오페라단이 플로토의 오페라 마르타를 역시 초연했다. 기희조 지휘, 최현민 연출로 호진옥, 김보영, 김금환, 한경진, 유복형, 김노현 등이 출연한 마르타 무대는 넓은 무대의 효과적인 활동이 미흡했고 관객동원에

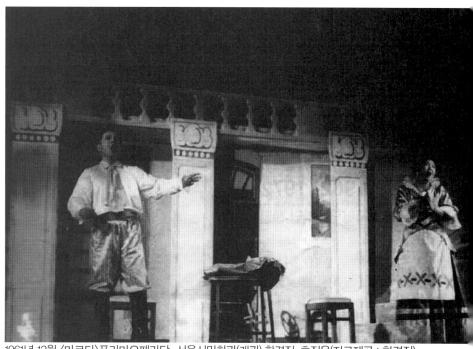

1961년 12월 〈마르타〉푸리마오페라단-서울시민회관(개관) 한경진, 호진옥(자료제공 : 한경진)

서도 어려움을 겪어 시민회관의 개관 공연으로는 부족함이 있었다. 서울에서 단 한편의 공연 된 반면에 부산오페라단이 창단, 부산 천보극장에서 마스카니의 카발레리아 루스타카나를 김창배 지휘로 공연했고 주로 부산에서 활동하는 팽재유, 김봉임, 김석주, 김경애, 서일선 등이 출연했다.

제1기로 볼 수 있는 1955년부터 국립오페라단이 창단되기 전인 61년까지는 민간 오페라단이 주도했는데 현제명의 춘향전을 초연한 서울음대 동인들이 서울오페라단, 이인범, 오화섭, 황병덕이 주가 된 한국오페라단, 그리고 한경진의 푸리마오페라단과 서영모의 고려오페라단 등 4개의 오페라단이 활동했다. 지휘자로는 임원식, 김생려, 현종건, 김희조가 주로 활동했고 연출은 연극 연출가인 오화섭, 이진순, 이해랑, 최현민 등이 맡아 주었다. 오페라 가수로는 서울음대 출신들이 주역으로 대거 진출하면서 소프라노 이경숙, 장해경, 김옥자, 호진옥, 엄경원, 채리숙이 활동 영역을 넓혔고 메조 소프라노에서는 김혜경, 이영애, 테너에는 이인범, 임만섭, 홍진표, 이우근, 안형일, 김금환, 그리고 바리톤으로는 황병덕, 오현명, 김학근, 양천종, 서영모, 변성엽이 많은 활동을 했다.

개인이 오페라 무대에 올린다는 것은 언제나 큰 어려움이 따르기 마련이지만 이 시기에 활동했던 민간 오페라단 단장들은 너나 할 것 없이 집까지 저당을 잡히는가 하면 오페라 때문에 온 집안 식구가 함께 고생을 할 수 밖에 없었던 것을 생각하면 역사를 만드는 것이 얼마나 어려운 작업인가를 다시 한번 되새기게 된다.

3. 제2기 1962-1972
(1962년 국립오페라단 창단)

1962년

앞에서도 거론한 바와 같이 1962년에 국립오페라단이 창단되기 전까지는 개인 혹은 동인들이 운영하는 오페라단들이 활동했는데 최초의 오페라를 공연한 고려오페라사는 라 트라비아타와 카르멘을 무대에 올린 후 이인선이 미국으로 건너감으로써 활동을 멈추었고 6.25 한국 전쟁후부터 다시 서울오페라단, 한국오페라단, 고려오페라단, 푸리마오페라단, 부산오페라단이 오페라의 맥을 이어오고 있다. 그러나 열악한 환경을 조건과 공연장 문제 그리고 절대수가 모자라는 인력을 나누어 쓰다 보니 힘은 힘대로 드는데 오페라다운 오페라가 만들어지지 않는 고통을 감내할 수밖에 없었다. 이러한 어려움을 타개하기 위해 1960년 오페라인들은 힘을 합해 단일 창구의 대한오페라인협의회를 구성했고 당시 이협의회에는 김복희, 김영환, 김자경, 안형일, 김학근, 변성엽, 양천종, 오현면, 우순자, 윤을병, 이경숙, 이명숙, 이우근, 이인범, 이정희, 이인영, 전승리, 조영호, 채리숙, 황병덕, 황영금 등 24명이 참여했다. 당시 예술 분야는 문교부가 관장하고 있었는데 5.16후 정부 조직이 개편되면서 예술 분야는 공보부 산하로 이관되었고 1962년 명동의 시공관을 완전히 인수, 본격적인 국립극장 시대의 문을 열면서 김창구가 관장으로 취임하게 되었다. 김창구는 서울음대 출신으로 그간에도 오페라에 깊은 관심을 가져 왔는데 국립극장장을 맡게 되면서 당시 공보부 장관이었

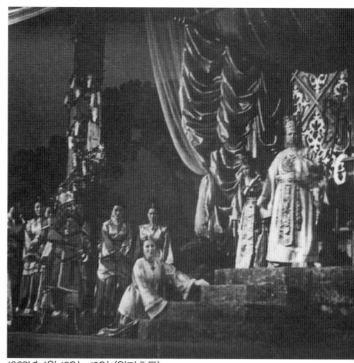

1962년 4월 13일~19일 〈왕자호동〉
국립오페라단 - 국립극장(자료제공 : 황영금)

던 오재경의 도움을 받아 국립극장 산하에 국립오페라단을 창단케 했다. 그러나 국립오페라단은 전속 단원제가 아니어서 아쉬운 점이 많았지만 국가 예산으로 오페라를 만들 수 있다는 것은 분명 큰 변화였고 그래서 성악가들은 새로운 각오로 국립오페라단에 참여, 역사적인 국립오페라단의 시대의 문을 열었던 것이다. 초대 단장에는 이인범, 부단장에 김자경, 간사에는 오현명이 선출되었고 김학근, 황병덕, 변성엽, 서영모, 안형일, 황영금, 이인영, 김복희, 임만섭, 김옥자, 채리숙 등 당시 오페라에 출연하고 있던 성악인 24명이 단원으로 위촉되었다. 그리고 1962년 4월 국립오페라단은 창단 공연으로 장일남의 창작 오페라 왕자호동을 무대에 올렸다. 이남수 지휘, 오현명 연출로 안형일, 이우근, 김복희, 황영금, 변성엽, 양천종, 임만섭, 김금환, 우순자, 윤을병, 진용섭, 장동은, 이재우, 윤치호가 출연한 왕자호동은 현제명의 창작오페라 왕자호동에 이은 같은 이름으로 두 번째 오페라이고 극적 짜임새나 음악적 흐름이 좋다는 평가를 받았음에도 창단 공연으로서 성공적인 무대가 되지 못했다. 그런데 국립오페라단의 창단과 더불어 그동안 활동했던 민간오페라단은 자연히 해체됨으로써 1968년 김자경 오페라단이 창단되기까지 국립오페라단의 독주 시대가 되었다. 다만 고려오페라단이 1965년에 현제명의 춘향전을 공연한 것이 국립오페라단 이외의 유일한 공연기록으로 남아있다. 국립오페라단의 창단은 분명 새로운 역사적 사건임에는 틀림없지만 공연이 크게 빛을 보지 못한 것은 애국가의 작곡가 안익태가 귀국, 그의 주도와 정부의 전적인 후원으로 제1회 국제음악제를 4월부터 5월에 걸쳐 가졌고 특히 5월에는 독일에서 지휘사와 연출사 그리고 가수들이 초빙되어 베토벤의 오페라 피델리오를 공연함으로써 일반의 관심이 국제음악제로 쏠렸던 것이 이유 중의 하나가 아닌가 한다.

어쨌든 5월에는 국립극장이 아닌 시민회관에서 국제음악제의 일환으로 베토벤의 피델리오가 한독 합작으로 초연되었고 이 공연은 한국 오페라 공연 사상 외국인들과 함께 한 최초의 공연이기도 했다. 국립오페라단의 창단과 더불어 무언가 새로운 오페라 운동을 시작하려는 우리 오페라계의 피델리오 공연은 여러 가지 면에서 자극제가 되었던 것이 분명하며 이 공연에서 한국 측에서는 국립오페라단이 주축이 되었다. 만프레도 구드릿트의 지휘와 당시 일본 동경예대의 교환교수로 와있던 세계적인 바리톤 게하르트 핏슈가 연출을 맡은 피델리오에는 독일 측에서 소프라노 골츠, 테너 울, 바리톤 메나티니가 출연했고 한국측에서는 국립오페라단원인 김자경, 이우근, 이인영, 오현명이 출연했다. 독일 가수는 독일어로 한국 가수는 한국어로 노래했는데도 그리 어색하지 않았던 것은 출연 가수들의 음악적 능력이 청중들을 휘어잡음으로써 가능했던 것이 아닌가 한다. 연출을 맡은 핏슈는 오페라뿐만 아니라 독일 리트 가수로도 세계적인 인물인데 SP시대에 녹음된 그의 겨울나그네는 지금도 최고의 명반으로 꼽히고 있거니와 5월 7일과 9일의 오페라 공연이 끝난 후 12일에는 국립극장 무대에서 슈베르트의 연가곡 겨울나그네 전곡을 가지고 독창회를 열어 또 다른 감동을 경험하게 했다. 후일담이지만 게하르트 핏슈는 오페라가 끝난 후 간담회에서 서울음대 학생들이 출연한 합창단을 높이 평가하고 가수들 가운데에서는 당시 일본에서 활약하다 귀국한 베이스 이인영과 바리톤 오현명을 훌륭한 오페라 가수로 지목했다고 한다.

국립오페라단은 새로운 마음가짐으로 62년 11월 제2회 공연으로 모차르트의 돈 죠반니를 한국 초연했는데 지휘에 임원식, 연출은 이인영이 맡았다. 모차르트의 오페라를 처음 공연하게 된 국립 오페라단은 연출을 오화섭에게 맡겼으나 오화섭이 연출을 도중에 사양함으로써 이인영이 출연과 더불어 연출까지 맡아 힘들게 공연을 끝마쳤다. 출연가수로는 김학근, 황병덕, 오현명, 양천종, 로진옥, 황영금, 이인범, 이우근, 김복희, 김영환, 김옥자, 민경자, 이인영, 서영모 등으로 당대 오페라 가수가 총 출동한 셈인데 이 오페라에서는 일본에서 공부하고 귀국한 소프라노 황영금이 관심을 끌기도 했다. 그러나 자기 주장이 강한 가수들이 함께 일을 하다보니 내부의 마찰도 심했고 김창구 극장장 후임으로 새로 부임한 극장장이 단

원들과 충분한 상의도 없이 베르디의 아이다 공연을 공연 계획을 확정하고 단장 등 몇사람과 상의해 캐스트를 정해 발표함으로써 대부분의 단원들이 이에 불복, 결국 아이다 공연이 수포로 돌아가자 극장장도 바뀌고 오페라단장도 역시 사표를 내고 말았다. 때마침 유학에서 돌아온 테너 홍진표가 단원들의 호선으로 제2대 국립 오페라 단장으로 선임되었지만 단원들간의 불신은 점점 커져 이를 계기로 일부 단원들은 국립오페라단을 떠났고 그후 국립오페라단은 서울오페라단 출신들 중심으로 운영되어 나갔다.

1963년

새로운 각오로 출발한 국립오페라단은 63년 5월에 임원식 지휘 홍진표 연출로 베르디 가면 무도회를 제3회 공연으로 무대에 올렸고 출연진으로는 김금환, 이우근, 황영금, 김영환, 이정희, 김혜경, 오현명, 이인영, 서영모, 황병덕, 양천종 등이었다. 그러나 연출력 등 여러 가지 문제로 가면무도회 역시 성공적인 공연이 되지 못했고 특히 63년 한해에 극장장이 세 번씩이나 바뀌는 등 주위의 여건 변화로 이 해에는 가면무도회 한편으로

만족할 수밖에 없었다. 다만 이 공연에서 메조 소프라노 이정희는 이미 현제명의 춘향전 초연 무대에서도 월매 역을 맡았던 덕으로 앞으로 오페라 무대에서 한몫을 하리라는 확신을 주었다.

1964년

어려운 여건 속에서도 한국의 오페라계를 끌고가는 국립오페라단은 특별한 사명감을 가지고 초연 무대를 계속했는데 64년 6월에는 임원식 지휘 홍진표 연출로 도니제티의 람메르무어의 루치아를 한국 초연했다. 모든 오페라의 주인공은 소리의 질이라든가 적성이 잘 맞는 가수가 그 역을 맡을 때 성공의 가능성이 높은 법인데 당시에는 아직 루치아 역을 소화할 수 없었음에도 오페라 루치아의 초연이 이루어졌던 것이다. 루치아 역에 김복희와 신인 장은경 그 외에 안형일, 이우근, 오현명, 변성엽, 서영모, 이인영, 김금환, 박성원, 김호성, 유근열 등이 출연한 이 공연은 그런대로 마무이가 되었는데 신인 장은경의 등장에 기대를 가졌으나 장은경이 이 한편에 출연한 후 미국으로 가면서 가수로서의 활동을 중단하고 말았다. 또한 그동안 그러니까 1057년 서울오페라단이 공연한

1964년 11월 26일 〈토스카〉국립오페라단 – 국립극장
이인영, 임원식, 황영금, 이진순, 안형일, 오현명, 김금환(맨 앞줄), 진용섭, 김선주, 신경욱, 양천종(두번째줄), 박성원, 김원경(세번째줄)

라 트라비아타에 출연한 이래 많은 오페라에서 주역을 담당했던 부동의 테너 가수 이우근이 루치아를 끝으로 미국으로 이민을 떠나 우리 오페라계는 좋은 가수 한 사람을 잃게 되었다. 여기서 국립오페라단 4회 공연의 프로그램에 실려있는 당시 국립오페라 단원들의 명단을 살펴보면 단장 홍진표, 부단장 서영모, 단원으로는 김금환, 김복희, 김영환, 김자경, 김학근, 김혜경, 변성엽, 안형일, 양천종, 오현명, 우순자, 윤을병, 이경숙, 이명숙, 이영애, 이우근, 이인범, 이인영, 이정희, 임만섭, 황병덕, 황영금 등 24명이었다.

그러나 이 공연이 끝난 후 국립오페단은 또다시 단장이 바뀌게 되는데 홍진표에 이어 바리톤 오현명이 3대 단장으로 취임했다. 2대 단장으로 취임한 오현명은 단원들을 재정비하면서 새로운 의욕을 가지고 국립오페라단의 오현명 시대를 열었다. 그리고 64년 11월 임원식 지휘, 이진순 연출로 푸치니의 토스카를 무대에 올렸다. 24명의 단원들이 또다시 줄어 9명만 남는 등 우여곡절이 많았지만 오현명은 이를 다시 재정비해 토스카 공연에 임했던 것이다.

토스카는 이미 1958년 이인범이 이끌던 한국오페라단이 창단 공연으로 초연한 일이 있어 이번은 두 번째 공연인데 황영금, 김영환, 김근환, 안형일, 오현명, 양천종, 이인영, 진용섭, 박성원, 김원경 등이 출연, 좋은 무대를 보여 주었고 관객들의 반응도 뜨거워 큰 성황을 이루었다.

1965년

1965년도 국립오페라단의 첫 무대는 푸치니의 라보엠이었다. 라보엠 역시 1959년 서울오페라단이 초연을 했던 작품인데 오페라의 완성도를 높이기 위해 다시 무대에 올렸고 토스카와 마찬가지로 지휘에 임원식, 연출에 이진순으로 59년 초연때도 무대에 섰던 미미 역의 이경숙을 비롯해서 안형일, 오현명, 양천종, 신경욱, 진용섭, 이인영이 다시 등장했고 그 외의 박노경, 한승희, 박경자, 김금환, 나영수, 김원경, 황철, 이공진이 합세했다. 오페라 라보엠은 5월의 서울공연에 이어

6월에는 단일 캐스트로 부산 동명극장에서 다시 공연을 가져 지방 공연의 효시를 이루었다. 광복 20주년의 해이기도 한 65년 11월 드디어 11월 드디어 국립오페라단은 베르디의 거작 아이다의 초연 무대를 갖게 되었다. 2년전에 아이다 파동으로 수난을 겪은 경험이 있어 감개무량한 점이 많았는데 비록 명동 국립극장의 무대가 좁긴 해도 긍정적이었다. 특히 지휘를 맡은 정재동은 데뷔 무대로 아이다 지휘를 통해 국내 무대에서 지휘자로 활약하게 되었고 연극계의 거물 연출가 이해랑이 연출을 맡아 무대 장치 등에서도 입체적인 효과를 얻어 내었다. 박논경, 황영금, 김금환, 안형일, 김혜경, 양경자, 황병덕, 양천종, 오현명, 이인영, 박성원이 아이다 초연 무대의 주인공이었다. 한편 서울에서는 국립오페라단만이 오페라를 공연하고 있을 때인데 65년 11월 현제명 박사에게 문화훈장 대통령장이 정부로부터 추서되자 이를 기념하기 위해 시민회관 무대에서 고려오페라단이 현제명의 춘향전을 김희조 지휘, 이해랑 연출로 공연함으로서 유일한 민간 오페라 무대가 시작되었다.

1966년 10월 26~30일 〈춘향전〉-장일남 초연 악보
국립오페라단-국립극장(자료제공 : 김혜경)

지휘를 맡은 김희조는 춘향전의 오케스트라 악보를 다시 편곡해 썼고 출연 가수로는 국립 무대에서 만날 수 없던 김재희, 박연규, 임만섭, 백석두, 오영자, 이영애, 주환순, 유영명 등이었지만 국립오페라단과 비견할 만한 무대는 아니었다.

1966년

1966년 4월 국립오페라단은 베르디의 리골레토를 임원식 지휘, 오현명 연출로 공연했다. 58년 서울오페라단이 초연한 리골레토 무대에서 리골레토 역을 맡았던 오현명이 이번에는 연출을 맡았는데 국립오페라단 창단 두 번째 공연에서 연출을 맡은 이래 이번에 두 번째이며 국립오페라 단장을 맡은 후로는 첫 번 연출이 되는 셈이다. 오현명은 리골레토 연출을 계기로 오페라 연출가로서의 영역을 확대하게 된다. 이 무대에서는 박노경, 김옥자, 안형일, 김혜경, 이정희, 황병덕, 양천종, 이인영, 진용섭, 김원경, 조영호, 강미자, 주완순 등이 출연했다. 이어 10월에는 장일남의 창작 오페라 춘향전을 정재동 지휘와 김정옥 연출로 초연했는데 현제명의 춘향전에 이어 두 번째 춘향전이며 장일남의 작품으로도 국립오페라단이 창단 공연으로 무대에 올린 왕자호동에 이은 두 번째 창작 오페라가 되었다. 이 공연에도 당시 오페라 무대의 단골 가수인 이경숙, 황영금, 김금환, 안형일, 신경욱, 양천종, 김혜경, 이정희, 이인영, 오현명, 장혜경, 진용섭, 김원경 등과 김진원, 이훈, 조인원, 정광, 김준열이 참여했다. 1966년에도 국립오페라단이 2회 공연으로 만족해야 했지만 다행히 11월에 시민회관에서는 한국일보사가 주최한 독일오페라단의 내한공연으로 모차르트의 피가로의 결혼이 한국에서 초연되었다. 오케스트라까지 완전히 독일에서 왔고 독일 오페라단의 총감독인 제르너가 연출을 맡은 피가로의 결혼은 본고장의 오페라 무대를 볼 수 있었던 첫 번째 기회로 무대장치는 설계도면에 의해 한국에서 제작했지만 오페라의 진면모를 볼 수 있었던 좋은 기회였다.

1967년

1967년 5월 8일~14일 〈마탄의 사수〉
국립오페라단–국립극장(오현명, 황영금, 이인영)
(자료제공 : 황영금)

국립오페라단은 67년에 단 한편의 오페라를 올리고 말았지만 그동안 주로 이태리 오페라에 편중되어 왔던 레퍼토리에서 벗어나 본격적인 독일 낭만 오페라인 베버의 마탄의 사수를 초연함으로써 오페라 무대의 다양성과 더불어 보다 전문성이 가미된 오페라 제작에 대한 새로운 각오를 보여 주었다. 국립오페라단의 10회 공연은 임원식 지휘, 이진순 연출로 주역 가수에 신인들을 등용함으로써 황영금, 오현명, 신경욱, 김원경, 진용섭, 이인영 외의 신인으로 소프라노 한혜숙과 테너 박성원, 박인수가 일약 기대주로 떠올랐던 것이다. 그후 한혜숙은 주 세편의 오페라에서 주역을 맡았지만 오페라 무대에서 멀어졌고 박성원과 박인수는 많은 오페라에서 주역을 맡아 오페라 무대에서 크게 활동했는가 하면 특히 박성원은 제5대 국립오페라단장을 맡아 오페라계의 중심에서 많은 공헌을 했다. 국립오페라단의 마탄의 사수 초연으로 끝을 내었지만 10월에는 66년에 이어 한국일보 주최로 일본 후지와라 오페라단을 초천, 임원식

지휘로 비제의 카르멘을 무대에 올림으로써 최초의 한일 합작 오페라 무대를 만들어 내었다. 후지와라오페라의 단장인 후지와라 요시에는 영국인 아버지와 일본인 어머니 사이에서 태어난 혼혈인인데 일본의 오페라를 중흥시킨 테너로 당시 일본의 대표적인 성악가들을 끌고 왔으며 한국측에서는 국립오페라단이 중심이 되어 김원경, 진용섭, 오현명, 박성원, 김정남 등 남자 가수들만 함께 공연했다. 시민회관에서 공연된 카르멘을 통해 일본 오페라계의 실상을 파악할 수 있었는데 당시의 평에 의하면 성공적인 무대였다고 평가하고 있다. 1962년 국립오페라단이 창단한 이래 5년여를 국립오페라단만의 독주시대를 열어 왔지만 67년에 이어 68년에도 국립오페라단은 한편의 오페라만을 제작했을 뿐 침체의 늪속에 빠져 들었고 드디어 69년에는 5개의 오페라 공연이 있었음에도 국립오페라단은 단 한편의 오페라도 무대에 올리지 못한 채 침묵을 지켜야 했다.

1968년
(김자경오페라단 창단, 한국오페라 20주년의 해)

1948년 이인선의 국제오페라사가 베르디의 라 트라비아타를 한국에서 최초로 무대에 올린지 20주년이 된 1968년, 최초의 무대에서 주인공 비올레타를 맡아 열연했던 소프라노 김자경은 이화여대 교수로 후진을 양성하면서도 오페라에 대한 열정을 버리지 못해 그 동안 모았던 100만원을 기본으로 주위의 만류를 무릅쓰고 본격적인 민간오페라단으로 김자경오페라단을 창단했다. 그 동안 숱한 오페라단들이 명멸했던 것을 보아온 많은 사람들은 얼마나 갈까 하고 의구심을 버리지 못했지만 김자경오페라단은 숱한 난관을 이겨내고 한국오페라 50주년을 맞는 바로 전 해 그러니까 1997년까지 29년간 한해도 빠짐없이 53회의 정기공연을 기록했다.

뿐만 아니라 9개의 창작오페라와 500여회의 소극장 운동을 통해 대중속에 뿌리 내리는 새로운 오페라운동을 펼침으로써 국립오페라단과는 다른 상업주의 오페라의 면모를 보여주었다. 이러한

김자경 오페라단의 역사를 살펴볼 때 1968년을 새로운 민간오페라 운동의 시발점으로 이해하는데 인색할 이유가 없다는 생각을 갖는다. 1968년 5월, 시민회관에서는 김자경오페라단의 창단공연으로 자신이 한국 최초의 무대에서 열연했던 라 트라비아타를 다시 무대에 올렸고 김자경 자신도 20년 만에 다시 비올레타를 맡음으로써 의미있는 무대를 만들었다. 일본인 연출자 임삼호(林三好)를 초빙한 이 공연에서 지휘는 당시 이대 교수인 김몽필이 맡았고 출연 성악가로는 김자경을 비롯해서 김화용, 변서엽, 이영애, 이규도, 김정남, 김정웅, 온규택, 진용섭 등 단일캐스트로 이루어졌다. 중앙일보사가 후원한 창단공연은 효과적인 홍보를 통해 대성황을 이루었고 실제로 흑자공연을 이룩함으로써 오페라 운동에 새로운 가능성을 시사하기도 했다. 뿐만 아니라 오페라 인력이 각 대학에서 많이 배출되고 있음에도 무대가 없어 애태우던 젊은 가수들에게 새로운 무대를 제공하는 계기가 되었다는 것도 특기할 일이 아닌가 싶다.

새로운 상대를 맞이한 국립오페라단이 6월에 올린 프랑스오페라 구노의 파우스트는 한국 오페라 무대의 두 번째 공연작품으로 1949년 한불문화협회에 의해 무대에 올려졌지만 당시에는 3막까지만 공연되었을 뿐 전막이 무대에 오르지 못했는데 그로부터 19년만에 전막 공연이 이루어진 것이다. 임원식 지휘 이해랑 연출로 박노경, 황영금, 안형일, 신인철, 이정희, 오현명, 최해영, 신경욱, 김원경이 출연했다.

5월에 창단공연을 가진 김자경오페라단은 초연 성공의 여세를 몰아 10월엔 제2회 공연으로 푸치니의 마농레스꼬를 초연했는데 임원식 지휘 이진순 연출로 이규도, 허순자, 김화용, 박성원, 진용섭, 김정웅, 엄정행 등이 출연했고 한국 오페라의 한 시대를 풍미한 프리마돈나 이규도는 이 오페라단에서 첫 주역을 맡기도 했다. 김자경오페라단은 한국에서는 처음으로 실제의 말을 무대에 등장시켰지만 말 때문에 문제도 많았는데 그러나 그 열의는 높이 평가해야 할 것이다. 첫 공연은 흑자공연이었고 또 후원 단체도 있었으나 2회 공연 때는 단장 김자경이 집문서를 맡기고 제작비를 빌려

무대를 만들었는데 초기 민간 오페라 공연도 단장들이 가재도구를 비롯해 심지어는 전화까지 팔아 공연비를 충당했다고 하거니와 민간오페라운동에 뛰어든 선각자들의 노력에 깊은 감사를 드리지 않을 수 없다.

이해에는 김자경오페라단과 더불어 그동안 쉬고 있던 한경진의 프리마오페라단이 재기 공연으로 도니젯티의 오페라 사랑의 묘약 초연 무대를 마련했다. 작곡가 김동진이 지휘를 맡고 이진순이 연출을 맡은 이 공연에는 단장 한경진도 출연했는데 그 외에 김재희, 김옥순, 박인수, 주완순, 박수길, 김혜자, 변성엽, 김원경등이 공연했다. 그러나 프리마오페라단은 이 공연을 끝으로 오랜 침묵 속으로 빠져들었다.

1969년

이해에는 4개의 오페라 작품이 공연되었지만 국립오페라단은 한편도 무대에 올리지 못한 해로 기억하게 되었다. 그러나 69년 봄, 일단의 젊은 성악가들이 신인들을 규합해서 오페라 연구 동인을 만들었는데 서울오페라아카데미가 그것이다. 이들은 공연만을 목적으로 하는 오페라단이 아니라 오페라에 대한 학문적 연구와 이를 실제의 무대에서 실험해보는 순수한 연구단체로 출발했는데 테너 박성원, 박인수, 바리톤 박수길, 김원경, 최명용, 송계묵, 소프라노 현혜숙, 이귀임, 남덕우, 김희정 등이 중요멤버였다. 이들은 3월 첫 공연으로 푸치니의 라보엠을 시민회관 무대에 올렸는데 지휘에 이남수, 연출에 오현명, 그리고 앞에서 언급한 멤버들이 출연했다. 그런데 이 공연은 이탈리아 원어로 공연함으로써 외국 단체들의 내한공연을 제외하면 한국에서 최초로 원어공연으로 기록된다. 유럽에서는 거의 원어로 오페라가 공연되고 있고 또 그래야 가수들이 노래하기 편할 뿐 아니라 오페라 아리아의 멋을 느낄 수 있다. 그러나 우리나라에서는 가사전달의 어려움 때문에 번역 가사를 써왔는데 서울오페라아카데미가 국제화에 발맞추어 원어 공연을 실현시킴으로써 국내 오페라 발전을 위해 새로운 아이디어를 제공했다고 하

겠다. 4월에는 성심여자대학이 기성가수들을 초청해 마스카니의 카발레리아 루스티카나를 시민회관 무대에 올렸는데 임원식 지휘에 전세권 연출로 김옥자, 오현명, 주완순, 김혜자, 김호성, 황병덕 등이 출연했다.

김자경오페라단은 이해에도 두 개의 오페라를 제작했는데 4월에는 구노 작곡 로미오와 줄리엣을 한국 초연했다. 임원식 지휘, 이진순 연출의 이 공연에는 이묘훈, 김성애, 박성원, 임정규, 신경욱, 진용섭, 엄정행 등이 출연했는데 이화여대 출신으로 소프라노 김성애의 등장이 눈에 띄었다. 이어서 9월에는 이미 국립오페라단에서 공연한 바 있는 푸치니의 토스카를 임원식 지휘, 이진순 연출로 다시 무대에 올렸고 허순자, 최혜영, 신인철, 박성원, 오현명, 김원경, 진용섭, 정웅등이 출연했다. 이 공연은 서울의 시민회관을 시작해서 부산, 대구, 대전등 4개의 도시에서 공연을 가져 동일한 작품의 가장 많은 순회공연을 기록했다. 1969년의 마지막 오페라 무대는 김달성의 창작 오페라 자명고의 초연이었다. 이 해에 처음 시작된 제1회 서울음악제는 창작음악을 중심으로 한 음악제로서 음악협회가 주관한 것인데 오페라 자명고는 왕자호동과 같은 내용으로 현제명, 장일남의 창작오페라 왕자호동에 이어 세 번째 같은 주제의 오페라가 탄생한 것이다. 자명고 초연은 김선주 지휘, 이해랑 연출로 진용섭, 김옥자, 노승진, 변성엽, 온규탠, 김화용, 강영중, 최명용 등이 출연했다.

1970년

1970년은 이 나라에 국립극장이라는 이름이 생긴지 20주년이 된 해이고 대망의 70년대의 문을 연 해였다. 응당 오페라사에서도 70년대를 하나로 묶어 기술해야 한다는 주장도 있으나 오페라는 공연장 중심으로 풀어가는 것이 더 설득력이 있다는 판단 하에 73년 장충도 국립극장 시대가 시작될 때까지 그러니까 1972년까지는 편의상 명동 국립극장 시대로 기술하고 있다. 70년대의 첫 해인 1970년에는 민간오페라단인 김자경 오페라

단이 무려 3편의 오페라를 공연, 기염을 토했는데 그 외에도 이인선 10주기 추도오페라 공연과 강상복이 단장으로 새롭게 창단한 대한오페라단의 창단 공연 등 모두 7개의 오페라가 제작되어 그 어느 해보다도 푸짐한 한 해가 되었다. 3월에는 김자경오페라단이 푸치니의 나비부인을 시민회관에서 한국에서 초연했는데 이때만 해도 일본 색이 짙게 풍기는 무대를 꾸민다는 것이 국민 정서상 쉬운 일이 아니었으나 김자경오페라단 창단 공연 때 연출을 맡았던 일본 연출가 임삼호(林三好)를 다시 초청, 김만복 지휘로 무대에 올릴 수 있었다. 출연가수로는 최혜영, 방경숙, 안형일, 김원경, 진용섭, 엄정행, 이영애, 백남옥, 김정웅, 주염돈, 배행자외에 당시 일본의 대표적인 소프라노 나비부인 역만 천 회 이상 출연했다는 砂原美智子를 초청해서 상당한 반응을 얻었다.

특히 연출자는 일본식 몸짓 등 세심한 연기지도로 한국 초연의 나비부인을 성공적으로 이끌었다. 이를 계기로 오페라 나비부인은 달골 메뉴로 국내에서 공연되고 있는 것이다. 이어서 같은 3월에는 명동의 국립극장에서 한국오페라 동인회가 주최한 이인선 10주기 추도 공연으로 베르디의 라 트라비아타 4막만을 단일 캐스트로 무대에 올렸는데 김희조 지휘, 오현명 연출로 박노경, 오현명, 주완순, 김혜자, 김호성이 출연했다. 전막 공연이 아니어서 공연사에 넣는 것이 합당한지 알 수 없으나 다 알다시피 이인선은 한국 최초의 오페라 무대로 라 트라비아타를 공연한 장본인이기에 그의 10주기를 맞아 4막만이라도 다시 무대에 올려 선각자를 추모했다는 것은 기억해야 할 행사가 아닌가 한다.

김자경 오페라단은 나비부인을 초연한지 불과 한달만인 4월에 당시 한국에서 활동하고 있었던 미국인 작곡가 존 웨이드가 작곡한 창작오페라 순교자를 무대에 올렸다. 순교자는 재미동포인 김은국이 영어로 쓴 소설로 당시 미국에서 베스트 셀러가 되었고 한국어로도 번역되어 국내에서도 큰 반응을 얻었던 작품인데 이를 오페라화 한 것이다. 6.25전쟁을 주제로 극한 상황에서 인간의 내면 세계를 치열하게 그리고 있는 이 작품은 외국인이 작곡했지만 오페라로서 짜임새도 있을 뿐 아니라 근대어법의 음악적 흐름이 특별한 공감을 맛보게 했다. 그동안의 창작 오페라에 비해 순교자는 우리가 함께 겪은 6.25전쟁을 주제로 했다는 점에서 공감의 도가 더 강하지 않았나 생각된다. 69년에 공연을 갖지 않은 국립오페라단은 5월에 국립극장에서 임원식 지휘, 이진순 연출로 푸치니의 라보엠을 무대에 올렸다. 라보엠은 국립오페라단으로서도 65년에 이어 두 번째 무대인데 6년의 세월이 흘렀지만 지휘 임원식, 연출 이진순, 그리고 출연진에서도 미미역의 이경숙, 박노경을 비롯해서 김금환, 안형일, 이인영들이 같은 멤버들이어서 어느 때 보다도 호흡이 잘맞는 무대를 만들어 내었다. 위에서 거론한 가수들 외에도 황영금, 신인철, 김원경, 박수길, 진용섭 등이 함께한 이 공연에 대한 당시의 평을 보면 이경숙, 안형일, 박노경, 김금환, 오현명, 이인영에 찬사가 모아지고 있고 특히 박노경은 이 공연을 통해 확실한 자리매김을 했다고 하겠다. 어느 평문의 후반을 인용해 본다면 - 호화찬란한 구미의 오페라에 비하면 문제가 안되겠지만 그만한 무대장치, 그만한 연기도 우리나라에서는 보기 드문 것이었다. - 라보엠이 성공리에 공연을 끝낸 한달 후엔 강상복이 이끄는 대한오페라단이 비제의 카르멘을 창단공연으로 시민회관 무대에 올렸는데 지휘에 김선주 연출에 오현명, 가수로는 임만섭, 장영, 김재희, 주완순, 장혜경 등이었다. 이미 전반기에 두 개의 오페라를 공연한 김자경오페라단은 9월에 시민회관에서 세 번째 무대로 베르디의 아이다를 공연했다.

홍연택 지휘 오현명 연출의 아이다에는 허순자, 정은숙, 박성련, 이영애, 강화자, 정영자, 김화용, 박성원, 김진원, 김정웅, 윤치호, 강병운, 박수길, 김원경, 진용섭 등 젊은 중견들이 대거 출연, 열연했는데 특히 지휘자 홍연택은 미국 체류 중에 초빙되어 아이다를 지휘함으로써 본격적인 국내 활동의 문을 열었고 그후 오페라 무대에서 홍연택-오현명 시대를 만들게 된다.

70년의 마지막 오페라는 서울음대동창회가 주최한 현제명의 춘향전과 한양대 음대동문회가 주

1971년 3월 24일~26일 〈토스카〉 대한오페라단-시민회관(황영금, 김금환) (자료제공 : 황영금)

체한 리골레토 공연이었다. 한국 최초의 창작 오페라 춘향전은 초연 당시에도 서울음대가 주축이 되었고 58년 공연때는 서울음대 교수 또는 졸업생들이 주가 되어 만든 서울오페라단이 공연함으로써 서울음대와는 특별한 관계를 가진 오페라인데 서울음대 동창회의 첫 오페라 역시 춘향전이 차지했다. 그동안 이 공연을 학생 공연으로 기술하기도 했는데 모두가 졸업생인 기성인들로 이남수 지휘, 오현명 연출 그리고 안형일, 박성원, 강병운, 이경숙, 김혜경, 곽신형 등이 출연했다.

또한 한양 음대 동문회가 주최하여 시작된 오페라공연은 4회부터는 한양대음대학 오페라로 이관되었으며 첫 공연 리골레토에는 정재동 지휘, 오현명 연출로 박수길, 신영조, 정광, 국영순, 이정애등이 출연하였으며 공연은 시민회관에서 공연되었다.

1971년

71년 오페라계는 70년에 창단한 대한오페라단이 제2회 공연으로 푸치니의 토스카를 시민회관 무대에 올림으로서 시작되었다. 임원식 지휘 이진순 연출로 김금환, 환영금, 장영, 김옥자 등이 출연했고 일본이 가수 요시노부 구리바야시가 특별출연했다. 4월에는 김자경오페라단이 또 하나의 창작오페라로 장일남의 원효대사를 장일남 지휘 이진순 연출로 한국 초연했다. 불교오페라인 원효대사는 불교 신자가 많은 우리나라에서 상당한 흥행을 기대케 했지만 결과적으로는 흥행에 실패하고 말았다. 진용섭, 김원경. 이귀임. 김성애, 박성원, 유충열 등이 출연한 캐스트와 스텝진들은 단장 김자경과 함께 수덕사에서 불심을 취하기도 했지만 또 하나의 창작오페라를 초연했다는 것으로 만족할 수 밖에 없었다. 원효대사는 한달 후 대구에서 다시 공연되었다. 서울의 민간 오페라단이 시민회관에서 공연하고 있는 국립오페라단은 국립극장이 명동의 구 시공관이어서 여러모로 비좁은 공연장에서 오페라를 계속할 수밖에 없었는데, 이해 5월에는 이남수 지휘 전세권 연출로 레온카발로의 팔리아치와 마스카니의 카발레리아 루스티카나를 동시에 무대에 올렸다. 출연가수로는 이경숙, 안형일, 이정희, 윤현주, 오현명, 박성원, 박노경, 김원경, 박수길, 김정남이었다. 이해에도 김자경오페라단은 두 번 공연을 가졌는데 10월에는

제9회 정기공연으로 도니젯티의 사랑의 묘약을 홍연택 지휘 오현명 연출로 무대에 올렸다. 김복희, 이귀임, 김화용, 박성원, 박수길, 주염돈, 진용섭, 김원경, 박성련이 출연한 사랑의 묘약은 약장사가 풍선을 타고내려 오도록 연출하는 등 무대의 생동감을 느끼게 하는 새로운 시도를 향한 노력들이 엿보였다. 서울 공연에 이어 부산에서도 공연을 가졌다.

1972년

1970년 김자경오페라단이 한국에서 초연한 푸치니의 나비부인을 72년 3월 김자경오페라단은 2년만에 다시 무대에 올렸다. 홍연택 지휘에 일본 연출가 大谷淯子가 연출을 맡은 이공연에는 김영자, 김호성, 정영자, 김원경, 이단열, 최혜열, 김태현, 백남옥, 김정웅 등이 출연했는데 이 공연은 서울에 이어 부산과 광주에서도 공연 되어 지방 오페라 문화를 위해 이바지했다.

강상복이 이끄는 대한오페라단도 4월에 시민회관에서 제3회 공연으로 박재훈의 창작오페라 에스더를 한국 초연했는데 정재동 지휘, 오현명 연출로 정은숙, 국영순, 박수길, 유충열, 이병두 등이 출연했다. 같은 월에는 조금 특별한 공연이 있었다. 한국오페라단이 경향신문과 공동주최로 무대에 올린 라 트라비아타였는데 본시 한국 오페라단은 테너 이인범, 연출가 오화섭, 바리톤 황병덕을 중심으로 창단되어 동인체제로 운영되어 오다가 황병덕이 단장으로 맡은 후 첫 공연이었던 것이다. 그런데 황병덕은 바이로이트 바그너 축제에 참가했다가 독일에서 가수들은 만나 한독 합동 공연을 하기로 약속한 후 돌아와 이 공연을 준비했으며 임원식 지휘, 표재순 연출로 독일에서는 소프라노 잔안텔과 테너 피터페스크가 출연했고 한국측에서는 황병덕을 비롯해서 박성원, 강화자 등이 함께 했다. 9월에는 김자경오페라단이 베르디의 일 트로바토레를 공연했는데 홍연택 지휘 이기하 연출로 최혜영, 김화용, 정영자, 박수길, 김정웅, 김순경, 정관, 강화자, 김원경, 최명용 등이 출연했다. 이 해의 마지막 무대는 국립오페라단의 제 14회 공연으로 푸치니의 투란도트가 시민회관에서 한국 초연되었다. 그 동안 명동 국립극장의 작은 무대에서 오페라 공연을 해왔던 국립오페라단은 명동 국립극장시대의 막을 내리는 마지막 공

1972년 10월 15일~17일 〈투란도트〉 국립오페라단—시민회관(안형일, 김복희) (자료제공 : 안형일)

연을 시민회관으로 옮겨 공연했는데 10월에 있었던 이 공연이 끝난 후 그해 말 시민회관이 화재로 전소함에 따라 시민회관에서의 마지막 오페라 공연이 된 셈이다. 이남수 지휘, 오현명 연출로 박노경, 황영금, 김복희, 유충열, 이인영, 진용섭, 신인철, 안형일, 김금환, 조태희, 이경숙, 김은경, 오현명 등이 출연한 투란도트는 대구에서도 공연되어 국립오페라단의 지방공연도 이루어졌다. 1972년을 끝으로 국립오페라단의 명동 국립극장 시대가 끝나고 73년부터는 장충동 국립극장 시대의 막을 열게 된다. 62년 국립오페라단의 창립과 더불어 그간에 활동하던 민간 오페라단이 해산함에 따라 68년 김자경오페라단이 창단될 때까지는 명동 국립극장에서의 국립오페라단 단독공연이 이러졌지만 세종로에 시민회관이 새로 건립되고 김자경 오페라단이 68년 창단 공연을 시민회관에서 가지면서 국립오페라단과 김자경오페라단의 양극 시대를 이루었고 특히 이 시기에 시민회관을 무대로 한 김자경 오페라단의 활동은 공연수나 관객 동원 면에서도 국립오페라단을 능가해 가장 활발한 활동을 펼친 오페라단으로 기억되어야 할 것이다. 다만 앞에서도 언급했다만 시민회관의 화재는 충격적이었으나 73년에 장충동에 새로운 중앙 국립극장이 문을 열게 됨에 따라 다행히 오페라 공연에는 큰 지장이 없게 되었다.

한국오페라 제2기에 해당되는 이 시기는 주역 가수들을 비롯한 오페라의 전문인력들이 서서히 세대교체를 이루고 있었는데 지위는 임원식이 19회의 오페라 공연을 지휘, 거의 독무대를 이루다시피 했으나 이남수, 정재동, 김선주, 김희조가 몇회씩을 지휘했고 미국에서 돌아온 홍연택이 70년 김자경 오페라단의 아이다 공연을 지휘를 계기로 71년 이후부터는 홍연택의 역할이 단연 앞서고 있었다. 연출은 아직도 연극 연출가들이 독점하고 있으나 국립오페라단 창단 공연에서 연출을 맡은 오현명이 이를 계기로 꾸준히 연출을 맡으면서 70년대부터 오현명을 비롯한 음악 전공자들의 연출이 현저히 늘어나고 있다.

이 시기의 중요 출연 성악가들을 살펴보면 우선 1962년 국립오페라단이 창단된 해부터 1968년 김자경오페라단이 창단된 전해 그러니까 1967년까지는 거의 국립오페라단의 독무대였다고 할 수 있는데 소프라노에서는 황영금이 주역으로 부상하면서 이경숙, 호진옥, 박노경, 김영환, 김옥자, 장은경, 김복희가 활동했고 메조 소프라노에서는 이정희, 김혜경, 윤을병, 우순자, 이영애가 테너에서는 안형일, 이우근, 임만섭, 김금환, 백석두, 바리톤에서는 변성엽, 양천종, 황병덕, 김학근, 오현명, 이인영, 서영모가 주역을 감당하고 있다. 한편 바리톤 신경욱, 진용섭이 많은 오페라 역을 맡고 있는데 2세대라 할 수 있는 젊은 성악가 그룹에서는 테너 박성원, 박인수, 바리톤 김원경, 윤치호가 오페라 무대에 서고 있다.

68년 김자경오페라단이 활동을 시작하면서 새로운 얼굴들이 무대에 나타나는데 앞에서 거론한 박성원, 박인수, 김원경, 윤치호가 주역으로 부상하면서 소프라노에서는 이규도, 현혜숙, 이귀임, 김희정, 김성애, 최혜영, 정은숙, 곽신형, 김영자가 주역 그룹에 합세하고 있고 메조 소프라노에서는 강화자와 정영자, 터네는 김화용, 신인철, 유충열, 김진원, 엄정행, 정관, 그리고 바리톤에는 박수길, 김정웅, 최명용이 오페라 무대에서 크게 활동하게 된다. 60년대에 주역으로 활동한 소프라노 김영환과 미국에서 돌아와 70년대부터 오페라 지휘자로 크게 활동하고 있는 홍연택은 부부이기도 하다.

4. 1973-1979/70년대
(장충동 국립극장 개관)

1973년

1973년은 장충동에 국립극장이 개관됨으로써 오페라가 담길 새로운 그릇이 마련된 해이며 국립극장의 개관과 더불어 특히 국립오페라단은 본격적인 오페라를 제작할 수 있는 여건을 갖추게 되었다. 국립극장 산하단체에 국립교향악단을 비롯해서 국립발레단, 거기에 나영수가 초대 지휘자로 부임한 국립합창단까지 창단됨에 따라 국립오페라단은 종합예술로서의 오페라를 만드는데 큰 힘

을 갖게 되었고 무엇보다도 오페라다운 오페라를 공연할 수 있는 터전이 마련됨으로써 명동 국립극장 시대를 거쳐 장충동시대의 문을 활짝 열었던 것이다. 그러므로 그동안 명동 국립극장과 세종로 시민회관에서 공연하던 오페라는 그나마 시민회관이 1972년 화재로 인해 전소하자 일부 공연은 이화여대 대강당을 이용하는 등 도저히 불가능한 무대를 전전하지 않을 수 없었다. 이런 때 국립극장이 탄생했으니 우리 오페라계는 비로소 공연장다운 공연장을 확보케 되었고 모든 민간 오페라단까지 국립극장으로 몰리게 되자 한동안 극장 대관에 어려움을 겪는 등 오페라는 국립극장에서만 공연되는 시대가 세종문화회관이 건립되기까지 계속되었다. 국립극장이 11월에 개관되었기 때문에 73년 첫 오페라 무대에는 4월에 이화여대 강당에서 있었다. 김자경 오페라단의 12회 작품으로 홍연택 지휘에 일본 연출가에 의해 공연된 모차르트의 피가로의 결혼은 진용섭, 국영순, 윤치호, 김청자, 백남옥, 정영자 등이 출연했고 이어서 5월에는 부산에서도 공연을 가졌다. 드디어 11월에는 국립극장 개관 기념공연으로 베르디의 대작 아이다가 국립오페라단에 의해 무대에 올려 졌는데 아이다는 65년 명동 국립극장에서 국립오페라단에 의해 공연된 바 있으나 무대의 크기라든가 등장 인원 등 여러 가지 면에서 아이다 무대의 특징을 부각시킴으로써 개관 공연의 효과와 더불어 인상적인 여운을 남겼다. 홍연택 지휘와 국립오페라단 단장인 오현명이 연출을 맡은 아이다 공연에는 황영금, 박노경, 엄경원, 박영수, 정영자, 신인철, 유충열, 김금환, 박수길, 윤치호, 김정웅, 진용섭, 이인영, 이병두, 박광열, 배행자가 참여해주었다. 봄 공연을 이대강당에서 가진 김자경 오페라단은 13회 공연으로 롯시니의 세빌리아의 이발사를 12월에 새로 개관된 국립극장 무대에 올렸는데 지휘에는 홍연택 연출에는 다시 일본 연출가를 초빙함으로써 한일 문화교류의 장을 넓히는데 이바지하고 있었다. 대구에서는 대구오페라단에 의해 푸치니의 토스카가 이기홍 지휘 김금환 연출로 공연되었는데 김금환, 홍춘선, 박말순, 등 대구 지역의 성악가들에 의해 이루어졌다.

1974년

1974년은 아무래도 한국에서 처음 국립오페라단이 바그너의 오페라를 공연한 해로 기억되어야 하겠다. 바그너를 쉽사리 무대에 올리지 못하는 이유는 여러 가지가 있다. 우선은 대중적이지 못한 것도 있지만 바그너 전문 가수가 없다는 것도 문제이고 오케스트라를 비롯한 무대장치 등 바그너에 대한 전문적 식견이 국내 오페라계는 없었다. 그러나 지휘자 홍연택과 연출을 맡은 오현명은 방랑하는 화란인을 무대에 올리기로 하고 배역 결정에서도 국내 성악가들 가운데 중진, 신인을 가릴 것 없이 바그너를 소화할 수 있는 최적의 가수들을 뽑아 냄으로써 감동적인 바그너의 첫 무대를 만들어 내었다. 이미 일본에서 방랑하는 화란인이 공연될 때 스탭으로 참여했던 오현명은 무대 장치와 극중 인물에 대한 특징을 가수들로 하여금 잘 표현케 함으로써 특히 메조 소프라노 정영자와 바리톤 윤치호는 이 공연을 통해 오페라 가수로서의 능력을 십분 인정받는 기회가 되었다. 이들 외에도 김준일, 정은숙, 김명지, 진용섭, 유충열, 정광, 이연숙, 박영수, 김선일, 김태현이 열연해주었다. 국립오페라단은 5월 바그너 초연에 이어 9월에는 베르디의 오페라 오텔로를 공연했다. 어떤 것 보다도 극적 흐름이 중요시되는 오텔로를 매우 짜임새있게 풀어감으로써 역시 좋은 공연으로 평가되었다. 홍연택 지휘에 연출은 독일에서 온 볼프람 메링이 맡았는데 김진원, 김금환, 이규도, 이경숙, 윤치호, 박수길, 이단령, 박치원, 최흥기, 오현명, 김명지, 정영자, 박영수가 출연했다. 김자경오페라단은 이해에도 두 번 공연을 가졌는데, 3월엔 홍연택 지휘와 일본인 연출가의 연출가의 연출로 푸치니의 라보엠을 이규도, 이인선, 홍춘선, 정광, 박수길 등이 출연해 무대에 올렸고 이 라보엠은 4월에 부산에서 공연 되었다. 그 해 11월에는 지난해에 공연했던 모차르트의 피가로의 결혼을 홍연택 지휘, 원지수 연출로 다시 공연했는데 유럽에서 활동중인 이주연이 출연했지만 그의 매력을 느끼기에는 적역이 아니었고 수잔나 역의 국영순이 좋은 평을 얻었다. 이 공연

은 김자경 오페라단의 15회때 공연이었다.

그런데 김자경 오페라단의 14회 공연인 라보엠의 미미역으로 출연한 소프라노 이규도는 일찍이 동아 콩쿠르 대상 수상자로 그 동안 줄리아드에서 공부했는데 귀국 직전인 73년, 디트로이트 오페라단이 제작한 나비부인에 주역으로 발탁되어 성공적인 공연을 끝마침으로써 그에 대한 특별한 기대를 갖게 되었고 귀국 후 첫 무대인 라보엠에서 한국 청중의 기대를 저버리지 않음으로써 이규도 시대의 문을 열었다. 또 하나 특기할 사항은 9월에 문화방송이 홍연택 지휘, 표재순 연출로 도니제티의 루치아를 공연했는데 독일에서 잔 안텔과 에노르 쉐르만을 초빙하고 한국에서는 황병덕, 진용섭, 김청자, 유충열, 엄정행이 합세함으로 한독 합동 무대가 되었다. 그러나 이 공연은 문화방송 주최이긴 하지만 바리톤 황병덕에 의해 실제로 이루어진 것이다. 이해에 부산에서는 부산오페라단이 창단되었고 창단 공연으로는 베르디의 라트라비아타가 함병함 지휘로 이루어졌고 홍춘선, 김봉임, 엄정행, 배정행이 출연하였다.

1975년

국립오페라단과 김자경오페라단은 양대 산맥을 이루며 선의의 경쟁을 해왔으나 1975년 해방 30주년의 해에 또 하나의 민간오페라단인 서울오페라단이 창단 공연을 가짐으로써 오페라단의 트리오 시대를 개막했다. 서울음대 출신으로 그 동안에도 오페라에 출연해 온 소프라노 김봉임은 김학상의 주도로 50년대에 활동했던 서울오페라단의 이름을 그대로 이어받아 새로운 서울오페라단을 창단했고 창단 공연으로 푸치니의 토스카를 국립극장 무대에 올렸다. 이 창단 공연은 임원식 지휘와 오현명 연출로 황영금, 정은숙, 신인철, 박성원, 윤치호, 김원경 등이 출연했는데 한국에서 네 번째 연되는 토스카이지만 새로운 무대를 만들려는 노력이 역력했고 청중들도 대성황을 이루어 서울오페라단의 창단에 큰 기대를 갖게 했다. 그러나 한편 생각해보면 3개의 오페라단에서 활동하는 지휘자 연출자 그리고 가수들 거기에 공연장까지 거의 같아 각 오페라단의 특색을 찾기가 쉽지 않다는 생각도 가졌다. 그러나 서울오페라단의 출현은 보다 폭넓은 안목으로 새로운 인물들을 무대에 세울 수 있는 계기가 되리라는 희망을 갖게 했다. 국립오페라단은 이 해에도 두 편의 오페라를 공연했는데 비제의 카르멘과 창작오페라로 홍연택의 논개를 무대에 올렸다. 카르멘의 7번째 무대였다. 카르멘 공연에서 가장 인기를 얻은 가수는 김청자였다. 카르멘을 위해 태어난 듯 요염하고도 스태미너가 느껴지는 연기와 열창은 적역이라는 생각을 갖게 했고 역시 오페라 가수는 타고난 끼와 자연스러운 연기가 몸에 배어 있어야 함을 터득케 했다. 11월에는 국립오페라단의 19회 작품으로 홍연택의 논개가 초연되었다. 광복 30

1975년 10월 27일~29일 〈토스카〉
중앙대학교-중앙국립극장(채리숙, 장영)
(자료제공 : 장영)

주년을 기념하는 음악회의 마지막을 장식한 오페라 논개는 현제명의 작곡 춘향전이 첫 창작 오페라로 발표된 지 25년 만에 10번째 창작오페라인 셈이다. 그런데 논개는 그간의 창가조 기법에서 탈피, 바그너 또는 쉬트라우스에 이르는 후기 낭만의 내음을 짙게 풍김으로써 창작 오페라의 새로운 방향을 제시해주었다. 작곡자인 홍연택이 지휘를 맡고 연출은 오현명이 맡았는데 극적 흐름 특히 전쟁 장면의 처리에서도 유연하게 이끌어 공감가는 무대를 보여주었다. 나영수가 지도한 국립합창단은 오페라 논개의 성공적 공연에 크게 이바지했는데 국립합창단의 창단 이후 오페라 무대가 매우 활력에 넘치고 있음은 나영수의 공이 크다는 생각을 갖는다. 논개 초연에 함께한 가수는 이규도, 정은숙, 김성길, 이상녕, 홍춘선, 김채현, 진용섭, 김청자, 이혜선, 김명지, 김선일, 강영중 등이 있었는데 이규도, 홍춘선, 김청자, 진용섭은 오페라 가수로서의 능력을 잘 발휘하고 있었다. 김자경오페라단은 16회 공연으로 베르디의 리골레토를 서울과 부산에서 공연했다. 이시기에 김자경오페라단은 일본인 연출가를 계속해서 초빙했는데 리골레토 역시 일본 연출가의 연출로 지휘는 홍연택이었다. 우리보다 조금은 앞서 있는 일본에서 연출가를 초빙하는 것은 무언가 배울 점이 있고 무대 구성에서도 독특함을 보여주려는 의도적 노력으로 느껴지지만 한편으로는 한국의 전문 연출가 발굴이 시급하다는 시각도 있었다.

리골레토 공연에서 질다 역의 이규도와 국영순은 자신의 역을 잘 소화해 내었는데 특히 이규도는 미국에서 공부하고 돌아와 본격적인 오페라 무대에 서면서 프리마돈나의 모습을 분명히 해주었다. 또 하나 리골레토로 분한 바리톤 김성길이 이 공연을 통해 일약 오페라계 스타로 떠올랐는데 기름진 풍요한 소리와 장내를 울리는 볼륨있는 저음은 청중들을 감동시키기에 충분했다. 출연한 많은 가수들 가운데 조창연과 이상녕이 기대를 갖게 했다. 한편 대구오페라협회는 그후 대구오페라단으로 개칭되었는데 이해에는 베르디의 라 트라비아타를 이기홍 지휘 김원경 연출로 대구 시민회관 무대에 올렸는데 박말순, 홍인식, 홍춘선, 박성원,

1976년 3월 18일~23일 〈마적〉
국립오페라단 – 국립극장 자라스트로/이인영
(자료제공 : 이인영)

이근화, 김정웅, 박정하, 전성원 등이 출연했다.

1976년

1976년 오페라계는 국립 오페라단과 2개의 민간오페라단 즉 김자경오페라단 그리고 김봉임이 이끄는 서울오페라단이 각각 2대의 오페라를 무대에 올림으로써 총 5편의 오페라가 공연되었다. 6편의 오페라 중에서 국립오페라단이 공연한 모차르트의 마적과 바그너의 로엔그린, 서울오페라단이 무대에 올린 베르디의 운명의 힘은 모두 한국 초연 무대였는데 특히 바그너의 오페라 로엔그린은 74년 방랑하는 화란인에 이은 두 번째 바그너 작품에 대한 도전으로 한국 오페라의 열정과 저력을 보여준 것이라 하겠다. 먼저 3월에 공연된 국립오페라단 제 20회 공연은 모차르트의 마적으로 지휘에 임원식 연출에 베르너 뵈스 그리고 국립교향단과 나영수가 지도한 국립합창단이 함께 해 주었다. 오페라 마적이 초연 무대였던 만큼 비엔나에서 활동하는 연출자들을 초빙했는데 그는 당시 한국에 자주 들려 객원지휘를 했고 로엔그린의 지휘를 맡기도 한 쿠르트 뵈어의 아

들로 특별한 기대를 가졌으나 결과적으로는 출연 가수들이나 한국의 청중들로부터 공감을 얻지 못해 기대한 만큼의 결과를 얻지 못했다. 특히 희가극에 경우 유머감각에 대한 동서양의 차이를 어떻게 처리하는가가 중요한데 베르너 뵈스는 이 부분에서 실패한 것이 아닌가 한다. 다만 이미 외국에서는 오페라무대의 국제화가 상식인데 마적에서 밤의 여왕으로 준 바튼이 출연한 것은 우리 무대의 국제화를 위한 노력으로 느껴졌다. 정은숙, 황영금, 이영숙, 차수정, 이인옥, 홍춘선, 신영조, 김성길, 윤치호, 이인영, 오현명, 김선일, 김태현, 진용섭 등 오페라계의 주역 가수들이 망라되었는데 새로운 테너로 신영조의 등장이 눈에 띤 무대이기도 했다. 5월에는 역시 국립극장 무대에서 김자경오페라단의 16회 공연으로 푸치니의 오페라 나비부인이 올려졌지만 이미 김자경오페라단은 나비부인을 두 번이나 공연한 바 있어 세 번째 공연이 되었다. 왜 나비부인에 집착하는가에 대한 비판도 있었지만 오페라의 완성도를 높이기 위한 연출의 구리야마와 나비부인역의 고이께 요꼬를 일본에서 초빙한 것과 대사를 원어로 부르게 한 점 등은 새로운 노력으로 받아들여졌다. 지휘는 홍연택, 국향이 함께 했는데 신경희, 박치원, 이혜선이 특히 눈에 띄었다. 다만 일본인 연출가여서인지는 몰라도 너무 일본 냄새를 풍겼다는 비평을 받기

도 했다. 서울오페라단은 창단 1주년 기념으로 베르디의 운명의 힘을 6월에 국립극장 무대에 올렸는데 제2회 공연으로 새롭게 출발한 서울 오페라단의 의욕이 느껴진 무대였다. 토스카로 창단 공연을 가졌던 서울 오페라단은 2회 공연으로 한국 초연인 운명의 힘을 선택했는데 3일간의 전공연이 매진됨으로써 새로운 오페라에 대한 애호가들의 열망을 충족시켜주었다고 하겠다. 현출 오현명 지휘 홍연택은 공감있는 무대를 만드는데 협력했고 나영수 지휘의 합창도 무대 활성화에 기여하고 있었다. 출연 가수들 가운데 정은숙, 홍춘선, 김성길, 김청자, 진용섭이 자신의 역을 잘 소화해내었는데 신인철은 몸이 좋지 않아 2일의 공연 중 교체되는 사고가 있었다. 앞에서도 언급했지만 10월에는 국립오페라단의 21회 공연으로 바그너의 로엔그린이 공연되었다. 바그너 전문 가수들이 해도 항상 안타까움이 남는 로엔그린 이지만 지휘자 쿠르트 뵈스의 인상적인 지휘는 국향에게 전달되어 바그너 사운드를 만들어 내었고 합창과 연습지휘를 맡은 나영수는 국립합창단과 대학생들로 보강된 합창을 효과적으로 이끌어 수훈담을 이루어 내었다. 김금환, 홍춘선, 김영자, 이규도, 윤치호, 김서길, 정영자, 박영수, 오현명, 전평화 등 출연 가수들도 최선을 다해 초연무대를 성공적으로 이끌었다. 11월에는 다시 김자경오페라단이 17회

1977년 11월 〈춘향전〉 에밀레오페라단(박수길, 국영순, 강화자)(자료제공 : 박수길)

공연으로 구노의 로미오와 줄리엣을 홍연택 지휘, 이진순 연출로 국립극장 무대에 올렸는데 줄거리가 널리 알려져 있어서인지 관중들의 호응도 좋았고 수준작이었다는 평가를 얻었다. 김성애, 신경희, 신영조, 박치원 등의 주역 가수 중 신경희는 나비부인에 이어 주역으로서의 입지를 다졌고 독일에서 공부하고 돌아와 첫 무대에 선 김성애는 참신한 면모를 보여주어 기대를 갖게 했다. 76년도의 마지막 오페라는 서울오페라단의 3회 공연으로 현제명의 대춘향전이었다. 춘향전을 대춘향전이라고 바꾼 이유를 알 수는 없으나 김봉임이 이끄는 서울오페라단은 널리 알려진 춘향전을 무대에 올리면서 신인들을 대거 등장시켜 참신한 무대를 만들려는 노력을 보여주었다. 오케스트라 반주를 새롭게 바꾸었지만 효과적이진 못했는데 무대장치는 따뜻하고 화사해 좋은 느낌을 주었다. 김선주 지휘에 표재순이 연출을 맡았고 운명의 힘에 출연했던 장미혜와 김화용, 김청자, 정영자, 진용섭, 윤치호와 신인으로 차수정, 김내현, 김암, 박광열, 김중보가 오페라 가수로서의 가능성을 보여주었다. 단장 김봉임이 향단 역을 맡아 열연한 대춘향전은 서울공연에 이어 부산 공연도 가졌다. 한편 75년에도 춘희를 공연했던 대구오페라단은 다시 푸치니의 라보엠을 이기홍 지휘, 김금환 연출로 무대에 올렸는데 박말순, 홍춘선, 이근화, 전성환, 조덕복, 양은희, 임정근, 강기영등 주로 대구에서 활동하는 가수들이 망라되어 지방 오페라 운동의 구심점이 되었다. 76년 오페라계는 성장의 매듭을 지었다고 하겠다.

1977년

1977년 오파라계의 특기할 현상은 김자경오페라단이 무대에 올린 단막오페라 4편이었다. 그동안 그랜드 오페라만을 고집해오던 우리 오페라계가 서서히 레퍼토리를 확대하기 시작한 조짐을 우리는 이 해에 확인할 수 있었다. 먼저 김자경오페라단은 18회 공연 작품으로 미국의 현대작곡가 메노티의 단막오페라 무당과 노처녀와 도둑을 무대에 올렸는데 비극적인 줄거리에 익숙해진 관중들에게 두 개의 오페라는 새로운 경험을 갖게 했다. 젊은 연출가 문호근의 짜임새 있는 연출, 메노티의 유머감각을 깊이 이해한 출연자들의 호연은 성공적인 공연을 가능케 했는데 무당에서 이규도와 김청자의 열연은 일급 오페라 가수로서의 면모를 보여 주었고 노처녀와 도둑에서 이인숙과 조인원도 기대를 갖게 했다. 김자경오페라단의 3월 공연에 이어 4월에는 같은 국립극장에서 국립오페라단 22호 공연으로 퐁키엘리의 죠콘다가 역시 초연했다. 홍연택 지휘 오현명 연출의 이 초연무대는 관객동원이라든가 오페라의 보는 재미 등에서 크게 부각되지 못했다. 77년에 단 한편만을 공연한 서울오페라단은 4회 공연작품으로 베르디의 돈 카를로를 한국 초연했다. 홍연택 지휘에 일본인 연출가 게이이찌를 초빙한 초연 무대는 짜임새있는 연출과 무대장치, 의상에도 공감이 가서 기분 좋은 인상을 남겨 주었다. 출연 가수 중 홍춘선, 정은숙, 진용섭, 김청자, 정영자, 김성길의 열연이 눈에 띠었다. 9월에는 김자경오페라단의 19회 공연으로 푸치니의 단막 오페라 수녀 안젤리카와 쟈니 스키키를 초연, 레파토리의 확대에 이바지 했다.

김만복 지휘에 외국인 연출가 브라우어가 초빙되었으나 메노티의 작품에 비해 앙상블의 묘미가 떨어져 특별한 감동을 주지 못했다. 다만 수녀 안젤리카에서 이경숙, 신경희, 쟈니 스키키에서 김성길과 신인 김관동의 열창이 인상적이었다,

국립오페라단의 23회 공연은 쿠르트 뵈스의 지휘와 토마스 백멘의 연출로 이루어졌다. 미국의 젊은 연출가 백멘은 그동안 공연된 라보엠과는 좀 다른 무대를 보여주었는데 인상적이었던 것은 이제는 노장의 대열에 들어선 오현명, 이인영, 안형일이 펼친 활기에 넘치는 농익은 열정이 오페라의 진미를 느끼기에 충분했다. 미미 역의 이규도 역시 부동의 프리마돈나임을 확인 시켜주었는데 무대 내용뿐만 아니라 객석을 가득 메운 청중들의 열띤 반응에서도 라보엠 공연은 오래 기억될 성공작이었다, 비장에거는 특히 대구가 활발하게 오페라 운동을 펼쳤는데 대구오페라단은 이기홍 지휘, 이점희 연출로 마스카니의 카빌레리아 후스티카

나를 공연했고 대구에서 두 번째 창단된 계명오페라단은 창단공연으로 비제의 카르멘을 무대에 올렸다. 임만규 지휘, 김원경 연출로 대구공연에 이어 서울국립극장에서도 공연을 가졌는데 계명대학 교수와 계명대 출신들을 중심으로 만들어진 오페라단이다. 77년 12월에는 부산에서 기독교 오페라단이라는 이름으로 박재훈의 창작 오페라 에스터가 배공내 지휘 문호근 연출로 서울에서 활동 중인 성악가들을 대거 기용해 공연되었으나 그 후 기독교오페라단의 활동은 거의 갖지 못했다.

1978년
(한국 오페라 30주년의 해 그리고 세종문화회관 개관)

1978년은 베르디 작곡 라 트라비아타를 최초로 무대에 올린지 30년을 맞는 기념의 해였다. 지난 30년간 우리 오페라계는 54개의 오페라 작품으로 112회의 공연을 가졌는데 30년을 맞는 78년은 어느해보다도 많은 수 오페라가 공연되었다. 국립오페라단은 베르디의 리골레토와 일 트로바토레, 김자경 오페라단은 오페라 30주년 기념 공연으로 비제의 카르멘과 세종문화회관 개관공연으로 김동진의 창작오페라 심청전을 그리고 서울오페라단은 30주년을 맞아 최초로 공연된 베르디의 라 트라비아타를 다시 무대에 올렸다. 대한민국 음악제에서는 문화공보부 주최로 모차르트의 돈조반니가 세종문화회관 개관과 더불어 서울시립오페라단을 창단, 창단 공연으로 푸치니의 라보엠을 무대에 올려 4개의 오페라단 시대의 문을 열었다. 또 문화방송은 세종문화회관 개관 기념공연의 일환으로 이태리 팔마오페라단을 초청, 베르디의 아이다를 공연하여 모두 9개의 오페라 공연을 기록했는데 73년 이후 장충동 국립극장에서만 공연되었던 오페라가 4천여 석의 세종문화회관의 개관으로 세종문화회관이 또 하나의 공연장으로 자리잡게 되었다.

오페라에 대한 전체적인 느낌은 충분한 제작비와 오페라 전문 인력의 필요성이 요구되었고 신진 오페라 가수들이 진출 부진 역시 안타까운 일로 생각되었다.

그런 가운데에서도 세종문화회관 개관 기념으로 이태리 팔마오페라단의 아이다는 대형 오페라의 본 모습을 보여주었는데 가수들 개개인의 역량은 기대에 미흡했고 빈오페라단이 공연한 요한 슈트라우스의 희가극 박쥐는 희가극이 가지고 있는 유머와 재미를 십분 느끼게 해주었다. 김자경 오페라단의 카르멘은 미국에서 활동 중인 지휘자 곽승과 메조 소프라노 김신자를 초빙, 오현명 연출로 내용 있는 무대를 보여주었거니와 돈 호세역의 박성원은 이태리 유학에서 돌아와 오페라 가수로서의 앞날을 기대케 했고 정정자, 박치원, 이인숙, 이인용, 윤치호가 주역으로 출연했다. 또한 김자경 오페라단은 카르멘 프로그램에 한국 오페라 30년의 역사와 통계기록을 수록함으로써 귀중한 자료로 남게 했다. 김자경오페라단은 김동진의 창작오페라 심청전을 곽승 지휘 백의현 연출로 무대에 올렸는데 판소리의 창법을 양악발성에 접목시키려는 신창악 운동에 힘쓰고 있는 작곡가의 노력은 다른 창작 오페라와 차별화를 느끼게 했다. 주역으로 출연한 이주연과 박인수는 아직 귀국하지 않고 미국에서 활동하고 있는 성악가들로 좋은 무대를 보여주었고 이혜경, 김성길, 윤치호, 팽재유, 정영자가 출연했다. 서울오페라단이 무대에 올린 라 트라비아타는 국내에서 가장 많이 공연한 오페라인데 이태리에서 일시 귀국한 김영미가 인상적이었고 이인숙, 조태희, 신영조, 엄정행, 김성길, 윤치호가 역시 주역을 맡았다. 이 공연은 광주에서도 있었다. 국립 오페라단은 베르디의 리골레토를 이남수 지휘와 오현명 연출로 무대에 올렸고 이어서 베르디의 일 트로바토레를 홍연택 지휘 문호근 연출로 공연했는데 두 작품에 홍춘선, 안형일, 김성길, 윤치호, 김희정, 박노경, 최명용, 진용섭, 정관, 이주연, 정은숙, 강화자, 박수길 등이 주역을 맡았다. 제 3회 대한민국음악제에서 공연된 모차르트의 돈조반니는 쿠르트 뵈스의 지휘자 미국에서 활동하고 있는 신경욱의 열의에 찬 연출로 깊은 공감을 주었는데 이성숙의 볼륨있는 소리가 인상적이었고 재독 성악가 한민희와 노장 오현명 그리고 두 주인공 윤치호, 김원경 역시 선을 다하

고 있었다. 서울특별시 세종문화회관은 시립 오페라단 창단을 목적으로 하는 준비작업으로 정재동 지휘 문호근 연출로 라보엠을 공연했는데 77년 국립이 공연한 라보엠에서의 명콤비 안형일, 이인영과 여기에 박수길이 합세했고 미미에 김영미가 출연하여 공연을 성공적으로 끝냈다. 문호근은 이 해에 2개의 오페라 연출을 맡음으로써 오페라 연출가로서의 입지를 굳게 했고 오현명은 3개의 오페라 연출과 가수로도 출연, 지칠 줄 모르는 열정을 보여 주었다. 한편 국내 오페라 무대에서 부동의 프리마돈나로 활동중인 소프라노 이규도가 미국의 오페라단과 계약, 6개월간 푸치니의 나비부인의 주역을 맡아 순회공연을 성공적으로 끝마치고 돌아옴으로써 국내 무대에서는 그를 만날 수 없었다.

많은 제작비가 투입되는 오페라 공연에서 4천석의 세종문화회관 대강당은 수입 면에서 큰 도움이 되겠으나 대극장에 걸맞는 내실있는 무대를 만들지 않는다면 오히려 오페라 인구를 줄이는 결과를 가져 올 수도 있다는 점에서 오페라 30주년을 맞는 78년은 철저한 상업주의에 입각한 종합예술로서의 오페라가 새롭게 도약하는 해가 되기를 바랐다. 오페라 무대와는 관계가 없으나 독특한 무대 매너로 오페라에서 인기를 얻었던 메조 소프라노 김청자가 국내 활동을 청산하고 독일로 떠나간 것과 초기 한국 오페라 무대에서 활약한 테너 임만섭의 회갑 기념 독창회는 많은 것을 생각하게 했다. 한국오페라 30년을 맞아 김자경오페라단이 조사한 자료에 따르면 최다 공연작품은 베르디의 라 트라비아타를 필두로 카발레리아 루스티카나, 카르멘, 라보엠, 토스카, 현제명의 춘향전 순이며 30년간 오페라를 제작한 단체로는 이인선의 국제오페라사, 김학상의 서울오페라단, 정동윤 김기령의 한국오페라단, 한경진의 푸리마오페라단, 서영모의 고려오페라단, 김창배의 무산오페라단, 당시 오

현명이 단장을 맡고 있던 국립오페라단, 김자경오페라단, 강상복의 대한 오페라단, 새롭게 창단한 김봉임의 서울오페라단, 이점희의 대구오페라단, 신일희의 계명오페라단, 윤은조의 부산기독교오페라단, 그리고 새로이 창단한 서울시립오페라단 등 13개의 단체였다, 이들 중 30년의 해의 78년까지 계속해서 무대를 만든 단체는 서울의 국립을 비롯해서 김자경오페라단, 김봉임의 서울오페라단, 새로 창단한 서울시립오페라단, 그리고 대구오페라단, 계명오페라단뿐이었다.

지휘에는 임원식 29회 홍연택 27회로 다른 지휘자들에 비해 압도적으로 많았고 연출은 오현명 27회 이진순 21회 순으로 되어 있다. 이렇게 해서 한국 오페라 30년 그리고 새로운 공연장으로 세종문화회관이 개관된 1978년도 역사의 뒤편으로 넘어갔다.

1979년

1979년 우리 오페라계는 거대한 세종문화회관의 개관으로 국립 오페라단을 제외한 민간 오페라단들은 좌석수가 많은 세종문화회관으로 자리를 옮겨 2개의 극장에서 오페라가 공연되기 시작했다. 국립오페라단은 푸치니의 토스카와 한국에서 세 번째 바그너 오페라인 탄호이저 초연 무대를 가졌다. 김자경 오페라단은 마스네의 마농을 역시 초연했고 단막 오페라로 메노티의 노처녀와 도둑 그리고 푸치니의 잔니 스키키를 한 무대에 올렸으며 서울오페라단은 푸치니의 나비부인 한

1978년 10월 25일~26일 〈라 보엠〉
세종문화회관 주최-세종문화회관(김덕임, 김영미, 안형일, 조창연, 박수길, 이인영)
(자료제공 : 안형일)

작품을 공연했다. 한편 제 4회 대한민국 음악제의 일환으로 구노의 파우스트가 공연되었다. 그런데 79년에는 특히 지방에서 2개의 오페단이 창단 공연을 가져 오페라 문화의 지방화 시대를 예견케 했는데 김진수 단장의 부산오페라단은 베르디의 춘희를, 이필우 단장의 인천오페라단은 마스카니의 카발레리아 루스티카나를 무대에 올렸다. 대구의 계명오페라단은 베르디의 리골레토를 공연했고 또 하나의 오페라단으로는 나토양오페라단이 창단 발표를 했지만 공연은 갖지 못했다. 그런데 이 해에는 세계적인 오페라 극장으로 꿈의 무대로 불리우는 이태리의 라 스칼라 극장과 영국의 로열오페라단이 내한 공연을 가짐으로써 본 고장의 오페라를 국내 무대에서 볼 수 있었고 이 공연은 국내 오페라계의 발전에도 자극제가 되지 않았나 한다. 로열오페라단은 콜린 데이비스 지휘로 3개의 오페라를 각각 이틀씩 공연했는데 이태리 오페라인 푸치니의 토스카를 비롯해서 영어 오페라인 브리튼의 피터 그라임스, 그리고 독일어 오페라로 모차르트의 마적을 무대에 올렸다. 테너 호세 카레라스를 비롯해서 소프라노 몽쎄라 카바이에 등 레코드로만 듣던 가수들의 열띤 무대는 오페라의 진수를 느끼기에 충분했다. 베르디의 리골레토로 내한 공연을 가진 라 스칼라극장 공연장은 오케스트라와 단역들은 한국 측에서 맡아 함께 맡아 공연했는데 주역인 리골레토의 부진이 느껴지긴 했지만 전반적으로 이태리 오페라의 메카로 불리우는 라 스칼라극장의 감동을 나누는 데는 어려움이 없었다. 다시 국내 오페라 무대로 돌아가보면 국립오페라단은 4월에 데니스 버그 지휘, 오현명 연출로 푸치니의 토스카를 이규도, 황영금, 안형일, 박인수, 김성길, 김원경 등이 주역을 맡은 가운데 공연했고 이어서 가을에는 바그너의 탄호이저를 초연, 특별한 인상을 남겨 주었다. 오페라 공연에서 항상 문제가 되는 것은 많은 제작비 투입으로 인한 상업적 수지 계산인데 그런 점에서 바그너오페라는 민간 오페라단의 외면 속에서 국립오페라단만이 계속해서 무대에 올렸던 것이다. 바이로이트에서 제작되는 바그너오페라를 생각하면 국내에서 바그너를 공연한다는 것이 여러 가지로 무리일 수도 있지만 국립오페라단이 바그너의 관심을 가지고 세 번째 무대를 올린 것은 다양한 오페라를 선보이려고 하는 노력으로 평가할 수 있다. 지휘를 맡은 홍연택과 합창을 맡은 나영수의 노력은 탄호이저를 소화하는데 큰 힘이 되었거니와 본 고장인 독일에서 연출자 한스 하르트레프를 초빙, 연습에 들어갔으나 막이 오르기도 전에 연출자가 돌연 본국으로 돌아가는 바람에 국립오페라단장인 오현명이 맡아 공연을 끝마칠 수 있었다. 탄호이저의 공연날짜는 79년 11월 12일부터였는데 우리가 다 알다시피 10월 26일 박정희 대통령이 사망하는 사건이 벌어졌고 그로 인해 국내 사정이 극도로 불안해지자 연출자는 신병의 위험을 느꼈던지 아무말

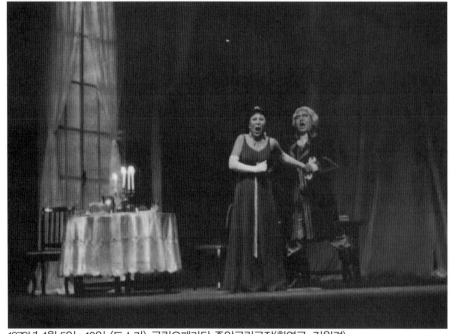

1979년 4월 5일~10일 〈토스카〉 국립오페라단 중앙국립극장(황영금, 김원경)
(자료제공 : 황영금)

도 없이 한국을 떠났던 것이다. 그러나 예정된 탄호이저의 한국 초연은 중앙국립극장 무대에 올랐고 또 하나의 바그너를 정복할 수 있었던 것이다. 국내 가수들 중 바그너에 걸맞는 가수들을 선택했는데 탄호이저 역에 박성원, 홍춘선, 엘리자베트에 김영자, 김은경, 폴프람에 박수길, 윤치호, 헤르만에 오현명, 진용섭 등이 자신의 역에 최선을 다해 소화해 내었다. 김자경오페라단은 5월에 마스네의 마농을 한국 초연함으로써 또하나의 프랑스오페라를 국내에 소개했는데 이규도, 박순복, 김금희가 마농 역을 박성원, 이순희가 데그류역을 맡았다. 이어서 12월에는 노처녀와 도둑, 쟈니스키키를 김만복 지휘, 문호근 연출로 공연, 특히 젊은 연출자 문호근의 연출력을 엿볼 수 있었던 무대였다. 서울오페라다는 푸치니의 나비부인 한 작품만을 무대에 올렸는데 임원식 지휘 오현명 연출로 나비부인에 이규도, 이인숙, 핑거톤에 박성원, 엄정행, 그 외에 박수길, 김원경, 진용섭, 황화자, 백남옥이 출연했다.

나비부인은 이미 공연된 바 있어 특별히 인상적인 것은 아니었지만 소프라노 이규도가 미국에서 나비부인 역을 맡아 성공적인 공연은 끝내고 돌아와 같은 역을 맡음으로써 이규도에게 관심이 모아지지 않았나 한다. 한편 4회 대한민국음악제가 오페라를 제작했는데 지휘에 자크 메르시에, 연출에 앙드레 바티스를 초빙했고 안형일, 박인수, 오현명, 김원경, 김성길, 박수길, 김윤자, 양은희 등이 출연했다. 70년대의 마지막을 장식한 이해에도 소프라노 이규도를 비롯해서 테너 박성원, 안형일, 바리톤 김원경, 박수길, 김성길, 윤치호, 진용섭이 오페라 무대에서 가장 크게 활동했는데 미국에서 활동중인 박인수가 일시 귀국, 서울과 대구에서 3개의 오페라에 출연, 의욕적인 모습을 보여주었다. 또 박순복은 이 해에 데뷔하면서 3개의 오페라에서 주역을 맡아 주목을 받았고 김금희, 양은희 역시 데뷔 무대를 가졌다. 김자경오페라단이 자체 교향악단을 만들어 잔니 스키키, 노처녀와 도둑에서 반주를 맡았지만 이 관현악단은 오래가지 못했다.

장충동에 새로이 국립중앙극장이 개관되면서 보다 충족된 공연장을 중심으로 출발한 70년대 우리 오페라계는 레퍼토리의 확대와 오페라 인력의 자연스러운 세대 교체를 통해 오페라의 전문성을 제고시키려는 노력들이 구체화되고 있었다. 그러나 아직까지도 오페라인들은 자신의 시간과 자신의 돈을 투자하면서 오페라에 열정을 쏟을 수밖에 없었고 오페라 작업만으로는 생계가 유지될 수 없는 상황을 감내할 수밖에 없었다. 70년대의 오페라 지휘자로는 임원식을 비롯해서 홍연택, 이남수가 참여하고 있으나 특히 홍연택이 가장 많은 오페라 지휘를 맡음으로써 홍연택 시대를 열고 있다. 뿐만 아니라 홍연택은 창작 오페라 논개를 작곡무대에 올림으로써 오페라 지휘자로서 뿐만 아니라 작곡가로서의 역할도 확대해 나가고 있다. 오페라 연출은 그동안 연극 전문 연출가들이 주로 감당해오던 것을 음악 전공자들이 그 자리를 찾게 되었고 그 선두 주자가 바로 바리톤 오현명이다. 오현명은 한국 최초의 오페라 무대에 선 이래 가수로서 또는 기획자로서 혹은 연출자로 거의 모든 오페라 무대와 인연을 맺고 있는데 국립오페라단을 중심으로 한 많은 오페라 공연이 홍연택-오현명 합작 무대였음을 밝혀 둔다. 오현명은 자신의 무대 경험을 통해 연출을 익혔고 또 독학으로 연출에 대한 연구에 몰두함으로써 음악 전공자로서는 한국 최초의 본격적인 오페라 전문 연출가라고 할 수 있다. 물론 오현명에 앞서 1950년대에 서울음대 교수로 당시 서울오페라단을 이끈 테너 김학상이 2개의 오페라에서 연출을 맡았고 서울음대 출신으로 국립극장장을 역임하면서 국립오페라단 창단에 절대적인 역할을 감당한 김창구가 푸리마오페라단의 공연에서 연출을 맡은 기록이 있다. 70년대 후반으로 접어들면서 독일에서 연출 공부를 하고 돌아온 문호근이 역시 음악 전공자로서 오현명이 뒤를 이어 오페라 연출가로 활동의 영역을 넓히고 있었다. 한편 미국에서 활동하고 있는 바리톤 신경욱과 작곡가로 미국에서 연출을 공부한 백의현이 국내 오페라의 연출을 맡아 신선감을 불어넣어 주었다. 성악가들은 많지만 오페라 가수로서의 역량을 가지고 있는 오페라 전문 가수의 수가 많지 않아 오페라 발전에 어려움을 느끼

는 가운데 70년대에 들어서면서 소위 3세대 오페라 가수들이 전면에 나섬으로써 세대교체가 이루어지기 시작했다. 소프라노에서는 황영금이 활동을 계속하는 가운데 이규도의 전성시대가 시작되었고 연출가 문호근의 부인인 정은숙과 김희정, 이인숙도 주역가수의 대열에 합류했다. 메조 소프라노에서는 박영수, 정영자, 김청자가 활동하는 가운데 특히 카르멘 역에서 김청자의 인기가 대단했고 테너에서는 안형일과 김금환이 건재한 가운데 홍춘선, 신인철, 박성원, 김진원, 김화용, 신영조가 역할을 분담했다. 바리톤과 베이스 영역에서는 오현명과 이인영이 여전히 인기있는 오페라 가수로 중심에 서 있고 진용섭은 가장 많은 오페라에 출연하는가 하면 김원경과 윤치호의 역할이 증대되었는데 70년대 중반을 넘기면서 유학에서 돌아온 김성길과 박수길 그리고 김관동이 주목을 받는 가수로 활동을 시작했다. 해외에 거주하면서 국내 오페라무대에서 활동한 소프라노 김영미와 테너 박인수의 활동도 이 시기에 기억해야 할 무대라 생각된다. 또한 1975년에 서울오페라단이 창단되면서 단장 김봉임은 우리 국민의 생활 감각과 생활 윤리를 음악을 통해 바로 잡기 위해 오페라 문화운동을 시작한다고 설파했는데 그 후 서울오페라단은 국립오페라단, 김자경오페라단 등과 나란히 한국 오페라 운동에 또하나의 족적을 남기게 된다.

또 하나 짚고 넘어가야 할 부분은 오페라에서 합창단의 역할인데 1973년 국립합창단이 창단되고 나영수가 초대 지휘자로 취임하면서 국립합창단은 오페라 무대에 새로운 활력을 불어넣음으로써 오페라 활선화에 크게 기여했다. 나영수는 합창뿐만 아니라 오페라 연습지휘를 맡는 등 많은 오페라 무대에서 크게 기여했다.

5. 1980-1989
(한국 오페라 80년대)

대망의 80년대를 맞이했으나 유가 인상에다 광주항쟁을 비롯한 일련의 정치적 불안사태는 문화예술계에도 크게 영향을 끼쳐 위축된 감이 없지

않았다.

그러나 이 해에도 국립오페라단은 6월에 국립극장 30주년 기념 공연으로 이미 75년에 초연한 바 있는 홍연택의 논개를 다시 무대에 올렸고 11월에는 생상의 삼손과 데릴라를 초연함으로써 어려운 여건 속에서도 두 작품을 소화해 내었다. 김자경 오페라단도 두 작품을 계획했으나 5월에 모차르트의 피가로의 결혼을 공연했을 뿐 후반 고연은 취소하고 말았다. 김봉임이 이끄는 서울오페라단도 한 작품만을 무대에 올렸는데 베르디의 대작 아이다였다. 이처럼 서울 공연이 줄어든데 반해 부산에서는 5월에 나비부인을, 11월엔 카발레리아 루스티카나 등 두 작품을 공연했고 작년 그러니까 79년에 창단했지만 공연을 갖지 못했던 나토얀오페라단이(단장 박두루) 창단 공연으로 라보엠을 공연한데 이어 다시 피가로의 결혼을 무대에 올려 부산에서만 네 작품이 공연되었다. 이점희가 단장인 대구 오페라단도 토스카를 공연했다.

홍연택지휘와 오현명 연출로 공연된 논개는 대부분의 창작 오페라가 한번 공연으로 끝나고 마는 풍토에서 이를 다시 재연함으로써 완성도 높은 오페라로 발전시키려는 노력이 돋보였는데 당시 연출을 맡은 오현명이 프로그램에 쓴 글의 일부를 보자.

1980년은 국립극장 설립 20주년이며 오페라 공연사로는 32년이고 국립오페라단의 연륜으로는 18번째를 맞아 창작 오페라 부진의 풍토 속에서 한국적 오페라의 새로운 가능성과 전환점을 가져 왔었던 논개를 다시 무대에 올린다. 국립오페라단이 그 동안 왕자호동, 춘향전, 논개등 창작 오페라를 3편 초연하면서 그중 논개는 새로운 형식미와 음악성으로 화제를 일으켰던 작품이다.

물론 극장 설립 20주년을 맞아 신작품을 공연하고 싶었으나 오페라 작품이란 하루 아침에 완성되는 것이 아니며 또 하나의 필자가 항상 주장하는 것이지만 과거에 상연했던 작품 중에서도 재상연할 만한 것이 있으면 얼마든지 공연돼야 한다는 뜻에서 이 작품을 택한 것이다. (중략) - 우리나라 오페라 작품의 공연 실태를 보면 그간 10개의 작품에서 재상연된 작품은 불과 3작품 춘향전, 콩

쥐팥쥐, 에스터 정도이고 보면 제아무리 좋은 작품이라도 빛을 발휘할 기회가 없어 초연이 곧 종연이라는 것이 통례이었다.

계속해서 오현명은 우리의 창작 오페라를 세계무대에 내어 놓을 수 있도록 갈고 닦아야 한다는 점을 강조하고 있다.

국립 오페라단이 11월에 공연한 삼손과 데릴라 초연 무대는 이남수 지휘, 오현명 연출로 유충열, 박인수, 강화자, 정영자, 김원경, 김성길 등이 출연했는데 어려운 상황에서도 또 하나의 오페라 그것도 프랑스 오페라를 한국 초연했다는 특별한 의미를 갖게 했다. 그러나 초연의 의미 의외에도 연출의 묘미와 출연 가수들의 열정으로 뜨거운 무대를 경험케 했다. 이 무대에서 특히 데릴라 역을 맡은 메조 소프라노 강화자의 열연이 돋보여 오페라 전문 가수로서의 면모를 확인시켜 주었고 삼손 역의 박인수는 작년에 이어 미국에서 일시 귀국, 무대에 섰고 유충열 역시 미국 유학 중 삼손 역에 합류했다. 6회 공연 도중 급성기관지염으로 김원경이 출연을 못해 대역이 맡는 일도 있었으나 장관을 이룬 마지막 신전의 무너지는 장면 등 조합 예술로서의 오페라를 성공적으로 끝냈다는 평가를 받았다.

그러나 국고로 운영되어 제작비 조달에 크게 신경을 안써서인지 완성도 높은 무대에 비해 관객 동원을 소홀히 해 대중과 함께하는 오페라 운동이 잘못되고 있다는 지적도 받고 있었다. 이 점은 보다 적극적인 홍보를 체계적으로 해야 하는데 국립극장 예산 가운데 별도 홍보비가 없어 어렵다는 고충도 있는 것 같았다. 피가로의 결혼을 무대에 올린 김자경오페라단은 몸머 지휘, 조일도 연출로 윤치호, 최명룡, 남덕우, 박순복, 전평화, 노현건, 이혜선 등이 출연했는데 새로운 무대의 의미를 느낄 수 없었고 특히 합창 단원 중 일부가 출연료 문제로 갑자기 출연을 거부함으로써 몇 명의 여성 단원들이 무대를 메꾸는 어려움까지 있었다. 한국 민간 오페라의 대표적인 오페라단으로 그 동안 많은 오페라 무대를 만들어 온 김자경오페라단이 예산을 절감하고 또 전문성을 높이기 위해 전속 오케스트라와 전속 합창단을 설립했으나 여러

가지 문제를 야기하고 있다는 생각을 갖게 했다. 베르디의 오페라 아이다는 1965년 명동 국립극장의 비좁은 무대에서 초연을 가진 이래 1970년에는 김자경오페라단이 장충동국립극장 개관공연으로 국립 오페라단이 다시 공연했는가 하면 시민회관이 소실된 후 78년 그 자리에 건립된 세종문화회관 개관 공연으로 이태리 팔마오페라단에 의해 화려한 무대가 펼쳐졌다. 워낙 대작이고 많은 출연자들을 필요로 해 특별한 이벤트가 있을 때 아이다를 공연하고 있는데 서울오페라단은 창단 후 아이다를 세종문화회관 무대에 올림으로써 국립오페라단과 김자경오페라단에 이어 아이다를 공연한 세 번째 오페라단이 되었다.

임원식지휘, 조성진 연출로 이규도. 남덕우, 이혜선, 박성원, 정관, 황화자, 김학남, 김원경, 김성길 등이 출연한 아이다 무대는 세종대강당의 큰 무대를 효과적으로 사용하지 못한 흠이 있었음에도 출연 가수들의 최선을 다한 열정이 공감을 불러 일으켜 좋은 인상을 남겼다.

1981년

계속된 정치적 사회적 불안은 81년도에도 네 편의 오페라만이 서울에서 공연되었고 그것도 국립오페라단만이 두 편을 올렸을 뿐 민간오페라단인 김자경오페라단과 김봉임이 단장으로 있는 서울오페라단은 각기 한편만 공연함으로써 특히 민간오페라단이 어려움을 겪고 있음을 알게 했다. 그러나 대구의 계명오페라단은 대구 공연에 이어 광주에서도 공연을 가져 좋은 성과를 얻었고 부산에서는 부산오페라단과 나토얀오페라단이 각각 두편의 오페라를 제작함으로써 네 편의 오페라가 공연되었다. 먼저 국립오페라단은 제 30회 정기공연으로 베르디의 춘희를 홍연택 지휘 오현명 연출로 무대에 올렸는데 비올레타에 이규도, 이정애, 알프레도에 신인철, 홍춘선, 제르몽에 박수길, 김성길이 출연해 주었다. 30회라는 의미를 부각시키기 위해 한국 최초의 오페라 무대를 장식한 춘희를 다시 올린 국립오페라단은 새로운 무대를 만들기 위한 노력이 보였으나 특별한 인상을 주지

는 못했는데 프리마돈나인 이규도는 비올레타의 역할을 충분히 발휘함으로써 70년대 후반에서 80년대를 이르는 한국 오페라 무대에서 이규도 시대를 이끌어가고 있었다. 같은 역을 맡은 이정애는 미국에 활동 중인 재미 성악가로 10년 만에 고국의 오페라 무대에 섰는데 세련된 연기와 시원한 창법으로 좋은 무대를 보여 주었다. 제르몽의 박수길, 김성길은 자신의 역을 잘 소화함으로써 오페라 저음 가수의 자리를 더욱 확고히 했는데 프로라의 김학남도 선이 굵은 마스크와 볼륨있는 소리로 인상적인 여운을 남겼다. 그리고 나영수가 지휘한 국립합창단이 언제나 무대에 활기를 넣어주고 있어 국립합창단 활동 이후 오페라가 새로운 모습으로 탈바꿈하고 있다는 생각을 갖게 했다. 국립오페라단이 후반기에 공연한 도니제티의 람메르무어의 루치아는 이남수 지휘에 그 동안 가수로 활동하던 이인영이 연출을 맡았는데 이태리에 머물러 있는 김영미와 미국에 있는 안희복이 나란히 루치아 역을 맡았고 안형일, 김진원, 김성길, 최명용, 이병두 등이 출연해 주었다.

특히 이태리에서 온 김영미는 완숙한 연기와 거침없는 발성이 조화를 이루어 국내오페라 팬들로부터 열렬한 박수를 받았는데 이 해에 김영미는 송광선과 함께 미국에서 거행된 루치아노 파바로티 콩쿨에서 국제적인 가수로서의 모습을 분명히 해주었다. 또한 에드가르도 역을 맡은 안형일은 이미 20년간 오페라 무대에 서오고 있는 노장 테너인데도 아직도 시원한 고음을 자유롭게 구사

하고 있어 후학들에게 큰 귀감이 되고 있었다. 서울오페라단은 푸치니의 라보엠 한편만을 공연했는데 오현명 연출에 젊은 지휘자 금난새가 지휘를 맡아 오페라 지휘자로서의 데뷔 공연을 가졌다. 이 공연에는 이규도, 장혜경, 안형일, 박인수, 김워경, 김성길 등이 출연했다.

김자경오페라단은 국립오페라단이 66년에 초연한 장일남 작곡 춘향전을 다시 무대에 올렸는데 지휘는 장일남 연출엔 이진순으로 송광선, 박순복, 안형일, 박성원, 이인영, 이병두, 박수길, 정영자, 김학남 등이 출연했다. 이들 기성 성악가들 이외에 일단의 신인들이 이 무대를 선보였는데 향단역에 이병렬, 이현숙, 방자에 박형식, 최정식이 그들이었다.

지방에서는 대구의 계명오페라단(단장 정만득)이 도니제티의 사랑의 묘약을 대구 시민회관에서 공연한 후 다시 광주의 사례지오 여자고등학교 강단에서 공연을 가져 지방간의 문화교류에 이바지 했는데 지휘를 맡은 박종혁은 이번에 첫 오페라로 그후 부산시향의 상임 지휘자로 취임했다. 부산에서는 나토얀오페라단이 레온카발로의 팔리아치 한편만을 무대에 올렸다.

81년 오페라계의 특기할 사항은 라 트라비아타에서 주역을 맡은 재미 소프라노 이정애의 호연과 이태리 체류 중 귀국해서 오페라 무대에 선을 보인 소프라노 송광선, 그리고 국제무대에 활동하는 소프라노 김영미 등 세 사람의 소프라노가 신선감을 주었고 이들 중 송광선과 김영미는 이 해 가을 파바로티 국제콩쿨에서 입상함으로써 다시 한번 성악가로서의 면모를 세계 무대에 알렸다. 또한 미국에서 활동하고 있는 부부성악가 테너 박인수와 소프라노 안희복도 각기 라보엠과 루치아에서 주역을 맡아 깊은 인상을 남겼다.

1982년

80년대에 들어서면서 불어닥친 세계적인 불황은 오페라계에도 영향을 끼쳐 82년에도 활성화되지 못했다. 그런 가운데에서도 서울에서는 3월에 먼저 김자경오페라단이 세종문화회관 대강당

1981년 9월 〈사랑의 묘약〉 계명오페라단(박성원, 이영기, 한은재, 김원경)

에서 27회 정기 공연으로 비제의 카르멘을 무대에 올렸다. 그동안 카르멘은 비교적 국내 무대에서 많이 공연됨으로써 대중적으로 널리 알려진 작품이지만 특히 이번 공연은 원어인 프랑스어로 공연함으로써 카르멘 공연 사상 첫 프랑스어 무대로 기록되게 되었다. 본래는 창단 15주년을 기념해서 서독에서 활동하고 있는 메조 소프라노 김청자를 초빙하고 연출자도 프랑스 연출가를 함께 초빙하기로 계획을 세웠으나 김청자가 오지 못하게 되자 서독에서 활동하고 있는 다니엘 그리마를 대신 초청, 국내의 김학남과 함께 카르멘 역을 맡겼고 돈호세 역에 박성원, 정광, 에스카밀료 김성길, 박수길, 미카엘라 박순복, 배행숙 등이 출연했다. 지휘에 홍연택 연출을 프랑스의 젊은 연출가 모리스 아티에가 맡았는데 프랑스어 딕션에 특별히 신경을 써 원어 무대를 잘 소화하고 있었다. 연출가 아티에의 자유분방함이 우리의 정서와 맞지 않는 점도 있었으나 창단 15주년을 기념하는 카르멘 공연은 의미 있는 무대로 평가되어야 하겠다. 낮 공연에만 출연한 김학남은 성장의 가능성을 보여 주었고 배행숙이 역시 유학에서 귀국 후 데뷔 무대였다. 6월에는 국립극장에서 국립오페라단이 창단 20주년과 특히 한미 수교 100주년을 기념하는 무대로 제임스 웨이드의 오페라 순교자를 공연했다. 1970년 김자경오페라단에 의해 초연된 순교자를 이번에는 미국에서 활동하고 있는 로스 퍼리를 초청해서 지휘와 연출을 함께 맡김으로써 지휘 연출을 한 사람이 맡은 최초의 무대가 되었는데 연출력에 비해 지휘력이 좀 떨어진다는 평가도 있었으나 중요 출연자 박수길, 김성길, 유충열, 박성원, 조창연, 윤치호, 김원경, 오현명, 강화자가 열정적 연기와 열창으로 진한 공감을 주었다. 특히 박수길, 박성원, 유충열, 윤치호는 70년 초연 때도 출연했었고 메조 소프라노 강화자는 81년 귀국한 후 국내 오페라 무대에 처음 출연, 앞으로의 활동을 기대케 했다. 2개의 오페라 무대로 82년 전반부를 마무리한 오

페라계는 9월에 들어서면서 국립오페라단이 정기 공연 이외에 새로이 소극장 오페라 운동을 시작함으로써 한국 오페라 운동의 새로운 전환점을 마련했다. 현대오페라 작곡계의 대표적인 인물인 메노티의 단막 오페라 무당(The Medium)과 전화(The Telephone)를 국립 소극장 무대에 올린 이 무대는 독일에서 연출 공부를 마친 후 그곳에서 활동 중인 문호근에게 연출을 맡겼고 지휘는 홍연택이었다. 오케스트라 피트가 없는 소극장이어서 오케스트라는 무대 뒤에 자리잡고 출연자들은 TV화면을 보며 공연을 했지만 문호근의 재치있는 연출과 가수들의 노력으로 좋은 성과를 얻었다. 특히 공개 오디션을 통해 주역을 발탁함으로써 무대를 찾지 못해 애쓰는 젊은 성악가들에게 힘과 용기를 준 것은 바람직한 기획이라 생각된다. 출연 가수는 무당에 남덕우, 김순희, 박영수, 조창연 등이었고 전

1982년 10월 31일~11월 2일 〈사랑의 묘약〉 서울오페라단 제10회 정기공연 – 세종대강당 (김영미, 이훈, 박성원, 김원경, 김진원, 윤치호)

화에도 남덕우, 김순희, 조창연이 역을 맡았으며 오디션을 통해 데뷔한 신인은 김순희, 노혜란, 강은희였다. 이 공연은 서울 공연 후 춘천, 대전, 광주, 전주 등 4도시 순회 공연으로 들어가 지방 문화 발전에도 크게 이바지했다. 서울오페라단(단장 김봉임)은 3회 공연으로 라보엠을 올린지 1년반만에 10월 31일부터 세종문화회관 대강당에서 도니제티의 사랑의 묘약을 공연했는데 이 공연에는 81년 파바로티 콩쿠르에 입상, 파바로티와 함께 사랑의 묘약에서 아디나 역을 노래한 김영미가 역시 아디나로 출연함으로써 김영미에게 초점이 맞

추어졌고 단장 김봉임의 효과적인 홍보가 적중해 흥행에서도 성공했다. 그러나 희가극인 사랑의 묘약은 해학적인 대사 전달이 오페라의 재미를 느끼는데 크게 작용함에도 김영미만 이탈리아어로 노래함으로써 대사 전달에 어려움을 느끼게 한 것은 옥의 티였다. 물론 국제무대에서 원어로 노래하고 돌아와 번역 가사를 외울 시간이 없었다는 것을 모르는 바는 아니다. 김선주 지휘, 오현명 연출로 김영미, 이은주, 박성원, 김진원, 윤치호, 이훈, 김원경 등이 출연한 이 공연에서 약장사인 둘카마라로 출연한 바리톤 김원경의 유머에 넘치는 열연은 관중들을 사로잡기에 충분했고 당분간 둘카마라 역은 그를 따를 자가 없다는 확신을 갖게 했다. 연세대를 갓 졸업하고 더블 캐스트로 김영미와 같은 역을 맡은 소프라노 이은주는 이미 대학 오페라에서도 아디나를 노래한 경험이 있었지만 대형 기성 무대에서도 자신의 역을 무리없이 소화해 냄으로써 또 하나의 신인은 만나는 기쁨을 갖게 했다. 이 해 11월에는 국립오페라단이 1965년에 초연한 베르디의 아이다를 창단 20주년 기념으로 다시 무대에 올렸는데 73년 국립극장 개관 공연에 이어 국립오페라단의 세 번째 아이다 공연이었다. 홍연택 지휘 문호근 연출로 출연 가수들 대부분이 이미 아이다 무대에 선 경험을 가지고 있어 크게 기대를 모았으나 도중에 일부 출연자가 교체되는 등 최선의 배역을 이루지 못해 아쉬움을 남겼다. 정은숙, 박말순, 강화자, 김학남, 홍춘선, 정광, 김성길, 박수길 등이 출연한 이 공연은 무용 장면이 삭제되는 등 연출상의 어려움도 많았는데 소극장 오페라 연출에 이어 전격적으로 발탁된 젊은 연출가 문호근은 새로운 아이디어를 펼쳤으나 개선 장면 등에서는 공감의 폭을 넓히지 못했다. 아이다와 같은 대형 오페라는 특히 역에 맞는 가수의 선정이 필수 요건이라는 점에서 국내 오페라계도 전문 역할의 분담이 이루어져야 오페라다운 오페라를 볼 수 있지 않을까 하는 생각을 가졌다.

82년의 마지막은 지난해 바리톤 김종수가 창단한 수도오페라단이 창단 공연으로 푸치니의 토스카를 국립극장 무대에 올려 또 하나의 민간 오페라단이 활동을 시작했다. 오페라 전문 인력이 절대 부족한 국내 여건에서 오페라단의 수가 느는 것이 과연 바람직한 것인가에 대한 우려 속에서 막을 올린 토스카는 김만복 지휘 이진수 연출로 박성련, 이효순, 최미나, 김선일, 김태현, 김종수, 박상록 등이 출연했는데 특별한 관심을 끌지 못했다. 지방에서는 먼저 대구의 영남대학교가 개교 35주년 기념으로 베르디의 아이다를 교수와 학생들 공동으로 무대에 올렸는데 지휘는 심상균, 연출 김금환 출연에는 박말순, 김학남, 정광, 최명룡, 조덕복 등이었다. 대구오페라단(단장 이점희)은 창단 10주년을 기념하는 제7회 공연으로 대구시민회관에서 현제명의 대춘향전을 공연했는데 이형근 지휘, 김금환 연출로 박정희, 신권자, 임정근, 김희윤, 김희영, 최명용 등이 출연했다. 이외에 전북오페라단(단장 유영수)이 전주에서 창단되어 전주 덕진종합회관에서 창단 공연으로 푸치니의 나비부인을 무대에 올렸다. 이 해에 창단 발표는 했지만 오페라 무대를 갖지 못한 국제오페라단(단장 김진수)과 광주의 광주오페라단(단장 김경양)이 앞으로의 활동을 기약했다. 82년의 오페라계에서 기억되어야 할 점은 국립오페라단이 처음 시작한 소극장오페라운동 그리고 소극장 공연과 아이다에서 연출을 맡은 문호근의 등장, 파바로티 콩쿠르 입상 후 국내 무대에 출연한 소프라노 김영미의 열연이 아닌가 한다.

1983년

83년의 오페라계는 김자경오페라단의 제28회 공연인 베르디의 라 트라비아타 무대로 시작되었다. 특히 이 공연은 내부적으로는 단장 김자경의 이화여대 정년 퇴임을 기념하는 의미가 있었다. 한국 최초의 오페라 라 트라비아타에서 주역인 비올레타를 맡았던 김자경은 68년 김자경오페라단 창단 공연으로 라 트라비아타를 공연했고 이번에 다시 같은 오페라를 무대에 올려 깊은 감회를 갖게 했다.

임원식 지휘 원지수 연출로 비올레타에 이규도, 박순복, 김옥자, 알프레도 박성원, 박인수 제르몽 황병덕, 김성길이 출연한 이 무대는 임원식

의 지휘력과 적역을 맡은 가수들의 열연으로 성공적인 무대가 되었다. 서울오페라단은 오페라 페스티발 83이란 제목으로 푸치니의 나비부인과 마스카니의 카발레리아 루스티카나 그리고 레온카발로의 팔리아치 등 3개의 오페라를 연속해서 무대에 올렸는데 오페라에 대한 대중적 관심과 다양한 레퍼토리를 한데 묶음으로써 관중들로 하여금 집중적으로 오페라에 빠져들게 하려는 새로운 노력이 높이 평가되었다.

나비부인은 김선주 지휘에 원지수 연출로 원지수는 김자경오페라단 공연에 이어 계속해서 연출을 맡았는데 나비부인에 이규도, 김영자, 국영순, 핑커톤에 박성원, 우태호 샤프레스에 김원경, 이훈, 스즈끼 김학남 등이 출연, 특히 이규도는 발군의 무대를 보여주었고 재미 소프라노 국영순과 박성원, 김원경, 김학남이 좋은 평을 받았다. 카발레리아 루스티카나와 팔리아치는 박은성 지휘, 오현명 연출로 채리숙, 황영금, 김화용, 정학수, 남덕우, 배행숙, 이인숙, 유충열, 김진원 등이 출연했는데 유럽에서 공부하고 돌아온 지휘자 박은성은 첫 오페라 지휘를 성실함과 설득력 그리고 음악적 정열을 통해 성공적으로 이끌어 전문 오페라 지휘자로서의 능력을 보여주었다. 국립오페라단은 1964년 제 3대 단장으로 취임한 오현명이 1982년까지 18년간의 단장직을 끝내고 83년에는 4대 단장으로 테너 안형일이 취임함으로써 36회 정기공연부터는 안형일 단장의 책임 하에 이루어졌다. 홍연택 지휘 오현명 연출로 무대에 올린 라보엠은 국립에서만 네 번째 공연이 되는 셈인데 미미 송광선, 곽신형, 루돌포 신영조, 안형일, 그 외에 이상녕, 김성길, 김정웅, 이병두 등이 출연했는데 소프라노 송광선과 곽신형의 등장에 특별한 관심이 집중되어 앞으로의 활동에 기대를 갖게 했다. 이어진 36회 정기 공연은 소극장 무대에 올린 박재열의 창작 오페라 초분이었다. 박은성 지휘에 원작자인 오태석이 연출을 맡은 이 공연은 창작 또는 재연 과정의 모든 면에서 좋은 반응을 얻었고 카발레리아 루스티카나와 팔리아치 지휘에서도 좋은 평가를 받은 박은성은 초분에서도 능력을 인정받아 주목 받는 지휘자의 길에 들

어섰다. 10월에 막이 오른 국립오페라단의 37회 공연은 베르디의 리골레토로 우선 번역 가사가 아닌 원어로 노래함으로써 안형일 단장의 의도적 노력을 엿볼 수 있었는데 국제화 시대에 걸맞는 공연으로 관중의 호응도도 좋았다. 지휘는 KBS교향악단의 수석 객원 지휘자로 와 있던 발터 길레센이 맡아 오케스트라의 역할을 증대시킴과 동시에 오페라 전체의 음악적 흐름을 잘 이끌었고 연출의 조성진은 유럽에서 공부하고 돌아와 맡은 리골레토의 연출을 통해 오페라 전문 연출가로서의 가능성을 보여 주었다. 여러 가지면에서 리골레토 부대는 성공적인 평가를 받았는데 정광, 박인수, 윤치호, 김성길, 곽신형, 이규도, 최명용, 오현명, 김학남, 박영수 등이 출연해 주었다. 라 트라비아타로 83년도 오페라계의 문을 연 김자경오페라단은 11월에 세종문화회관 대강당에서 박재열의 창작 오페라 심청가와 메노티의 노처녀와 도둑을 공연했는데 두 작품 모두 대극장용으로는 적합하지 않아 관중들과의 밀착된 호흡이 아쉬웠다. 다만 극본의 오태석과 작곡의 박재열은 초분에 이어 다시 심청가를 무대에 올림으로써 한 해에 두 개의 창작품을 초연하는 기록을 남겼다. 오페라 지휘자로 첫 등장한 최승한이 좋은 지휘력을 선보였고 단장 김자경도 출연, 노익장을 과시했다. 82년에 창단 공연을 가진 수도오페라단은 제2회 공연으로 현제명의 춘향전을 국립극장 무대에 올렸는데 김선주 지휘 원지수 연출로 박순복, 안희복, 김진원, 박인수, 강화자, 박영수, 최명용, 김종수 등이 출연했는데 부부 성악가인 안희복, 박인수가 함께 출연한 것이 관심을 갖게 했지만 오페라 무대로서는 특별한 인상을 남기지 못했다. 광주에서는 광주오페라단(단장 김정양)이 창단 공연으로 역시 현제명의 춘향전을 공연했는데 이용일이 지휘를 맡았다. 한편 김일규가 중심이 된 오페라상설무대가 창단 공연으로 토스카와 루치아를 드라마센터에서 공연, 새로운 오페라 운동으로서의 참신함을 보여주었으나 피아노 반주 등 그랜드 오페라 무대로서의 어려움이 숙제로 남았다.

그럼 여기서 피아노음악 83년 6월호에 필자가 쓴 한국오페라계의 현실과 전망이라는 음악시론

의 일부분을 통해 당시의 문제점을 생각해보자. - 현재 국내 오페라계는 국립오페라단과 2개의 민간 오페라단 즉 김자경오페라단과 서울오페라단 (단장 김봉임)이 주된 역할을 감당하고 있다. 그중에서 김자경오페라단은 지난 3월 라 트라비아타를 무대에 올렸고 서울오페라단은 4월에 오페라 페스티발이라는 이름으로 나비부인을 비롯한 세 작품을 연속해서 공연함으로써 두 달 동안에 네 개의 오페라를 접할 수 있었던 것이다. 또 6월에는 국립오페라단이 라보엠을 공연하기로 예정되어 있어 금년 봄에는 어느 해 보다도 많은 오페라를 만날 수 있게 된 것이다. 이처럼 양적인 면에서는 수확을 거두었다고 하겠으나 과연 그에 버금갈 만한 질적 수준을 유지하고 있는가를 생각해보자. 오페라가 종합예술이긴 하지만 오페라의 성패는 일차적으로 가수들의 역량에 있으며 어떤 가수가 어떤 역을 맡느냐에 따라 청중의 관심도 달라지는 것이다. 그런 점에서 국내 무대에서도 어떤 가수가 어떤 역을 맡느냐에 관심이 높아질 수밖에 없었다.

허나 청중의 입장에서 볼 때 감상자에게 공감을 줄 수 있었던 주역 가수들의 수는 많지 않았으며 그 결과 오페라적인 열정감이라든가 흥분감을 맛보기가 어려웠던 것이다. 이러한 원인을 찾아본다면 여러 가지 요인이 있겠으나 우선은 아직도 배역 선정이 철저한 상업주의 차원에서 이루어지고 있지 않으며 오페라 예술을 성취시키겠다는 것보다는 다른 이유가 작용되고 있다는 생각이 든다. 그러므로 우리 오페라의 활성화를 위한 첫

1983년 4월 29일~5월 2일 〈춘향전〉
광주오페라단 창단공연광주시민회관(김성국, 박채옥)

번째 시도는 바람직한 배역 선정이 우선 실현되지 않으면 안 된다. 오페라가 공연될 때마다 나누어 먹기 식이라는 말이 나오게 되는 것도 그러한 이유가 작용되기 때문이며 더욱이 이번 공연에서 보여준 것처럼 3, 4회 공연에 주역 가수를 세 사람씩이나 선정, 단 한 번의 연주로 끝낸다는 것은 이유가 어디에 있든지 오페라를 잘 만들겠다는 생각과는 거리가 먼 행위가 아닐 수 없다. 같은 배역의 가수가 여럿이다 보니 충분한 연습도 불가능할 뿐 아니라 무대 리허설도 어떤 가수는 해보지도 않고 본 무대에 서게 되니 그게 어디 최선을 다하는 것이라 할 수 있을 것인가?

1984년

88 서울올림픽이 가까워 옴에 따라 우리 오페라계도 무언가 세계화시대에 걸맞는 내용있는 오페라를 만들려는 노력이 고맙게 느껴진 84년은 국립오페라단이 3편, 김자경오페라단이 2편, 서울오페라단이 1편을 공연했고 국제오페라단이 창단 공연을 가져 또 하나의 민간 오페라단이 합류하게 되었다. 또한 지방에서도 광주오페라단과 부산의 나토얀오페라단이 무대를 만들어 지방의 오페라 문화도 활기의 조짐을 느끼게 했다. 소극장 운동에 깊은 관심을 가지고 있는 국립오페라단은 84년의 첫 무대를 국립 소극장에서 두 편의 단막 오페라를 공연함으로써 시작했는데 페르골레지의 하녀에서 마님으로와 모차르트 작곡 바스띠앙군과 바스띠엔양 등 두편이었다. 이 작품들은 이미 국내 대학에서 공연된 바 있으나 국립오페라단이 무대에 올림으로써 작은 공간에서 보는 오페라 부파의 재미를 느끼게 한 무대였다. 베를린에서 지휘를 전공하고 돌아온 최승한은 작년에 이어 다시 지휘를 맡았고 연출은 문호근이 맡았다. 출연 가수도 국립 단원이 아닌 중견 가수들과 오디션을 통해 신인들을 등장시킴으로써 참신한 무대를 만들 수 있었는데 박순복이 국립 무대에 처음 섰고 심상용 역시 처음 주역을 맡았는가 하면 오디션으로 발탁한 서울음대 출신의 김애엽과 기성 성악가 이단열 그리고 독일 유학에서 돌아온 이요훈이

함께 했다. 연출자 문호근은 스스로 대사를 번역하고 독일에서 무대장치와 의상에 대한 디자인을 가져와 완성도 높은 무대를 만들었고 청중의 호응도 대단해 매회 매진되는 기록을 남겼다. 소극장 오페라를 먼저 올린 국립오페라단은 39회 정기 공연으로 베르디의 가면무도회를 대극장에 올렸는데 63년에 국립오페라단이 초연한 후 21년만에 다시 재연된 것이다. 이 공연에 지휘를 맡은 얀 포버(Jan Popper)는 체코 출신으로 미국에서 활동하는 지휘자이며 연출은 초창기 국내 오페라 무대에서 활동하다가 미국의 텍사스 데크 대학교수로 있는 신경욱이 맡았다. 신경욱도 무대장치와 의상에 대한 디자인을 미국에서 가져와 중후하고 색감있는 무대를 재현했다. 출연 가수는 국립 단원 이외에도 몇몇 성악가가 함께 했는데 초연 당시 아멜리아를 맡았던 황영금은 21년 만에 같은 역을 다시 맡았고 박성원, 김진원, 박수길, 김성길, 강화자, 정영자, 이혜선, 남덕우, 김윤자, 이병두, 이요훈이 출연했다. 이들 중 이혜선, 남덕우, 김윤자는 기성 가수이지만 국립무대는 이번이 처음이었다. 국립오페라단은 가을 시즌에 40회 정기 공연으로 장일남 작곡 오페라 원효를 무대에 올렸는데 1971년 원효대사라는 이름으로 김자경오페라단이 초연했던 작품을 이름을 원효로 바꾸고 또 원효대사 역을 베이스 바리톤에서 바리톤으로 바꾸는 등 새롭게 손질한 것이다. 대부분의 창작 오페라가 초연으로 끝나는 풍토에서 국립이 오페라의 완성도를 높이기 위해 창작 오페라를 다시 공연한 것은 특별한 의미가 있다고 하겠다. 지휘 홍연택, 오현명이 연출을 맡은 오페라 원효는 한국적 정서와 중후한 극적 흐름이 새로운 공감을 불러 일으켰는데 출연 가수들의 열창 역시 완성도를 높이는 데 크게 기여했다. 원효 역에 박수길, 김성길을 비롯해서 김향란, 이규도, 박성원, 정광, 최명용, 유충열, 신영조, 김정웅 등이 출연했는데 이규도와 함께 요석 공주 역을 맡은 김향란은 이태리 유학생으로 오디션을 통해 선발된 신인이다. 국립오페라단은 상근 체제는 아니나 단원들을 위촉하고 있는데 84년도 국립오페라단의 단원명단을 보면 다음과 같다.

단장 안형일　　총무 박수길

운영위원 이규도, 박성원, 김성길

단원 소프라노 / 황영금, 박노경, 이규도, 곽신형

　　메조 소프라노 / 강화자, 정영자, 박영수, 김학남

　　테너 / 안형일, 홍춘선, 박인수, 김진원, 유충열, 박성원, 신영조, 정광

　　바리톤 – 베이스 / 오현명, 이인영, 이병두, 김정웅, 김원경, 박수길, 김성길, 윤치호, 최명용

김자경오페라단은 30회 공연으로 롯시니의 세빌리아의 이발사를 3월에 세종문화회관 대강당 무대에 올렸는데 특히 이탈리아의 연출가인 주세페 줄리아노를 초빙해서 보다 좋은 무대를 만들려는 노력을 보였고 계속해서 오페라의 지휘를 맡고 있는 박은성이 다시 지휘봉을 잡았다. 피가로 역을 맡은 이종석과 노형건은 유학중이거나 유학에서 돌아온 신인이었지만 앞으로의 가능성을 보여주었고 그 외에 곽신형, 김윤자, 박인수, 김진원, 김정웅, 고성진 등이 출연했는데 조연이었지만 피오텔로 역을 맡은 바리톤 고성현은 서울음대 4년 재학 중인 학생임에도 장래가 촉망되는 가창력을 보여주었다. 11월에는 김자경오페라단이 오펜바흐의 호프만의 이야기를 한국 초연함으로써 또 하나의 오페라 레퍼토리를 추가했다. 단장 김자경은 초연 무대를 성공적으로 이끌기 위해 연출자와 무대, 의상디자이너를 프랑스에서 초빙했는데 초연 무대인 만큼 이들의 도움을 많이 받았지만 문화적 차이에서 오는 간격은 또다른 문제를 만들고 있었다. 정재동 지휘 Michel Gies가 연출을 맡은 이 공연에는 박인수, 최원범, 곽신형, 김윤자, 박순복, 김희정, 정영자, 김원경, 이요훈 등이 출연했는데 최원범은 재미 성악가로 조국의 무대에 처음 섰고 이들 이외에 신인으로 고성현, 최진호, 최태성 등을 세워 큰 무대 경험을 갖게 했다. 정영자는 강화자와 더블 캐스트였으나 강화자가 몸이 아파 나오지 못하게 되자 혼자서 6회 공연을 소화해내었다. 본격적인 민간오페라 시대의 문을 연 김자경오페라단은 창단 후 31회의 공연에 이르기까지 언제나 최선을 다하는 모습을 보여줌으로써 오

페라 문화 활성화에 크게 기여하고 있는데 세종문화회관 개관 이후에는 4천 석의 객석을 채우는 일까지 겹쳐 힘든 제작을 계속하고 있다.

1975년에 김봉임에 의해 창단된 서울오페라단은 김자경오페라단과 나란히 민간오페라의 양대 산맥을 이루고 있는데 두 오페라단이 모두 여류 단장으로 꿋꿋하게 오페라단을 이끌어 여류단장 시대를 구가하고 있다. 그런데 서울오페라단은 한국 오페라 역사상 처음으로 현제명 작곡 춘향전을 가지고 미국의 4개 도시 순회공연을 가짐으로써 또 하나의 기록을 만들어내었다. 100여명의 단원을 이끌며 참으로 어려운 미국 공연을 성사 시킨 김봉임 단장의 정열은 조국을 떠나 미국에서 살고 있는 동포들에게 뜨거운 조국애를 안겨주었고 세계적인 오페라 작품에 비해 완성도가 떨어지는 원작이지만 한국의 고전 춘향전 오페라를 대하는 관객들은 한을 풀 듯 오페라 속에 빠져들고 있었다. 지휘는 김선주와 미국에서 활동하는 박정윤이 맡았고 연출은 유경환으로 유경환은 이때부터 연출가로서 오페라와 인연을 맺기 시작했다. 춘향에 황영금, 이규도 도령에 박성원, 방자에는 박수길과 재미 성악가 신경욱, 향단에 남덕우 변사또 황병덕, 김원경 월매 강화자, 남덕순 등 호화 배역으로 이루어진 춘향전은 시카고, 디트로이트, 워싱턴, 샌프란시스코 등에서 공연했으며 귀국 후 세종대강당에서 귀국 공연을 가졌는데 낮 공연은 미국 공연을 주선한 재미 작곡가 이광민이 지휘를 맡았다.

82년에 창단했으나 창단 오페라 공연을 갖지 못했던 국제오페라단(단장 김진수)이 2월 세종대강당에서 푸치니의 오페라 나비부인을 공연함으로써 정식으로 창단 신고를 했다. 테너인 단장 김진수는 창단공연을 최고의 오페라 무대로 꾸미기 위해 최선을 다했는데 연출자, 무대, 의상디자인, 그리고 나비부인 역 등 네 사람을 일본에서 초빙했다. 지휘 홍연택, 연출 히라오 미끼야, 출연 가수로는 나비부인 이정애, 마애자와 에쯔꼬 핑커톤 정광, 김진수 그 외에 김성길, 조성문, 오현명 등이었는데 이정애는 재미 성악가로 역시 초청되었고 단장 김진수 역시 주역을 맡았는가 하면 특히

한국 오페라계의 거인 오현명이 단역인 본조를 맡아 무대를 빛내주었다. 한편 대구오페라단(단장 이점희)은 제 8회 공연으로 레온카발로의 팔리아치를 무대에 올렸는데 많은 오페라에서 주역으로 출연한 테너 홍춘선이 지휘를 맡았고 연출은 오현명, 가수로는 정광, 문학봉, 이명자, 신권자 등 대구에서 활동하는 성악가들이 출연했다. 대구에서는 대구오페라단과 계명오페라단이 그동안 활동해 왔는데 테너 김금환이 단장을 맡은 영남오페라단이 창단 공연을 가짐으로써 지방 도시에서는 가장 많은 오페라단을 갖게 되었다. 푸치니의 토스카를 무대에 올린 창단 공연은 단장인 김금환이 기획, 연출, 주역인 카바라도시까지 맡아 기염을 토했고 박말순, 박옥련, 정광, 최명룡 등 대구에서 활약하는 가수들이 출연했다. 1983년 현제명의 춘향전으로 창단 공연을 가진 광주오페라단(단장 김경양)이 제2회 공연으로 베르디의 라 트라비아타를 무대에 올렸는데 지휘 김경양, 연출 김원경, 그리고 광주를 중심으로 활동하는 박계, 박미애, 강숙자, 박채옥, 심두석 등이 출연했다. 부산 나토얀오페라단(단장 박두루)은 단막 오페라로 노처녀와 도둑, 그리고 쟌니스키키를 무대에 올렸으나 피아노 반주로 공연을 가져 아쉬움을 남겼다.

1985년

1985년은 광복 40주년의 해였다. 그리고 86 아시안게임을 한 해 앞둔 시점이어서 문화계는 나름대로 의욕적인 활동을 펼치지 않았나 한다. 오페라의 경우도 13편의 오페라가 서울에서 공연됨으로써 그 어느 해보다도 많은 오페라를 접할 수 있었고 특히 서울시가 시립오페라단(단장 김신환)을 창단함으로써 오페라문화에 새로운 활력이 되었다. 국립오페라단은 3편의 오페라를 제작했는데 4월 무대는 41회 정기 공연으로 베르디의 오텔로였다. 오텔로는 1974년 국립오페라단이 공연한 바 있는 작품인데 홍연택 지휘와 미국에서 활동하는 제임스 루카스가 연출을 맡아 압축된 무대를 보여주었다. 오텔로에 정광, 박성원 데스데모나에 이규도, 송광선, 이아고에 김성길, 박수길 등이 열

연한 이 무대는 좋은 반응을 얻었고 송광선은 이탈리아 유학에서 돌아온 후 첫 국립무대였다. 10월에는 소극장 무대로 이강백 원작, 공석준 작곡, 결혼을 무대에 올렸는데 소극장에 맞도록 출연자도 단 세 명인 이 무대는 창작 오페라로서는 근래에 볼 수 없었던 뜨거운 청중들의 호응 속에서 성공적인 초연을 이루어 내었다. 박은성 지휘에 오영인이 연출을 맡고 소프라노 정동희, 테너 박성원, 바리톤 박수길이 열연했는데 출연 가수들의 가창력과 연기력이 즉흥적 공감을 끌어내어 또 하나의 소극장 레퍼토리를 추가해주었다. 오영인은 오현명의 아들로 아버지의 뒤를 이어 오페라 연출가의 길에 들어서 기대를 갖게 한다. 11월에는 1969년 제1회 서울음악제에서 초연한 김달성 작곡 오페라 자명고를 작곡자 자신의 개작으로 다시 무대에 올렸다. 오페라의 기본적 아이디어는 대본 작가와 작곡가의 몫이지만 종합예술로서 완성된 무대를 만들기 위해서는 무대 공연을 수없이 반복해야 가능한데 그런 점에서 국립오페라단이 흥행에 연연하지 않고 창작 오페라의 완성도를 높이기 위해 창작 오페라를 다시 손질해 새롭게 무대에 올리는 것은 매우 뜻있는 작업으로 생각된다. 신인 지휘자로 오페라 지휘에 열심히 참여하고 있는 최승한과 미국에서 갓 돌아온 연출의 백의현이 최선을 다한 이 공연에는 유충렬, 신영조, 정은숙, 곽신형 등이 주역으로 출연했다.

김자경오페라단은 두 편의 오페라를 무대에 올렸는데 먼저 6월에는 32회 공연으로 비제의 카르멘을 공연했다. 지휘에 박종혁, 연출은 타소니 (Tassoni)가 맡았는데 카르멘의 김청자, 강화자 돈호세 박성원, 최원범 그 외에 곽신형, 박순복, 김윤자, 이요훈, 고성진, 박형식, 여현구 등이 출연했다. 지휘자 박종혁이 서울 오페라 무대에 처음 진출했고 신인 바리톤 여현구가 장래를 기대케 했는가 하면 독일에서 활동하다 일시 귀국, 카르멘을 맡은 김청자의 연기와 열창이 특히 돋보인 무대였다. 12월에 김자경오페라단은 33회 공연으로 모차르트의 여자란 다 그럴까(Cosi fan tutte)를 세종문화회관 대강당 무대에 올렸는데 짤츠부르크에서 지휘공부를 하고 있는 임평용이 오페라 지

휘로 데뷔했고 박순복, 안희복, 이주연, 백남옥, 박인수, 김태현 등이 출연했다. 이주연은 캐나다에서 활동하고 있는데 메조 소프라노 역을 담당했다. 서울오페라단(단장 김봉임)은 창단 10주년을 기념하는 15회 정기 공연으로 베르디의 라 트라비아타를 세종대강당에서 공연했는데 비올레타 박순복, 김영미, 배행숙, 알프레도 박인수, 엄정행, 김암, 제르몽 윤치호, 이훈, 조창연 등이 출연했다. 사랑의 묘약에서처럼 이번에도 소프라노 김영미에게 관심이 모아진 무대가 되었다. 앞에서도 언급한 바와 같이 광복 40주년을 맞는 해인데도 특별한 의미를 찾지 못하다가 광복의 달 8월에 들어서서 서울오페라단이 광복 40주년 및 UN 창설 40주년을 기념하는 16회 정기 공연을 마련했다. 미국의 현대 작곡가 로버트 워드가 작곡한 마녀사냥을 작곡자 자신이 지휘를 맡고 문호근 연출로 한국 초연했는데 본래 연극으로 퓰리처 상까지 수상한 작품을 오페라화한 것으로 비교적 잘 소화해내었다. 등장 인물이 많아 기성 가수들 이외에도 신인들이 대거 출연했는데 박수길, 조창연, 강화자, 정영자, 이인숙, 정은숙, 박성원, 정학수, 윤치호, 이요훈 등이 출연했다.

이 공연은 의미있는 무대였다. 84년에 창단 공연을 가진 국제오페라단(단장 김진수)은 제 2회 공연으로 푸치니의 토스카를 무대에 올렸는데 토스카는 물론 국내에서 여러 번 공연되었지만 번역 가사가 아닌 원어로 노래하는 등 새로운 시도가 참신하게 느껴진 무대였다. KBS교향악단의 부지휘자로 있는 임헌정이 처음으로 오페라 지휘를 맡아 열의를 다했고 연출을 맡은 이태리의 다리오 미켈리는 기존의 무대와 다른 차별화를 시도해 인상적인 여운을 남겨주었다. 토스카 역에는 이태리 출신의 로렌자 카네파와 역시 이태리 유학을 끝내고 돌아온 전이순이 맡았고 카바라도시는 단장인 김진수와 더불어 이태리 유학중인 박세원이 좋은 무대를 보여주었다. 스칼피아 역도 김성길 이외에 바리톤 이영구가 역시 데뷔 무대로 호연이었는데 전체적으로 의욕이 느껴진 무대였다.

85년에는 또 하나의 주목할만한 오페라단이 창단됐으니 바로 서울시립오페라단이다. 세종문

화회관에 속해 있는 서울시립오페라단은 여러 가지 면에서 좋은 여건을 가지고 있어 특히 기대를 갖게 했다. 초대 단장으로 취임한 테너 김신환은 의욕적인 무대를 만들기 위해 중요 스텝과 가수들의 일부를 이태리에서 초청하는 등 상당한 제작비를 투입, 부정적 비판도 있었으나 오페라의 국제화를 향한 단장의 집념은 그 나름대로의 당위성이 있었다. 움베르토 조르다노의 안드레아 세니어는 국내에서는 생소한 작품인데 지휘는 박은성이 맡고 연출은 김자경오페라단에서 연출을 맡은 바 있는 주세페 쥴리아노가 다시 초빙되었는데 그는 무대장치와 의상, 소품까지 이태리에서 가져와 본바닥의 무대를 재현하는데 힘을 쏟았다. 특히 이태리에서 온 주역 가수와 함께 국내 가수들이 원어로 노래를 불러 더욱 국제적인 무대를 실감케 했지만 우리 청중들에게는 어려움이 있지 않았나 하는 생각도 들었다. 국내 가수로는 정광, 김희정, 김성길, 윤치호, 김신자, 강화자 등이 출연했다. 창단 무대가 보여주었듯이 국제화를 향한 의욕적인 모습이 국내 오페라계에 어떤 영향을 미칠 것인지 앞으로의 작업을 기대해 본다.

9월에는 문예진흥원이 주관하고 있는 대한민국음악제가 10회를 맞아 한국 이태리 합동 공연으로 푸치니의 라보엠을 무대에 올렸다. 한·이 합동 무대라고는 했지만 한, 두 사람의 가수와 합창단, 오케스트라 이외는 지휘, 연출, 그리고 모든 출연 가수가 이태리 사람이었는데 오페라의 본고장에서 온 그들이어서 무대 매너라든가 의상, 장치, 연기력 등에서 본받을 점이 많았으나 정작 무대에선 가수들의 노래는 기대에 미치지 못해 못내 아쉬움을 남겼다. 이들의 내한 공연에는 이태리측의 경비 부담이 많았다고는 하지만 정확한 정보와 사전 조사를 통해 초청자를 선정해야 한다는 점을 다시 한 번 생각하게 했다. 부산의 나토얀오페라단(단장 박두루)이 금년에는 두 편의 오페라를 제작해 의욕적인 활동을 보였는데 제 5회 공연에서는 페르골레지의 하녀에서 마님으로와 모차르트의 바스띠안과 바스띠엔 등 두 개의 단막극을 올렸고 6회 공연으로는 푸치니의 토스카를 심상균 지휘 허은 연출로 김보경, 전귀만, 장세균, 김

태현, 배정행, 이창룡 등이 출연했다.

부산에서는 부산시립합창단이 김광일 지휘자가 지휘를 맡은 가운데 합창단 단원들이 주역을 맡아 베르디의 라 트라비아타를 공연하기도 했다. 대구에서는 대구오페라단(단장 이점희)이 9회 정기 공연으로 역시 라 트라비아타를 홍춘선 지휘, 연출로 무대에 올렸고 영남오페라단(단장 김금환)은 심상균 지휘 김금환 연출로 제 2회 공연으로 라보엠을 그리고 3회 공연에서는 카발레리아 루스티카나를 공연했다. 호남지방에서는 유일하게 오페라 운동을 계속하고 있는 광주오페라단(단장 김정수)은 제 3회 공연으로 도니제티의 사랑의 묘약을 무대에 올렸다.

1986년

1986년은 아시안게임 문화축제와 더불어 서울에서만 25개의 오페라가 공연되어 오페라 역사상 지금까지 최고의 공연 기록을 남겼다. 물론 이러한 현상은 아시안게임이라는 특별한 이벤트가 작용되었으리라는 것을 모르는 바가 아니나 그것이 어떤 이유에서건 오페라 발전에 크게 도움이 되었으면 하는 마음을 가져보았다. 먼저 국립오페라단(단장 안형일)은 모두 다섯 작품을 무대에 올렸는데 4월에는 45회 정기공연으로 구노의 로미오와 줄리엣을 한불 수교 100주년을 기념하는 무대로 만들었다. 프랑스 오페라를 보다 농도 짙게 만들기 위해 지휘자 Pierre Dervaux와 79년에 파우스트를 연출했던 Andre Batisse를 다시 초빙해서 연출을 맡긴 이 공연은 프랑스 오페라의 특징을 표출하는 노력이 느껴졌다.

로미오에 박인수, 신영조, 줄리엣에 곽신형, 송광선 그밖에 김성길, 윤치호, 이인영 등이 출연했다. 매년 5월에 국립극장에서 열리는 청소년예술제의 일환으로 소극장 무대에서 공연된 결혼은 85년에 공연되어 좋은 반응을 얻은 작품인데 이번에는 피아노 반주로 출연가수는 초연 때와 같이 정동희, 박성원, 박수길 등이었다. 10월에 다시 소극장에서 공연한 창작 오페라 이화부부는 김영태 극본 백병동 작곡으로 지휘 임헌정, 연출 문호근,

그리고 양은희, 조창연이 출연했다. 11월에 들어서서 국립오페라단은 단막 오페라 쟌니 스키키와 카발레리아 루스티카나를 공연했는데 지휘는 홍연택 연출은 서울음대 교환교수로 와 있던 신경욱이 맡았고 쟌니 스키키에는 박수길, 송광선, 신영조, 황화자 등이었고 카발레리아 루스티카나에는 박성원, 정은숙, 이영구, 정영자, 이경애가 출연했다.

86년도 국립오페라 단원들의 명단을 보면 단장 안형일 총무 이병두 소프라노 이규도, 곽신형, 정은숙, 송광선, 메조 소프라노 강화자, 정영자, 김학남, 테너 안형일, 박인수, 박성원, 신영조, 바리톤 이병두, 김원경, 김정웅, 박수길, 김성길, 조창연 등이다. 김자경오페라단은 4월에 세종대강당에서 34회 공연으로 박재훈의 창작 오페라 에스더를 무대에 올렸는데 에스더는 이미 1972년에 초연되었던 작품을 다시 손질해서 한국음악선교회와 공동 주최로 공연을 가졌다. 박은성 지휘, 문호근 연출로 미국에서 활동하는 소프라노 이정애를 비롯해서 박순복, 박성원, 박치원, 박수길, 조성문 등이 출연했지만 흥행에는 성공하지 못해 종교 오페라에 대한 기독교인들의 인식이 아직 부족함을 느끼게 했다. 하반기의 35회 공연은 호암아트홀에서 페르골레지의 하녀마님과 메노티의 아말과 크리스마스 밤은 기성 무대에서는 처음 공연이었다. 박은성 지휘 문호근 연출로 두 사람은 상반기의 에스더에 이어 함께 작업했는데 크리스마스 시즌과 맞물려 청중들의 반응도 좋았다.

서울오페라단(단장 김봉임)은 아시안게임 및 세계평화의 해 기념이라는 부제를 가지고 3편의 오페라를 공연했다. 3월의 무대는 도니제티의 돈 파스콸레로 한국 초연이었는데 지휘는 이남수, 연출은 백의현으로 백의현은 무대장치와 의상디자인을 미국에 있는 디자이너 히긴스(Higgins)에게 의뢰, 초연 무대를 잘 소화해 내었다. 출연은 김원경, 김정웅, 심상용, 이규도, 조태희, 김윤자, 박성원, 김태현, 김암, 박수길, 이훈 등이었다. 86 아시안게임에 초점을 맞춘 오숙자의 창작 오페라 원술랑은 7월 말에 세종문화회관 대강당 무대에 올려졌는데 극적인 흐름과 다양한 무대를 만들기 위한

노력을 엿보였으나 음악 어법에서는 뚜렷한 인상을 남기지 못했다. 그러나 은광여고 무용단의 화랑도 태권 시범을 오페라 속에 삽입하는 등 변화 있는 무대는 창작 오페라임에도 청중 동원에 성공했다. 초연 무대는 김선주 지휘, 유경환 연출로 박성원, 신영조, 박순복, 임명순, 이인영, 김원경, 박수길, 조창연 등이 출연했다. 서울오페라단은 세 번째 공연으로 장일남의 대춘향전을 무대에 올렸다. 이미 공연된 바 있는 이 오페라를 부분적으로 개작해서 작곡자인 장일남이 지휘를 맡고 돈 파스콸레에 이어 다시 백의현이 연출을 맡았는데 이규도, 이인숙, 박인수, 김태현, 김성길, 박제승, 김신자, 김학남 등이 출연했다.

85년에 창단한 서울시립오페라단(단장 김신환)은 두 편의 오페라를 제작했는데 상반기에는 박준상 작곡 춘향전을 무대에 올림으로써 춘향전이라는 이름의 세 번째 오페라가 탄생한 것이다. 박은성 지휘에 처음엔 문호근이 연출을 맡았지만 도중에 문호근이 연출을 포기함으로써 무대감독 유경환이 이를 대신했고 출연엔 이규도, 김윤자, 정광, 김태현, 김성길, 강화자 등이었다. 이 오페라에 대한 논란이 많아 비평가와 작곡가간의 설전도 있었으나 기대에 미치지 못했다는 평이 많았다. 하반기에는 다시 이태리에서 지휘자와 연출자, 그리고 주역 가수들을 초빙, 국내 성악가들과 함께 베르디의 초기 오페라 나부꼬를 무대에 올렸는데 원어인 이태리어로 공연했다. 국제오페라단(단장 김진수)은 도니제티의 사랑의 묘약을 세종대강당 무대에 올렸는데 지휘는 최승한, 연출은 오영인으로 박인수, 김진원, 김선일, 조태희, 김윤자, 안희복, 김원경 등이 출연했다. 특히 둘카마라 역의 김원경은 이 역을 독점하다시피하며 오페라의 활력을 불어넣어 특별한 인상을 남기고 있다. 86 아시안게임 때문인지 오페라단의 정기 공연 이외에도 몇 편의 오페라가 공연되었는데 문화방송과 국제문화협회는 공동 주최로 86 한일 오페라 페스티발이라는 이름으로 푸치니의 나비부인과 벨리니의 노르마를 세종대 강당 무대에 올렸다. 나비부인은 지휘와 연출 그리고 주역가수들을 일본에서 초빙, 한국 가수들과 함께 공연했는

데 김학남, 정광 등이 참여했다.

노르마는 이 공연이 한국 초연으로 국내 음악인들에 의해 제작되었는데 지휘 홍연택, 연출 오현명으로 노르마 이규도, 폴리오네 박성원, 아달지자 김신자, 오로베소 김원경은 극적 흐름과 가창력을 통해 초연의 무대를 공감있게 끌고 감으로써 또 하나의 오페라를 국내 무대에 소개했다. 86 아시안게임 문화축전의 일환으로 포함된 서울음악제에서도 오페라가 공연되었는데 홍연택의 창작 오페라 시집가는 날이었다. 작곡자인 홍연택 지휘, 오현명 연출로 세종대강당에서 공연된 초연 무대는 한국적 해학을 담기 위해 노력한 흔적이 느껴졌는데 안형일, 박세원, 이규도, 전이순, 김성길, 김관동 등이 출연했다. 특히 비엔나에서 공부하고 돌아온 바리톤 김관동은 해외에서도 크게 활약했지만 국내 오페라 무대에서도 그의 역할이 증대되고 있음을 느낀다. 또 이 해에는 아시안게임을 축하하는 의미로 영국의 로얄오페라단이 오케스트라까지 데리고 와 로얄오페라 무대를 서울에서 재현했는데 비제의 카르멘, 생상의 삼손과 데릴라, 푸치니의 투란도트 등 세 작품을 이틀씩 연속해서 공연했다. 부산에서는 나토얀오페라단이 7회 정기 공연으로 나비부인을 무대에 올렸고 새로 창단한 부산 로열오페라단은 창단 공연으로 현제명의 춘향전을 공연했다. 부산시민오페라단이 제 7회 부산 시민의 날을 경축하고 제9회 부산 무대예술제의 한 프로그램으로 이상근 작곡 창작 오페라 부산성의 사람들을 초연했는데 작곡가인 이상근이 지휘를 맡고 김홍승이 연출을 맡았다. 대구에서는 계명오페라단이 비제의 카르멘을, 영남오페라단은 쟌니 스키키와 현제명의 춘향전을 봄과 가을로 나누어 공연했다. 광주오페라단도 푸치니의 토스카를 무대에 올렸는데 연출은 근래의 몇 작품을 계속해서 대구 계명대 교수인 김원경이 맡고 있음이 눈에 띄었다.

1987년

86년 아시안게임의 해를 보낸 우리 오페라계는 약간 힘이 빠진 듯 특별한 인상을 주지 못했는

데 오히려 국제 무대에 혜성처럼 나타난 소프라노 조수미와 홍혜경의 빛나는 활동이 큰 기쁨으로 다가왔다. 지휘자 카라얀으로부터 찬사를 받았던 조수미는 이태리를 중심으로 유럽 무대에서 영역을 확대해가고 있으며 87년 1월 메트로폴리탄 오페라극장에서 라보엠의 미미 역을 맡아 호평을 받은 재미 소프라노 홍혜경 역시 세계 최고의 오페라 무대에서 주역을 맡음으로써 우리들을 흥분케 했다. 한편 지휘자 정명훈이 이태리 피렌체 가극장의 수석 객원지휘자로 초빙되면서 러시아 작곡가 보리스 고두노프를 지휘, 이태리 오페라계에 데뷔한 것도 우리 오페라계의 큰 관심 중의 하나였다. 한편 국내에서는 연출가 문호근이 음악극연구소를 만들어 서양에서 생성된 오페라의 특성을 우리적인 새로운 음악극과 조화시킴으로써 한국적 오페라의 모형을 만들기 위한 작업을 시작했는데 이 또한 의미있고 주목할 만한 작업이라 생각되었다.

먼저 국립오페라단은 4월에 창단 25주년 기념으로 롯시니 작곡 세빌리아의 이발사와 도니제티의 루치아를 이어서 공연했는데 지휘는 이남수와 홍연택이 한 작품씩 나누어 맡았고 연출은 미국의 연출가 루카스가 맡아 연출력을 보여주었다. 10월에는 국립 소극장에서 단막 오페라로 메노티의 전화와 파사티에리의 시뇨르 델루조 등 두 작품을 무대에 올려 소극장 오페라 운동을 계속했는데 신인들을 많이 기용했다. 87년도 국립오페라단의 마지막 무대는 이영조의 창작 오페라 처용으로 한국 초연이었다. 51회 정기 공연이었던 처용은 연세대 교수로 미국에서 박사학위 과정을 밟고 있는 이영조의 작품으로 한국적인 내음과 해학적 의미를 현대적 기법 속에 담아내려는 의도적 노력이 느껴진 작품이었다.

이영조는 오페라의 신화적 내음과 설명이 어려운 부분을 합창으로 대신했는데 국립합창단 지휘자 나영수는 이를 효과적으로 처리함으로써 오페라의 완성도를 높여주었다. 이번 처용 무대에 참여한 음악가들은 작곡가를 비롯해서 모두가 아직 50대를 넘지지 않은 중견들이었는데 연출의 백의현, 지휘에 최승한, 합창에 나영수 그리고 극

중의 역을 잘 소화해낸 박성원, 정은숙, 박수길, 김정웅, 이병두, 김원경 등 국립 단원들이 열의를 다 해주었다. 김자경오페라단은 3월에 세종문화회관 대강당에서 메노티의 무당과 아멜리아 무도회를 무대에 올리면서 작곡가인 메노티를 초청, 연출을 맡김으로써 메노티의 작품을 어떻게 해석해야 하는가를 터득할 수 있는 좋은 기회가 되었다. 지휘도 이태리의 지휘자 디노 아나그노스트가 맡아 성숙된 오페라 무대를 보여주었는데 강화자, 정영자, 김희정, 박순복, 박성원, 김정웅, 여현구, 이은주 등이 출연했다. 그런데 김자경오페라단의 초청으로 한국에 온 메노티는 88올림픽 개막 오페라로 한국적인 소재를 다룬 오페라 작곡을 요청받고 이를 승낙함으로써 김자경은 동분서주하며 올림픽 조직위원회와 대기업을 설득, 10만 달러를 지불했고 그 이듬해 시집가는 날을 완성했으나 초연은 서울시립오페라단에 의해 무대에 올려졌다.

김자경오페라단은 메노티의 노처녀와 도둑을 7월에 삼양사 전주 공장 강당에서 공연했고 12월에는 호암아트홀에서 86년에 이어 다시 아말과 크리스마스의 밤, 그리고 벤자민 브리튼의 노아의 방주를 초연함으로써 근대 어법에 의한 단막 오페라의 맛을 대중들에게 알리는데 크게 기여했다.

이 해에 서울오페라단(단장 김봉임)은 2월에 미국의 뉴욕에서 동포들을 상대로 장일남의 대춘향전을 장일남 지휘, 백의현 연출로 공연했는데 오케스트라와 합창단은 미국에 있는 한인 단체들의 지원을 받았고 가수는 이규도, 박인수, 김성길, 김신자, 진기화, 진용섭 등이 출연했다. 서울오페라단은 다시 5월에 세종문화회관 대강당에서 푸치니의 토스카를 공연했는데 지휘 김선주, 연출 이인영으로 가수는 단장인 김봉임을 비롯해서 황영금, 이혜선, 최원범, 박성원, 김진수 등이었다. 서울시립오페라단은 한 편의 작품만을 무대에 올렸는데 퐁키엘리의 라 지오콘다로 1회 공연 때부터 계속해 온 이태리 음악인들의 초청을 4회 공연에서도 이루어 지휘, 연출을 비롯한 스탭과 일부 가수들이 한국 가수들과 함께 무대에 섰다. 또 이 해에는 국제오페라단이 2편의 오페라를 무대에 올렸는데 상반기에는 푸치니의 나비부인을 지휘에 최승한, 연출은 일본인 히라오 리끼야, 출연 가수에는 일본의 소프라노 마에자와 에스꼬를 비롯해서 김진수, 김학남, 김희정, 이순희, 황화자 등이었다. 푸치니가 일본을 소재로 한 나비부인을 작곡했지만 그것은 소재일뿐 모든 것을 일본식으로 끌고 가야 할 이유는 없는데 그런 점에서 일본 연출가의 의도를 그대로 받아들이는 것은 문제가 있다

1987년 5월 22일 ~24일 〈토스카〉 서울오페라단 21회-세종대강당(김봉임, 김원경)

는 생각을 하게 된다. 국제오페라단은 다시 7월에 제 5회 정기 공연으로 베르디의 라 트라비아타를 무대에 올렸는데 1948년 최초의 오페라 무대에서 라 트라비아타를 지휘한 임원식이 지휘를 맡았고 이인숙, 김봉임, 김윤자, 박인수, 김진수, 이찬구, 이훈, 김관동, 이공진 등이 출연했다. 이 해에 서울오페라단장 김봉임과 국제오페라단장 김진수는 서로 상대방 오페라 무대에 출연했는가 하면 김진수는 자신이 제작한 오페라 두 편 모두에 주역을 맡기도 했다. 이 해에 새롭게 소극장 운동으로 시작한 한국오페라소극장은 연출가인 원지수가 대표로 메노티의 오페라 노처녀와 도둑을 최승한 지휘, 원지수 연출, 김관동, 방현희, 김윤자 출연으로 국립극장 무대에 올렸는데 기획도 참신하고 무대의 흐름도 좋았지만 관객의 호응도가 낮아 흥행에는 실패하고 말았다. 부산에서는 부산시민오페라단이 새롭게 창단, 제1회 공연으로 사랑의 묘약을 무대에 올렸는데 이미 부산에는 나토얀오페라단이 활동하고 있어 선의의 경쟁을 기대하게 한다. 전북학생회관에서는 호남오페라단이 라 보엠을 공연했고 대구오페라단은 대구시민회관에서 리골레토를 공연했다. 이 외에 이 해에는 콘서트 오페라 형식의 공연이 많았는데 현대오페라단이 테너 김진원을 단장으로 창단하면서 갈라콘서트를 가지기도 하였다.

1988년 올림픽의 해

참으로 역사적인 88 서울올림픽은 공연예술에서도 미쳐 소화하기 어려울 만큼 많은 공연물들을 한꺼번에 쏟아내었지만 그 공연물이 과연 우리의 삶 속에 어떻게 용해되었는지에 대해서는 언뜻 해답이 나오지 않아 마음 한 구석은 허한 채로 지나가고 말았다. 그런 가운데에서 오페라계는 서울에서 활동하고 있는 국립오페라단을 비롯해서 서울시립오페라단, 김자경오페라단, 서울오페라단, 국제오페라단, 현대오페라단과 지방의 몇몇 오페라단이 공연을 가졌고 올림픽 문화축전의 일환으로 이태리계 미국의 작곡가 메노티가 1년 전에 약속한 창작 오페라 시집가는 날을 탈고해 서울시립

오페라단이 초연했는가 하면 이태리 밀라노의 라 스칼라 오페라극장이 한국을 찾아와 푸치니의 투란도트를 공연해 본고장의 오페라 무대를 실감시켜주었다. 먼저 88 서울올림픽 공식 문화예술축전 속에 들어있는 오페라 관련 프로그램으로는 메노티 작곡 오페라 시집가는 날과 라 스칼라 내한 공연 등 2건이었다. 이 중에서 시집가는 날은 경축전야제로 9월 16일부터 17일까지 세종문화회관 대강당에서 서울시립오페라단에 의해 공연되었는데 본래는 87년에 김자경오페라단이 메노티의 오페라를 무대에 올리면서 메노티에게 연출을 부탁했고 연출을 위해 내한한 메노티에게 김자경의 주선으로 올림픽 조직위원회와 연결되어 한국적인소재의 오페라 작곡을 공식으로 의뢰, 오페라가 완성되었다. 그러나 메노티는 한국적인 관습과 유머에 대한 연구가 미흡한 채 작곡에 착수했고 더욱이 개막 얼마전까지도 스코어가 탈고되지 못함으로써 사전준비와 충분한 연습이 부족한 채 막이 올랐고 일부 출연진들의 기량 역시 문제가 있어 성공적인 초연이 되지 못했다. 10만 달러나 주고 메노티에게 작품을 의뢰한 것은 물론 서울올림픽을 기념하는 의미도 있지만 나비부인이 세계 도처에서 공연되면서 자연스럽게 일본 문화를 알리는 역할도 하고 있다는 점에서 우리도 메노티의 오페라를 통해 한국의 정서와 한국의 문화를 세계에 알리자는 욕심도 있었던 것이다. 또 하나의 공식 축하 공연으로 한국을 찾은 이태리의 라 스칼라 오페라단은 푸치니의 투란도트를 세종대강당 무대에 올렸는데 무대장치에서 오케스트

1988년 6월 2일~4일 〈나비부인〉
서울오페라단 22회-세종대강당(박성원, 이규도, 김신자)

라에 이르기까지 라 스칼라의 무대를 그대로 옮겨 놓은 투란돗트는 지휘자 로린 마젤의 인상적인 지휘와 더불어 강한 감동을 주었고 오페라의 참 모습을 확인시켜 주었다. 뿐만 아니라 공연비를 비롯한 참가 인원도 최대 공연 무대로 기록되고 있는데 국내의 재벌 기업이 10억 원을 부담한 것도 최대의 후원이지만 700여명의 인원이 동원된 것역시 이 공연이 얼마나 어려운 과정 속에서 이루어졌는가를 증명하고 있다. 그렇게 많은 돈을 들여 초청해야 하는가에 대한 반론도 많았는데 어쨌든 청중의 열광적인 호응을 볼 때 질 높은 오페라에 대한 갈증이 있음을 느낄 수 있었다. 오페라단의 정기적인 무대로는 국립오페라단이 세 편의 오페라를 제작했는데 2월의 52회 정기 공연은 벨리니의 노르마를 홍연택 지휘, 오현명 연출로 무대에 올렸고 이규도, 정은숙, 안형일, 박성원 등이 주역을 맡았다. 10월 초에는 서울올림픽을 위해 공모를 통해 뽑은 대본을 가장 많은 창작 오페라를 작곡한 장일남에게 작곡을 의뢰해서 탄생한 불타는 탑을 국립오페라단이 무대에 올렸는데 올림픽 폐막식날 밤 국립극장 대극장에서 초연되었다. 장일남 지휘, 오현명 연출로 김정웅, 전평화, 양은희, 김혜진, 신영조, 김태현, 조창연, 김관동, 진용섭 등이 출연했다. 국립의 마지막 무대도 창작 오페라로 성춘향을 찾습니다라는 제목이었다. 한명희 대본, 홍연택 작곡, 문호근 연출로 세속 사회에서 성춘향과 같은 참 사랑을 찾는다는 이색적인 내용인데 새로운 형태의 오페라로 주목을 끌었다. 출연자도 국립단원 보다는 비단원이 많이 참여했다. 1988년도 국립오페라 단원을 살펴보면 단장 안형일, 총무 박성원 소프라노 이규도, 곽신형, 정은숙, 송광선, 메조 소프라노 강화자, 정영자, 김학남, 방현희, 테너 안형일, 박인수, 박성원, 신영조, 김태현, 베이스 바리톤 이병두, 김원경, 김정웅, 박수길, 김성길, 조창연, 김관동 등이었다.

김자경오페라단은 창단 20주년을 맞는 해였지만 한 편의 오페라만을 무대에 올렸는데 이건용 작곡, 솔로몬과 술람미를 호암아트홀에서 창단 20주년 기념으로 초연했다. 성

경의 구약시대 이야기를 줄거리로 한 이 오페라는 합창 지휘자인 윤학원이 지휘를 맡았는데 실내 오페라적인 성격이 강한 독특한 무대였다.

서울오페라단(단장 김봉임)도 이 해에는 한 편으로 끝냈는데 6월에 세종대강당에서 푸치니의 나비부인을 임원식 지휘, 백의현 연출로 공연했다. 나비부인 역에 이규도, 이인숙을 비롯해서 박성원, 김진수, 김신자, 강화자 등이 출연했는데 특히 소프라노 이규도는 국내외에서 그동안 나비부인 역을 많이 맡아왔는데 이 공연을 끝으로 나비부인 역을 다시는 맡지 않겠다고 해 국내에서는 79년 나비부인 무대에서 처음으로 노래한 이래 꼭 10년만에 나비부인을 마감한 것이다. 서울시립오페라단은 베르디의 아이다를 이태리의 지휘자 쟈코모 쟈니 지휘로 무대에 올렸는데 김봉임, 김희정, 정광, 박치원, 김성길, 방현희 등이 출연했다.

87년 창단 발표를 한 현대오페라단(단장 김진원)이 3월에 세종대강당에서 베르디의 리골레토를 가지고 창단 공연을 가졌는데 이남수 지휘, 이인영 연출로 이영구, 이재환, 조태희, 김윤자, 정광, 김진수, 임정근 등이 출연했다. 김일규가 이끄는 오페라상설무대는 문예회관에서 죠르다노의 오페라 페트라를 김덕기 지휘, 임영웅 연출로 공연했는데 정광, 김태현, 김일규 등이 출연했고 청중들의 반응도 좋아 소극장 오페라 운동이 활력을 더해가고 있다는 인상을 받았다. 또 하나의 독특한 색깔을 표방한 오페라단 마루가 연출가 조

1988년 11월 5일～6일 〈휘가로의 결혼〉
국제오페라단 제7회-호암아트홀(김관동, 신영옥)

성진에 의해 창단되면서 리틀엔젤스예술회관에서 제1회 공연으로 모차르트의 코지 판 투테를 공연했는데 지휘 임헌정, 조성진 연출로 젊은 가수들이 출연, 의욕적인 무대를 보여주었다. 국제오페라단이 호암아트홀에서 피가로의 결혼을 공연했고 문호근이 이끄는 한국음악극연구소도 문예회관 소극장에서 노래극 우리들의 사랑을 무대에 올려 자신들의 이상을 현실화시키려는 노력을 보여주었다. 지방은 대구의 양대 오페라단이 무대를 만들었는데 대구오페라단은 메노티의 단막 오페라 전화와 델루조 아저씨를 공연했고 계명오페라단은 카발레리아 루스티카나와 팔리아치를 역시 무대에 올려 지방 오페라 문화 활성화에 이바지했다.

1989년

1988년 4월 2일~5일 〈나비부인〉 광주오페라단-광주시민회관

88서울올림픽의 흥분을 뒤로 하며 맞이한 89년은 80년대를 마감한다는 특별한 감회와 더불어 90년대를 향한 새로운 변화가 필요하다는 중압감이 오페라계에도 확산되는 가운데 그러한 노력들의 일단을 펼치는 가시적 행동이 보이기 시작했다. 먼저 오페라계의 중심 역할을 하고 있는 국립오페라단이 4대 단장인 안형일의 뒤를 이어 테너 박성원이 5대 단장으로 취임함으로써 2세대에서 3세대로 넘어가게 되었고 단장에 취임한 박성원은 20명 정도의 정단원 외에 준단원제를 만들어 보다 많은 젊은 가수들을 국립 무대에 세우겠다는 의지를 표명했다. 또한 오페라단의 모든 운영을 민주적으로 하기 위해 운영위원회를 조

직, 이규도, 정영자, 박인수, 박수길이 선정되었고 공연 횟수의 증가와 지방 공연의 확대 등 국립오페라단의 활성화를 위한 노력을 기울이기로 했다. 국립오페라단원으로는 소프라노 이규도, 곽신형, 정은숙, 송광선, 메조 소프라노 강화자, 정영자, 김학남, 방현희, 테너 안형일, 박인수, 박성원, 신영조, 김태현, 바리톤 이병두, 김원경, 김정웅, 박수길, 김성길, 조창연, 김관동이었다. 또 하나 89년의 특기할 사항은 전국 민간 오페라단장협의회가 발족된 것인데 전국의 18개 민간 오페라단이 참여한 단장협의회의 초대 회장으로는 서울오페라단장 김봉임이 선출되었고 이들은 무대 장치 또는 의상, 소품에 이르기까지 서로 교환해서 사용함으로써 막대한 공연비를 줄임은 물론 오페라 정보의 교환과 궁극적으로는 오페라 전용 회관의 건립을 추진하겠다는 의지를 보여주었다.

88 올림픽을 계기로 시작된 러시아를 비롯한 동구권과의 문호 개방은 슬라브 군단의 내한공연을 활성화시켰는데 89년에는 러시아 최고의 오페라극장인 볼쇼이 오페라극장 소속 볼쇼이 오페라단이 내한공연을 가짐으로써 슬라브 오페라의 진수를 맛보게 했다. 그런데 89년은 작곡가 무소르그스키의 탄생 150주년이 되는 해여서 이들은 무소르그스키의 오페라 보리스 고두노프를 무대에 올렸는데 한국에서는 물론 초연이고 달콤한 아리아도 없어 감상하기에 어려움이 많은데 더욱이 저녁 7시에 시작해서 11시 30분까지 계속되는 긴 공연 시간이고 보니 많은 청중들이 모여들긴 했지만 참는 고통도 감내해야했다. 일본에서 주역을 했던 가수들이 바뀌어서 그런지 몇몇 가수들은 실망을 주기도 했지만 무대가 주는 강렬한 인상과 합창단의 저력있는 울림, 그리고 오케스트라의 극적 효과는 청중들로 하여금 극적 분위기 속으로 빠져들게 했다. 그러면 국내 오페라단의 공연 활동을 살펴보자.

국립오페라단은 2월에 56회 정기 공연으로 베르디의 리골레토를 홍연택 지휘, 오현명 연출로 무대에 올렸고 6월에는 소극장 오페라로 공석준의 결혼과 시뇨르 델루조를 국립소극장에서 공연했다. 이어서 10월 말에는 오페라 레퍼토리 시스

템의 일환으로 모차르트의 피가로의 결혼과 이영조 작곡 처용을 이틀씩 나누어 나흘간 공연했는데 관객 동원에도 성공함으로써 레퍼토리 시스템이 오페라 대중화를 위해 크게 기여하리라는 믿음을 주었고 오디션을 통해 선발한 신인 가수들을 국립 단원과 더블 캐스트로 무대에 서게 함으로써 참신한 무대를 만들려는 노력을 확인케 했다. 김자경 오페라단은 4월에 세종대강당에서 39회 정기 공연으로 레하르의 희가극 메리 위도우를 임헌정 지휘, 이주경 연출로 무대에 올렸는데 이 작품은 한국 초연으로 희가극의 재미와 레하르 오페라의 맛을 느끼게 한 의미있는 무대였다. 이 무대에는 정영자, 김학남, 박순복, 박성원, 윤치호 등이 출연했다.

에 오페라에 전격적으로 발탁되었고 그 외에도 미국의 테너 마크 니콜슨과 국내 가수로 박순복, 고성진, 이요훈 등이 함께 했다. 다만 프랑스어로 노래하는 데 있어 가수들이 어려움을 겪어 자연스러운 극적 흐름에 오히려 장애 요인이 됨으로써 원어 가사라든가 외국 사람들과의 합작 무대를 만들 때 좀 더 많은 신경을 써야 할 것으로 생각되었다. 서울오페라단은 86년에 초연한 오숙자의 창작 오페라 원술랑을 6월에 다시 무대에 올렸고 10월에는 오페라전용회관 건립기금 모금을 위한 24회 정기 공연으로 라 트라비아타를 공연했다. 데니스 버그 지휘, 백의현 연출인 이 공연에는 이규도, 박세원, 김성길, 신동호 등이 출연했다. 서울시립오페라단은 6월 세종문화회관에서 또 하나의 오페

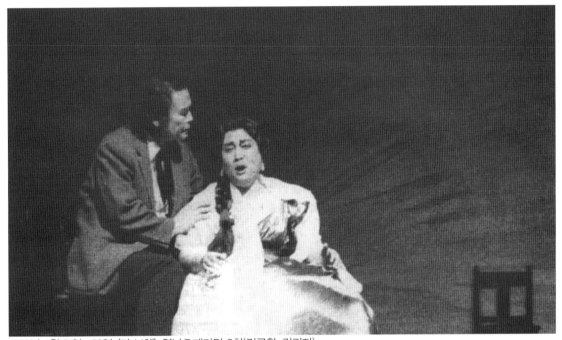

1989년 4월 21일~22일 〈라 보엠〉 영남오페라단 8회(김금환, 김귀자)

김자경오페라단은 다시 11월에 창단 21주년 기념공연으로 프랑스 작곡가 마스네의 마농을 무대에 올렸는데 지휘는 외국에서 활동하고 있는 지휘자 유종이 맡았고 연출은 미셸 지에스 그리고 무대장치를 비롯한 의상 등도 프랑스에서 초빙해 와 프랑스 오페라의 맛을 내기 위해 많은 노력을 했다. 특히 출연 가수 중에서 소프라노 넬리리는 러시아에서 활동하는 동포 성악가로 88올림픽 문화축전 때 처음으로 한국 무대에 섰는데 이번

라를 초연함으로써 레퍼토리를 추가했는데 이태리 작곡가 프란체스코 칠레아의 오페라 아드리아나 르쿠브뢰르였다. 이 공연도 시립오페라단이 일관되게 진행해 온 외국 오페라 인력들을 참여시켰는데 지휘에 쟈코모 자니, 연출 잠파올로 젠나 그 외에 무대의상, 소품 등도 이태리 사람이 맡았다. 아드리아나 역에 김영미, 김향란 마우리치오 역은 박치원과 박세원이 맡아 열연했다. 김진수가 이끄는 국제오페라단은 라보엠을 공연했는데 이 공연

은 국제로타리 클럽 서울 국제대회 기념공연으로 가사는 원어인 이태리어로 했고 최승한 지휘, 연출은 일본인 히라오 리키야, 출연 가수로는 이태리 테너 지안니 야야, 김진수, 강미자 등이 출연했다. 국제오페라단은 11월에 단막 오페라 카발레리아 루스티카나와 팔리아치를 동시에 무대에 올려 가을 공연을 마무리했다.

오페라의 전문화와 대중화를 부르짖으며 출범한 오페라상설무대가 창단 6주년 공연으로 베르디의 포스카리가의 비극을 초연했는데 단장 김일규는 오페라의 완성도를 높이기 위해 많은 제작비를 들여 이태리의 라 스칼라 오페라단의 스탭들과 공동 작업을 함으로써 보다 진한 관객과의 밀착된 관계 그리고 짜임새 있는 무대를 만드는 데 성공했다. 김덕기 지휘, 롤랑 제르베 연출로 김성길, 이상녕, 배행숙, 김정순, 이요훈, 김일규 등이 출연한 포스카리가의 비극 초연은 초연의 의미도 중요하지만 차별화된 오페라 무대를 만들기 위한 노력이 더 큰 값을 인정받아야 할 것으로 생각된다. 또 하나 89년 오페라 무대에 눈길을 끌게 한 것은 나영수가 지휘하는 국립합창단이 47회 정기 공연으로 이종구의 창작 오페라 환향녀를 초연한 것이다. 한국적 오페라의 확립을 위한 새로운 시도로 느껴진 이 오페라는 특정 주인공이 부각되지 않는 일종의 앙상블 오페라라고 하겠는데 그런 점에서 국립합창단이 정기 공연의 일환으로 무대에 올리지 않았나 생각된다.

작곡가 이종구는 서양음악 뿐만 아니라 국악기를 비롯해서 전통무용과 현대무용 그리고는 신디사이저까지 동원했는데 나영수는 이를 잘 소화함으로써 성공적인 초연 무대를 만들었고 청중들로 하여금 많은 것을 생각게 했다. 지방 오페라 무대로는 창단 10주년을 맞이한 부산의 나토얀오페라단(단장 박두루)이 10년을 결산하는 무대로 나비부인을 공연했는데 어려운 가운데에서도 10년을 이끌어 온 박두루 단장의 열정이 잘 표출된 무대였다. 대구에서는 대구오페라단이 라 트라비아타를 공연했고 광주오페라단도 리골레토를 무대에 올려 지방의 세 도시가 각기 오페라 무대를 만

1989년 6월 1일~4일 〈리골레토〉 광주오페라단(박계, 박채옥)

들었는데 그동안 오페라의 불모지로 생각되었던 충북 청주에서 충북오페라단(단장 김태훈)이 나비부인으로 창단 공연을 가짐으로써 오페라 충북 시대의 문을 열었다. 86 아시안게임과 88 서울올림픽이 있었던 80년대는 오페라에서도 다양한 시도와 발전이 있었지만 이제는 무엇보다도 오페라 전문 공연장을 가져야 또 하나의 도약이 가능하다는 염원을 가지고 80년대를 마감했다.

6. 1990-1997 (한국오페라 90년대)

80년대를 마감하고 90년대의 첫 해를 맞은 우리 오페라계는 국립오페라단(단장 박성원) 서울시립오페라단(단장 김신환) 이 외에 민간 오페라단으로 김자경오페라단(단장 김자경), 서울오페라단(단장 김봉임) 국제오페라단(단장 김진수)이 서울에서 꾸준히 오페라를 제작하고 있는데 금년에 다시 한국오페라단(단장 박기현)이 창단 공연을 가져 또 하나의 오페라 무대가 선을 보였다. 그런데 여기에 열거한 민간 오페라단의 이름들 대부분이 1950년대에 활동하던 오페라단과 같은 이름으로 되어있지만 전혀 관계가 없이 새로 창단된 단체라는 점을 밝혀둔다.

국립오페라단은 90년 한 해에 5개의 오페라를 무대에 올림으로써 그 어느 해보다도 활발한 무대 작업을 했다고 하겠다. 첫 무대는 4월, 국립극장에서 일종의 레파토리 시스템으로 라보엠과 사랑의 묘약 등 두 작품을 동시에 무대에 올렸는데 전에도 국립오페라단이 2개의 오페라를 함께 공연한 바 있어 이러한 기획은 보다 많은 대중들이 오

페라에 관심을 갖도록 하려는 의도적 노력이 아닌가 한다. 라보엠과 사랑의 묘약은 지휘와 연출 그리고 무대장치, 의상 담당자도 모두 외국에서 초빙함으로써 본고장 오페라 무대를 재현하려는 노력을 기울였는데 지휘는 데니스 버크, 연출은 피에르 상 바르들롬메가 두 오페라를 모두 맡았다. 한국에서는 인기 오페라 중의 하나로 손꼽히는 라보엠은 특히 오현명, 이인영, 안형일 콤비들의 활력에 넘치는 열연이 깊은 인상을 남겼는데 국립오페라단 59회 무대에서는 미미 역에 이규도를 비롯해서 로돌포 박인수, 마르첼로 김성길, 꼴리네 김요한, 쇼나르 유상훈 등으로 2세대 가수들이 열연해 주었다. 사랑의 묘약은 네모리노 김선일, 김태현, 둘카마라 김원경, 김명지, 아디나 박정원, 신지화 등이 출연했는데 소프라노 박정원과 신지화는 이 공연을 통해 오페라 가수로서의 가능성을 보여주었고 특히 둘카마라의 김원경은 국내에서 공연된 사랑의 묘약 무대에서 둘카마라 역을 독점하다시피 해 둘카마라 전문 가수라는 이름을 얻기도 했다. 6월 무대에 올린 모차르트의 피가로의 결혼은 89년에 공연된 작품을 다시 무대에 올려 한번 공연으로 끝나는 것이 아니라 언제나 청중

1993년 11월 5일 〈루치아〉 한국오페라단 신영옥 초청공연

이 원할 때 볼 수 있도록 레퍼토리의 상설화 작업이었는데, 홍연택 지휘, 리차드 게트기 연출로 출연에는 피가로 김관동, 수잔나 곽신형, 알마비바 박수길, 백작부인 황영금, 케루비노 김신자 등이었다. 국립오페라단이 계속하고 있는 소극장 운동으로 하이든 작곡 사랑의 승리를 안재성 지휘, 신경욱 연출로 공연했는데 박성원, 김관동, 박수길 외에 이미선, 김미옥, 박미애, 유승희 등 신인들이 많이 출연함으로써 소극장 오페라는 신인 등용 무대로서의 역할도 함께 하게 되었다. 국립오페라단의 마지막 공연은 82년에 무대에 올렸던 베르디의 거작 아이다로 62회 정기 공연이었다. 홍연택 지휘, 오현명 연출로 아이다 김영애, 김향란, 라다메스 박성원, 정광, 암네리스 강화자, 정영자 등이 출연했으나 특별한 인상을 주지는 못했다.

창단 이래 오페라 무대의 국제화를 부르짖으며 공연 때마다 특히 스텝진들을 외국에서 초빙해온 서울시립오페라단은 베르디의 운명의 힘을 공연하면서 다시 지휘, 연출을 비롯한 중요 스텝들을 초빙했다. 지휘에 피에르 루이지 우루비니, 연출에 마디우 디아즈, 가수로는 정은숙, 진귀옥, 이명순, 박치원, 임정근, 류재광, 박제승, 고승현, 김요한, 김인수, 김학남 등이 출연했다. 김자경오페라단은 한국 최초의 창작 오페라 춘향전을 작곡한 현제명의 30주기를 기념하기 위해 41회 정기 공연으로 춘향전을 다시 무대에 올렸고 지휘에 임원식, 연출에 허규, 출연 가수로는 박순복, 이승희, 고윤이, 안형일, 박성원, 강화자 등이였는데 노장 안형일의 정열이 인상적이었다. 서울오페라단(단장 김봉임)은 25회 정기 공연을 오페라상설무대(단장 김일규)와 합동 공연으로 비제의 카르멘을 가진 것은 재정적인 문제도 있지만 각 단체의 노하우를 결집시켜 좋은 무대를 만들자는 뜻이 포함되어 있는데 연출의 파비오 스파르볼리를 비롯해서 무대미술, 조명 등에 역시 외국인을 초빙, 새로운 무대를 시도했고 원어로 노래하는 등 가수 기용에서도 적역을 선택하기 위한 노력이 엿보여 좋은 결과를 얻을 수 있었다. 출연 가수로는 88 서울올림픽 문화축전 때 처음으로 내한 공연을 가져 깊은 인상을 남긴 러시아의 동포 성악가 루드밀라

남을 초청 김학남과 함께 카르멘 역을 맡겼고 돈 호세의 박세원, 최원범, 김일규, 미카엘라 김희정, 배행숙, 이춘혜, 에스카밀료 김성길, 이영구 등이 출연했는데 루드밀라 남에게 시선이 집중되기는 했지만 김학남도 카르멘 역을 잘 소화해내었는가 하면 돈호세의 박세원을 비롯해서 김성길, 이춘혜의 열연도 돋보였다. 국제오페라단(단장 김진수)은 제10회 공연으로 푸치니의 토스카를 무대에 올렸다. 토스카는 국제오페라단이 제 2회 때 공연한 바 있는 오페라인데 지휘는 신예 이기선, 연출 김효경, 출연자로는 토스카 진귀옥, 김희정, 김희지, 카바라도시 김진원, 최원범, 김진수, 스칼피아 이재환, 백광훈 등이었다. 국제오페라단장 김진수는 이 해에 오페라 전문 잡지로 계간지 오페라를 창간함으로써 오페라계와 오페라 애호가들에게 이론적 갈등을 해소할 수 있도록 했고 다양한 정보를 통해 오페라 발전에 이바지하려는 뜻을 분명히 했다. 그러나 이 오페라 계간지는 5회까지 발행된 후 중단되고 말았다. 90년대의 첫 해인 이 해에는 또 하나의 오페라단이 창단되는데 50년대에 활동했던 한국오페라단의 이름을 그대로 사용한 한국오페라단이다. 물론 50년대의 한국오페라단과는 관계없이 새로 창단된 것인데 단장은 박기현으로 10월 세종문화회관 대강당에서 나비부인으로 창단 공연을 가졌다.

단장 박기현은 음악을 전공하지 않아 음악계에서는 생소한 이름이지만 창단 공연에서 보여준 기획력과 스폰서 확보 등으로 볼 때 앞으로의 무대활동에 기대를 갖게 했다. 임원식 지휘에 일본인 마쓰야마 마사히꼬가 연출을 맡은 이 무대는 나비부인 역에 일본인 이오까 준꼬, 김윤자, 핑커톤 박세원, 유재광, 스즈끼 김학남, 김효순이 참여했다. 90년에는 어느 때보다도 지방 오페라 공연이 활기를 띄었는데 부산에서는 부산오페라소극장(단장 이창균)이 모차르트의 바스티앙과 바스티엔느 그리고 메노티의 노처녀와 도둑을 무대에 올렸고 나토얀오페라단(단장 박두루)은 푸치니의 토스카를 공연했다. 대구에서는 대구오페라단(단장 이점희)이 춘향전을 공연했고 대구문화예술회관 기념 공연으로 예총 대구 지부와 대구직할시 공

동 주최로 푸치니의 토스카를 무대에 올렸다. 새롭게 건립된 대구문화예술회관은 대구 지역의 오페라 활성화에 이바지할 것으로 생각된다. 지휘에는 대구시향의 지휘자 강수일이 맡았고 연출은 김금환으로 출연가수는 대구에 근거지를 두고 있으나 중앙 오페라 무대에서도 활동하고 있는 정광, 유충열을 비롯해서 임명순, 남윤숙, 남세진, 박영국 등이었다. 광주지역의 유일한 오페라단인 광주오페라단(단장 이호근)은 푸치니의 라보엠을 광주지역에서 활동하는 가수들을 중심으로 공연했는데 지휘는 광주시향의 상임인 금노상이 맡았고 연출은 정갑균이었다. 87년 이후 매년 오페라를 제작하고 있는 충북오페라단(단장 김태훈)도 도니제티의 사랑의 묘약을 4회 정기공연으로 충북예술회관 무대에 올렸고 충청오페라단(단장 양기철)은 카발레리아 루스티카나를 대전시민회관에서 공연했다. 90년 우리 오페라계는 평년작으로 평가할 수 있으나 일부 민간 오페라단은 제작비 문제로 예정 공연을 취소함으로써 갈수록 제작비의 어려움이 큰 문제로 대두되고 있음을 실감케 한다.

1991년

91년의 오페라 무대는 국립오페라단(단장 박성원)이 제 63회 정기 공연으로 도니제티의 사랑의 묘약을 지휘에 최승한, 연출은 피에르 상 바르톨롬메였는데 특히 연출의 묘미가 오페라의 완성도를 높여주었고 최승한 역시 오페라 지휘자로서의 능력을 과시해주었다. 출연 가수로는 김태현, 신지화, 김원경, 김범진, 한혜화 등이었으나 이 공연에서도 둘카마라의 김원경은 타의 추종을 불허하는 열연을 통해 타고난 오페라 가수로서의 면모를 보여주었다. 이미 90년에도 공연한 바 있는 사랑의 묘약이어서 앙코르 공연 형식을 취한 것인데 다만 관객의 호응도가 높지 못한 것은 효과적인 홍보 부족에서 오는 것이 아닌가 생각되었다.

64회 정기 공연을 모차르트 갈라로 대신한 국립오페라단은 5월에 모차르트의 돈 조반니를 무대에 올려 65회 공연으로 마무리했는데 지휘 한스 유르겐, 연출 프랑크 아놀드로 두 사람 모두 외

국에서 초청된 사람이지만 기대에 미치지 못했다는 평을 빚있는데 가수 선정에서도 모차르트의 경우 특히 소리의 질감, 혹은 표현력 등을 세밀하게 관찰해서 적역을 뽑아야 성공할 수 있다는 의견도 있었다.

출연에는 박수길, 김원경, 신영조, 최명룡, 박경신, 김향란 등이었다. 소극장 오페라로는 박영근의 창작극 보석과 여인을 안재성 지휘로 공연한 후 91년의 마지막 무대는 베르디의 일 트로바토레였다. 지휘에 데이비드 마사도, 연출은 사랑의 묘약에서 좋은 연출력을 보여준 피에르 상 바르톨롬메가 맡았는데 국립오페라단원들인 이규도, 정은숙, 김학남, 방현희, 박성원, 김관동, 장유상 등이 출연, 오페라의 극적 분위기를 높여주었다. 서울시립오페라단(단장 김신환)은 국립오페라단에 의해 공연된 바 있는 베르디의 가면무도회 한 편을 무대에 올렸는데 지휘에 툴리오 콜라초프, 연출엔 마디우 디아즈로 특히 콜라초프의 지휘력이 오페라의 완성도를 높이는데 크게 기여하고 있었고 무대 의상이 주는 충족감 역시 인상적이었다. 출연 가수로는 박세원, 임정근, 정광, 김성길, 이재환, 정은숙, 김영애, 김학남 등이었다. 김자경오페라단도 이 해에는 한 편만을 공연했는데 레하르의 메리 위도우를 임헌정 지휘, 이주경 연출, 그리고 출연에는 강화자, 김신자, 윤치호, 이훈 등이었다. 서울오페라단(단장 김봉임)은 제 26회 공연으로 모차르트의 마적을 공연했는데 지휘의 유봉헌과 연출의 강화자 모두가 기성 오페라 작업에서는 신인이라고 할 수 있고 특히 메조 소프라노 강화자는 그동안 가수의 역할만 하다가 연출가로 등단한 것인데 최선을 다하는 노력이 무난하다는 평가를 얻었다. 출연 가수로는 이재우, 김선일, 박순복, 정동희, 박수길, 김관동, 진용섭 등이었다. 서울오페라단은 창단 이래 문화방송의 집중적인 후원을 받고 있거니와 10월에는 문화방송 창사 30주년을 기념하는 무대로 베르디의 리골레토를 27회 공연으로 무대에 올렸다. 단장 김봉임은 성공적인 무대를 만들기 위해 로마 극장장인 주세페 줄리아노를 연출자로 초빙했고 지휘는 데이비드 마사도로 이 지휘자는 계속해서 국립의 일 트로바

토레도 지휘했다. 출연진도 새 얼굴들을 많이 기용했는데 국내 정상의 가수인 이규도, 박세원, 김신자 이외에도 제9회 차이코프스키 국제 콩쿠르 성악부 우승자인 바리톤 최현수와 미국에서 활동하다 귀국한 소프라노 박미혜, 그리고 이재환, 임웅균 등이 열연해 주었다. 최현수는 이에 앞서 귀국 독창회를 통해 자신의 연주력을 과시했으나 리골레토는 그에게 잘 맞는 역이 아니라는 의견도 있었는데 박미혜는 이번 오페라 무대를 통해 기대를 갖게 했다.

90년에 창단한 한국오페라단(단장 박기현)은 초연 무대에서 연출을 맡았던 일본인 마쯔야마 마사히꼬를 다시 초청 베르디의 라 트라비아타를 공연했는데 지휘는 1948년 한국 최초의 오페라 공연인 라 트라비아타에서 지휘를 맡았던 임원식이 다시 지휘를 맡아 유려한 음악적 흐름을 표출했는데 마사히꼬의 연출은 다분히 일본 내음이 풍겨 우리의 정서와는 거리감이 있다는 평가가 있었다. 출연에는 88올림픽 때 처음 내한해서 감동적인 연주를 들려준 러시아 동포 성악가 넬리리가 곽신형과 함께 비올레타를 맡았는데 넬리리는 소리는 좋으나 오페라 가수로서의 연기력이 부족하다는 느낌이었고 곽신형, 박세원, 박인수, 김성길, 김관동이 자신의 역을 잘 소화하고 있었다. 한국오페라단은 이어서 10월에는 여의도 KBS홀 개관기념 공연으로 푸치니의 토스카를 KBS홀에서 공연했다. 김일규가 이끄는 오페라상설무대는 세종대강당에서 롤랑 베르제 연출, 김덕기 지휘로 카발레리아 루스티카나와 팔리아치를 공연했다. 지휘자 김덕기는 이번 오페라 공연의 수훈 갑이었고 오페라 지휘자로서 크게 기여하리라 생각되었는데 남윤숙, 배행숙, 박성원, 박치원, 김향란, 이재환 등이 출연했다. 지휘자 김덕기가 오페라 지휘자로 활동함에 따라 아버지 김희조가 60년대에 오페라 지휘를 한 이래 부자 2대에 걸친 오페라 지휘자가 탄생한 것이다.

지방 공연으로는 부산에서 나토야오페라단이 사랑의 묘약을 무대에 올렸고 부산소극장오페라단은 롯시니의 부르스키노 아저씨와 메노티 작곡 전화, 아말과 크리스마스 밤을 공연했다. 대구

에서는 영남오페라단이 나비부인을, 계명오페라
단은 사랑의 묘약을 공연했는데 특히 사랑의 묘약
에서 연출을 맡은 김원경은 자타가 공인하는 둘카
마라 역의 최고 가수로 연출가로서의 활약도 눈부
시다. 충청권에서는 충청오페라단이 돈 조반니를
대전시민회관에서, 충북오페라단은 라 트라비아
타를 충북예술문화회관에서 각각 공연했는가 하
면 대전오페라단도 역시 나비부인을 무대에 올렸
는데 여기에 다시 충남오페라단이 창단 공연으로
토스카를 공연함으로써 충청권의 오페라 춘추전
국시대를 이루었다.

1992년

　몇 년 전부터 서울보다는 오히려 지방에서의
오페라 공연이 활성화 되고 있어 바람직한 현상
으로 생각되지만 오페라란 철저한 전문성과 상업
주의 정신이 조화를 이룰 때 관중들의 호응을 얻
을 수 있다는 점에서 단순히 오페라단의 수가 늘
어난다는 것만으로 오페라의 발전을 점칠 수는
없다. 그러나 92년에도 각 지방에서 많은 공연이
이루어진 데 비해 오히려 서울은 국립오페라단 이
외는 각 민간 오페라단이 한 편씩만 무대를 만들
어 명맥만 유지하며 어려움을 겪는 가운데 오히려
또 하나의 오페라단이 창단됨으로써 기대반 우려
반의 소리가 들렸다.이토록 국내 오페라계가 새로
운 변신을 갖지 못하고 있을 때 국제 오페라 무대
을 떨치고 있어 뿌듯한 감회를 주고 있는데 92년
에 차례로 국내에 들어와 연주회를 가진 소프라노
조수미, 홍혜경, 신영옥을 비롯해서 유럽에서 활
동 중인 바리톤 김동규 그리고 프랑스 파리 바스
티유 오페라극장 음악감독인 지휘자 정명훈이 바
로 그들이다.

　1993년 그러니까 1년 후면 우리 오페라계가
그토록 갈망하던 오페라 전문 극장이 예술의전당
내에서 문을 열게 됨에 따라 새로운 기대 속에서
92년의 오페라 무대가 막을 올렸다. 먼저 국립오
페라단은 새로운 각오로 3편의 오페라를 제작, 공
연했는데 2월엔 69회 공연으로 라보엠을 쌍바로
똘로메의 연출로 무대에 올렸고 안형일, 곽신형

1992년 7월 18일~19일 〈리골레토〉
서울오페라단 28회-세종대강당(박미혜, 임웅균)

등이 출연한 이 무대에서는 특히 노장 안형일의
열연이 인상적이었다. 4월에는 국립오페라단 창
단 30주년 기념 공연으로 도니제티의 라 파보리
타를 공연했는데 지휘에 볼커 레니케, 연출은 라
보엠을 연출한 쌍바로톨로메가 다시 맡았다. 출연
에는 강화자, 정영자, 신동호, 김태연, 김관동, 조
창연 등이었는데 신인 테너 신동호의 열창이 눈
에 띄었다. 11월에는 베토벤의 오페라 피델리오
를 홍연택 지휘로 공연했는데 김영애, 김애령, 박
성원, 윤석진, 김명지 등이 출연했다. 김자경오페
라단은 메노티의 노처녀와 도둑을 김만복 지휘로
KBS홀에서 공연한 후 의정부예술제에 참가, 의정
부 YWCA회관에서도 공연을 가졌다. 서울오페라
단(단장 김봉임)은 국내에서 공연을 갖지 않은 대
신 91년에 공연한 리골레토를 가지고 튀니지의
카르타주 야외극장에서 해외공연을 가졌는데 박
세원, 박미혜, 이재환, 김요한, 우주호, 황경희, 양
수화가 참여했다. 국제오페라단은 푸치니의 나비
부인을 무대에 올렸는데 단장 김진수를 비롯해서
김희정, 김영애, 김학남, 류재광 그리고 일본인 게
이꼬가 함께했다. 서울시립오페라단은 창단 이래
국제화를 부르짖으며 지휘나 연출자를 외국에서
초빙해 왔는데 이번에도 조르다노의 안드레아 쉐

니에를 무대에 올리면서 연출에 잠파올로 젠나, 지휘에는 쟈코모 자니를 이태리에서 초청했고 가수로는 박세원, 류재광, 김성길 등과 유럽에서 활동 중인 바리톤 김동규가 합류해 오페라 가수로서 그의 모습을 국내 팬들에게 보여주었다. 앞에서도 언급했지만 4월 28일부터 세종대강당에서는 로얄오페라단이 창단 공연을 가졌는데 단장 허희철은 대학에서는 성악을 전공했지만 지금은 기업가로 활동하면서 오페라 운동에 뛰어 들었다. 창단 오페라는 역시 라 트라비아타였는데 라 트라비아타는 한국 최초의 오페라 공연 작품이기도 하지만 오페라단의 창단 레파토리로 가장 많이 무대에 올린 작품이 아닌가 한다. 창단 공연을 성공적으로 이끌기 위해 지휘, 연출, 무대 미술에 외국인 전문가를 초청했고 콜라초프의 지휘를 비롯한 이들은 자신들의 역할을 잘 해내고 있었지만 무엇보다도 바람직한 출연 가수진들의 열연이 깊은 공감을 느끼게 했다. 오페라의 성공 여부는 최고의 적역 가수를 선택하는 일부터 시작되어야 한다는 점에서 미국에서 활동 중인 소프라노 박정원과 김영미의 비올레타, 알프레도의 박세원, 임정근, 그리고 제르몽의 김성길, 고성현은 청중들에게 좋은 인상을 주었다. 특히 박정원과 고성현은 이 무대를 통해 기억될 가수로 남았다.

영남권에서는 대구영남오페라단이 롯시니의 세빌리아의 이발사를 공연했고 경남오페라단이 새로이 창단하면서 라 트라비아타를 KBS창원홀 무대에 올렸는가하면 부산의 나토얀오페라단은 라보엠을 김덕기 지휘와 서울에서 안형일, 김태현을 초빙해 공연을 가졌다. 또한 부산시민오페라단은 이상근 작곡 부산성 사람들을 다시 무대에 올렸고 대구시립오페라단이 라 트라비아타를 공연했다. 호남권에서는 광주오페라단이 창단 10주년을 기념해 현제명의 춘향전을 광주문예회관에서 공연한 데 이어 가을엔 하이든의 사랑의 승리를 무대에 올려 호남 오페라계를 이끌었다. 92년에는 역시 충청권에서 많은 오페라 공연이 있었는데 충남오페라단이 토스카를 대전시민회관에서 공연한 데 이어 충청오페라단도 역시 대전시민회관에서 세빌리아의 이발사를 공연했고 대전오페라단

도 라보엠을 오현명 연출로 대전시민회관 무대에 올려 대전시민회관에서만 3편의 오페라가 공연되었다. 충북오페라단은 카발레리아 루스티카나를 충북예술회관에서 공연했고 충청오페라단이 세빌리아의 이발사에 이어 라보엠을 충북예술회관에서 공연함으로써 2개의 작품을 제작하기도 했다. 충남권에서 활동하는 성곡오페라단은 라 트라비아타를 가지고 공주, 대전, 서산에서 순회 공연을 가져 92년 한 해에 라 트라비아타 4회, 라보엠이 체코국립오페라단 내한 공연까지 합해 4회씩 제작됨으로써 너무 같은 레퍼토리로 편중되어 있다는 느낌이 들었다.

1993년

1993년은 한국 오페라계가 또 하나의 매듭을 짓는 역사적인 해였다고 하겠다.

그것은 서울의 우면산 기슭에 우뚝 서 있는 예술의전당이 착공 10년 만에 2월 25일 전관을 개관하게 되었고 그 중심에 오페라 전용극장인 서울오페라하우스가 자리 잡고 있기 때문이다. 초창기 명동의 시공관 건물에서 세종로 시민회관 그리고 장충동 국립극장과 세종문화회관을 거치는 동안 무엇보다도 전문성이 요구되는 오페라 공연이 언제나 다목적 극장에서 공연되다보니 무대 위나 객석 모두에게 해결할 수 없는 불만을 주었던 것이다. 그런데 서울오페라극장이 완공되고 여러 가지 현대 시설을 갖추게 되니 이제는 무엇을 어떻게 담을 것인가가 오페라인들의 숙제가 된 것이다. 그러나 극장이 완벽하게 마무리 되지 못한 상태에서 정치적인 이유로 무리하게 개관 행사를 갖다보니 어려움이 많았고 결국 개관 행사만 한 후 다시 휴관에 들어가 가을 시즌에 다시 정식으로 개관하는 해프닝도 있었다. 서울오페라극장의 개관 공연은 국립오페라단(단장 박성원)이 제작한 홍연택의 시집가는 날이었는데 오영진 원작 맹진사댁 경사를 오페라화한 것으로 86 아시안게임 문화축전에서 초연된 작품을 다시 개작해서 무대에 올린 것이다. 물론 개관 공연으로 우리의 창작 오페라가 공연되어야 한다는 당위성을 모르는 바

1997년 〈초월〉 삶과 꿈 싱어즈

가 아니지만 모처럼의 오페라 전문관에서 오페라의 멋과 참맛을 느낄 수 있는 작품을 좀더 신중히 생각했었더라면 하는 마음도 들었다.

어쨌든 작곡자는 한국적 해학을 현대적 음악 어법에 담아내려고 애썼고 그런 의미에서 시집가는 날은 우리 창작 오페라사의 또 다른 방향을 제시했다고 하겠다. 작곡가 홍연택이 지휘를 맡기로 예정되었으나 신병으로 인해 국립합창단 지휘자를 역임한 나영수가 지휘를 맡아 성공적인 역할을 해내었고 연출자 오현명은 한국적 해학의 깊은 맛을 살려 활력에 넘치는 무대를 만들어 내었다. 첫날은 권해선, 박세원, 김성길, 김청자가 그리고 둘째날은 이규도, 박성원, 신경욱, 방현희가 열연했는데 이들의 면면이 말해주듯 한국의 대표적인 오페라 가수로서 각자의 역할을 소화해 내었고 오래만에 국내 무대에선 권해선, 김청자, 신경욱도 인상적인 여운을 남겨주었다. 개관 공연의 두 번째 무대는 오페라상설무대가 마련한 베르디의 오페라 포스카리가의 두 사람이었는데 한국에서는 초연 작품으로 역시 개관 공연으로는 맞지 않는 작품이었다. 그런데 본래는 조수미가 주역을 맡는 조건으로 한국오페라단이 선정되었다가 조수미가 못 오게 되자 오페라상설무대로 바뀌었고 오페라

상설무대의 공연 일정이 늦춰지면서 결국 같은 기간에 오페라극장에서는 포스카리가의 두 사람이 그리고 세종문화회관에서는 한국오페라단의 리골레토가 동시에 공연되어 씁쓸한 맛을 남겼다. 한국 초연인 포스카리가의 두 사람은 지휘에 프란체스코 꼬르디, 연출에는 로렌짜 깐띠니였는데 김성길, 유상훈, 장유상, 정은숙, 양혜정, 신동호가 출연, 세련된 무대와 오케스트라의 흐름이 조화를 이루었다. 한편 같은 기간에 세종대강당 무대에 올린 한국오페라단의 리골레토는 임원식 지휘에, 연출은 플라비오 트레비상이 맡았는데 출연에는 이재환, 고성현, 곽신형, 이정애, 박성원, 임정근, 김학남 등으로 주역 가수들의 열정적인 매너와 원어로 노래하는 데서 오는 오페라의 멋이 잘 살아나고 있었다. 김자경오페라단은 비제의 카르멘을 가지고 서울오페라극장의 개관기념 공연의 마지막을 장식했다. 루산루이체프 지휘에 뤼씨엥 드라크루아가 연출을 맡았는데 카르멘 역에도 마가렛따 몬떼, 메랄자크린 등 초청 가수와 강화자가 함께 했고 최원범, 박치원, 박순복, 이연화, 박수길, 고성진, 김정웅 등이 출연했다. 이 무대에 출연한 고성진과 위의 리골레토 무대에 출연한 고성현은 형제 바리톤으로 오페라 무대에서 크게 활약하고 있다. 이와같이 서울오페라극장의 개관기념 공연은 일단 끝났지만 재개관은 10월로 늦춰짐으로써 국립극장과 세종대강당에서 공연이 계속되었다. 국립오페라단은 소극장에서 단막 오페라 결혼, 보석과 여인을 공연한 데 이어 9월에는 제 75회 정기 공연으로 차이코프스키의 에프게니오네긴을 볼프람 메딩 연출로 무대에 올렸는데 김관동, 정록기, 정은숙, 박경신, 최원범, 최태성, 윤현주, 장현주, 김요한 등이 출연했고 11월에는 다시 문을 연 서울오페라극장에서 푸치니의 마농 레스꼬를 금노상 지휘, 장수동 연출로 무대에 올렸다. 지휘를 맡은 금노상은 역시 지휘자인 금난새의 동생으로 형제가 나란히 지휘자로 활동하고 있다. 한국로얄오페라단은 세종대강당에서 라보엠을 공연했고 6월에는 역시 세종대강당에서 글로리아오페라단이 창단 공연을 가져 또 하나의 민간 오페라단이 탄생했다. 이대 성악과 출신인 양

수화가 단장으로 푸치니의 투란돗트를 초연 무대에 올린 글로리아오페라단은 이태리에서 연출자 다리오 미케리를 초빙했고 지휘는 마크 깁슨이 맡았으며 주역가수는 외국인 두 사람과 국내에서 최성숙, 박세원, 임정근, 안영애 등이 출연, 야심적인 첫 출발을 보여주었다. 서울오페라단도 서울오페라극장에서 30회 정기 공연으로 아이다를 무대에 올렸는데 지휘 니오 보나보론따, 연출 마젤라로 아이다 역에 단장 김봉임을 비롯해서 김영미, 김향란, 김희정이었고 라다메스에는 박세원, 임웅균, 그 외에 김요한, 임승종 등이 함께 했으며 대전 세계 박람회장·Expo극장에서 오숙자 작곡 창작 오페라 원술랑을 공연했다. 서울오페라극장 개관 공연으로 카르멘을 무대에 올린 김자경오페라단은 10월 말 다시 서울오페라극장에서 김동진의 오페라 소녀 심청을 작곡자인 김동진의 지휘로 공연했는데 78년에 초연된 심청의 개작으로 생각되며 한국적 창법을 오페라에 접목시키는 실험적 의미가 가수들에게 부담이 되었지만 이정애, 박순복, 정동희, 김영석, 박수길, 고성진 등 출연 가수들은 이를 잘 소화하고 있었다. 국제 무대에서 활동하고 있는 소프라노 신영옥을 특별 초청해서 한국오페라단(단장 박기현)은 도니젯티의 루치아를 서울오페라극장 무대에 올림으로써 신영옥의 모습을 국내 무대에서 만날 수 있게 했다. 바리톤 신경욱이 연출을 맡은 이 공연에는 신영옥 이외에도 더블 캐스트로 곽신형과 고성현, 임정근, 신동호가 열연했는데 신영옥은 역시 무리 없는 발성과 세련된 매너로 청중들을 휘어잡고 있었다. 서울시립오페라단도 세종대강당을 떠나 서울오페라극장에서 베르디의 돈 카를로를 공연했는데 지휘에 박은성, 연출엔 쨈삐올로 젠나로로 정은숙, 형진미, 양혜정, 최현수, 전기홍, 김요한, 정영자, 조영해 등이 출연했다. 서울시립오페라단은 창단 후 매회 공연 때마다 스탭중 한 사람은 반드시 외국에서 초빙하는 것을 지금껏 지켜오고 있다. 우태호가 이끄는 한미오페라단은 미국에서 활동하는 단체로 서울에서도 공연을 시작함으로써 국내 오페라계에 합류하고 있는데 푸치니의 제비를 김정수 지휘로 토월극장 무대에 올렸다. 93년도 서울에서의 마지막 공연은 국제오페라단(단장 김진수)이 서울오페라극장 무대에 올린 토스카로 카바라도시 역에는 단장 김진수와 오페라상설무대를 이끄는 김일규가 출연, 김향란, 전이순, 최현수, 이재환과 앙상블을 이루어 이채를 띠었다. 93년에는 지방에서도 많은 공연이 있었는데 대구에서는 대구시립오페라단이 4월에 베르디의 가면 무도회를 공연한 데 이어 10월에는 제 3회 공연으로 현제명의 춘향전을 무대에 올렸고 영남오페라단은 5월에 토스카를 공연했다. 부산에서는 새로운 이름의 21세기오페라단이 모차르트의 돈 조반니를 유봉헌 지휘로 공연했고 나토양오페라단은 부산시민의 날 기념으로 베르디의 아이다를 김덕기 지휘, 그리고 서울에서 박성원, 김태현을 초빙해서 무대에 올렸다. 광주에서는 광주오페라단이 제 11회 정기 공연으로 카르멘을 김원경 연출, 금노상 지휘로 무대에 올린데 이어 12월에는 델루조 아저씨를 가지고 광주를 비롯해서 해남과 순천에서 공연을 가져 지방문화 운동에 이바지했다. 호남권에서는 그 외에도 호남오페라단이 루치아를 전북학생문화회관에서 공연했는데 광주에서는 서울아카데미심포니오케스트라가 장일남 작곡 견우직녀를 가지고 공연을 가졌다.

충청권에서는 충청오페라단이 현제명의 춘향전을 6월에 공연하면서 다시 10월에도 같은 춘향전을 대덕과학문화센터에서 재연했고 대전오페라단은 대전 엑스포기념 공연으로 홍연택의 오페라 시집가는 날을 우송예술회관 무대에 올렸다.

1993년은 앞에서도 언급한 바와 같이 예술의 전당에 서울오페라극장이 개관됨으로써 오페라 문화의 새로운 장을 열게 되었고 오페라극장 개관에 힘입어 서울에서만 16편의 오페라가 공연되기도 했다. 그러나 그 많은 오페라 무대가 문화로서 어떤 역할을 하고 있는지에 대해서는 언뜻 해답이 나오지 않는다. 다만 전문 공연장을 중심으로 우리 오페라계가 또 하나의 도약을 이룰 수 있기를 바라는 마음으로 93년을 마감한다.

1993년에 기대하던 서울오페라극장이 개관되
었지만 94년 한 해의 오페라 공연을 생각해 보면
서울오페라극장이 기대만큼 많이 사용되지 못한
것 같다. 국립오페라단은 국립극장에서 자체 공연
을 계속해서 가지고 있고 서울시립오페라단도 세
종대강당을 쓰고 있어 몇몇 민간 오페라단의 대관
공연만으로는 서울오페라극장의 대관 날짜를 채
울 수 없기 때문이다. 결국 이 문제를 해결하기 위
해서는 서울오페라극장의 자체 제작 능력을 키워
주어야 하며 오페라극장의 전속 오케스트라와 합
창단, 그리고 무용단이 있어서 언제나 오페라를
할 수 있도록 해야 할 것이다. 또 하나의 무거운
과제를 안고 94년 한 해를 생각해 본다. 94년 오
페라계의 최대 사건은 정명훈이 음악감독으로 있
는 프랑스 파리의 바스티유 오페라단 내한 공연이
었다. 바스티유 오페라극장이 문을 열고 오페라단
이 창단된 후 첫 해의 공연을 한국으로 잡은 것은
지휘자 정명훈 때문이기도 하지만 음악감독으로
서 정명훈이 과연 어떻게 오페라단을 이끌고 있는
지를 확인할 수 있는 좋은 기회이기도 했다. 4월
21일부터 서울오페라극장 무대에 올린 리하르트
슈트라우스의 오페라 살로메는 물론 한국에서는
초연 작품인데 바스티유 오페라단은 년초에 파리
에서 살로메를 공연, 대단한 성공을 거두었던 작
품인 만큼 공연 전부터 큰 기대를 갖게 했다. 살로
메는 한국에서 초연이기도 하지만 근대적 어법에
의한 음악적 난해함이 있어 한국의 관중들에게는
이해의 어려움이 있었음에도 대단한 반응을 일으
킨 것은 정명훈의 지휘에도 원인이 있지만 완성도
높은 오페라 무대가 주는 직설적인 감동이 듣는
이를 깊은 공감으로 끌고 가기 때문이라 생각되
었다. 종합예술로서 오페라가 요구하는 모든 것에
대해 철저한 전문적 접근 방법으로 문제를 해결해
내는 예술적 정신은 우리 오페라계에 시사하는 바
가 컸다.

이와 더불어 국제 무대에서 활약하고 있는 3인
의 소프라노 조수미, 홍혜경, 신영옥이 나란히 뉴
욕의 메트로폴리탄 오페라극장 무대에서 주역을

1994년 6월 2일~4일 〈세빌리아의 이발사〉
김자경오페라단–예술의전당 오페라극장

맡았다는 사실 역시 큰 기쁨이 아닐 수 없다.

94년도 국내 오페라 무대에서 공연된 한국의
창작 오페라는 서울의 경우 김자경오페라단이 서
울 정도 600주년을 기념하는 뜻으로 무대에 올린
김동진의 심청과 서울시립오페라단의 장일남 작
곡 춘향전 그리고 서울오페라앙상블이 공연한 이
연국의 오따아 줄리아의 순교 등 3편에 불과하며
한국 초연 작품으로는 서울오페라단(단장 김봉임)
이 공연한 롯시니의 신데렐라와 서울시립오페라
단의 베르디 작곡 에르나니 그리고 소극장 운동의
활성화를 목적으로 창단된 예울음악무대(공동대
표 박수길)가 푸치니의 쟌니스키키를 서울의 무대
로 옮겨 번안하는 김중달의 유언을 예술의전당 토
월극장에서 김정수 지휘, 박원경 연출로 공연했으
며 역시 소극장 운동 오페라단으로 발족한 서울오
페라앙상블이 공연한 드뷔시의 펠레아스와 멜리
장드, 이연국의 줄리아의 순교를 공연했다. 그런
데 이름도 생소한 서울오페라앙상블이라는 단체
가 한 해에 외국 작품 1개와 국내 창작품 1개를 초
연했다는 것은 대단한 작업이 아닐 수 없다. 서울
오페라앙상블은 국립극장 소극장에서 소극장 오
페라에 참여했던 연출가 장수동이 소극장 오페라
운동을 본격적으로 펼치기 위해 만든 단체이며 그
창단 공연으로 드뷔시의 펠레아스와 멜리장드를
무대에 올린 것이다. 본래는 예술의전당 안에 있
는 자유소극장에서 소극장 오페라 축제를 열기로
하고 각 오페라단의 참여를 기대했지만 200석 정

도의 작은 공연장에서 오페라는 무리라는 이유로 참여 단체가 없자 서울오페라앙상블만이 단독으로 공연했던 것이다. 서울오페라앙상블은 8월과 9월 두 차례에 걸쳐 드뷔시를 공연한 후 11월에는 이연국의 줄리아의 순교를 국립소극장에서 초연했다.

줄리아의 순교는 한국인이 일본으로 끌려가 천주교에 입교한 후 순교한 성녀 쥬리라를 다룬 것으로 일본인 지휘자와 한국의 가수 이규도, 이은순, 이숙영 등이 출연, 일종의 한일 합작 무대가 된 것이다. 국립오페라단(단장 박성원) 77회 공연으로 푸치니의 단막극 외투와 쟌니 스키키를 무대에 올린 것을 시작으로 하이든의 사랑의 승리와 푸치니의 토스카를 끝으로 94년 시즌을 마감했는데 특히 소극장에서 공연된 사랑의 승리는 90년에 공연된 바 있으나 이번 공연에서는 객석을 통해 출연자가 무대로 오르는 등 객석도 일종의 무대 개념을 가짐으로써 관중과 일체감을 갖는 소극장 무대의 특성을 잘 살려내었다. 국립오페라단은 93년부터 단원제가 없어짐에 따라 오페라를 제작할 때마다 오페라단장이 스텝과 캐스트를 결정, 자문위원회의 의견을 물어 무대를 만들고 있다. 김자경오페라단은 전반기에 세빌리아의 이발사를 공연한 데 이어 후반기에는 김동진의 심청을 공연했는데 김동진의 오페라 심청은 김자경오페라단이 주로 공연하면서 초연 때는 심청전으로 두 번째는 소녀 심청으로 그리고 그 다음에는 다시 심청이라는 제목을 붙여 같은 오페라에 3가지 이름을 쓴 것이다. 이번 오페라 심청은 김자경이 연출을 맡았는데 서울 공연에 이어 부산, 대구, 광주에서도 공연을 가졌다. 서울오페라단은 11월에 서울오페라극장에서 롯시니의 신데렐라를 초연했으나 그동안 주로 세빌리아의 이발사를 통해 롯시니 오페라를 즐겼던 국내 팬들에게 새로운 롯시니의 또다른 매력을 느낄 수 있게 했다는 점에서 특별한 감회를 갖는데 초연 무대는 지휘와 연출을 외국에서 초빙한 가운데 김신자, 강화자, 김학남, 김관동, 이재환, 이상혁 등이 출연했다.

서울시립오페라단은 에르나니 초연에 이어 후반기에는 장일남의 춘향전을 무대에 올렸고 국제

오페라단은 라 트라비아타를 전반부에 그리고 후반에는 카발레리아 루스티카나와 팔리아치를 공연했다. 창단 후 활동의 폭을 넓히고 있는 한국오페라단도 나비부인에 이어 비제의 카르멘을 공연했고 글로리아오페라단은 베르디의 가면 무도회를 서울오페라극장에서 공연한 데 이어 오숙자의 창작 오페라 원술랑을 가지고 경남 거제에서 공연을 갖기도 했다. 이 외에도 한국로얄오페라단이 도니젯티의 루치아를 무대에 올렸고 국내 활동을 시작한 한미오페라단도 푸치니의 라보엠을 서울오페라극장 무대에 올렸다. 한편 대구에서는 영남오페라단이 쟌니스키키를, 대구시립오페라단은 루치아와 리골레토 등 두 편을 공연했고 경남오페라단은 토스카를 KBS창원홀에서, 나토얀오페라단은 리골레토를 공연했다. 호남지방은 광주오페라단이 사랑의 묘약과 델루조 아저씨를 무대에 올렸고 호남오페라단은 장일남의 춘향전을 공연했는데 오페라단은 아니지만 광주악회가 백병동의 이화부부를 무대에 올려 소극장 공연을 갖기도 했다. 충청지방은 충남성곡오페라단이 사랑의 묘약을, 충청오페라단은 루치아를 공연했고 충북오페라단은 나비부인을 무대에 올렸다. 충남성곡오페라단은 후반기에 다시 카르멘을 가지고 천안과 공주, 그리고 서산에서 공연을 가졌고 대전오페라단은 토스카를 엑스포극장 무대에 올렸다.

1995년

1995년은 광복 50주년의 해였다. 그래서 우리 음악계에서도 광복 50주년을 기념하는 특별한 음악회들이 다양하게 이루어졌는데 오페라계에서는 먼저 그동안 국립오페라단을 이끌어온 제 5대 단장 박성원의 후임으로 바리톤 박수길이 제 6대 단장으로 취임, 의욕적인 활동을 시작함으로써 새로운 변신의 기회를 갖게 되었다. 국립오페라단의 전속단원은 없지만 박수길 단장은 언제나 최고의 기량과 배역에 맞는 성악가를 무대에 세움으로써 한국 오페라계의 구심점으로서 그 역할을 다하겠으며 소극장 오페라 작업을 신인의 연수와 공연을 병행하는 워크샵 무대로 전환해서 오페라 전문 인

력을 양성하도록 하겠다는 계획도 밝히고 있다.

95년 오페라계의 특징적인 작업들을 먼저 살펴보면 그 중의 하나가 서울오페라극장에서 있었던 한국 창작 오페라 축제였다. 10월 한 달 동안 열린 창작 축제에는 3개의 민간 오페라단이 참가했는데 국제오페라단(단장 김진수)은 최선용 지휘와 장선희, 김진수, 정영자 등의 출연으로 현제명 작곡 대춘향전을 무대에 올렸고 오페라상설무대(대표 김일규)는 김동진의 심청을 신경희, 조창연,

1995년 8월 20일~22일 〈구드래〉
충남성곡오페라단(창작초연)

최원범, 김학남, 이요훈 등의 출연으로 공연했다. 마지막으로 글로리아오페라단(단장 양수화)은 장일남의 원효대사를 장일남 지휘와 김성길, 박경신, 강무림, 고명희 등의 출연으로 공연했는데 작곡가 장일남은 오케스트라 지휘자이긴 하지만 자신이 작곡한 오페라는 모두 자신이 지휘하는 기록을 남기고 있다. 또 하나 특이한 공연물로는 고려오페라단이 서울오페라극장 무대에서 공연한 오페라 안중근인데 한국의 독립투사 안중근을 중국인 왕홍빈이 대본을 쓰고 류진구가 작곡했다는 것이 언뜻 이해가 되지 않지만 서양오페라라기 보다는 중국식 음악극이라는 표현이 좋을 것 같은데 박치원, 류재광, 김영애, 정동희, 김덕임, 김성길, 장유상, 양장근 등이 출연, 상당한 대중적 반응을 얻었고 서울 공연에 이어 전국의 주요 도시에서도

공연되었다. 충남성곡오페라단은 한국문화예술진흥원의 창작 활성화 기금을 받은 이종구의 창작오페라 구드래를 서울 국립극장 무대에 올림으로써 특별한 관심을 갖게 했는데 백제의 문화적 배경을 바탕으로 한 구드래는 서울 공연에 이어 대전, 서산, 천안, 공주에서도 공연되었다. 이 오페라는 음악적 구성도 한국의 전통 양식이 가미되어 창작 오페라의 새로운 시도로 평가되었다. 한일수교30주년을 기념해서 글로리아오페라단(단장 양수화)이 장일남의 춘향전을 일본에서 공연한 것도 기억할만한 작업이었는데 박미혜, 박수정, 임정근, 김영환이 출연한 이 무대는 한국의 창작 오페라로는 최초의 일본 공연이었다는 점에서 새로운 한일 문화교류의 일익을 감당했다고 하겠다. 또 95년에는 한국 최초의 야외 오페라공연이 김자경오페라단에 의해 이루어짐으로써 또 하나의 여름 문화를 만들어 내었는데 5월에 오펜바흐 작곡 호프만의 사랑의 이야기를 공연한데 이어 여름엔 잠실올림픽공원 88잔디공원에서 레하르 작곡 메리위도우(유쾌한 미망인)를 야외 무대로 공연, 새로운 감흥을 느끼게 했다. 야외공연에는 김신자, 박성원, 고성진, 김인혜 등이 출연했다.

한편 한국 러시아 수교 5주년을 기념하기 위해 9월에 한국을 찾은 쌍트 페테르부르크의 키로프오페라단은 오케스트라에 이르기까지 키로프 무대를 그대로 한국으로 옮겨 놓았는데 러시아의 국민 오페라라 할 수 있는 보로딘의 이고르공을 통해 슬라브 민족주의 오페라의 진수를 경험하게 했다. 박수길 단장이 취임한 국립오페라단은 81회 정기 공연으로 베르디의 팔스타프를 국립중앙극장 대극장에서 한국 초연함으로써 95 시즌을 시작했는데 지휘에는 팔래스키, 연출은 신경욱으로 조창연, 조성문, 김영애, 양예경, 김관동, 김범진 등이 출연했고 5월에는 제 1회 오페라 스튜디오라는 이름으로 신인들을 기용, 메노티의 무당을 소극장 무대에 올렸다. 다시 10월에는 구노의 파우스트를 공연하면서 미리 오페라 파우스트 공연을 위한 심포지움을 개최해, 여러 각도에서 파우스트를 조명하는 시간을 갖고 종합예술로서의 오페라가 표출해야할 다양한 모습들을 구체적으로

뽑아내는 작업을 했던 것이다. 박은성 지휘, 문호근 연출로 박세원, 류재광, 이규도, 박정원, 김인수, 김요한 등이 출연했다. 국제오페라단은 사랑의 묘약과 현제명의 대춘향전을 예술의전당 오페라극장에서 공연했고 서울오페라단은 전반기에 베르디의 돈 카를로를 무대에 올렸는데 박세원, 이규도, 정은숙, 김성길, 김신자 등 호화 캐스트로 좋은 공연을 가졌다.

한국오페라단은 베르디의 일 트로바토레를 공연하면서 국내에서는 처음으로 단일 캐스트를 무대에 세워 관심을 갖게 했는데 이 공연에는 유럽에서 활동하고 있는 바리톤 김동규가 루나 백작을 맡아 오페라 전문 가수로서의 저력을 보여주었고 그 외에 정영자, 임승종과 더불어 이태리의 테너와 러시아의 소프라노가 함께 출연했다. 특히 김동규의 어머니 소프라노 박성련은 1960년 고려오페라단이 한국에서 초연한 일 트로바토레 무대에서 주역인 레오노라 역을 맡은 바 이어 어머니가 출연한 지 35년 만에 같은 오페라에 아들이 출연했던 것이다. 오페라의 단일 캐스트가 관심을 끄는 이유 중의 하나는 그 동안 국내 오페라 무대에서 세 사람 또는 네 사람까지 같은 역을 맡아 단 한번 무대에 서고 마는 경우도 있어 청중을 위하기보다는 나누어 먹기 식이라는 비판을 받아 왔기에 단일 캐스트가 새로운 모습으로 다가온 것이다. 94년에도 좋은 반응을 얻은 서울오페라앙상블은 프란시스 뿔랑의 목소리와 볼프페라리의 수잔나의 비밀을 자유소극장과 국립소극장에서 공연했고 예울음악무대 역시 소극장 오페라공연으로 림스키코르사코프의 모차르트와 살리에리, 로르찡의 오페라연습 두 작품을 한국 초연으로 문화일보홀에서 올렸는데, 김정수 지휘, 박은희 연출로 공연되었으며 60년대에 있었던 푸리마오페라단과 이름이 같지만 새로 창단한 프리마오페라단은 노처녀와 도둑, 수녀 안젤리카를 예술의전당 토월극장에서 공연했다. 영남권에서는 대구시립오페라단이 일 트로바토레와 라보엠을 무대에 올렸고 영남오페라단은 요한 슈트라우스의 박쥐를 대구와 포항 그리고 서울의 KBS홀에서 순회 공연했는가 하면 계명오페라단도 베르디의 나부코를

1995년 5월 19일~23일 〈토스카〉
호남오페라단 창단 10주년 기념

공연했다. 부산에서는 나토얀오페라단만이 현제명의 춘향전을 무대에 올렸다.

호남권에서는 광주오페라단이 푸치니의 쟌니 스키키를 김중달의 유언이라는 이름으로 내용을 번안해서 카발레리아 루스티카나와 함께 공연했고 호남오페라단은 토스카를 무대에 올렸다. 충청권은 앞에서 언급한 성곡오페라단 이외에도 충북오페라단은 라 트라비아타를 충청오페라단은 사랑의 묘약을 그리고 대전오페라단이 로미오와 줄리엣을 공연했다.

1996년

96년도 우리 오페라계는 예년과 같은 수준의 무대를 지탱했지만 몇가지 특별한 의미를 가진 공연을 먼저 꼽아 본다면 금년에 팔순을 맞는 이 나라 오페라계의 원로인 김자경이 노익장을 과시하며 95년에 이어 두 번째 야외 오페라로 비제의 카르멘을 88 올림픽 잔디공원에서 공연, 보다 많은 관중들로 하여금 오페라의 맛을 느끼게 했다는 것과 서울시립오페라단의 새로운 단장으로 연출가 오영인이 취임, 그의 첫 작품으로 리하르트 슈트라우스의 장미의 기사를 한국 초연했다는 점을 먼

저 들 수 있다. 서울시립오페라단의 단장으로 취임한 오영인은 아버지 오현명의 뒤를 이어 오페라 연출가로 활동하고 있을 뿐 아니라 부자 2대에 걸쳐 아버지는 국립오페라단, 아들은 시립오페라단의 단장을 맡는 영예를 얻게 되었다.

장미의 기사 초연과 더불어 또 하나의 초연 무대는 국립오페라단이 공연한 벨리니 작곡 청교도 였는데 소프라노 박정원은 청교도 초연 무대를 비롯해서 리골레토와 오페라 갈라콘서트 등을 통해 국내 오페라 무대의 프리마돈나로서 그의 시대를 열고 있음을 느끼게 했다. 한편 예술의전당 오페라극장이 자체 오페라 무대를 제작해야 한다는 목소리가 높아지고 있는데 예술의전당 예술감독으로 취임한 오페라 연출가 조성진이 모차르트의 오페라 피가로의 결혼을 제작, 서울 무대에 올리면서 무대 장치 등을 지방공연에도 쓸 수 있게 만들어 전국의 각지방을 전국문예회관연합회 주관으로 순회공연을 가짐으로써 의미있는 작업으로 평가받았고 12월 말에는 송년과 신년을 맞는 무대로 요한 슈트라우스의 박쥐를 공연함으로써 또 하나의 오페라 문화를 만들고 있었다. 앞에서도 언급한 바와 같이 소프라노 박정원과 더불어 오페라계에서 크게 활약한 성악가로는 소프라노 박미혜, 테너 신동호, 박영식, 바리톤 최현수, 고성현 등이 특별히 눈에 띄었다. 국립오페라단은 5월에 소극장 무대로 시작해서 6월에는 84회 공연으로 모차르트의 코지 판 투테를 정치용 지휘, 백의현 연출로 무대에 올렸는데 박경신, 신애령, 김신자, 김현주, 김태현, 김종호, 조창연, 권홍준 등이 출연했고 특히 정치용은 절도 있는 지휘로 오페라 지휘자의 대열에 들어섰다. 10월에는 청교도 초연 무대로 팔래스키가 다시 지휘를 맡고 박정원을 비롯해서 전소은, 신동호, 장보철, 김범진, 이재환, 나윤규, 김요한 등 새로운 얼굴도 있었는데 96년의 마지막 공연은 다시 소극장 무대로 마감했다. 김자경오페라단은 5월에 야외 무대에서 카르멘을 공연하면서 야외 공연을 위한 제반 장비들을 외국에서 들여왔는가 하면 지휘, 연출과 일부 주역 가수들을 역시 외국에서 초빙, 강화자, 박세원, 박정원, 김성길 등과 더블 캐스트로 무대에 세웠다. 이

어서 10월에는 오페라극장에서 베르디의 라 트라비아타를 공연했다. 국제오페라단은 아이다를 역시 오페라극장에서 공연했고 서울시립오페라단은 장미의 기사 초연과 더불어 12월에는 훔퍼딩크의 헨젤과 그레텔을 크리스마스 시즌에 맞추어 무대에 올렸다. 글로리아오페라단은 5월에 생상의 삼손과 데릴라를 오페라극장에서 공연한 데 이어 7월 말에는 미국에서 아틀란타올림픽 기념으로 장일남의 춘향전을 공연했는데 일본 공연에 이은 두 번째 해외 공연이었다. 한국오페라단은 3월에 토스카와 11월에는 리골레토를 무대에 올렸는데 특히 토스카는 지휘와 연출을 이태리에서 초빙했고 토스카와 스칼피아 역 두 사람도 함께 초청, 이태리 원어로 공연함으로써 오페라 무대의 국제화라는 문제를 다시 한 번 생각게 했다. 새롭게 오페라 제작에 참여한 한강오페라단은 라보엠을 무대에 올리면서 동일한 주역을 다섯 사람씩이나 캐스팅해 무대에 세우고 한미오페라단은 카르멘을, 한우리오페라단은 피가로의 결혼을 리틀앤젤스 예술회관에서 공연했다. 또 하나의 새로운 단체로 광인성악연구회가 국립대극장에서 카발레리아 루스티카나와 팔리아치를 공연함으로써 오페라계에 합류했으며 예울음악무대는 지난 해에 공연한 오페라 연습과 크리스마스 오페라 아말과 밤에 찾아온 손님을 정동극장에서 공연했다. 지방에서는 호남권에서 광주오페라단과 호남오페라단이 피가로의 결혼과 장일남의 춘향전을 각각 공연했고 충청권에서는 충북오페라단이 라보엠을, 충남성곡오페라단은 나부코를, 대전오페라단은 세빌리아의 이발사를 공연했고 충청오페라단이 리골레토를 공연, 충청권의 약진이 눈에 띄었다. 지방에서는 가장 먼저 오페라를 시작한 영남권은 영남오페라단의 카르멘을 비롯해서 대구시립오페라단은 돈 조반니와 토스카를 무대에 올렸고 경남오페라단은 카발레리아 루스티카나를 KBS 창원홀에서, 부산의 나토얀오페라단은 라 트라비아타를 공연했다. 오페라 전막 공연은 아니지만 연출가 조성진이 만드는 오페라 산책과 지휘자 금난새가 진행하는 오페라 교실은 특히 젊은 청소년들에게 오페라의 재미를 일깨우게 하는 좋은 프로그램으로 생

각된다.

1997년

다가오는 21세기를 향해 하나하나 매듭을 지어가며 97년에도 오페라계는 그 나름의 제작 계획을 세웠지만 꿈에도 생각지 못한 IMF 한파는 후반기 공연 계획에 차질을 빚게 함으로써 다른 어떤 공연보다도 어려움 속에 빠져들게 되었다. 종합예술로서의 오페라는 많은 제작비를 필요로 하기 때문에 대기업의 후원이 반드시 이루어져야 하는데 기업의 후원을 기대하지 못하게 됨에 따라 한국 오페라 50년의 해인 1998년은 참으로 어려운 고통을 감내해야 할 것으로 생각된다.

국립오페라단(단장 박수길)의 97년도 첫 공연은 4월, 오페라 스튜디오의 공연으로 소극장에서 롯시니의 오페라 결혼청구서로 시작되었다. 음악적 재미와 유머가 넘쳐 흐르는 롯시니의 결혼 청구서는 젊은 지휘자 장윤성이 국립 무대의 첫 지휘를 맡고 연출도 그동안 조연출로 국립과 작업해 오던 이소영이 연출자로 나섬으로써 젊음에 넘치는 무대를 만들어 내었다. 출연 가수도 젊은 성악가들로 호흡을 맞추어 오페라의 재미를 청중들에게 심어줌으로써 소극장 오페라의 참 모습을 확인시켜 주었다.

연출을 맡은 이소영은 오랫동안 국립오페라단원으로 많은 오페라에서 주역을 맡았던 소프라노 황영금의 딸이어서 모녀가 대를 이어 국립오페라단과 인연을 맺고 있다. 국립오페라단은 6월에 대극장 무대에서 베르디의 리골레토를 공연했는데 이번 공연은 리골레토를 상설 레파토리화하는 작업과 더불어 일본의 2기회 오페라극장과 연합해서 무대를 만듦으로써 오페라를 통한 한일간의 문화 교류를 가능케 했다. 지휘 김덕기, 연출 제임스 루카스, 출연 가수로는 고성현, 김영환, 김수정, 김인수 등 한국 가수들과 일본에서는 시마무라 타케오, 오마치 사토루, 아모 아키에 등이 함께 한 리골레토는 오페라의 전문성이 느껴진 무대였다. 8월에는 번안 오페라로 브리튼의 섬진강 나루를 소극장에서 한국 초연한데 이어 11월에는

최병철 작곡 아라리 공주를 대극장 무대에서 역시 초연함으로써 한 해를 마무리 했다. 아라리 공주는 김덕기 지휘, 김홍승 연출로 이춘혜, 김성은, 임정근, 강무림, 고성진, 김재창 등이 출연했다. 서울시립오페라단(단장 오영인)은 베르디의 멕베드를 세종대강당 무대에 올렸고 김자경오페라단은 6월엔 아이다를 오페라극장 무대에 올리면서 외국 초빙 가수들과 함께 김남두, 강화자, 장현주, 고성진, 김재창, 이요훈, 김요한 등이 출연했는데 특히 테너 김남두는 유럽에서 활동 중인 성악가로 국내 무대를 통해 오페라 가수로서의 면모를 확인 시켜주었다. 김자경오페라단은 11월에 김동진의 창작 오페라 춘향전을 초연했는데 오페라의 경우 4번째 작품이 된다. 해방 후 한국 최초의 창작 오페라가 현제명의 춘향전이었고 그 후 다시 작곡가 장일남이 두 번째 춘향전을 발표했으며 세 번째는 박준상의 춘향전이 공연되었는가 하면 김자경오페라단이 제 53회 공연으로 김동진 작곡 오페라 춘향전을 무대에 올림으로써 4번 째 오페라 춘향전이 탄생된 것이다. 그런데 작곡가 김동진이 춘향전을 신 창악 오페라라고 지칭한 것과 같이 한국의 판소리에서 쓰여지는 창을 서양 발성기법에 접목시켜 발성은 서양적이나 음악적 표현에서는 한국 고유의 창에서 쓰여지는 해학적 멋을 살리려는 자신의 의도를 구체화함으로써 특별한 의미를 느끼게 했다. 예술의전당 오페라극장에서 공연된 춘향전은 김동진이 85세에 마무리한 작품을

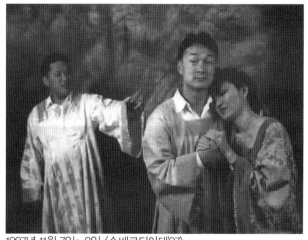

1997년 11월 7일~8일 〈슈베르티아데'97〉
예술의전당 주최-예술의전당 자유소극장

80세의 김자경이 무대에 올림으로써 또 다른 감동을 전해 주고 있다. 국제오페라단은 외투, 수녀 안젤리카, 쟌니스키키 등 단막 오페라를 공연했고 한국오페라단은 라보엠을, 글로리아오페라단은 장일남의 춘향전을 다시 무대에 올렸다. 97년 오페라계의 또 하나 특기할 공연은 세계음악제에서는 특별 공연으로 일본의 작가 나카무라 사카의 대본에 한국 작곡가 강석희가 작곡한 한일 합창 오페라 초월이 삶과꿈싱어즈에 의해 공연되었는데 1995년 일본 동경실내가극장에 의해 초연된 후 한국에서는 처음으로 토월극장 무대에 올린 것이다. 전통적인 오페라와는 달리 현대 어법에 의한 음악적 난해함이 출연자들에게 어려움을 주었지만 삶과꿈싱어즈는 한국 초연을 성공적인 무대로 만들었다. 예울음악무대는 모차르트의 돈 조반니를 현대극으로 번안하여 조반노의 최후라는 이름으로 예술의전당 토월극장에서 공연했는데, 지휘 김정수, 연출은 박수길이 맡았으며 18세기의 작품을 현대의 사건으로 재조명하는 흥미있는 무대를 만들었다. 지방에서는 일산오페라단이 창단되어 메노티의 아멜리아 무도회가다를 공연했고

호남권에서는 호남오페라단이 장일남의 춘향전을, 광주오페라단은 코지 판 투테를 공연했다. 영남권에서는 대구시립오페라단이 세빌리아의 이발사에 이어 나비부인을 무대에 올려 매년 2개의 작품을 제작하고 있으며 그랜드오페라단도 부산문화회관에서 헨젤과 그레텔 그리고 라보엠을 공연했다. 계명오페라단은 삼손과 데릴라를, 나토얀오페라단은 카르멘을 공연했다. 충청권에서는 충북오페라단이 세빌리아의 이발사를, 충남성곡오페라단은 라 트라비아타를 공연했고 대전오페라단은 카르멘을 무대에 올렸다. 예술의전당은 96년에 이어 97년에도 송년 무대로 요한 슈트라우스의 박쥐를 다시 무대에 올려 매년 송년 무대로 정착시키려는 의지를 보여주었다.

한국오페라 50년을 끝내며

50년 속에 빠지다보니 새삼스럽게 역사의 아름다움을 깨닫게 되었고 그 아름다움을 만들어 내느라 오페라 무대에서 한 시대를 풍미한 이름들을 잊을 수가 없다. 한국 최초의 오페라 무대를 대

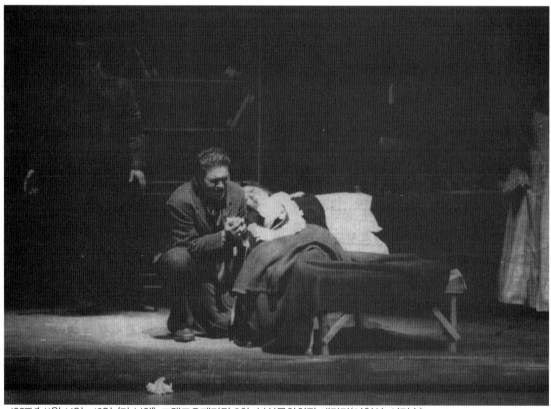

1997년 11월 14일~16일 〈라 보엠〉 그랜드오페라단 3화─부산문화회관 대강당(이칠성, 서경숙)

한민국 정부가 수립되기도 전에 만들어낸 테너 이인선과 첫 지휘를 맡은 임원식의 이름은 결코 잊을 수가 없지만 오페라 최다 지휘자인 임원식과 홍연택, 바리톤으로 많은 연출을 맡았던 오현명, 가장 오랫동안 주역 테너로 활동한 안형일, 본격적인 민간 오페라단 시대의 문을 연 김자경이 그런 이름들이다. 한국오페라50주년 기념축제 오페라 갈라 무대에 많은 후배들과 함께 무대에 선 바리톤 오현명, 황병덕, 이인영, 테너 안형일 소프라노 황영금 그리고 첫 무대를 지휘한 이래 78세의 나이로 지휘봉을 잡은 임원식의 열정에 고개를 숙인다. 초창기 오페라 운동을 이어받아 오페라 운동에 헌신하며 한국오페라50주년 기념축제 추진위원회의 공동 대표로 50년의 매듭을 지은 강화자, 김봉임, 김성길, 김신자, 김일규, 김원경, 김진수, 박성원, 박수길, 이규도, 오영인, 우태호, 조성진도 우리가 기억해야할 이름들이다.

소프라노 홍혜경, 조수미, 신영옥, 김영미와 바리톤 김동규 그리고 바이로이트 무대에서 바그너를 노래한 바리톤 강병운의 해외 활동 역시 기억 속에 자리잡고 있다. 마지막으로 50년 오페라 갈라 무대에서 지휘를 맡은 임원식을 비롯해서 박은성, 김덕기, 연출 장수동과 함께 축제 무대에서 노래한 오페라가수 74명의 이름 정은숙, 이우순, 정영자, 장현주, 김일규, 최원범, 김영미, 신영조, 소순용, 김태현, 김원경, 김유섬, 이현, 김성백, 박제승, 조영해, 김인수, 박순복, 엄정행, 정동희, 최태성, 문학봉, 양혜정, 유충렬, 방현희, 임해철, 오현명, 박치원, 고성현, 김진수, 김영환, 김영애, 박성원, 김향란, 안현경, 류재광, 김정웅, 김요한, 변병철, 신애경, 박미애, 황영금, 박경신, 김현주, 조창연, 김종호, 이은순, 김명지, 이인영, 이규도, 박세원, 곽신형, 강무림, 안형일, 배기남, 이재환, 신동호, 강양은, 조성문, 고성진, 유미숙, 길애령, 김선일, 유지호, 신경희, 양장근, 박미혜, 박정원, 신지화, 최승원, 양예경, 장유상, 황병덕, 전창섭(이상 기념축제 출연순서임), 지휘 임원식, 박은성, 김덕기, 연출 장수동을 여기에 기록하겠다.

역사를 기술한다는 것은 참으로 어려운 작업이라 생각된다. 더군다나 촉박한 시간 속에서 자료 수집도 여의치 않아 만족할만한 기록이 되지 못했다. 다만 오페라 50년사를 토대로 해서 앞으로 보다 알찬 한국 오페라의 역사가 하나하나 기록되어 갈 수 있기를 바라며 그 다음의 작업을 후학들에게 맡긴다.

초창기로부터 50년을 헤아리는 동안 정신과 물질 모두를 바쳐 이 나라 오페라 운동에 헌신한 선각자들과 최선을 다해 오페라 무대를 지켜온 성악가들 모두에게 마음으로부터 찬사를 보낸다.

이 50년사는 바로 이들의 피땀 어린 노력의 결과가 아닌가 한다.

이 글은 한국오페라 50주년 기념사업회가 1998년에 발행한 「한국오페라 50년사」에 발표한 故 한상우 님의 원고 중에서 잘못된 기록과 누락된 연보를 수정 보완하여 재수록한 것임을 밝혀 둔다.

VIII. 부록

2. 한국오페라 60년사

1998~2007

집필 민경찬
(음악평론가, 한국예술종합학교 교수)

들어가는 말

올해는 대한민국 정부가 수립된 지 60주년이 되는 해인 동시에 우리나라에서 오페라가 시작된 지 60주년이 되는 해이다. 우리나라 오페라의 시작, 그러니까 한국 오페라사의 기점(起點)에 관해서는 여러 설이 있다. 그렇지만 오페라계를 비롯하여 음악계에서는 일반적으로 1948년 1월 16일 이인선(李寅善)이 조직한 조선오페라협회 주최로 공연한 베르디의 오페라 〈라 트라비아타〉(춘희)를 우리나라 최초의 오페라로 보고 있다.

1948년 이전에 오페라가 없었던 것은 아니었다. 이에 관한 구체적인 내용은 본고의 '한국오페라 전사(前史)'에서 살펴보겠지만, 중국과 일본 등 외국에서 공연이 되었거나 외국사람이 작곡을 하였거나 우리나라 사람이 작곡을 하였다하더라도 오페라라고 부르기에는 무리가 있는 것이었다. 이론(異論)의 여지가 없이 오페라의 레퍼토리를 가지고 우리나라 사람이 기획 및 제작을 하고 우리나라에서 우리나라 성악가들이 출연한 오페라 공연은 1948년의 〈라 트라비아타〉가 처음이다. 따라서 1948년을 우리나라 오페라사의 기점으로 보는 것은 타당하며, 이전에 있었던 유사한 공연들은 한국오페라의 전사로 보아야 할 것이다.

이 글은 한국오페라 60주년을 맞이하여 1998년부터 2007년까지 10년간의 발자취를 정리한 것이다. 1948년부터 1997년까지 50년의 역사는 1998년 '한국오페라 50주년 기념사업'의 일환으로 음악평론가 고(故) 한상우 선생이 〈한국오페라 50년사〉라는 이름으로 발표 하였다. 이 글은 그 뒤를 잇는 것이라는 성격을 띠고 있으며, 논의의 일관성을 위해 〈한국오페라 50년사〉의 체제에 따라 연도 별로 고찰을 하도록 하겠다.

방대한 양을 제한된 시간과 제한된 분량 안에서 다루어야 하기 때문에 개별 오페라단과 개별 공연의 언급은 생략하고, 논의의 대상은 그 해에 있었던 가장 큰 특징과 함께 그 해에 등장한 창작오페라와 창단된 오페라단 및 해외공연으로 국한하도록 하겠다. 개별 오페라의 공연에 관해서는 같이 수록될 '한국오페라 공연연보'를 참고하시기

바라며, 본의 아니게 누락된 것이 있거나 잘못된 것이 있으면 양해를 구하는 바이다.

또한 본격적인 논의에 앞서 참고로 '다양하게 제기되고 있는 최초의 한국오페라 설'과 함께 '한국오페라 전사'에 기록될 만한 것들로는 어떤 것이 있는 지 살펴보도록 하겠다.

다양하게 제기되고 있는 '최초의 한국오페라'설

음악과 극이 결합된 장르를 일컫는 용어는 매우 다양하다. 일반적으로 알려진 오페라와 뮤지컬이라는 용어 이외에도 가극, 악극, 음악극, 극음악, 노래극, 성극(聖劇), 동요극, 창극, 판소리, 창가극, 국극, 마당극, 신창악, 심포닉 아트(Symphonic Arts) 등이 있다. 그런데 그 용어를 정의하지 않고 관습적으로 사용하고 있기 때문에 같은 용어라 하더라도 사람에 따라 다른 의미로 사용하기도 하며, 다른 용어라 하더라도 같은 개념으로 사용하기도 한다. 예를 들어 '악극'과 '가극'을 같은 뜻으로 사용하는 사람이 있는가 하면, '오페라'와 '가극'을 같은 뜻으로 사용하는 사람도 있다. 그런 반면 '오페라'를 '악극'이라고 하지는 않지만, 바그너의 뮤직 드라마를 '악극'이라는 용어로 번역하여 사용하기도 한다.

사전을 통하여 '오페라'(opera)라는 용어를 찾아보아도 애매하기는 마찬가지이다. 먼저 영어사전과 국어사전에서 '오페라'라는 단어를 찾아보면 "가극"(歌劇)이라고 나와 있고, 백과사전에는 "가수의 노래를 중심으로 작품 전체가 표현되는 극"으로 정의하고 있으며, 음악사전에도 "하나의 작품 전체를 바탕으로 작곡된 노래의 극"이라고 정의하고 있다.

이처럼 사전에서 조차 애매하게 정의하고 있기 때문에, 무엇을 오페라로 보느냐는 문제는 사람에 따라 다를 수 있고, 무엇을 한국 최초의 오페라로 보느냐라는 문제도 사람마다 다를 수가 있으며, 이에 따라 한국오페라사의 기점 설정도 논란이 있을 수밖에 없다.

무엇을 한국 최초의 오페라로 보느냐에 관한 설은 1948년의 〈라 트라비아타〉 이외에도 크게 세

가지가 있다. 한유한이 1937년에 발표한 〈리나〉와 1939년에 발표한 〈아리랑〉으로 보아야 한다는 설, 안기영이 1940년에 발표한 〈견우직녀〉로 보아야 한다는 설 그리고 일본 작곡가인 다카기 토우로쿠(高木東六)가 1947년에 발표한 〈춘향〉으로 보아야 한다는 설 등이 그것이다. 이는 모두 '오페라'를 확대 적용한 결과이며, 이러한 형태의 극음악은 이미 그 이전부터 있었기 때문에 '최초'라는 수식어도 붙일 수가 없다. 따라서 1948년 이전에 있었던 것은 모두 '한국 오페라 전사(前史)'에 해당하는 것이라고 보는 것이 타당할 것이다. 그럼 '한국 오페라 전사(前史)'에 기록될 내용으로는 어떤 것이 있을까?

한국오페라 전사(前史)

우리나라에 서양음악이 본격적으로 유입되기 시작한 시기는 19세기 말이며 기독교의 전래와 함께 찬송가가 보급된 것이 계기가 되었다. 20세기에 들어서자 본격적으로 교회가 건립되었고, 1905년 선교사 공의회가 주일학교 위원회를 설치하고서부터는 주일학교도 생기기 시작하였다. 교회와 주일학교에서는 크리스마스가 되면 성극(聖劇)을 하였는데, 아마 이것이 우리나라 사람들이 최초로 경험한 오페라의 초기 형태일 것이다.

그와 더불어 19세기 말 '학교'라는 근대식 교육 기관이 설립되어 이른바 신교육을 실시하였고, 20세기 초부터는 '창가'라는 명칭의 음악교육을 실시하기 시작하였다. 그리고 신식 노래인 서양의 노래를 부르면서 춤을 추는 유희를 가르쳤다. 비록 학교에서는 연극을 가르치지는 않지만, 학생들은 학예발표회나 운동회를 통하여 음악과 연극과 춤이 결합된 예술 행위를 체험할 수 있게 되었다. 이것이 한국 오페라의 형성과 발전에 어느 정도 영향을 주었는지 알 수는 없지만 적지 않은 영향을 주었음에는 틀림이 없을 것이다.

이와 같이 1920년대까지는 교회의 성극, 학교의 학예회의 형태로 한국 오페라 전사를 장식하였다. 그러다가 1930-40년대가 되자 좀 더 다양해지기 시작하였다. 어린이 오페라라고 할 수 있

는 '동요극'이 등장하였고, 당시 우리 민족이 독립운동을 하던 중국에서는 우리나라 사람이 작곡한 창작 음악극이 절찬리에 공연이 되었고, 지금의 뮤지컬이라고 할 수 있는 '악극'이 등장하여 한 시대를 풍미하였으며, 1940년대 초에는 '가극 운동'이 전개가 되었다.

교회의 성극에서 출발한 우리나라 어린이 음악극은 비교적 빨리 등장을 하였다. 현존하는 것 중 가장 오래된 것은 〈꽃동산〉이다. 1933년 이은상이 대본을 썼고, 이흥렬이 작곡을 하여 '동요극'이란 명칭으로 상연 및 출판을 하였다. 이후 교회의 주일학교, 유치원, 보육학교를 중심으로 동요극이 널리 유행을 하였다. 동요극에서 나온 대표적인 노래로는 1947년 동요극 〈우리의 소원〉의 주제가인 〈우리의 소원〉이 있다.

또한 우리에게 잘 알려져 있지 않지만 해외에서 활약을 한 독립군과 광복군 진영에도 음악극이 있었다. 대표적인 것으로는 중국에서 독립군과 광복군으로 활약한 한유한의 작품을 들 수 있다. 한유한은 1937년, 나라 잃은 폴란드 노음악가의 저항운동을 그린 창작 음악극 〈리나〉를 발표하였고, 1939년에는 항일운동을 그린 창작 음악극 〈아리랑〉을, 1940년에는 항일아동음악극인 〈귀무〉를 발표하였다. 한유한은 대본에서 작곡, 연출, 출연까지 혼자서 도맡아 하였는데, 그의 작품은 중국 각지에서 수십 차례 공연이 될 정도로 인기가 높았으며, 김구 주석과 장개석 위원장도 관람을 할 정도였다고 한다. 그의 작품 중 일부는 전해 오고 있다.

그런 가운데 1930년대에 서양의 뮤지컬과 유사한 형태의 음악극이 등장하여 한 시대를 풍미하였다. 당시 유행하던 대중가요 또는 새롭게 작곡한 노래를 사용하였고, 거기에 춤을 가미한 통속적이면서 상업적인 성격을 띤 대중적 취향의 연극이었다. 독립된 형태의 막간극이라고도 할 수 있고 버라이어티 쇼라고도 할 수 있는데, 막간극과의 차이점은 연극과 마찬가지로 하나의 일관된 줄거리를 가지고 있다는 점이다. 동양극장이 중심이 된 이 새로운 양식의 음악극이 대중들에게 호응을 얻자 여러 극단에서 앞 다투어 새로운 작품을 만

들어 공연을 하였는데, 1939년부터는 이런 양식을 '악극'(樂劇)이라고 불렀다.

1940년대에 들어서는 '가극운동'이 전개가 되었다. 이 가극 운동은, 일제의 황민화 정책으로 말미암아 우리 말 사용이 금지되고 동아일보와 조선일보 등 언론들이 강제 폐간 당하자 이에 대응하여 우리말과 우리 음악과 우리 예술을 지키자는 뜻에서 전개된 자생적 문화 운동이었다. 중심 인물은 서항석(연출)과 설의식(대본)과 안기영(작곡) 3인이었고, 이들은 〈견우직녀〉, 〈콩쥐팥쥐〉, 〈은하수〉 등 우리의 민담을 소재로 한 창작음악극을 만들어 '가극'이라는 명칭을 붙였다. 여기에 출연한 적이 있는 음악평론가 박용구 선생은 이를 후에 '향토가극'이라 명명을 하였는데, 조선의 독창적인 색채가 있는 가극이라는 뜻에서 이렇게 이름 붙였다한다. 그러니까 우리나라의 본격적인 창작 음악극은 1940년대 초, 일제 식민 정책에 대응하여 자생적인 예술운동의 일환으로, '가극'이라는 이름을 가지고, 설의식 대본과 안기영 작곡의 〈견우직녀〉, 〈콩쥐팥쥐〉, 〈은하수〉로 시작을 한 것이다. 악극이 지향하는 흥행성보다는 민족성과 예술성을 추구하였다.

한편 1947년 일본 작곡가 다카기 토우로쿠가 창작 오페라 〈春香〉(춘향)을 작곡하였고, 이듬해인 1948년 11월 20일 일본에서 공연을 하였다. 재일 동포들이 모금을 하여 작곡을 의뢰한 것으로 공연 시간이 2시간 30분, 출연자 70명, 오케스트라 반주에 의한 대규모 오페라였다.

여기서 잠깐 용어의 관점에서 '오페라'와 '가극'과 '악극'의 차이점을 살펴보도록 하겠다. 'opera'를 우리말 발음으로 표기한 '오페라'라는 용어와 그것을 우리말로 번역 한 '가극'이라고 용어는 20세기 초부터 사용하였다. 그런 한편 '악극'이란 용어는 30년대 말에 등장하였고, 대중예술의 성격이 강한 '악극'의 대응어로 클래식의 성격이 강한 음악극이란 뜻의 '가극'이라는 용어는 40년대 초에 등장하였다. 즉, 흥행적 성격이 강한 음악극을 '악극' 예술성을 지향하는 음악극을 '가극'이라 불렀던 것이다. 그러다가 40년대 말부터는 '악극'과 '가극'을 구분하지 않고 혼용하였다. 그러니

까 '가극'은 크게 네 가지 뜻을 가지고 있는데, 첫째 'opera'의 번역어, 둘째 '악극'의 대응어, 셋째 '악극'과 동일어 그리고 넷째 극과 음악이 결합된 모든 것 등이 그것이다. 따라서 오페라의 번역어로써의 '가극'과 '악극'의 대응어로써의 '가극'은 다른 것이며, '오페라는 가극이다'라는 등식 관계는 성립되지만, 역으로 '가극은 오페라다'라는 등식 관계는 성립되지 않는다.

1948년의 〈라 트라비아타〉 이전에 등장한 다양한 형태의 음악극을 오페라라고 말할 수 없는 것이 바로 이 때문이다. 그리고 다카기 토우로쿠의 창작 오페라 〈春香〉은 비록 우리의 고전을 바탕으로 작곡한 것이기는 하지만, 외국인이 작곡을 하여 외국어로 외국에서 공연을 하였기에 한국 오페라로 보기에는 무리가 있다. 다만, 이 모든 것을 '한국 오페라의 전사'에는 포함을 시켜야 할 것이다.

1998년

1998년은 대한민국 정부가 수립된 지 50주년이 되는 해인 동시에 한국오페라 50주년이 되는 기념비적인 해이다. 대한민국 역사 50년이 그렇듯이 한국 오페라 50년 역시 가진 고난과 역경을 헤쳐 나가며 '무'에서 '유'를 창조해야만 했던 시대였다. 모두가 열심히 노력한 결과 세계에서 유래가 없는 경이적인 성장과 발전을 하였는데, 거기에는 시련과 고통이 있었기에 그 성장의 열매는 더욱 더 아름답고 풍요롭고 달콤한 것이었다.

그렇지만 50년이라는 성장의 열매 이면에는 또 다른 시련이 준비를 하고 있었다. 나라 전체가 외환위기라는 역경에 처하면서 또 다른 시련을 겪게 되었다. 이 시련과 역경은 지난 50년간의 고도 성장에 따른 성장통과도 같은 것이었지만, 다른 한편으로는 과거를 되돌아보고 거기에서 교훈을 얻어 미래를 준비하게 하는 계기를 만들어 준 기회이기도 하였다.

한국 오페라 50주년을 맞아 성악인들은 뜻을 모아 '한국오페라 50주년 기념 축제'를 마련하였다. 50주년을 자축한다는 뜻과 함께 지난 50년

을 정리하고 앞으로 나아갈 방향을 모색하는 자리였다. 한국오페라 50주년 기념 축제위원회(총감독 : 박수길)의 주관과 국립중앙극장, 세종문화회관, 예술의 전당이 주최가 되어 개최되었으며, 기념행사와 기념사업으로는 심포지엄을 비롯하여 갈라 무대, 『한국 오페라 50년사』 발간 등이 있었다. 심포지엄의 주제는 「세기 한국 오페라의 나아갈 방향과 과제'였으며, 1부에서는 문호근이 '문화의 세기를 맞이하는 한국 오페라의 예술적 측면에 대한 모색'이라는 주제로 발제를 하였으며, 2부에서는 나가타케 요시유키(永竹由幸)가 'IMF시대와 각국 오페라의 운영에 관한 특강'을 하였고, 3부에서는 김신환이 '경제 개편 시대의 한국 오페라의 구조와 운영방안'이라는 주제로 발제를 하였다. 갈라 무대(연출 : 장수동)에서는 우리나라 오페라 주역 1세대라고 할 수 있는 황영금, 안형일, 황병덕, 오현명, 이인영 등과 지금의 주역들이 함께 무대를 장식하였고, 지휘는 우리나라 최초의 오페라를 지휘한 임원식과 박은성, 김덕기가 맡았다. 그리고 『한국 오페라 50년사』에는 한국오페라의 역사를 연도별로 정리한 '한국오페라 50년'(집필 : 한상우)을 비롯하여, '사진으로 보는 한국 오페라 50년', '한국오페라 공연 연보', '팜플렛으로 보는 한국 오페라 50년', '한국 오페라 공연 기록'과 함께 각 오페라단의 활동 상황이 수록되어 있다.

'한국오페라 50주년 기념 축제'는 오페라의 주역들이 한 자리에 모여 자축 행사를 하였다는 의미를 넘어 한국 오페라 연구의 학술적 토대를 만들어 주었다는 점, 21세기 한국 오페라의 나아갈 방향에 관한 화두를 제시해 주었다는 점 그리고 과거를 되돌아보고 거기에서 교훈을 얻어 미래를 준비하고자 하는 새로운 전통을 만들었다는 점 등에 그 의의가 있다고 말 할 수 있다.

한편, 11월에는 정부수립 50주년과 한국 오페라 50주년을 기념하기 위한 '오페라 페스티벌'이 성대하게 개최되었다. 예술의 전당과 민간 오페라단 총연합회가 공동 주최한 이 페스티벌은 여러 가지 면에서 획기적인 시도였다. 민간오페라단의 역량을 총집결하다시피 한 행사였는데, 한 편의

오페라가 아니라 〈리골레토〉(연출 : 장수동), 〈카르멘〉(연출 : 김석만), 〈라 보엠〉(연출 : 이소영)을 매일 바꿔가면서 공연을 하였다.

그리고 일부의 내용은 현대인의 감성에 맞게 개작을 하는 등 보다 관객들에게 다가고자 노력을 했고, 기존의 타성을 벗고 오디션으로 역량 있는 신인을 선발하여 출연 시키는 등 한국 오페라 개혁을 위한 다양한 시도를 하였다. 이에 대한 찬반 논란은 있었지만, 한국 오페라의 발전을 위한 새로운 시도의 하나로 받아들여야 할 것이다.

1998년 화제의 오페라로는 〈원효〉와 〈이순신〉을 들 수 있다. 장일남의 창작 오페라인 〈원효〉는 경주문화엑스포를 기념하기 위하여 경주문화엑스포 주최로 우리나라에서는 최초로 시도되는 야외 오페라로 불국사 경내에서 공연이 되었다. 그리고 〈이순신〉은 이순신 장군 순국 400주년을 맞아 이탈리아 작곡가인 니콜로 이우콜라노에게 위촉하여 만든 오페라로 아산 현충사를 비롯하여, 서울, 부산, 대전, 광주, 공주, 통영 등에서 공연이 되었다. 둘 다 한국 역사의 영웅을 소재로 세계성이 있는 한국적 오페라를 만들고자 하는 일환으로 창작되고 공연이 되었다는 공통점을 가지고 있다. 다시 말해 일본을 배경으로 한 〈나비부인〉과 중국을 배경으로 한 〈투란도트〉와 마찬가지로 한국을 배경으로 한 세계적인 오페라를 만들고자 하는 염원이 담겨져 있는 것인데, 그 염원을 실현시켰다고는 볼 수 없지만 이러한 시도가 계속된다면 머지않아 실현이 될 것이다.

그런 한편 1998년에 창단한 오페라단과 창단 기념 공연을 살펴보면, '지역내 문화중심'을 표방하고 창단한 세종오페라단(예술감독 : 정은숙)이 〈수녀 안젤리카〉를, 지방 오페라의 활성화를 위해 창단한 경기도립오페라단(단장 : 전애리)이 〈토스카〉를, 로얄오페라단이 〈사랑의 묘약〉을, 인천오페라단(단장 : 황건식)이 〈까발레리아 루스티까나〉 등을 공연하였다.

1998년을 한마디로 표현한다면 '한국 오페라의 지난 50년을 정리하고 새로운 시작을 알리는 해'라고 말 할 수 있을 것이다.

1999년

1999년은 위기와 기회가 공존한 한 해였다. 외환위기의 여파는 오페라계에도 영향을 주어 기존 방식이 아닌 다른 방식을 모색하게 되었다. 그 다른 방식이란 젊고, 신선하고, 작고, 친절하며, 완성도가 높은 오페라를 만들고자 하는 움직임과 창작 오페라의 활성화로 나타났다. 그런 의미에서 위기는 오히려 기회인 셈이었다.

그동안 한국 오페라의 특징 중의 하나가 '대형화 추구'라는 점에 있었다. '대형화 추구'는 짧은 시간 안에 한국 오페라를 급속도로 발전시키는데 기여하였다는 순기능적인 면을 가지고 있었지만 다른 한편으로는 내실 부재, 창작오페라 위축, 경영의 어려움, 실험 부재 등과 같은 역기능적인 면을 초래하기도 하였다. 이에 국립오페라단를 비롯하여 광인성악연구회, 한우리오페라단, 예울음악무대, 이솔리스티, 서울오페라앙상블, 세종오페라단 등 7개 단체가 모여 소극장 오페라 운동의 일환으로 '제1회 소극장 오페라 축제'를 개최하였다. 공연 작품으로는 김경중의 창작 오페라 〈둘이서 한발로〉, 공석중의 창작 오페라 〈결혼〉, 박영근의 창작 오페라 〈보석과 여인〉 등 창작 오페라 세 편과 〈피가로의 결혼〉을 한국식으로 번안한 〈박과장의 결혼 작전〉, 도니제티의 한국 초연 오페라 〈초인종〉 및 〈델루죠 아저씨〉, 〈오페라 속의 오페라〉 등 7 편이 선을 뵈었다. 소극장 오페라 축제를 기획한 박수길 국립오페라단 단장은 당시 한 언론과의 인터뷰에서 "한국 오페라 50년 역사 동안 양적으로는 팽창했지만 그 수준이 그에 미치지 못한 우리 오페라의 첫 단추부터 다시 끼우는 심정으로 소극장 오페라 축제를 마련했다"고 밝힌 바와 같이 이 축제는 해가 거듭할수록 한국오페라의 질적 향상을 비롯하여 창작 오페라의 활성화, 신인 발굴 및 데뷔의 장, 다양한 실험의 장, 오페라 인구의 저변 확대에 많은 기여를 하고 있다.

그런 한편, 1999년도는 여느 해보다 창작 오페라가 활성화된 한 해였다. 정회갑 작곡의 〈산불〉(국립오페라단)을 비롯하여 이영조 작곡의 〈황진이〉(한국오페라단), 이동훈 작곡의 〈백범 김구

와 상해임시정부〉(베세토 오페라단), 김경중 작곡의 〈둘이서 한발로〉(서울오페라 앙상블), 공석중 작곡의 〈결혼〉, 박영근 작곡의 〈보석과 여인〉, 이종구 작곡의 〈매직 텔레파시〉, 백병동 작곡의 〈사랑의 빛〉(서울오페라 앙상블), 장일남 작곡의 〈녹두장군〉(영남오페라단과 호남오페라단 공동제작), 김선철 작곡의 〈무등둥둥〉(광주빛소리오페라단), 정부기 작곡의 오페레타 〈아미타블〉, 1998년도에 발표한 것을 개작한 〈이순신〉(성곡오페라단) 등이 공연되었고, 난해하기로 유명한 윤이상의 걸작 오페라 〈심청〉(예술의 전당 오페라단)이 국내 초연되었다. 창작 오페라의 소재는 한국 또는 그 지방의 로컬성이 잘 부각되는 '인물'이 중심이었는데, 이는 한국적이면서도 세계적인 오페라를 만들고자 하는 오페라계의 염원 및 정부의 창작 지원 정책 그리고 지방오페라단의 활성화와 지자체의 후원 등이 결합된 결과로 볼 수 있다. 한국 역사 속의 인물이 오페라의 인물로 재탄생 된 〈황진이〉, 〈이순신〉 등과 같은 몇몇 작품은 '전략 문화상품화'를 목표로 개작과 수정작업을 거쳐 완성도를 높여 가고 있는 것이 특징이며, 향후에 등장하는 창작오페라도 이러한 길을 밟으면서 완성도를 높여가고 있다.

국내 초연오페라가 많았던 것도 이 해의 특징 중의 하나이다. 창작 오페라 이외에도 풀랑크의 〈티레지아스의 유방〉(국립오페라단), 베를리오즈의 〈파우스트〉(예술의 전당), 모차르트의 〈후궁탈출〉(서울시립오페라단), 도니제티의 〈초인종〉, 퍼셀의 〈디도와 에네아스〉, 윤이상의 〈심청〉 등이 초연되었다.

또한 1999년에는 경북오페라단과 오르페우스오페라단이 창단을 하였고, 광주빛소리오페라단이 〈무등둥둥〉을, 한국교사오페라단이 〈오페라 속의 오페라〉를, 강원오페라단이 〈잔니 스키키〉를 창단 기념 공연으로 무대에 올렸다.

이해 11월 18일에는 '한국오페라의 대모'(代母)로 불린 김자경 여사가 별세를 하였다. 한국 최초의 오페라이자 자신의 데뷔작인 〈라 트라비아타〉에서 여주인공인 비올레타 역을 맡아 '영원한 비올레타'라는 애칭을 가진 김자경 여사는 일생을

한국오페라 발전에 몸을 받쳤다. 그리고 자신의 제작한 〈라 트라비아타〉의 마지막 공연 때 휠체어를 타고 무대에 나와 관객들에게 인사를 한 뒤, 얼마 후 유명을 달리 하였다.

마치 오페라의 한 장면처럼…

2000년

2000년도는 한국오페라의 세계화를 시도한 한 해였고, '축제' 또는 '페스티벌'이라는 이름의 공연이 증가한 해였다. 그리고 국립오페라단이 국립극장에서 나와 독립된 재단법인으로 재탄생한 해였다.

1999년도를 한국오페라의 해외 진출을 준비한 해라고 한다면, 2000년도는 세계 진출 시도 및 성사를 시킨 해로 기록할 수 있을 것이다. 현제명의 〈춘향전〉(아태오페라단 단장 : 윤석진)과 이영조의 〈황진이〉(한국오페라단 단장 : 박기현) 그리고 〈이순신〉(성곡오페라단 단장 : 백기현) 등이 각각 중국 상하이, 북경, 이탈리아 로마에서 공연을 하였고 현지로부터 좋은 평을 받았다. '한국오페라의 세계화'란 궁극적으로는, 한국의 정서가 잘 반영된 한국의 창작 오페라를 세계 각국에서 현지의 예술가들이 주요 레퍼토리로써 공연을 하는 것을 말한다. 이 해에 있었던 해외 공연은 비록 양국간 문화예술교류의 일환으로, 한국에서 제작한 오페라를, 외국에서 공연한 것이지만, 한국오페라의 세계 진출 가능성을 모색해 본 동시에 세계화에 일보 진전을 보인 공연이었다는데 커다란 의미가 있었다.

주지하다시피 오페라는 막대한 예산과 수많은 인원을 필요로 하기 때문에 한편을 무대에 올리기에도 쉬운 일이 아니다. 그런데 여러 편을 동시에 공연하는 '오페라 축제'가 유행을 하기 시작하였다. 1998년에 있었던 '한국오페라 50주년 기념 축제'의 성공에 어느 정도 영향을 받은 것이기도 하지만, 새로운 활로를 찾기 위한 기획과 아이디어의 하나가 '축제'라는 형태로 표출된 것이라고 보는 것이 타당할 것이다. 축제를 통하여 여러 편의 오페라를 공연하는 것은 다양한 레퍼토리와 새로운 공연 방식을 선보일 수 있고 또 오페라에 대한 열기와 관심을 고조시켜 특정 기간에 많은 팬들을 확보할 수 있다는 장점을 가지고 있다. 그렇지만 다른 페스티벌과 차별성 없이 유사한 방식으로 흘러버리기 쉽다는 위험성과 관객을 분산시켜 버린다는 단점도 가지고 있기 때문에 일종의 모험과도 같은 것이기도 하다. 예술의 전당에서 주최하는 '서울 오페라 페스티벌', 세종문화회관에서 개최하는 '세종 오페라 페스티벌' 그리고 국립오페라단을 중심으로 한 '소극장 오페라 축제'가 그 대표적인 예이며, '서울 오페라 페스티벌'은 전통적인 오페라를, '세종 오페라 페스티벌'은 재미있는 오페라를, '소극장 오페라 축제'는 실험과 창작 오페라를 지향하면서 한국 오페라 공연의 새로운 정형을 만들어 가고 있다.

한편, 오페라의 국내보급과 오페라운동의 활성화를 위해 1962년 1월 14일 국립중앙극장 소속의 전속 단체로 출범한 국립오페라단은 2000년 2월 1일 재단법인 국립오페라단(단장 : 박수길)으로 독립하여 예술의 전당으로 자리를 옮겼다. 1999년 12월에 개정된 문화예술진흥법에 의하여 책임운영기관이 된 것이다. 책임운영기관이란 기관장에게 최대한 재량권을 주되, 경영의 책임을 묻는 공공기관의 운영방식을 말한다. 외환위기와 경쟁력 강화라는 시대적 분위기에 편승된 조치로, 예술 단체에 경제 논리를 적용시킨다는 반대와 더욱 열악해진 환경 속에서 오페라를 제대로 할 수 있을까라는 우려가 있었지만, 재단법인으로 바뀐 국립오페라단은 이내 그 우려를 기우로 바꾸어 놓았다. 재단법인으로 독립된 이후 첫 오페라로는 〈마농 레스코〉를 올렸고, 이어 〈피가로의 결혼〉을 공연하였다.

이 해 창작 오페라로는 박재훈 작곡의 〈류관순〉, 박범훈 작곡의 〈직지〉, 이승선 작곡의 〈무영탑〉 등이 발표되었고, 초연된 오페라로는 로시니의 〈부활〉, 베르디의 〈루이자 밀러〉, 리처드 타이틀바움 〈골렘〉 등이 있었다.

2001년

2001년도는 한국오페라가 거대화와 다양화의 정점을 이룬 해이며, 양적인 면에 있어서도 다른 해에 비해 훨씬 많은 오페라가 공연이 된 한 해였다. 매년 몇 개씩 창단되던 민간 오페라단도 어느덧 50개가 넘었고, 한 해 동안 공연된 오페라의 수만 하더라도 150편이 넘었다. 때마침 베르디 서거 100주년이 된 해였기 때문에 여기저기서 베르디의 오페라를 공연하는 등 오페라 붐에 일조를 하였다. 그렇지만 부작용도 적지 않았고, 이에 따라 자성의 목소리도 여기저기서 울려 나온 한 해였다.

불과 얼마 전까지만 해도 오페라의 발전과 부흥을 위해 노심초사했는데, 이제는 오페라 공연의 과열을 우려하는 단계에 이르게 되었다. 오페라의 대형화 추세와 몇 몇 인기 있는 작품에 치중하는 레퍼토리의 편중성은 늘 비판의 대상이 되어 왔지만, 이를 비웃기라도 하듯이 무대는 더욱 더 거대하고 화려하게 변해갔다. 그리고 〈라 트라비아타〉, 〈사랑의 묘약〉, 〈라 보엠〉, 〈리골레토〉, 〈마술피리〉 등은 여전히 주요 레퍼토리로서 여러 단체가 중복 공연을 하였다. 게다가 수준이 미달되는 공연도 많았고, 정부나 지방자체단체의 지원금을 타기 위한 급조된 공연도 적지 않았다. 이에 신문에서는 '좋은 오페라공연과 나쁜 오페라공연 식별 방법', '오페라 잔치 졸작 대행진'이라는 기사를 실을 정도였다.

공연 방식 또한 눈에 두드러지게 다양화되었다. 물론 전통적인 공연 방식이 주를 이루었지만, '갈라 콘서트'와 '해설이 있는 오페라'는 이미 고전이 되었고, 가족 전체가 즐길 수 있는 '가족용 오페라'와 실험적인 '인디오페라', 무대가 없는 음악회 형식의 '콘서트오페라', 산 속에서 공연하는 '산상 오페라'가 등장하였고, 영상이 결부된 오페라, 실내가 아니라 야외에서 공연하는 '야외 오페라'도 증가가 되었다. 공연 방식의 다양화는 신선미와 함께 오페라 발전의 새로운 방향을 제공해준다는 긍정적인 측면을 많이 가지고 있다. 그렇지만 예술성과 작품의 완성도와 실험성 보다는 재미있어야 관객들이 많이 온다는 '흥행성'에 초점을 맞춰 진행된 아쉬움이 있었다.

창작오페라로는, 이병욱 작곡의 〈솔뫼〉와 그란빌 워커 작곡의 〈꿈꾸는 사람 요셉〉, 하인츠 레버 작곡의 〈동방의 햇불 안중근〉 등이 있었다. 〈솔뫼〉는 김대건 신부의 삶과 순교 정신을 그린 것이고, 〈꿈꾸는 사람 요셉〉은 일종의 종교오페라로 '고급 예술을 통한 선교'의 일환으로 만들어진 것이고, 〈동방의 햇불 안중근〉은 안중근 의사의 정신과 사상을 전 세계에 알리기 위한 목적으로 제작된 것이다. 또한 창작 오페라의 해외공연은, 이영조 작곡의 〈황진이〉와 이건용 작곡의 〈봄봄봄〉이 일본에서, 〈동방의 햇불 안중근〉이 베를린에서 있었다.

한편 초연된 오페라로는, 스트라빈스키의 〈오이디푸스 렉스〉와 루진스키의 〈마네킹〉이 있었고, 전주소리오페라단이 창단을 하였고 뉴서울오페라단이 창단 공연으로 〈사랑의 묘약〉을 무대에 올렸다.

2002년

2002년은 한일 월드컵이 개최된 해이다. 이에 따라 '월드컵 기념'또는 '2002'라는 타이틀을 붙인 공연이 붐을 일으켰고, 세계적인 유명 오페라단도 잇달아 내한 공연을 가졌다. 그리고 특기할 만한 것으로는 창작 오페라가 활성화되었다는 점과 초연 오페라가 많았다는 점을 들 수 있다. 국립오페라단이 창단 40주년을 맞이하면서 역사적인 100회째의 정기공연을 기록한 것도 특기할 만한 내용이다.

월드컵과 관련된 대표적인 공연으로는, 국립오페라단의 2002월드컵 개최 기념 - 다이나믹코리아페스티발 2002 〈전쟁과 평화〉가 있었다. 톨스토이의 동명소설을 원작으로 프로코피에프가 작곡을 한 작품으로, 공연시간 4시간 30분에 50여 명의 솔리스트 이외에도 300여명이 출연하는 대형오페라인데, 한국 공연은 중복되거나 지루하게 느껴지는 부분을 삭제한 2시간 30분 버전으로 공연을 하였다. 월드컵의 이념인 '평화'를 상징하는 공연으로 한국 초연작이다.

또한 세계 최정상의 오페라단으로 꼽히는 베를린 도이치오페라단이 내한하여 〈피가로의 결혼〉을 공연하였다. 전속 오케스트라, 합창단, 스탭 등 140여명에 달하는 인원과 무대 장치 의상을 통째로 들여와 화제가 되었으며 독일 오페라의 진수를 보여 주었다. 그리고 예술의 전당이 영국 로열 오페라 하우스와 제휴해 베르디의 〈오텔로〉를 제작하였으며, 러시아 노보시비르스크극장 오페라단이 〈카르멘〉을 공연하였다. 그런 한편 한국오페라의 해외 진출도 활발하였는데, 국제오페라단이 〈나비부인〉으로 오페라의 본 고장인 이탈리아에서 순회공연을 하였고, 이영조 작곡의 〈황진이〉가 미국에서 공연하여 호평을 받았으며, 현제명 작곡의 〈춘향전〉이 일본과 중국 등지에서 공연을 하였다.

창작 오페라로는, 김구 선생의 일대기를 다룬 강준일 작곡의 〈백범 김구―내가 원하는 우리나라〉를 비롯하여, 사도세자의 비극을 다룬 나인용 작곡의 〈부자유친〉, 손양원 목사의 일대기를 다룬 이호준 작곡의 〈사랑의 원자탄〉, 박정희 전 대통령의 생애를 다룬 백병동 작곡의 〈눈물 많은 초인〉, 고구려의 건국 설화를 다룬 박영근 작곡의 〈고구려의 불꽃〉, 강석희 작곡의 〈보리스를 위한 파티〉, 녹두장군 전봉준을 각색한 이철우 작곡의 〈동녘〉, 김정길 작곡의 〈백록담〉 등이 공연되었고, 김동진 작곡의 〈심청〉, 이건용 작곡의 〈봄봄봄〉 등 이전에 창작된 작품도 공연이 되었다. 창작오페라의 소재는 여전히 역사적인 '인물'이 중심이었으며, 한국적인 정서와 한국적인 해학이 깃들여 있는 독창적인 오페라를 만들려고 부심하였다.

초연 작품으로는 국립오페라단이 공연한 프로코피에프 〈전쟁과 평화〉를 비롯하여, 서울국제소극장 오페라 축제 무대에서 선을 보인 살리에르의 〈음악이 먼저, 말은 나중〉, 파이지엘로의 〈허튼 결투〉, 아가포니코프의 〈이웃집 여인〉, 렌디네의 〈중요한 비밀〉, 모차르트의 〈자이데〉 등과 함께, 삶과 꿈 싱어즈가 기획 공연한 시모어 바랍의 〈행운의 장난〉, 라벨의 〈스페인의 한때〉 등이 있었다. 그리고 극단 동임과 독일 헤벨 극장이 공동 제작한 〈안중근 손가락〉이 작년 독일 초연에 이어 한국에서 초연이 되었다. 초연 오페라는 예술성과 함께 작품의 완성도를 추구하고 있으며 한국오페라의 질적인 향상과 레퍼토리를 다양하게 하는데 기여를 하고 있다.

이 해 국립오페라단이 창단 40주년과 100회째의 정기공연을 맞이하면서 40주년 기념 갈라 콘서트로 '오페라, 오페라!'를, 100회 정기 공연으로 〈마술피리〉를 무대에 올렸다. 그리고 이를 끝으로 정기공연 시스템 대신 시즌제 시스템을 도입하는 등 새로운 탈바꿈을 시도하였다.

2002년도에 새로 창단된 오페라단으로는 천안오페라단, 아지무스오페라단, 웰뮤직분당오페라단, 제우스오페라단 등이 있으며, 창단공연으로는 계양그린오페라단이 〈오페라 아리아와 중창의 밤〉을, 의정부오페라단이 〈오페라 갈라콘서트〉를, 그로벌 오페라단이 〈박쥐〉를 무대에 올렸다.

2003년

2003년도는 대구오페라하우스가 건립과 대구오페라 축제의 시작, 국립오페라단의 새로운 변모 그리고 이른바 '운동장 오페라'이 등장하여 많은 논란을 낳았다는 점을 가장 큰 특징으로 꼽을 수 있다.

몇 년 전부터 서울 못지않게 지방에서도 오페라 붐이 일기 시작했다. 국립오페라단을 비롯한 서울에 있는 오페라단의 지방 공연이 일반화되었고, 지방의 대도시뿐만 아니라 중소도시에서도 앞다투어 오페라단을 창단하여 공연을 하기 시작하였다. 그런 가운데 2003년에는 대구에 오페라 하우스가 건립되어 오페라의 지방화 시대를 여는데 큰 몫을 담당하게 되었다. 개관 기념 공연으로는 인기가 있는 이탈리아 오페라 대신 우리나라 작곡가에게 위촉한 창작 오페라 〈목화〉(작곡 : 이영조)를 무대에 올려 그 의의를 더하였다. '목화'는 섬유 도시 대구를 상징하는 것으로, 개관 기념 첫 레퍼토리를 창작 오페라로 한 것은, 대구 오페라 하우스가 대구적인 특성과 함께 한국적인 특성이 있는 세계적인 오페라의 창작 산실로서의 역할을 하겠다는 선언과도 같은 것이었다. 이어 대구 오페라하우스 건립을 축하하기 위한 '대구오페라축제'

가 개최되어, 국립오페라단의 〈사랑의 묘약〉, 영남 오페라단의 〈나비부인〉, 대구시립오페라단의 〈토스카〉, 서울시오페라단의 〈심청〉 등 네 편이 무대에 올랐다.

2000년 재단법인으로 재탄생한 국립오페라단은 새로운 단장(정은숙)의 영입을 계기로 새로운 변모를 꾀하기 시작하였다. 우선 오페라 아카데미 스튜디오 연수 제도를 통하여 오페라 인재 육성을 하였고, 오픈 리허설 제도를 만들어 청소년들에게 저렴한 가격으로 오페라를 관람할 수 있게 하였다. 그리고 자체 합창단인 국립 오페라 합창단과 가수 및 스텝을 위한 상근 단원제도를 추진하였다. 또한 정기공연 시스템 대신 시즌제 시스템을 도입, 2003-2004 시즌공연이란 타이틀로 〈투란도트〉와 〈사랑의 묘약〉을 공연하여 국립오페라단 역사상 최고의 흥행 기록을 세우기도 하였다.

한편, 상암월드컵경기장, 잠실종합운동장, 잠실올림픽체조경기장을 무대로 한 초대형 오페라가 등장하여 많은 화제와 함께 논란을 낳았다. 극장이 아니라 운동장에서 공연을 하였기 때문에 '운동장 오페라'라고도 하는데, 그 스타트를 끊은 것은 중국 출신의 유명한 영화감독 장예모가 연출한 〈투란도트〉이다. 20층 아파트 높이의 장대한 초호화판 무대를 비롯하여, 65억원에 달하는 제작비, 최고 50만원에 가까운 티켓 값, 1회 평균 관람객 2만 7000명 등 하나하나가 화제가 되었으며, 나흘 간 총 11만 명이 관람하여 우리나라 오페라 공연 사상 최고의 흥행 수입인 5억 원의 흑자를 기록하였다. 그에 비해 잠실운동장에서 공연한 〈아이다〉는 가로 100미터, 높이 20미터가 넘는 초대형 무대와 1,000명이 넘는 출연진, 〈투란도트〉보다 더 많은 70억 원의 제작비, 최고 60만 원에 가까운 티켓 값 등으로 화제가 되었지만 흥행에 실패를 하고 대 적자를 기록하고 말았다. 〈투란도트〉의 성공의 이면에는, 월드컵이 끝난 후 무엇인가 대형 이벤트가 있기를 바라는 국민적 기대감 및 초대형 공연에 대한 호기심 그리고 그 심리를 이용한 텔레비전의 광고 효과, 장예모 감독을 이용한 스타마케팅 등이 자리를 잡고 있었다. 그에 비해 〈아이다〉의 경우는 때마침 홍수로 인해 비싼

음악회 가는 것을 자제하는 분위기였고, 텔레비전 광고도 별로 효과를 보지 못했고, 공연 당일에도 비가 와 차질을 빚고 말았다. 이 두 공연은 후원에 의존하는 이제까지의 오페라 제작 방식에서 벗어나 '흥행'이라는데 초점을 맞춰 투자자를 유치하는 새로운 방식을 도입했다는 면에서 긍정적인 측면이 있기는 하지만, 지나친 상업성의 추구라는 면에서 많은 비판을 받기도 하였다.

창작 오페라로는 이영조 작곡의 〈목화〉, 정용선 작곡의 기독교 오페라 〈다윗왕〉, 프랑크 마우스 작곡의 〈하멜과 산홍〉, 임긍수 작곡의 〈메밀꽃 필 무렵〉, 이승현 작곡의 〈태형〉 등이 등장을 하였고, 초연오페라로는 윤이상의 〈류퉁의 꿈〉, 차이코프스키의 〈이올란타〉이 있었다. 그리고 해외 공연으로는 개작을 거듭하여 완성도를 높인 〈이순신〉이 러시아 문화성 초청으로 러시아에서, 베세토오페라단이 우크라이나에서 〈카르멘〉이 있었다. 또한 창단 공연으로는 제우스오페라단이 〈아이다〉, 분당오페라단이 〈사랑의 묘약〉, 라루체오페라단이 〈오페가 갈라 콘서트〉를 무대에 올렸다.

2004년

2004년도는 별다른 특징 없이 예년과 비슷하게 진행되었다. 그동안 성장일변도와 팽창일변도로 진행되어 온 후유증과 피로감이 쌓여서 그런지 잠시 쉬워가는 분위기였다. 때마침 경제 불황으로 인해 민간 오페라단의 제작 여건이 좋지 못했고, 대형 오페라의 제작도 자제하는 분위기였다. 그런 가운데 창작오페라는 오히려 활성화되어 새로운 국면을 맞이하게 되었다.

창작오페라는 재미없다는 선입감과 함께 흥행이 어렵다는 고정관념이 자리를 잡고 있었다. 그 때문에 인기 있는 대형오페라에 밀려 별로 주목을 받지 못했다. 초연이 마지막 공연이 되어버리는 것이 허다했고, 창작 오페라에 등장하는 아리아가 다른 음악회에서 불리는 경우는 거의 없다시피 했다. 그렇지만 몇몇 뜻있는 오페라계 인사들의 문자 그대로 각고의 노력으로 말미암아 서서히 그 빛을 발하기 시작했다. 한국오페라단이 제작한

〈황진이〉, 성곡오페라단이 제작한 〈이순신〉 그리고 현제명 작곡의 〈춘향전〉, 이건용 작곡의 〈봄봄〉 등은 주요 레퍼토리로서 거의 매년 공연이 되고 있으며, 해외에서도 자주 공연이 되고 있다. 2004년도에 등장한 고양오페라단의 〈행주치마〉(작곡 : 임금수), 호남오페라단의 〈쌍백합 요한 루갈다〉, 전주소리오페라단의 판소리 오페라 〈정읍사〉, 이건용 작곡의 〈동승〉 등도 주요 레퍼토리로 합류를 하였다.

그런 한편 서울시오페라단이 〈한국 창작 오페라 아리아의 향연〉을 개최하였다. 박영근의 〈동명성왕〉, 정회갑의 〈산불〉, 이영조의 〈황진이〉, 박준상의 〈춘향전〉, 오숙자의 〈원술랑〉, 이건용의 〈봄봄〉, 류진구의 〈안중근〉, 김동진의 〈심청〉, 박재훈의 〈에스더〉, 나인용의 〈부자유친〉, 홍연택의 〈시집가는 날〉, 현제명의 〈춘향전〉, 최병철의 〈아라리 공주〉, 장일남의 〈원효대사〉 등 총 14편 중 22곡의 아리아를 무대에 올렸다. 이 음악회에서는 창작오페라들의 하이라이트와 함께 악보집을 발행하는 등 우리나라 창작 오페라의 역사를 한 눈에 볼 수 있게 하였다. 그리고 서양의 유명한 아리아를 부르는 것과 같이 창작오페라의 아리아를 부를 수 있게 만들어 주었다는 점에서 그 의의가 있다고 말 할 수 있다.

2003년도에 이어 대구에서는 우리나라 유일한 국제오페라 축제인 '2004 대구 국제오페라 축제'를 개최하였다. 러시아 상트 페테르부르크 무소르그스키 극장의 프로덕션이 〈이고르의 왕〉, 로마 오페라 극장이 〈피가로의 결혼〉, 구미오페라단이 〈토스카〉, 디 오페라단이 창작 오페라 〈무영탑〉을 공연하였다. '대구 국제오페라 축제'는 대구를 오페라의 메카로 만들려는 야심 찬 기획에서 비롯된 것으로 보인다. 부디 성공하여 세계적인 오페라 축제로 발전하기를 바라는 마음은 음악인이라면 누구나 가지고 있을 것이다.

그밖에 특기할 만한 내용으로는, 국립오페라단이 한국과 프랑스와 일본과의 공동제작 형식으로 〈카르멘〉을 공연하였다는 것, 세종문화회관이 리모델링을 끝내고 3월 2일 재개관을 하였다는 것, 잠실운동장에서 초대형 야회 오페라 〈카르멘〉

의 공연이 있었다는 것, 이탈리아 볼로냐 오페라단 초청 공연이 있었고 여기서 조수미가 국내 오페라 데뷔를 하였다는 것 등을 들 수 있다.

해외공연으로는, 장일남 작곡의 〈춘향전〉이 프랑스 파리에서, 베세토오페라단의 〈카르멘〉 체코 프라하에서 있었다. 그리고 너른고을오페라단이 창단되었고, 창단 공연으로는 고양오페라단이 창작오페라 〈권율〉을, 누오바오페라단 마스네 작곡의 〈젊은 베르테르의 슬픔〉을 무대에 올렸다.

2005년

2005년도는 광복 60주년이 되는 해이다. 예년 같으면 '광복 60주년 기념'이란 타이틀을 단 공연이 주를 이루었을 것이다. 물론 내용과 상관없는데도 말이다. 그렇지만 의외로 '광복 60주년 기념'이란 이름을 단 공연이 거의 없었다. 이는 음악 외적인 것에 편승하여 오페라를 제작하고 공연하려는 종전의 관행으로부터 진일보한 것으로, 질적으로 향상되고 내용적으로 우수한 작품을 제작하여 관객들에게 직접 심판을 받겠다는 의지가 작용한 것으로 해석된다. 아직도 갈 길은 멀고 문제점은 많지만, 한국 오페라가 우리도 모르는 사이에 참 많이 성장하고 발전하였구나라는 느낌이 드는데, 2005년도에 공연된 오페라를 분석해 보면 그 느낌은 느낌의 차원이 아니라 사실이라는 것을 알 수 있다.

2005년 한 해 동안 공연된 오페라의 횟수는 약 200회에 달한다. 이 숫자는 같은 장소에서 하는 연속 공연을 1회로 간주했을 때 나온 것으로, 통상 2-3일 이상을 공연하기 때문에 그 수를 곱하면 공연 횟수는 기하급수적으로 늘어난다. 이중 약 50%는 서울에서 그리고 약 50%는 지방에서 공연이 되었는데, 서울과 지방이 반반을 차지한다는 것은 더 이상 오페라가 서울 중심이 아니고 전국화되었다는 것을 의미한다. 시장이 확대되고 관객이 늘면서 관객층도 다양화되었다. 그동안 젊은 애호가 중심이었지만, 어린 학생에서 연세가 드신 일반인에 이르기까지 점점 전 국민으로 그 층이 확대되어가고 있는 추세이다. 레퍼토리 측면에

서 보면, 〈라 트라비아타〉, 〈사랑의 묘약〉, 〈라 보엠〉, 〈리골레토〉, 〈카르멘〉, 〈마술피리〉 등은 여전히 주요 레퍼토리로서 여러 단체가 중복 공연을 하고 있지만, 초연되는 레퍼토리가 증가하였고 현대오페라도 적지 않게 공연이 되고 있어 세계 어느 나라보다도 다양한 레퍼토리를 접할 수 있게 되었다. 규모면에 있어서도 일반적으로 오페라라고 하면 대형 오페라를 떠올리게 되는데 규모가 작은 소극장용 오페라도 적지 않게 공연이 되었다. 그리고 창작오페라도 초연과 함께 없어지는 것이 아니라 주요 레퍼토리로서 역할을 하고 있으며, 해외 공연을 통해 한국의 이미지를 고양시키는데 있어서도 일익을 담당하고 있다.

그런 가운데 2005년도의 특기할 사항으로는 〈니벨룽의 반지〉의 한국 초연을 들 수 있다. 비록 우리나라 오페라단이 공연한 것이 아니라 세계적인 마린스키오페라단이 내한 공연을 한 것이지만, 오페라의 꽃이라 할 수 있는 바그너 오페라의 진수를 한국에서 직접 경험할 수 있었다는 점에서 의의가 있었다. 그 외에도 레하르의 〈미소의 나라〉를 번안한 〈조용한 아침의 나라〉, 쇼스타코비치의 〈므첸스크의 레이디 맥베스〉 등이 초연되었다.

창작오페라로는, 뉴서울오페라단의 〈아! 고구려 고구려〉(나인용 작곡)을 비롯하여, 호남오페라단의 〈서동과 선화공주〉(지성호 작곡), 빛소리오페라단의 〈한국에서 온 편지〉, 화성오페라단의 〈정도대왕의 꿈〉(김경중 작곡), 광주오페라단의 〈배비장전〉, 삶과 꿈 싱어즈의 〈손탁호텔〉(이영조 작곡), 전북오페라단의 〈만인보〉, 오숙자 작곡의 〈동방의 가인 황진이〉, 김현옥 작곡의 〈메밀꽃 필 무렵〉 등이 초연되었다. 이 중 〈아! 고구려 고구려〉는 북한 공연을 추진하여 북한 측과 합의 했는데 아쉽게도 성사가 되지 못했다.

창단 공연으로는, 가족오페라 제작 전문을 표방하면서 창단한 밤비니가 〈마술피리〉를, 불교오페라단을 표방한 바라오페라단이 창작오페라 〈야수다라와 아난다의 고백〉을 하였다.

2006년

공연 자체의 측면에서 보면 2006년도는 전년도에 비해 공연 횟수가 좀 적어졌다는 점외에는 예년과 비슷하게 진행되었다. 그에 비해 서양의 오페라를 우리 실정에 맞게 번안하는 작업과 한국적이면서도 현대적 감각에 맞고 또 세계에 통할 수 있는 작품을 만들고자 하는 작업이 나름대로 활발하게 진행된 한 해였다. 그리고 모차르트 탄생 250주년을 맞아 모차르트의 4대 오페라인 〈돈 조반니〉, 〈코지 판 투테〉, 〈피가로의 결혼〉, 〈마술피리〉 등이 여기저기서 활발하게 공연된 한 해였다.

주지하다시피 오페라는 서양예술이다. 음악도 서양음악이지만 극의 내용과 배경도 서양이며, 등장인물도 서양인이고 그 모습이나 복장도 서양 것이다. 음악의 경우는 그렇지 않다 하더라도 극의 내용이나 등장인물 등은 어딘가 모르게 낯설게 느껴지는 것이 사실이다. 더구나 한국 사람이 가발을 쓰고 서양 복장을 하고 서양의 이름으로 공연을 하는 것을 보면 때에 따라서는 위화감마저 들기도 한다. 이에 우리에게 좀 더 친근감을 주는 오페라를 만들고자 하는 작업이 이전부터 있어 왔고 많은 시행착오를 하기도 하였다.

2006년도에도 이런 일련의 작업이 활발하게 진행이 되었고 또 나름대로 좋은 결실을 맺기도 하였는데, 그 대표적인 예로 서울오페라앙상블(예술감독 : 장수동)의 〈리골레토〉와 예울음악무대(단장 : 박수길)의 〈박과장의 결혼〉을 들 수 있다.

서울오페라앙상블의 〈리골레토〉는 원작을 오늘날에 우리가 느낄 수 있고 또 당면해 있는 문제로 번안하여 한국적이면서도 현대적으로 오페라로 재탄생하는데 성공을 하여 화제가 되었다. 그리고 〈피가로의 결혼〉을 현재 서울에서 일어나는 이야기로 번안한 〈박과장의 결혼〉은 우리가 교감하는 오페라로 탈바꿈 시키는데 성공을 하였다는 평을 들었다. 둘 다 서양오페라의 한국적 수용에 성공한 예인데, 원작대로 공연을 하는 것도 중요하지만 개작 또는 번안을 하여 우리에게 친근감을 주는 오페라를 만드는 작업도 한국오페라의 발전에 많은 기여를 할 것이다.

창작 분야에서도 좋은 결실을 맺었다. 국립오페라단이 제작한 〈천생연분〉(작곡 : 임준희), 한국창작오페라단이 제작한 〈한울춤〉(이종구 작곡), 호남오페라단이 제작한 〈논개〉(지성호 작곡), 전북오페라단이 제작한 〈귀향〉, 2006대구오페라축제 개막작으로 선보인 〈불의 혼〉(진영민 작곡) 그리고 이찬해의 〈Revisiting 판소리 다섯마당 연주회〉 등이 그 대표적인 예이다.

〈천생연분〉은 이미 여러 차례 오페라로 만들어진 적이 있는 오영진의 희곡 〈맹진사댁 경사〉를 원작으로 한 것으로, 이질적인 동서양의 음악어법을 서로 조화롭게 융화시키는데 성공을 하였을 뿐 아니라 극과 음악도 효과적으로 결합시킨 수작으로 꼽힌다. 특히 미니멀한 무대미술과 연출력이 돋보인 작품으로 해외 무대에서도 통할 것으로 보이며, 이 해 독일에서 공연을 하여 좋은 평을 받았다.

〈한울춤〉은 우리나라 가무악에 큰 족적을 남긴 예인 한성준의 예술혼과 삶을 오페라화 한 것이다. 창작오페라가 당면한 문제인 창법과 발성법 그리고 전통과 현대를 조화시키는 방법, 극과 음악이 어울리게 하는 방법 등 수많은 과제에 대한 나름대로의 답을 내고 있어 어느 의미에서는 한국 창작오페라의 전범(典範)이 될 수 있다고 말할 수 있다.

〈논개〉는 양식적인 측면에서 호남오페라단이 2005년도에 제작한 〈서동과 선화공주〉의 후속편으로 볼 수 있다. 전주세계소리축제 개막 초청작으로 위촉 및 공연을 한 것으로, 판소리와 오페라가 결합된 일종의 퓨전 오페라이다. 판소리의 명창이 도창(導唱)을 맡아 극적 줄거리를 이끌어 나가게 하고 있는데, 판소리와 우리의 전통음악 그리고 서양의 현대음악이 묘하게 결합되어 시너지 효과를 내고 있다.

또한 〈귀향〉은 우리가 접하고 있는 거의 모든 장르의 음악을 결합시킨 음악 총체극의 성격을 띠고 있다는 면에서 주목을 받았고, 〈Revisiting 판소리 다섯마당 연주회〉는 판소리를 오페라로 재탄생시켰다는 면에서 주목을 받았다.

이와 같이 2006년은 한국 오페라의 새로운 가능성을 보여 준 해였다.

2007년

2007년도는 예년과 마찬가지로 크게 '정통오페라', '소극장 오페라', '재미있는 오페라'라는 3두 마차가 한국오페라계를 이끌어 갔다. 그와 함께 등장인물과 배경을 한국과 현대적으로 각색 및 번안한 오페라와, 수정을 거듭하면서 완성도를 높여하는 창작 오페라가 차세대 한국오페라의 대안으로 나름대로의 역할을 충실히 해 갔다.

그런 가운데 2007년의 특기 사항으로는 바로크 오페라가 본격적으로 수용되기 시작하였고 또 베르크의 〈보체크〉가 공연이 되었다는 점을 들 수 있다.

오페라의 역사는 바로크 오페라로부터 시작되지만, 그동안 우리나라에는 별로 소개가 되지 않았다. 내용 자체가 우리에게 생소한 그리스 로마의 신화를 바탕으로 한 것이 많고, 바로크 악기를 전문으로 하는 연주가도 별로 없을 뿐 아니라 일반인들의 관심도도 떨어지기 때문이다. 그런 와중에 캐나다의 바로크전문오페라단인 오페라 아틀리에가 내한하여 바로크시대 악기와 방식 그대로 샤르팡티에의 〈악테옹〉과 퍼셀의 〈디도와 에네아스〉를 공연하여 화제가 되었다. 이어 한국오페라단이 헨델의 〈리날도〉를, 경남오페라단이 글룩의 〈오르페오와 에우리디체〉를 공연하였다. 청중성의 확보하는 측면에서 보면 한국에서 바로크오페라를 공연한다는 것은 현대오페라를 공연하는 것과 같은 의미를 가지고 있는데, 2007년도에 있었던 일련의 공연들이 붐으로 발전할 지의 여부는 아직 판단하기 이르지만 오페라 레퍼토리의 다양성을 제공해 주었다는 측면에서는 의의가 크다고 말할 수 있다.

그와 함께 국립오페라단이 초연한 〈보체크〉는 또 다른 의미에서 한국오페라사의 한 획을 긋는 사건이었다. 너무 난해하기 때문에 기피한 오페라였는데 오히려 난해하기 때문에 도전을 하였고 성공을 하였기 때문이다.

바로크 오페라의 초연과 〈보체크〉의 초연은 일

반적으로 말하는 초연의 의미를 넘어서는 것이다. 바로크 오페라로부터 시작하여 현대 오페라에 이르기까지 서양의 모든 오페라, 다른 식으로 표현한다면 서양 오페라의 시작과 끝 모두가 이 땅에서 공연이 되었고 수용이 되었다는 상징적 의미를 갖는다. 그런 의미에서 2007년은 서양오페라의 수용이 완성된 해라고 말할 수 있다.

그밖에 2007년에는, 리 호이비의 〈더 스카프〉, 스트라빈스키의 〈요리사 마브라〉, 메노티의 〈도와주세요 도와주세요 글로벌링크스〉 등이 초연이 되었다. 그리고 호남오페라단이 '우리음악의 세계화와 판소리의 세계화'를 지향하면서 기획 제작한 〈심청〉(작곡 : 김대성), 삶과 꿈 챔버 오페라 싱어즈가 위촉 제작한 건축가 김수근의 추모 오페라 〈지구에서 금성천으로〉(작곡 : 강석희), 전북오페라단이 고은 시인의 서사시를 연작 오페라로 제작한 〈만인보 제3편 들불〉(작곡 : 허걸) 등이 창작 초연되었다. 또한 제주시가 문화관광상품으로 기획 제작한 〈백록담〉을 비롯하여, 빛소리오페라단이 제작한 〈한국에서 온 편지〉, 2006년 대구국제오페라축제 개막작으로 첫 선을 보인 〈불의 혼〉 등 창작오페라 여러 편이 앵콜 또는 재공연되었고, 〈천생연분〉이 일본에서 공연하여 호평을 받았다.

맺는 말

한국오페라 50주년이 되던 해인 1998년은 이른바 'IMF 시대'라는 경제 위기에 처한 시기였다. '위기는 곧 기회'라는 말이 있듯이, 그로부터 10년 동안 한국오페라는 많은 발전과 변화를 거듭해 오면서 위기를 기회로 바꾸었다.

『문예연감』의 조사에 의하면 1년간 오페라 공연 횟수가 1998년에 105회, 1999년에 120회, 2000년에 133회, 2001년에 150회, 2002년에 125회, 2003년에 141회, 2004년에 173회, 2005년에 168회, 2006년에 154회를 기록한 것으로 파악이 되었다. 이 중 해외 공연 전체와 대학 오페라의 공연 일부가 누락되어 있고 조사에 빠진 것이 있는데, 이를 합치면 최근 들어서는 1년에 약 200회에 가까운 공연을 하는 것으로 파악된다.

이 횟수는 같은 장소에서 하는 연속 공연을 1회로 간주했을 때 나온 것이기 때문에 한번의 공연을 1회로 계산한다면 그 수는 천문학적으로 늘어날 것이다. 오페라단도 기하급수적으로 증가하여 현재는 약 100여개의 단체가 활동하고 있는 것으로 추정된다.

최근 10년간 한국오페라는 크게, 레퍼토리의 다양화, 제작 방식의 다변화, 창작오페라의 활성화 및 세계화, 관련 인재의 전문화, 서울 중심에서 전국화의 방향으로 진행을 하였다. 그리고 오페라의 주인도 제작자, 작곡가, 연출가, 연주가에서 점차 청중들로 바뀌어 가고 있는 추세이다.

그런 가운데 신생오페라단의 난립과 그로 인한 질적 저하, 정부 및 지방자치제의 지원금을 타기 위한 목적으로 하는 공연 등이 새로운 문제점으로 부각이 되었다. 그리고 레퍼토리의 중복화, 제작의 영세화, 운영방식의 전 근대화, 미비한 자립도, 예술성과 흥행성 사이에서 오는 갈등과 부조화, 아마츄어 수준의 마케팅의 문제 등은 아직도 극복이 되지 못했다.

향후 한국의 오페라는 이러한 문제점을 극복하는 방향으로 진행을 해야 할 것이다. 그리고 제작자와 예술가와 청중 모두가 만족하는 오페라 만들기에 초점이 모아져야 할 것이다.

이 글은 한국오페라 60주년 기념사업회 추진위원회가 2008년에 발행한 「한국오페라 60년사」에 발표한 민경찬 님의 원고를 재수록한 것임을 밝혀 둔다.

VIII. 부록

3. 한국 대학오페라 공연기록

1950~2017

번호	날짜	장소	제목	작곡	주최
1	1950.05	국립극장 대극장	춘향전	현제명	서울대학교
2	1951.07	대구	춘향전	현제명	서울대학교
3	1951.07	부산	춘향전	현제명	서울대학교
4	1954.11	서울시공관	왕자호동	현제명	서울대학교
5	1956.06.01~02	이화여대 강당	헨젤과 그레텔	훔퍼딩크	이화여자대학교
6	1959.12.18~19	국립극장 대극장	라 트라비아타	베르디	서울대학교
7	1961.06.01~02	이화여대 강당	오르페오와 에우리디체	글룩	이화여자대학교
8	1962.03.27~28	서울대 강당	전화/마님이 된 하녀	메노티/페르골레지	서울대학교
9	1962.12	연세대 대강당	아말과 밤손님	메노티	연세대학교
10	1963.04.29~30	국립극장 대극장	카발레리아 루스티카나/ 바스티엔과 바스티엔느	마스카니/ 모차르트	서울대학교
11	1963.06.07~08	이화여대 강당	디도와 에네아스	퍼셀	이화여자대학교
12	1966.06.02~03	이화여대 강당	박쥐	요한 슈트라우스	이화여자대학교
13	1966.10.21~22	시민회관	잔니 스키키/카발레리아 루스티카나	푸치니/마스카니	서울대학교
14	1967.10.20~21	이화여대 강당	노아의 홍수	브리튼	이화여자대학교
15	1967.11	계명대 강당	카발레리아 루스티카나	마스카니	계명대학교
16	1968.11	계명대 강당	라 트라비아타	베르디	계명대학교
17	1968.11.23	이화여대 강당	팔려간 신부	스메타나	이화여자대학교
18	1969.04.13	시민회관	카발레리아 루스티카나	마스카니	성심여자대학교
19	1969.05.31~06.02	시민회관	카르멘	비제	서울대학교
20	1969.06.13	이화여대 강당	헨젤과 그레텔	훔퍼딩크	이화여자대학교
21	1970.05	효성대 강당	카발레리아 루스티카나	마스카니	효성여자대학교
22	1970.1	국립극장 대극장	춘향전	현제명	서울대학교
23	1970.11	계명대강당	사랑의 묘약	도니제티	계명대학교
24	1970.12.04~05	시민회관	리골레토	베르디	한양대학교
25	1971.06	연세대 대강당	라 트라비아타	베르디	연세대학교
26	1971.10.20~21	시민회관	라 트라비아타	베르디	서울대학교
27	1972.05	대구 시민회관	라 트라비아타	베르디	효성여자대학교
28	1973.06	연세대 대강당	마술피리	모차르트	연세대학교
29	1973.09.20~22	국립극장 대극장	라 트라비아타	베르디	한양대학교
30	1973.10.18~19	국립극장 대극장	돈 조반니	모차르트	서울대학교
31	1973.11.19-21	국립극장 대극장	바스티앙과 바스티엔	모차르트	경희대학교
32	1974.04.09~12	국립극장 대극장	토스카	푸치니	경희대학교
33	1974.04	대구 시민회관	카발레리아 루스티카나	마스카니	영남대학교
34	1974.1	계명대 강당	마르타	플로토	계명대
35	1974.12	대구 시민회관	수녀 안젤리카	푸치니	효성여자대학교
36	1975.05.17~19	국립극장 대극장	라 트라비아타	베르디	경희대학교
37	1975.06.14~18	국립극장 대극장	카발레리아 루스티카나/팔리앗치	마스카니/레온카발로	경희대학교
38	1975.09.26~28	국립극장 대극장	파우스트	구노	한양대학교
39	1975.10.04~06	국립극장 대극장	라 트라비아타	베르디	단국대학교
40	1975.10.	국립극장 대극장	코지 판 투테	모차르트	숙명여자대학교
41	1975.10.	국립극장 대극장	팔리아치/토스카	레온카발로/푸치니	중앙대학교
42	1975.11.14~16	국립극장 대극장	카발레리아 루스티카나/팔리아치	마스카니/레온카발로	경희대학교
43	1975.11.20~21	국립극장 대극장	라 보엠	푸치니	서울대학교
44	1977	원광대 대강당	팔리아치/토스카	레온카발로	원광대학교

번호	날짜	장소	제목	작곡	주최
45	1977.06.01~04	연세대 대강당	피가로의 결혼	모차르트	연세대학교
46	1977.06.02~03	아세아극장	춘향전	현제명	영남대학교
47	1977.10.01~03	국립극장 대극장	사랑의 묘약	도니제티	한양대학교
48	1978.06	단국대 강당	마술피리	모차르트	단국대학교
49	1978.11.08	국립극장 대극장	세빌리아의 이발사	로시니	서울대학교
50	1979.05.21~24	연세대 대강당	사랑의 묘약	도니제티	연세대학교
51	1979.11.24~25	국립극장 대극장	마탄의 사수	베버	한양대학교
52	1980.10.29~30	국립극장 대극장	마술피리	모차르트	서울대학교
53	1981.04.30~05.03	전주덕진종합회관	라 트라비아타	베르디	원광대학교
54	1981.05.27~30	연세대 대강당	코지 판 투테	모차르트	연세대학교
55	1981.11.11	추계예대 대강당	카발레리아 루스티카나	마스카니	추계예술대학교
56	1981.12.10~11	국립극장 대극장	노처녀와 도둑/수녀 안젤리카	메노티/푸치니	숙명여자대학교
57	1982.06.18~19	대구시민회관	아이다	베르디	영남대학교
58	1982.11.05~06, 11~12	국립극장 대극장	피가로의 결혼	모차르트	서울대학교
59	1982.11.11	대구시민회관	피가로의 결혼	모차르트	서울대학교
60	1982.11.12	부산시민회관	피가로의 결혼	모차르트	서울대학교
61	1982.12.03~04	국립극장 대극장	라 보엠	푸치니	경희대학교
62	1983.06.29~07.01	국립극장 대극장	마술피리	모차르트	연세대학교
63	1983.09.16~17	경남대학 강당	카발레리아 루스티카나	마스카니	경남대학교
64	1983.11.17~18	추계예대 대강당	잔니 스키키	푸치니	추계예술대학교
65	1984.04.19~21	국립극장 대극장	돈 조반니	모차르트	한양대학교
66	1984.11.04~05	국립극장 대극장	에프게니 오네긴	차이코프스키	서울대학교
67	1984.11.26~27	국립극장 대극장	사랑의 묘약	도니제티	경희대학교
68	1985.10.17~19	국립극장 대극장	세빌리아의 이발사	로시니	연세대학교
69	1985.11	광주남도예술회관	카발레리아 루스티카나	마스카니	조선대학교
70	1985.12.02~03	국립극장 대극장	돈 조반니	모차르트	추계예술대학교
71	1986.05.28~29	국립극장 대극장	헨젤과 그레텔	훔퍼딩크	이화여자대학교
72	1986.11.08~11	전남대 대강당	라 트라비아타	베르디	전남대학교
73	1986.11.09	국립극장 대극장	라 트라비아타	베르디	서울대학교
74	1986.11.14~15	국립극장 대극장	팔려간 신부	스메타나	한양대학교
75	1986.12.05~06	국립극장 대극장	코지 판 투테	모차르트	경희대학교
76	1987.09.30~10.02	대구시민회관 대강당	라 트라비아타	베르디	영남대학교
77	1987.10.24~25	국립극장 대극장	토스카	푸치니	중앙대학교
78	1987.11.15~17	국립극장 대극장	박쥐	요한슈트라우스	연세대학교
79	1987.11.24~28	전북학생회관	라 트라비아타	베르디	전주대학교
80	1988.04.29~30	국립극장 대극장	수녀 안젤리카/흥행사	푸치니/모차르트	숙명여자대학교
81	1988.10.10~13	황신덕기념관	마술피리	모차르트	추계예술대학교
82	1988.12.07	리틀엔젤스예술회관	돈 조반니	모차르트	서울대학교
83	1989.05.17	국립극장 대극장	마술피리	모차르트	한양대학교
84	1989.06.25~27	목원대 음악당	피가로의 결혼	모차르트	목원대학교
85	1989.10.13~15	국립극장 대극장	코지 판 투테	모차르트	연세대학교
86	1989.10.23~25	효성여대 강당	바스티앙과 바스티엔	모차르트	효성여자대학교
87	1989.11.02~03	성신여대 운정관	코지 판 투테	모차르트	성신여자대학교
88	1990.05.01~03	국립극장 대극장	마술피리	모차르트	이화여자대학교

번호	날짜	장소	제목	작곡	주최
89	1990.07.03~04	부산문화회관	**마술피리**	모차르트	이화여자대학교
90	1990.10.29	대구문화예술회관	**돈 파스콸레**	도니제티	서울대학교
91	1990.10.31	부산문화회관	**돈 파스콸레**	도니제티	서울대학교
92	1990.11.02	국립극장 대극장	**돈 파스콸레**	도니제티	서울대학교
93	1990.11.06~07	국립극장 대극장	**카르멘**	비제	추계예술대학교
94	1990.11.20~22	국립극장 대극장	**피가로의 결혼**	모차르트	경희대학교
95	1990.11.27~12.01	전북학생회관	**카발레리아 루스티카나**	마스카니	전주대학교
96	1991.03.15~16	광주예술회관	**사랑의 승리**	하이든	호남신학대학교
97	1991.10.17~18	국립극장 대극장	**팔려간 신부**	스메타나	연세대학교
98	1992.05.25~28	대전시민회관	**피가로의 결혼**	모차르트	충남대학교
99	1992.05.30~31	국립극장 대극장	**코지 판 투테**	모차르트	한양대학교
100	1992.09.19~21	대구시민회관 대강당	**사랑의 묘약**	도니제티	영남대학교
101	1992.10.21~24	황신덕기념관	**피가로의 결혼**	모차르트	추계예술대학교
102	1992.11.06~07	KBS홀	**파우스트**	구노	서울대학교
103	1993.04.23-25	국립극장 대극장	**라 보엠**	푸치니	경희대학교
104	1993.05.03~05	국립극장 대극장	**마르타**	플로토	연세대학교
105	1993.05.25~26	국립극장 대극장	**피가로의 결혼**	모차르트	성신여자대학교
106	1993.11.11~13	전북 학생회관	**사랑의 묘약**	도니제티	전주대학교
107	1993.11.13~14	광주문예회관 대극장	**피가로의 결혼**	모차르트	조선대학교
108	1994.11.04~06	예술의전당 오페라극장	**마술피리**	모차르트	서울대학교
109	1994.11.04~05	서울교육문화회관	**마술피리**	모차르트	중앙대학교
110	1994.11.11~12	KBS창원홀	**사랑의 묘약**	도니제티	창원대학교
111	1994.11.11~14	예술의전당 오페라극장	**라 보엠**	푸치니	추계예술대학교
112	1994.11.28~29	침례신학대학교 교단기념 대강당	**아말과 동방박사**	메노티	침례신학대학교
113	1994.11	강릉 문화예술회관	**라 트라비아타**	베르디	관동대학교
114	1995.04.28~30	국립극장 대극장	**라 보엠**	푸치니	연세대학교
115	1995.05.16~18	국립극장 대극장	**헨젤과 그레텔**	훔퍼딩크	이화여자대학교
116	1995.08.11	예술의전당 오페라극장	**나부꼬**	베르디	계명대학교
117	1995.08.19~21	예술의전당 오페라극장	**사랑의 묘약**	도니제티	경희대학교
118	1995.08.27~29	예술의전당 오페라극장	**라 보엠**	푸치니	중앙대학교
119	1995.09.04~06	예술의전당 오페라극장	**코지 판 투테**	모차르트	서울대학교
120	1995.10.10~12	삼육대학교 대강당	**잔니 스키키**	푸치니	삼육대학교
121	1995.10.25~26	국립극장 소극장	**휘가로의 결혼**	모차르트	한국종합예술학교
122	1995.11.10~11	예술의전당 토월극장	**휘가로의 결혼**	모차르트	명지대학교
123	1995.12.15	순신대 예술관 연주홀	**아말과 밤에 찾아온 손님**	메노티	순신대학교
124	1996.05.02~04	성신여대 운정관	**요술피리**	모차르트	성신여자대학교
125	1996.05.11~12	예술의전당 토월극장	**휘가로의결혼**	모차르트	숙명여자대학교
126	1996.05.18~19	국립극장 대극장	**사랑의 묘약**	도니제티	한양대학교
127	1996.08.07~10	예술의전당 오페라극장	**사랑의 묘약**	도니제티	추계예술대학교
128	1996.08.15~18	예술의전당 오페라극장	**돈 파스콸레**	도니제티	한국종합예술학교
129	1996.09.10~13	예술의전당 오페라극장	**라 보엠**	푸치니	서울대학교
130	1996.10.13~15	부산시민회관 대강당	**사랑의 묘약**	도니제티	부산예술대학교
131	1996.11.07~09	전북학생회관	**카르멘**	비제	전주대학교
132	1996.11.28~29	대덕과학문화센터 콘서트홀	**아말과 크리스마스**	메노티	침례신학대학교
133	1996.12.04	숙연당	**아말과 밤에 찾아온 손님**	메노티	숙명여자대학교

번호	날짜	장소	제목	작곡	주최
134	1996.12.12	순신대 예술관 연주홀	오페라연습	로르찡	순신대학교
135	1997.05.12~14	국립극장 대극장	피가로의 결혼	모차르트	연세대학교
136	1997.06.17~18	국립중앙박물관	사랑의 묘약	도니제티	단국대학교
137	1997.09.20~21	서울교육문화회관	잔니 스키키/도둑의 기회	푸치티/로시니	한국종합예술학교
138	1997.09.23~26	대구시민회관	아이다	베르디	영남대학교
139	1997.09.28	포항문화예술회관	아이다	베르디	영남대학교
140	1997.11.20~21	성신여대 운정관	헨젤과 그레텔	훔퍼딩크	성신여자대학교
141	1997.12.15	숙연당	노처녀와도둑	메노티	숙명여자대학교
142	1998.03.6~9	한국예술종합학교 중극장	코지 판 투테	모차르트	한국예술종합학교
143	1998.05.9~10	국립극장 대극장	돈 조반니	모차르트	한양대학교
144	1998.05	국립극장 대극장	코지 판 투테	모차르트	추계예술대학교
145	1998.10.22~24	광주대 대강당	마술피리	모차르트	광주대학교
146	1998.11.4~07	서울대학교 문화관 대극장	운명의 힘	베르디	서울대학교
147	1998.11.12~13	KBS홀	사랑의 묘약	도니제티	중앙대학교
148	1998.11.12~14	KBS홀	피가로의 결혼	모차르트	창원대학교
149	1999.12.4~5	한국예술종합학교 중극장	마술피리	모차르트	한국예술종합학교
150	1999.06.5~6	국립극장 대극장	돈 카를로	베르디	계명대학교
151	1999.10.14~16	경희대 평화의전당	돈 조반니	모차르트	경희대학교
152	1999.11.02~06	광주대학교 대강당	코지 판 투테	모차르트	광주대학교
153	1999.11.17~20	전북학생회관	라 트라비아타	베르디	전주대학교
154	1999.12	가천대학교 예음홀	사랑의 묘약	도니제티	가천대학교
155	1999.12.02~03	서울시립대 대강당	피가로의 결혼	모차르트	서울시립대학교
156	2000	한국예술종합학교 중극장	라 보엠	푸치니	한국예술종합학교
157	2000.05.25~27	KBS홀	마술피리	모차르트	연세대학교
158	2000.05.26~27	리틀엔젠스예술회관	라 보엠	푸치니	한양대학교
159	2000.08.29~30	그리스도대 대강당	세빌리아의 이발사	로시니	그리스도대학교
160	2000.11.10~12	목원대 콘서트홀	극장지배인	모차르트	목원대학교
161	2000.11.10~12	목원대 콘서트홀	수녀 안젤리카	푸치니	목원대학교
162	2000.11.10~12	목원대 콘서트홀	잔니 스키키	푸치니	목원대학교
163	2000.11	추계예대 콘서트홀	카발레리아 루스티카나	마스카니	추계예술대학교
164	2000.11	추계예대 콘서트홀	잔니 스키키	푸치니	추계예술대학교
165	2000.11.09~11	협성대학교 중강당	잔니 스키키	푸치니	협성대학교
166	2000.11.15~17	국립극장 대극장	마탄의 사수	베버	서울대학교
167	2000.12.12	동아대 석당홀	델루죠 아저씨	파사티에리	동아대학교
168	2001.02.14~15	한국예술종합학교 중극장	돈 조반니	모차르트	한국예술종합학교
169	2001.03.25~26	대전 우송예술회관	라 트라비아타	베르디	목원대학교
170	2001.04.11~13	국립극장 대극장	헨젤과 그레텔	훔퍼딩크	이화여자대학교
171	2001.05	목원대학교 콘서트홀	카발레리아 루스티카나	마스카니	목원대학교
172	2001.05	목원대학교 콘서트홀	잔니 스키키	푸치니	목원대학교
173	2001.05	목원대학교 콘서트홀	헨젤과 그레텔	훔퍼딩크	목원대학교
174	2001.05.18~20	예술의전당 토월극장	사랑의 승리/오페라연습	하이든/로르칭	성신여자대학교
175	2001.06.7~8	국립극장 대극장	카발레리아 루스티카나	마스카니	국민대학교
176	2001.09.10~11	총신대 신관대강당	사랑의 묘약	도니제티	총신대학교
177	2001.10.12~13	가천대 예음홀	라 트라비아타	베르디	가천대학교
178	2001.10.14~15	삼육대 70주년기념관 대강당	순교자	조문양	삼육대학교

번호	날짜	장소	제목	작곡	주최
179	2001.10.22~25	전북대 삼성문화회관	녹두꽃이 피리라	최장석	전북대학교
180	2001.11	숭실대 한경직기념관	코지 판 투테	모차르트	숭실대학교
181	2001.11.15~16	서울시립대 대강당	사랑의 묘약	도니제티	서울시립대학교
182	2001.11.20	광주대학교 호심관 리싸이틀홀	오페라 갈라콘서트		광주대학교
183	2001.12.13~15	경기도 문화예술회관 소공연장	라 보엠	푸치니	협성대학교
184	2001.12	삼육대 교회	아말과 동방박사	메노티	삼육대학교
185	2002.01	한국예술종합학교 중극장	박쥐	요한 슈트라우스	한국예술종합학교
186	2002.01	대전 우송예술회관	코지 판 투테	모차르트	목원대학교
187	2002.01.25	부산문화회관 대강당	카발레리아 루스티카나	마스카니	부산대학교
188	2002.05	대구시민회관 대강당	라 트라비아타	베르디	계명대학교
189	2002.05.10~12	리틀엔젠스 예술회관	코지 판 투테	모차르트	한양대학교
190	2002.05.24~26	충남대 정심화홀	팔리아치	레온카발로	충남대학교
191	2002.05.24~26	충남대 정심화홀	카발레리아 루스티카나	마스카니	충남대학교
192	2002.09.26~27	대구시민회관 대강당	람메르무어의 루치아	도니제티	영남대학교
193	2002.09.27~29	경희대 평화의전당	코지 판 투테	모차르트	경희대학교
194	2002.09	중부대 금산홀	사랑은 전화선을 타고	메노티	중부대학교
197	2002.09	중부대 금산홀	사랑은 줄다리기	모차르트	중부대학교
200	2002.09	총신대 신관대강당	엘리아	멘델스존	총신대학교
201	2002.10.25~27	한전아트센터	피가로의 결혼	모차르트	단국대학교
202	2002.11.01~02	세종대 대양홀	피가로의 결혼	모차르트	세종대학교
203	2002.11.05	광주대 호심관 리싸이틀홀	오페라 갈라콘서트		광주대학교
204	2002.11.06~09	서울대 문화관 대극장	카발레리아 루스티카나	마스카니	서울대학교
205	2002.11.08~10	KBS홀	라 보엠	푸치니	연세대학교
206	2002.11.11	동덕여대 율동기념음악관	피가로의 결혼	모차르트	동덕여자대학교
207	2002.11.12	동덕여대 율동기념음악관	코지 판 투테	모차르트	동덕여자대학교
208	2002.11.12	성신여대 운정관	오페라 하이라이트 〈마술피리〉	모차르트	성신여자대학교
209	2002.11.14~15	창원 성산아트홀	코지 판 투테	모차르트	창원대학교
210	2002.11.14~17	한국소리 문화의전당 연지홀	사랑의 묘약	도니제티	전주대학교
211	2002.11.28	나사렛대 패치홀	마술피리	모차르트	나사렛대학교
212	2002.11.29~30	KBS홀	토스카	푸치니	중앙대학교
213	2002.11	추계예대 콘서트홀	피가로의 결혼	모차르트	추계예술대학교
214	2002.12.13~14	협성대 중강당	피가로의 결혼	모차르트	협성대학교
215	2003	한국예술종합학교 중극장	피가로의 결혼	모차르트	한국예술종합학교
216	2003.05.25~27	국립극장 대극장	마술피리	모차르트	이화여자대학교
217	2003.08	그리스도대 대강당	코지 판 투테	모차르트	그리스도대학교
218	2003.09.16	총신대 신관대강당	오페라연습	로르칭	총신대학교
219	2003.09.21~22, 27	온누리 아트홀	코지 판 투테	모차르트	협성대학교
220	2003.10	가천대 예음홀	춘향전	현제명	가천대학교
221	2003.10.	중부대 금산홀	오해마세요	파사티에리	중부대학교
224	2003.10.	거창 문화예술회관	결혼	공석준	중부대학교
225	2003.11	목원대 콘서트홀	사랑의 묘약	도니제티	목원대학교
226	2003.11.05~06	서울시립대 대강당	코지 판 투테	모차르트	서울시립대학교
227	2003.11.13~15	세종대학교 대양홀	사랑의 묘약	도니제티	세종대학교
228	2003.11.18	광주대학교 대강당	오페라 이중창 갈라콘서트		광주대학교
229	2003.11.21	성신여대 운정관	오페라 하이라이트 〈돈 조반니〉	모차르트	성신여자대학교

번호	날짜	장소	제목	작곡	주최
230	2003.12.19~20	동덕여대 공연예술센터	피가로의 결혼	모차르트	동덕여자대학교
231	2004.05.21~23	KBS홀	코지 판 투테	모차르트	연세대학교
232	2004.05	대구오페라하우스	나부코	베르디	계명대학교
233	2004.05	목원대 대덕문화센터 콘서트홀	카르멘	비제	목원대학교
234	2004.06.18~19	여의도 KBS 홀	마술피리	모차르트	한양대학교
235	2004.06.18~20	창원 성산아트홀	라 보엠	베르디	창원대학교
236	2004.08	그리스도대 대강당	피가로의 결혼	모차르트	그리스도대학교
237	2004.09.15~17	서경대 문예관 문예홀	피가로의 결혼	모차르트	서경대학교
238	2004.10.07~09	가톨릭대(성심교정) 콘서트홀	라 보엠	푸치니	가톨릭대학교
239	2004.10.09~11	광주문화예술회관 소극장 호심관 3층 음악학부실	코지 판 투테	모차르트	광주대학교
240	2004.11.01~04, 06~07	성신여대 운정관/ 강북구민회관	잔니 스키키/ 봄봄	푸치니/ 이건용	성신여자대학교
241	2004.11.13	나사렛대 패치홀	피가로의 결혼	모차르트	나사렛대학교
242	2004.11.17~20	서울대 문화관 대극장	잔니 스키키	푸치니	서울대학교
243	2004.11.18	대전문화예술의 전당	바스티앙&바스티엔	모차르트	침례신학대학교
244	2004.11.23~26	협성대 대강당, 장천아트홀, 주안 감리교회, 연수제일교 회, 부천내동교회	아말과 동방박사	메노티	협성대학교
245	2004.12.02~04	대구카톨릭대 강당	라 트라비아타	베르디	대구가톨릭대학교
246	2004.12.16~18	신라대 예음관 콘서트홀	돈 조반니	모차르트	신라대학교
247	2005.01.6~12	한국예술종합학교 중극장	람메르무어의 루치아	도니제티	한국예술종합학교
248	2005.01.26~28	대전 CMB엑스포아트홀	사랑의 묘약	도니제티	배재대학교
249	2005.01.15~22	예술의 전당 오페라 극장, 경 기도 문화의 전당 대공연장	정조대왕의 꿈	김경중	협성대학교
250	2005.01.19	상명대 인사대 소강당	사랑의 묘약	도니제티	상명대학교
251	2005.02.03~04	금정문화회관 대극장	마술피리	모차르트	부산대학교
252	2005.05	목원대 대덕문화센터 콘서트홀	박쥐	슈트라우스	목원대학교
253	2005.09.12~13	총신대 신관대강당, 관악문화관	사랑의묘약	도니제티	총신대학교
254	2005.10	가천대 예음홀	마술피리	모차르트	가천대학교
255	2005.10.01~03	여의도 KBS홀	사랑의 묘약	도니제티	경희대학교
256	2005.10.06~07	서울시립대 대강당	마술피리	모차르트	서울시립대학교
257	2005.10.07~09	KBS홀	피가로의 결혼	모차르트	중앙대학교
258	2005.10.21~25	광주문화예술회관 소극장	피가로의 결혼	모차르트	광주대학교
259	2005.10.27~30	한국소리 문화의전당 연지홀	카발레리아 루스티카나	마스카니	전주대학교
260	2005.10	가천대 예음홀	마술피리	모차르트	가천대학교
261	2005.10.	추계예대 콘서트홀	사랑의 묘약	도니제티	추계예술대학교
262	2005.11.4	성신여대 운정관	오페라 하이라이트 〈G. Puccini의 밤〉	푸치니	성신여자대학교
263	2005.11.08	상명대 인사대 소강당	라 보엠	푸치니	상명대학교
264	2005.11.10~12	가톨릭대(성심교정) 콘서트홀	코지 판 투테	모차르트	가톨릭대학교
265	2005.11.23	그리스도대 대강당	아말과 동방박사	메노티	그리스도대학교
266	2005.11.24~25	세종대 대양홀	오페라 속의 오페라	로르칭	세종대학교
267	2005.11	나사렛대 패치홀/ 충남학생회관 대강당	코지 판 투테	모차르트	나사렛대학교
268	2005.12.08~10	장천홀, 화성시청 대강당	돈 조반니	모차르트	협성대학교
269	2006	한국예술종합학교 중극장	마술피리	모차르트	한국예술종합학교
270	2006.01	대전 연정국악원(구 시민회관)	피가로의 결혼	모차르트	배재대학교

번호	날짜	장소	제목	작곡	주최
271	2006.05	대구오페라하우스	나비부인	푸치니	계명대학교
272	2006.05	목원대 대덕문화센터 콘서트홀	돈 조반니	모차르트	목원대학교
273	2006.05.10	부산문화회관 대강당	마탄의 사수	베버	부산대학교
274	2006.05.17~19	대구오페라하우스	라 트라비아타	베르디	경북대학교
275	2006.05.24~25	성남아트센터 오페라하우스	파우스트	구노	한양대학교
276	2006.09.21~22	세종대 대양홀	코지 판 투테	모차르트	세종대학교
277	2006.09.29~30	가톨릭대(성심교정) 콘서트홀	피가로의 결혼	모차르트	가톨릭대학교
278	2006.10.18	상명대 인사대 소강당	코지 판 투테	모차르트	상명대학교
279	2006.10.24~28	서울대 문화관 대극장	돈 조반니	모차르트	서울대학교
280	2006.10.26~28	대구가톨릭대 강당	사랑의 묘약	도니제티	대구가톨릭대학교
281	2006.11.01~02	창원 성산아트홀	라 트라비아타	베르디	창원대학교
282	2006.11.03	성신여대 운정관	오페라 하이라이트 〈W. A. Mozart의 밤〉	모차르트	성신여자대학교
283	2006.11.11~14	국립중앙박물관 극장'용'	돈 조반니	모차르트	단국대학교
284	2006.11.17~19	KBS홀	피가로의 결혼	모차르트	연세대학교
285	2006.11.26	숭실대 한경직기념관	코지 판 투테	모차르트	숭실대학교
286	2006.12.18	협성대 대강당	정조대왕의 꿈	김경중	협성대학교
287	2007	한국예술종합학교 중극장	사랑의 묘약	도니제티	한국예술종합학교
288	2007.01	추계예대 콘서트홀	마술피리	모차르트	추계예술대학교
289	2007.03.29~30	원광대 강당	마술피리	모차르트	원광대학교
290	2007.05.08~09, 11~12	성신여대 운정관/ 삼각산문화예술회관	코지 판 투테	모차르트	성신여자대학교
291	2007.05.10~12	오페라하우스	라 트라비아타	베르디	영남대학교
292	2007.06	대전문화예술의전당 앙상블홀	별주부전	장준근	중부대학교
293	2007.06.12~13	군산시민회관	사랑의 묘약	도니제티	군산대학교
294	2007.09	가천대 예음홀	코지 판 투테	모차르트	가천대학교
295	2007.09.09~10	김해문화의전당	잔니 스키키	푸치니	동의대학교
296	2007.09.12~14	서경대 문예관 문예홀	비밀결혼	치마로사	서경대학교
297	2007.09.18~20	경희대 크라운홀	라 보엠	푸치니	경희대학교
298	2007.09.19~21	가톨릭대(성심교정) 콘서트홀	돈 조반니	모차르트	가톨릭대학교
299	2007.09.28~10.01	한국예술종합학교 중극장	사랑의 묘약	도니제티	한국예술종합학교
300	2007.11.15~16	세종대 대양홀	사랑의 묘약	도니제티	세종대학교
301	2007.11.20~22	울산문화예술회관 대공연장	사랑의 묘약	도니제티	울산대학교
302	2007.11.27~28	CTS아트홀	사랑의 묘약	도니제티	숭실대학교
303	2007.11	국립중앙박물관 극장 '용'	사랑의 묘약	도니제티	국민대학교
304	2007.11	삼육대 보건복지교육관	사랑의 묘약	도니제티	삼육대학교
305	2007.12.06	상명대 인사대 소강당	마술피리	모차르트	상명대학교
306	2007.12.06~07	서울시립대 대강당	잔니 스키키/오페라연습	푸치니/로르칭	서울시립대학교
307	2007.12.08~22	대학로 엘림문화공간, 협성대 대강당	돈 조반니	모차르트	협성대학교
308	2008.03.19~20	과천시민회관 대극장	코지 판 투테	모차르트	한세대학교
309	2008.04.11~13	한국예술종합학교 석관동 예술극장	팔스타프	베르디	한국예술종합학교
310	2008.05	가천대 예음홀	오페라갈라콘서트		가천대학교
311	2008.05.07~08	수원대 강당	피가로의 결혼	모차르트	수원대학교
312	2008.05.08~10	이화여대 음악관 김영의홀	마술피리	모차르트	이화여자대학교
313	2008.05.14~16	신라대 예음관 콘서트홀	박쥐	슈트라우스	신라대학교
314	2008.06.02~04	KBS 홀	돈 조반니	모차르트	한양대학교

번호	날짜	장소	제목	작곡	주최
315	2008.06.27~28	마포아트센터 아트홀 MAC	마술피리	모차르트	동덕여자대학교
316	2008.07.02	국립극장 해오름극장	녹두꽃이 피리라	최장석	전북대학교
317	2008.09.07~09	성남아트센터 오페라 대극장	카발레리아 루스티카나 & 잔니 스키키	마스카니 & 푸치니	중앙대학교
318	2008.09.20~21	성결대 기념관 홍대실홀	마술피리	모차르트	성결대학교
319	2008.09.26~27	가톨릭대 콘서트홀	마술피리	모차르트	가톨릭대학교
320	2008.10.09~11	계명아트센터	계명아트센터개관기념 푸치니 3대 사랑의 오페라	푸치니	계명대학교
321	2008.10.12~14	노원문화예술회관	사랑의 묘약	도니제티	삼육대학교
322	2008.10.15~18	서울대 문화관 대강당	리골레토	베르디	서울대학교
323	2008.10.27~30	금정 문화회관 대극장	사랑의 원자탄	이호준	고신대학교
324	2008.11	국민대 콘서트홀	오페라 갈라의 밤 피가로의 결혼 & 코지 판 투테	모차르트	국민대학교
325	2008.11.07~08	상명대 상명아트센터 계당홀	사랑의 묘약	도니제티	상명대학교
326	2008.11.12	수원대 강당	마술피리	모차르트	수원대학교
327	2008.11.13~14	세종대 대양홀	헨젤과 그레텔	훔퍼딩크	세종대학교
328	2008.11.14~16	고양아람누리 아람극장 (오페라하우스)	박쥐	슈트라우스	연세대학교
329	2009.03.27~29	고양 아람누리 아람극장	마술피리	모차르트	한국예술종합학교
330	2009.04.16~17	성남아트센터 오페라하우스	라 트라비아타	베르디	단국대학교
331	2009.04.28	천마아트센터 그랜드홀	박쥐	슈트라우스	영남대학교
332	2009.09	가천대 예음홀	사랑의 묘약	도니제티	가천대학교
333	2009.09.22~23	성결대 기념관 홍대실홀	Viva Figaro	모차르트	성결대학교
334	2009.10.	국립중앙박물관 내 극장 '용'	오페라 잔니 스키키	푸치니	국민대학교
335	2009.10.09~11	가톨릭대 콘서트홀	피가로의 결혼	모차르트	가톨릭대학교
336	2009.11.04	수원대 강당	코지 판 투테	모차르트	수원대학교
337	2009.11.04~07	추계예대 황신덕 기념관	라 보엠	푸치니	추계예술대학교
338	2009.11.21~23	예술의전당 토월극장	돈 조반니	모차르트	경희대학교
339	2009.11.24	성신여대 수정관 수정홀	오페라 하이라이트 W.A.Mozart의 밤 피가로의 결혼 마술피리	모차르트	성신여자대학교
340	2009.12	목원대 콘서트홀	사랑의 묘약	도니제티	목원대학교
341	2010.04.05~06	한세대 대연주홀	아말과 밤에 온 손님들	메노티	한세대학교
342	2010.04.16~18	마포아트센터 아트홀 MAC	피가로의 결혼	모차르트	동덕여자대학교
343	2010.05.12~13	수원대 강당	카발레리아 루스티카나	마스카니	수원대학교
344	2010.09.01~02	예술의전당 오페라극장	피가로의 결혼	모차르트	이화여자대학교, 예술의전당
345	2010.09.09~11	예술의전당 오페라극장	라 트라비아타	베르디	서울대학교
346	2010.09.17~19	예술의전당 오페라극장	코지 판 투테	모차르트	한국예술종합학교
347	2010.09.20~21	성결대 기념관 홍대실홀	Viva la mamma	훔퍼딩크	성결대학교
348	2010.09.29~10.01	가톨릭대 콘서트홀	코지 판 투테	모차르트	가톨릭대학교
349	2010.09.30~10.02	KBS 홀	라 트라비아타	베르디	한양대학교
350	2010.10.	국민대 콘서트홀	개교 64주년 기념 Music Festival 오페라 갈라의 밤 코지 판 투테	모차르트	국민대학교
351	2010.10.08~09	삼육대 대강당	피가로의 결혼	모차르트	삼육대학교
352	2010.10.26~27	서울대 문화관 대강당	라 트라비아타	베르디	서울대학교

번호	날짜	장소	제목	작곡	주최
353	2010.10.28~30	KBS홀	**마술피리**	모차르트	연세대학교
354	2010.11.10~11	수원대 강당	**잔니 스키키**	푸치니	수원대학교
355	2010.11.10~12	세종대 대양홀	**마술피리**	모차르트	세종대학교
356	2010.11.15-18	과천시민회관 대극장	**리골레토**	베르디	한세대학교
357	2010.11.17 2010.11.24 2010.11.27	김해문화의전당 창원 성산아트홀 대극장 거제문화회관	**사랑의 묘약**	도니제티	창원대학교
358	2010.11.23	성신여대 수정관 수정홀	**오페라 하이라이트 W.A.Mozart의 밤 Bastien und Bastienne 돈 조반니 The Impresario**	모차르트	성신여자대학교
359	2010.11.26~27	마포아트센터 아트홀 MAC	**헨젤과 그레텔**	훔퍼딩크	숙명여자대학교
360	2011.03.31~04.03	한국예술종합학교 석관동 예술극장	**박쥐**	슈트라우스	한국예술종합학교
361	2011.05.19~20	수원대 강당	**봄봄**		수원대학교
362	2011.08.22~24	예술의전당 오페라하우스	**사랑의 묘약**	도니제티	추계예술대학교
363	2011.08.30~09.01	예술의전당 오페라극장	**박쥐**	슈트라우스	단국대학교
364	2011.09	가천대학교 예음홀	**춘향전**	현제명	가천대학교
365	2011.09.07~09	예술의전당 오페라극장	**호프만의 이야기**	오펜바흐	경희대학교
366	2011.09.22~23	성결대 기념관 홍대실홀	**유쾌한 미망인**	레하르	성결대학교
367	2011.10.05~06	성신여대 운정그린캠퍼스 대강당	**마술피리**	모차르트	성신여자대학교
368	2011.10.07~08	가톨릭대 콘서트홀	**피가로의 결혼**	모차르트	가톨릭대학교
369	2011.10.28~29	안양아트센터	**박쥐**	슈트라우스	안양대학교
370	2011.11	국민대 콘서트홀	**오페라 갈라의 밤 가족오페라 마술피리**	모차르트	국민대학교
371	2011.11.11~16	수원대 강당	**돈 조반니**	모차르트	수원대학교
372	2011.11.16~18	창원 성산아트홀 대극장	**마술피리**	모차르트	창원대학교
373	2011.12.01~02	제주대 아라뮤즈홀	**라 트라비아타**	베르디	(사)제주도성악협회, 제주대학교
374	2012	예술의전당 오페라하우스	**리골레토**	베르디	한양대학교
375	2012.05.16~17	수원대 강당	**카발레리아 루스티카나 & 잔니 스키키**	마스카니 & 푸치니	수원대학교
376	2012.05.17~19	마포아트센터	**헨젤과 그레텔**	훔퍼딩크	이화여자대학교
377	2012.05.22~24	충남대 정심화국제문화회관 정심화홀	**사랑의 묘약**	도니제티	충남대학교
378	2012.09.8~10	가천대 예음홀	**코지 판 투테**	모차르트	가천대학교
379	2012.09.4~5	예술의전당 오페라하우스	**예술의전당 대학 오페라 페스티벌 잔니 스키키 & 수녀 안젤리카**	푸치니	국민대학교
380	2012.09.10~12	예술의전당 오페라극장	**사랑의 묘약**	도니제티	예술의전당, 상명대학교
381	2012.09.14~16	한국예술종합학교 석관동 예술극장	**황진이**	이영조	한국예술종합학교
382	2012.09.24~28	가톨릭대 콘서트홀	**사랑의 묘약**	도니제티	가톨릭대학교
383	2012.09.27~28	안양아트센터 수리홀	**유쾌한 미망인**	레하르	성결대학교
384	2012.10.	목원대 콘서트홀	La Festa	비제 모차르트	목원대학교
385	2012.10.02~03	삼육대 다목적관	**잔니 스키키**	푸치니	삼육대학교
386	2012.10.06	천마아트센터 그랜드홀	**사랑의 묘약**	도니제티	영남대학교
387	2012.10.18~19	명지대 60주년 채플관	**잔니 스키키**	푸치니	뉴용인음악페스티벌 운영위원회, 명지대학교

번호	날짜	장소	제목	작곡	주최
388	2012.10.19~20	강동아트센터 대극장	**라 보엠**	푸치니	서울대학교
389	2012.10.24~25	수원대 강당	**라 트라비아타**	베르디	수원대학교
390	2012.10.29	성신여대 수정관 수정홀	**오페라 하이라이트**	모차르트 외	성신여자대학교
391	2012.11.06~07	세종대 대양홀	**코지 판 투테**	모차르트	세종대학교
392	2012.11.08~09	마포아트센터 아트홀 MAC	**코지 판 투테**	모차르트	숙명여자대학교
393	2012.11.09~10	서울대 문화관 대강당	**라 보엠**	푸치니	서울대학교
394	2012.11.09~11	고양아람누리 아람극장(오페라하우스)	**라 보엠**	푸치니	연세대학교
395	2012.11.14~16	창원 성산아트홀 대극장	**라 보엠**	푸치니	창원대학교
396	2013.05	가천대 예음홀	**마술피리**	모차르트	가천대학교
397	2013.09.25~27	평화의 전당	**가면무도회**	베르디	경희대학교
398	2013.09.26~27	가톨릭대 콘서트홀	**코지 판 투테**	모차르트	가톨릭대학교
399	2013.09.26~27	성결대 기념관 홍대실홀	**사랑의 묘약**	도니제티	성결대학교
400	2013.10.19~20	한국예술종합학교 석관동 예술극장	**마술피리**	모차르트	한국예술종합학교
401	2013.10.24~26	서울대 문화관 대강당	**돈 파스콸레**	도니제티	서울대학교
402	2013.10.28~31	추계예대 황신덕 기념관	**코지 판 투테**	모차르트	추계예술대학교
403	2013.11	국민대 콘서트홀	**코지 판 투테**	모차르트	국민대학교
404	2013.11.01	성신여대 수정관 수정홀	**오페라 하이라이트**	하이든 외	성신여자대학교
405	2013.11.20~22	안양아트센터	**코지 판 투테**	모차르트	안양대학교
406	2013.11.21~22	수원대 강당	**사랑의 묘약**	도니제티	수원대학교
407	2013.12.20	한세대 대연주홀	**코지 판 투테**	모차르트	한세대학교
408	2014.04.6~7	성남아트센터 오페라하우스	**피가로의 결혼**	모차르트	한양대학교
409	2014.05	목원대 콘서트홀	**팔리아치**	레온카발로	목원대학교
410	2014.05	가천대 예음홀	**사랑의 묘약**	도니제티	가천대학교
411	2014.05.22~24	이화여대 음악관 김영의홀	**피가로의 결혼**	모차르트	이화여자대학교
412	2014.09.01~04	계명아트센터	**계명대학교 설립 115주년 기념 오페라 나부코**	베르디	계명대학교
413	2014.09.03~04	가톨릭대 콘서트홀	**라 보엠**	푸치니	가톨릭대학교
414	2014.09.15~16	안양대 강당	**음모자들**		안양대학교
415	2014.09.20~21	인천종합문화예술회관	**돈 조반니**	모차르트	한국예술종합학교
416	2014.09.22~23	성결대 기념관 홍대실홀	**사랑의 묘약**	도니제티	성결대학교
417	2014.09.25~27	성남아트센터 오페라 대극장	**사랑의 묘약**	도니제티	중앙대학교
418	2014.10.11~12	노원문화예술회관	**마술피리**	모차르트	삼육대학교
419	2014.10.31~11.01	마포아트센터 아트홀 MAC	**마술피리**	모차르트	숙명여자대학교
420	2014.11	국민대 콘서트홀	**돈 조반니**	모차르트	국민대학교
421	2014.11.06~07	세종대 대양홀	**비밀결혼**	치마로사	세종대학교
422	2014.11.13	성신여대 운정그린캠퍼스 대강당	**피가로의 결혼**	모차르트	성신여자대학교
423	2014.11.19~20	수원대 강당	**라 보엠**	푸치니	수원대학교
424	2014.11.19~20	창원 성산아트홀 대극장	**청라언덕**	김성재	창원대학교
425	2014.11.20~23	고양아람누리 아람극장(오페라하우스)	**라 보엠**	푸치니	연세대학교
426	2014.12.22	한세대 문화홀	**사랑의 묘약**	도니제티	한세대학교
427	2015.04.24~25	세종문화회관 M씨어터	**피가로의 결혼**	모차르트	성신여자대학교
428	2015.05	목원대 콘서트홀	**Life is…**	레하르	목원대학교
429	2015.09.10~13	한국예술종합학교 석관동 예술극장	**돈 파스쿠알레**	도니제티	한국예술종합학교
430	2015.09.16~18	용인포은아트홀	**사랑의 묘약**	도니제티	명지대학교
431	2015.09.17~18	가톨릭대 콘서트홀	**마술피리**	모차르트	가톨릭대학교
432	2015.09.21~22	성결대 기념관 홍대실홀	**헨젤과 그레텔**	훔퍼딩크	성결대학교

번호	날짜	장소	제목	작곡	주최
433	2015.09.30~10.01	성남아트센터 오페라하우스	사랑의 묘약	도니제티	단국대학교
434	2015.10	가천대 예음홀	라 보엠	푸치니	가천대학교
435	2016.10.10~12	삼육대 대강당	춘향전	현제명	삼육대학교
436	2015.10.22~24	서울대 문화관 대강당	마술피리	모차르트	서울대학교
437	2015.10.28~31	추계예대 황신덕 기념관	라 보엠	푸치니	추계예술대학교
438	2015.11	국민대 콘서트홀	피가로의 결혼	모차르트	국민대학교
439	2015.11.24	제주대 아라뮤즈홀	마술피리	모차르트	제주대학교
440	2015.12.01~02	중앙대 아트센터 대극장	리골레토	베르디	중앙대학교
441	2015.12.10~11	안양아트센터	잔니 스키키	푸치니	안양대학교
442	2015.12.16	한세대 문화홀	코지 판 투테	모차르트	한세대학교
443	2016.03.03	수원대 강당	오페라 연습	로르칭	수원대학교
444	2016.04.08~10	중앙대 아트센터 대극장	라 트라비아타	베르디	중앙대학교
445	2016.04.08~10	한국예술종합학교 석관동 예술극장	피가로의 결혼	모차르트	한국예술종합학교
446	2016.05	목원대 콘서트홀	크로체		목원대학교
447	2016.05.12~14	이화여대 음악관 김영의홀	마술피리	모차르트	이화여자대학교
448	2016.05.18	수원대 강당	오페라 연습	로르칭	수원대학교
449	2016.05.25	수원대 강당	사랑의 묘약	도니제티	수원대학교
450	2016.05.26~28	대구 오페라하우스	사랑의 묘약	도니제티	경북대학교
451	2016.06.21~22	한양대 노천극장	토스카	푸치니	한양대학교
452	2016.09	가천대 예음홀	잔니 스키키	푸치니	가천대학교
453	2016.09.29~10.01	가톨릭대 콘서트홀	카르멘	비제	가톨릭대학교
454	2016.09.29~10.01	계명아트센터	계명대학교 설립 117주년 기념 오페라 라 트라비아타	베르디	계명대학교
455	2016.10.	국민대 성곡도서관	개교 70주년 기념 오페라 사랑의 묘약 쇼케이스	도니제티	국민대학교
456	2016.10.	서울시교육청	개교 70주년 기념 오페라 사랑의 묘약 오페라 플러스III	도니제티	국민대학교
457	2016.10.10	성신여대 수정관 수정홀	코지 판 투테	모차르트	성신여자대학교
458	2016.10.13~15	전남대 민주마루	라 보엠	푸치니	전남대학교
459	2016.10.21~22	마포아트센터 아트홀 MAC	피가로의 결혼	모차르트	숙명여자대학교
460	2016.10.26~27	수원대 강당	사랑의 묘약	도니제티	수원대학교
461	2016.11	국립중앙박물관 극장용	개교 70주년 기념 오페라 사랑의 묘약	도니제티	국민대학교
462	2016.11	서울창의인성교육센터	사랑의 묘약 오페라 플러스III	도니제티	국민대학교
463	2016.11	캡스톤경진대회 킨텍스	개교 70주년 기념 오페라 사랑의 묘약 오페라 플러스III	도니제티	국민대학교
464	2016.11	중국 허저대학교(SGE프로그램)	개교 70주년 기념 오페라 사랑의 묘약 오페라 플러스III	도니제티	국민대학교
465	2016.11.04~06	고양아람누리 아람극장(오페라하우스)	피가로의 결혼	모차르트	연세대학교
466	2016.11.10~11	세종대 대양홀	피가로의 결혼	모차르트	세종대학교
467	2016.11.21~22	창원 성산아트홀 대극장	카발레리아 루스티카나	마스카니	창원대학교
468	2017.04.13~16	한국예술종합학교 석관동 예술극장	황제티토의 자비	모차르트	한국예술종합학교
469	2017.04.17	수원대 강당	제암리, 꺼지지 않는 불꽃 쇼케이스		수원대학교
470	2017.05	가천대 예음홀	마술피리	모차르트	가천대학교
471	2017.05	목원대 콘서트홀	Love is~	레하르	목원대학교
472	2017.05.31	수원대 강당	헨젤과 그레텔	훔퍼딩크	수원대학교
473	2017.09.21~09.22	단국대 음악대학 난파콘서트홀	마술피리	모차르트	단국대학교

번호	날짜	장소	제목	작곡	주최
474	2017.10.	국민대 성곡도서관	개교 71주년 기념 오페라 사랑의 묘약 쇼케이스	도니제티	국민대학교
475	2017.10.11	성신여대 수정관 수정홀	벨칸토 오페라 갈라	로시니 벨리니 도니제티 베르디	성신여자대학교
476	2017.10.13~14	용인포은아트홀	마술피리	모차르트	명지대학교
477	2017.10.25	수원대 강당	제암리, 꺼지지 않는 불꽃		수원대학교
478	2017.10.25~28	서울대 문화관 대강당	돈 조반니	모차르트	서울대학교
479	2017.10.25~28	추계예대 황신덕 기념관	사랑의 묘약	도니제티	추계예술대학교
480	2017.11	서울창의인성교육센터	개교 71주년 기념 오페라 사랑의 묘약 오페라 플러스IV	도니제티	국민대학교
481	2017.11	국민대 콘서트홀	개교 71주년 기념 오페라 사랑의 묘약 오페라 플러스IV	도니제티	국민대학교
482	2017.11.05~06	안양아트센터	피가로의 결혼	모차르트	안양대학교
483	2017.11.16~17	천마아트센터 그랜드홀	카발레리아 루스티카나 & 잔니 스키키	마스카니 & 푸치니	영남대학교
484	2017.11.21~22	창원 성산아트홀 대극장	리골레토	베르디	창원대학교
485	2017.12	중국 주구대학교(SGE프로그램)	개교 71주년 기념 오페라 사랑의 묘약 오페라 플러스IV	도니제티	국민대학교
486	2017.12.11	동아대 승학캠퍼스 리인홀	사랑의 묘약	도니제티	동아대학교

＊자료를 제출한 대학들의 공연만을 수록함.

차후 음악대학교수협의회, 한국성악가협회 등을 통해 자료를 보강하고자 함.

IX. 「한국오페라70년사」 발간위원회

(가나다순)

|---|---|
| **• 명 예 위 원 장** | 안형일 |
| **• 예 술 고 문** | 강화자, 김귀자, 김신환, 박성원, 박수길, 양수화, 이규도, 이상만, 최남인 |
| **• 발 간 위 원** | 김덕기, 김향란, 김홍기, 유미숙, 이강호, 임해철, 진귀옥 |
| **• 집 필 진** | 민경찬, 이승희, 임준희, 전정임, 탁계석, 故 한상우 |
| **• 편 집** | 한국오페라70주년기념사업회 사무국 www.koreaopera70.org |
| **• 사 무 국** | 사무국장 : 박은용
자료수집 : 박유진, 오주희 |
| **• 발 간** | 한국오페라70주년기념사업회 추진위원회(위원장/장수동)
대한민국오페라단연합회(이사장/정찬희) |

*저작권법에 의해 이 책에 실린 글과 사진의 무단 전제 및 복제는 법에 의해 금지됩니다.

*본 책자는 한국문화예술위원회의 지원을 받아 제작한 것임.

〈한국오페라70년사〉

인쇄일　　　　2018년 1월 2일

발행일　　　　2018년 1월 16일

발행인　　　　장수동

편집책임　　　김종섭

디자인 및 편집　김성민, 유상희

인쇄　　　　　태양인쇄

ISBN　　　　978-89-94069-51-7 93600

발행처　　　　한국오페라70주년기념사업회 ｜(06725) 서울시 서초구 남부순환로 337가길 3-8 지층

　　　　　　　리음북스 ｜(04795) 서울시 성동구 아차산로7나길 18 성수에이팩센터 408호

출판등록　　　제2016-000026호

연락처　　　　02-543-7352

E-Mail　　　team@koreaopera70.org

정가: 50,000원

● 책 수익금은 평생을 한국오페라 발전을 위하여 종사하신 원로 음악인들의 복지기금 마련을 위한
　사업에 쓰여집니다.